MÉMOIRES
DE FLEURY

DE LA COMÉDIE FRANÇAISE

PUBLIÉS PAR J. B. P. LAFITTE.

Première Série

1757 — 1789.

PARIS.
ADOLPHE DELAHAYS, LIBRAIRE,
10, RUE VOLTAIRE.

1847.

Imprim. de Pommeret et Moreau, quai des Grands-Augustins, 17.

MÉMOIRES
DE FLEURY.

AVERTISSEMENT DE L'ÉDITEUR.

Voilà déjà cinq années que la fortune des *Mémoires de Fleury* est faite, et, dans ces cinq années, trois éditions de ce livre si spécial ont été épuisées. Placé parmi les plus intéressants et les plus amusants révélateurs de l'histoire de ménage de notre France, nous avons cru que le public nous saurait gré de le faire entrer dans notre bibliothèque d'élite, et nous le donnons avec la conscience que nous faisons œuvre littéraire et œuvre d'art.

La critique et l'éloge se sont prononcés sur cet ouvrage. Fleury est, à sa manière, un chroniqueur que l'on voudra consulter et qu'on aimera à lire, car si la littérature est l'expression d'une époque, elle l'est encore plus par sa littérature dramatique. Quand les salons s'amusent, quand ils prennent parti, quand la société veut entendre tout haut le mot que tout bas elle se dit chaque jour à elle-même, quand les masses sont en effervescence, quand elles se lèvent, quand elles réclament des droits méconnus ou qu'elles-mêmes méconnaissent des droits acquis, c'est au théâtre que tout cela s'entend, que tout cela se dit ; le théâtre raconte beaucoup quand il parle, et, telle est son essence, qu'il raconte même quand il se tait.

En jetant l'épigramme sur tout ce qui fut moquable pendant ces inouïes transformations du monde qui posait, pour ainsi dire, devant lui ; en faisant apparaître au théâtre le nombreux personnel de ses sceptiques, de ses gentilshommes, de ses auteurs, de ses artistes, de ses démagogues, de ses proconsuls, de ses colonels et de ses sénateurs, Fleury a conté la vie anecdotique de la France pendant les soixante années où cette vie fut le plus en relief.

Cette marche, qui est celle de l'histoire des mœurs, comme elle est celle des événements, nous a indiqué aussi, dans cette nouvelle édition, la division naturelle de l'ouvrage. Pendant les soixante années qui revivent si colorées dans les *Mémoires de Fleury*, le Théâtre-Français a sa période littéraire et sa période politique ; nous avons donc pensé qu'au lieu de suivre les nuances de division des premiers publicateurs, il fallait adopter deux divisions tranchées et qui mettent mieux dans le cadre qui leur appartient les grandes figures et les physionomies pittoresques de chaque époque. Nous avons partagé ce livre en deux séries, dont l'une commence en plein XVIIIe siècle et finit à 89, et dont l'autre prend à 89 et finit en 1820. Ce n'est point une systématique division d'événements qui viennent se classer d'eux-mêmes, c'est d'un côté, la part bien tranchée du XVIIIe siècle, de ses fous épisodes et de ses épisodes philosophiques, c'est de l'autre, la révolution et ses réactions terribles, le directoire et ses comiques retours, c'est l'empire enfin et sa mise en scène d'apparat.

FRANCE ET THÉATRE.

Fleury fut 62 ans comédien, à cette époque où le théâtre résumait, en quelque sorte, l'histoire de nos mœurs.

Des manières élégantes, une éducation de gentilhomme, l'audace gracieuse d'alors, et, au-dessus de ces qualités, la qualité supérieure d'acteur du premier ordre, firent de Fleury un brillant personnage de l'art et de la mode. Tout ce qu'il y avait d'hommes légers ou sérieux, penseurs ou frivoles, graves ou superficiels, en même temps qu'ils vivaient au milieu d'un monde dont ils étaient les directeurs ou les imitateurs, vécurent avec Fleury de la vie du foyer et des coulisses, et si l'artiste aime à conter, ses confidences animées viendront ajouter de nouvelles richesses aux richesses de la plus curieuse de nos galeries.

Les peintures du dix-huitième siècle ont été si souvent reproduites ; tant de plumes lui ont demandé compte de ses plaisirs, de sa morale, de ses fautes et de ses espérances, que tout semblerait épuisé sur cette société caduque ; pourtant nul écrivain encore n'a mis en scène l'épisode le plus animé, le plus concluant de ce pêle-mêle de soixante années, et dans ces recueils sans nombre où l'on déshabille l'histoire, aucun n'en a retracé le tableau dans son aspect le plus pittoresque et le plus passionné. Semblables à ce personnage de la comédie de Sédaine, qui décrit savamment tout ce qui compose une serrure et oublie la clé, nos chroniqueurs du dix-huitième siècle n'ont oublié que LE THÉATRE.

C'est faire l'histoire de la Fronde et ne pas tenir compte des barricades.

La scène française fut la place publique du dix-huitième siècle ; ailleurs on jouait, on soupait, on médisait, mais l'heure de la Comédie-Française était réservée pour y venir chercher, non-seulement le spectacle qui amuse, mais l'opinion commune qui rapproche, l'affection commune qui réunit. Le Théâtre était le cerveau de la nation, les Comédiens la voix de la patrie, et les esprits avancés qui voulaient parler d'avenir au peuple se plaçaient à la Comédie-Française. La liberté philosophique, proclamée sur la scène, précéda la liberté politique proclamée à la tribune ; Lekain, Clairon, Monvel, Dumesnil, étaient des orateurs populaires assidûment écoutés, assidûment applaudis avant les Mirabeau et les Barnave. L'immortelle déclaration des droits de l'homme : « Tous les hommes sont égaux devant la loi, » avait été devancée dans ces vers de poésie sainte :

« Les mortels sont égaux ; ce n'est pas la naissance
» C'est la seule vertu qui fait leur différence. »

Le 89 du parterre précéda de près d'un demi-siècle le 89 de la nation.

Quand le théâtre se fait aussi l'organe de la raison humaine, on conçoit quelle importance s'attache à ses révélations ; il manquait donc, à notre époque d'investigations et de recherches, l'enquête de la Comédie-Française.

Cette lacune, si intéressante à remplir, l'est ici par un homme qui écrit pour la première fois, il est vrai ; mais cet homme est toujours sur un des plans en saillie du tableau. Fleury, avec moins d'instruction que de talent, avec plus de charme que de correction, *les pieds sur les chenets*, comme il le dit lui-même, est heureusement arrivé au bout d'une tâche difficile pour tout autre que lui.

Le théâtre et la littérature dramatique exerçaient une action toute puissante sur la France et sur l'Europe quand cet acteur célèbre parut. Pour faire mieux comprendre une telle influence, et donner aux souvenirs de Fleury un attrait de plus, nous allons parcourir rapidement les pages historiques de notre Scène.

On l'a dit : le tableau de la marche de l'esprit humain est dans les annales du Drame.

En quelques mots, voici chez nous sa vie aventurière :

Il court les processions avec les prêtres.

Il se sécularise avec les clercs de la basoche.

Il devient fier et savant, et, l'ingrat qu'il est ! il dédaigne le peuple, se construit une belle salle pour s'enfermer en compagnie d'hommes d'élite qui le paient ; et là, il se pavane devant eux affublé d'habits à ramages, prétendus grecs ou romains. Fier avec Corneille, tendre avec Racine, il se ressent encore de sa nature gauloise : le cothurne cache difficilement la botte de chevalier.

Le Drame héroïque, digne et paré, tient rigueur au naturel. Molière popularise le Drame comique.

Molière est comédien ; dès-lors, la place des comédiens est fixée. L'ordonnance de Louis XIII (1) a moins fait pour

(1) Déclaration du 16 avril 1641.

eux avec sa faveur, que ce nouveau collègue en partageant leur fortune. Le roi a dit : — Vous pouvez être gentilshommes ; Molière dit : — Vous êtes mes camarades.

Après lui, un long temps de repos dans l'art.

Corneille, Molière et Racine ont plutôt des successeurs que des héritiers ; où le génie avait excellé, le talent réussit ; cependant notre gloire n'est point augmentée, et les auteurs qui restent la soutiennent plus qu'ils ne la perpétuent (1).

L'art dramatique s'alanguit, mais ne meurt pas ; il vit toujours par les comédiens de génie.

Voltaire fait alliance avec eux ; la sépulture chrétienne est refusée à Lecouvreur : le poète venge l'actrice par une apothéose. Le clergé le persécutera, mais un contrat est dès aujourd'hui signé entre l'auteur et ses interprètes.

Dorénavant si Voltaire est illustre, la comédie française sera grande.

Il en est des arts et des lettres comme de la politique et des armées, il leur faut toujours un homme qui tienne le sceptre. Vivant résumé de toute une littérature, cet homme doit être fort par ses œuvres, fort par sa persévérance, fort par ses idées nouvelles, ou plutôt par la hardiesse de ses idées, car les nouvelles idées d'un auteur sont les vieilles idées de progrès d'un peuple !

OEdipe et la *Henriade* ; *Alzire* et *Mérope* ont paru ; l'interrègne littéraire a cessé : Voltaire est proclamé le poète national.

C'est à la Comédie-Française qu'il place le siége d'un empire qui durera soixante années. C'est là qu'il fonde son école et forme ses disciples ; là, que prenant corps à corps le fanatisme, il donne aux vérités qu'il annonce cette expression d'énergie et d'audace qu'elles ne peuvent recevoir

(1) Nous ne parlons ici que des hommes éminens, qui sont à la littérature dramatique ce que Newton est à la science. Nous expliquons quelques lignes plus bas notre pensée.

que du mouvement de la scène ; c'est au théâtre qu'apparaissant davantage sous le triple aspect de philosophe, de poète et d'historien, il passionne une raison sublime de tout l'essor que lui prête le jeu de l'acteur, et commence la guerre qu'il continuera encore après tant et de si glorieuses victoires, toujours attaqué, toujours prêt à la lutte, toujours triomphant, depuis le succès d'*OEdipe* jusqu'au couronnement d'*Irène*.

Voilà le Théâtre-Français constitué en église militante ! Voltaire est le pape de la foi nouvelle et le conclave se tient chez Mme Geoffrin ; d'Alembert est le nouveau père Joseph du système ; les comédiens des lévites en armes, et s'il faut un arsenal, on aura l'Encyclopédie.

Mais la société n'a pas qu'un seul peuple, et si, dramatiquement parlant, le peuple de Voltaire avance, celui de Marivaux reste stationnaire.

Le peuple de Marivaux, c'est la régence et sa suite ; c'est le peuple des boudoirs, des petites maisons, des ruelles et des soupers fins ; ce sont ces hommes à la métaphysique sensuelle, en qui l'art de connaître les plus secrètes faiblesses des femmes, ne le cède qu'à l'art de les mettre à profit ; c'est ce peuple de robins qui les séduisent, de financiers qui les corrompent, d'abbés qui les chantent, de grands seigneurs qui les méprisent, de roués qui les ruinent ; c'est ce peuple enfin, avec lequel un peuple nouveau veut en finir, mais qui se tient encore assez ferme sur ses talons rouges...

Plus Marivaux sera faux comme poète, plus il sera vrai comme historien ; car la scène ne peut avoir plus d'étendue que les mœurs : le style de Marivaux est une révélation et une date. Que sont les arts autour de lui ? Qui représente la peinture ? — Vatteau ou Boucher. Qui la sculpture ? — Coustou. Qui le roman ? — Voisenon ou l'auteur du *Sopha*. Tout est pompons et fleurettes, la muse fait des nœuds et parfile, le style a ses rubans, la pensée est en vertugadin.

Le monde Marivaux donna force au monde Voltaire, et bientôt force au monde du comique, dit *larmoyant*. Ce genre moins vrai, pour le temps, que le drame de Marivaux, était le signe visible d'un besoin de réaction dans les mœurs. Quand les pièces musquées annonçaient précisément où en était la société, le drame larmoyant, laissant ce qui était pour ce qui devait être, rappela l'homme aux devoirs de famille, et combattit ses égarements et ses préjugés. Marivaux et Dorat (qui n'était que du Marivaux énervé) peignaient les travers d'un monde que Lachaussée et Diderot venaient moraliser, comme Vatteau avec ses scènes de boudoir était moralisé par les scènes d'intérieur de Greuze, comme la vigoureuse éloquence du roman de Jean-Jacques moralisait les sophismes érotiques de l'école de Crébillon.

Les comédiens grandissent; leur importance s'augmente de toute l'importance de leur mission : ne donnent-ils pas le mouvement et la vie à toutes ces œuvres, soit qu'elles appartiennent à la mode, au sentiment ou à la haute raison? Aussi, sur la scène française où se débattaient en apparence deux littératures, mais en réalité deux sociétés, l'une avec son passé, l'autre avec son avenir, chacun venait voir ou rechercher les artistes en renom qu'il croyait de son bord : les hommes de lettres, leurs associés; les hommes du monde leurs complices.

Dès-lors, les comédiens ont la vogue. Paris donne le ton à l'Europe, et l'Europe qui épèle le français brillant de *Zaïre* et de *Mahomet* et le français fin et délié des *Fausses confidences* et de *l'Épreuve nouvelle*, demande à la France les habiles interprètes de ces ouvrages. Les comédiens sont appelés partout; on expédie, on colonise des troupes entières. La Comédie-Française se fait connaître sur échantillon; acteurs comiques, acteurs tragiques, partent tour à tour; moins gais que les comédiens de Scarron, mais largement rétribués, protégés, appréciés, ces artistes influent dans l'Europe éclairée, instruite, électrisée par les produc-

tions de nos écrivains célèbres. Les comédiens français donnent le ton français à toutes les capitales ; leur enseignement pénètre jusque dans les boudoirs de la Czarine, jusque dans les tentes de Frédéric II ; par les comédiens, notre littérature s'empare de l'Europe, s'y naturalise, y prend droit de bourgeoisie, et ce même Frédéric, qui naguère ne voulait signer les traités qu'en langue prussienne, tient à honneur de devenir un homme de lettres français du troisième ordre.

Et toute l'Europe des rois est littéralement sur les planches de notre théâtre. Veut-on des pièces justificatives ?

Dès 1730, au camp de Malkberg, mademoiselle Carton, chanteuse de chœur du grand Opéra, soupait en cinquième avec les rois Auguste de Pologne et Frédéric-Guillaume de Prusse, les deux princes leurs fils (dont l'un fut Frédéric II) et le comte de Saxe ; au dessert, on y dit des scènes de Voltaire, le jeune Frédéric surtout s'y distingua.

Plus tard, Aufresne forme une troupe à Saint-Pétersbourg ; et, dans l'intérieur du palais des Czars, on représente des proverbes, mais il faut les écrire en français. La fille de ce même Aufresne joue et compose de compte à demi avec Catherine-la-Grande, qui peut-être, devant ses admirateurs de l'Hermitage, revêtit aussi le jupon court et le blanc corset.

En Danemarck, il y a une troupe française et le roi préside aux répétitions. Transfuge de notre théâtre, Monvel, devenu lecteur de Gustave, l'aide de son expérience : comédien et monarque mettent en scène.

On joue encore la tragédie française devant le roi d'Espagne ; c'est à Madrid que Raucourt fait les premiers essais de son jeune talent. Dans le pays de l'inquisition, Raucourt fait entendre du Voltaire (1).

(1) Et qu'on ne dise pas que l'inquisition était abolie alors ! Quelques années plus tard, un noble espagnol, qui vint à Paris se for-

Vienne aussi a sa troupe française ; la sœur de Fleury apprend à la future épouse de Louis XVI à dire des vers. Joseph II et Marie-Thérèse ont choisi ce nouveau professeur, et il faut une négociation de cabinet pour remplacer l'actrice par un abbé.

Frédéric II veut voir Lekain ; il le fait venir à grands frais, le traite en prince, l'écoute, le compare à Aufresne, puis, en connaisseur, ne l'admire qu'après examen ; puis ensuite, lui roi, soumet sa haute déclamation à la critique du tragédien. Lekain complimente le vainqueur de la Silésie, qui met ce jour-là au nombre de ses jours de victorieux souvenir.

Le goût du théâtre français enfin pénètre jusqu'en Italie : à Rome, à quatre pas du Vatican, une congrégation de religieuses chausse le cothurne et le brodequin ; une fois même, elles jouent *Georges Dandin*. Georges Dandin ! quelle sœur converse a tenu la chandelle du mari trompé ? quelle novice écouta les tendres propos de Clitandre ?

Voilà pour l'Europe !... Et Paris !

A cette heure où le bourgeois de la capitale se couche, l'heure du monde élégant a sonné le réveil. De tous côtés des temples sont ouverts aux plaisirs de la scène, les carrosses se heurtent, la foule abonde, on se presse, on entre : heureux les élus ! L'orchestre résonne, l'accord du menuet se fait entendre ; réflétée par mille cristaux, une voie lactée de bougies étincelle et brûle, suave et parfumée. Quels sont ces gens en petites loges aux tentures de brocard, aux lampas dorés ? Et ces autres, derrière ce grand voile aux peintures mignardes, aux saturnales de trumeaux ? Pourquoi ce mousquetaire tient-il la houlette et cet abbé endosse-t-il la cuirasse ? Par quelle aventure cette duchesse est-elle rosière et ce financier grand sultan ? Quels mys-

mer à l'école de nos philosophes et tenta ensuite d'introduire en Espagne notre littérature et notre théâtre, le comte Paul Olavidès, mis en jugement par les Pères de la foi, fut condamné et subit son supplice. C'était en 1778 !

lères inouis se préparent? A Versailles, à Brunoy, au Palais-Royal, rue d'Antin, en cent lieux, à la même heure, un même cri se fait entendre, un cri qui fait palpiter l'amour-propre et sourire la malice : AU RIDEAU ! voyez! usez du procédé du diable de Cléophas. Les toits se soulèvent !.... quel peuple divers! brillant, animé, pailleté, drapé. Chez la duchesse du Maine, ce Cicéron, c'est Voltaire, ce Catilina, le maréchal de Villars; chez M^{me} de Montesson, cette Margot, c'est la Maintenon de la branche cadette, ce Michau, le duc d'Orléans; MONSIEUR, frère du roi, la danseuse Guimard, le financier Lavalette se disputent, s'arrachent les meilleurs comédiens ; mais la troupe est indigène chez la reine de France : cette Babet si gracieuse, c'est elle; cette soubrette si vive et si spirituelle, c'est elle; cette Colette à la voix qui touche l'âme, c'est Marie-Antoinette encore ; sur le théâtre, comme sur le trône, Colins et flatteurs chercheront l'allusion dans l'ariette :

« Quand on sait aimer et plaire,
» A-t-on besoin d'autre bien ? »

Reine ! qui tient le sceptre a besoin de plus de dignité que de grâce ! Ne placez pas le trône sur le théâtre ! craignez une funeste comparaison. Reine ! il est des illusions nécessaires ; ne dépouillez pas la puissance de sa féerie ; elle aussi a besoin de ses décors, de ses toiles, de ses machines et de ses gloires. Malheur ! si vous détruisez le prestige !

Dès long-temps le clergé dirigeait un œil inquiet sur la Comédie-Française. Dès long-temps Église et Théâtre étaient en présence, et ces deux antagonistes, ayant en tête leurs chefs respectifs, Voltaire et le fameux de Beaumont (1), archevêque de Paris, s'attaquèrent bientôt de haute lutte.

(1) M. de Beaumont paraissait de bonne foi obéir à sa conscience ; mais son zèle fut aveugle. On a dit de cet archevêque que « c'était une lanterne sourde qui n'éclairait que lui. »

Détruire un général, c'est désarmer les combattans. Le moment est arrivé. Le tocsin ecclésiastique appelle les siens, la guerre commence ; le clergé a sur le cœur le manifeste de 1718 :

« Les prêtres ne sont pas ce qu'un vain peuple pense. »

Il a sur le cœur *Alzire*, offerte par Voltaire en gage de réconciliation, et qui ne fut, d'après lui, que *La Réconciliation normande* (1) ; il a, comme plus grand souvenir de colère encore, *Mahomet;* ce Mahomet permis, défendu, permis de nouveau, puis dédié au pape, chef des évêques, et joué par les comédiens que les évêques excommunient. Ces mille vérités propagées par le Théâtre, les prêtres les ont bien autrement en haine que les flots de vérités qui, dans les livres, battent, inondent et submergent la nef orgueilleuse qu'ils osent nommer encore la barque de Pierre ; car la vérité des livres, lente à faire son chemin, peut être étouffée ; mais la vérité du théâtre, ainsi que le coursier de Job, aspirant la lumière et l'espace, marche et ne rétrograde plus.

Monsieur de Beaumont attend son heure et son Séïde : il est trouvé !

En 1755, un jeune auteur, à peine âgé de vingt-six ans, donna sur le théâtre de Nancy, sa patrie, en présence du roi de Pologne, une comédie intitulée : *Le Cercle*. La philosophie y jouait le rôle le plus ridicule, dans le personnage de J.-J. Rousseau, qu'il était impossible de méconnaître. Stanislas et sa cour témoignèrent leur indignation, et plusieurs voix généreuses s'élevèrent contre le nouvel Aristophane.

Le Clergé écoute et la Sorbonne inscrit cette réprobation comme un *satisfecit*. Enfin, une plume laïque semble acquise au fanatisme en rochet ! Dès lors, ce parti inté-

(1) Pièce du vieux répertoire.

ressé l'autorité à réprimer les écarts du parti philosophique ; et, par crainte de l'enfer, Louis XV cède au clergé une portion de sa puissance temporelle ; le plan est dressé : il faut perdre dans l'opinion ce qu'on nomme dédaigneusement « la Secte. » La Comédie-Française est la chaire des philosophes ; c'est donc porter un coup hardi que de les attaquer sur leur propre terrain, de tourner contre eux leurs propres armes, de les battre avec les milices qu'ils ont disciplinées. La Comédie-Française est menacée de la pièce des *Philosophes*.

L'affaire est grave ; elle se traite par ambassadeur ; l'auteur de *l'Année littéraire* se charge de piloter le brûlot ; Fréron fait lecture de l'œuvre de l'Aristophane lorrain ; puis il conclut par déclarer aux comédiens : « qu'il est fort inutile de délibérer, attendu que cette comédie sera jouée MALGRÉ EUX. »

Malgré eux ! à quel degré de puissance en est arrivé le Théâtre ! la faculté de théologie en appelle à la compétence des coulisses ; Préville est le grand-vicaire de M. de Beaumont ; l'artiste humilié marchera à quatre pattes pour la plus grande gloire de la Sorbonne, mais sur ce masque comique il y a un rire contre les prêtres ; après le vers qui frappe le philosophe, il y a cet *a parte* qui juge l'apôtre intolérant : « Faites coasser les grenouilles d'Anitus contre les Socrates du jour ; taillez vos amples soutanes en petits manteaux pour tous les Crispins de France, mes confrères ; en jouant par vous, nous jouons contre vous ! Vous êtes dix-huit archevêques, cent douze évêques, treize cent soixante-quinze abbés crossés et mitrés, un état-major complet d'abbés généraux et d'abbés supérieurs, vous avez plus que l'étoffe d'un Concile : et vous aussi, vous en référez au parterre !

Le parterre jugera. Depuis long-temps, dit Fleury, à propos d'une autre querelle : LE PARTERRE SE FAISAIT PEUPLE.

Et maintenant, devant lui se lève la muse du Drame ;

non plus Thalie et sa marotte décrépite, non plus Melpomène et son poignard émoussé, mais une femme virile, puissante fée d'intelligence et d'émancipation. Déjà le parrain des *Philosophes* a frémi devant l'*Écossaise*. Déjà pour les soutiens de la Sorbonne, le Théâtre se dresse en pilori, et le vers acerbe de Lemière cloue sur leurs têtes : *l'Empire des coutumes* (1). Le temps est venu où toutes les idées généreuses se poseront à la Comédie-Française ; animées d'un jeu savant et plein de vie, elles se feront chair et sang pour le peuple ; les mœurs, les passions, les instincts de l'avenir seront désormais au théâtre, et l'agitation des intérêts et des espérances se centralisera à la Comédie-Française.

Le bâtard *Figaro* a poussé son rire et son sarcasme ! Après le dogme de la tolérance, la comédie vient proclamer celui de l'égalité. Entendez ces transports ! ils sont unanimes ; une parade de l'autorité souveraine fait marcher ensemble le parterre et les loges. Croit-on qu'il n'y ait que le peuple qui applaudisse ? il y a aussi les rivalités de cour créées par d'Hosier (2) ; c'est aussi la protestation de l'inégalité de la particule ; les parchemins réguliers jettent dans la cause populaire ceux qui n'ont pu fournir la preuve des carrosses. Quel succès ! mais quel trouble !

(1) C'est la *Veuve du Malabar* ; l'auteur lui donna ce second titre à sa reprise ; jouée comme œuvre d'art en premier lieu, elle devint plus tard œuvre de philosophie, et obtint un succès qu'elle n'avait pas eu d'abord ; voyez là-dessus Fleury.

(2) On exigea, sous le ministère du maréchal de Ségur, les preuves de quatre générations de noblesse, dans l'individu qui voulait servir avec espoir d'avancement. Il y eut encore nommément *l'ordonnance des preuves*. Ceux qui voulaient monter dans les voitures de la cour (ce qu'on appelait *débuter*), devaient faire leurs preuves de noblesse ascendante jusqu'à l'an mil quatre cents. Cette loi arma la noblesse de province contre celle de la cour, et Beaumarchais à l'apparition du *Barbier démocrate*, eut pour lui plusieurs de ces grands seigneurs qui étaient très-peu gentilshommes.

tout est en question..... La comédie gracieuse cherche à lutter encore ; le bon et ingénieux d'Harleville veut faire rétrograder ce parterre à la veille d'une révolution : *l'Optimiste* paraît. « Tout est bien ! » dit Colin, avec cette voix des malades qui fardent leur agonie. « Tout est mal ! » répond Fabre, en sanctifiant la misanthropie par le *Philinte de Molière*.

Tout est mal ! aussi tout change, et cependant nulle vérité n'a été omise sur le théâtre.

Ici notre tâche serait finie, mais nous ne voulons pas qu'on nous reproche d'avoir parlé de tout à propos de Fleury, excepté de Fleury. Nous ne nous arrêterons pas néanmoins sur d'arides détails biographiques à côté d'un livre où ces détails ont le mouvement et la vie ; nous ne disserterons pas non plus sur le talent du comédien célèbre dont le souvenir est encore récent dans la mémoire des zélateurs de l'art comique.

Fleury fut un homme du monde spirituel et observateur, un artiste à l'imagination vive et féconde, un comédien tout grace et tout verve. Deux générations de public, d'auteurs et de comédiens ont passé devant lui ; il a assisté à tous les combats du parterre, aux luttes de toutes les poétiques ; il a vu trois fois le Drame changer de face, et s'asseoir devant lui trois peuples pour ces drames divers. La comédie *ambrée*, la tragédie *philosophique*, la comédie *politique* et le drame *révolutionnaire* lui ont demandé un secours qu'il n'a pas prêté à tous avec la même bonne volonté, mais après avoir lu les confidences de ce livre, il n'est personne qui voulût lui contester le droit de s'écrier avec Sheridan cherchant la philosophie du Théâtre : « En vérité ! je suis le meilleur juge des choses. J'ai le plus entendu les témoins à charge et à décharge de l'histoire. »

<div style="text-align:right">J.-B.-P. LAFITTE.</div>

Première Série. — De 1757 à 1789.

I.

LES PRINCES ESPAGNOLS.

Prison dorée. — Visite. — Richesse de mes souvenirs. — Mes travaux littéraires. — Milices de monseigneur d'Otrante. — Arrestations. — Serais-je de la conspiration? — L'abdication de Ferdinand VII et les mémoires du comédien.

Après la grande affaire de la renonciation à la couronne d'Espagne, les princes en disgrace furent gardés à vue à Valençay, terre magnifique appartenant à M. Talleyrand, lequel, selon cette aimable habitude de complaisance qui est le fond de son caractère, avait prêté sa belle demeure à l'empereur pour en faire une prison dorée et de circonstance.

J'étais alors à ma campagne dans le Blaisois, près Ménars, j'eus la curiosité de voir comment étaient traités ces hôtes espagnols ; je connaissais le gouverneur du château, M. Berthemi, et davantage le trésorier, M. Amaury, que j'avais reçu fréquemment chez moi. Me croyant à peu près sûr de mon fait, je partis pour Valençay, avec ma fille, mon Antigone à moi, mon bâton de vieillesse ; car ce marquis de Moncade (1), si leste devant le public, avait soixante ans et la goutte... en petit comité.

Valençay est un endroit délicieux, et M. de Talleyrand l'avait encore embelli par tout ce que le luxe peut inventer de plus recherché. Le parc est vaste, et la forêt qui l'entoure permet le plaisir de la chasse : les princes en jouirent quelque temps ; mais bientôt on le leur refusa, il y avait même certain endroit du parc où il ne leur était pas permis de se promener. Le jour où j'arrivai, j'eus un instant la pensée de retourner sur mes pas, tant ce lieu de plaisance avait l'air d'une ville de guerre.

De l'auberge où j'étais descendu, j'écrivis un mot à M. Berthemi pour me recommander à lui, et lui dire le vif désir que j'avais de voir les princes : peu d'instants après je reçus une réponse toute flatteuse, et je me rendis au château, où l'accueil le plus favorable m'attendait. « Il faut rester ici jusqu'à demain, me dit l'aimable gouverneur ; vous aurez le temps de visiter le château et le parc ; les princes vont sortir pour aller à la promenade, vous les verrez de très-près, et vous viendrez ce soir au spectacle ; car pour les distraire on a fait un théâtre à l'orangerie ; les acteurs de la ville de Bourges viennent donner des représentations quand les princes témoignent le désir de les avoir. Ce soir on joue *Gulistan* et *le Tonnelier* ; vous serez placé comme vous devez l'être, et vous ne perdrez aucun des détails que vous voulez observer. Je vou-

(1) Personnage de l'*École des bourgeois*, jouée par Fleury avec une grande supériorité.

drais pouvoir vous offrir l'hospitalité, mais mes ordres sont précis à ce sujet, et je ne pourrais même donner un lit à mon frère ; je n'ai pas besoin de vous dire que vous dînez aujourd'hui avec moi, et que vous y déjeûnez demain. » — Tout cela fut dit avec tant d'abandon, tant de grace et de franchise, que j'acceptai avec plaisir.

Bientôt les princes passèrent dans la galerie. Ferdinand marchait le premier avec son oncle, qui me rappela Louis XVI ; mais malgré le sentiment qu'on éprouve à la vue des grandes infortunes, la figure du prince héréditaire ne me revint pas : ce teint olivâtre, ces yeux enfoncés, vifs il est vrai, mais exprimant la terreur, ce nez long, dominant sur le tout, donnaient à l'ensemble quelque chose qui inspirait moins l'intérêt que l'éloignement. Son frère était mieux que lui ; mais tous manquaient de noblesse, et il y avait dans leur attitude, dans leur marche, dans leur geste, je ne sais quelle exiguité lourde et quelle mesquinerie disgracieuse. Certes je ne cherchais point en eux des hommes se donnant des airs de héros dans l'adversité et se posant en victimes ; mais dans ma longue carrière j'ai vu que le malheur ne frappait personne sans imprimer une espèce de physionomie de grandeur, soit qu'il y eût courage, désespoir ou résignation ; chez ces princes, rien de cela. L'influence de Valençay agissait-elle sur eux ? Hôtes de M. de Talleyrand, dissimulaient-ils à cause de l'air du pays ?

Les princes étaient suivis du gouverneur, de M. Damezaga et autres personnes de sa suite. Du reste, on les traitait en rois ; tous les honneurs, toute l'étiquette possible ; formaient-ils un souhait, il était accompli. On allait au-devant de leurs volontés, on cherchait à deviner leurs désirs. Napoléon leur avait tout accordé.... sauf la liberté et la patrie.

J'allai au spectacle le soir. Le prince apercevant une figure qui lui était inconnue, demanda au gouverneur qui j'étais. J'ignore quelle fut la réponse de M. Berthemi ;

mais après quelques mots échangés entre eux, ce dernier s'étant éloigné, je vis Ferdinand fixer les yeux sur moi avec attention. On lui apporta des rafraîchissemens : il fit fondre du sucre, je crois, et tout en tenant sa cuiller, son regard ne me quittait pas ; peu après il nous envoya de ces mêmes rafraîchissemens, et nous fit un geste de la main, qui voulait être gracieux : je remerciai par une inclination de tête. Pour ce soir-là, tout fut fini.

Le lendemain matin, j'assistai à la messe : je n'étais pas à plus de trois pas du prince héréditaire, un peu en arrière et à sa gauche ; il tournait doucement la tête, m'examinant ainsi par regards dérobés, et comme à la sourdine. Je pensais que peut-être la présence d'un comédien lui semblait bizarre dans un pareil lieu ; mais je me trompais : son regard, difficile à soutenir, n'exprimait pas l'étonnement. Je suivis un geste qui semblait m'être destiné. Tout en tenant son livre de prière, et chaque fois que ce prince tournait le feuillet, il frôlait la page en la faisant claquer, comme pour attirer mon attention ; puis, réunissant les doigts avec l'air de quelqu'un qui écrit, ses yeux me regardaient encore et m'interrogeaient : les mots, « n'avez-vous rien à me dire ? » semblaient errer sur ses lèvres. Il ne trouva nulle réponse sur les miennes, mais tout me fit présumer qu'il avait eu un instant la pensée que j'étais peut-être un émissaire chargé pour lui de quelque dépêche ; car, ainsi qu'on va le voir, il était question en ce moment de le faire évader.

Outre la raison que les goutteux ne sont bien que chez eux, les pensées que ma présence faisait naître chez les princes me gênaient : il n'était pas humain de laisser entrer dans le cœur des pauvres prisonniers des espérances auxquelles je savais par moi-même qu'il était bien cruel de renoncer : dans tous les cas la prudence nous disait de retourner chez nous. Nous prîmes congé, remerciâmes M. Berthemi, et, revenus à la maison, l'air de mon petit domaine nous sembla meilleur à respirer.

Les idées mélancoliques nous font toujours faire un retour sur nous-mêmes. Ces princes, naguère si puissans et maintenant si obscurs, morts au monde, n'ayant plus de rôle actif à y jouer, me reportèrent à l'époque où nous autres aussi grands seigneurs de la scène, pendant vingt ou trente ans, mais seigneurs à heure fixe, il faut nous retirer du théâtre où nous brillons. C'est pour tout comédien une première mort, une mort plus triste que la mort réelle : survivre à sa propre réputation, et, quand elle est quelque chose encore, n'être plus rien soi-même ! Les peintres et les sculpteurs ont les galeries, les ateliers, les salons des amateurs pour asile ; les auteurs se voient sur les rayons des bibliothèques ; mais au théâtre on laisse à peine de soi un nom qui frappe l'air, l'étiquette d'un homme de talent, tout au plus, sans nulle autre donnée de ce talent ; vous n'êtes, vous qui vivez, que le pauvre *moi* du logis, tandis que c'est le *moi* du théâtre qui était quelque chose. Pour peu qu'on vous aperçoive après votre vie officielle, on est tout étonné ; vous ne comptez plus, il semble que chacun va vous dire : « Eh ! mais d'où sortez-vous ? Est-ce que vous devriez être encore de ce monde ? » Vous n'auriez qu'une réponse à faire : « Allumez les rampes ; donnez-moi des interlocuteurs, des décorations, une salle, un public, un poète : je vais vous donner, moi, un certificat de vie. » — Hélas ! hélas ! le pourriez-vous !

O rage ! ô désespoir ! ô vieillesse ennemie !

Vous auriez plus de zèle que de force ; allez vous faire enterrer, vous êtes mort du jour où la toile se baissa sur vous pour la dernière fois.

Le public a de l'amour-propre comme un homme seul, et la chose sur laquelle il revient le moins, c'est sur une épitaphe.

Long-temps avant ma retraite, je m'étais dit qu'il fal-

lait se préparer d'autres occupations, se donner d'autres habitudes que celles du théâtre, et si l'amour de la renommée nous tenait encore, se perpétuer d'une autre manière; pour moi, j'avais tant vécu, tant vu, appris tant de secrets, je connaissais les rouages inaperçus de tant d'événemens, que mon thème était fait. Mille choses graves ou scandaleuses, risibles ou tragiques, étaient dans ma mémoire. Que de mystères de coulisses m'étaient connus! Que de mystères du grand monde, qui a bien aussi ses coulisses, m'avaient été révélés! J'avais beaucoup à raconter. « J'écrirai donc mes souvenirs, m'étais-je dit; je les publierai. » Puis j'avais eu peur : on s'est tant moqué de l'orthographe de Fleury! Que ne dira-t-on pas s'il s'avise d'écrire? C'était bien assez d'avoir connu les rigueurs du public... d'une certaine façon. Je résolus enfin de ne céder qu'à la première moitié de la tentation, et de ne faire usage de l'écritoire que pour moi et quelques amis.

En conséquence, je notais, non pas tous les jours, mais assez souvent, ce qui m'avait frappé ou me frappait encore; parfois je me laissais entraîner à passer la nuit sans désemparer et jusqu'à extinction de la bougie entière. Ma bonne fille me grondait; je me laissais gronder comme un écolier, et comme un écolier aussi je suivais ma tête; on pense bien que ma visite au château de Valençay fut consignée; mais voici ce qui advint.

Depuis que nous avions d'illustres voisins, plusieurs grands officiers de monseigneur d'Otrante habitaient aux environs de Valençay : en termes clairs, la police avait de nombreux agens dans le pays, et sans m'en douter, je faillis à me trouver un peu de cette petite conspiration, où il ne s'agissait de rien moins que d'enlever le prince d'Espagne aux prévenances aimables de Napoléon, et à l'hospitalité de la France.

Un matin qu'après avoir passé la nuit sur mes paperasses, je dormais encore, on m'éveille, on m'annonce un monsieur; il faut absolument qu'il me parle. Je crus que

la Comédie-Française était en péril, et qu'elle m'envoyait un exprès; je me trompais : je vis entrer un homme d'un certain âge, soigneusement coiffé, arrangé avec goût; superbe taille, belle figure, de la grace dans la démarche, de la bienveillance dans le regard. — « Je voudrais être seul avec vous, me dit-il. — Très-volontiers. (Je fis un signe, on sortit.) Qui me procure l'honneur de vous voir? — Un artiste de votre mérite doit s'attendre à des visites. — Oh! Monsieur... »

Évidemment mon visiteur était embarrassé ; enfin, après avoir un peu rougi, un peu hésité, après que je l'eus un peu pressé : — « Vous connaissez M. Bertilhac? me dit-il. — Ne sachant où voulait en venir cette interrogation, je répondis un peu brusquement : — « Eh bien, quand je le connaîtrais!... — Il a été arrêté. — Arrêté! — Et conduit au donjon de Vincennes. — Et pourquoi? — Comme conspirateur. — Monsieur Bertilhac? allons donc!

J'avais raison d'avoir des doutes, M. Bertilhac était un homme brave, excellent; mais il n'y avait pas plus du conspirateur en lui, qu'en moi de l'astronome ; aussi ce fut avec un sourire d'incrédulité que j'accueillis cette grande nouvelle. — « Monsieur, cela est réel, ajouta cet homme, on conduit M. Bertilhac au château de Vincennes. — Ceci devient sérieux. Et de quelle conspiration l'accuse-t-on? — Il a voulu faire évader Ferdinand. — Sa Majesté Catholique s'était bien adressée. — On a arrêté aussi l'aumônier du prince. — Et il est à Vincennes aussi? — On ne le dit pas. (Et sa voix s'assombrit.) — Quel ton tragique vous prenez! — On a arrêté un nommé Bédassier. — Bédassier! Mais je le connais ; il appartient à une honnête famille. N'est-ce-pas le tailleur du château? — Lui-même : vous les connaissiez tous, monsieur Fleury (1)!

Ici l'œil de cet homme cherchait à devenir scrutateur ;

(1) Ce Bédassier fut accusé de faire parvenir les lettres du dehors dans le collet des habits.

je compris à qui j'avais à faire, et je ne baissais pas les miens. Je lui demandai quel motif l'amenait chez moi, pourquoi il venait m'apprendre cette conspiration prétendue, et les noms des conspirateurs; j'ajoutai : — « Est-ce que par hasard je serais, moi, de la conspiration? »

Après avoir cherché à dissimuler un petit sentiment de honte, l'émissaire de la police (car c'en était bien un) débuta par me dire qu'il n'était point chargé d'une mission de rigueur; que la police était active mais protectrice, ennemie surtout de toute violence avec un homme comme moi; qu'en cette circonstance, par exemple, on ne voulait pas que son action fût autrement sentie; ce monsieur enfin n'était qu'un *curieux* avec gendarmes. — « On vous a vu à Valençay, monsieur Fleury; le prince Ferdinand a cherché à vous parler, on croit que vous n'avez rien entendu; mais des rapports ont été faits; vous avez passé quelques nuits à écrire; on a remarqué de la lumière chez vous à des heures où tout le monde doit être couché : sans doute il y a erreur; je viens donc officieusement visiter vos papiers, les inventorier en votre présence, et les emporter ensuite : ma mission se borne là. Permettez-moi de la remplir sans bruit, sans éclat; il me serait pénible d'user des moyens que, dans le cas prévu d'une résistance, on a mis à ma disposition. » — Là-dessus il me montra deux signatures respectables, l'*il bondo cani* de ces gens-là.

Il aurait pu parler long-temps ainsi, que je ne l'aurais pas interrompu, tant fut grande ma surprise : moi, érigé en conspirateur! Quoi qu'il en soit, comme la police avait une réputation toute faite, je ne voulus pas lutter d'autorité avec elle, et je dis à l'inquisiteur en sous-ordre, en lui montrant des monceaux de papiers : — « Tenez, Monsieur, tenez, asseyez-vous là. Lisez, inventoriez, cachetez, et grand bien vous fasse! » — Et je passai derrière mes rideaux pour m'habiller.

Qui le croirait? je n'attachais pas autrement d'importance à ces papiers, et lorsqu'ils m'eurent été pris, je fus

CHAPITRE 1.

comme l'avare à qui on a dérobé sa cassette : je m'exagérai la valeur de mon trésor ; ma vie, mon existence, étaient là. Je suis né taquin, et à mesure que l'absence se prolongeait, ma colère ne faisait que croître et embellir ; mes regrets devinrent si vifs, que je résolus d'aller braver la police jusque dans son sanctuaire. Pourtant, comme j'ai toujours aimé à mettre les formes de mon côté, ayant entendu dire beaucoup de bien de M. Réal, que mon affaire devait concerner, me disait-on, j'allais lui écrire pour lui demander audience, quand un beau jour je reçus un paquet cacheté et une lettre.

« Mon cher Monsieur Fleury,

» Il y a eu erreur : la justice du ministre veut qu'on ré-
» pare promptement un malentendu. Voici vos précieux
» documens. J'ai été chargé de les visiter, et vous les trou-
» verez maintenant en ordre ; vous aviez arrangé tout cela
» comme un joueur qui bat les cartes. Je vous ai rendu
» deux services dont vous me saurez gré : le premier, d'a-
» voir mis la lumière dans votre chaos ; et l'autre, d'avoir
» ôté plusieurs détails sur l'Empereur, qui vous porteraient
» tort si vous vouliez imprimer ; vous ne brillez pas trop
» par le respect que vous devez à votre maître, entre nous.
» Maintenant que cela est épuré, vous avez un livre que le
» public aimera à lire, et que je serai un des premiers à
» acheter.

» Votre dévoué,

» M. D. L. (1),

» *Homme de lettres*, *Chevalier de*
» *plusieurs Ordres.* »

Je pensais que j'avais été dupe d'une mystification. Cependant mes papiers avaient été en effet mis en ordre : mes

(1) C'est-à-dire Méhée de Latouche.

notes se suivaient régulièrement ; il y avait concordance dans les dates. Seulement, il existait des lacunes : plusieurs feuilles, où je parlais du premier consul, du consul à vie, de l'empereur, avaient été soustraites. Je fouillai dans ma mémoire, et j'eus bientôt reconstruit mon échafaudage. Il n'est rien comme le fruit défendu. Comment donc ! j'étais auteur, auteur presque prohibé ! Dès lors je regardai *mon ouvrage* d'un œil plus paternel ; je l'augmentai ; je le revis. Son enlèvement m'avait appris à l'aimer. Au retour je lui trouvai un air de livre tout-à-fait convenable ; je lui fis un peu de toilette, hélas ! à ma manière ; j'en appris quelques pages par cœur, que j'allai récitant, tâtant ainsi mon public pour un avenir littéraire qui ne se réalisera peut être jamais.

Et pourtant, si cela arrive, c'est à l'abdication de Ferdinand VII qu'on devra ces mémoires d'un comédien.

II.

LE ROI DE POLOGNE AU SPECTACLE.

Le laquais mal vêtu — La loge royale. — Aventures en nourrice. — Début. — Atchit! — Baiser de prince et baiser de femme. — *Tout comédien devrait être élevé sur les genoux des reines.* — Joseph-Abraham-Bénard dit Fleury.

Ce fut vers le printemps de 1757 qu'un grand événement arriva à la petite cour du roi Stanislas Leckzinsky, alors souverain des duchés de Lorraine et de Bar, et résidant à Nancy.

Les comédiens de l'ex-roi de Pologne annoncèrent une représentation extraordinaire : on devait donner *Le Glorieux*, pour les débuts d'un nouvel acteur arrivé récemment dans la noble ville.

Personne n'ignore quelle importance on attachait alors à un début. L'apparition d'un comédien nouveau remuait toute la littérature et toute la haute société : cette fois, il

ne fut pas dérogé à la coutume. Il n'était pourtant pas question d'un débutant dans le premier emploi, ni dans celui d'amoureux, ni des financiers, ni même des comiques : le nouvel acteur se faisait modestement annoncer comme devant jouer dans le chef-d'œuvre de Destouches, le rôle du laquais mal vêtu.

Or, quel est-il, et qu'a-t-il à faire, ce laquais mal vêtu? tout ce rôle consiste à débiter quelques vers, et à prendre dans la tabatière de l'impertinent valet de M. de Tufière une prise de tabac, avec un certain air consacré par la tradition dans les meilleurs lazzis du théâtre.

Mais, à cette époque, ce qui donnait quelque importance à ce personnage de comédie, c'est qu'il était dans les attributions de l'enfant qui réunissait dans son répertoire tragique et comique avec ce rôle-ci, le petit Joas d'*Athalie*, et M. Fleurant du *Légataire*.

Quelle renommée précédait donc le débutant? Les loges d'apparat étaient remplies, les places ordinaires se payaient double; le roi et la cour, l'épée, la robe, la finance, les notables de la ville, tout Nancy s'était donné rendez-vous dans la petite salle pour voir le coup d'essai du jeune artiste.

Y avait-il, en effet, quelque chose d'extraordinaire dans cette existence à peine commencée, ou plutôt n'était-ce pas que dans une cour comme celle de Stanislas, on ne demandait pas mieux que de faire d'un rien quelque chose, talent assez ordinaire des grandes et des petites cours. Quoiqu'il en soit, l'assemblée était nombreuse. Le roi avait avec lui dans sa loge madame la marquise de Boufflers, qui naguère avait fait infidélité à M. de la Galissière en faveur du monarque, ce même M. de la Galissière, grand chancelier du prétendu royaume, et le noble et aimable chroniqueur des faits et gestes du petit Jehan de Saintré.

Il est bon de dire qu'avant de se rendre au théâtre, Monsieur le comte de Tressan, dont l'esprit conteur venait

d'être éveillé, avait fait à la cour l'historique de l'acteur auquel on accordait ce jour-là les honneurs de l'affiche. Je ne répéterai pas le récit d'aventures commencées à la mamelle, où l'artifice du chroniqueur, prenant son héros en nourrice, déguisait, avec son talent agréable, le style obligé d'extrait de baptême et de procès-verbal; je dirai seulement que, dans un certain voyage de comédiens, fait à la manière de celui de Scarron, la femme légitime du directeur des spectacles de Nancy, augmenta le personnel de la troupe du roi de Pologne d'un comédien ordinaire venu à terme et en très-bon état; que cet enfant fut confié à une nourrice infidèle, laquelle trouvant bon de s'approprier des mois de pension libéralement payés, recevait l'argent des parens pendant que leur fils gémissait aux enfants trouvés; qu'enfin, à la suite d'événements d'enfance inouis, et d'étranges aventures à la bavette, ce nourrsison tragi-comique, après sept ans révolus, était revenu comme par miracle dans le giron paternel, et débutait aujourd'hui sous l'auspice de ses père et mère, monsieur et madame Bénard, ayant au théâtre le nom de Fleury.

Aussi, qu'on juge de l'effet qu'il fit dans son rôle, quand on vit s'avancer un petit bon-homme gai, jovial, alerte, joufflu et rosé, aux yeux noirs et brillants, qui débita avec naturel, sans gaucherie et sans faux vers ni fausses rimes, la poésie de Destouches, enleva la prise de tabac obligée avec aisance, l'aspira avec grace; mais comme n'y étant point habitué, ne put s'empêcher de laisser échapper un léger *atchit !* Ce qui lui valut, de la part du monarque, un sourire gracieux, et un *Dieu vous bénisse,* petit ! auquel le petit répondit prestement par une révérence. Aussitôt un *Dieu vous bénisse* général partit de la salle, et le petit riposta par une révérence faite à toute l'assemblée. On aurait dit que l'enfant s'inclinait sous je ne sais quelles prévisions du parterre et recevait ses souhaits, comme un gage d'avenir et de bon augure.

Après ce succès, le roi ordonnait à l'un de ses gentils-

hommes de lui amener le jeune comédien ; mais le comte de Tressan parut, le tenant par la main.

— Sa majesté me pardonnera sans doute ; j'ai espéré qu'elle me saurait gré de lui amener le roi de la fête ; il pourra raconter lui même quelque chose de son histoire.

— Te voilà, petit! viens que je t'embrasse, dit avec bonté Stanislas, en attirant à lui le jeune Fleury ; puis, écartant avec son mouchoir la poudre dont le front du laquais mal vêtu était encore couvert, il y fit une place, et y déposa un baiser tout paternel.

L'enfant se laissait faire et regardait le roi avec une sorte de curiosité indiscrète, lorsqu'il aperçut madame de Boufflers dans un coin de la loge ; dès lors il ne la quitta plus des yeux ; puis, comme sans doute au théâtre il avait été l'objet des caresses et des attentions de ces dames, il dit avec un certain air moitié bouduer moitié solliciteur :

— Ah! toutes les belles dames d'en-bas m'ont embrassé!
— Et il paraît que tu ne serais pas fâché que les belles dames d'en-haut en fissent autant ; allons, monsieur de la Galissière, dit le roi, faites office de chambellan, et présentez ce jeune cavalier à madame la Marquise.

Sans attendre la présentation, l'enfant courut et appliqua sur les joues de madame de Boufflers, deux gros baisers retentissant jusque dans la parterre. On jouait en ce moment la petite pièce, et l'acteur qui était en scène dut être bien flatté s'il prit pour lui les applaudissements qui éclatèrent de toutes parts.

— Eh bien! es-tu heureux d'avoir retrouvé ton père et ta mère? dit le roi. — Oui, bien heureux! mais je voudrais que mon père et ma mère de Chartres fussent ici, pour voir un peu comme je suis brave, et comme on m'aime. — Et que faisaient tes parens de Chartres? — Oh! un bon état, et qui allait bien dans le printemps ; mais... — Mais encore, quel état? — Ils étaient cardeurs de matelas, da! — Cardeurs de matelas! s'écria-t-on autour du roi.

CHAPITRE II.

Alors M. de Tressan, voyant l'enfant interdit de l'exclamation, se hâta de prendre la parole :

— Oui, le jeune Fleury, que la Providence semble remettre aujourd'hui dans l'ordre naturel de sa destinée, l'enfant artiste a été cardeur de matelas ; et si, comme tout l'annonce, c'est une conquête pour le théâtre, c'est bien certainement une perte véritable pour la corporation des cardeurs, et surtout pour les braves gens qui l'élevaient comme leur fils. Ces honnêtes artisans travaillaient pour l'établissement des enfans trouvés : épris de la gentillesse de Fleury, ils avaient obtenu que l'administration le leur confiât : depuis quatre ans, ils le soignaient et l'aimaient, déjà le petit s'acquittait envers eux ; il les aidait, et devenait habile dans leur métier ; et, eux s'étaient même adressés au Parlement pour obtenir une adoption en règle ; mais ce fut à ce moment que la nourrice infidèle étant à son lit de mort confessa tout à un bon prêtre ; lequel avertit les parents.

— En vérité, dit madame de Boufflers, je ne sais qui m'a le plus inspiré de pitié, de la bonne mère qui le perdit d'abord, ou des parens adoptifs qui viennent de le perdre à présent... J'espère que Votre Majesté ne les oubliera pas.

— Ni moi ! s'écria le petit Fleury. Et cette exclamation lui valut un nouveau baiser de la marquise ; baiser doublement agréable, en ce que pour le lui donner, elle l'attirait sur ses genoux.

— Ce sera un véritable artiste, dit M. de la Galissière.

— Il a du moins commencé, reprit le comte de Tressan, comme le désirait Baron ; ce célèbre acteur disait que : *tout comédien devrait être élevé sur les genoux des reines.*

— Est-ce qu'il y a une reine ici ? dit avec son humilité hypocrite et son sourire qui demandait permission d'être significatif, le chancelier du roi de Pologne.

— Il le faut bien, car moi j'y connais un flatteur, répli-

qua le bon Stanislas, essayant son air royal. Puis, il offrit avec galanterie la main droite à la marquise, et sortit menaçant plaisamment de l'autre son premier et unique ministre.

M. de Tressan ramena le jeune comédien à ses parens, et ce fut ainsi que Joseph-Abraham Bénard, dit Fleury, fit son entrée au théâtre et à la cour, sept ans après sa première entrée dans le monde, en 1750.

III.

ÉDUCATION.

Ce que je sais de l'histoire. — Penchant à imiter. — La cour de Stanislas Leckzinsky. — Portraits. — Le chevalier de Boufflers. — L'abbé Porquet. — La dame de volupté. — Ma sœur Félicité Fleury. — Le vicomte Clairval de Passy.

Je suis un ignorant si complet et si bien reconnu pour tel, qu'en donnant au public ces souvenirs, où il trouvera peut-être de l'intérêt, j'ai voulu commencer par une anecdote qui me concerne, mais que je dois à l'amitié d'un certain abbé Porquet, dont je parlerai tout à l'heure.

Cette anecdote est fidèle. On conviendra que j'entrais bien dans la vie d'artiste, et que ce commencement promettait.

Mon père et ma mère étaient comédiens et directeurs des spectacles de la cour de Lorraine. Mon père avait été militaire : il me parlait souvent de son premier état, qu'il avait

exercé avec honneur; il m'a fait maintes fois le récit du siège de Fribourg en Brisgaw; s'il ne s'y était pas trouvé, ce serait cela de moins que je saurais en histoire, et ce fut la seule chose qu'il m'en apprit.

Absorbé dans l'exercice de sa profession, et persuadé que son jeune fils serait un jour un élève distingué de la scène comique, il négligea singulièrement mon éducation : je savais à peine les plus minces élémens de lecture et d'écriture; du reste, et d'après lui, la profession de comédien, et surtout de comédien de province, n'en demandait pas davantage. Savoir lire, pour apprendre les rôles par cœur; savoir griffonner assez pour les copier, si la mémoire est rebelle, cela suffisait, disait-il. L'éducation d'ailleurs à cette époque, et du moins au pays où nous étions, était généralement assez négligée; on y suppléait au moyen de ce qu'on appelait les belles manières, le ton et le langage de la bonne compagnie.

Je restai donc ainsi jusqu'à l'âge de quinze ans, sachant fort peu, ou plutôt, tranchons le mot, ne sachant rien, et n'ayant reçu que cette éducation extérieure, ce vernis élégant, que plus tard Bonaparte appela : *l'éducation de la peau*, et qui me sembla plus tard aussi, à moi, être souvent la brillante reliure de bien mauvais ouvrages. Quoi qu'il en soit, me trouvant au milieu d'un monde dont rien ne donne l'idée maintenant, j'acquis promptement cette espèce d'allure, cet entrain de la belle compagnie dont je fus d'abord frappé à Nancy. J'étais pour cela doué d'une sorte de tact, et d'un penchant à imiter qui me servait beaucoup. Les personnes du rang le plus élevé et du meilleur ton se trouvaient là; le roi Stanislas avait pour ma famille la plus touchante bonté. Habitué de cette résidence royale, restreinte, mais célèbre, j'étais particulièrement l'objet de la bienveillance de ce prince et des personnes qui composaient sa petite cour de Lunéville et de Commercy. Le roi, dans les derniers temps, avait pris en affection ces deux villes, qu'il habitait tour à tour. Société

choisie, grands seigneurs, auteurs, nobles dames en réputation, prince gracieux et connaisseur, hospitalité souveraine, modèles en tous genres, esprit, goût, urbanité, et pardessus tout mœurs élégantes, tout cela se trouvait à cette cour : c'était une miniature de la France d'alors, moins certaine crânerie de dévergondage qui n'y aurait pas été de mise.

Le prince de Beauvau y figurait en première ligne, faisant partie lui-même de la haute noblesse de Lorraine avec les Choiseul et les Beaufremont. Il avait les traits les plus nobles avec le maintien le plus décent, unis à cet air qu'on appelait l'air représentatif du temps de Louis XIV : quand il parlait, c'était en beaux et bons termes, et il écrivait, disait-on, comme il parlait ; enfin, il avait l'esprit orné et lui-même faisait l'ornement de la cour de Lunéville.

Le prince de Beaufremont venait ensuite ; il était le modèle parfait de la politesse française dans ce qu'elle a de plus exquis, aussi se gardait-il bien de montrer à la petite cour du roi Stanislas le caractère arrêté que développait son père à celle du roi de France, et l'esprit d'opposition qu'il manifestait contre les opérations arbitraires du gouvernement d'alors. Ainsi que le prince de Beauvau, il possédait à fond les traditions du règne précédent, le bon goût des seigneurs éclairés par les arts et celui aussi des galanteries paisibles.

Du reste, il me suffira de citer, comme formant le noyau de cette cour où la vie était si bonne à user, la marquise de Boufflers, le comte de Tressan, M. de Saint-Lambert, madame du Châtelet, madame de Lénoncourt et, pendant quelque temps, l'homme du siècle, M. de Voltaire lui-même, qui s'y plaisait ; car là, on accueillait avec éclat les hommes les plus recommandables, et le génie y était apprécié.

La marquise de Boufflers, sur laquelle ma pensée s'arrête avec le plus de plaisir, l'astre favorable de cette Arcadie royale, était la favorite avouée du roi Stanislas,

comme Emilie (madame du Châtelet) était celle de Voltaire. Elle avait été la maîtresse de M. de la Galissière, intendant de Lorraine, et, ainsi qu'on l'a déjà vu, chancelier du roi. L'ex-souverain de Pologne semblait s'être conformé à l'usage de la cour de son gendre, où on ne prenait plus de maîtresse que de la seconde main ; on disait même que, malgré le pacte de tendresse conclu avec le roi, celui de M. de la Galissière n'avait pas été tout-à-fait rompu. Le bon Stanislas le savait et en était même jaloux ; mais, d'humeur indulgente, il souffrait cela sans se venger autrement que par des plaisanteries qu'il se piquait de faire bonnes ; et je dirai sur ce point qu'il n'était pas fâché de trouver un prétexte facile à saisir, un thême toujours prêt et presque journalier de s'exercer à l'épigramme, qu'il lançait assez adroitement, faisant ainsi bon marché à son cœur au bénéfice de sa vanité ; mais pour rendre justice à tout le monde, il faut convenir ici que (par reconnaissance sans doute) la marquise lui fournissait de fréquentes occasions de se montrer spirituel.

Le chevalier de Boufflers, le fils de cette dernière, me faisait l'honneur de m'admettre à ses jeux ; il fut élevé, comme on voit, à bon école ; il aurait pu sans doute en profiter davantage et moi aussi, mais notre penchant à l'espiéglerie nous détournait de choses si sérieuses. A lui et à moi, c'était à qui s'exciterait davantage. Nous mettions surtout une grande émulation à faire des malices à l'abbé Porquet, son précepteur, dont pourtant le nom était moins avenant que la personne ; car loin d'être déplacé dans cette société, encore plus spirituelle que brillante, il pouvait s'y faire remarquer.

C'était un petit homme, d'esprit et de goût, faisant avec plus de scrupule que de facilité de petits vers passablement tournés. Son disciple prétendait qu'il rêvait trois mois à un quatrain, mais je crois qu'il y avait exagération, et qu'il le calomniait d'un mois.

L'abbé Porquet, avec sa petite stature et sa petite santé,

était aussi pour la marquise de Boufflers une source inépuisable de plaisanteries, auxquelles le tout petit homme se prêtait de la meilleure grâce du monde. Il n'avait que le souffle, et disait de lui-même : « En vérité, je crois que ma mère m'a triché; elle m'a mis au monde empaillé. » Madame de Boufflers le fit recevoir aumônier du roi; mais la première fois qu'il en fallut remplir les fonctions à table, l'abbé resta court, ayant oublié son *benedicite*. Sa protectrice eut grand'peine à raccommoder cela auprès du vieux roi, dont il exerça ensuite plus d'une fois la dévote patience. Il lui arriva, un soir, qu'il faisait la lecture de la Bible au royal auditeur, de s'endormir à moitié et de lire ainsi un passage : « Dieu apparut à Jacob en *singe*. » Comment ! s'écria le roi, c'est en songe que vous voulez dire ? « — Eh ! sire, répliqua vivement l'abbé, qui voulait réparer sa bévue, tout n'est-il pas possible à la puissance de Dieu ! »

Quant à moi, soit que j'eusse des dispositions à devenir connaisseur, soit peut-être souvenir de ce baiser dont il a été parlé, je faisais quelquefois trêve à nos bons tours pour me mettre en admiration devant la marquise de Boufflers. J'ai entendu dire que son nom, son esprit et même son caractère, rappelaient cette dame de Verne, amie de madame de Lafaye et de quelques gens de lettres du commencement du dix-huitième siècle. Comme cette dame de Verne aimait prodigieusement les arts et les plaisirs, on l'appelait *la dame de volupté*. Elle fit elle-même sur son compte cette épitaphe, peu canonique, mais juste et bien tournée :

> Ci-gît, dans une paix profonde,
> Cette dame de *volupté*,
> Qui, pour plus grande sûreté,
> Fit son paradis dans ce monde.

Telle était la marquise de Boufflers, qu'il ne faut pas confondre avec la comtesse de Boufflers-Rouvrel, sa con-

temporaine, célèbre aussi par les agrémens de sa figure, mais encore plus par son esprit et ses connaissances, et qui, amie tendre du prince de Conti, brillait à la cour du Temple comme la marquise de Boufflers brillait à celle de Lunéville. C'est à cette comtesse de Boufflers que la société du Temple donna le surnom de *Minerve savante*, tandis que, si l'on s'était avisé de choisir une patronne pour la marquise, dans le personnel de l'ancien Olympe, je crois, sans en dire de mal, qu'on aurait mis cette femme aimable sous une autre invocation que celle de Minerve.

L'étiquette n'était pas encore venue se placer entre le chevalier de Boufflers et moi chétif, et cependant ce seigneur, avec lequel je polissonnais tantôt à Commercy, tantôt à Lunéville, était déjà signalé par ses vives reparties et les saillies de son esprit : je l'aimais, et il s'intéressait à moi; il me voyait jouer avec plaisir, il me rapportait ce qu'on disait de mes dispositions, et comme on pouvait s'en fier à son goût, ses conseils m'étaient fort utiles; il poussait la complaisance même jusqu'à me faire répéter assez souvent des rôles que je me proposais d'essayer dans la suite. Il est vrai que c'était un prêté pour un rendu : le chevalier aimait à faire des armes, et moi commençant à n'y être pas trop gauche, il y avait entre nous réciprocité de services. Pour chaque brochure qu'il voulait bien tenir, nous faisions une passe d'armes; il était adroit et plus avancé que moi; mais j'avais du nerf bien autrement que lui, et surtout plus de coup d'œil; j'eus l'honneur de lui donner plus d'une bourrade; aussi, quand il me voyait arriver avec ma pièce et qu'il n'était pas en train, il s'esquivait, et il appelait cela : parer une botte à Fleury.

Cependant je touchais à ma quinzième année, et mes dispositions pour le théâtre étaient telles en apparence, que mon père me destinait à l'emploi des valets. On voit par là qu'il ne démêlait pas avec sagacité le genre de talent qui devait se développer en moi un jour. A la vérité, mon père put alors s'y méprendre, en ne considérant que la

tendance apparente de mon caractère, qui me portait au persiflage et à la moquerie ; je me regimbais cependant, je n'aimais pas la livrée : l'habit de cour, le bel habit pailleté, brillanté, seul me séduisait, et c'était tellement une passion en moi, que souvent je me glissais dans le magasin de mon père, et là, maître du terrain, je m'affublais de tout ce qu'il y avait de costumes d'éclat ; puis passant et repassant devant la glace qui servait aux comparses, et me donnant des airs nobles ou penchés que j'imitais de tel ou tel, je me promenais me saluant marquis en passant à gauche, duc en revenant par la droite, augmentant ainsi de titres et de belles manières à chaque tour, de telle façon que j'épuisai bientôt la hiérarchie. Mon père m'a raconté qu'une fois il me surprit me souriant à distance, et me saluant dans la glace d'un « — mon cher Stanislas. » Apparemment je me voyais roi de France par la pensée, et je traitais de quelque affaire politique avec mon beau-père.

On juge que, me mesurant de telles hauteurs, les projets de mon père recevaient de mauvais accueil, et que j'avais de fréquentes altercations à ce sujet. Aussi désirais-je quitter Nancy le plus tôt possible. Je voulais un état indépendant : le joug paternel me pesait ; voler de mes propres ailes me paraissait glorieux. Il ne fallait qu'une occasion : elle se présenta.

J'avais une sœur, une sœur charmante. Félicité Fleury, bien qu'elle fût à peine nubile, avait excité, par ses charmes et ses talens naissans, une sorte d'enthousiasme parmi les officiers du régiment du roi, habituellement en garnison à Nancy. Ces messieurs n'ayant rien de mieux à faire, avaient la réputation d'être fort inflammables de leur nature ; mais cette fois ils se trouvaient de l'avis de tout le monde. Félicité Fleury était le diamant de la troupe et la gloire de la famille.

L'un de ces officiers, jeune et très-bel homme, M. le vicomte Clairval de Passy, s'éprit pour elle d'une violente

passion : cet amour augmenta d'autant plus, qu'il était contrarié par l'excessive jeunesse de ma sœur, et aiguisé par la rigide surveillance de mes parens. Les préjugés de l'époque, d'ailleurs, mettaient alors une si grande distance entre un vicomte et la fille d'un comédien, qu'on ne présumait pas que cet intervalle pût être franchi par un nœud consacré. On avait d'autant moins cette espérance, que le sacrement de mariage, il faut le dire, était assez peu d'usage dans les coulisses et sur les planches. L'exemple venait peut-être de plus haut, car le théâtre est de sa nature imitateur, au point, qu'on disait alors d'un comédien qui se mariait, ce qu'on avait dit à la cour du régent: que c'était enfreindre les convenances sociales.

Quoi qu'il en soit, ma mère et mon père avaient les sentimens bourgeois, et moi-même, tout jeune que j'étais, je n'aurais pas souffert que ma sœur quittât l'exception pour la règle ; nous repoussions donc le vicomte.

Mais l'amour de M. de Clairval devint si vif, qu'on eut à craindre pour sa raison. Enfin, après mille tentatives, après quelques pourparlers, après les gros et les menus détails qui accompagnent toutes les extravagances amoureuses, le vicomte se décida. Maître de sa personne et de sa fortune, un beau jour il vint porter l'une et l'autre aux pieds de notre Félicité. Cette démarche paraissait honorable pour nous, la vanité de mes parens s'en mêla, peut-être un peu d'amour du côté de ma sœur, le consentement fut donné : on fit un mariage en règle, et le lendemain, M. de Clairval quitta son régiment, se baptisa du nom de Sainville, et déclara qu'il prenait la carrière dramatique pour mieux s'identifier, disait-il, avec sa jeune épouse. Cette résolution étourdit un peu mes parens : leur amour-propre y trouvait moins son compte ; ils avaient espéré que M. de Clairval ferait d'une comédienne une vicomtesse, et c'était au contraire Félicité qui faisait d'un vicomte un comédien. Quant à moi, je trouvai l'action sublime,

CHAPITRE III.

L'affaire tournant ainsi, cela m'arrangeait; Sainville avait une fort jolie voix, il était d'une agréable figure ; la troupe de Genève demandait un premier chanteur d'opéra-comique, le néophyte partait avec ma sœur ; et moi, qui brûlais de m'émanciper, je désirais l'accompagner : mon père fut assez bon pour m'accorder une permission qu'il savait bien que j'aurais prise.

IV.

GENÈVE.

M. de Voltaire. — Représentation de Ferney. — La leçon. — Répétition. — Départ de ma sœur. — L'empereur Joseph II. — Marie-Thérèse. — Ma sœur donne des leçons à Marie-Antoinette. — Le talent à vingt écus. — Paulin-Goy. — La culotte à deux. — Apparition d'amour.

Me voilà donc à Genève! l'aspect de cette ville me frappa. Son beau lac, sa situation si pittoresque; au dedans, cette physionomie claustrale qui révèle Calvin; au dehors, cette magnifique chaîne des Alpes couronnant un des tableaux les plus frappans de l'Europe, me ravirent! et puis cet air si pur, si rempli de sève et de vie, si doux à respirer pour moi, qui jetais au loin mon bourrelet d'enfant et secouais les lisières paternelles; c'était bien là le pays qui convenait à un premier essai d'indépendance. Et mon beau-frère, il fallait l'entendre! L'amoureux Sainville ne péchait pas faute d'imagination. — Genève! Ge-

nève! s'écriait-il, vestibule de la Suisse, ou plutôt de la nature elle-même, car rien ne la révèle davantage, ah! comme ici l'amour est bien à l'aise! ici nous vivrons, ici nous mourrons, ici est le bonheur! — L'enthousiasme de mon beau-frère abattait le mien; on aurait dit que Dieu, de toute éternité, avait destiné la Suisse à servir de cadre à son petit ménage : à lui et à Félicité, toute cette création, toute cette belle nature! c'était l'inventaire le plus pompeux de plaines, de collines, de ruisseaux et de verdure. Grand appareil, en vérité... pour un Colin d'opéra comique!

L'imagination est chose excellente de soi, mais l'excès en est toujours nuisible. Le fond du caractère de Sainville était l'exagération, et je craignis pour le bonheur de ma sœur. On verra bientôt si mes prévisions étaient justes.

J'avais été trompé sur le but de mon voyage; on m'avait promis un long séjour à Genève, et ce n'était qu'une excursion. Après quelques représentations, on parla de retourner chez mon père. Jugez de ma colère, moi qui croyais à une émancipation définitive!

Cependant quelque chose me consola. M. de Voltaire apprenant qu'il y avait une troupe de comédiens français à Genève, et sachant, par les renseignements de la cour de Lunéville, combien ma sœur plaisait, et surtout le talent qu'elle montrait dans quelques rôles de ses pièces, écrivit, et bientôt toute la troupe fut à ses ordres, M. et M^{me} Sainville en tête.

On ne sera pas fâché de faire une pause chez l'illustre vieillard; rien de ce qui concerne Voltaire ne peut être indifférent.

Les représentations de Ferney avaient un grand éclat dans le pays. Le sacré-collège du pape des philosophes était des plus nombreux, des plus mondains et des mieux choisis, et malgré mon goût récent pour la belle nature, je retrouvai le monde avec plaisir : d'ailleurs, là aussi, la nature était belle, belle de ses femmes surtout, belle de

celles qui ne demandaient rien à l'art et de celles qui lui empruntaient beaucoup, ce qui est à peu près la même chose pour la galerie. Mon admiration commençait à se jeter un peu de ce côté, et si le sublime de Genève m'avait fait triste, le brillant de Ferney me rendit mes idées riantes; j'oubliai que dans peu il nous fallait retourner à nos pénates, mes pensées d'espiégleries me reprirent ; et parmi la troupe joyeuse, j'ose dire que je trouvai plus d'une fois l'occasion de me distinguer à ma manière.

Ma sœur et mon beau-frère restèrent une quinzaine de jours à Ferney, comblés des bontés et de l'accueil du grand homme; j'en reçus pour ma part des encouragemens et même des gronderies, qui n'ont pas été sans influence sur mon avenir. J'ai toujours présente à la pensée cette malicieuse physionomie, à qui on savait tant de gré de s'adoucir, dont il n'était pas un pli qui ne semblât rire de tout le monde; j'eus même la faveur de la faire jouer certaine fois pour moi tout seul. Un jour, en sortant d'un déjeuner qui n'avait été au café que pour le philosophe, j'avais sacrilégement projeté je ne sais quelle attaque contre sa perruque, sanctuaire assez souvent mal peigné d'un si vaste génie ; il se retourne vivement vers moi, me regarde, toisé de son œil pénétrant tout mon petit individu, qui s'était arrêté devant cette fascination puissante ; puis après un temps, espaçant ses syllabes, j'entendis : « Per-mettez-moi, mon-sieur..... » Là, il s'arrête comme s'il cherchait, et trouvant enfin dans sa mémoire un tout petit nom à me jeter à la tête, relevant, selon son habitude, le coin de sa bouche du côté gauche, côté sans doute le plus obéissant à ce genre d'attaque : « Mon-sieur... de Fleury-de-vous-dire (ici il s'adoucit un peu, il m'avait assez puni) que je ne suis pas assez royal pour comprendre et souffrir les tours de page ; à la cour de Ferney, on respecte les perruques en faveur de ce qui peut s'y trouver dessous. Et puis, comme il vit mon air atterré, contrit, auquel il soupçonna, je pense, un peu d'hypocrisie (et je crois

qu'il n'avait pas tout-à-fait tort), il me prit sous le menton, et me forçant à lever la tête : « Allons, regarde-moi, ajouta-t-il, tu seras mauvais sujet, mais tu deviendras comédien. »

Dès-lors j'arrêtai la résolution de ne jamais m'opposer à la première partie de cette prédiction, et de tout faire pour obtenir du sort l'accomplissement de la seconde ; et si, dans la suite, j'ai été un peu distingué dans ce qu'on appelle l'ironie de Fleury, je me fais gloire d'avouer que toujours le souvenir de cette scène m'a servi ; le *permettez-moi, Monsieur.... de Fleury* m'est surtout revenu, lorsque j'ai eu à dire, dans *les Femmes savantes*, le fameux : *permettez-moi, Monsieur Trissotin*... Vous, qui plus tard avez encouragé ce trait dans ma diction, jugez de ce que devait être cette figure de Voltaire, puisque vous n'applaudissez en moi qu'une réminiscence !

C'était lui qui nous dirigeait aux répétitions et aux représentations. Je crois le voir encore dans son costume de tous les jours : souliers gris, bas gris de fer roulés, grande veste de bazin, tombant jusqu'aux genoux ; grande et longue perruque pressée dans un petit bonnet de velours noir, retroussé en casque, et pour compléter le tout, la robe de chambre également de bazin, dont il relevait les angles dans la ceinture de sa culotte, quand il nous donnait des répliques. Tout autre eût eu l'air d'une caricature, mais Voltaire avait une facilité d'entraînement qui se communiquait et faisait tout oublier. Il était familier et facile, mais une fois le pied sur la scène, on ne trouvait en lui que le poète, et peut-être le poète un peu exigeant : plus de plaisanterie, il fallait aller de conviction ; il appelait cela de la probité dramatique ; aussi comme tout marchait sous l'œil du maître ! Je compris comment un tel homme était devenu le premier de son siècle, je compris toute l'importance d'une belle interprétation théâtrale. L'état de comédien en eut encore plus de prix à mes yeux. Combien j'aurais voulu retenir quelque

chose des belles intonations tragiques qui s'échappaient sous cette voix qu'on disait déchirée, et me semblait à moi le cri de l'aigle ! Combien j'aurais voulu saisir ces nuances du sentiment, ces accens de l'ame, ces mouvemens pathétiques du vieux Lusignan !

Le comédien génevois qui répétait ce rôle, avait cru y mettre de la vérité en faisant de ce personnage un homme vieux et malade. « C'est un homme dont la vie est usée et qui sort de prison, disait-il. » — Non, non, Monsieur, mille fois non ! s'écriait Voltaire : c'est un homme qui sort de la tombe, c'est un ressuscité. Faites-le pâle, courbez-le ; mais faites-le énergique... C'est un Samuel chrétien, une évocation de l'Evangile au milieu des feuillets du Coran. Transportez-vous à cette époque ; soyez religieux, ayez la foi ! Non-seulement c'est le missionnaire vis-à-vis de l'incrédule, mais c'est le soldat du Christ vis-à-vis de sa fille. C'est le père qui sauve l'ame de son enfant ; le pur sang des rois chrétiens, qui ne veut pas que le sang de la fille des rois dégénère. Que l'apôtre soutienne le vieillard ! Vous parlez à Zaïre de Dieu : vous parlez devant Dieu, soutenu de Dieu : la grandeur du sujet prête des forces à la faiblesse de l'homme. Ce Dieu est le dieu des croisades. Fanatisez-vous ! Eh Monsieur ! Vous serez mort au quatrième acte, ne vous ménagez pas. Que les élans du chrétien soient seulement tempérés par l'action paternelle. La comparaison banale de la lampe qui s'éteint et jette ses dernières lueurs est à sa place ici. Voici les nuances et la gradation : apôtre, père, vieillard ; tenez, tenez, monsieur ! » Et aussitôt joignant l'exemple au précepte, sa figure prend une tout autre expression que celle que je croyais ne devoir jamais le quitter ; il s'en dépouille comme d'un masque inutile ; il devient Lusignan. Ce corps mince et courbé, ces ossemens drapés, où l'œil et l'accent donnaient encore la vie, cette main amaigrie qui s'étendait avec un léger tremblement pour dominer ou pour bénir, ou pour attirer à elle l'enfant qu'elle

voulait sauver; et, comme dans l'action, sa tête s'était dépouillée de sa chevelure empruntée, cette tête chenue, ce front uni où respirait toute la dignité de l'homme, toute la foi du chrétien mêlée à l'amour du père, oh! c'était bien en effet une évocation.

Maintenant que je suis de sang-froid, et s'il m'est permis de risquer un peu de critique devant un tel homme, peut-être y avait-il trop de l'inspiré dans toute cette exécution. La voix de Voltaire devenait, à mesure qu'il parlait, perçante ainsi qu'un instrument qui s'échauffe. Était-elle alors maîtresse de lui, ou bien cette surabondance de puissance venait-elle de sa volonté? Était-ce que sa frêle nature eût besoin d'exagération pour sortir hors d'elle-même, et se faire comprendre, ou plutôt que, dans son délire de tragédie, il se transportât au cirque antique et accentuât pour ses vastes proportions et devant ses milliers de spectateurs?

Avant de quitter Ferney, j'aurais désiré recevoir quelques leçons du grand professeur sur le rôle de Nérestan; mais, craintif avec lui depuis mon aventure, ma sœur se chargea de porter la parole. Je la suivais, espérant un bon succès de ma démarche. Je serais heureux de rapporter encore ici quelques-unes des théories de Voltaire; je conçois avec quel bonheur on écouterait ce maître de la scène; mais je ne puis que dire la vérité. La leçon fut courte : « Étudie-toi dans ton cabinet, oublie-toi sur le théâtre. Je n'ai pas autre chose à te dire; à ton âge on peut avoir du talent, on ne saurait encore comprendre l'art. »

A peine de retour chez nos parens, il fallut dire adieu à ma sœur; elle nous quittait. Pour ne point me chagriner, on avait tenu secret un engagement du mari et de la femme en pays étranger.

Monsieur et Madame Sainville se rendaient à Vienne, en Autriche; leur talent y fut goûté, et surtout celui de ma sœur. Et chose étrange! Sainville se montra bientôt en-

vieux de la supériorité réelle que sa femme avait sur lui au théâtre ; il voulut prendre sa revanche et se faire une supériorité d'une autre espèce à la ville. Doué d'assez d'avantages personnels pour trouver partout des dames qui lui donneraient la réplique s'il voulait jouer l'*Inconstant*, il résolut de ne pas s'en faire faute. Jusqu'alors aimable seulement pour sa femme, il pensa que c'était porter tort à tout le sexe que de ne point se partager un peu. Depuis longtemps M. le vicomte chômait de cette sorte d'exaltation et d'enivrement qui était sa vie, il se jeta dans les bonnes fortunes. Nous apprîmes ces détails par les lettres de Félicité ; nous mîmes cela sur le compte de la jalousie, nous en plaisantions même, l'infidélité n'étant guère qu'un péché véniel à toutes les époques ; mais bientôt les nouvelles devinrent sérieuses. Dans une tête folle comme celle de Sainville un désordre en amène un plus grand. Avec les bonnes fortunes, vinrent les dépenses, puis les dettes, puis le jeu et ses suites, et enfin, par imprudence ou mauvaise nature, Sainville se trouva compromis dans une affaire plus que répréhensible ; sans les sollicitations d'une épouse, malheureuse de son inconduite et de son inconstance, l'affaire devenait des plus graves ; elle ne s'adoucit que par suite de l'intérêt et de l'estime qu'inspirait généralement ma sœur. On ferma les yeux, mais il fallut s'enfuir ; notre mauvais sujet se réfugia en Suède ; je ne le suivrai pas là, il y devint trop coupable ; je ne puis que couvrir son nom de l'oubli qu'il mérite (1).

Quant à ma sœur, la régularité de sa conduite, le courage et la décence qu'elle mit à supporter son malheur lui méritèrent le respect de tous. Cette circonstance même lui valut les bontés de Joseph II et de l'impératrice sa mère,

(1) Bien qu'ayant sa première femme encore vivante, il osa se remarier. Devenu ainsi bigame, il ne put jamais depuis rentrer en France : il mourut en Suède en 1792.

l'auguste Marie-Thérèse. Par un de ces hasards, qui mit toujours les destinées de ma famille sous de nobles et puissans patronages, admise dans l'intérieur du palais impérial, Félicité fut bientôt assez appréciée pour qu'on lui confiât une légère partie de l'éducation littéraire de la jeune archi-duchesse Marie-Antoinette.

Cette mission, qui n'eût été que bien accessoire en d'autres temps, acquérait son importance des futures destinées de la noble élève, dès-lors promise à la couronne de France. Marie-Antoinette s'attacha bientôt à ma sœur : on aurait dit qu'elle s'essayait sur elle à aimer les Français ; elle apprenait à être Française en tout ; c'était une sollicitude continuelle, des soins constans et pour ainsi dire une inquisition du cœur ; elle voulait tout savoir, tout apprendre, tout deviner de la France ; nos mœurs, nos goûts, nos habitudes, s'identifiaient en elle ; elle faisait tout pour arriver Française à Paris. L'institutrice s'était chargée de diriger particulièrement l'Impériale écolière dans la prononciation de notre langue, et, en lui faisant réciter les vers des meilleurs auteurs qui se sont illustrés sur notre scène, peut-être est-ce de ma sœur qu'elle prit ce goût assez prononcé pour le théâtre, qui fut plus tard un des prétendus griefs adressés à la femme de Louis XVI. Du reste, cette espèce de professorat dramatique dura peu. Louis XV, qui de loin en loin avait des velléités de religion, donna ordre à son ambassadeur, M. le marquis de Durfort, de faire à l'Impératrice des représentations à ce sujet, et bientôt après l'abbé de Vermond remplaça Félicité. De là, l'origine de la faveur de cet abbé, qui plus tard amena l'archevêque de Toulouse dans le conseil du Roi, et, avec lui, y fit entrer la révolution. On conviendra que, pour un semblable résultat, il y avait profit à garder la comédienne.

Après de tels noms et de tels intérêts, il faudrait une plus habile transition que je n'en sais faire pour redescendre à moi ; on me donnera la permission d'y revenir sans

façon, ce sera une bonne habitude de prise pour mes souvenirs.

Un soir, léger de garde-robe, plus léger d'argent, mais riche de mille idées riantes, je pris, sans prévenir mon père, la route de Troyes.

Artiste champenois! ce titre paraîtra peu sonore pour un acteur aimant les grands seigneurs, ayant été élevé en gentilhomme, et comptant un vicomte dans sa famille. Ne pouvais-je pas d'ailleurs, en restant avec mon père, être élevé au rang de deuxième amoureux dans une troupe royale? Oui, mais depuis que j'avais vu M. de Voltaire, malgré mon petit amour-propre, je me rendais mieux justice, c'est-à-dire, que, comprenant davantage ce qui me manquait, la Champagne me paraissait le premier échelon d'études à monter. Ce pays, où par une arithmétique proverbiale connue, quatre-vingt-dix-neuf Champenois font une si comique compagnie à un seul mouton, me semblait par cela même être peu difficile, et devoir accueillir avec plus de faveur un débutant.

Ce n'est pas qu'en chemin je ne retournasse souvent la tête vers les clochers de Commercy; j'étais attaché à mes parens, mais le bonheur à domicile m'ennuyait; puis, j'avais entendu dire à mon père lui-même qu'on ne devenait bon comédien qu'en voyant plusieurs publics. Cette escapade était donc une sorte d'obéissance aux préceptes paternels.

D'ailleurs à cette époque la comédie était partout écoutée et partout suivie; partout on trouvait un connaisseur ou un vieil habitué du parterre qui avait quelque chose à vous apprendre, partout enfin on rencontrait de ces élus du coin de l'orchestre, semblables à celui qui s'écriait jadis: Courage, Molière! voilà la bonne comédie!

Je m'acheminai donc vers Troyes où je savais que je trouverais madame Nicetti, directrice du théâtre de cette ville.

J'arrive et je me présente hardiment à l'administrateur

CHAPITRE IV.

en cotillon, m'appuyant du nom de mon père. Se donner comme collègue, c'était alors quelque chose auprès d'une directrice; se présenter pourvu de jeunesse et de bonne mine, c'est toujours et en tout temps beaucoup auprès d'une femme. Je fus engagé pour jouer les amoureux comiques et tragiques *en chef et sans partage.* Pour un jeune comédien, c'est comme le bâton de maréchal donné à un capitaine adolescent. Les appointemens atténuaient sans doute sans valeur de cette dénomination pompeuse, madame Nicetti ne me donnait que soixante francs par mois. Eh bien! je me crus riche, autant que je me croyais grand acteur, et cette estimation d'un talent à vingt écus ne me fit faire aucune réflexion défavorable.

Et puis, je n'avais encore essayé que d'une demi-indépendance, ici je la possédais entière, complète, j'étais mon maître!

Un grand besoin de mouvement et d'action me tourmentait; j'éprouvais surtout un désir bien prononcé de faire ma cour aux dames; car le papa Fleury me surveillait labas comme une jeune fille. Ma mère, ma sœur, même mon beau-frère, alors si sublime, étaient autant d'argus d'une vertu que je ne demandais qu'à ébrécher.

A Troyes, je pouvais trouver ce moment favorable; car le dirai-je? et non pas à ma gloire : j'en étais encore à ce qu'il y a de plus élémentaire sur l'amour; mais je voulais en finir. J'avais à cœur surtout de faire taire ce moqueur de chevalier de Boufflers, de qui il me revenait cent méchans propos sur mon compte. « — J'ai fait un madrigal pour la sœur, une épigramme contre le beau-frère, disait-il; quand donc Fleury me donnera-t-il occasion de faire sur lui un épithalame! »

Je m'étais fait expliquer ce dernier mot grec, certes bien injurieux pour un grand garçon qui commençait à faire sa barbe, et le savant de la troupe, en me le traduisant, en avait ri avec moi; c'était un jeune homme distingué, né de parens d'une famille noble anglaise, que mille

circonstances et l'amour de l'art avaient jeté au théâtre, où il montrait déjà un talent remarquable dans l'emploi des valets.

Paulin Goy était de mon âge, c'est-à-dire de l'âge d'un étourdi sans acquis ni expérience. Comme moi, Paulin avait un grand fond d'honneur, de sincérité, de zèle pour sa profession, et une sorte d'élan chevaleresque que nous avions pris tous deux dans nos relations hors du théâtre. Mais Paulin avait de plus que moi un fond de précoce maturité bien propre à tempérer mon étourderie et ma pétulance : quant à son talent, il faisait déjà préjuger avantageusement ce qu'on le verrait un jour ; et si, plus tard, il ne figura pas, ainsi que son camarade Fleury, à la Comédie-Française, c'est qu'ami du repos, fuyant les tracasseries, il ne voulut pas s'exposer à une lutte souvent difficile. Bordeaux et Bruxelles ne l'ont point oublié ; il y a laissé des souvenirs ineffaçables : son talent y était applaudi, et la noblesse de son caractère lui valut l'estime générale. Partout où l'artiste trouvait des admirateurs, l'honnête homme rencontra des amis. Je mourrai avant lui sans doute, car mon existence de théâtre a été plus agitée que la sienne, et je n'eus jamais cette douce philosophie qui le faisait si accommodant sur la vie, et lui servait à la faire trouver supportable aux autres ; si alors il jette les yeux sur ces lignes, j'espère que cette marque de souvenir de son vieux compagnon lui sera sensible.

La traduction grecque de Paulin mit quelque familiarité entre nous ; de là les confidences, et bientôt l'amitié la plus sainte et la plus dévouée. Dès-lors, fortune (ou plutôt appointemmens), amis, plaisirs, études, tout fut en commun. Nos caractères cependant offraient plus d'un contraste : j'étais vif et emporté, Paulin calme et réfléchi ; je recevais avec impatience ses sages conseils à mon égard ; jamais je ne le surpris dans un moment de dépit ou de colère contre moi, même au milieu de mes torts vis-à-vis de lui. Nous nous refroidîmes, et même nous fûmes brouillés

quelquefois ; mais si cela durait une semaine, c'était trop, et tous deux nous faisions la moitié du chemin pour la réconciliation.

Un jour pourtant nous eûmes une querelle assez bizarre, et si, comme cela pouvait arriver, elle eût eu un dénouement tragique, nous l'aurions complété en nous brulant la cervelle de désespoir.

Nous logions ensemble, et je viens de dire que tout était commun entre nous. Je ne sais si Oreste et Pilade partageaient les mêmes tuniques; mais nous, les mêmes vêtemens servaient tantôt à l'un, tantôt à l'autre : en un mot, nous vivions en frères, et comme nous étions passablement nippés, notre toilette était toujours non-seulement décente, mais nous y avions mis assez de luxe pour pouvoir nous présenter dans le monde avec un certain éclat : on en va juger.

Dans notre garderobe commune, figuraient deux culottes : l'une de drap noir, et l'autre de soie, même couleur : c'était la base de la toilette à cette époque ; aussi, nous étions-nous arrangés de manière à porter la plus élégante des deux culottes alternativement, c'est-à-dire celle de soie chacun son tour. Paulin, exact à son ordinaire, fut très-fidèle à cet arrangement ; mais, de mon côté, apportant un peu plus de prétentions à la toilette, je ne fis pas grande attention à notre traité, et je portai la culotte de soie trois fois de suite. Paulin ne dit rien ; mais un jour, étant invité à diner en ville, il me pria de lui céder le vêtement de parade. Précisément il choisissait un mauvais jour. J'avais su qu'une actrice de grande réputation en province, mademoiselle Clermonde, traversait ce jour-là le pays troyen, retournant à Amiens, dont elle faisait les délices. On parlait de sa beauté autant que de son talent. Un mouvement que je ne pouvais définir, un pressentiment sans doute, me poussait à aller à sa rencontre. Je voulais me trouver au relai de la poste quand on changerait les chevaux ; pour cela, il fallait être élégant et d'une belle

tenue ; et comme dans ces occasions on ne sait pas ce qui peut arriver, la culotte de soie était plus présentable, et j'avais pris le parti de l'usurper encore. Paulin me la demande donc, moi je me refuse net à la rendre. Alors, et sortant tout à coup de son calme ordinaire, mon ami s'écrie que c'est affreux, que je lui manque de parole, et qu'il ne doit plus rien y avoir de commun entre nous.

— Soit, mais en attendant le partage, j'ai la culotte, je la garde. — Tu la gardes? — Eh bien! non, je ne la garde pas, je te l'emprunte ; sois bon garçon, Paulin, et tu la porteras... cinq fois de suite. — J'ai été trop bon garçon. Je ne veux plus l'être ; il me la faut : je la veux! — Tu la veux? Il la veut! Ah! ça, tu le prends sur un singulier ton! — Et toi, qui fais le petit-maître à mes dépens, avec une moitié de garderobe. Prends-y garde! Si tu me voles mon tour, je te suivrai, et j'irai dire partout que le vêtement nécessaire n'est pas à toi.

Cette menace me fit frémir.

— Paulin, faites cela, et nous nous brouillons. — Que m'importe l'amitié d'un égoïste. — Et moi les propos d'un impertinent! — Monsieur Fleury, vous prenez trop l'esprit de vos rôles. — Monsieur Paulin, vous ne prenez l'esprit de personne, vous! — Je prendrai au moins la culotte, monsieur de Moncade! — Monsieur Mascarille, vous ne l'aurez qu'avec ma vie! — Soit.... Vous êtes homme d'honneur. — Je vous entends.

D'un même bond, nous sautons chacun sur notre épée, et, sans prendre de témoins, la rage au cœur nous courons sur la grande route. C'était précisément celle où je voulais venir me pavaner plus tard. J'étouffe un soupir ; nous prenons un peu à droite, et là, sur le pré, nous mettons habit bas et flamberge au vent. Bouillant d'impatience, déjà je suis en garde ; Paulin se dessine : nous voilà à en découdre. Tout à coup, près de nous, on pousse un cri, nous regardons. C'était une femme : pâle, en désordre ; elle s'avance. Qu'elle était belle! — Arrêtez! s'écrie-t-elle,

CHAPITRE IV.

arrêtez! Est-ce agir en gentilhommes? (Paulin et moi avions vraiment l'air d'enfans de bonne maison !) Faut-il qu'une femme vous rappelle à des sentimens d'honneur! Quoi ! sans témoins, ainsi seuls ? mais si l'un de vous était tué, c'est un assassinat !

Cette voix, ces accens, la beauté de cette femme, je ne sais quoi de grand et de noble dans sa figure, et une sorte d'autorité et de commandement nous imposa : nous nous arrêtâmes. J'étais en extase ; mais Paulin, reprenant bien vite son caractère : — Regarde, Fleury regarde, me disait-il en me montrant l'inconnue ; tu le comprends comme moi maintenant : se battre pour un *cotillon* serait une chose toute naturelle, mais pour une *culotte !*... Ah ! madame, l'auriez-vous jamais cru ! — A cette exclamation, à cette saillie, nous nous jetons dans les bras l'un de l'autre. Notre conciliatrice ne sait ce que cela veut dire ; nous allions le lui expliquer en riant, quand on vient l'avertir que la chaise de poste est prête, et qu'il faut partir. Elle nous sourit, s'élance, un pressentiment m'avertit.

— Clermonde! m'écriai-je. — Elle-même! dit-elle.

Et sa main, en nous faisant le plus amical et le plus gracieux salut, laisse échapper un gant. Je m'élance dessus comme sur une proie.

— Je vous le rapporterai, Madame ! m'écriai-je. — M'entendait-elle?.... Hélas ! les chevaux l'emportaient.

V.

BIOGRAPHIE DE CLERMONDE.

Le gant rapporté. — Rôles d'amoureux au naturel. — Mon étoile. — Les absens ont tort. — Visite imprévue. — Le sofa. — Le chapeau. — Le malade se porte bien. — Je me sauve. — Comment faire! — L'incendie. — Le retour.

Fille naturelle de deux amans d'une naissance distinguée, Clermonde reçut, auprès de sa mère, qui se disait sa tante, une éducation très-peu commune. Douée des facultés les plus heureuses, et surtout de cette délicatesse et de ce charme qu'on ne définit pas, mais qui fait que certaines femmes sont plus femmes que les autres, Clermonde seconda merveilleusement les soins de la tendresse maternelle.

Joignant à un esprit précoce une imagination très-ardente, elle prit beaucoup de goût pour le théâtre, qu'elle eut occasion très-jeune de fréquenter à Paris; là, aux rampes de nos scènes diverses, son cœur s'épanouit, peut-

être un peu avant l'heure. A peine à cet âge où l'on donne des espérances, elle donna de l'amour au jeune médecin de sa mère, et en prit ; mais cette dernière, que l'expérience de ses propres erreurs tenait en éveil sur les quinze ans de sa fille, devint un Argus. L'Esculape amoureux s'en aperçut, et pour avoir plus tôt fait, il enleva la tendre enfant.

Amour et bonheur visitèrent quelque temps le jeune ménage; mais rien ne s'use comme l'illicite sans entraves. Cet homme devait adorer toujours, et Clermonde ne fut aimée par lui que juste assez pour sentir le besoin de l'être davantage. Sans expérience, elle en était à ce temps où l'on ne sait que se montrer jolie. L'ennui vint du côté de l'amant, les regrets du côté de la maîtresse : elle se montra jalouse et pleura ; il devint tyran et menaça ; puis enfin, comme cela arrive souvent (je devrais dire, comme cela arrive toujours), pour avoir trop prolongé le tête-à-tête, elle se trouva seule.

Le théâtre était alors un asile ouvert aux repentirs de ce genre, et, à quelque temps de là, Clermonde se plaça hors de la classe des actrices ordinaires, et devint au théâtre un sujet très-précieux. Pour moi, ne faisant que confirmer cette biographie favorable, que j'emprunte, en y changeant quelque chose, à Desforges, auteur-acteur et bientôt mon rival, je déclare avoir connu très-peu de comédiennes à mettre en parallèle avec elle. Il n'était pas possible de voir une créature plus parfaite et plus céleste en tout point. A cette époque, son esprit, ses talents et sa beauté attiraient tous les hommages ; elle régnait en souveraine à Amiens. Je dis en souveraine, en prenant les choses au pied de la lettre : Clermonde faisait alors ce que depuis on a appelé du cumul ; elle jouait les premiers rôles sur la scène et au boudoir. Déifiée dans la salle, adorée dans les coulisses, il n'eût tenu qu'à elle de réaliser la fable de Danaé ; mais elle avait une façon de penser peu à la mode ; le plus pur désintéressement accompagna et ennoblit toujours le don de son cœur, et quand autour d'elle, toutes

les femmes n'étaient occupées qu'à recevoir des hommages, celle-ci cherchait d'abord à les discerner.

Son choix s'était arrêté sur l'un des hommes les plus distingués de l'époque par son rang et par son caractère, mais aussi, s'il m'est permis de dire ce que tout le monde sait, par de nombreuses folies. Cet amant titré et en titre était M. le comte de la Touche-Tréville, plus tard contre-amiral ; il avait connu Mlle Clermonde au théâtre de Versailles. Depuis qu'elle était engagée à Amiens, il y faisait de fréquents voyages ; homme prudent, quoique militaire, quand il faisait quelque voyage, il exigeait un serment de fidélité à toute épreuve ; puis, sans doute pour la même même raison, et parce que deux précautions valent mieux qu'une, s'il revenait, c'était toujours à l'improviste : rien ne tient comme cela une constance de femme en haleine.

Comment savais-je tous ces détails ? Ceux que je mets peu à peu au fait de mon caractère, ont peut-être deviné... Hélas ! j'avais rapporté à Mlle Clermonde le gant qu'elle avait laissé tomber.

Dirai-je qu'alors, soit à cause de ma jeunesse, soit pour les espérances que je donnais, il n'était pas un directeur qui ne me reçût volontiers. Je n'avais qu'à frapper à une porte pour qu'elle me fût ouverte, et on voit que je ne m'en faisais pas faute.

Mais c'était celle du boudoir de Clermonde qu'il fallait faire ouvrir à deux battans.

Cette actrice charmante m'inspira bientôt tous mes rôles d'amoureux, et devint pour moi l'objet d'un culte d'autant plus ardent, que c'était une première passion. Etais-je sans espoir ? Non. Une de mes grandes chances de succès a toujours été de croire à mon étoile ; j'avais en pensée que l'horoscope de Voltaire me porterait bonheur au théâtre, et le baiser de Mme de Boufflers dans le monde. Ici pourtant j'étais à mon apprentissage, et j'avais deux rivaux : l'amant en titre et un troisième adorateur que j'ai déjà

nommé, Desforges, acteur-auteur, qui fit ensuite la *Femme jalouse*.

Desforges était avant tout homme d'esprit : fils naturel du docteur Petit, l'un des meilleurs anatomistes de son temps, élevé avec beaucoup de soins, et destiné au barreau par son père, il avait sur moi tous les avantages d'une éducation solide et variée ; j'avais sur lui ceux du théâtre, où je réussissais mieux. Je quittai Troyes pour suivre Clermonde. Il avait quitté la Comédie-Italienne pour venir auprès d'elle. Peu de différence d'âge d'ailleurs, ardens tous deux, aimant à l'adoration ; moi, tenace comme on l'est à un premier amour ; lui, entêté comme on l'est au second ; supposez avec cela Clermonde sensible ; faites-la un peu connaisseuse, le niveau était difficile à tenir : Héraclius ne fut pas plus embarrassé.

Si les absens ont tort, M. de Tréville allait avoir tort, et la sagesse des nations pourrait bien amener en ma faveur quelque chose qui ne l'est guère.

Un soir, c'était l'hiver ; une bougie dont le long lumignon témoignait qu'on n'en prenait pas autrement de soin, éclairait à peine une chambre à coucher délicieuse. Le feu jetait de temps en temps, et comme par capricieux accès, quelques-unes de ces lueurs inconstantes qui donnent une apparence de mobilité à tous les meubles d'un appartement ; un grand sofa à la Louis XV, avec sa housse traînante, paraissait s'agiter devant nous, et la couverture de la jolie couchette avait l'air de se faire d'elle-même.... C'était d'une illusion à exciter toute audace de jeune homme, et à ébranler toute vertu de jeune femme ; et puis, je ne sais si on l'a éprouvé comme moi, mais il y a dans le feu, quand on est là, assis à côté l'un de l'autre, un besoin d'intimité qu'on n'éprouve pas ailleurs ; malgré soi, on a des confidences à se faire, des aveux à échanger ; il fait si froid ailleurs ! La nature est si âpre ! elle semble diviser les couples. Le foyer les unit, les rapproche ; le foyer excite doucement, fait rêver à deux la même pensée, et,

par une puissance inconnue, la chaise se rapproche du fauteuil, les mains s'unissent, il se fait de nombreux silences, quelques sourires ; la vie se repasse et s'arrête sur un point, un mot tinte à votre oreille : amour ; une tentation vient : union. Oh ! je ne sais comment font les forts ; mais....

Mais on met une clé à la porte de la rue ; on la tourne rapidement, en maître ; c'est une main exercée ; une voix d'homme se fait entendre ; on monte l'escalier.

— C'est monsieur de la Touche-Tréville ! dit Clermonde, effrayée et pâle. — Lui ! à cette heure ? c'est impossible ! — C'est lui ! voilà un trait de sa jalousie ordinaire. Je ne suis pas coupable ; mais aurais-je dû vous recevoir ? Je suis perdue ! — Comment faire, madame ? dit en entrant la vieille Marguerite, bonne femme bien attachée à sa maîtresse ; comment faire ? — Oh ! si ce n'était pour votre sûreté ! dis-je avec un accent de colère et de jalousie qui les fit trembler toutes deux. — Par grâce ! Fleury, mon ami.... là, là....

Elle me désignait le sofa à la housse traînante ; un homme aurait pu s'y blottir : j'étais un enfant.

Tout ceci se disait rapidement à voix basse ; plus rapidement qu'il ne faut pour l'écrire. Je me cache ; la lumière s'éteint, et le malencontreux visiteur entre : tout cela d'un temps, et comme aurait pu le faire au théâtre un machiniste habile.

— Qu'est-ce donc ? n'y a-t-il personne ? quelle est cette réception ? s'écria le comte d'une voix qui commençait à s'échauffer.

— Eh ! monsieur, vous allez le voir ! répond Marguerite en allumant la bougie ; vous nous avez fait peur, la lumière s'est éteinte, et ma maîtresse..... ma maîtresse..... regardez !

Ce qu'il vit et ce que je pouvais voir moi-même nous saisit d'effroi tous deux. Clermonde était étendue sur le tapis ; elle paraissait avoir une attaque de nerfs.

CHAPITRE V.

Qu'on juge de mon supplice, ne pouvoir la secourir ! Mon rival, plus heureux, était allé à elle, lui parlait, s'excusait, cherchait à la ranimer en lui frappant dans les mains.

Elle revint un peu.

— Eh bien ! comment êtes-vous ? dit le coupable. — Mieux, répondit la malade d'une voix affaiblie ; je....

En ce moment ses yeux se tournaient vers le canapé, comme pour me rassurer avant tout ; mais elle aperçut, à quelque distance, mon chapeau, qui était resté là, comme un témoin accusateur ; soudain une crise nerveuse la reprend, elle se relevait, elle retombe ; M. de Tréville n'y est plus ; Marguerite croit cette fois-ci que c'est pour tout de bon, s'effraie : je vais sortir de ma cachette et tout braver pour la sauver....

MARGUERITE. — Madame, répondez-moi ; répondez, ma bonne maîtresse !

LE COMTE. — Oh ! combien je me reproche tout ceci.

CLERMONDE, *tournant ses beaux yeux vers M. de la Touche, et élevant la voix avec effort comme pourrait le faire une mourante.* — Non, non ; il ne faut.... Marguerite.....

MARGUERITE, *avec empressement et bonne foi.* — Madame ?

CLERMONDE, *rapprochant Marguerite vers elle, lui parlant presque à l'oreille d'une voix ordinaire et soutenant la finale.* — Otez le chapeau !

MARGUERITE, *n'y étant plus, et s'oubliant.* — Hein ?

LE COMTE, *à Marguerite.* — O mon Dieu ! Que dit-elle ?

CLERMONDE, *à M. de la Touche, soulevant douloureusement la tête à gauche.* — Mon flacon..... sur.... ma tablette. — (*A Marguerite, tournant vivement la tête à droite.*) — Otez le chapeau !..... ce chapeau..... sous le canapé.

MARGUERITE, *comprenant.* — Ah !

Je compris aussi, et j'étais fâché contre elle, fâché contre moi-même. Me cacher! Clermonde jouer ainsi la comédie! M. de la Touche-Tréville était d'ailleurs un homme d'honneur, un galant homme, un jeune homme même. S'il l'avait su! Il ne se serait pas laissé donner un ridicule, il l'a prouvé depuis; mais la situation était difficile, il fallait s'en tirer; la présence d'esprit de Clermonde était à louer dans cette circonstance puisqu'elle ne compromettait personne : d'ailleurs nous n'étions pas en position de choisir.

Pendant que le comte, repentant, cherchait le flacon, Marguerite avait subtilement fait passer le chapeau à son propriétaire; puis, sous le prétexte que l'air était trop chaud dans la chambre, Clermonde, transportée à bras jusqu'à son boudoir, cherchait sans doute à y occuper son amant pour me laisser seul.

Je me sauvai.

Les réflexions que j'avais faites sous le canapé changèrent de nature dans la rue. Là-haut, j'étais sous l'impression de cette feinte de Clermonde, cet artifice me répugnait; je fuyais un homme d'ailleurs. Quand je fus loin du lieu de la scène, mon amour revint, et avec lui ma jalousie; certes, je dois l'avouer, Clermonde ne m'avait encore donné sur elle aucun droit, mais je me croyais au moment de les obtenir. Je touchais au bonheur, et un homme arrive, et me l'ôte avec barbarie. J'étais là, près d'elle, comme un amant aimé, je me promettais de si douces heures, et me voilà errant, dans la rue, en désordre, désappointé, jaloux, torturé! J'ai assez d'expérience pour connaître les femmes maintenant. Clermonde ne craindra-t-elle pas quelques soupçons du comte? lorsque celui-ci sera rassuré sur sa santé, mille circonstances ne lui viendront-elles pas en tête? Pour écarter ses soupçons, Clermonde ne cherchera-t-elle pas à les étouffer sous ses caresses? une attaque de nerfs n'est pas une maladie, le comte est jeune, il a d'ailleurs à se faire pardonner l'imprévu de son arrivée; il y aura un rapprochement. Cler-

CHAPITRE V.

monde est bien belle ! tous les tourmens de l'enfer sont dans mon cœur.... cela ne sera pas ! mais je vais la compromettre ! faire un éclat ! elle va me haïr ! encore une fois comment faire ?

Ces pensées, cette agitation, m'avaient empêché de voir qu'en ce moment, malgré la nuit, j'étais entouré, pressé par des groupes nombreux ; on parlait, on se racontait quelque chose, on s'écriait ; j'avançai, j'étais porté, pressé, bousculé ; des lumières étaient aux fenêtres, des torches dans la rue, et plus loin, plus loin encore, devant moi, une torche immense : toute une rue éclairée à longs jets de flamme ; une famille en larmes, une maison dévorée, et autour de moi un seul cri poussé par tous : Au feu ! au feu !

Une idée me vint. Pour en finir avec mes tourmens, j'allais me jeter dans les flammes, quand on poussa ce cri à mes oreilles : — Allons, à la chaîne ! — C'était un honnête ouvrier qui me faisait passer un seau. Je fis ce qu'il fallait faire, sans doute, car on parla de moi le lendemain ; mais mes pensées n'en avaient pas moins leur cours. Bientôt tout fut fini là, et moins d'une demi-heure après, je frappais à coups redoublés à cette même porte qu'ouvrait tout à l'heure M. de Tréville.

— Qui est là ? me dit-on. — Moi, moi, mère Marguerite ! — Ah ! mon Dieu ! que venez-vous faire, monsieur.

Sans lui donner le temps d'écouter ma réponse, M. de Tréville, qui était venu à son tour, m'adressait la même question.

— C'est moi, Fleury, répondis-je vivement. Je suis le camarade de mademoiselle Clermonde. Le feu a pris à deux rues d'ici ; j'y étais. Je suis mouillé, abîmé. Je demande l'hospitalité.

J'avais à peine dit cela, que j'étais dans la maison ; d'un saut, je montai l'escalier. M. de Tréville me reçut à la porte de la chambre avec une honnêteté, un empresse-

ment qui, dans une autre occasion, m'auraient donné des remords. Je jetai un coup-d'œil rapide sur l'appartement. Le sofa seulement avait été rapproché du foyer; Clermonde s'occupait. Elle me demanda pardon de la manière dont elle me recevait. Le comte me raconta, en s'exécutant de bonne grace, l'histoire d'un évanouissement que je savais aussi bien que lui-même. Il m'offrit de son linge, que j'aurais été honteux d'accepter; d'ailleurs, en acceptant, je serais parti trop tôt, au lieu qu'en me séchant, là, auprès d'eux, je prolongeais ma visite. Clermonde, me devinant, insista pour que je passasse la nuit en leur compagnie.

VI.

DESFORGES NOUS DEVINE.

Difficulté de cacher un premier amour. — Cartel. — Duel avec M. de La Touche-Tréville. — Commencement d'ambition. — Idées de Théâtre-Français. — Je vais à Versailles. — M^{lle} Montansier. — M. de Barras.

Desforges fut le premier à s'apercevoir de notre intelligence. L'œil de la jalousie est toujours ouvert, mais j'avais affaire à un rival généreux ; il était convenu d'ailleurs que dès qu'un de nous deux serait préféré, le rival malheureux se retirerait sans mot dire et avec une complète résignation. Voici comment, vingt ans après, il s'est exprimé à ce sujet dans ses propres mémoires :

« J'allai imprudemment jusqu'à aimer, et aimer beau-
» coup trop pour le moment; car mon heure n'était pas
» venue, et j'eus le chagrin de me voir préférer un rival,
» qui occupa la place que j'enviai une année entière. Ce
» rival très-aimable fait aujourd'hui les délices de Paris, au
» Théâtre-Français, et méritait sans doute la prédilection

» de notre commune idole. Je perdis donc à cette époque,
» mes gros soupirs, mes petits vers, mes petits soins, mes
» petits bouquets ; mais en comédien qui commençait à sa-
» voir vivre, je m'en consolai. »

Il fit mieux : et, poussant l'abnégation jusqu'à l'héroïsme, il nous avertit souvent de nos imprudences. M. de La Touche était parti, mais il fallait se contraindre encore ; le tendre intérêt qu'il avait témoigné à Clermonde, le soin qu'il prenait de sa fortune, faisaient un devoir à celle-ci de ne rompre qu'avec les ménagemens, je dirai mieux, l'amitié qu'elle lui portait.

Pour moi, qui n'ai jamais été assez habile pour rien dissimuler, et qu'on voulut bien appeler le *Véridique* ensuite, comment aurais-je caché les sentimens que Clermonde m'inspirait?

En être à son premier amour, et ne pas le dire! éprouver tout le délire de cette passion et l'envelopper de mystère! refouler les sentimens les plus expansifs! être au ciel et ne pas crier : je suis heureux! Le bonheur aime à se répandre ; j'aurais voulu apprendre le mien partout ; le conter.... eh mon Dieu! aux passans peut-être. Clermonde était tout pour moi, mais je voulais qu'on le sût. Tant d'hommages l'entouraient, tant de rivaux me l'avaient disputée! tant d'autres cherchaient à me l'enlever encore! Avec une femme recherchée comme Clermonde il y avait un peu du conquérant en moi, et j'aurais voulu, étendant sur elle ma main de vainqueur, pouvoir dire : elle est à Fleury! à Fleury, entendez-vous?

Il paraîtrait que cette façon de penser m'était commune avec Monsieur de Tréville ; car un jour, je reçus de lui un cartel en règle, daté de Versailles. Il me mandait qu'il serait à Amiens aussitôt que sa lettre, et qu'il m'attendrait dans un endroit qu'il me désignait, hors la ville.

Un duel pour Clermonde, un duel avec l'un des gentilshommes les plus distingués d'alors! qu'on juge si je tins à l'honneur d'être exact au rendez-vous.

Nous nous battîmes à l'épée, et je reçus au bras une blessure profonde : le combat cessa aussitôt. — Monsieur le comte, dis-je à mon adversaire, quand je serai guéri nous pourrons recommencer.—C'est aussi ce que je veux, me répondit-il. — Nous nous séparâmes dans ces dispositions hostiles. A quelque temps de là cependant Monsieur de la Touche prit son parti sur Clermonde, pendant ma convalescence il rompit. Quand plus tard nous nous retrouvâmes dans le monde il me parla de notre duel comme d'une folie qu'il n'avait aucune intention de renouveler. C'était un de ces hommes rares, qui savent oublier quand ils seraient en position de faire souvenir. Le fond de son caractère était la bravoure et la bienveillance ; je lui avais prêté le collier sans bouder d'ailleurs, et il m'en estimait. Cette circonstance même, et des relations plus suivies, nous firent devenir amis, et, en d'autres temps, la fortune et son épée l'ayant porté très-haut j'eus plus d'une occasion d'éprouver la noblesse de ses procédés.

On sait tout ce qu'a d'intéressant un blessé. L'homme qui a voulu mourir pour vous, vous est bien cher, Mesdames ! il y a dans la bravoure quelque chose qui vous plaît avant tout, peut-être est-ce l'audace. Se battre c'est faire mieux connaître ses titres d'homme, et vous y tenez. Avouez-le, pas une blessure qui ne soit le présage d'une défaite.... surtout quand, ainsi que moi, on a pris un peu l'avance.

Cependant, mon enthousiasme amoureux ne m'empêchait pas d'avoir de temps en temps quelques inquiétudes sur les suites d'une liaison qui n'avait ni solidité ni fixité. Jusque-là, nous n'avions fait, pour ainsi dire, que tracer notre roman, il s'agissait de le réaliser. Tout n'était encore qu'incertitude. Il aurait fallu, dans l'intérêt de notre amour, nous réunir et nous confondre dans un engagement commun, pour être sûrs de rester et de vivre ensemble aussi long-temps que nos cœurs en formaient le désir. Dans l'intervalle de nos doux épanchemens, Cler-

monde m'avait parlé souvent de Versailles, où elle avait joué la comédie sur le théâtre dirigé par mademoiselle Montansier, renommée alors et depuis dans les fastes de la galanterie et de la scène comique.

L'engagement de Clermonde touchait à son terme à Amiens; je n'en avais qu'un temporaire; bientôt nous étions libres. D'un autre côté, mon père pouvait écrire à la directrice de Versailles, avec laquelle il n'avait pas été trop mal jadis, et pour Montansier un tel souvenir était une recommandation. Ce fut là-dessus que nous combinâmes notre plan, qui nous parut d'une exécution infaillible.

Cette pensée d'aller à Versailles plaisait à ma secrète ambition; là, on était à portée de voir et d'étudier les bons modèles. Versailles était si près de Paris, et de la Comédie Française! Je savais certes où j'en étais; je savais tout ce qu'il fallait promettre de talent pour atteindre à ce but de toutes les ambitions de la scène comique, mais cette idée fermentait déjà dans ma jeune tête, et bien que je ne me trouvasse encore qu'un mince acteur de province, je n'en étais pas moins obsédé de l'espoir vague de figurer un jour sur l'illustre théâtre.

J'arrivai à Versailles l'imagination remplie de ces châteaux en Espagne. C'était en 1770, vers le déclin du règne de Louis XV, alors que la fameuse favorite madame Dubarry jetait le plus grand éclat, à l'époque enfin qui est regardée, avec raison, comme celle de la plus complète corruption des mœurs, soit à la cour, soit dans les hautes classes du monde brillant, corruption qui commençait à altérer le fond de la société même. Me voilà le pied sur le premier échelon de la gloire et de la fortune! Paris et Versailles se tenaient par des liens de communication journalière, et la troupe de mademoiselle Montansier était en quelque sorte la succursale, ou plutôt la pépinière de la troupe de Paris.

Je me présentai sans timidité comme sans contrainte à

mademoiselle Montansier, dont je m'étais fait la plus haute idée. Elle avait été prévenue par mon père ; je fus reçu comme un enfant de la maison, et immédiatement mis en emploi.

J'avais devancé Clermonde, et je lui écrivis à l'instant ma bonne fortune, et l'excellent accueil de ma fameuse directrice.

C'est qu'en effet c'était une femme charmante que cette Montansier ! méridionale de toutes les manières : méridionale d'accent, de gestes et de sentimens ; pas trop jeune lorsque je la vis, mais mieux que jeune ; plus agaçante que jolie ; plus d'esprit naturel que d'esprit cultivé, et surtout de cet esprit qui, se permettant beaucoup, rencontre quelquefois : voici à peu près ce qu'on disait d'elle.

Avec le léger bagage de gentillesse dont je viens de parler, et assez d'années de moins, Montansier vint de sa province à Paris, ayant des projets bien arrêtés de faire fortune. Comme elle ne savait qu'aimer, elle avait fait son capital de cette science ; capital rapportant alors d'assez gros intérêts chez la haute aristocratie galante.

Le moment était bon.

Nous ne comprenons plus à présent ce luxe de galanterie, nourri par les grands seigneurs et la haute finance, excité par toutes les jolies femmes de France, importées, exportées, transportées alors à la suite de tout homme, qui avait un état de maison *honorable*. Pendant le règne de Louis XV, et à l'exemple du maître, cette manie dispendieuse fut portée à son plus haut période. Le prince de Soubise, ami intime du roi, se distinguait entre tous ; il ne se contentait point de jeter l'or à pleines mains sous les pas d'une de ces reines de boudoir, dix ou douze à la fois recevaient ses hommages et ses présens, et, comme il donnait à chacune le même état de maison, la même livrée et un équipage en quelque sorte uniforme, on disait, quand on voyait passer les voitures de ses maîtresses : *Voici la maison de Soubise*. Les grands et les princes af-

fichaient le même genre de luxe et le même laisser-aller dans les mœurs. Beaucoup de seigneurs s'y ruinaient. Oserai-je ajouter ceci, moi, profane! des prélats même ne pouvaient se soustraire à la contagion de l'exemple; on citait ceux qui avaient leurs petites maisons et leurs maîtresses clandestines, et quelques-uns allaient jusqu'à braver le scandale et se donner en spectacle. Qu'on ajoute à cette liste la robe et la riche bourgeoisie, qui voulaient aussi imiter la haute noblesse, et on jugera si, pour les femmes galantes, la France d'alors n'était pas une mine féconde et facile à exploiter.

Avec ses heureuses dispositions, mademoiselle Montansier se mit bientôt au fait du code mondain à l'ordre du jour; bientôt les occupations les plus douces devinrent ses occupations essentielles; en peu de temps elle eut une maison montée et grand nombre d'admirateurs. On aimait à la voir, on aimait à l'entendre; vive, sémillante, toujours la répartie prompte, elle se distinguait, et faisait cercle. On ambitionnait d'être présenté chez elle, on écoutait ses jolis mots, que quelques-uns prétendaient n'être passables qu'à cause de l'accent; mais qu'on me permette de n'être point de leur avis, il faut réellement de l'esprit argent comptant aux méridionaux, car l'accent gascon, en prêtant de l'originalité, fixe en même temps l'attention, et il est peu de parleur pour qui ce ne soit un écueil.

Quoi qu'il en soit, mademoiselle Montansier arrangeait sa vie en femme habile et en femme d'esprit, et pour elle et pour les autres. Si on lui portait de riches offrandes, elle les jetait bientôt dans la circulation, dépensant avec profusion ce qu'elle gagnait avec facilité; du reste, point de défauts remarquables, si ce n'est celui qu'on appelle la faiblesse des grands cœurs.

M. de Barras, celui-là même qui joua un rôle dans la révolution, avait pour elle un attachement, qui datait de leurs relations de famille dans le Midi, et elle l'aimait, elle, d'une amitié qui ne s'est jamais démentie. De tout

temps l'amitié de Montansier fut plus constante que son amour ; mais Barras, comptant sur des promesses sacrées, sur des sermens peut-être, lui faisait souvent d'amers reproches.

— C'est à n'y pas tenir, ma chère amie, lui disait-il, un jour qu'on ne me savait pas si près, vous jetez votre cœur à la tête de tout le monde. — Oh ! c'est bientôt dit ; il faut bien faire un peu les honneurs du Midi, à ces gens. de la capitale. — Savez-vous comment cela s'appelle?....—Eh ! mon cher Barras, on baptise tout aujourd'hui. Sous Louis XIV j'aurais été appelée Ninon ; mais tout dégénère ; les hommes d'à présent ne savent gré de rien. — Il faudrait vous remercier peut-être. Quand pour obéir à un penchant de coquetterie..... — Vous êtes dans l'erreur sur ce genre de penchant ; c'est chez moi pure bonté d'âme. Est-ce ma faute, si je suis la femme du monde la plus persuadée que si la vie est un bienfait, on ne la reçoit qu'avec l'obligation d'embellir celle des autres.

M. de Barras prit le bon parti, et comme tous ceux qui l'avaient aimée, il rit, la quitta, et resta son ami. Il fallait toujours finir par-là bien qu'on en eût ; les qualités de son cœur faisaient qu'on lui pardonnait des défauts à la mode : il y avait alors tant d'occasions et si peu d'obstacles.

Du reste, en ce qui concernait les artistes, cette fameuse directrice était très-bonne pour ses pensionnaires : juste, autant que sa mauvaise tête le lui permettait, mais, on le pense bien, pas le moins du monde amie de l'ordre. Je ne sais en vérité quel temps elle prenait pour le repos ! Le jour était donné au plaisir et à sa direction, et la nuit au jeu, passion qui était chez elle une fureur. Eh bien ! malgré cette manière de vivre, elle est parvenue à un âge très-avancé, sans aucune des incommodités de la vieillesse, conservant toujours la même vivacité et, malheureusement pour elle, une tête et un cœur toujours jeunes.

VII.

DÉBUTS A VERSAILLES.

Portrait de Fleury. — La lune de miel s'obscurcit. — Séparation. M^me Drouin. — Mot magique. — Fête chez M^lle Dangeville. — La servante de Molière. — Lekain fait un conte. — Mot de Préville.

Je débutai à Versailles avec assez de succès. J'en fus plus redevable sans doute à quelques avantages extérieurs qu'aux prémices d'un talent qui n'était encore ni cultivé, ni formé.

Et ici je me vois, pour ainsi dire, dans l'obligation de placer un portrait qui me fera connaître tel que j'étais alors ; portrait trop flatté sans doute, puisque je le dois à mon ami Paulin. Ceux qui m'ont vu plus tard pourront juger du plus ou du moins de ressemblance : « A dix-neuf
» ou vingt ans, écrit-il, Fleury, sans être précisément un
» bel homme, ni même ce qu'on appelle un joli homme,
» plaisait généralement ; il était d'une stature plutôt petite
» que grande ; mais bien fait, mince, alerte et très-adroit

CHAPITRE VII.

»à tous les exercices du corps; il possédait même cette
»grace naturelle qui ne se donne pas. Sa physionomie,
»vive et spirituelle, était en accord avec des yeux perçans
»dont on pouvait à peine soutenir l'éclat. Fleury avait
»l'esprit peu cultivé, mais assez d'esprit naturel, de l'ai-
»mable et du gracieux; doué d'un tact et d'un jugement
»sûrs et précoces, il se distinguait d'abord par ce ton de
»la bonne compagnie que personne ne pouvait lui dispu-
»ter. A des dehors très-prévenans il joignait des qualités
»solides : tous ceux qui l'ont connu depuis savent que
»l'honneur et la probité faisaient la base de son caractère.
»Avec de tels avantages, il n'est pas surprenant qu'il soit
»devenu à la fois un acteur distingué et un homme du
»monde à la mode; mais ce n'est pas sans beaucoup de
»travail et de peine qu'il a pu parvenir à être un des prin-
»cipaux acteurs du théâtre Français. »

J'en étais loin encore, et il me fallait passer par bien
des épreuves, et de toute nature, avant d'arriver à ce ter-
me désiré. Les peines d'amour avaient même déjà com-
mencé. Notre lune de miel s'obscurcissait, hélas! de nua-
ges bien noirs. J'en étais enfin aux tribulations avec
Clermonde. Disons d'abord que nos espérances furent dé-
çues. Mlle Montansier, tout en rendant justice au talent et
à la beauté de Clermonde, ne voulut pas la recevoir; elle
allégua divers prétextes pour ne point la comprendre avec
moi dans un engagement commun. Celle-ci eut de la
peine à concilier l'affection particulière que semblait me
porter la directrice de Versailles, avec l'espèce d'indiffé-
rence et de froideur qu'elle mettait à l'accueillir; sa tête
se monta, elle devint jalouse et me crut infidèle. Moi in-
fidèle! aimer Mlle Montansier! Clermonde ne savait-elle
pas que les rôles de co-adjuteurs ne pouvaient me conve-
nir! et puis, quarante ans d'un côté et vingt de l'autre, y
avait-il à balancer? l'une tout à l'amour, l'autre tout aux
amans. D'ailleurs, n'étais-je pas père? Père! Clermonde
me l'avait dit; à mon âge ce mot résonnait si agréable-

ment! c'était une garantie, on en conviendra, et Clermonde y mettait de l'obstination.

Se quereller, s'apaiser, être brouillés et se raccommoder ensuite, c'est la vie de l'amour, dit-on; ceci n'est vrai que suivant la date. L'amour qui commence spécule sur la querelle les profits du raccommodement; l'amour qui finit y voit au contraire les douceurs d'une rupture. Non pas que je soupçonnasse alors Clermonde, mais je lui en voulais de me croire si facilement coupable. Cependant pour la rassurer sur la solidité de ma tendresse, je lui protestai que j'irais la rejoindre à Caen, où un engagement très-avantageux lui était offert. Je fis plus, touché de ses larmes, ému de son état de grossesse et pensant que l'idée de notre séparation en serait adoucie, je voulus qu'elle emportât une promesse de mariage; je glissai même dans sa malle un dédit de deux mille écus, lui donnant ainsi tous les gages de sécurité. N'étais-je pas à elle, d'ailleurs? ne devait-elle pas se regarder comme ma femme? y avait-il désormais entre nous d'autre séparation que la mort?

La mort devait nous séparer en effet! non la sienne, mais la mort de mon enfant. Peu de temps après des couches dangereuses, et dont je viens de dire le triste résultat, Clermonde me renvoya avec plus de dédain que de générosité, ma promesse de mariage et mon dédit, et cela, le croira-t-on? par l'impulsion de ce même Desforges mon ancien rival. Cette fois il m'avait gagné de vitesse à Caen, et prenant sa revanche, il avait fait de moi ce que j'avais fait moi-même de M. de La Touche-Tréville.

Clermonde était-elle de bonne foi dans sa croyance à ma prétendue liaison avec Mlle Montansier? Si je m'en rapporte aux mémoires publiés par Desforges, elle y croyait; si j'en juge par cet empressement de briser avec moi, elle n'en attendait que le prétexte. Heureux et malheureux par elle, je n'en puis dire trop de bien ni trop de mal. Était-elle sage, mais susceptible? car M. le comte aussi

l'avait offensée. Fut-elle galante, mais adroite? car la scène du chapeau n'était pas d'une novice. Je m'y perds! c'est un jugement à ajourner indéfiniment, comme tant d'autres. Placée dans une plus haute sphère, Clermonde aurait embarrassé l'histoire.

Quelle nuit cruelle je passai après l'annonce d'une rupture irrévocable et désespérante! Que ceux qui ont aimé, et aimé comme j'aimais alors, se souviennent du moment où, encore à leur première croyance, à ce fanatisme du cœur, il leur fut dit: Votre maîtresse vous est infidèle. J'eus la fièvre, le délire. Je voulais aller tuer Desforges, immoler Clermonde, me tuer après; je le voulais sérieusement, mais l'exaltation trouve en elle son propre remède. La nature épuisée succomba; je roulai plutôt que je ne me laissai aller sur le carreau de ma chambre. D'affreux rêves, des visions terribles m'assaillirent; sans doute j'avais passé la nuit en cet état, car le jour paraissait quand j'entendis frapper à la porte.

Mme Drouin, actrice de la Comédie-Française, m'envoyait une voiture pour me rendre avec elle à Vaugirard chez Mlle Dangeville, dont on célébrait la fête. Cette aimable dame, à laquelle j'étais recommandé par mon père, avait sollicité une invitation pour moi depuis quelques jours; mais ma catastrophe amoureuse était bien capable de me faire tout oublier, et je n'y songeais plus.

Si l'on se rappelle mon goût décidé pour mon art, qui ne pouvait être surpassé que par mon amour pour Clermonde, on ne sera pas étonné qu'en ce moment le mot de Comédie-Française, et le nom de Mlle Dangeville, ne vînt me frapper comme un mot magique et consolateur. Chez l'actrice célèbre devaient se trouver toutes les gloires du théâtre et plusieurs illustrations des lettres; il se fit une révolution en moi; je réparai mon désordre. Je partis.

Combien elle était digne des hommages qu'on lui réservait, la reine de la fête ! M^{lle} Dangeville a laissé dans nos fastes théâtrals un nom qui ne s'effacera jamais. J'en avais entendu parler avec enthousiasme par mon père, et puis universellement comme de l'une de ces gloires qu'on ne voit qu'à de rares intervalles : c'était la meilleure actrice qui eût jamais paru sur la scène française dans l'emploi des soubrettes. On la surnomma l'*inimitable*, et ce surnom était mérité. Il serait difficile de peindre les regrets qu'avait excités sa retraite. Estimée du public, chérie, honorée de ses anciens camarades, célébrée par les poètes, elle exerçait encore au Théâtre-Français, et même auprès des grands (1), une influence dont elle ne se servait que pour faire le bien et pour être utile à ses amis.

Elle avait voulu se dérober à sa propre gloire dans sa maison de Vaugirard ; mais le souvenir de cette gloire environnait sa retraite de respects et d'hommages. La Comédie-Française, trop souvent oublieuse, se souvenait pourtant encore de cette illustration, et une pareille infraction à la règle n'était pas le moindre éloge de l'artiste qui en était l'objet. Ceux qui continuaient leur renommée comme ceux qui essayaient leur réputation, aimaient à se rapprocher de Dangeville. Actrice riche de souvenirs et de traditions, et surtout femme aimable, ses amis retrouvaient auprès d'elle, et dans l'intimité, le charme et le plaisir qu'éprouvaient naguère ses admirateurs.

Elle était entourée d'une véritable cour au moment où je lui fus présenté par M^{me} Drouin. M^{lle} Dangeville avait

(1) Depuis sept ans à peu près elle avait quitté le théâtre, quand Fleury lui fut présenté. M^{lle} Dangeville possédait une belle fortune, et outre ses pensions de la Comédie-Française et de la cour, elle en avait une autre assez considérable sur la *caisse de l'Amirauté*. Une soubrette dotée sur les fonds de la marine ! Cela est bien aussi curieux que si l'on avait récompensé le comte Destaing sur la caisse du Théâtre-Français. Dans ce petit abus est toute l'époque.

alors près de soixante ans, mais ne paraissait pas son âge. Rien d'étudié ne se faisait remarquer en elle ; ses manières étaient aisées, franches, naturelles et accompagnées d'une sorte de modestie gracieuse dont l'attrait était indéfinissable. Qu'on se figure l'Elmire du Tartufe, la bourgeoise décente et noble en même temps. Je ressuscitai sa jeunesse par la pensée, et je compris ses triomphes ; même alors, son front, ses yeux, sa bouche, chacun de ses traits, étaient délicatement assortis pour lui composer la physionomie la plus mobile et la plus piquante ; il y avait dans sa voix quelque chose d'attachant qui attirait ; ses rides mêmes, n'ôtaient pas sa grace ; elles s'harmonisaient avec le pur ensemble de cette figure, et sans l'esprit et la gaîté qui pétillaient dans ses yeux, j'aurais été étonné que ce fût là une soubrette. Il est vrai qu'elle avait porté bien haut l'emploi, et que saisissant, avant tout, le caractère de la vérité, aucun de ses rôles n'était le calque d'une espèce de nature convenue dans chaque division de la hiérarchie comique. Thalie lui ouvrit tous ses trésors et lui dispensa les richesses de tous les âges, et les secrets de tous les états. Son ancien camarade Armand, qui désignait la plupart des comédiens de son temps par les titres des pièces du répertoire, lui avait appliqué celui d'une comédie de Destouches : *la Force du naturel.*

Un pauvre secrétaire d'ambassade, qui se trouverait transporté tout-à-coup au milieu d'un congrès de souverains et de diplomates célèbres, et qui se dirait : « Ces gens-là remuent le monde, que suis-je parmi eux, et où veux-je aller ? » se trouverait justement dans la position où j'étais alors. Près de mon petit coin, à gauche, étaient MM. Saint-Foix, Lemière, Dorat, Rochon de Chabannes, Duclairon et le peintre Saint-Aubin ; à droite, Mme Drouin, Mlle Fanier et Mlle Lamothe ; au milieu d'elles, le célèbre Lekain et le non moins célèbre Préville, et devant moi, Dangeville, l'héroïne du jour. La littérature, l'ancienne et nouvelle comédie se trouvaient à cette fête.

J'étais bien petit là ; il y avait à se désespérer ou à prendre courage ; mais puisque je fais ici mes confessions, disons-le, je pris courage ; je me mis à la hauteur des circonstances ; mon chagrin même y contribua pour beaucoup. J'ai eu depuis occasion de le remarquer, souvent un demi-chagrin abat ; un chagrin réel, en déchirant l'âme, l'exalte : alors les obstacles à surmonter, la lutte à subir, vous donnent les forces qu'ils sembleraient devoir vous ôter.

En ce moment donc je m'étais mis au diapason.

Après l'accueil tout obligeant de Mlle Dangeville, le grand tragique, à qui j'étais aussi recommandé par mon père, depuis long-temps en relation avec lui, Lekain, me fit un honneur qui me valut la bienveillance de toute l'assemblée, il m'embrassa et voulut que toutes ces dames en fissent autant. Oh! Mme Boufflers! ce que c'est pourtant que de bien entrer dans la carrière.

On ne s'occupa bientôt plus que de fêter magnifiquement l'héroïne émérite du Théâtre-Français, l'amour et les délices de tous les gens de goût. Parlerai-je d'un dîner, qui me sembla délicieux, bien que je me fisse presque un crime de me trouver de l'appétit ? Le portrait de Mlle Dangeville figurait au-dessus de nous tous et dominait les convives ; ces vers tracés dans le cadre étaient de M. Dorat :

> Il me semble la voir l'œil brillant de gaîté,
> Parler, agir, marcher avec légèreté ;
> Piquante sans apprêt et vive sans grimace,
> A chaque mouvement découvrir une grace ;
> Sourire, s'exprimer, se taire avec esprit,
> Joindre le jeu muet à l'éclair du débit,
> Nuancer tous ses tons, varier sa figure,
> Rendre l'art naturel et parer la nature.

A la fin du dîner, et après les toasts d'usage, M. de Sainte-Foix fit un rapide éloge de la Reine de Vaugirard. « On aura de la peine à s'imaginer, dit-il, que la même

personne ait pu jouer avec une égale supériorité: l'Indiscrète dans *l'Ambitieux;* Martine dans *les Femmes savantes*; la Comtesse dans *les Mœurs du temps ;* Colette dans *les Trois Cousines* ; M^me Orgon dans *le Complaisant; la Fausse Agnès;* la marquise d'Olban dans *Nanine;* l'amour dans *les Graces*, et tant d'autres rôles si différens. Avec de l'étude et de la réflexion on peut se perfectionner le goût, et devenir une actrice très-brillante; mais la comédienne de génie est bien rare, et il y a la même différence qu'entre Molière et un auteur qui n'a que de l'esprit. »

— Assez, assez, s'écria M^lle Dangeville en essuyant des larmes d'attendrissement. C'est trop, beaucoup trop; Molière, Molière ! audacieux, qui faites cette comparaison, savez-vous que je n'ai jamais été que son humble servante?—C'est ce que j'ai voulu dire, répond Sainte-Foix. — Dans Nicole, Martine et cætera, interrompit vivement M. de Rochon de Chabannes; mais Lekain semble vouloir parler. — Oui, oui, sans doute ; il faut bien que la Comédie-Française donne son bouquet. — Pas de flatterie au moins, s'écria l'aimable vieille, ou je vous le rendrai, Lekain. — Oh no , ajouta le tragique, la vérité, la vérité toute pure... Il y avait une fois... — C'est un conte, s'écria-t-on de toutes parts. — J'ai tant de merveilles à raconter que ça pourrait en avoir l'air; puis jetant les yeux sur le portrait de M^lle Dangeville et le désignant de ce geste noble qu'on lui connaissait, Lekain continua: Il y avait une fois une fée... — Bravo! bravo ! — Je ne veux plus de cela. Vous êtes de vilaines gens; je m'en irai.

Lekain alors accusa monsieur Rochon de Chabannes de lui avoir soufflé le conte.—Ah ah ! c'est lui qui est coupable. Un ancien ami ! comme je n'aime pas les courtisans, j'exile monsieur Rochon de Chabannes à Dresde. — Vous me faites peur! s'écria ce dernier. — Et puisque vous me donnez une puissance de fée, mon vieil ami, j'accepte la baguette; et de mon autorité privée, je vous fais chargé

d'affaires de Sa Majesté très-chrétienne à la cour de Dresde.
— Est-il possible! — Oui ambitieux que vous êtes! j'ai réclamé contre l'injustice de votre réforme ; pour réparation le Ministre vous a haussé d'un cran, et vous irez le remercier demain.

— Messieurs, ajouta-t-elle en se dégageant des bras de son ami, qui réellement l'étouffait, M. Lemière m'a dit que les Grecs faisaient de leurs comédiens des ambassadeurs. Vous voyez qu'en France il n'y a pas à se plaindre, puisqu'une comédienne y fait des plénipotentiaires.

On peut juger de l'effet que produisit sur nous tous le bouquet que Mlle Dangeville rendait à son ami. La fête s'en ressentit et devint plus animée. Les comédiens français eurent l'obligeance de dire à M. Rochon qu'ils perdaient à cela une comédie en cinq actes pour laquelle il avait demandé lecture (cet auteur, homme d'état, avait fait jouer quatre petits drames aux Français avec beaucoup de succès). Ses confrères mêmes le félicitèrent. Quant à l'illustre Marie, elle jouissait de son ouvrage, et elle voulut que tout le monde prît part à la joie générale : on ouvrit les portes, le peuple entra, on forma des contredanses, on distribua des rafraîchissemens : c'était un concert de bénédictions et de louanges ; ces ouvriers, ces femmes brillantes, ces hommes de lettres, ces jolies paysannes, ces cris de joie, ces cris de l'âme, ce pêle-mêle si beau à voir... j'étais au troisième ciel !

— Eh bien ! Préville, que pensez-vous de cela? dit en lui frappant doucement sur l'épaule, et le réveillant presque de sa contemplation, l'héroïne du jour. — Que Dangeville a retrouvé son parterre.

VIII.

AMITIÉ DE LEKAIN.

Préparatifs du mariage du Dauphin. — M^lle Clairon. — Intrigues contre Dumesnil. — Fêtes de Versailles. — *Athalie.* — Dumesnil prend sa revanche. — M^lle Besse. — Fleury et les mousquetaires. — Le roi me complimente.

Ma visite à M^lle Dangeville mit le feu dans ma tête, et moins que jamais je perdis de vue le but que je m'étais proposé. Arriver par un travail opiniâtre et par des démarches suivies à débuter un jour, et le plus promptement possible, à la Comédie-Française : telle fut ma pensée de tous les instants. Les principaux acteurs de ce théâtre venaient jouer tour à tour à Versailles individuellement, comme ils le faisaient en province, quand ils obtenaient des congés. Lekain lui-même, précédé de sa réputation colossale, y apparaissait quelquefois, et prenant à moi beaucoup d'intérêt, il avait l'extrême complaisance de me donner de temps en temps des leçons pour la tragédie,

genre auquel véritablement je n'étais pas appelé. Si quelqu'un avait pu me la faire comprendre, c'était certes ce grand acteur, peut-être celui de tous qui avait le mieux appris son art. Je reproduirai plus tard, à l'occasion de mon camarade Talma, quelques-unes de ses théories, dont je tâchais de me faire l'application, avec plus de bonne volonté que de succès ; mais je n'ai jamais eu l'étoffe d'un héros, et c'était à mon corps défendant que je faisais quelques excursions obligées dans ce haut domaine théâtral, car il fallait alors se conformer à l'usage : débuter à la fois dans le tragique et dans le comique, c'est-à-dire dans deux genres tout-à-fait opposés.

La meilleure école était sans contredit celle de la Comédie-Française. J'y allais assez fréquemment, au moyen des billets et des facilités que me procuraient Lekain et Mme Drouin, dont je continuais à cultiver l'amitié. En acteurs, la Comédie-Française n'avait rien à envier à aucun théâtre du monde ; mais elle avait à regretter deux actrices qu'on citait sans cesse quand il s'agissait de la perfection de l'art : Dangeville (je viens d'en parler), et Mlle Clairon.

Quand je débutai à Versailles, je n'avais jamais vu sur la scène cette dernière, une des plus grandes tragédiennes qui eût paru au Théâtre-Français ; mais comme on assurait qu'elle y reparaîtrait tôt ou tard, j'attendais ce moment avec le désir et l'impatience d'un écolier qui attend l'apparition d'un célèbre professeur. Ce moment se présenta beaucoup plus tôt que je ne l'espérais, et dans des circonstances d'ailleurs fort remarquables. Nous touchions à l'époque du mariage de Monseigneur le Dauphin, depuis Louis XVI, avec Marie-Antoinette d'Autriche, jeune princesse destinée à partager son trône et ses malheurs. On ne parlait déjà plus à la cour et à la ville que des grands préparatifs que partout on pressait pour célébrer avec pompe cette union, à laquelle se rattachaient tant d'idées de bonheur.

CHAPITRE VIII.

Le bruit courut que M^{lle} Clairon paraîtrait en cette circonstance, à la cour, sur la scène tragique, où la duchesse de Villeroi, qui l'aimait tendrement, tenait à la réinstaller, pour ainsi dire, elle-même. Il y eut, dans le courant d'avril 1770, avant les fêtes préparées à Versailles, et sur le théâtre de la Comédie-Française, une répétition d'*Athalie*, telle qu'on devait la jouer au grand théâtre de la cour, c'est-à-dire avec les chœurs, les comparses et tout l'appareil théâtral. M^{lle} Clairon parut en effet, et, quoique dans une répétition décousue, elle se montra, disait-on, plus héroïque que jamais, développant une majesté qui en imposa à une assemblée choisie et très-nombreuse. Comme j'avais la certitude de la voir jouer à Versailles, et que je préférais jouir de tout l'effet scénique d'une pareille représentation, je ne voulus point aller à la répétition de Paris. Cependant à quelques jours de là, on répandit la grande nouvelle, que M^{lle} Clairon ne jouerait plus le rôle d'*Athalie*, quoiqu'elle l'eût déjà répété, mais reparaîtrait dans celui d'*Aménaïde*. Cette espèce de mortification, disait la chronique, lui venait de M^{me} Dubarry, qui, protectrice déclarée de Dumesnil, avait obtenu du roi qu'on ne ferait point un passe-droit aussi injuste à cette dernière actrice, non moins célèbre que sa rivale.

M^{me} de Villeroi au désespoir se donna aussitôt de grands mouvemens pour parer le coup qui menaçait sa chère M^{lle} Clairon, et telle était l'extrême passion de cette grande dame pour celle qu'elle appelait notre Melpomène, qu'elle fit tout au monde afin que la susceptibilité de la tragique déesse ne fût point blessée par une mortification de cour.

On s'occupa beaucoup dans le ménage royal de cette affaire. Louis XV, excité par la favorite, tenait bon pour Dumesnil; M^{me} de Villeroi remuait ciel et terre pour Clairon; il y eut des marches et des contre-marches; aux sollicitations succédèrent les intrigues; enfin M^{me} Dubarry ayant fini, de guerre lasse, par se désister (à l'issue d'un

conseil de cabinet sans doute), le roi de France et de Navarre céda à la reine de Carthage. Il fut solennellement décidé que ce serait M^{lle} Clairon qui jouerait le rôle d'*Athalie*.

Enfin les fêtes de Versailles commencèrent. Aucune description ne pourrait en peindre la splendeur ; elles avaient attiré de toutes les parties du royaume et même des pays étrangers, un immense concours de curieux. L'élégance des habits, la richesse des équipages, la beauté des parures des dames de la cour, toutes resplendissantes de diamans ; la richesse du grand couvert ; l'ilumination des jardins éclairés tout-à-coup et comme par enchantement, de plusieurs milliers de lumières, brillant sous des cristaux de diverses couleurs, offrirent une succession d'aspects ravissants. Qu'on juge de la fête par le luxe du bouquet d'artifice ! en un clin d'œil on vit s'élever dans l'espace trente mille fusées, d'un écu la pièce. Je n'ai jamais vu quatre-vingt-dix mille francs de fumée faire un plus bel effet !

Je ne m'arrêterai pas aux fêtes données à Paris, et qui furent marquées par une catastrophe d'un présage bien sinistre. Curieux et empressé de tout voir, je faillis me trouver au nombre des victimes, bien m'en prit d'être alerte et avisé.

La représentation tant annoncée eut lieu enfin au grand théâtre de la cour, et j'y assistai. C'était quelque chose de vraiment royal, digne d'un peuple brillant donnant la bienvenue à la fille de Marie-Thérèse. Jamais je ne vis tant de luxe et de faste réuni dans une salle si riche. Quelle pompe de spectateurs ! Athalie pouvait paraître, je doute que les douze tribus d'Israël lui eussent présenté une cour plus magnifique. Athalie parut en effet, je me trompe, ce ne fut point cette reine des Juifs, peinte à si grands frais par Racine, M^{lle} Clairon mentit à sa haute réputation, elle déclama plutôt qu'elle ne sentit son rôle ; du moins tel fut l'effet qu'elle produisit sur moi, et sur la plus grande partie du public ; on la trouva au-dessous de sa renom-

mée, et surtout, au-dessous d'une solennité aussi imposante.

Mais comme il faut faire la part de tout, il est vrai qu'on était généralement indigné de l'énormité de l'injustice faite à M^lle Dumesnil en faveur d'une actrice hautaine qui s'était retirée du théâtre par une sorte de boutade dont le public lui savait mauvais gré. En résultat, elle ne satisfit pas les spectateurs, qui relativement aux chœurs d'*Athalie* furent également partagés.

Au gré d'une partie du public, cette musique faisait un merveilleux effet. Selon l'autre, elle refroidissait et affaiblissait l'action, et j'avoue que je fus en partie de ce dernier avis.

Cependant la question ne peut pas être résolue d'après cet essai, et comme c'est une haute question d'art, il y a sans doute à examiner davantage et à y revenir encore.

Je ne suis pas assez savant pour apprécier l'effet des chœurs du théâtre antique. Les Grecs et les Romains (je leur demande pardon de parler d'eux) d'après mes lectures, et ce que m'en ont dit les doctes, avaient au théâtre une sorte de langage mesuré, soutenu même par des instrumens. Le récit ordinaire était donc une alliance de la parole avec la musique, et quand les chœurs arrivaient, l'oreille étant toute préparée, nulle disparate ne la choquait ; chez eux, ces chœurs pouvaient faire un bon effet ; chez nous, rien de cela ; ils sont au contraire évidemment nuisibles placés dans les entr'actes, non-seulement parce qu'il n'y a plus d'instant de repos, mais parce que cette musique partageant une pièce en quatre intervalles égaux, venant dans un temps donné et prévu, à cause de cela même disjoint l'action, et n'appartient à la pièce que par une volonté bien arbitraire de l'auteur, et par une large concession du côté de ceux qui écoutent. L'emploi de la musique serait bon sans doute, si elle entrait dans le drame : si, par exemple, elle était un signal, au milieu d'un acte ; un détail de mœurs, après ou dans une scène ; si, elle deve-

nait un contraste bien amené : ce serait une faute alors de s'en passer. Il ne faut point bannir les chœurs ; il faut les placer. Je le répète, ces retours égaux, comme les temps d'un balancier, sont monotones, manquent de vérité et alanguissent un ouvrage, la musique devrait au contraire le faire marcher : elle nuit quand elle ne sert pas. Ceux qui la dénigraient en cette circonstance, comme ceux qui la vantaient trop, pouvaient trouver dans cette même pièce d'*Athalie* des raisons pour n'être pas si absolus ; car les uns donnant comme preuve l'ennui général, les autres pouvaient répliquer par le bel effet musical du moment de la prophétie ; ici, les accords du musicien firent une grande sensation, parce qu'en ce moment ils étaient non-seulement nécessaires, mais indispensables ; ici, la musique ajoutait un effet aux autres effets : ces harpes du tabernacle soutenant le grand-prêtre, et secondant son inspiration prophétique, c'était juif autant que Joad, juif comme le poète et la Bible.

Du reste, à part le peu d'effet de cette musique, je partageai l'ivresse des spectateurs. Rien ne peut donner l'idée de la magnificence du spectacle ; les décorations étaient d'une beauté d'imitation admirable, surtout le dernier tableau, dont l'effet fut prodigieux. Qu'on se représente ce grand voile du temple, s'ouvrant en deux parts immenses, le roi des Juifs sur son trône d'or, et tout à coup, cinq cents lévites et guerriers débouchant sur le théâtre par quatre côtés sur dix de front ; un tel dénouement présentait le coup d'œil le plus imposant et le plus terrible à la fois. J'ai lu les Saintes Écritures, dans ce livre que l'abbé Porquet ouvrait si rarement. Eh bien ! toutes les idées que je m'étais faites des splendeurs de Jérusalem étaient devant moi ; ajoutez à cette pompe théâtrale les somptuosités de la salle, le luxe étalé dans les loges par la cour la plus brillante et la plus riche de l'Europe, et vous vous formerez une idée de l'éclat d'un tel spectacle ; je n'ai vu nulle fête semblable depuis : pas même ces fêtes d'un autre ma-

riage, avec une autre archiduchesse, qui ne pourrait que perdre à être comparée à celle à qui on rendait alors de si justes honneurs.

Ce que ma sœur nous écrivait de Marie-Antoinette m'avait préparé à la voir avec une sorte d'admiration. Je trouvai de plus, au fond de mon cœur, comme un secret pressentiment que je serais aussi à mon tour protégé par cette jeune et belle princesse.

Mme la Dauphine me sembla charmante. Sa taille svelte, sans être trop mince, paraissait celle d'une jeune fille qui n'est point encore formée. Je ne donnerai pas ici ce portrait si souvent tracé par de plus habiles peintres que moi. Ce que je remarquai davantage était une noblesse bienveillante, à travers laquelle perçait la mutinerie pétillante d'un enfant d'esprit. Je ne sais quel charme et quelle douceur angélique tempérait sa dignité et respirait dans toute sa personne! Il était difficile en voyant cette jeune princesse destinée à être reine de France, de ne pas sentir pour elle un sentiment de respect mêlé de tendresse. C'est l'impression qu'elle me sembla faire généralement dans cette célèbre représentation, où les spectateurs s'occupèrent pour le moins autant de Mme la Dauphine, que de la beauté du spectacle.

Du reste, le passe-droit fait en cette circonstance, par la superbe Clairon à sa rivale, ne servit qu'à enflammer le génie théâtral de Mlle Dumesnil; je la vis jouer successivement avec une sublimité nouvelle et continue différens rôles au Théâtre-Français, que je fréquentais aussi souvent que me le permettaient ma position et mon emploi au théâtre de Mlle Montansier. Dumesnil, par l'effet de ce nouveau stimulant, retrouva toute la jeunesse de son talent, et fit disparaître ces inégalités qui lui étaient, disait-on, assez ordinaires depuis quelques années. Elle devint même dès-lors plus chère au public, qui l'applaudissait de manière à lui faire oublier les intrigues de Mlle Clairon. Une semblable faveur la suivit au spectacle de la cour dans

le courant de l'été. M^me Dubarry voulut lui donner occasion de prendre sa revanche devant les nobles spectateurs qui étaient aux fêtes du mariage; elle demanda pour eux *Sémiramis*, et lui fit présent de la robe, ou plutôt du riche costume que devait revêtir cette reine de Babylone. J'y étais, et sans chercher d'autre éloge, je dirai que, dès ce moment, je regardai comme avérée cette anecdote, que d'abord je croyais fabuleuse : Un jour, où Dumesnil avait mis dans Cléopâtre la brûlante énergie dont son âme était dévorée, le parterre tout entier, par un mouvement d'horreur aussi vif que spontané, refoula sur lui-même et recula devant elle, laissant ainsi un grand espace vide entre les premiers rangs et l'orchestre, comme pour se mettre hors de l'atteinte de ce regard qui le terrifiait. — Eh bien! me dit Lekain, que je vis après la représentation, comment avez-vous trouvé ma reine? (Il appelait ainsi M^lle Dumesnil.) — Au-dessus de tout éloge, répondis-je. Ne pourrai-je lui faire mon compliment?

Lekain aussitôt me conduisit dans la loge de Dumesnil : nous fûmes reçus en amis. Elle était debout lorsque nous entrâmes, et en casaquin, costume qu'elle affectionnait beaucoup; de façon que, si j'avais été seul, je l'aurais prise d'abord pour son habilleuse. Il n'y avait plus rien de la femme surhumaine de tout à l'heure; je comprenais à peine une telle puissance de transformation; cependant après avoir reçu nos félicitations, elle redevint un peu Dumesnil la grande, en se mettant dans une colère qui lui faisait trop honneur pour que je n'en dise pas le sujet.

— Tenez, Lekain, dit-elle, voyez ce qu'on m'envoie. — Des vers! quelque éloge sans doute? — Je n'aime pas les éloges aux dépens de mes camarades. On a tort si l'on croit me faire plaisir ainsi. — Ah! ah! il s'agit de Clairon. Vous la défendez!.... — Oui, je la défends; qu'on me la laisse à moi seule : nos combats ne sont qu'entre elle et moi; mais nos combats doivent être au théâtre. Qu'elle intrigue, je jouerai. Qu'elle recommence, je tâcherai de faire mieux;

mais je ne veux que des armes loyales. Les alexandrins de Corneille ou de Voltaire ne sont-ils pas suffisans? Voyez si ce n'est pas une horreur! voilà les petits vers qu'on veut me donner pour appui. — Avez-vous meilleure vue que moi? lisez, jeune homme. Et Lekain me présentait le papier. Je lus.

> De la cour, tu voulais en vain
> Expulser, ô Clairon! ton illustre rivale;
> Dumesnil paraît, et soudain
> D'elle à toi l'on voit l'intervalle.
> Renonce, crois-nous, au dessein
> De surpasser cette héroïne;
> Ton triomphe le plus certain
> Est d'avoir en débauche égalé Mes...

— Épargnez-nous la rime, mon ami; bien qu'elle soit riche. — Ces vers sont durs, sanglans, dit Dumesnil. Cette rime est malhonnête et n'est pas vraie. Je voudrais pour beaucoup que cela n'eût pas été fait. — Ce sont des vers de courtisan, riposta Lekain. On ne sait que faire à Versailles; on se fabrique de grosses haines sur de minces sujets, afin de s'occuper. Les rivalités de théâtre sont à la hauteur de nos hommes d'état. Et vous conviendrez (ceci je vous le dis bien bas), que le dictionnaire de Jeanne Vaubernier doit fournir souvent de pareilles rimes. — Si je savais cela je lui renverrais sa robe!

Cette excellente femme était réellement fort courroucée qu'on la défendît ainsi; c'était mal l'entendre; le rimeur avait voulu évidemment faire sa cour à M^{me} Dubarry; mais l'injure était trop forte. Il est vrai qu'on devenait tant soit peu méchant, et que, depuis assez long-temps, le caractère français, en perdant de son ton léger et de sa franche gaîté, s'altérait d'une manière sensible. Il y avait comme une inquiétude sourde, qui profitait de toutes les occasions pour s'épancher au-dehors. Cette querelle de théâtre était un prétexte, on le saisissait; le caractère frondeur cherchait où se prendre, et s'accrochait à tout.

Je ne puis expliquer autrement de grandes noirceurs sur de petits riens. Lekain attribuait à la paresse ce qui était une maladie réelle : la nation avait le *spleen*.

Ces réflexions ne me vinrent pas précisément à cette époque, j'avouerai même que les vers en question m'amusèrent ; j'étais trop jeune sans doute pour faire des observations sérieuses et être frappé de pareils rapprochemens. Mais tout ce que je vis depuis me donna beaucoup à penser.

D'ailleurs, je m'adonnais alors avec un zèle ardent, une persévérance tenace (et je puis dire avec quelque succès), à l'étude des rôles de mon emploi. Ma position était même assez douce au théâtre de Versailles, lorsqu'il m'arriva une aventure qui doit trouver ici sa place ; elle fit grand bruit dans le temps, soit à la cour soit à la ville.

Avant d'en venir au fait, je dois faire un aveu qui me coûte ; mais comme il m'arrivera parfois de dire un peu les peccadilles des autres, je tiens à prouver que ce ne sera point en manquant de sévérité pour les miennes.

On se souvient du chagrin que m'a causé la désertion de Clermonde ; on se rappelle combien mon cœur en souffrit. Lui ayant consacré ma vie dans le temps, je ne sais si j'ai parlé de ma résolution de renoncer pour toujours à aimer d'autre femme ; si je ne l'ai pas dit, j'aurais dû le dire, car c'était une chose arrêtée.

Mais les dispositions de l'ame la mieux affermie se dénaturent devant certaines séductions. Hélas ! j'avais peu l'expérience de la vie, et j'appris à mes dépens, que par cela même qu'un homme est affligé, il est consolable.

Une fort jolie actrice, Mlle Besse, se faisait fort remarquer dans la troupe de Versailles ; elle était surtout recherchée par les officiers des chevau-légers de la maison du roi, qui, comme tapageurs, avaient presque remplacé les mousquetaires.

Je ne puis deviner par quelle redondance de la destinée, je me suis tant de fois trouvé en rivalité avec des jeunes gens appartenant à l'épée ; peut-être est-ce que ces mes-

sieurs ne s'adressant pas aux moins jolies, j'ai aussi le malheur d'avoir bon goût. Ce qu'il y a de certain, c'est que ceux-ci poursuivaient M^{lle} Besse ; comme une proie qui ne pouvait leur échapper; mais dédaignant leurs hommages, cette jeune actrice eut le travers de me préférer, et d'afficher sa préférence. De mon côté je l'aimais, non pas autant que Clermonde, mais avec un cœur plus exercé. Outrés de sa froideur, ces jeunes écervelés complottent de s'en venger sur moi. Je ne savais rien de positif encore, mais une foule de circonstances réunies m'avertissaient. Ceux qui n'étaient pas de service à la cour venaient plus souvent au spectacle; ils s'y groupaient comme pour être en forces, faisant d'ailleurs beaucoup de tapage; très-souvent par des *chut!* et des *paix-là!* ils affectaient, quand je jouais, de détourner ou de couvrir les applaudissemens dont le public me gratifiait. Ces indices, et d'autres encore, me firent pressentir que, tôt ou tard, je devais m'attendre à une explosion insultante. Du reste, j'étais bien résolu de ne donner à ces messieurs aucune prise, aucun prétexte contre moi; mais, en même temps, j'étais décidé à me défendre avec énergie et courage à la moindre provocation.

Un de ces habitués du coin de l'orchestre, comme j'ai rapporté je crois qu'on en trouvait alors, me dit un soir, en se glissant à côté de moi, avec l'air d'un homme qui craint d'être surpris :

— Monsieur Fleury, l'orage gronde!

Et d'un geste, aperçu seulement par moi, il me montrait plusieurs mines hostiles qui nous entouraient en ce moment, des yeux menaçans me parcouraient, comme pour prendre mesure de ma personne.

— L'orage n'est pas dangereux au mois de janvier, répondis-je sur le même ton.

Mais je me tins sur mes gardes.

Le lendemain, je venais de jouer *Tancrède*, et, après la représentation, je sortis du théâtre avec M^{lle} Besse, dans

l'intention de l'accompagner chez elle et de rentrer ensuite chez moi, où je devais souper en compagnie de mon père, qui se trouvait en ce moment à Versailles. Ma jeune amie était en chaise à porteurs, et, cavalier galant, je l'accompagnais à pied, les mains dans mon manchon, pour me garantir du froid alors fort vif. La lune, en son plein, éclairait les larges rues de Versailles. Mon domestique suivait à quelques pas, portant mon costume dans un paquet, et n'ayant pu y fourrer le sabre de *Trancrède*, il le tenait sous son bras. Nous remontions tranquillement la rue du Réservoir, tout paraissant calme autour de nous, lorsqu'au détour d'une rue, j'aperçois une bande d'hommes. Ils semblent s'agiter pour prendre leur élan; placés entre nous et la clarté, ils se dessinent comme des silhouettes menaçantes; je devine qu'ils vont fondre sur moi : ils étaient dix-sept enveloppés dans leurs manteaux, et par cela même, peu libres dans leurs mouvemens. A cette vue, une pensée prompte comme l'éclair me fait agir sans balancer : je saute sur la chaise à porteurs; je prends Mlle Besse dans mes bras, et la pousse dans une porte cochère entr'ouverte, où venait d'entrer une voiture; puis, tirant la porte à moi, je m'y adosse, l'épée à la main, faisant face à mes ennemis.

Tout cela ne fut que l'affaire d'un moment, mais ne se fit pas sans bruit. Ces messieurs me serrant toujours de plus près, je m'aperçus qu'ils avaient sous leurs manteaux non-seulement des épées, mais des bâtons : c'était évidemment avec l'intention de m'en frapper..... Mes dents se serraient de rage. Reconnaissant quelques-uns de ces officiers à leur son de voix et à leurs cris :

— Messieurs, leur dis-je, venez l'un après l'autre, mais ne m'assassinez pas !

Dans ce court intervalle, mon fidèle domestique ayant lâché son paquet, accourait pour défendre son maître, en criant à tue-tête : au secours ! et écartant d'abord avec le sabre de *Tancrède* ceux qui commençaient à m'attaquer. Déjà plusieurs personnes étaient aux fenêtres, et les pa-

CHAPITRE VIII.

trouilles arrivaient : mes assaillans déconcertés, voyant que ce guet-apens tournait contre eux, se sauvèrent ; mais il y en eut cinq d'arrêtés et conduits en prison. Je ramenai, pour ainsi dire, Mlle Besse en triomphe dans sa maison, et je m'acheminai chez moi tout ému. Mon père m'attendant pour souper, comme je l'ai dit, inquiet de mon retard, vint à ma rencontre et me trouva encore tout bouleversé de cette aventure; le lendemain elle s'ébruita. On va voir quelles en furent les suites.

Je reçus l'ordre de me constituer moi-même prisonnier, afin qu'on pût suivre l'affaire et compléter les informations; j'étais le plaignant et le lésé, mais la coutume le voulait ainsi. Il y avait bien quelques abus contre nous autres petits, dans ce bon temps, que malgré cela je regrette.

Ma plainte fit grand bruit et excita l'intérêt public en ma faveur. Les patrouilles d'ailleurs, qui avaient arrêté les cinq jeunes gens ayant reconnu qu'ils appartenaient à la maison du roi, il fut impossible de cacher l'événement à leurs chefs, et le rapport en fut fait à Louis XV lui-même.

Quoiqu'on l'ait vu fort adonné à ses plaisirs, ce prince n'en était pas moins animé, au fond, par des sentimens de justice; aussi, dès qu'il eut une entière connaissance de l'affaire, il jugea qu'elle était très-grave, et le châtiment des coupables fut résolu. Bien que ces jeunes gens appartinssent à la première noblesse du royaume, et qu'il y allât presque du déshonneur de leur famille, le roi se montra inexorable et dit : « Que justice soit faite; je ne m'en mêle pas. »

Les parens ne virent plus de recours que dans l'offensé lui-même, espérant de moi un arrangement quelconque, au moyen de certains sacrifices. L'on s'imaginait qu'avec de l'argent tout pourrait s'aplanir : il me fut fait des offres considérables, je les rejetai ; je refusai tout.

Trois jours après (j'avais été préalablement élargi)

j'eus ordre de me rendre chez M. le duc de Duras. Ce seigneur fit l'impossible pour pénétrer mes intentions et pour connaître les poursuites que j'entendais exercer. Il me fit observer que l'emprisonnement des jeunes chevau-légers durait déjà depuis quatre jours; que le scandale était au comble, plusieurs grandes familles se trouvant compromises; qu'il fallait absolument que cette affaire eût un terme. Il me répéta qu'aucune réparation pécuniaire ne me serait refusée; je n'avais qu'à parler, l'or roulait : ce n'était pas l'or qui pouvait me fléchir. Me voyant inébranlable il finit par me conjurer d'avoir égard aux observations personnelles de lui, duc de Duras! Je répondis à M. le duc que je désirais parler moi-même à mes adversaires et me rendre près d'eux accompagné, non-seulement des personnes qui s'y intéressaient le plus vivement, mais encore de mon père, et des témoins de l'action condamnable dont j'avais à me plaindre; qu'ainsi escorté, je me rendrais à leur prison. « Si vous voulez vous donner la peine d'y venir, monsieur le duc, ajoutai-je, vous sauriez ce que j'exige. »

Le lendemain je les vis en effet, accompagné comme je le désirais. Ils se levèrent à mon arrivée; je lisais encore dans leurs yeux une menace; je m'avançai :

— Messieurs, vous avez voulu m'assassiner; et je vous répète, pour la seconde fois, que je ne sais pas transiger avec l'honneur. Venez me combattre l'un après l'autre, ou soyons amis!

Ces jeunes gens furent tellement touchés de ces paroles prononcées et entendues avec émotion qu'ils se jetèrent dans mes bras. Je les embrassai tous. L'un d'eux, entre autres, le comte de Jaucourt, me voua dès-lors une amitié qui ne s'est jamais démentie, et je comptai désormais parmi ces messieurs autant de partisans que j'avais eu d'ennemis.

Ainsi finit cette aventure dont les mémoires du temps n'ont pu dire tous les détails, bien qu'elle eût fait assez de

bruit à la ville et à la cour. Le roi apprit avec satisfaction la manière dont j'avais amené le dénouement de cette affaire, et le dimanche suivant, m'ayant aperçu à l'heure où il traversait la galerie de Versailles, il me fit appeler : « Fleury, me dit-il, vous êtes un brave jeune homme, et je suis content de vous. » De là datent, comme on pourra le voir en plus d'une occasion, les dispositions de bienveillance dont l'ancienne cour de France m'a souvent honoré.

IX.

ADMINISTRATION DE LA COMÉDIE-FRANÇAISE.

Bellecourt, Monvel et Molé sont contre moi. — Je vais à Lyon. — Ma nouvelle famille. — Mme Lobreau. — Le grain de sable. — Achille et le Cent-Suisse. — La Torture.

A la faveur de mes protections et de l'intérêt que me portait Lekain, je fis, au commencement de 1771, des démarches pour entrer au Théâtre-Français, devenu de plus en plus le but de mes espérances. Je me flattais même de réussir, ne me doutant guère alors des obstacles sans nombre que j'allais rencontrer.

Les bases sur lesquelles était fondée l'administration de la Comédie-Française étaient à peu de différence celles qui servirent de règle, lors de la réunion des deux théâtres en 1680, sept ans après la mort de Molière. Les comédiens se gouvernaient eux-mêmes sous la surveillance et la direction de MM. les gentilshommes de la chambre. Il y avait vingt-deux parts sur le produit des recettes, et ces

vingt-deux parts étaient divisées entre les acteurs sociétaires, dans des proportions inégales et en quelque sorte relatives : les premiers sujets avaient part entière, les autres demi, trois quarts, ou quart de part seulement, selon le mérite ou les services de chacun. Tous les mois les comptes étaient réglés, et après avoir prélevé les frais d'administration et les pensions des acteurs à la retraite, on procédait au partage des vingt-deux parts dans l'échelle de proportion établie. Sur tous les traitemens, il se faisait généralement des retenues proportionnelles pour constituer le fonds de la caisse des pensions, retenues destinées aux acteurs retirés ou invalides. Cette institution venait de Molière. Ce père de la comédie voulait que dans leurs vieux jours les sociétaires fussent au-dessus du besoin et même dans une position honorable. L'acteur reçu à l'essai était tout simplement aux appointemens, l'administration ayant le droit de le renvoyer à volonté.

Au milieu de ces institutions républicaines et financières, tout nouveau venu trouvait difficilement à prendre rang. Les chefs naturels, les anciens, avaient à défendre deux choses qui vont de compagnie avec les idées d'ancienneté : leur bourse et leur vanité. Ils défendaient bien l'une et l'autre, c'est une justice à leur rendre.

MM. Bellecourt, Monvel et Molé tenaient à eux l'emploi dans lequel j'aurais pu être classé. Quand il fut question de moi au comité, Bellecourt dit avec le ton impérieux de ses premiers rôles : « Qu'on n'avait besoin de personne. » Molé prétendit que la Comédie-Française « fleurirait sans moi. » Et Monvel, n'étant pas reçu pour le moment, mais dont l'opinion était consultée, opina en dehors du comité. Or, ce triumvirat intéressé étant à même d'imposer despotiquement ses volontés, j'ajournai mes espérances ; et docile aux conseils de Lekain, mon bon ange, je pris parti pour le grand théâtre de Lyon, dirigé, avec un éclat tout parisien, par Mme Lobreau, habile administrateur et femme citée.

Nouvel embarquement et nouveau transport de mes pénates loin de ces foyers inhospitaliers.

Ma famille se composait alors d'une femme charmante et adorée, et d'un enfant qu'elle m'avait donné. Si j'ajoute que je tairai le nom de cette femme, il sera facile de deviner que j'ai été abandonné de Mlle Besse, ou que moi-même j'y ai renoncé.

Ce fut elle, en vérité, qui prit l'initiative. Sur quatre fois qu'il arrive à un homme d'être inconstant, il l'a bien certainement appris huit fois des femmes, plutôt plus que moins, et je n'en étais pas encore venu à me rendre propre cette maxime : qu'il est un mot qu'on ne doit point croire en amour..... éterniser.

Avec la femme que j'aimais maintenant, ce n'était pas une liaison passagère, mais un lien véritable. C'était moins que le mariage et mieux que le mariage. C'était l'amour et ce qu'il a de sacré; un de ces engagemens dont le mystère s'arrête au seuil de la maison ; personne ne sait votre bonheur, que vous-même, et peut-être aussi pour cela est-ce le bonheur. Quel changement dans mes idées! avec Clermonde je voulais me proclamer heureux devant l'univers; à présent, je veux me taire. Cette résolution est-elle prise à jamais? Je n'en sais rien; je ne suis pas parfait :

« La volonté de l'homme est bien ambulatoire ! »

Mme Lobreau m'accueillit comme une directrice accueille un comédien utile, et le public de Lyon ni trop mal, ni trop bien, en public qui attendait.

Terrible parterre que celui de la seconde ville du royaume ! La directrice de ses plaisirs dramatiques avait fort à faire : parlons un peu d'elle ; je reviendrai à mes Lyonnais, auxquels je dois la plus grande reconnaissance, car ils ne m'ont pas gâté.

Mme Lobreau était en bien des points le parfait contraste de Mlle Montansier : juste, habile, exacte, femme de cœur,

femme sévère, un homme en jupon pour la conduite (je ne parle que de la conduite des affaires). C'était un véritable monarque, mais il n'y avait point à s'en plaindre, elle tenait le sceptre d'une main ferme autant qu'habile : sous son règne le théâtre de Lyon pouvait rivaliser de magnificence et d'éclat avec les plus brillans de la capitale.

Aussi sa passion dominante était-elle le commandement. Nous l'appelions notre *fée Urgelle*, aucune femme ne mettant mieux en pratique l'axiome connu : gouverner, avoir l'empire. L'anecdote suivante prouve quelle énergie elle déployait pour se maintenir au pouvoir. J'avertis seulement que je me mets en avance de quelques années.

On a beaucoup écrit pour et contre M. Turgot; il fut homme de bien, je crois cela avec tout le monde; il fut grand ministre, je l'ignore, c'est à de plus habiles que moi à décider la question, mais ce que je sais, c'est que pour élever un piédestal, il n'est rien comme la disgrace (1). Ceci soit dit sans qu'on me l'impute à mal; car de quelque côté que penche la balance, je ne me donnerai pas le ridicule d'y mettre mon grain de sable pour faire tomber plutôt un plateau que l'autre; il n'en fut pas ainsi de Mme Lobreau.

Quelques particuliers de Lyon, jaloux de la prospérité de cette directrice, et voulant se mettre à sa place, ourdirent une intrigue avec le sieur L***, chef de bureau au contrôle général. On lui enleva d'autorité le privilége qu'elle tenait du duc de Villeroi, gouverneur de la province; c'était un abus criant, et en tout point, une chose contraire au bon droit. Au coup qui la frappe, Mme Lobreau ne perd pas la tête, persévérante, active, adroite et semant l'or, elle est bientôt au courant. Le mystère de cette manœuvre lui est dévoilé; on lui donne le moyen d'avoir une expédi-

(1) Rien comme la disgrace pendant la vie d'un ministre, rien comme la vertu et le génie après sa mort. Turgot est un de ces hommes à qui il est donné de concilier les suffrages des contemporains et de la postérité.

tion en règle du traité qui la dépouille si injustement, et elle y trouve, entre autres clauses, que les nouveaux entrepreneurs assurent à L*** dix-huit mille livres par année, pendant leur exploitation, avec la petite douceur en sus d'un *pot de vin* considérable, et tel qu'on le peut présenter à un chef de bureau, dont il faut avant tout ménager l'honnête susceptibilité.

Ainsi nantie, M^{me} Lobreau prend une chaise de poste, arrive à Versailles, voit M. de Villeroi (fort heureusement il faisait en ce moment son service de capitaine des gardes). Elle demande à être présentée à la jeune reine; on le lui accorde : un placet clair et précis, appuyé des pièces justificatives, ne laisse aucun doute; le lendemain, Louis XVI est instruit.

Déjà un peu prévenu contre M. Turgot, pour je ne sais plus quelle tracasserie d'intérieur de palais, le roi fait venir ce ministre.

— Votre chef des bureaux L*** est un fripon, dit-il, il abuse de votre nom pour dépouiller des gens honnêtes et vendre les places à son profit. Faites-lui restituer ce qu'il a reçu pour la direction du spectacle de Lyon; l'ancienne directrice sera mise dans ses droits, et vous chasserez cet homme.

La réprimande était aussi sévère qu'inattendue; M. Turgot, étonné, ne sachant ce que c'était que cette affaire, répondit qu'il allait s'en informer, et que, si son commis était coupable, ainsi qu'on l'avait rapporté à Sa Majesté, il réclamerait contre lui la punition la plus sévère.

Je voudrais qu'on examinât une fois cette question : si dans le jeu de ces grands rouages, qu'on appelle machine politique, il faut qu'un ministre soit en tout point irréprochable. Un fripon converti ne comprendrait-il pas mieux les hommes? Il en aurait au moins l'expérience. L'homme de bien ne voit que des masques sa vie durant. Le ministre que je propose dirait bien vite : *Je te connais.* En attendant cette heureuse innovation (qu'on n'adoptera jamais

sans doute), les ministres de bonne foi sont dupes, et M. Turgot le fut cette fois-ci complétement.

L*** était adroit, il avait affaire à l'une de ces consciences pures qui ne peuvent comprendre une bassesse, il eut beau jeu pour se justifier, ne sachant pas M^{me} Lobreau à Paris, et croyant ainsi que personne ne pénétrerait le mystère de ses arrangemens.

Au conseil le plus prochain, M. Turgot défendit son subdélégué avec toute la chaleur d'une ame convaincue; et après l'éloge complet de la confiance que cet homme méritait, l'honnête ministre conclut par un appel à la justice du roi, pour punir les calomniateurs.

Louis XVI, pour toute réponse, tira vivement de sa poche les papiers que la reine lui avait remis sur cette affaire, les jeta sur la table, et tourna le dos en disant :

— Je n'aime ni les fripons ni ceux qui les soutiennent (1).

Le lendemain la France perdit M. Turgot, Louis XVI le remplaça par M. de Clugni, et la *fée Urgelle* de Lyon reprit sa baguette et son empire.

Ministres et acteurs ont leurs déboires, et mon temps d'épreuves aussi était arrivé. Quand je quittai mon père, impatient de voler de mes propres ailes, je crus que je trouverais partout la même indulgence; mais combien je fus cruellement désabusé! que de désagrémens à dévorer à mesure que j'avançai dans mes essais, que je pourrais appeler à la rigueur un dur apprentissage.

J'avais chaussé le brodequin espérant ne marcher que sur des roses; hélas! un certain jour il ne me garantit

(1) Ce rapprochement d'une anecdote de théâtre et d'un fait historique est fort curieux sans doute; mais tout cela prouve moins contre Turgot que contre Louis XVI. On peut être grand ministre et se laisser duper par un fripon subalterne. La faiblesse du grief prouverait combien il était difficile d'en trouver de véritables contre un tel homme. Après ce renvoi, le vertueux Malesherbes donna sa démission. « Je n'ai plus que faire ici, dit-il. » On trouve dans ce peu de mots la plus belle apologie du ministre en disgrace.

guère des ronces et des épines... je ne sais si je me fais comprendre.

Je ne dirai pas le mot terrible cependant; mais là-dessus, il faut que j'apprenne à tous ceux que la même infortune menace, qu'ils doivent à un homme de mon nom la circonlocution si heureusement trouvée pour sauver la crudité d'un mot mal sonnant. En toute chose c'est beaucoup que d'épargner l'oreille; quand le malheur semble n'arriver que par un détour, l'amour-propre n'y perd pas autant, et le sentiment de Pasquin, qui tient au moins à sauver la rime, est tout-à-fait dans le cœur humain.

Un jeune homme, ayant plus d'avantages extérieurs que de talent, jouait la tragédie, vers 1733 à 1736, au Théâtre-Français; son nom de guerre était aussi : Fleury. Le public le goûtait d'autant moins, qu'alors c'était le bon temps de Quinault-Dufresne, et la comparaison ne pouvant être favorable au nouveau venu, le parterre l'avait pris en grippe; aussi lui arrivait-il plus d'un désagrément, et entre autres, celui que je signale et que je n'ai pas encore nommé.

Ce comédien avait un père aubergiste rue du Faubourg-Saint-Honoré, et de plus Cent-Suisse du roi. Ainsi que tous les pères, il croyait au talent de son fils, attribuant, comme de raison, à la cabale le bruit injurieux dont on accueillait celui-ci. Une fois il veut y mettre un terme. Il endosse son costume, fourbit son épée, et, en la compagnie d'un magnifique chien ordinairement gardien terrible de la maison, il s'achemine vers le théâtre, se rend dans les coulisses. Bien entendu que le superbe *Tarquin* est tenu en lesse. On craignait cet homme dont le caractère était indomptable, et comme il venait un petit jour, on le laissa se placer à sa fantaisie; après s'être assuré de la captivité de son compagnon. On jouait *Iphigénie en Aulide.* Le roi des rois avait éveillé Arcas, Ulysse venait de parler politique, Achille paraissait. (Achille c'était mon homonyme.) Le parterre lui fit entendre à sa manière qu'il le reconnaissait. Fleury, en homme accoutumé, n'y fait pas autrement attention;

mais le père se lève furieux ; dans l'action, le chien s'échappe ; il court à son jeune maître, flaire les personnages, flaire la tente, remue joyeusement la queue, et lèche les mains du fils de Thétis. Certes, les chiens pouvaient être de coutume chez les Grecs, et tout le monde connaît l'histoire de celui d'Ulysse ; mais les spectateurs, peu touchés des tendres caresses de celui-ci, n'en continuent que de plus belle. Les entrailles paternelles s'émeuvent, le Cent-Suisse ne peut se contenir, il tire son épée, il va y avoir du sang répandu.... quand Gaussin s'approche de lui, retient son bras, et avec cet accent qu'on lui connaissait :

— Eh, monsieur ! on avait aperçu votre chien, ne comprenez-vous pas qu'on appelle *Tarquin*.

Le pauvre père, désarmé, crut d'autant plus cela, que Fleury, embarrassé de la bête, criait du théâtre aussi haut que son rôle :

— Sifflez donc, mon père, sifflez donc ! et le père de se joindre au chorus général, et, par amour paternel, de siffler de toutes les forces d'un Cent-Suisse.

Depuis, chaque fois que pareille tempête se déchaîne contre un comédien, on nomme cela en langage de coulisse : appeler *Tarquin* (1).

On avait donc appelé Tarquin pour moi, qui ne raconte pas ceci sans peine.

Les trompettes du jugement dernier ne seront pas plus terribles aux hommes coupables, que ce bruit humiliant ne le fut pour mes oreilles. Certes, la véritable souffrance de notre état est là ; c'est là l'excommunication réelle. Qu'on y songe ! c'est vis-à-vis de vous qu'on vous injurie, face à face ; et le voir, et l'entendre, et le souffrir ! être homme de cœur et ne pouvoir répondre ! la punition s'adresse à l'artiste seulement, dit-on ; comme si on pouvait séparer l'artiste de l'homme ! On le peut pour un auteur,

(1) Maintenant cela se nomme : appeler *Azor ;* on a changé le nom du chien. Tarquin était trop classique.

quand l'œuvre est dégradée devant les rampes, l'homme reste dans son cabinet. Arrachez donc les épaulettes d'un militaire et dites-lui que l'homme est respecté! Les sifflets étouffent plus de talens qu'ils n'en forment; ils ne sont point un avertissement, mais une torture; ils ont pour principal effet de faire douter de soi, d'intimider désormais le jeu, d'attiédir l'élan, d'obliger à un triste examen, et dans ce moment-là, de faire partager au comédien lui-même le préjugé qui jadis pesait sur lui. Et quand on songe que cet état est celui qu'il faudrait le plus encourager, puisque l'œuvre du comédien c'est lui-même; qu'il n'y a de lui que lui, que rien n'en reste, s'il n'est là, plaignez-le de la facilité qu'un misérable ou un imprudent trouve à le détruire. Je connais tel comédien sifflé qui a dit comme Chénier : « Il y avait pourtant quelque chose là! » Supplicié ainsi, il s'est arrêté; il était né artiste, il est mort manœuvre.

Et pourtant, il faut un moyen de répression au théâtre, dira-t-on? N'y a-t-il pas le silence du public, le premier et le plus utile des avertissemens? mais s'entendre outrager ainsi! ah! comme on se frappe la poitrine alors, comme on met la main sur son cœur pour savoir s'il y a la force d'une renonciation soudaine.... On dit pourtant qu'il y a des gens qui s'acclimatent!

Heureusement que j'étais assez jeune pour croire à une injustice; dorénavant d'ailleurs M^me Lobreau me soutint, et mit toute sa tenacité à donner un démenti aux siffleurs.

X.

LE PUBLIC DOMPTÉ.

Les abonnés et les habitués. — Anecdote. — Le duc de Duras ne m'oublie pas. — Visite à Lekain. — La petite Sancerotte. — Représentation de *Venceslas*. — Querelle avec Marmontel. — Première apparition. — *Iphigénie en Champagne*. — Je me rattrape.

Enfin je domptai mon public. Mes études, ma persévérance, peut-être la régularité de ma conduite, me valurent des partisans. Je fus admis dans le monde, les sociétés les plus aimables me firent accueil; je sentais qu'il revenait toujours quelque chose à mon talent de ces fréquentations. Si les auteurs dramatiques sont des écouteurs aux portes, il faut que le comédien pénètre jusque dans les salons. L'un peut trouver la vérité en écoutant, pour être vrai, l'autre doit voir. Bientôt on me sut gré de ce commerce avec les gens de goût, bientôt le parterre fut à moi; j'allai même jusqu'à faire la conquête de l'abonné, ce sultan du théâtre, qui d'après une expression appliquée au public par Préville, semble dire : *Amuse-moi et crève*.

Et pourtant, comme il s'amuse peu, l'abonné! c'est toujours chez lui qu'on trouve la portion ennuyée du public; pour lui, le spectacle se renouvelle si rarement! L'abonné vient tuer le temps, tuer les acteurs, tuer les pièces. Il bâille, siffle ou parle. Nulle illusion pour lui; il sait par cœur les ouvrages, les comédiens, il se pique même de savoir par cœur les actrices, car il est malin et vantard; passez-lui cela, l'abonné n'est pas méchant, il protège, il adopte, il garantit les administrateurs et les comédiens; voulez-vous être bien avec lui? appelez-le le protecteur des arts, et gardez-vous bien de le laisser deviner ce qui est su de tout le monde : c'est qu'il ne vient au théâtre que pour se dispenser du café, et se donner Molière avec le prix de la demi-tasse.

Je raconterai, en forme de paranthèse, une aventure arrivée à un abonné modèle. Je ne saurais trop dire si le fait s'est passé lorsque j'étais à Lyon, si c'est avant, ou si je l'appris ensuite; écrivant à de trop longs intervalles de mes souvenirs, je puis garantir l'anecdote et non la date.

Un négociant de cette ville, excellent homme, habile à arrondir sa fortune, attaché à sa jeune épouse, tout juste autant qu'il faut l'être pour ne pas oublier ses intérêts; conciliant d'ailleurs avec adresse la galanterie conjugale et l'économie domestique, abonna sa femme au théâtre en même temps que lui. Il y avait là-dessous toute une série de spéculations. La société de Lyon jouait gros jeu; par ce moyen, il mettait d'abord sa bourse à l'abri. Les cavaliers du pays se montrant galans, la vertu de sa femme était ainsi garantie des petites excitations du monde. Quinze francs par trimestre pour éviter ce double écueil! Bon placement de fonds sans doute; mais un mois tout au plus après l'acquisition de ce droit, la jeune femme mourut, bonifiant l'administration, d'après l'usage, des onze mois qui restaient.

Un ménage de garçon va toujours mal, l'intérieur d'un négociant peut moins qu'un autre se passer d'une femme

active et vigilante; l'intérêt bien entendu parlait au cœur de notre homme, au bout de trois mois de veuvage il se remaria.

J'aurais dû dire tout d'abord, que la première femme était renommée pour la blancheur de son teint et la coupe régulière de sa figure; en réparant l'omission j'ajouterai que cette fois le volage changea du blanc au noir, l'épouse nouvelle étant d'un beau brun marseillais, à physionomie vive et irrégulière.

Comme c'était tout-à-fait un homme rangé, il n'oublia pas la combinaison précédente; et ne doutant point que l'abonnement payé pour la première femme ne dût servir pour sa seconde, huit mois restant à profiter du spectacle, il voulut faire d'une pierre deux coups. Un soir, monsieur et madame se présentent hardiment devant la porte d'entrée, quittance du directeur en poche. On veut passer; le contrôleur (je devrais dire le portier, c'était le titre alors) refuse cruellement d'admettre le couple. « Les abonnemens sont personnels, dit-il, ils ne peuvent être transmis. » Le mari insiste, la quittance fait preuve, elle est en faveur de Mme R***; c'est Mme R*** qui se présente : elle réclame son droit, elle entrera. Le contrôleur reste inflexible.

Cependant les habitués s'étaient arrêtés pour écouter, la foule grossissait; on est bientôt au fait de la discussion, et plusieurs jeunes gens distingués de la ville se trouvant là, M. R*** s'adresse à eux.

— Voyez donc, messieurs, quelle injustice on me fait ! j'ai payé l'abonnement de ma femme, et j'amène ici ma femme; à la vérité ce n'est pas la même qui devait en jouir il y a quatre mois, elle n'en profita pas plus de douze fois; mais je suis en règle, voilà ma femme.

Ceux à qui il s'adressait ne savaient trop que répondre à ce raisonnement d'une espèce nouvelle. Le mari insistait, voulant un jugement qu'il pensait être une approbation.

— N'êtes-vous pas de mon avis, vous, monsieur, continua-t-il, s'adressant alors directement à un jeune homme

de la ville, connu par ses réparties plaisantes et son sang-froid.

— Moi, monsieur, parfaitement, répond celui-ci; c'est une injustice criante, soutenez fermement votre droit, il est incontestable; car moi qui vous parle, je suis abonné au péage du pont du Rhône, pour moi et ma jument; eh bien! soit que je monte ma jument blanche ou ma jument noire, on ne me fait jamais la moindre difficulté.

La jeune femme n'attendit pas le résultat d'une opinion ainsi énoncée, elle décida la question en emmenant son mari.

Je dois, avant de passer outre, faire une distinction entre les abonnés et les habitués; à cette époque il n'était personne qui ne s'en rendît compte. L'habitué, se trouvait au parterre ou au coin de l'orchestre; l'abonné, dans les premières loges, et surtout dans les loges d'avant-scène. Le despotisme siégeait dans ces places privilégiées, et l'indulgence, les encouragemens et les bons conseils se tenaient sur les bancs les plus obscurs. Souvent même il y avait lutte entre ces deux puissances. Rien de cela n'existe maintenant, et tant pis! L'indifférence a remplacé ces combats qui animaient les comédiens, et tant pis encore! On n'arrive guère dans les arts, si l'opinion ne nous compte pour quelque chose.

M. le duc de Duras m'avait dit, lors de mon affaire avec les chevau-légers, qu'il n'oublierait pas ma manière d'agir, et que sans doute un jour je m'en trouverais bien. « Attendez, avait-il ajouté, de mes nouvelles à Lyon, je suivrai vos progrès, je saurai où vous en êtes, et m'occuperai de vous. »

Ce seigneur me tint parole. En sa qualité de premier gentilhomme de la chambre du roi, il avait dans ses attributions, le Théâtre-Français, et en vertu de son droit de recrutement dans les provinces, je reçus un ordre de début.

Je partis d'autant plus volontiers, que c'était le mo-

ment : Bellecourt vieux et malade comptait à peine. Molé et Monvel tenaient plutôt l'emploi qu'ils ne le doublaient; dès-lors, être appelé pour se trouver en quatrième, c'était se trouver en troisième par le fait.

Néanmoins je ne rompis pas avec ma directrice, je lui donnai ma parole d'honneur que, si je réussissais à Paris, je viendrais la même chose terminer mon engagement à Lyon; et qu'ainsi de toute manière elle pouvait compter sur moi. M^me Lobreau n'en demanda pas davantage, sachant déjà combien je tenais à ma parole.

Quelle joie! comme je portai la tête haute! quelle impatience de débuter! COMÉDIEN ORDINAIRE DU ROI! du roi de France! ça sonnait bien autrement que le titre de comédien ordinaire du duc de Lorraine et de Bar.

Ma première visite était due à Lekain; mon aimable patron me reçut en camarade futur, arrêta les rôles dans lesquels je pouvais paraître avec le plus d'avantages, me traça ma ligne de conduite, et me fit la recommandation expresse de ne pas me décourager si je rencontrais dans mes débuts, comme il n'en doutait nullement, beaucoup de déboires et de dégoûts.

— J'ai été dans le même cas, me dit-il, et c'est à force de travail et de persévérance, que j'ai fini par triompher de toutes les difficultés que m'opposaient la nature et les hommes. Faites de même. — Autant que cela pourra dépendre de moi, lui dis-je; quant au caractère, il ne manquera pas. — Etes-vous curieux de me voir jouer ce soir, ajouta Lekain. — Comment pourriez-vous en douter? j'en serai ravi; n'est-ce pas d'ailleurs pour moi la meilleure école. — Eh bien! venez ce soir au théâtre. La Comédie-Française joue *Venceslas*, vous me verrez, et je crois que vous serez content. Vous verrez aussi la belle Raucourt. Elle a déjà fait bien du bruit, mais vous devez l'avoir connue à Nancy, petite fille. — Oh! oui. C'est la petite Saucerotte, son père était fort lié avec le mien; je serai très-curieux de la voir, c'était alors une gente poupée fort drô-

lette, avec qui j'ai folâtré plus d'une fois. — Ne vous y frottez pas maintenant! reprit Lekain, vous ne seriez pas le bien venu; elle est tout-à-fait sur le haut ton. A ce soir, adieu.

Je le remerciai avec effusion et je ne manquai pas d'aller à la représentation de *Venceslas*. C'était la tragédie de Rotrou remise au théâtre, et à laquelle l'académicien Marmontel avait fait des corrections et des retranchemens, dont Lekain ne voulut tenir compte. Il la fit infiniment valoir par son jeu supérieur et au-dessus de tout éloge, un tonnerre d'applaudissemens le suivait sur la scène. J'étais transporté! Quant à la petite Saucerotte, elle était vraiment une grande et belle femme, portant avec gloire le nom plus sonore de Raucourt, je la trouvai superbe! superbe de taille au moins. Elle remplissait le rôle de Cassandre qu'elle joua avec assez de négligence : tout était d'ailleurs effacé par la sublimité du jeu de Lekain.

J'allai chez lui le lendemain pour lui faire mon compliment; il n'était pas visible et me fit dire qu'il m'attendait à déjeûner le jour suivant. Je ne manquai pas à une telle invitation, et je le trouvai en bonne compagnie s'entretenant précisément de son ancienne querelle avec Marmontel, au sujet de *Venceslas*.

— N'est-ce pas présomption ou folie, disait-il, de vouloir rajeunir et affadir un sujet éminemment dramatique, où les caractères se soutiennent, où l'action est grande et imposante, où le principal personnage satisfait à toutes les règles de la poétique théâtrale et où l'intérêt est si progressif? qu'importe que le style soit quelquefois âpre? n'est-il pas plein de franchise, de force et de passion? *Venceslas* est le chef-d'œuvre de Rotrou, le père aussi de notre tragédie, et jamais Marmontel, grand, gros, long, lourd, ne produira rien de semblable. C'est un eunuque du Parnasse qui s'est efforcé vainement de rajeunir Hercule dans le plus raide de ses travaux.

On se prit à rire et du ton et de la justesse de la boutade,

et chacun fut de l'avis de Lekain dont le tact et les connaissances théâtrales étaient au niveau du talent; on voyait qu'il n'était pas fâché de mordre « le lourdeau, » petit nom d'amitié dont il avait gratifié Marmontel.

Enfin arriva le jour de ma première apparition au Théâtre-Français. Je m'étais promis d'avoir beaucoup de courage; mais le moment venu, la peur me prit. J'en tremble encore! et j'avais d'autant plus de raison de trembler alors, que tout débutant, je crois l'avoir dit, était obligé de se montrer et dans le comique et dans le tragique. M^{lle} Dumesnil avait voulu être ma marraine. Le 7 mars 1774 on joua *Mérope* à la Comédie-Française, Egysthe était le rôle qui convenait le mieux à mes moyens et à mon âge, je parus dans Egysthe.

Comme le cœur me battait! ceux qui sont étrangers à ces émotions ne savent pas que beaucoup de semblables momens tueraient un homme... Si la honte ne m'avait retenu, je me serais échappé, je crois. Quel sévère examen on fait de soi-même alors. Combien on se trouve petit! moi, au Théâtre-Français! me mesurer sur la scène de Lekain, en face de Dumesnil! Etre l'Egysthe d'une telle Mérope! J'avais le vertige. Tout me semblait grand et colossal : de grandes décorations où j'étais perdu, de sublimes acteurs devant qui tout s'effaçait, et derrière ce vaste rideau qui nous sépare, des juges sévères, des juges suprêmes; encore un instant, mon Dieu! un instant!... je crus en vérité que j'allais voir un parterre en robes rouges, comme messieurs de la grande chambre.

J'étais en scène cependant; mais j'avais perdu la mémoire; savais-je ce que je faisais; s'il y avait un théâtre au monde, des acteurs, une Mérope, des vers? Je m'en tenais à ma maudite prose : « j'ai peur! j'ai peur! » Dumesnil voyant mon trouble, s'approcha de moi et me souffla :

« Est-ce là cette reine auguste et malheureuse. »

Et moi, non remis, mais obéissant, et comme si une main habile avait pressé un ressort, je répète :

« Est-ce là cette reine auguste et malheureuse ! »

Puis, parti de là, je défile mon Egysthe jusqu'à ma sortie. Dans l'entre-acte, l'excellente femme vient à moi, me parle, m'encourage, me gronde : —« Allons, allons, saprestie! allons, enfant! » Puis comme je me laissai faire, elle avait mis sur mes lèvres un flacon ; je buvais. C'était du bouillon de poulet chaud avec un peu de vin. Méchante drogue! et qui pouvait faire autre chose que me monter à la tête ; mais Dumesnil avait confiance en ce breuvage. C'est pourtant de l'usage qu'elle faisait d'une boisson qui n'était que détestable, qu'une calomnie infâme s'est accréditée : la sublimité de cette actrice, disaient ses ennemis, tenait à ses fréquentes libations; ce n'était point *Iphigénie en Aulide* qu'elle jouait, mais *Iphigénie en Champagne*; elle n'était pas inspirée, elle était ivre.

Oui, elle était ivre en scène ! C'était dans son cœur qu'elle trouvait son ivresse ; je l'ai bien vue en cette circonstance. Nul acteur n'avait à un si haut degré la faculté de se passionner, mais elle savait aussi se contenir; il y avait deux personnes en elle : celle qui s'exaltait, et celle qui commandait à cette exaltation, la régularisant et la tenant, pour ainsi dire, bride en main. Ainsi avec moi, et même devant les rampes, elle se montrait la bonne femme au casaquin, puis, l'instant de compter un éclair, elle devenait Mérope pour le public. Dans l'espace d'une seconde son regard me disait : « pauvre petit! rassure-toi; » et, tout aussitôt se reportait puissant et dominateur dans la salle. Et pourtant si quelqu'un avait pu l'entendre! cette exécution si brillante était singulièrement coupée. — Courage! me répétait-elle à chaque instant, regardez-moi! — un mouvement! — bon! — regardez donc! regarde-moi donc, saprestie! — pas mal! — diable d'enfant! — et tout cela,

au milieu de vers justes, lancés à Polifonte, ou jetés au cœur du public enthousiaste.

Ma mère n'aurait pas eu plus de sollicitude pour moi; mais dans le sens du parterre, je parus très-mauvais fils; j'en fus reçu avec une sévérité sans doute méritée, et je ne sais ce qui serait arrivé si Dumesnil, à chaque scène où je faiblissais, n'était venue me racheter en grande comédienne.

Les débuts à cette époque n'étaient ni aussi faciles, ni accueillis avec l'indulgence d'aujourd'hui; heureusement je me rattrapai dans le rôle d'Ermilli des *Fausses Infidélités;* sans cela, je passais une triste soirée.... et le public aussi.

XI.

PARALLÈLES.

Bellecourt. — Son talent. — Molé. — Son talent. — Molé devient la coqueluche de Paris. — Il est malade. — Louis XV veut avoir de ses nouvelles. — Monvel. — Étude parfaite de la valeur des mots. — Préville. — L'universel. — Anecdotes.

Après cet essai, je m'étais dit : « Je ne resterai point à Paris, et je n'y tiens pas. » J'étais un peu comme le renard de Lafontaine, mais bien m'en prit; une telle résolution m'ôta mes inquiétudes. J'avais trop espéré pour ne pas craindre, et je craignais trop pour valoir quelque chose. Dès que je n'allai que pour l'acquit de ma conscience, je repris l'aplomb et la liberté d'esprit sans lesquels il n'y a point de comédien, et je pus continuer mes débuts avec assez de faveur pour être remarqué.

Peut-être étais-je venu trop tôt? peut-être aussi n'avais-je pas assez étudié mon nouveau public? A Paris, plus qu'ailleurs encore, il y a un goût local, un genre adopté;

tel acteur règne, et, sans le copier, il faut pour plaire se mettre un peu dans sa ligne, naviguer dans ses eaux, comme diraient les marins, ou avoir assez de talent pour se faire adopter avec une manière nouvelle. En tout, le public aime ses aises, et si les auteurs ont leur poétique, le public a aussi la sienne; il prend en faveur un comédien, c'est désormais son modèle, c'est sur ce patron que tous les élèves doivent être taillés, ou il faut qu'ils se résignent à se voir long-temps repoussés, à moins, ainsi que je l'ai dit, de prouver leur force par un talent sans conteste, le public ne se rendant jamais aux demi-preuves.

Outre mes juges, il aurait donc fallu encore ne me présenter qu'après avoir étudié mes chefs, non pour me faire acteur à la suite, mais pour savoir quelle place il y avait à tenir, et d'abord, s'il y avait une place.

Ce travail, que j'aurais dû faire en arrivant, je le fis trop tard pour mon succès, mais enfin je le fis. J'étudiai les quatre hommes qui étaient en possession de la faveur publique, c'est-à-dire Bellecourt, Molé, Monvel et Préville. Ce dernier jouait les comiques, mais dans ma tête, et d'après l'opinion des connaisseurs, Préville était classé dans le premier emploi.

On pouvait espérer tenir sa place après Bellecourt; outre la vieillesse de cet acteur et sa retraite prochaine, son talent n'était pas de nature à décourager. Successeur de Grandval, il n'avait hérité de ce comédien que des qualités données par le travail et la longue expérience du théâtre. Son protecteur, M. de Richelieu, avait voulu dans le temps l'opposer à Lekain, s'imaginant qu'un homme superbe serait un comédien remarquable; mais après quelques essais malheureux, et une lutte plus malheureuse encore, Lekain prit son rang, et le bel acteur chassa le bel homme.

Voué dès-lors au comique, il s'y tint avec assez d'honneur. Joignant à des qualités de décoration, l'acquis, l'expérience et l'étude, il trouva certains équivalens qui simulent les qualités. Bellecourt fut plus décent que noble;

plus vraisemblable que naturel, il avait moins de physionomie que de figure. On appelait savant un jeu qui n'était que régulier. Trop de travail éteignait en lui le feu de l'exécution. Il y a une mesure au-delà de laquelle le métier l'emporte sur l'art; tout comédien irréprochable ressemble au peintre qui se sert du mannequin. Bellecourt, exact et épluché, prononçant bien, prosodiant bien, et ne laissant échapper aucun vers incorrect, se serait fait pendre avant de faire rimer un singulier avec un pluriel; mais il jouait moins ses rôles qu'il ne les dissertait, en l'écoutant les artistes avaient plus à profiter que le public à se plaire. Il avait pourtant une excellente qualité qu'on ne saurait trop louer, c'était d'écouter parfaitement, et de servir de même le comédien qui se trouvait avec lui en scène. Le premier de tous d'ailleurs dans une nuance dont on ne peut plus se rendre compte, on ne saurait imaginer de quelle façon noble et élégante Bellecourt abordait et saluait une femme : le *Diou* de la danse prétendait qu'après lui, Vestris ! l'homme le moins irréprochable dans un menuet aurait pu être Bellecourt. Ce témoignage confirme mon jugement sur ce grand acteur dans les petites choses.

Tel que je le dépeins, et quand on le comparait à Molé, Bellecourt était l'ombre au tableau; les qualités arrangées de l'un faisaient ressortir les dons naturels de l'autre. Molé n'avait pourtant nul besoin d'un tel voisin pour briller au premier rang : pour nous, excellent acteur à voir et modèle dangereux à imiter, il allait aux nues avec des défauts qui auraient fait tomber les autres; il hésitait, bégayait, parlait avec volubilité, tâtonnait la prose, tâtonnait les vers, les entrecoupait de : on, on, an, an, in, in ! suivant le son donné par la rime. Tantôt il vous étonnait par des réticences inouïes, tantôt il procédait par un débit qu'on avait peine à suivre; mais tout cela avait un charme qui n'était qu'à lui. C'était la représentation la plus complète de la jeunesse, de la grace et de la vivacité. On ne le trouvait jamais mieux, que lorsqu'il avait un défaut de mé-

moire; il prenait alors une façon toute particulière de tirer ses manchettes, de caresser son jabot, de chercher sa tabatière, de toucher son épée, ou de changer son chapeau de place, qui éblouissait. Irrégulier, et pourtant se ressemblant toujours lui-même, il aurait tout perdu par la correction. Quel heureux emploi des négligences! quelle chaleur! quel mouvement! quel élan! C'est pour lui, sans doute, qu'on a trouvé l'expression : *brûler les planches*.

Joignez à ce talent un visage bien dessiné et une tournure d'une élégance parfaite, vous n'aurez pas de peine à croire qu'il devint bientôt la coqueluche de Paris. Idolâtré du public en général, et du beau sexe en particulier, il devint l'homme à la mode. On le nomma le vainqueur de toutes les femmes, et le bien-venu de tous les maris. Il régnait au théâtre, et tyrannisait en ville. Une fois il fut malade; on ne pouvait passer dans sa rue tant elle était encombrée de carrosses à armoiries : la noblesse, la finance, la robe, l'épée, se faisaient écrire chez lui; le tiers-état serait venu s'il l'avait osé, ou si Molé l'eût permis. Louis XV envoya deux fois savoir de ses nouvelles.... Dubarry l'aimait tant! Le monarque se conduisit en cette circonstance comme tout mari de bonne maison. La Faculté déclarait-elle sa longue convalescence, lui ordonnait-elle le meilleur vin pour rétablir des forces délabrées, aussitôt l'ordonnance devenait publique, les caves de Paris, les caves de Versailles, étaient sens dessus dessous; les courriers partaient, dépêchés des quatre coins de la France aimante ou séduite, et dans le même jour, Molé, Molé l'enchanteur! recevait deux mille bouteilles de vin de toutes espèces. Deux mille, comprend-on? En supposant la demi-douzaine par chaque femme aimable, il y avait trois cent trente-trois intérêts de cœur, lésés de cette maladie.

Il est vrai que Molé, le grand acteur, appartenait à la famille dont il portait le nom illustre, c'est-à-dire du moins qu'il avait voulu le laisser deviner d'abord, et lorsqu'il l'eut dit, chacun le crut; et pourtant avant sa grande vo-

gue, Molé s'appela Molet; mais trouvant que ce nom n'avait pas un air de dignité scénique assez convenable, au moyen de l'adroite suppression d'un T et avec la toute petite addition d'un accent, il se trouva tout à coup d'une ancienne et noble famille de magistrature. A sa place, disait Dugazon, j'aurais fait un autre arrangement; il y avait moyen de descendre de Molai, le grand maître des Templiers, la noblesse d'épée l'emportant de cent piques sur la noblesse de robe.

Je rapporte tout ceci moins pour parler de la vanité de l'homme, que pour montrer quelle place il tenait dans l'opinion. L'acteur chéri rendait au public en talent ce que celui-ci donnait en gloire.

Je ne dois pas oublier une des plus grandes perfections de ce comédien, perfection que les auteurs surtout apprécieront. Il s'attachait aux ouvrages et ne les abandonnait qu'à la dernière extrémité, se faisant un point d'honneur de faire partager ses croyances au public, et de prouver à ses camarades son infaillibilité; mais aussi la plupart des auteurs sachant cela, travaillaient plus pour lui que pour la gloire de la scène, et comme un rôle est plus facile à faire qu'une pièce, c'est pour Molé et par Molé que le théâtre fut inondé de cette quantité de comédies appelées : l'*Impatient*, le *Jaloux*, le *Séducteur*, l'*Amant bourru*, l'*Inconstant*, etc., espèces de demi-caractères qui étaient autant de sonates à son usage.

Après Molé, et dans le même emploi, s'il avait été donné à quelqu'un de se faire remarquer, on n'aurait pas deviné au premier abord que cet homme était Monvel. Petit, mesquin et grêle, il avait au par-dessus la voix fêlée. Sa maigreur à faire pitié, fit dire à Arnoult : « C'est un amant à qui on a toujours envie de faire donner à manger. » Et, à propos de lui aussi, M^{lle} Clairon s'exprimait en ces termes ; « On annonce Achille, Horace, un héros quelconque qui vient de gagner une bataille en combattant presque seul contre des ennemis formidables, ou bien un prince si charmant, que

la plus grande princesse lui sacrifie sans regret son trône et sa vie, et l'on voit arriver un petit homme fluet, sans force et sans organe : que devient alors l'illusion? » Eh bien! son intelligence la faisait naître. Il eut le bon esprit de penser que le genre tragique, où n'excellait pas son rival, serait mieux son fait; non parce qu'il l'aimait davantage, mais parce que Molé y réussissait moins. Ayant autant de chaleur que son chef d'emploi, il jouait *Séide* ou *Xipharès*, par exemple, avec plus d'art; on comprenait que cet homme si exigu se serait élevé au rang des Baron et des Lekain, si la force de sa complexion avait répondu à la chaleur de son ame; c'était un combat continuel entre l'artiste et la nature, et jamais l'artiste n'y succomba. Toute sa physionomie passait dans ses yeux, d'une expression frappante. Doué de la plus profonde sensibilité, il savait combiner les diverses ressources du pathétique; sa grande science consistait principalement dans l'étude parfaite de la valeur des mots, dans l'extrême justesse du débit, dans la savante économie des détails. Où Molé était fougueux, Monvel se contenait, mais chaque syllabe trahissait une souffrance; où Molé s'échappait au-dehors en torrens de flamme, Monvel, suivant la familière mais énergique expression de Dumesnil, Monvel « cuisait dans son jus. » Molé faisait couler des larmes; Monvel serrait le cœur. Je n'ai jamais si bien senti qu'en le voyant, la vérité de cet axiome : « les grandes douleurs sont muettes. »

Tels étaient les trois premiers rôles en nom à la Comédie-Française, et lorsque j'ai dit tout à l'heure que je considérais Préville comme y tenant en quelque sorte, bien qu'il fût casé parmi les comiques, on va voir si je me trompe, et si après le premier emploi si richement tenu, on ne risquait pas de trouver Préville sur les limites de tous les rôles.

Bellecourt, Molé, Monvel, étaient supérieurs sans doute, mais dans un genre dont il ne fallait pas les sortir. Préville se montrait parfait dans tous. L'universel Préville fut aux acteurs ce que Dangeville avait été aux comédiennes. La

nature si avare pour Monvel, dans un emploi où tant de charme est nécessaire, semblait avoir été prodigue envers Préville, dans celui où l'on peut le plus s'en passer. Les graces de la figure, l'intelligence, la profondeur, la gaîté, l'ame, le comique, il avait tout. Pour lui seul on avait pu faire sans sacrilège l'application des vers de Boileau à Molière :

> *Préville* avec utilité
> Dit plaisamment la vérité;
> Chacun profite à son école,
> Tout en est beau, tout en est bon.
> Et sa plus burlesque parole
> Est souvent un docte sermon.

En n'y changeant que le nom, le portrait du grand comique devient celui du grand comédien, et en effet, il jouait la comédie comme Molière l'écrivait.

On concevait à peine la variété et la flexibilité de ce rare talent. Les rôles qu'il créait chaque jour avaient une physionomie différente. Pour en donner une idée il faudrait une liste telle que je ferais quelque oubli sans doute. Plaisant ou gai dans les *comiques*, il était plein de bonhomie dans les *manteaux;* pesant, sec et brusque dans les *financiers;* sensible, digne et touchant dans les *pères nobles;* il eut tous les tons, il saisit toutes les nuances, rien ne lui échappait de ce qu'il fallait faire valoir, et comme il embrassait l'ensemble d'un rôle, il en possédait aussi les détails.

Il n'est pas un curieux de théâtre qui ne sache quelle supériorité il montrait dans les six rôles de *Mercure galant;* comme il saisissait surtout les nuances si tranchées des deux principaux personnages; coquet et musqué dans l'abbé *Beau génie*, il prenait l'allure franche et le laisser-aller de garnison, dans le soldat *Larissole*. Ce dernier rôle me remémore une anecdote qui n'est guère connue, je crois, que des comédiens.

Parmi les meilleurs cavaliers du régiment de Conti, se

distinguait M. Jolibois, grand amateur de spectacles, et quand il le pouvait y dépensant volontiers la solde du roi. Il entra à la Comédie-Française un soir qu'on jouait les *Vacances des procureurs;* il y vit Préville, dans le rôle de *Maugrebleu.* Il eut tant de plaisir, qu'après le spectacle à force de chercher, à force de s'ingénier et de promettre de payer bouteille, il arriva jusqu'à la loge de Préville. Là, tout délirant encore, il saute au cou du grand acteur : « Ah! monsieur Préville! monsieur Préville! s'écriait-il, si quelque mâtin s'avisait de vous faire du mal, que j'aurais donc d'plaisir à le r'moucher! » Préville, comme on s'en doute, le remercia de son zèle; mais pour lui prouver combien il lui savait gré de ses offres de service, il lui dit qu'il lui enverrait un billet quand il jouerait une autre pièce. A peu de temps de là en effet, Jolibois est averti, par un petit mot, que Préville remplit ce soir six rôles différens; il accourt au spectacle, voit son acteur, l'écoute, l'applaudit, se mêle aux transports du public; mais lorsqu'après ses diverses métamorphoses, son ami s'avance enfin dans le costume de Larissole, le désespoir s'empare du malheureux cavalier, qui, s'élançant en dehors de sa loge, s'écrie : « Ne l'applaudissez pas, le chien! il a quitté la cavalerie! »

La pratique, l'inspiration, la science et le génie régnaient au Théâtre-Français sous les noms de Bellecourt, Molé, Monvel et Préville. Toutes les qualités scéniques étant représentées par ces quatre comédiens, il était difficile de savoir quel coin on pouvait occuper auprès d'eux, et après les avoir suivis avec assiduité, j'allai consulter mon oracle :
— Que voulez-vous que je devienne à côté de ces gens-là, mon cher monsieur Lekain? Je désespère. — C'est foudroyant en effet; mais Préville entre à tort dans la liste qui vous gêne; Bellecourt est un vieillard, et quand Monvel le pourra, il jouera les vieux ; auprès de Molé, il y a une place. —Une place! et laquelle? — Il joue à ravir les mauvais sujets, je crois qu'on pourrait lui enlever les petits-maîtres.

Je rentrai chez moi, et je relus Moncade.

XII.

PROMENADE DE LONG-CHAMPS.

Portraits. — Duthé. — Cléophile. — Les trois Fleury. — La belle et la bête. — Galerie de Mœurs.

Qui n'a vu les promenades de Long-Champs du mois d'avril 1774 n'a rien vu. Quel assaut de carosses! quel cliquetis de harnais, de chevaux, de filles effrontées, de grandes dames sans vergogne, de hauts et puissans de toutes sortes, suzerains écussonnés, suzerains du coffre-fort! quelle concurrence de tailles élancées, de jolis visages, d'yeux fripons! c'était une véritable foire aux courtisanes. On allait à Long-Champs comme les curieux vont au salon, beaucoup pour voir, quelques-uns pour acheter. Telle femme, dont l'aimable société n'était estimée l'année d'avant que cent louis, augmentait du double, ou montait à mille, d'après l'amateur du moment. On s'y mettait au fait des conquêtes des six mois passés, on y prédisait les échanges des six mois suivans. Le cours de la place et des

valeurs en circulation s'y distribuait. D'anciennes gloires venaient y mourir, et des réputations récentes s'y faire. Je m'en frappe la poitrine de repentir; mais ce vice doré sur toutes les coutures me parut assez aimable à voir. Je dis à voir seulement : n'était pas vicieux qui voulait.

Le jeudi, Mlle Duthé eut la pomme : six chevaux, carosse doré sur tranches, harnais empanachés, femme empanachée, et cætera. On n'imagine pas quel attirail de soie, de bijoux, de chevaux, de poudre, de vernis, de rouge, de mouches, de roues, il faut pour faire une femme à la mode. Un monsieur nombrait près de moi tous les ouvriers employés pour constituer Duthé telle qu'elle était ; je le quittai à cent soixante, et il n'arrivait encore qu'à la ceinture.

Les lauriers de Mlle Duthé ayant empêché de dormir Mlle Cléophile, le vendredi il y eut lutte, combat, victoire. Ladite Cléophile effaça toutes les magnificences de la veille. Quel merveilleux équipage! chevaux étincelans, voiture ciselée, découpée, travail d'orfévrerie, comme sur une tabatière; même à la cocarde, des diamans! les brides s'assouplissaient à peine, tenues raides par des incrustations en pierres de couleur. Au soleil, et parmi la foule, ce char brillait comme une traînée de paillettes, on n'y voyait que du feu. Cela courait, éblouissait, éclaboussait. Puis ce minois de fantaisie piquant, agaçant, provoquant et tranchant sur le tout.... Quelle radieuse course! La reine de la veille fut éclipsée. Pauvre Duthé! votre rivale l'emporta. C'était la puissance du joli sur le régulier, du piquant sur le fade, du brun d'Espagne sur le blond du Nord. D'ailleurs, Mlle Duthé avait fait son temps : deux ou trois Long-Champs de triomphes consécutifs, c'est bien vieux pour la mode! Le public des roués, public capricieux, public ingrat surtout, ne fut pas fâché d'humilier son ancienne idole. Comment donc! on alla jusqu'à l'applaudir, cette gente Cléophile! Ce bruit l'étonna (elle y était peu habituée à l'Opéra). Il étonna surtout les chevaux, qui allèrent se fourrer tout au travers d'un équipage plus pompeux que

brillant, et d'où partit un cri tragique. Je me retournai, une femme s'était levée, et foudroyait du regard le papillon d'Opéra. C'était ma petite Saucerotte, cette douce jeune fille avec laquelle j'avais joué à la madame. Quelle superbe colère! Le marquis de Bièvre, propriétaire de l'équipage lésé, avait beau dire que ce n'était qu'un entrechat (il appelait ainsi le choc du carosse), son héroïne exigeait justice, et justice prompte. Heureusement l'ambassadeur d'Espagne intervint. M. le comte d'Aranda aimait Mlle Cléophile aux appointemens de trois cents louis d'or par mois. Elle fut respectée comme attachée au corps diplomatique.

L'offensée, Françoise-Marie-Antoinette Saucerotte, donnait alors à son nom adoptif une célébrité tout autre que celle acquise depuis par un talent du bon ton du Théâtre-Français.

Le dirai-je? elle me parut si triomphante sur les quatre roues de ce carosse, acquis sans doute par mieux que des péchés véniels, que dans le moment, je ne regrettai nullement la perte que pouvait faire le théâtre, où ses débuts avaient été si éclatans. Je n'avais que vingt-quatre ans, c'est mon excuse, l'excuse de Raucourt était dans l'usage, l'exemple et les séductions du jour; on était en plein dans un véritable carnaval de mœurs, qui montait la tête de toutes les femmes, le ridicule tuait celles qui ne se mêlaient pas à la turbulente mascarade, et Raucourt, belle comme elle était, ne demandait qu'à vivre.

Ce jour-là, je fus invité à souper chez Lekain. Il ne laissait jamais passer de semaine sans recevoir ses meilleurs amis, parfois des gens de lettres, et particulièrement ceux qui étaient en relation intime avec M. de Voltaire, pour lequel il avait une reconnaissance filiale.

Je trouvai d'abord faisant les honneurs de la maison, Mme Benoît, femme ayant passé l'âge d'or de son sexe, et n'en étant pas moins la maîtresse tendrement aimée de Lekain. On aurait eu de la peine à deviner au juste la date de son extrait de naissance; pourtant certain embonpoint tra-

hissait cette époque appelée par un homme d'esprit « regain » des femmes. M^me Benoît, plutôt laide que jolie à détailler, me parut, dans l'ensemble, parfaite de grace et de convenance. L'esprit était en vogue alors, je ne sais pas si elle en avait argent comptant, je crois même, autant que je peux m'y connaître, qu'elle empruntait beaucoup à ses livres et à ses amis; quoi qu'il en soit, riche ou faisant des dettes, elle débitait à merveille ce qu'elle avait en magasin. Sa petite voix bénigne, flûtée et presque dévote, semblait sucrer l'épigramme; dans l'action de ses douces malices, elle avait pour pantomime un croisement de mains et un clignement de paupières tout plein de quiétude. On aurait cru qu'elle allait dire ses prières quand elle voulait réciter le *meâ culpâ* des autres; elle prenait même, avant toute parole armée, un petit : Hem! hem! qui lui était particulier; il n'y avait qu'elle pour tousser comme cela!

Le marquis de Villette et Monvel avaient été invités. On connaît Monvel au théâtre; dans le monde je lui trouvai un ton de politesse insinuant, et quelque chose qui caressait dans la parole et le regard; pour M. le marquis de Villette, ceux qui se le rappellent savent quel singulier mélange de l'homme de lettres et du grand seigneur on trouvait en lui. Si le poète Laharpe n'avait pas été là, j'aurais bien certainement regardé M. de Villette comme le plus vaniteux des hommes de France. Ces deux notabilités oublièrent pourtant leur morgue au dessert, et furent aimables; mais pendant le premier service, à eux deux c'était à qui se mirerait davantage dans son prétentieux langage. M. de Villette me parut avoir une sorte de rire à ressort tout de complaisance quand les autres parlaient, et tout facile et de bonne foi lorsqu'il s'écoutait lui-même : M. de Laharpe, lui, ne daignait rire pour personne; cet honnête auteur avait l'air de dire comme la Galathée de Pygmalion: *moi, moi, encore moi*. Grand philosophe alors! se faisant honneur de procéder de Voltaire et de l'Encyclopédie. Je l'ai vu après la révolution, on m'a dit que la grace l'avait

touché, tant mieux! mais s'il acquit les vertus chrétiennes, je parie (et je gagnerais) que l'humilité n'en était pas.

Je ne sais pourquoi on a tant parlé de la laideur de Lekain. Il s'en fallait de beaucoup qu'il eût la figure que l'on s'imagine. M^{lle} Clairon, dans les plus singuliers mémoires du monde, lui donne, de son autorité privée, un visage déplaisant et sale, une taille mal prise et un organe lourd. M^{lle} Clairon a voulu sans doute faire œuvre d'écrivain (elle y tenait), en mettant en contraste une nature commune à la ville, et une nature sublime au théâtre. Lekain n'était pas plus déplaisant dans le monde que sur la scène, Lekain n'était même pas laid, à moins qu'on n'accorde qu'un homme est mal avec le plus agréable sourire, un bas de visage du plus heureux contour, et des yeux grands, bien fendus et d'une rare expression. Lekain n'était certes pas un modèle d'atelier, mais n'a-t-on pas conté qu'il avait une fois au théâtre fait crier à toute une salle : « Ah! qu'il est beau! » j'ajouterai que dans le monde il pouvait faire dire à la femme la plus difficile : « qu'il est aimable! »

Je vois encore tous ses convives. M^{me} Benoît présida seule à notre souper fin. Le grand tragique, rieur de première force dans l'intimité, n'ayant pu la faire consentir à se regarder comme le neuvième garçon de la bande joyeuse, alla quérir un éventail, puis le mettant à portée, il fut stipulé par lui que s'il nous échappait de ces choses qu'une femme ne peut entendre qu'à demi, l'éventail serait levé, et madame censée absente.

Le champagne n'était pas autant en faveur alors qu'il l'est devenu depuis (je dirai, par parenthèse, que de tout temps je l'ai trouvé plus souvent dans les vers des poètes que sur table); mais un vin de Schirax ou Schiroz (je ne saurais trop vous dire lequel) faisait merveille en ce temps-là. Il avait deux propriétés charmantes pour un repas, il altérait et faisait parler. S'il y a un peu de médisance dans ce qu'aujourd'hui je raconte, la faute en est à ce vin maudit, et c'est à lui et non à moi qu'il faut s'en prendre.

CHAPITRE XII.

J'ai dit que j'écrivais assez souvent ce qui me frappait, je m'étais fait même alors une espèce d'*ana* à mon usage; j'y trouve ce que ma mémoire me laissa de cet entretien, figuré comme quand je copiais le dialogue de mes rôles. Le voilà tel quel.

SOIRÉE CHEZ LEKAIN.

La conversation roule d'abord sur la promenade de Long-Champs, sur Mlle Duthé, Mlle Cléophile; je raconte l'accident de Raucourt; après moi quelqu'un parle d'une demoiselle Besse, que je ne connais pas; elle fait oublier, dit-on, Hébé Derveux, dont j'entends le nom pour la première fois; on met sur le tapis *Lise la bouquetière,* qui grace à certain protecteur et à la grammaire de Restaut, est maintenant la jolie Mlle Menard de la Comédie-Italienne. Mme Benoît fait remarquer que la jolie femme en question a la tête un peu grosse, mais qu'en revanche ses yeux sont petits; elle ajoute que ses bras sont parfaits.... jusqu'à la main. D'après elle encore, Mlle Menard est un modèle de disparates, ce sont des beautés qui ne vont pas ensemble, des beautés *bric à brac,* ce qu'elle ne dit pas sans les: hem! hem! que j'ai remarqués. M. de Villette, qui paraît se connaître en noblesse usurpée, parle de M. le duc de Chaulnes, ci-devant M. de Pequigny, illustre Midas de la divine Menard. La conversation devient générale, les verres s'emplissent: mieux encore ils se vident; on jette quelques derniers regards sur Long-Champs, on revient aux courtisanes, à leur luxe. Il paraît que le thermomètre parisien est tout à ces dames; et comme je suis surpris de tant de merveilles!

Le marquis de Villette, *m'adressant la parole.* — Mais, vous-même, savez-vous bien, monsieur Fleury, que votre nom est déjà fameux dans les fastes galans, par les faits et gestes de trois dames Fleury?

LEKAIN. — Fleury est son nom de coulisse, son vrai nom est Bénard.

LE MARQUIS DE VILLETTE.—Oh! monsieur ne sera connu du public que sous le nom de Fleury, et il est bon qu'en débutant il ait une idée de ses homonymes. Nous avons d'abord la demoiselle Fleury, avantageusement connue sous le nom de *la belle et la bête;* vous savez qui c'est, vous, Lekain, puisqu'elle a débuté dans le rôle de *Médée*.

LEKAIN. — Oui, oui, et le fameux de la Morlière, aventurier bien connu, l'a instituée dans l'art de la déclamation. Pauvre petite! si bête! si ignorante!

M^{me} BENOIT, *avec sa toux de précaution*. — Hem! hem!... si ignorante!... mais non, Lekain; au nombre de ses amans et à leur fortune.... hem!... vous ne lui refuserez pas l'arithmétique.

MONVEL. — Madame est enrhumée?

LEKAIN, *riant*. — Ça passera.

LE MARQUIS DE VILLETTE, *fâché de n'avoir pas trouvé le mot de M^{me} Benoît*. — Il ne la faut pas confondre avec Fleury *la jolie* ou *Fleury-Hocquart* du nom de son protecteur.

MONVEL. — Qu'on appelle encore *Fleury-Facile* à cause de la bonté de son caractère. J'ai entendu ce M. Hocquart lui dire pis que son nom, eh bien! toutes les fois qu'une qualification énergique frappait son oreille, elle tournait la tête du côté de ce monsieur aussi naturellement que toute autre personne entendrait le facteur de la poste annoncer une lettre à son adresse.

LE MARQUIS DE VILLETTE, *piqué*. — M. Monvel peut avoir entendu ce qu'il dit; mais *Fleury-Hocquart* n'est point *Fleury-Facile*, Fleury-Facile est justement cette troisième dont je voulais parler, Fleury la douairière, dite *la marquise*, à cause de ses relations.

LAHARPE, *pédantesquement malicieux*.—Peste! monsieur le marquis; vous connaissez si spécialement tout ce

sexe-là? vous avez un grand avantage sur le grand Frédéric.

Monvel, *riant.* — Pourquoi M. de Villette ne serait-il pas comme César ?

M^me Benoit, *prenant son éventail.* — Hem ! Hem !

(*Ici un silence. Chacun sourit, excepté M. de Villette et moi ; il a le nez sur son assiette ; je cherche une explication dans les yeux de tout le monde.*)

Fleury, *bas à l'un des convives.* — Je ne comprends pas...

Le convive, *de même à l'oreille de Fleury.* — C'est que le grand Frédéric a la réputation de ne prendre pour le servir que de très jolis pages.

Fleury, *de même.* — Eh bien ?

Le convive. — Eh bien ! vous avez lu l'églogue de Virgile ? la... celle qu'on n'explique pas au collége ?...

Fleury. — Virgile ! je ne comprends pas.

Le convive. — Tant pis ! M. de Villette, le grand Frédéric et Virgile... diantre !... diantre !... ils... ils...

M^me Benoit, *impatientée, ayant entendu.* — Ils ont battu et battent de la fausse monnaie.

Laharpe, *voulant relever la conversation, et évidemment donner le change au marquis de Villette, qui, au mot de fausse monnaie, a regardé vivement.* — On parle de fausse monnaie !.... c'est sans doute de la moderne invention du drame qu'il est question ? (*il se tourne vers moi pauvret*) : Vous n'avez pas débuté dans le drame, vous, monsieur ?

Fleury. — Je m'y crois peu propre, et je ne l'aime pas.

Monvel. — Tant pis pour vous, jeune homme ! tant mieux pour vos anciens ! Allez demander à Molé si le drame est à dédaigner.

Laharpe. — Oui, demandez au renégat si sa nouvelle religion n'est pas la meilleure. Avant d'être acteur de talent, Molé est homme à la mode. Le public aime le drame larmoyant, Molé se fait l'Atlas de ce genre ; Saurin, Beau-

marchais, Diderot, et Molé en tête, gâtent le goût. La jeunesse actuelle ne connaîtra bientôt plus d'autre comédie; il lui faut ce qu'on appelle de l'*intérêt*. Le vrai comique, la comédie proprement dite, est absolument passée de mode. La nation devient triste.

Monvel, *levant son verre*. — A sa santé, et à la vôtre! vous, qui voulez l'égayer avec la religieuse Mélanie.

Le marquis de Villette, *trinquant avec Monvel*. — A la santé de ce bon curé, que M. de Laharpe porte toujours dans sa poche. Il aura la gloire d'avoir mis le premier les curés en scène; ce n'est pas petite découverte!

Laharpe. — Oh! le méchant!... que diable voulez-vous? tout est de mode; on la saisit, on la suit avec fureur; je m'y suis laissé aller; n'avons-nous pas abandonné les pantins, pour la géométrie? le vaudeville plein de sel et de gaîté, pour l'insipide et triste ariette? le vin, pour les femmes? les femmes, pour les filles entretenues? les plaisirs de la table, pour le luxe et l'ennui? la poésie, pour l'anatomie, la chimie, l'économie politique? les romans, pour les dictionnaires? les comédies riantes de Molière, pour les pièces larmoyantes? je fais comme les autres : je m'arrêterai quand tout cela passera.

Lekain. — Nous en aurons pour long-temps, hélas! du drame. C'est ce qui fait que je regrette moins que notre belle Raucourt abandonne la tragédie pour le marquis de Bièvre.

Un convive. — Décidément, nous l'a-t-il subornée? et cette vertu si fière....

Lekain. — Eclipse totale.

Le marquis de Villette. — Tout est tombé devant un calembourg.

M^{me} Benoit. — Oh! dites-nous un peu cela.

Le marquis de Villette. — C'est connu. Avant sa grande débâcle, elle se trouvait à la campagne, chassant avec nombreuse compagnie. Le marquis de Bièvre la suivait (Raucourt fait le coup de fusil comme un mousque-

CHAPITRE XII.

taire); écartée du gros des chasseurs, elle se mit en devoir de tirer une corneille, mais embarrassée et accrochée à des broussailles elle ne put suivre l'oiseau, qui s'envola dans les airs : « Vous comptiez prendre Corneille, lui dit son ingénieux Méléagre en s'approchant, vous avez pris Racine. » Depuis lors, et pour me servir du langage du marquis, M^{lle} Raucourt se releva de sa chute par un faux pas.

MONVEL. — Bon! quand on est tombé dans un équipage...

UN CONVIVE. — Avec une dot de quarante mille francs pour payer ce qu'on appelle les dettes de famille, c'est-à-dire assurer l'émancipation de la jeune personne; six mille francs de rente viagère, et enfin mille cinq cents francs par mois pour l'entretien de la maison.

LAHARPE. — C'est fort honnête en vérité. Nous connaissons maintenant le tarif des amitiés les plus célèbres.

M^{me} BENOIT. — Un second début de M^{lle} Raucourt est encore plus solide que le premier.

FLEURY (*pour eux je devais avoir l'air bien bête*). — Eh bien! j'aurais mieux aimé qu'elle s'en tînt au premier; on m'a dit qu'elle avait joué Didon admirablement.

TOUT LE MONDE, *riant*. — Didon! il l'entend bien! Didon!... on voit que monsieur arrive de la province.

LEKAIN. — Mon ami, le début dont vous parlez ne compte pas; il s'agit d'une autre manière de début, d'un début dans la loge *côté du roi*, vis-à-vis de son souverain; d'une représentation au bénéfice de Louis XV.

M^{me} BENOIT. — Ne dites pas cela à ce jeune homme; on le scandaliserait.... hem!... hem !

MONVEL, *regardant M^{me} Benoît*. — Aye! aye!

LEKAIN. — Quelle femme résiste à son roi?... Puis, dans sa position, elle a une excuse. MM. les gentilshommes de la chambre ne sont-ils pas les chefs du Théâtre-Français? le roi n'est-il pas le chef de MM. les gentilshommes?

M^{me} BENOIT. — L'on doit moins alors blâmer cette chère enfant... hem!... de son peu de résistance, que la louer de son amour pour la discipline.

Monvel. — Et puis, comment résister à M^me Dubarry ; elle-même a arrangé l'affaire.

Fleury. — Fi !

Plusieurs voix. — Novice !

Le marquis de Villette. — Cette aventure royale n'a pas eu de suite, et le marquis de Bièvre règne seul et despotiquement, en vertu de son amour et de sa rente viagère ; aussi n'appelle-t-il plus la tragédienne que sa belle Amarante (à ma rente).

Lekain. — A la première infidélité, il l'appellera : ingrate Amarante (à ma rente).

Monvel, *riant*. — Ça se décline.

M^me Benoit. — Et pourtant elle est excusable. Quand les premières tentations viennent de si haut.

Laharpe. — Et partent de si bas ! Cette Dubarry !... Oh ! nous la ferons tomber !

Le marquis de Villette. — Il y a du visir dans ce que vous dites. On voit bien, monsieur de Laharpe, que vous êtes l'heureux client du fier exilé de Chanteloup (1).

Laharpe, *se rengorgeant, comme s'il récitait son Varwick*. — Je suis le client de l'héroïsme, du talent et de la vertu !

Lekain. — Allons, vous faites de M. de Choiseul un dieu en trois personnes.

Le marquis de Villette. — Mon cher Laharpe, avouez que le parti de l'opposition contre M^me Dubarry ne vaut pas mieux qu'elle.

Laharpe, *embarrassé*. — Je passe condamnation sur le gros de la troupe ; mais convenez aussi qu'il est telle de ces dames....

Le marquis de Villette. — Comptons.

Laharpe. — Soit.

(1) M. de Choiseul était en exil à Chanteloup, par suite des intrigues du duc d'Aiguillon et de M^me Dubarry.

Le marquis de Villette. — J'ai la liste. La comtesse de Grammont, toute glorieuse d'avoir attaché le grelot et fière d'être dans l'exil, parce que ça la renouvelle ; vous savez ce qu'on dit de ses vertus. La marquise de Rosen, qui, assure-t-on, a reçu le fouet pour avoir fait l'impertinente avec Dubarry.

M^{me} Benoit. — Recevoir le fouet n'empêche pas la vertu.

Lekain. — Au contraire, ça la dévoile.

Le marquis de Villette. — La sienne n'y peut rien gagner. Je poursuis ma litanie. La marquise de Foncières, à qui on reproche des galanteries natives du nouveau monde. La marquise de Grammont, dont l'air commun et la laideur sont passés en proverbe, et qui pardonnerait volontiers à Dubarry d'être fille, si elle voulait se passer d'être jolie. La superbe comtesse de Brionne, levant fièrement sa belle tête, et fâchée de n'avoir pas mis le temps à profit. La comtesse de Blot, affectant le jargon du sentiment, et toute fière de rester attachée au marquis de Castres. La comtesse d'Hénin, si jolie, qu'on la fait rimer à..... vous savez quoi. Parlerez-vous de la minutieuse princesse de Chimay, de la matérielle comtesse de Montmorin ? de la grossière marquise d'Ossun, ou de son insolente et dévergondée bru ? ajouterez-vous à ces beaux chefs de parti, la duchesse de Mazarin, qui vit saintement avec l'archevêque de Lyon, Montazet ?

Laharpe. — Calomnies ! Vos documens sont pris dans des chansons de carrefours (1).

(1) Il y avait en effet alors une fabrique permanente de pamphlets qui insultaient la ville et la cour, sous le titre de Noëls, Complaintes, etc. Des poètes de place rimaient ces gentillesses et propageaient le scandale ; quand ils ne l'inventaient pas, ils le brodaient. A la faveur d'un air connu, cela circulait dans le monde et s'y retenait plus facilement. Il est telle accusation qui a été portée pour ne point changer une rime difficile que ne fournissait pas Richelet.

Le marquis de Villette. — Citez-m'en une seule qui ne soit point reprochable, je deviens Choiseul.

Tout le monde. — Oui, une seule. — Cherchons. — Cherchez.

Laharpe. — La princesse de Luxembourg, par exemple, j'espère.....

Lekain. — C'est vrai; celle-là est exempte de tout reproche.

Monvel. — Et s'il m'est permis de parler ainsi, moi, indigne, je me porte sa caution. Un de mes amis a chez lui une vieille servante qui appartenait à cette vertueuse princesse. Elle raconte des choses merveilleuses de son ancienne maîtresse.... pour éviter la tentation, madame faisait porter chaque matin, dans son cabinet, une grande cruche d'eau bénite chauffée au bain marie.

M^{me} Benoit. — Une cruche d'eau bénite chaude! eh! Dieu du ciel! qu'en peut-elle faire?

Monvel. — Je n'en sais rien. Mais Jeannette assure qu'elle ne s'en sert ni en bain de pied, ni en breuvage.

M^{me} Benoit. — Hem! Hem!... Lekain, vite, vite, mon évantail.

(*On annonce la voiture du marquis de Villette.*)

Lekain. — Messieurs, s'il n'était pas si tard, nous épuiserions la matière... ce sera pour une autre fois.

(*Le marquis de Villette sort.*)

M^{me} Benoit, *à M. de Laharpe*. — M. de Villette vous a battu.

Un convive. — M. de Laharpe a voulu jeter des pierres dans son jardin!

Laharpe, *riant*. — Oui... par la porte de derrière.

M^{me} Benoit. — Il est heureusement d'une société fort tolérante.

Laharpe. — Si on ne le blesse pas trop; au total il défend moins ses vices que sa vanité.

Lekain. — Laissons-lui la manie de vouloir paraître à la fois homme de cour et homme de lettres.

LAHARPE. — Homme de cour, avec une savonnette à vilain. Homme de lettres, enfariné de M. de Voltaire.

Laharpe eut le dernier mot. Nous fîmes tous nos adieux (1).

(1) Le ton qui règne dans cet entretien était des plus à la mode. On comptait parmi les plaisirs de bonne compagnie la liberté de conversation, à la manière des contes de La Fontaine. L'expression, du reste, voilant toujours l'incisif de la pensée, nos lecteurs nous sauront gré d'avoir conservé ce morceau dans son intégrité. Cette petite vie préparait de grands événemens à l'histoire.

XIII.

TROIS MORTS ILLUSTRES.

Passion du calembourg. — Obsèques de Louis XV. — Inquiétudes de la province. — Second ordre de début. — Maladie de Lekain. — Il est mort! — Arrivée de M. de Voltaire. — *Irène*. — Triomphe national. — Mort de Voltaire. — Anecdote sur sa croyance religieuse.

Les jeux de mots, les rébus, les charades, sont maintenant dans le sang français; le calembourg devient une passion nationale, et si jadis tout finissait par des chansons, dans la seconde moitié de ce remuant dix-huitième siècle tout se termine par des pointes (soit dit sans en faire une). La première nouvelle qui nous parvint à Lyon, sur la mort de Louis XV et la chute des puissans, était dans ce style : « La cave royale change de maître, les tonneliers du royaume vont avoir de l'occupation,

> *Les Barils* s'enfuient,
> *L'Aiguillon* ne pique plus
> *La Vrille* est usée,

CHAPITRE XIII.

En province, cette mort ne fut pas prise aussi gaîment. La politique ne serait-elle pas un peu comme la perspective théâtrale? les yeux dessus on ne voit rien; pour bien juger, il faut être à distance.

Les sanglans outrages dont furent troublées les obsèques du monarque; l'inexpérience de Louis XVI, son petit-fils, qui acceptait en tremblant une couronne toujours pesante pour une tête de vingt ans, plus difficile encore à porter par les fautes de son prédécesseur; l'état moral de la nation, profondément humiliée des revers de la dernière guerre et des pas rétrogrades faits vers le despotisme; parmi les grands, le penchant à toutes les licences; chez le peuple, l'esprit d'insubordination; l'indépendance des écrivains, le désordre dans les finances, tout faisait présager une réaction. C'était ainsi du moins qu'on prophétisait autour de moi, et je ne faisais pas autrement attention à ces prédictions sinistres. J'ai toujours regardé la ville de Lyon comme la grande marchande de modes du royaume, et au moindre mouvement, c'était à se moquer de voir les frémissemens de cette riche manufacturière, dont le cœur semblait battre dans un coffre-fort. La suite a prouvé que je voyais mal; mais j'étais jeune, je recevais six mille francs d'appointemens; le public m'aimait, du moins comme travailleur; mon cœur ayant conservé de douces relations, mes vingt-huit ans étaient des plus agréablement occupés : j'étais heureux... la France allait bien.

Prenant en patience ma vie de chanoine, j'avais jeté l'ancre sur le tranquille navire de Mme Lobreau. Chaque soir je venais faire une petite manœuvre toujours applaudie, tout m'était favorable. Il n'y avait donc plus d'orage à craindre pour l'acteur aimé, quand il prit fantaisie à MM. les gentilshommes de la chambre de m'arracher à ma douce quiétude.

Ces pourvoyeurs officiels m'envoyèrent un second ordre de début : désobéir! impossible. Les premiers jours de février, juste quatre ans après mes infructueuses ten-

tatives, j'écrivais à messeigneurs de Duras et de Richelieu, que j'étais à la disposition de la Comédie-Française.

Arrivé le 7 février, mon premier soin est d'envoyer chez Lekain, avec un mot pour demander un rendez-vous. Au retour du commissionnaire pas de lettre ! une ligne au crayon seulement ; je jette les yeux sur ce papier, je crus que je devenais fou... une écriture de femme et ces mots : « *Lekain va mourir !* » Qui t'a donné cela ! dis-je à cet homme. Il me fait le portrait de M^me Benoit. Lekain se meurt ! M^me Benoit m'écrit ! Je cours aussitôt chez le grand artiste : impossible de me recevoir. Le célèbre Tronchin y était en consultation. Ce soir-là, il faisait un temps affreux ; la grêle frappait les vitres du malade et devait retentir à l'effrayer ; j'en étais couvert dans la rue, n'importe ! je voulais voir le docteur ; je m'adossai contre le mur et j'attendis. Un homme sortit de la maison, il y avait dans toute son attitude une telle tristesse, que je compris qu'il ne restait plus d'espoir. C'était M. Tronchin, sans doute ; j'allai à lui, et je reconnus Bellecourt. J'avais eu quelques motifs de lui en vouloir, je lui pardonnai tout alors. S'il fut souvent camarade difficile, en cette circonstance, il se montrait homme de cœur. J'eus des nouvelles du malade. Tristes nouvelles ! Bellecourt, vieux et troublé, me demanda mon bras. Malgré la tempête, il n'avait pas voulu laisser avancer sa voiture jusque sous les fenêtres de Lekain. « Ah ! me dit-il en s'appuyant sur moi, s'il meurt, je n'irai pas loin ! non, je ne lui survivrai pas long-temps. »

On a parlé diversement de la mort de Lekain. Ce qu'il y a de bien avéré, c'est qu'après avoir joué le rôle de Vendôme, et s'y être élevé à toute la hauteur de son génie, il tomba malade d'une inflammation d'entrailles qui l'emporta.

Lekain succomba le dimanche 8 février 1778, sur les deux heures après midi. Le soir même, le parterre demanda de ses nouvelles à l'acteur qui annonçait ; il ne

répondit que par ces mots : *Il est mort!* MORT! répéta-t-on dans toute la salle, avec un cri de douleur¹, auquel succédèrent la consternation et le silence. La sortie de la Comédie-Française ressembla ce jour-là à un convoi ; on partait deux à deux, on se parlait bas ; j'y vis pleurer. Une telle perte mettait le théâtre et la littérature dramatique en deuil. A peine Lekain touchait-il à sa 49e année. On l'inhuma avec pompe ; les deux comédies s'étant accordées pour grossir le cortège, suivaient avec un véritable sentiment de douleur religieuse.

Et par un rapprochement remarquable le jour même de l'enterrement de Lekain, le patriarche de Ferney fit sa rentrée dans Paris, après une absence de 27 ans ; il comptait sur ce grand acteur pour la représentation de sa tragédie d'*Irène*. Quand, à son arrivée chez le marquis de Villete, il trouva la Comédie-Française en corps, il jeta vivement les yeux sur le groupe des comédiens, cherchant au milieu d'eux celui qu'il traitait d'élève et de fils, et qui aurait dû se présenter le premier ; l'abbé Mignot, neveu du marquis de Villette, prit alors la main du vieillard : « Du courage ! vous demandez Lekain... » il s'arrêta, n'osant aller plus loin ; Bellecourt, pénétré d'une tristesse profonde, montrant ses camarades en deuil, acheva de l'instruire : « Voilà ce qu'il reste de la Comédie-Française ! » Voltaire tomba en défaillance.

Par la plus étrange fatalité, le nouveau père de notre théâtre ne vit jamais jouer sur la scène Française l'acteur qui contribua le plus à sa gloire, et qui comprenait le mieux ses ouvrages, l'acteur formé par lui, et qui, en 1750, n'avait pu obtenir la permission de débuter que peu de jours après le départ de son bienfaiteur pour la Prusse. Il se faisait une fête de voir Lekain dans le beau de son talent et de sa renommée. Hélas ! à son entrée dans Paris, Lekain n'existait plus.

Je fus témoin de sa douleur sincère et profonde, et à cette occasion, le marquis de Villette l'ayant interrogé sur

le mérite des principaux acteurs tragiques qu'il avait vus au théâtre, dans sa longue carrière, tels que Baron, Beaubourg, Dufresne, Sarrazin, Lanoue et Grandval, Voltaire détailla les qualités diverses par lesquelles chacun d'eux avait brillé, et conclut en disant que Lekain réunissant un plus grand nombre de ces qualités, les surpassait de beaucoup, et même qu'il était à ses yeux *le seul acteur vraiment tragique.*

En effet, Lekain s'identifiait tellement avec le caractère des personnages, que tour à tour on le voyait Oreste, Néron, Gengiskan, Mahomet; son entrée sur la scène dans ce dernier rôle était surtout admirable. Le jeu pantomime, dans lequel il excellait, prolongeait l'illusion ; c'est ainsi qu'un poète a décrit sa sortie du tombeau de Ninus :

> Je crois toujours le voir, échevelé, tremblant,
> Du tombeau de Ninus sortir pâle et sanglant,
> Pousser du désespoir les cris sourds et funèbres,
> S'agiter, se débattre au milieu des ténèbres,
> Plus terrible cent fois que le spectre, la nuit,
> Et les pâles éclairs, dont l'horreur le poursuit.

Il était enfin l'âme de la tragédie, et dès qu'il paraissait, sa déclamation savante et mesurée donnait le ton aux autres acteurs.

Après cette perte irréparable et soudaine, l'arrivée seule de M. de Voltaire pouvait faire diversion aux regrets publics. Je ne sais si l'apparition, je ne dirai pas d'un roi, mais d'un héros, d'un prophète, aurait causé plus d'admiration et de délire que l'arrivée du grand homme dans Paris. Ce nouveau prodige suspendit tout autre intérêt, fit tomber les bruits de guerre, les intrigues de robe, les tracasseries de cour, même la grande querelle musicale des Gluckistes et des Piccinistes. La Sorbonne frémit, le parlement garda le silence, toute la littérature s'émut, et Paris s'empressa de voler aux pieds de l'idole de la nation.

Le philosophe de Ferney était descendu à l'hôtel du

marquis de Villette, sur le quai qui porte aujourd'hui le nom de Voltaire, au coin de la rue de Beaune, et dès le lendemain un concours de monde prodigieux commença ses visites. Lui, resta toute la semaine en robe de chambre et en bonnet de nuit, recevant ainsi la cour et la ville. M^me Denis et la marquise de Villette tenaient le cercle et faisaient les honneurs. Un valet de chambre allait avertir M. de Voltaire à chaque personne qui arrivait ; il venait, et M. le comte d'Argental et le marquis de Villette de leur côté présentaient ceux que le philosophe ne connaissait pas, ou dont il avait perdu le souvenir. Il recevait les complimens des curieux, leur répondait un mot honnête et presque toujours spirituel, puis, retournait dans son cabinet dicter à son secrétaire des corrections pour sa tragédie d'*Irène*.

Comme M. de Villette semblait jouir peut-être avec trop de vanité du bonheur de montrer M. de Voltaire à tout Paris, on lui décocha l'épigramme suivante :

> Petit Villette, c'est en vain
> Que vous prétendez à la gloire ;
> Vous ne serez jamais qu'un nain,
> Qui montre un géant à la foire.

Dès le 12 février, l'Académie avait arrêté qu'une députation irait complimenter l'illustre confrère ; elle avait nommé, contre l'usage, qui n'admet dans ces sortes d'occasions qu'un seul député, trois de ses membres, à la tête desquels était le prince de Beauveau ; nombre d'autres s'étaient joints au cortége.

Le lendemain, je me réunis à la troupe des comédiens français, qui vint lui rendre de nouveaux devoirs. Cette fois, le compliment de Bellecourt me parut étudié. M. de Voltaire y répondit avec une affabilité touchante, puis, en parlant de sa santé, il ajouta ces paroles qui manifestaient bien son affection pour sa tragédie : *Je ne puis plus désormais vivre que pour vous et par vous.* Et se tournant

ensuite vers M^me Vestris : *Madame*, lui dit-il, *j'ai travaillé cette nuit pour vous, comme un jeune homme de vingt ans.* Sur quoi M^lle Arnoult, qui s'était mêlée aux curieux, dit assez haut, avec son caractère de malice ordinaire, un mot que je n'ai osé confier qu'à mes tablettes.

Quand les comédiens sortirent, je restai, m'étant déjà fait reconnaître par M. de Voltaire, qui s'était parfaitement rappelé m'avoir reçu jadis à Ferney, lors de mon grand complot contre sa perruque. M. de Laharpe ayant observé que le sieur Bellecourt avait débité son compliment d'un ton très-pathétique, M. de Voltaire répondit : *Oui, nous avons fort bien joué la comédie l'un et l'autre.*

La tragédie d'*Irène* fut représentée le 15 mars. Depuis les fêtes du mariage du dauphin, jamais je ne vis de plus belle assemblée! excepté le roi (1), toute la famille royale, tous les princes et princesses du sang y étaient. On applaudit non la pièce, mais l'auteur, et un respectueux silence tint lieu des signes d'improbation qu'on eût fait éclater dans toute autre circonstance. Il ne fut pas difficile de persuader à l'illustre vieillard qu'il venait d'obtenir un nouveau succès : plus de trente cordons bleus se firent écrire chez lui pour l'en féliciter. Voulant en jouir en personne, le 30 mars, jour de la sixième représentation, après avoir assisté à une séance de l'Académie, où des honneurs inusités lui avaient été rendus, il parut au Théâtre-Français. Un triomphe, dont la nation n'avait pas encore donné l'exemple, l'y attendait. Entre les deux pièces, son buste, placé sur le théâtre, fut couronné par tous les acteurs avec des transports et un délire universel, qui dura plus de vingt minutes. Tout à coup, et d'un mouvement spontané, par l'accord d'une pensée unanime de respect, les femmes se levèrent, et se tinrent ainsi debout, agitant leurs mouchoirs. On ne peut peindre l'effet de ce mouve-

(1) Le roi affecta d'envoyer la reine à l'Opéra, ce soir-là. Louis XVI n'aimait pas Voltaire.

CHAPITRE XIII.

ment! Rien n'avait été préparé d'avance, et cette inspiration avait gagné tout le monde. Ce fut M^{lle} Lachassaigne, qui donna l'idée de couronner le buste de l'illustre vieillard, et M^{lle} Fanier fit faire à M. de Saint-Marc les vers de ce couronnement. On en donna des copies, les voici :

> Aux yeux de Paris enchanté,
> Reçois en ce jour un hommage,
> Que confirmera d'âge en âge
> La sévère postérité!
> Non, tu n'as pas besoin d'atteindre au noir rivage,
> Pour jouir des honneurs de l'immortalité!
> Voltaire, reçois la couronne
> Que l'on vient de te présenter;
> Il est beau de la mériter
> Quand c'est la France qui la donne.

M^{me} Vestris déclama ces vers avec un peu trop d'emphase peut-être; cependant on cria *bis*, et elle recommença. Chacun de nous alla ensuite poser sa couronne auprès du buste, et M^{lle} Fanier, dans une extase fanatique, ayant baisé ce buste, nous en fîmes tous autant l'un après l'autre, et, tant l'enthousiasme est chose contagieuse, nous vîmes un instant où le parterre franchirait les barrières, et sauterait sur le théâtre pour suivre notre exemple. Cette cérémonie, faite aux acclamations de toute la salle, étant terminée, on baissa la toile, qui fut ensuite relevée pour jouer *Nanine*. Le marbre de M. de Voltaire, placé à droite sur le théâtre, y resta durant toute la représentation.

M. le comte d'Artois, qui ne manquait jamais une occasion d'être aimable, étant à l'Opéra avec la reine, quitta un moment Sa Majesté pour venir à la Comédie-Française *incognito* (1), et avant la fin du spectacle, il envoya son capitaine des gardes, le prince d'Hénin, dans la loge de Voltaire : « Dites au grand écrivain, de ma part, tout l'intérêt que je prends à son triomphe, et tout le plaisir que

(1) La note de Fleury explique pourquoi cet incognito.

j'éprouve de joindre mon hommage à celui de la nation. »

Nanine jouée, le nom de Voltaire retentit de nouveau, et de toutes parts, avec des acclamations, des tressaillements, des cris de joie, d'admiration et de reconnaissance. L'envie et la haine, le fanatisme et l'intolérance n'osèrent rugir qu'en secret, et pour la première fois peut-être, on vit l'opinion publique en France jouir avec éclat de tout son empire.

L'illustre vieillard, déjà affaibli par son grand âge, paraissait succomber sous les impressions de ce triomphe; vivement attendri, ses yeux étincelaient à travers la pâleur de son visage, mais on croyait voir qu'il ne respirait plus que par le sentiment de sa gloire.

Il fut porté sur les bras des spectateurs jusqu'à son carrosse (couleur d'azur parsemé d'étoiles, ce qui fit dire à un plaisant, que c'était le *Char de l'Empirée*). Ici autre triomphe : le peuple, rassemblé devant la porte de la comédie, voulait dételer les chevaux et conduire le char; ce fut à grande peine qu'on obtint de le laisser partir; mais cette foule, ivre d'enthousiasme, le reconduisit jusqu'à sa demeure, en faisant retentir l'air de son nom et du titre de ses principaux ouvrages. Vive Voltaire! vive l'auteur de *Zaïre!* vive l'auteur de *Mérope!* vive le père de *Brutus!* vive l'auteur de la *Henriade!* vive Voltaire! vive Voltaire! s'écriait-on à droite, à gauche, au-devant de lui, derrière sa voiture, et des fenêtres au-dessus : c'était aussi spontané qu'unanime. La seule petite supercherie dont on se soit rendu coupable dans cette soirée mémorable vient de moi, et je ne m'en repens pas; car entre toutes ces jouissances d'amour-propre, je lui procurai celle qu'il estimait le plus, et à laquelle on ne songeait point : comme la voiture tournait devant la rue du Bac, une foule d'ouvriers, bras nus, étaient sortis de leur atelier pour voir le cortége; je l'avouerai, ils ne paraissaient pas bien comprendre toute la valeur du cri littéraire. Voltaire était pour eux un philosophe, c'est-à-dire, dans leur pensée,

un ennemi des prêtres, et il y avait alors, même chez le peuple, une tendance à dénigrer le clergé. Ces braves gens allaient, je crois, crier « vive le philosophe! » quand m'étant trouvé au milieu d'eux, je leur dis : Ecoutez donc ce qu'ils crient! il y a bien autre chose de mieux à dire, ma foi! et Calas! et la famille Sirven! Ce mot suffit, ils partent, se ruent sur la voiture, jettent en l'air leur bonnet, en s'écriant au milieu des autres cris : « Vive le défenseur de Calas! vive le défenseur des Sirven! » Voltaire distingua cet hommage, et ce fut sur cela que, se retournant vers le public, il dit : « Vous voulez donc m'étouffer sous des roses! » En effet, il avait vu son apothéose avant sa mort, et sa mort devait suivre de bien près. Le 30 mai suivant il expira, âgé de quatre-vingt-quatre ans. On peut dire qu'il vit jouer en mourant sa tragédie d'*Irène*.

Beaucoup ont parlé de la religion de M. de Voltaire, et du ridicule d'une prétendue confession. Je ne sais rien de positif là-dessus; mais il m'a été rapporté par M. Saint-Marc, un peu gentilhomme, à demi-auteur, tout-à-fait gascon, et pourtant confident de M. de Voltaire et commensal de sa maison, que ce qu'il redoutait le plus, c'était le refus de sépulture, la violation de son tombeau, la dispersion de ses cendres : cette idée fixe l'obsédait; il craignait quelque tentative de ce genre de la part du clergé, et voulait après sa mort être sûr de conserver l'intégrité de son corps : aussi, pendant les six derniers mois de sa vie, parlait-il souvent du respect des Chinois pour leurs trépassés, de l'embaumement des Egyptiens, du bonheur de vivre dans un pays où chacun pouvait espérer de devenir une momie passable, d'après son état de fortune, et se perpétuer comme il l'entendait. « Cet homme qui a un nom immortel, ajoutait le gascon, voudrait de plus l'immortalité du cadavre. »

Je ne sais quelles réflexions cela fera naître sur M. de Voltaire, mais à cette anecdote inédite j'en ajouterai une autre, qui fixera davantage sur les véritables pensées reli-

gieuses de ce grand homme ; je tiens celle-ci de M. le comte de Latour qui, par passion et par respect pour Voltaire, devint quelque temps son secrétaire amateur.

Une matinée du mois de mai, M. de Voltaire fait demander à ce jeune seigneur s'il veut être de sa promenade (trois heures du matin sonnaient). Étonné de cette fantaisie, M. de Latour croyait achever un rêve, quand un second message vint confirmer la vérité du premier. Il n'hésite pas à se rendre dans le cabinet du patriarche, qui vêtu de son habit de cérémonie, habit et veste mordorés, et culotte d'un petit gris tendre, se disposait à partir. — Mon cher comte, lui dit-il, je sors pour voir un peu le lever du soleil ; cette profession de foi du vicaire savoyard m'en a donné envie... sachons si Rousseau a dit vrai. » Ils partent par la nuit la plus noire, ils s'acheminent. Un guide les éclairait avec une lanterne, meuble assez singulier pour chercher le soleil ! Enfin, après deux heures d'excursions fatigantes, le jour commence à poindre. Voltaire frappe des mains avec une véritable joie d'enfant. Ils étaient alors dans un creux. Ils gravissent assez péniblement vers les hauteurs ; les quatre-vingt-un ans du philosophe pesaient sur lui, on n'avançait guère, et la clarté arrivait vite : déjà quelques teintes vives et rougeâtres se projetaient à l'horizon ; Voltaire s'accroche au bras du guide, se soutient sur M. de Latour, et les trois contemplateurs s'arrêtent sur le sommet d'une petite montagne. De là, le spectacle était magnifique ! c'étaient les roches pelées du Jura, les sapins verts se découpant sur le bleu du ciel dans les cîmes, ou sur le jaune chaud et âpre des terres ; plus au loin, c'étaient des prairies, des ruisseaux ; les mille accidens de ce suave paysage qui précède la Suisse et l'annonce si bien, et enfin, où la vue se prolonge, c'était encore dans une horizon sans bornes, un immense cercle de feu, empourprant tout le ciel. Devant cette sublimité de la nature, Voltaire est saisi de respect ; il se découvre, se prosterne, et quand il peut parler, ses paroles

sont un hymne : « Je crois, je crois en vous! » s'écriait-il avec enthousiasme. Puis décrivant avec son génie de poète et la force de son âme le tableau qui réveillait en lui tant d'émotions, au bout de chacune des véritables strophes qu'il improvisait : « Dieu puissant! je crois! » répétait-il encore. Mais, tout-à-coup une pensée subite lui vient, il se relève, il remet son chapeau, secoue la poussière de ses genoux, reprend sa figure plissée, et regardant le ciel comme il regardait quelquefois le marquis de Villette, lorsque ce dernier laissait échapper une *naïveté*, il ajoute vivement : « Quant à monsieur votre fils et à madame sa mère... c'est une autre affaire. »

XIV.

MON SECOND DÉBUT.

Bel ensemble du Théâtre-Français. — Etat de la littérature dramatique. — Je plais à la reine. — M^{me} Campan me protège. — J'ai une audience de la reine. — *Monsieur,* frère du roi. — Le poète Ducis. — Les *Barmécides.* — Le zéro oublié. — Orgueil de poète.

Je viens de retracer deux événements, dont les circonstances ne pouvaient manquer de rester gravées dans ma mémoire, par la raison qu'elles se rapportent précisément à l'époque de mon second début. Les rôles de Sainville dans la *Gouvernante* et de Saint-Albin dans le *Père de Famille*, me firent obtenir cette fois un peu plus d'indulgence de la part du public, ayant vaincu d'ailleurs cette timidité bien pardonnable dans un acteur, qui venait se faire entendre sur le premier théâtre de l'Europe, et même du monde.

En effet, c'était alors seulement aux Français qu'on rencontrait cet ensemble de talens, cette habitude exquise de

la scène, cette spirituelle finesse de jeu, qui faisait valoir non-seulement les idées, mais les intentions de l'auteur comique. Je ne veux pas dire par là que des acteurs de province ne pussent bien jouer aussi la comédie. Pris séparément, plusieurs montraient sans doute des talens incontestables; mais c'était à Paris seulement que les acteurs arrivaient à cette émulation réciproque, à cet ensemble parfait dont j'ai parlé, ensemble si difficile à acquérir, et qui faisait le charme des connaisseurs et les délices de la bonne société.

J'appréciais comme je le devais ce beau concours, et la supériorité des talens de nos premiers acteurs dans le comique comme dans le tragique; c'était pour moi un vif stimulant, un puissant motif de zèle, et je le témoignais, au moins, par une grande exactitude à remplir les devoirs de mon emploi.

Après la mort de M. de Voltaire, le Théâtre-Français avait à se soutenir plus par ses propres forces, que par celles des auteurs. Pour peu qu'on approfondît l'état réel des choses, on trouvait tous les signes d'un dépérissement marqué dans les compositions théâtrales. Les divers ressorts de notre système dramatique semblaient être usés. Comment ne l'auraient-ils pas été après deux ou trois mille pièces jetées, pour ainsi dire, dans le même moule? où trouver des sujets, des situations, des mouvemens, des effets nouveaux en s'attachant surtout à suivre éternellement la même méthode? Dans la comédie, on ne voyait déjà plus en pièces nouvelles que des riens à personnages épisodiques, n'ayant de succès que par des détails brillantés. Dans le tragique, les pièces de Dubelloy et de Lemière nous menaient à la bouffissure. Restait le drame larmoyant et la tragédie dite bourgeoise; belle trouvaille! « Ce sont des eunuques qui crient qu'ils ont fait un enfant, » disait Préville.

Voilà dans quelles circonstances je fis mon second début : j'ai dit que je fus accueilli bien moins défavorable-

ment que la première fois. Je jouai avec assez de succès dans *Heureusement* et dans les *Fausses infidélités*; mais le rôle où je réussis le mieux, contre mon attente, fut celui de Saint-Albin, dans le *Père de famille*. La reine ayant assisté avec beaucoup de personnes de la cour, à une de ces représentations, se montra satisfaite, et dit que le débutant n'était pas sans talent et promettait; elle en parla même au maréchal de Richelieu; celui-ci répondit : « Il est vrai, madame, que Fleury promet, mais il se ferme la porte du Théâtre-Français, parce qu'il a la prétention d'être sociétaire; c'est d'ailleurs une mauvaise tête, et il ne cédera pas. »

La jeune reine me connaissait par ma sœur, je le savais bien; d'un autre côté, j'avais auprès de Sa Majesté une protectrice puissante, M^{me} Campan. Depuis mon aventure de Versailles avec les chevau-légers, je m'étais acquis une réputation chevaleresque, qui m'avait servi plus d'une fois. Un acte de courage est bonne apostille pour toute la vie auprès des femmes. Celles qui sont passionnées, vous aiment par un retour sur elles-mêmes, et les sages, par esprit de corps; M^{me} Campan était de ces dernières, elle se trouvait à Versailles à la fameuse époque, et depuis elle me montrait beaucoup de bienveillance; sa charge de femme de chambre de la reine la mettait à même d'être utile, c'était l'obligeance en personne, et quant à ce qui me concerne, sans elle peut-être je ne serais pas au Théâtre-Français.

Sans doute elle m'avait déjà recommandé en cour, puisqu'après son entretien avec le duc de Richelieu, la reine rapporta à M^{me} Campan ce qu'on lui avait dit de mes prétentions. Cette dernière en y réfléchissant, crut voir dans tout cela un malentendu; elle voulut s'en expliquer avec moi. Quand je la vis, je lui représentai combien je tenais à être reçu, ne demandant pour toutes conditions qu'à doubler les premiers sujets et à ne recevoir de rétribution que la part la plus modique, c'est-à-dire un quart de part;

mais qu'ayant à faire un long noviciat, il était bien naturel de prendre au moins mes sûretés, pour ne pas me trouver exposé à être renvoyé par un caprice; comprenant du reste parfaitement bien, que ce ne serait qu'à force de travail que je parviendrais à me créer un état et à pouvoir dire avec une sorte d'orgueil : « J'appartiens au Théâtre-Français ! »

— Très-bien ! me dit M^{me} Campan, je sais maintenant ce qu'il faut répondre pour vous; mais d'où vient donc cette réputation de mauvaise tête que le maréchal de Richelieu vous donne, auriez-vous encore fait des vôtres ! — Je ne sais ce que M. le maréchal veut faire entendre, répondis-je, à moins qu'il ne soit instruit de mon petit pourparler avec Molé. — Ah ! ah ! et que s'est-il passé dans ce petit pourparler ? — Une simple explication. Molé n'a point de rivaux à craindre, et a la faiblesse d'en avoir peur; il intrigue pour faire placer un sieur Florence, à mon détriment; j'ai été lui dire que je savais ses mauvaises dispositions à mon égard, que, ne pouvant pas l'empêcher d'avoir des protégés, je le priais de s'abstenir de me nuire, ou ma foi !... que je le tuerais ou qu'il me tuerait. — Voilà une alternative fort agréable; savez-vous, Fleury, que vous attenteriez en même temps au repos de bien des dames ? Songez-y donc ! Molé est une sorte de propriété nationale. — Aussi moins par docilité sans doute, que pour se conserver à qui de droit, il m'a dit : qu'il ne nuisait à personne, et que Florence ferait bien son chemin tout seul. — Et vous avez été rassuré ? — Depuis lors, je marche sur des roses. — Voyez-vous! on ose dire pourtant que vous êtes mauvaise tête !

Ainsi, moitié sérieuse, moitié riante, se passa mon explication avec M^{me} Campan.

Pour mieux me servir elle forma le projet, à mon insu, de me faire obtenir une audience de la reine, à la suite de laquelle Sa Majesté recevant de moi-même l'explication que je venais de donner, m'accorderait sans doute sa haute

protection. Ce plan arrêté, elle saisit adroitement la première occasion pour dire à la reine qu'elle me connaissait sous des rapports favorables, qu'elle savait bien que j'avais un caractère ferme, qu'apparemment je désirais n'être pas dans la fausse position des acteurs à la pension au Théâtre-Français, mais qu'il était impossible que je désirasse part entière. « M. le maréchal aura été trompé, ajouta-t-elle, il y a quelque intrigue, je parie, contre ce pauvre jeune homme. » Et là-dessus, pour piquer la curiosité de la reine, elle dit sur le pauvre persécuté, tout ce qu'elle savait, en bien et en mal, mais de ce mal qui ne nuit jamais sans doute; elle fit de moi un jeune comédien tenant du Raphaël, du page, du Roland; et surtout du martyr. Après un tel éloge c'était à donner le désir de me voir à Dieu le père : « Je veux lui parler, dit Sa Majesté, qu'il vienne demain. »

Je fus aussitôt prévenu, et le lendemain, M^{me} Campan me présenta elle-même à la reine; après m'avoir fait entrer par les petits appartements : — Vous ressemblez bien à votre sœur, me dit Sa Majesté en me voyant. — Quoi! madame, vous daignez vous souvenir... — Bonne, excellente femme! aimée, honorée, et du talent; vous en aurez aussi, je vous ai vu jouer dernièrement dans le *Père de famille*, et vous m'avez fait le plus grand plaisir; mais ce n'est pas tout que d'annoncer du talent, il faut encore être raisonnable. Comment donc! M. de Richelieu m'a dit que vous vouliez être reçu! — Oui, madame, répondis-je de l'air le plus respectueux. — Vous l'entendez, reprit la reine, en se retournant vers M^{me} Campan, direz-vous encore que le duc a été trompé? Etre reçu, c'est avoir part entière. — Non, madame, et je supplie Votre Majesté, répliquai-je, de me permettre de lui représenter qu'il s'en faut bien que mes prétentions s'élèvent si haut. Je désire être reçu sociétaire pour avoir la certitude d'appartenir pour toujours au Théâtre-Français; mais comme on n'arrive à la part entière que par droit d'ancienneté, je me

bornerai, dans mon emploi, à doubler les acteurs qui sont devant moi; et alors étant en quatrième, je demande seulement quart de part. — En est-ce ainsi vraiment? — Je tiens d'ailleurs beaucoup au titre de comédien du roi, et je renonce pour le mériter et l'obtenir, aux avantages d'un engagement bien plus lucratif en province. — Quoi! *vous ne voulez que ça?* me dit la reine, c'est bon!...... Je me retirai très peu rassuré, ne sachant pas trop à quoi m'en tenir à cause du ton un peu caustique avec lequel Sa Majesté avait prononcé sa dernière phrase en me congédiant.

Huit jours se passèrent dans l'attente; point de nouvelles de la cour ni du théâtre. J'écrivis à M. le duc de Duras que je ne jouerais plus, jusqu'à ce que mon sort fût fixé. Le surlendemain je reçus mon ordre de réception; Mme Campan avait voulu me laisser le plaisir de la surprise. Pendant ces jours si cruels d'anxiété, la reine daigna me recommander elle-même au duc de Duras de manière à être obéie : c'était ma destinée tout entière.

J'allai faire ma visite à MM. les gentilshommes de la chambre. En entrant chez le maréchal de Richelieu, cet illustre vieillard, ce fin courtisan, vint à moi : —Eh bien! monsieur, vous devez être content, vous l'emportez! la reine l'a voulu; mais croyez-moi, soyez moins barre de fer et ménagez Molé. — Impossible, monseigneur; c'est mon caractère, et je serai toujours tel que vous dites. Quant à M. Molé, je rends justice, plus que personne peut-être, à son talent; mais des ménagemens pour l'homme, qu'on ne m'en demande point; je serai exact et même ponctuel à mon devoir; on ne peut en exiger davantage... Après ces mots, je pris respectueusement congé de M. le maréchal.

Qu'on ne s'étonne pas de voir la reine à cette époque se mêler d'affaires de théâtre, et s'en occuper même avec une sorte d'intérêt. Outre que, pour moi, le souvenir de ma sœur me recommandait auprès d'elle, ses goûts la portaient à accorder une protection bienveillante aux artistes

en général. Ce qu'on regarderait aujourd'hui comme futilité, se traitait en chose sérieuse alors, les amusements étaient les véritables affaires; d'ailleurs, à ceux qui trouveraient mauvais que la cour intervînt ainsi dans le gouvernement des coulisses, je répondrais que c'était une tradition reçue, en remontant à deux grands hommes : Molière et Louis XIV.

Monsieur frère du roi, même, qui s'était mis à faire un peu d'opposition, payait son tribut à la mode du patronage théâtral, et cette année aussi il poussa *chez nous* (pardon si j'en prends l'habitude) un jeune auteur qui annonçait un talent réel; M. Ducis nous donna *OEdipe chez Admète*, tragédie qui avait le mérite bien rare de tenir de la simplicité antique, disaient du moins ses partisans. Pour moi, qui ne connaissais rien de cette docte antiquité, si l'on voulait témoigner par là que l'œuvre nouvelle approchait des ouvrages de Corneille ou de Racine, je demande excuse pour la témérité de mon jugement, mais avec ce que j'avais de bon sens, il me sembla que l'unité d'action manquait à cet ouvrage, où l'intérêt divisé ne s'arrêtait sur personne, se prolongeant et changeant fréquemment d'un acte, et même d'une scène à l'autre. Toute l'exposition poétique du premier acte avait le défaut de ne rien exposer; le second était faible; le quatrième languissant; le dénouement de commande, et aussi postiche qu'on en puisse faire; mais Brizard fut sublime et Monvel entraînant. Un accident même qui aurait pu nuire à l'ouvrage, le servit : Monvel se blessa en sortant de scène, et la deuxième représentation en ayant été retardée, l'auteur, véritable poète, retravailla, coupa, fit des améliorations, ôta plusieurs choses répétées, désenfla un peu de la bouffissure du style, et nous eûmes à la suite un succès assez complet de tragédie. Cela fit oublier la chute des *Barmécides*.

J'allais les oublier ces superbes Barmécides et leur fortune équivoque! C'était une tragédie nouvelle de M. de

Laharpe, tirée d'un épisode des *Mille et une Nuits*, ou plutôt, comme nous le disions dans les coulisses, tirée d'un recueil de contes à dormir debout. Monvel, dont M. de Laharpe avait en son temps fort mal traité *l'Amant bourru* dans le Mercure, prit sa revanche en lui décochant une complainte sur l'air des *Pendus*, complainte en vingt-trois couplets, autant que de fautes dans la pièce, disait-il. Toutefois les *Barmécides*, à force d'être remorquées, se traînèrent onze fois devant un prétendu public ; je me rappellerai toujours l'avant-dernière représentation, elle rapporta net 800 livres. Eh bien ! le triomphateur demanda à voir les comptes. Glacé devant les colonnes vides des registres, ne voulut-il pas nous persuader qu'on avait oublié un zéro ! La recette était d'une plus belle apparence, c'est vrai ; mais M. de Laharpe ne savait-il pas que le parterre n'était garni que de ses amis ? Nous les appelions... *Les Pères du désert*.

XV.

FOYER DU THÉATRE-FRANÇAIS.

Dugazon me tâte. — Duel. — Je suis sociétaire. — Proclamation du général Bourgoyne. — La perruque de M. de Sartine. — M. le marquis de Lafayette. — Mot du compte d'Artois. — Mme Vestris, Mlle Sainval. — Exil politico-dramatique. — *Supplément à la Gazette de France.* — Escadre blanche. — Escadre rouge. — Colère de Leurs Majestés. — Linguet et *le Bâtonnier*.

Je suis enfin admis. Je suis sociétaire du Théâtre-Français, un peu malgré tout le monde, qu'importe! m'y voilà. Le comité, ordinairement composé des premiers sujets, balança longtemps entre Florence et moi. Ceux qui se rappellent cet acteur jugeront combien l'intrigue avait accès à ce théâtre. Tout le monde a connu le beau talent de Florence, reçu plus tard comme l'avare reçoit maître Jacques, pour tout faire, emploi qu'on donne le plus souvent à ceux qui font tout mal. L'avouerai-je? cette facilité à l'égard de Florence, et cette opposition contre moi me donnèrent de l'amour-propre.... La vanité accepte des héritiers et repousse les successeurs.

CHAPITRE XV.

Toutefois, j'étais au comble de mes vœux ; je pouvais me nommer du beau nom d'acteur SOCIÉTAIRE ! rejeté dans le dernier rang il est vrai, comme *quatrième amoureux*, bien persuadé que les rôles les plus insignifians ou les plus insipides seraient mon lot ; mais soumis à mon sort avec une résignation vraiment méritoire, pour peu qu'on se souvienne de mon caractère.

J'avais, et je crois que j'ai encore, la tête près du bonnet, comme on dit ; aussi ne me fut-il pas difficile de me tirer galamment du nouveau genre d'épreuve qu'on me préparait. Tout nouvel acteur reçu à la Comédie-Française devait y faire son noviciat les armes à la main, comme les jeunes officiers quand ils entrent dans un régiment : on tâtait chaque apprenti pour savoir s'il était franc du collier. Ce fut mon camarade Dugazon qui se chargea de me tâter, je ne me fis pas prier. Nous nous battîmes à l'épée à la suite d'une querelle légère ou plutôt d'une querelle d'allemand. Dugazon fut blessé à la cuisse. Je dirai en passant que je n'ai vu personne être aussi élégant sous les armes ; c'était vraiment le plus joli jeu du monde ! J'eus regret à le brutaliser.

La nature avait tout fait pour ce taquin de Dugazon, figure vive et spirituelle, taille avantageuse et leste. Il ne pouvait marcher, parler, regarder, ou faire le moindre geste, sans imprimer à tout cela une verve qui, contenue à peine, était toujours au moment de s'échapper au dehors. Dans le monde, rien n'était aimable comme lui, quand il le voulait bien ; il contait et lisait à merveille, mais malheureusement ne voyant pas toujours bonne compagnie, son jeu théâtral s'en ressentait, et on pouvait lui reprocher, avec raison, de tomber dans la charge, et de se montrer plus farceur que comique.

Il entre de la vanité et de la reconnaissance dans l'intimité qui résulte d'un duel. Vainqueur ou vaincu, ça été une occasion de brûler le grain d'encens devant votre courage. — Diantre ! dit l'un, il s'est mesuré avec moi, ce

n'est pas un homme ordinaire. — Eh mais! pense l'autre, s'il est plus fort que moi, il me donne au moins bonne opinion de moi-même. De toutes les façons de s'estimer, celle-ci n'est peut-être pas la meilleure, mais c'est celle qui marche le plus vite; aussi Dugazon et moi nous fûmes aussitôt de véritables amis, et ce fut en boitant de sa blessure que le soir même il me présenta au foyer comme définitivement admis, l'usage voulant qu'après le diplome de MM. les gentilshommes de la chambre, il y eût pour chaque nouveau sociétaire un coup d'épée donné ou reçu, par manière d'apostille.

Le foyer de la Comédie-Française réunissait alors l'élite de la société parisienne. Les grands seigneurs, les gens de lettres, les artistes célèbres, y vivaient à pot et à feu. Tous les soirs, entre la première et la seconde pièce, on était sûr de trouver nombreuse compagnie et compagnie choisie. Chacun y venait porter sa nouvelle, son anecdote, son mot. Ceux qui ne savaient rien composaient, tous payaient leur écot; la fausse monnaie était reçue, pourvu qu'elle eût belle apparence. C'est là seulement que j'ai vu cette égalité parfaite entre les arts, la richesse et la grandeur, et je m'en suis bien trouvé ; c'est aux traits échappés dans ces brillantes conversations, aux discussions aimables qui s'y établissaient, au goût exquis qu'on savait y maintenir, que j'ai dû les élémens de mes succès futurs. On y entendait, à vrai dire, un persifflage perpétuel, mais un persifflage de bon goût, rejetant tout ce qui aurait blessé la politesse ou frisé le pédantisme. Commérage instructif, littéraire, anecdotique, et avant tout amusant, rien ne s'y traitait qu'à *fleur de peau* ; même les affaires les plus sérieuses. Point de réunion entre tous les extrêmes, sous cet arbre de *Cracovie* aux lumières, la France était pour ainsi dire représentée ; mais sans morgue, sans prétention : la France jolie et badine, et pourtant parlant aussi guerre, finances, parlemens, Francklin et Amérique.

Quel bon temps ! il fallait entendre Beaumarchais, fin,

spirituel, emportant la pièce; Barthe, un peu lent à se mettre en train, mais ne s'arrêtant plus quand il avait commencé; Saurin, le beau parleur de l'assemblée; Favart, lourd, et se laissant mordre par Rochon; Goldoni, venant se chauffer les pieds l'hiver et ne disant rien, double économie d'esprit et de combustible; Fanier, riant pour tout le monde et sur tout le monde; Contat, n'ayant pas encore permission d'être spirituelle pour le public, et se rattrapant au foyer; et Lauraguais, rapportant des mots d'Arnoult, dont elle n'aurait dû être que le prête-nom; et Préville, si bon conteur! et Monvel, au langage si choisi! et Dugazon, l'écureuil du théâtre, sautant de chaise en chaise, chiffonnant ces dames, puis bondissant sur la table, et là, contrefaisant le montreur de curiosités, crier avec sa pénétrante voix de tête:

« Ecoutez tous, messieurs, mesdames, la fameuse proclamation du général Bourgoyne, c'est une œuvre unique, militaire, littéraire et véridique; nous la tenons du sieur Monvel, traducteur, éditeur, commentateur et teinturier littérateur de plus d'un, qui ne s'en vante guère: c'est sur la fameuse guerre du pays lointain, américain, contre le peuple de Francklin. Ecoutez! »

Puis, frappant sur les boiseries avec le geste comique d'un charlatan de foire, qui touche un tableau, il chantait, et nous répétions après lui:

PROCLAMATION DU GÉNÉRAL BOURGOYNE.

SUR L'AIR:

Où allez-vous, monsieur l'abbé?
Vous allez vous casser le nez.

 Messieurs, prêtez attention,
 Voici la proclamation
 Du bon roi d'Angleterre,
 Eh bien!
 Il veut finir la guerre,
 Vous m'entendez bien.

C'est l'ouvrage d'un général.
Qui ne compose pas trop mal (1).
Pour calmer l'Amérique,
 Eh bien !
Sa méthode est unique,
Vous m'entendez bien.

Restez en paix dans vos maisons,
Gardez votre lard, vos moutons,
Vos blés, votre fourrage,
 Eh bien !
Le tout pour votre usage.....
Vous m'entendez bien.

Nous vous promettons du bon thé,
Des taxes, du papier timbré,
Car la mère Patrie,
 Eh bien !
Vous aime à la folie,
Vous m'entendez bien.

Ai-je dit que j'étais fataliste ? J'ai toujours vu les petites choses produire les grands effets. Tel événement auquel vous donnez des ressorts suprêmes, vient de rien. Partir du pied gauche au lieu de partir du pied droit, change bien les choses dans l'ordre des destinées. Sait-on à quel futile événement de ménage les Américains doivent la promptitude du traité d'alliance entre leurs états et la France ? pourquoi il y eut une république de plus au monde (je pourrais dire deux de plus) ?

Voici ce que nous disait tout bas M. Rochon de Chabannes, dans ce foyer, où il se disait tant de choses.

Alors que Antoine-Raimond-Jean-Gualbert-Gabriel de Sartines changea son titre de Pluton de la police contre celui de Neptune de la France ; alors que le peuple, commençant à satyriser aussi, chantait de son côté :

(1) Le général Bourgoyne entre autres ouvrages est auteur d'une pièce de théâtre remarquable.

CHAPITRE XV.

Nôt' minist' n'est pas l'Pérou,
Et ce brave m'sieu d'Sartine,
De la galiot' de Saint-Cloud,
N'a fait qu'un saut (sot) dans la marine.

La grande affaire de la *bouilloire à thé* fermentait en Amérique, et Francklin vint à Paris. Le ministère dut prendre parti, M. de Sartines hésitait, attendait, demandait des délais. M. de Fleuriau l'homme habile du cabinet, qui en tenait réellement les fils, et par conséquent ne paraissait pas, impatienté des tergiversations du ministre, résolut d'y mettre un terme. Il sut par Francklin, alors bourgeois de Passy, qu'une gazette de Londres avait parlé de son patron tout-à-fait en style narquois et drôlatique. Aussitôt l'extrait de ce papier public arrive de Londres à Paris, et, par ordre exprès, le correspondant suppose que c'est un paragraphe d'un discours de lord Germaine à la chambre haute.

Pour bien comprendre les suites de ceci, il faut connaître une des passions de M. de Sartines. Ce ministre était l'homme le mieux coiffé de France, et il y tenait. On le frisait le matin; on le frisait le soir; sa bibliothèque renfermait toutes sortes de perruques et de toutes les dimensions : perruque pour le négligé, perruque pour le conseil; il les endossait suivant l'occurrence; il y avait même, dans ce recueil unique, jusqu'à la perruque à bonne fortune, à cinq petites boucles flottantes. Trois perruquiers étaient à ses ordres, ayant chacun le département d'un format. Un seul la lui mettait sur la tête; mais l'homme spécial la préparait. J'ai ouï affirmer que, pour interroger les criminels, quand il dirigeait la police, il s'encadrait d'une perruque terrible, sorte de coiffure à serpents, pour faire germer le remords; elle avait un nom, on l'appelait : l'*inexorable*.

Or, le pamphlet anglais n'épargnait pas M. de Sartines sur ce goût, au moins singulier dans un homme d'état : le coq gaulois et sa crête étagée étaient mis impitoyablement

sur la sellette d'Albion. La perruque d'un ministre moquée en pleine chambre des pairs! c'était mettre le feu aux étoupes. La tête de M. de Sartines s'échauffa sous cette perruque tympanisée, Francklin fut appelé en conseil secret, le traité qu'il proposait accueilli, et du coup l'Amérique devint l'alliée de la France.

Et lui qui parlait, M. Rochon, en eut occasion de faire recevoir et jouer à la Comédie-Française un nouvel ouvrage de sa façon en un acte et en prose intitulé : l'*Honneur français*. Cet auteur plénipotentiaire est de tous les hommes de lettres celui qui a trouvé le mieux le secret de faire beaucoup de bruit avec de petits actes. Depuis longtemps on attendait sa pièce, et l'*Honneur français* répondit à l'attente du public et justifia son titre. Le sujet n'était pas riche d'invention, il dut tout à la circonstance. Jolis détails, dialogue léger, peu de naturel; beaucoup de broderies, point de tissu ; mais la jeunesse française y apprenait combien l'attachement à une femme honorable était susceptible de la conduire au bien et à la gloire. C'était chevaleresque et très-peu dramatique; l'auteur réussit cependant par l'accessoire : il intercala dans sa pièce une heureuse allusion au courage de M. le marquis de Lafayette. Ce jeune seigneur se faisait un nom célèbre aux Etats-Unis, en combattant pour la cause de l'indépendance américaine : tout Paris étant Américain, guerrier et indépendant par contre-coup, l'allusion fut sentie et applaudie à outrance. Pour la première fois, un vivant, un particulier surtout se trouvait loué en comédie, et paraissait sur la scène autrement que sous le voile de l'allégorie ou le déguisement de l'anagramme. Ceci est d'autant plus à noter, qu'un tel honneur n'avait appartenu jusque-là qu'à Louis XIV. Singulière représentation ! où l'on élevait aux nues un marquis combattant pour des hommes qui ne voulaient plus de titres, où un parterre dans sa joie délirante criait : Vive le roi ! et Vive les Américains? cri monarchique et républicain du même coup; où la cour et

CHAPITRE XV.

la ville, les bourgeois et les gens de qualité partageaient cette ivresse d'indépendance, à commencer par les princes. Le comte d'Artois, à cette occasion, dit à M. de Noailles, proche parent du jeune triomphateur : « Nous représentons l'*Honneur français* ici, mais M. de Lafayette l'a dignement représenté avant nous en Amérique. »

Je laisserai de côté un hommage plus maladroit offert aux mânes d'un grand homme. Après la rentrée de Pâques, des amis officieux de la mémoire de Voltaire, trouvèrent le secret de faire ce que n'avaient pu jusqu'alors ses ennemis les plus acharnés : la tragédie d'*Agatocle*, œuvre de sa vieillesse, tomba dans les règles, ni plus ni moins qu'une tragédie de Laharpe.

Ce n'est pas sans intention que j'ai parlé de guerre d'Amérique, etc., etc.; et nous aussi, nous eûmes nos querelles, nos combats, nos déchiremens, la guerre entra dans ce foyer de paix, de contes joyeux et de rire ; une année de trouble se préparait : la discorde allait régner non-seulement dans nos réunions, dans ce même foyer, sur notre théâtre et dans nos coulisses, mais encore au parterre ; non-seulement dans les murs, mais hors des murs.

La rivalité des deux actrices dans le genre tragique nous valut cela. Et qu'on remarque bien que sous le rapport des moyens et du talent scénique (je ne parlerai pas du génie), elles étaient en tout point inférieures aux deux grandes tragédiennes, qui, opposées l'une à l'autre également, les avaient précédées dans la carrière et dans le conflit de la rivalité théâtrale ; la discorde aussi présida jadis à cette lutte d'émulation entre Mlle Clairon et Mlle Dumesnil ; mais c'était pain bénit, si on la compare à la querelle survenue entre Mme Vestris et Mlle Sainval.

Quel schisme, grand Dieu ! quelles divisions ! quelle lutte ! et tout cela pendant plus d'une année. Pauvres auteurs ! pauvre public ! malheureuse Comédie-Française ! il n'était permis à personne de rester spectateur indifférent ;

ceux qui ne se prononçaient pas étaient honnis. Il fallait répondre catégoriquement à cette question : Êtes-vous Sainval? — Êtes-vous Vestris?

Le fond de la querelle entre ces deux dominatrices de la scène, provenait de ce que M^me Vestris jouant l'emploi des *premières princesses*, et M^lle Sainval ayant été reçue aussi pour l'emploi des *reines*, celle-ci réclamait à titre d'indemnité divers rôles de reines, de mères ou d'héroïnes délaissées que M^me Vestris avait accaparés. Les gentilshommes de la chambre prononcèrent en faveur de cette dernière, dont les charmes décidaient aisément la question, surtout aux yeux du maréchal duc de Duras, réputé avec raison le protecteur passionné de M^me Vestris. Tant qu'au théâtre, ducs gouverneront, et jolies femmes seront gouvernées, la protection ira à celles qui peuvent donner des honoraires à la justice, en monnaie que ducs estiment, ceci soit dit en passant et sans médisance aucune.

Cependant M^me Vestris, comme si un beau procédé l'eût inspirée, voulut avoir l'air de céder à sa rivale neuf rôles qu'elle ambitionnait, se réservant seulement de la doubler dans ces rôles, ce qui de sa part semblait montrer une noble et louable émulation. Mais ce n'était dans le fait que le résultat d'une tactique insidieuse tendant à consacrer l'injuste suprématie qu'elle prétendait s'arroger. M^lle Sainval en fut choquée et bien plus encore lorsqu'elle vit M^me Vestris, par un autre manège, faire un étalage de beaux sentiments dans le *Journal de Paris*, où l'on inséra une note à la louange de sa générosité ; belle générosité ! M^me Vestris gardait 118 rôles, et Sainval en pouvait compter 29. Mais l'irritation de l'opprimée et de ses amis fut au comble, lorsque voulant éclairer le public sur la note de M^me Vestris, les rédacteurs du *Journal de Paris* opposèrent la défense qu'ils avaient reçue d'admettre aucune lettre en réponse. M^me Vestris se retranchait évidemment dans un abus de pouvoir, pour surprendre l'opinion.

Un tel coup d'autorité divisa la Comédie-Française en deux camps. Le ressentiment de Mlle Sainval n'eut plus de bornes. Et pour se venger et instruire le public, de compagnie avec une Mme de Saint-Chamont (mieux connue avant sous le nom de Mlle Mazarelli, femme qui avait été jeune autrefois et qui maintenant professait la littérature inédite), elles composèrent une espèce de mémoire ou *factum* plein d'allusions assez piquantes, même en ne révélant que les faits; mais pour porter coup et finir par une épigramme qui ne pouvait être trouvée que par des femmes; les lettres du duc de Duras glorieusement qualifié du beau nom de *supérieur*, furent données au public. Et quelles lettres!... M. de Duras était homme de cour, et ses missives étaient plates; M. de Duras était le *supérieur*, puisque *supérieur* il y a, et ses lettres étaient partiales; M. de Duras était académicien et.... quel soufflet aux quarante, grands dieux! c'était trois coups de poignard dans la même plaie!

Le trait n'était peut-être pas de bon goût, il faut l'avouer, mais il porta. Chez nous et en dehors de nous on arbora des drapeaux, chacun choisit le sien; nos comités devinrent des champs de bataille, le parterre une arène. Apologistes de l'une, détracteurs de l'autre, amis chauds, ennemis ardens, tout ce qu'il y a de passionné au théâtre s'anima, le drame n'était plus seulement devant les rampes, il était partout. Les deux factions théâtrales furent à la veille d'en venir aux hostilités, quand l'autorité, aigrie des révélations de Mlle Sainval, fit tomber toutes ses foudres sur elle.

On regarda cette affaire comme une affaire d'état; la coupable reçut ordre de se rendre à Clermont en Beauvoisis, sorte de punition réservée jusqu'alors aux ministres disgraciés: c'était, à la lettre, un exil. On dérogeait pour Sainval à la coutume humiliante du Fort-l'Évêque; mais le but du *supérieur* et des autres gentilshommes de la chambre fut moins de l'honorer par les formes d'un exil

politique, que de l'empêcher de communiquer avec ses amis, et surtout de donner suite à ses écrits mordans. Non-seulement Sainval fut rayée du contrôle de la comédie, mais il lui fut défendu de jouer dans quelque troupe que ce fût, mais il lui fut dit que si elle s'avisait de vouloir sortir du royaume, on agirait auprès des COURS ÉTRANGÈRES. Ainsi les ambassadeurs allaient recevoir des ordres de cabinet à l'occasion d'une affaire de théâtre! et, quand il y a des pays neutres pour les guerres de peuple à peuple, il ne s'en trouvait pas pour une actrice opprimée! pauvre Sainval!... M^me Vestris lui avait interdit l'Europe!

Mais le public est aussi une puissance, et les proscripteurs apprenant qu'une cabale formidable viendrait dorénavant au parterre présenter le combat à Vestris et aux acteurs ses partisans, on tripla la garde à la représentation qui suivit l'exil de M^lle Sainval. Cette mesure ne fit qu'augmenter le désordre. On sifflait, on huait, on arrêtait. Corneille, Racine, et Voltaire étaient proscrits. Une tragédie annoncée devenait une espèce de rendez-vous d'honneur, l'affiche un cartel de duel : « Es-tu de tragédie aujourd'hui? » se disaient les gens de garde, tantôt battans, tantôt battus. La muse tragique était aux abois, et pour lui donner le coup de grâce, M^lle Sainval cadette déclara au maréchal de Duras, que tant que sa sœur serait en exil, elle resterait elle-même dans l'inaction. Depuis lors, chaque fois qu'on essayait de faire paraître Melpomène sous la figure de M^me Vestris, il fallait tout un appareil militaire, et pour peu que les choses eussent été plus loin, Hermione obtenait du canon.

De mauvais plaisans saisirent l'à-propos, et faisant allusion à la guerre maritime déjà commencée entre la France et l'Angleterre, ils firent courir une facétie intitulée : SUPPLÉMENT A LA GAZETTE DE FRANCE. Là, par une allégorie soutenue, on révélait en termes de marine, tout ce qui s'était passé, dans ce que j'appellerai, cette fois-ci, notre tripot comique.

CHAPITRE XV.

Je transcris ce document, qui forme le tableau du personnel de la Comédie-Française quand je fus admis à en faire partie ; on en a fait beaucoup de copies dans le temps ; celui-ci est exact, et je le donne comme une page de notre histoire générale, sauf les erreurs que je relève dans la suite de ces mémoires.

SUPPLÉMENT A LA GAZETTE DE FRANCE

Du vendredi 27 septembre 1779.

La division s'est mise dans les flottes combinées des reines *Vénus* et *Melpomène* (1), et les deux partis sont près d'en venir à une guerre civile. La jalousie est le principe du désordre.

L'amiral *Vestris* n'a pu soutenir l'éclat de la gloire de l'amiral *Sainval* l'aînée, et a résolu la perte de cette rivale, dont les grandes qualités attiraient l'admiration publique.

(1) On trouvera sous cette forme originale, le fond de la pensée du public, quant à ce qui concerne le rôle que jouait le Théâtre-Français dans la société d'alors ; c'est aussi une indication assez juste du talent de chacun ; pour l'appréciation du caractère, on pense bien que des gens passionnés ont dû voir avec de mauvais yeux. Relativement à la morale et à la part qu'on en donne à chacune de ces dames, l'auteur de ces mémoires fait là-dessus toutes ses réserves. La corporation des jolies femmes est toujours attaquée. Les aimables faiblesses que l'on annote ici paraîtraient d'ailleurs bien à l'eau rose s'il était resté, pour les dames du grand monde de ce temps-là, un *supplément à la Gazette*.

ESCADRE BLANCHE,

PORTANT LE PAVILLON DE LA REINE VÉNUS.

CAPITAINES.	VAISSEAUX. Canons.	NOTES.
VESTRIS, amiral.	*Le Duras,* 100 Vaisseau qui a plus d'apparence que de solidité.	Le maréchal duc de Duras, gentilhomme de la chambre de service, supérieur des comédiens. Son plus grand privilége est celui d'être sot à son aise.
BRIZARD.	*L'Intérêt,* 90 Vieux bâtiment.	Ce comédien, le chef du parti de M^{me} Vestris, est âgé et très-ladre.
PRÉVILLE	*Le Courtisan,* 75	Ce comédien cherche, à tout prix, à se rendre favorable *le supérieur*. Le génie ne met pas à l'abri des faiblesses.
DESESSARTS. . . .	*Le Balourd,* 74 Mauvais voilier.	Acteur très-épais et très-bête.
LA RIVE.	*Le Belâtre,* 64 Bâtiment mou.	Bel acteur, ayant des dents bien blanches, qu'il montre avec affectation; mais acteur froid.
PONTEUIL.	*L'Inutile,* 64	Comédien médiocre, qui a reparu depuis peu au théâtre.

CHAPITRE XV.

CAPITAINES.	VAISSEAUX. Canons.	NOTES.
VANHOVE......	*Le Tartuffe*, 64 Louvoie supérieurement.	Avait d'abord paru du parti de M^lle *Sainval*, et en a changé voyant l'autre parti l'emporter.
COURVILLE....	*Le Ridicule*, 64 Porte bien la voile.	Il est hué dès qu'il paraît, et va toujours son train.
BOURET.......	*L'Honnête*, 64 Bâtiment plat.	Comédien qui a des mœurs, mais qui est un pauvre homme.
DUGAZON......	*L'Intrigant*, 64 Bâtiment sujet à ployer.	Comédien qui cherche à faire sa cour aux dépens de tous ses camarades.
M^me PRÉVILLE..	*La Vengeance*, 50 Bâtiment lent à la marche, mais sûr.	Bonne actrice, froide, facile à irriter et implacable (1).
M^me BELLECOURT.	*Le Profond*, 50 Pesant voilier, ne pouvant plus armer en guerre.	Vieille actrice fort aimante dans son temps, d'après l'histoire ancienne.

FRÉGATES.

M^lle LUZY.....	*La Coquette*, 32 Mal radoubée.	(2).
M^lle DUGAZON...	*L'Effrayante*, 32 Supérieure sous la voile.	Allégorie sans commentaire.
M^me SUIN.....	*La Fatigante*; 20 Idem.	Idem.

(1) Facile à irriter, mais non pas implacable; elle amena la paix, qui plus tard fut signée.
(2) La note manque.

ESCADRE ROUGE,

PORTANT LE PAVILLON DE LA REINE MELPOMÈNE.

CAPITAINES.	VAISSEAUX. Canons.	NOTES.
SAINVAL l'aînée, amiral......	*Le Talent,* 120 A une superbe batterie.	La meilleure actrice actuelle, dans le genre de M^{lle} Dumesnil.
MOLÉ........	*Le Ferme,* 100 Peut servir encore long-temps.	C'est l'acteur qui a déployé le plus de vigueur dans le tripot en faveur de l'actrice expulsée.
MONVEL......	*L'Ingénieux,* 90 Vaisseau rare pour les qualités.	Ce comédien est en même temps auteur, et fait des pièces de théâtre qui sont applaudies.
AUGÉ.........	*L'Admirable,* 90 Vaisseau à conserver.	Excellent comédien dans les rôles de valets et d'un genre difficile.
D'AZINCOURT....	*Le Neuf,* 80 A examiner.	Ce comédien n'est reçu que depuis 1778.
FLEURY......	*Le Véridique,* 64 Vaisseau d'une batterie qui fait fuir tout ce qui l'approche.	Eloge du caractère de cet acteur.
M^{lle} SAINVAL cadette.........	*Le Sensible,* 54 Bâtiment peu durable.	Cette actrice a de l'ame, mais de faibles moyens.
M^{lle} DOLIGNY...	*Le Séduisant,* 64 Vaisseau à réformer.	Actrice sans moyens, mais qui a plu long-temps sans qu'on sache pourquoi.

CHAPITRE XV.

CAPITAINES.	VAISSEAUX. CANONS.	NOTES.
M^{lle} Fanier....	Le Prétendant, 64 Vaisseau qui a besoin d'un fréquent calfatage.	Actrice très-appréciée dans son jeu et surtout dans sa toilette.

FRÉGATES.

Mademoiselle La Chasseigne.	L'Insouciante, 32. Durera long-temps.	Caractère de cette actrice.
M^{lle} Contat....	La Dédaigneuse, 32 N'attrape rien.	Caractère de cette actrice, qui, bien que fort jolie, est encore peu renommée pour ses conquêtes.

L'amiral *Vestris* a commencé les hostilités et donné chasse à l'amiral *Sainval*, qui, contrarié par le vent, sans munition et mal secondé des siens, a été coupé et forcé de gagner quelque port neutre.

Pendant ce temps, toute l'escadre rouge, affamée, s'est rendue au *Duras*, sauf le capitaine *Molé*; il s'est expliqué hautement, au risque d'être démonté, et si les renforts de la reine *Melpomène* n'arrivent promptement, ses états sont absolument à la veille d'être dévastés (1).

(1) Ces allusions, à présent insipides, occupaient beaucoup alors les coulisses et le monde. L'escadre Blanche et l'escadre Rouge avaient leurs partisans frénétiques. On partit de là, pour publier des bulletins d'escarmouches, de chocs, de batailles; chacun les faisait à son avantage, tirant à boulet rouge dans les agrès du voisin; ces allégories attirèrent plus d'un duel fort sérieux et firent de tristes réalités d'une querelle de théâtre. Quant à ce qui concerne la chronique scandaleuse voyez les notes pages 131 et 133: c'est aussi le cas de les appliquer.

TOME I.

Les partisans de M^lle Sainval l'aînée, et comme on le pense bien sa sœur en tête, remuaient ciel et terre pour rappeler l'actrice exilée. Je fis moi-même dans ce but des démarches auprès de M^me Campan. Elle voulut bien se charger d'en parler à la reine. Nous espérions, nos intérêts étant en bonnes mains, et trois jours après, je me rendis auprès de notre protectrice.

— Les ennemis de M^lle Sainval ont aigri Leurs Majestés, me dit vivement M^me Campan, avant que je n'eusse achevé mon salut, Sainval a eu tort d'écrire.

— Fallait-il qu'elle se laissât dépouiller sans répondre?

— M. Fleury!... ne pas répondre eût été mieux. Mais on arrange des émeutes au parterre, on s'associe une dame qui a voulu faire l'auteur et fronder; il semblerait à l'entendre, que la cour de Versailles est en grand la cour du roi Pétau.

(M^me Campan baissait la voix et tournait la tête vers une porte vitrée entr'ouverte, en disant cela.)

— Comment peut-on supposer, répondis-je, que jamais l'intention de Sainval...

— Il est question d'un fait; avez-vous lu ce mémoire?

(J'avouai que je n'en avais pas lu une ligne, mais qu'on en disait tout haut des passages dans notre foyer.)

— Eh bien! lisez. Et vous verrez si le public n'en peut pas conclure des choses fort graves. C'est comme si l'on avait écrit : « On mène le jeune monarque. Son auguste compagne déroge à la majesté de la feue reine, jusqu'à se mêler des intrigues de théâtre et des querelles de comédiens. »

(Ceci était dit encore à voix basse; même pantomime que tout à l'heure.)

— Les comédiens français sont comédiens ordinaires du roi, répondis-je avec assez d'émotion et sans baisser la voix, à l'exemple de mon interlocutrice; ils appartiennent à sa maison. La reine aime les arts; il serait triste de voir le Théâtre-Français exclu de la protection qu'elle daigne

accorder à tous. D'ailleurs, dans cette affaire, les malveillans ont interprété; impossible que Sainval ait mis dans ses mémoires...

— Non pas en toutes lettres, mais c'est sous-entendu. Comme quand on veut esquiver « vous en avez menti ! » par « vous vous êtes trompé. »

(Mme Campan s'était levée à ce moment, et m'avait doucement poussé par révérences successives jusqu'à l'entrée opposée à la porte vitrée; je vis qu'il fallait prendre congé.)

— D'après ces impressions, il ne faut donc plus compter sur la réparation d'une injustice?

— Attendez tout du temps, et... recommandez à l'exilée de ne plus écrire.

Je me retirai consterné, et j'allai rendre compte à Mlle Sainval de l'inutilité de ma démarche; je lui fis sentir combien la cause de son aînée et sa propre position étaient délicates, je parvins à la décider à reparaître, pour ne pas rompre en visière avec la cour, ce qui aurait compromis inévitablement son état et nui aux intérêts de sa sœur.

Elle rentra dans *Tancrède*. Nous étions tous dans l'attente. M. le duc lui-même redoutait ce moment comme une épreuve. C'était une espèce de champ-clos : l'ancien jugement de Dieu. Le dieu commençait à devenir difficile à vivre, depuis longtemps le public des petites places, de littéraire qu'il était jadis, se faisait peuple, et sa justice n'avait pas toujours des formes aimables. Les esprits sérieux remarquaient surtout qu'il ne manquait jamais de se mettre en opposition avec les idées de la cour (lors de la pièce de *l'Honneur français*, c'était la cour qui suivait les idées du parterre), on juge de quel côté pencha la balance cette fois-ci. Le rôle d'Aménaïde devenait tout allusions. Sainval entra : les applaudissemens éclatèrent; ils furent si vifs, ils produisirent sur elle une si forte impression, qu'elle tomba évanouie sur le théâtre. On l'emporta sans connaissance, la pièce fut suspendue; mais

enfin, ayant repris l'usage de ses sens, elle répandit l'émotion dont son âme était encore pénétrée sur les diverses parties de son rôle, chaque mot portait, Aménaïde alla aux nues. On aurait dit qu'elle voulait dédommager le public de l'absence de sa sœur; l'ivresse du parterre fut à son comble, et à ce vers :

« L'injustice à la fin produit l'indépendance! »

les trépignemens, les transports, les éclats, partirent à ébranler la salle. Sainval! Sainval! LES DEUX SAINVAL! s'écriait-on; puis on cessa pour l'écouter, et à chaque entrée nouveaux élans, nouvelle demande : LES DEUX SAINVAL! Cette fois, la garde n'y put rien. Le parterre, ainsi monté aurait lutté contre un régiment. Quel déboire pour M^{me} Vestris! et pour le duc de Duras, qui subit ainsi les cinq actes dans l'angle de sa loge!

Pour en finir, la littérature périodique s'en mêla. Ce brouillon de Linguet, par exemple, en parlant de l'affaire, s'avisa d'appeler le gentilhomme de la chambre le bâtonnier des comédiens, faisant ainsi allusion au bâtonnier de l'ordre des avocats, contre lequel on sait que lui, Linguet, était toujours en guerre. Outré de colère, le maréchal lui fit écrire qu'il eût à s'abstenir désormais d'entretenir le public de cette affaire, ou que, pour justifier le titre qu'il lui donnait, il le ferait bâtonner d'importance. — « Tant mieux! répliqua le caustique avocat, je serais fort aise de lui voir faire usage de son bâton de maréchal, une fois dans sa vie. »

XVI.

DORAT.

A quelle occasion je fais sa connaissance. — M^{lle} Fanier. — Dorat est notre homme. — Son *dada*. — Sollicitation de M^{lle} Fanier. — Dorat veut porter un grand coup. — ROSEIDE. — PIERRE-LE-GRAND. — Comité des succès. — Gravures, vignettes, culs-de-lampe. — Anecdote.

Un peu avant les troubles de cette mémorable année théâtrale, je fis la connaissance personnelle de M. Dorat ; je dirai d'autant plus volontiers à quel propos, que ce sera expliquer ainsi la note favorable mise sur mon compte dans le *supplément à la Gazette de France*.

Molé continuait à me montrer de la froideur et même de la malveillance ; il paraissait disposé à saisir toutes les occasions de me nuire, et j'attendais, moi, le moment de lui prouver que je n'étais pas disposé à le souffrir.

Peut-être n'ai-je pas dit qu'alors la Comédie-Française était encore dans l'usage de ne point mettre sur l'affiche le nom des acteurs qui devaient jouer dans la représentation

annoncée; de sorte que le public qui s'attendait à voir l'acteur aimé, ne trouvant le plus souvent que son double, murmurait ou même faisait mieux (c'est pis que je devrais dire). Nous appelions la première manifestation être *hué*; et la seconde... on le devine.

Un jour, on afficha la tragédie de *Zaïre*. Molé devait jouer Nérestan; à trois heures il fait dire qu'il est indisposé. On vient tout de suite m'avertir que je dois remplacer mon chef d'emploi : je réponds que je suis tout prêt. En effet, j'entre en scène, et le public, qui s'attendait à voir l'acteur chéri, fait éclater son mécontentement. Je n'en continue pas moins mon rôle, quoique dévoré de chagrin. En rentrant dans les coulisses, la première personne que je vois, c'est Molé, qui semblait n'y être venu que pour jouir de mon embarras; je ne lui donne pas le plaisir qu'il se promettait; je me promène de long en large, ayant l'air tellement occupé de mon rôle que je ne vois personne autour de moi. Le second acte commence. J'entre à ma réplique; Molé tend la tête pour voir l'accueil qu'on fait à son double, et moi, je salue le public et je dis : « Messieurs, j'ai dû remplir mon devoir en jouant le rôle de Nérestan; mais M. Molé est en ce moment au théâtre, et j'ai l'honneur de vous annoncer qu'il jouit de la santé la plus parfaite. » — Messieurs le voilà! s'écrie une voix qui part de l'avant-scène des secondes, puis, un homme se lève désignant Molé; celui-ci stupéfait, étourdi de ma harangue et de l'action de l'interlocuteur du dehors, était cloué là, comme pour justifier mon dire. Le public applaudit, et mon défenseur plus que les autres : Nérestan alla bien, et Molé n'eut plus envie de me jouer de ces tours.

Mon généreux spectateur était Dorat, on juge si ce fut avec empressement que j'acceptai une amitié qui venait à moi d'une façon si franche et si cordiale.

Dorat avait été longtemps l'homme le plus couru de toutes les femmes du jour; poète officiel des beautés à la mode, il allait éparpillant sur elles, madrigaux galans,

CHAPITRE XVI.

épîtres badines et héroïdes passionnées ; c'était l'aigle des jolis riens; vif, inconstant, ami des plaisirs et de l'indépendance, il se laissa pourtant fixer par notre camarade Fanier.

Cette excellente Fanier, comme elle l'aimait ! non pas d'amour maintenant, mais d'une bonne amitié de ménage. C'était un dévouement de tous les jours, attentive et tendre, faisant sa principale occupation d'éviter des peines à son ami Dorat, préparant avec sollicitude les événemens favorables, éloignant les événemens fâcheux, dirigeant le poëte dans ce sentier, qu'il appelait majestueusement « le chemin de la gloire : » on peut dire que s'il ne l'atteignit pas, elle lui prêta du moins le bras pour l'atteindre. On en jugera.

J'étais fort curieux de connaître un homme à la mode, et en vérité, je trouvai en voyant Dorat, que la mode a de singuliers caprices ! Il était passablement laid ; je dois pourtant m'empresser d'ajouter qu'il y avait dans son regard une finesse, et dans sa personne je ne sais quel air de légèreté, qui, contrastant avec sa figure, faisait de tout cela un total à la fois original et piquant. C'était du reste l'homme de France qui savait le mieux combiner une harmonieuse opposition entre la couleur du frac et celle du gilet ; qui entendait en maître l'assortiment d'une toilette, le bon air d'une coiffure, et était doué de plus de tact pour s'embaumer des senteurs convenables, d'après certaines études à lui particulières ; chaque nuance de ces ajustemens atteignait à tel point la perfection, tout son ensemble avait un aspect tellement nettoyé, qu'il était parvenu à se donner une certaine ressemblance avec ces jolis encadremens à vignettes dont il porta le luxe à un si haut degré.

C'était notre poète à nous ; il avait embouché la trompette héroïque pour la Comédie-Française, et depuis la publication de son poème de *la Déclamation*, où il avait loué avec autant de talent que de goût nos meilleurs acteurs et nos meilleures actrices, nous en avions fait notre

Benjamin. Ce petit amour de famille nous coûtait cher quelquefois ; mais il fallait bien payer en reconnaissance ce qui nous avait été donné en éloge.

Dorat usait de la Comédie-Française en enfant de la maison, le public le gâtait moins que nous cependant ; mais entraîné, malgré beaucoup de chutes, dans la carrière du théâtre par le succès de son *Régulus* et de sa comédie *la Feinte par amour*, il pensait que nous l'aiderions à gagner l'Académie. L'Académie était son dada ; que d'épigrammes pourtant il lançait contre elle ! il est vrai qu'à chaque vacance, il se radoucissait et flattait même la cruelle. Je n'ai jamais si bien compris la différence qu'il y a entre trente-neuf et quarante.

M^{lle} Fanier parlait pour lui, sollicitait ses amis, les mettait en avant, et cherchait à étendre son influence. Elle aurait, je crois, fait la coquette avec tout le corps académique, uniquement pour gagner des voix à notre ami. Elle allait s'enquérant de l'âge des quarante, de leur tempérament, de leurs maladies. — Celui-ci va-t-il en carrosse ? — Cet autre ne peut-il aller qu'à pied ? Un accident peut arriver à celui qui marche ; le mors aux dents peut emporter le cheval de celui qui a voiture. Avait-elle un thermomètre, c'était dans un but analogue ; regardait-elle où en était la température, c'était toujours en vue de l'Académie. L'orage, la tempête, le froid excessif ou une chaleur de vingt-huit degrés, marquaient pour elle, d'après leur variation : — fauteuil, — discours de réception — ou attente. Non pas qu'elle et Dorat ne fussent les meilleures gens du monde ; je suis certain, que si l'on était venu leur dire, que l'abbé Trublet ou tel autre grand homme de même étoffe allait mourir d'un catarrhe, Fanier se serait ruinée en jujubes pour le sauver, et Dorat aurait fourni la bonbonnière.

L'Académie ! l'Académie ! tel était le cri du petit ménage Dorat-Fanier. Or, vers ce temps-là, je ne sais quelle unité du chiffre des immortels vint à disparaître ; aussitôt la

verve de Dorat de s'allumer, et la Comédie-Française de recevoir le contre-coup.

Nous battîmes en brèche les répugnances académiques avec deux fois cinq actes : *Roséide* et *Pierre-le-Grand* eurent un succès étourdissant ; Dorat avait fait les pièces, et nous avions fait le public.

Quand je dis que nous eûmes un succès étourdissant, je m'explique ; c'est-à-dire, que nos amis y mirent du zèle ; mais par exemple, à *Pierre-le-Grand*, tout ne fut pas si bien qu'il ne nous fallût prendre d'autres arrangemens et méditer un nouveau plan de bataille.

On saura que nous avions, pour la plus grande gloire de Dorat, des assemblées préparatoires ou délibératoires, où nous nous concertions pour prendre nos mesures littéraires : ceci était un peu le secret de la Comédie.

Après la première représentation de *Pierre-le-Grand*(1), du 3 septembre 1779, les conseillers de l'auteur et ses amis intimes se rendirent chez M^{lle} Fanier ; Dorat nous y attendait (j'étais alors du nombre des élus). Tout le monde en chorus trouva la pièce superbe, et surtout M^{me} la comtesse Fanny de Beauharnais qui s'intéressait d'autant plus à son succès, qu'elle avait prêté à Dorat deux vers bien à elle ; l'un, au commencement du deuxième acte, et l'autre, l'avant-dernier de la troisième scène du cinquième acte ; précisément ceux-là avaient été assez ballottés, et l'aimable comtesse mêlait, je crois, un peu d'amour de mère à son enthousiasme.

L'ordre du jour était d'obvier à la malveillance d'un parterre illettré, en sacrifiant certains endroits qui, disions-nous, « n'étaient pas à sa portée. »

Voici la liste de l'association pour les coupures, ratures,

(1) *Pierre-le-Grand* était la refonte de *Zulica*, revue, corrigée et augmentée ; Zulica n'avait pas eu de succès en 1770, et malgré ses neuf années de repos et son nouvel appareil, le public ne s'y méprit pas, et Dorat fut éloigné plus que jamais de l'Académie.

coutures et changemens de *Pierre-le-Grand*, association constituée, comme par le passé, en comité de succès.

MESSIEURS :

De La Bouillerie, aide-de-camp du régiment des gardes-françaises, amateur très-assidu.

Président d'Héricourt; aimé littéralement de Fanier, épouse littéraire de Dorat.

Sanguin de Roulé, conseiller au parlement; aussi amateur.

Marquis de Saint-Marc, le gascon de Voltaire; auteur d'*Adèle de Ponthieu*, à l'Opéra.

Lemierre, auteur tragique.

Dudoyer, auteur donnant dans les deux genres, en attendant qu'il réussît dans l'un ou dans l'autre.

Fleury.

MESDAMES :

Comtesse de Beauharnais. On disait d'elle qu'elle faisait son visage et ne faisait pas ses vers; je ne sais si la dernière assertion est fondée; quant à son visage, si elle le faisait elle y mettait de la maladresse.

Fanier, enfin, l'amphytrion littéraire.

Je ne révélerai pas le mystère de notre délibération; je ne dirai pas quels vers furent coupés, quels autres créés, quelle sentence à effet fournit Lemierre, de quel hémistiche Dudoyer enrichit le régénérateur de la Russie. C'était à qui apporterait son contingent, celui qui proposait un point n'y mettant d'ailleurs pas plus de fierté que celui qui n'avait proposé qu'une virgule. Dans cette savante assemblée, mon rôle était bien petit, moi, pauvre diable sans science et ne pouvant opiner que du bonnet : ce que je fis, à la satisfaction générale.

Il y avait une singulière chose à observer au milieu de ces dispositions belliqueuses : c'était Dorat, nous aidant dans tout cela, et puis ensuite, avec cette bonne opinion

qui ne fait faute à nul auteur, croyant dans la pleine sincérité de son âme au véritable succès du lendemain.

Le lendemain, la pièce alla aux nues.

Le lendemain, le public ne vint pas.

Le lendemain, Dorat en appela à la postérité de l'indifférence de ses contemporains. Il avait une haute confiance en la sagesse de ce tribunal futur; mais en attendant, la critique du jour reprocha au poète d'avoir mis en scène un prince célèbre, presque de notre temps, sans tirer parti des beautés qu'offrait un tel caractère, créateur d'une nation nouvelle et se montrant à la fois grand politique et grand législateur.

Demander de tels développemens à Dorat! il fallait lui demander de jolis vers, de gracieuses épîtres, des gravures, des vignettes, ou tel autre luxe d'accessoires; et à propos de ce genre de séduction, Fanier disait en désespoir de cause, mais bien bas : — Ah! si nous avions pu représenter la tragédie de notre ami avec des culs des lampes, nous avions le fauteuil!

Je ne laisserai pas Dorat et ses estampes sans rapporter une aventure plaisante qui lui arriva avec Mazillier le dessinateur, à l'occasion d'une gravure, que ce poète lui demandait pour mettre en tête de son *Célibataire*, dédié à la reine.

Il était question cette fois-ci de se surpasser, il fallait de l'allégorique, du mignard, du flatteur. C'était en 1775, le sujet prêtait; les jeunes monarques montaient sur le trône, le couple auguste en était à l'aurore d'un jour brillant; il s'agissait de traduire avec le crayon, ces vers :

« Astre heureux qui luis sur la France,
» Toi dont les regards indulgens
» Feront éclore les talens,
» Et deviendront leur récompense. »

Dorat avait passé une matinée avec Mazillier; ils avaient

combiné, calculé, essayé, et n'avaient rien conclu. Ils étaient même en discussion ; Marillier impatienté se fâche et sort, Dorat le suit ; toujours disputant, toujours marchant, de la rue Dauphine, d'où ils partaient, ils arrivent près de la rue de Grenelle.

— Un soleil levant dans un médaillon, dit Marillier, je ne sors pas de là ; voilà votre *astre heureux*. — Oui, mon cher ; mais un aigle aux ailes étendues, je vous en prie ! comme image des talens ; un aigle qui fixe le soleil, et se ranime à ses regards ! — Il faudrait le prendre à l'œuf votre aigle, puisque vous voulez le faire éclore. — Eh non, Marillier ; éclore est une figure, une image ; je demande que l'aigle ait les ailes étendues. — Où le placerez-vous ? — Au-dessus du médaillon. — C'est modeste ; vous voulez protéger le soleil ! — Mais, mon cher, en le mettant au-dessous, on aurait l'air de le soutenir, votre soleil ! — C'est parbleu bien le vôtre !

Et là-dessus, nouvelle discussion ; le poète veut se faire comprendre, le dessinateur aussi ; on cherche un crayon, on n'en a pas ; Mazillier tournait la rue de Grenelle ; là se trouvait un épicier ; une boîte à céruse s'offre aux yeux des dissidens : heureuse occasion ! Mazillier en saisit un morceau, Dorat l'imite, et tous deux cherchent une porte, un panneau, une surface quelconque, pour retracer leur idée.

Ils ont trouvé ! ils dessinent à qui mieux mieux ; Dorat s'échauffe, Mazillier de même, et les voilà s'en donnant à l'envi... Oh ! prodige ! la surface sur laquelle ils dessinent, s'agite, s'ébranle, change de place et part ! Ils n'ont que le temps de se mettre de côté : ils avaient abîmé de blanc de céruse le panneau d'un carrosse. Dorat, qui tient à sa pensée, et qui la voit partir au grand trot, court après, appelant le cocher à cris redoublés. La voiture ne s'arrête pas, il la suit ; enfin, après un galop d'un quart d'heure, il arrive suant, haletant, passe comme un fou sous une porte cochère, entre dans une cour et s'arrête quand on mettait sa vignette sous la remise.

CHAPITRE XVI.

Peut-être Dudoyer qui racontait cela exagérait-il ; mais le fait est que la fortune de ce pauvre Dorat avait été dépensée en gravures, et le public le savait si bien, qu'après chacun de ses non succès, il disait : « Celui-ci a du moins une ressource dans ses naufrages ; il se sauve de planche en planche. »

Mettant ce petit travers à part, Dorat était un honnête homme, un ami dévoué, et même un auteur de beaucoup d'esprit ; mais il écrivait plus qu'il ne travaillait, et il a passé toute sa vie à prouver qu'il n'y a rien de pire quand on a du talent, que de vouloir chercher le génie.

XVII.

JEANNOT.

La pièce *les Battus paient l'amende* obtient la vogue. — La *Rome sauvée* de Voltaire n'a pas deux loges louées. — Querelle avec les auteurs. — Anecdote. — Dorvigny. — Anecdote historique. — Première infidélité de Louis XV. — Les *Noces houzardes*. — Retraite de deux actrices.

Ce n'étaient pas les ouvrages de Dorat qui pouvaient nous sauver. Vers ce temps, tout Paris courait aux pièces de Dorvigny ; cet auteur ne s'en faisant point accroire, les décorait tout bonnement du titre de farces, folies ou parades. Alors *Jeannot, ou les Battus paient l'amende*, faisait fureur. Grace au prodigieux succès de cette espèce de proverbe dramatique (1), on abandonna les chefs-d'œuvre

(1) Le succès de cette pièce fut si grand, que d'abord on crut que Dorvigny n'était qu'un prête-nom. Plus d'un auteur modeste se laissa faire compliment sur cet ouvrage ; le premier ministre lui-même, M. de Maurepas, souffrait volontiers qu'on le lui attribuât, où s'il s'en défendait, c'était à peu près comme un homme à bonne fortune à qui on donne une conquête de plus, qu'il n'a point, qu'il n'aura point et qui fait de la modestie par amour-propre.

de Molière et de Racine; mais ce n'était pas seulement la pièce qui produisait cet effet, l'acteur qui la jouait avait la plus grande part de gloire, et l'objet de ce nouvel enthousiasme, l'homme enfin qu'on put appeler à cette époque l'homme de la nation, était un farceur de la foire Saint-Laurent, il se nommait Volange; mais la France ne le connut d'abord que sous le nom de *Jeannot*, rôle qui fut son triomphe.

Depuis cette apparition illustre, chacun, en passant devant le Théâtre-Français, ôtait respectueusement son chapeau devant le monument sans aller jusqu'au bureau porter l'offrande, et nous chantions, nous, dans la solitude :

> Nargue de la scène tragique
> Et loin de nos meilleurs auteurs!
> Car l'on préfère au bon comique
> Les boulevards et les farceurs.
> Ah! Français frivoles
> Que vous êtes drôles :
> Qui fait mouvoir votre grelot?
> Ah!.... c'est Jeannot.

Jeannot jouait, il faut l'avouer, avec la plus grande vérité; il y avait surtout un instant choisi de l'ouvrage, où ce héros, arrosé d'une fenêtre, à peu près dans la manière de don Japhet d'Arménie, et flairant sa manche pour reconnaître l'espèce de liquide dont on l'avait mouillée, disait la phrase fameuse : *C'en est... c'en est!* avec une telle sûreté de dégustation, que dans toute la salle il faisait tirer les mouchoirs (on devine que ce n'était pas pour pleurer), tant il pénétrait le public de l'énergie de sa situation.

Non-seulement il amusait les spectateurs en scène, mais il divertissait aussi les plus brillantes sociétés dans les fêtes où il était appelé, et dont il faisait les délices. Au mois de décembre précédent, il avait eu un petit rhume; bientôt sa porte devint inaccessible, tant il y avait affluence de carrosses; les femmes de qualité envoyaient savoir des nou-

velles du *cher Jeannot*, et les hommes en meilleure passe de figurer à la cour en venaient chercher eux-mêmes; le délire pour Molé et Dauberval, en d'autres temps, ne fut rien comparé à celui-là. Jeannot l'emporta sur ces deux artistes, en ce qu'on alla jusqu'à lui faire élever des statues. Jeannot se trouvait partout, en buste ou en pied; pas de cheminée de bonne maison qui ne servît de piédestal à sa gloire; le sieur Volange détrôna sans retour les magots de la Chine, qui ne se relevèrent pas du coup; il devint l'étrenne obligée; gage d'amitié, souvenir d'amour ou don offert par la fortune, Jeannot circulait comme monnaie d'encouragement ou de récompense. La reine, qui peut-être avait le tort de suivre la mode au lieu de la donner, prit plusieurs de ces bustes pour en distribuer à ceux qui formaient le plus souvent sa cour; cela occasionna même du bruit au château : la faveur en faisant une sorte de décoration, ceux à qui on ne l'offrait qu'en plâtre ou en terre ne pouvaient être réputés que comme les chevaliers d'un ordre dont ceux à qui on l'avait donné en porcelaine de Sèvres ou en biscuit première qualité, étaient les grands-cordons ou les commandeurs. Heureusement Jeannot ne fut pas coulé en bronze!

Sa vogue fut telle, qu'il reçut un ordre de début pour la Comédie-Italienne, assez abandonnée depuis long-temps; il aurait pu y ramener la foule, mais ses nouveaux camarades ayant voulu prendre avec lui un air de dignité, il leur déclara qu'il les abandonnait à leur malheureux sort, et que, semblable à César, il aimait mieux être le premier dans un village que le second dans Rome. Peut-être la Comédie-Italienne eut-elle tort de rire de ce fier propos; car enfin le directeur du théâtre de l'Ecluse convenait que Volange avait rapporté à son administration de quoi payer ses dettes, montant à plus de 200,000 livres, et en outre un bénéfice de plus de 100,000 écus. On conviendra qu'un acteur qui vaut un demi-million possède un fort joli talent, et est partout un digne camarade!

CHAPITRE XVII.

Dans le même temps, où l'affluence assiégeait les tréteaux de *Guillot-Gorju* et de *Gauthier-Garguille*, et où *Jeannot* comptait sa cent-douzième recette, la scène française était déserte. A la première représentation de *Rome sauvée*, de Voltaire, naguère au pinacle, pas deux loges louées ! C'était le cas de répéter le mot du célèbre défunt : O Athéniens ! Athéniens (1) !

Mais, outre le mauvais goût qu'on pouvait reprocher au public, il y avait chez nous une cause de malaise théâtral qui n'existait pas à la Comédie-Italienne : nous étions en guerre ouverte avec nos auteurs.

Cette guerre datait de loin.

Cependant nul parti décisif n'avait été pris d'aucun côté. Long-temps on sentit le besoin réciproque qu'on avait les uns des autres : on se voyait venir ; il y avait eu des menaces, des demi-procès, des quarts de ruptures ; puis, des raccommodemens avec dissimulation, des rapprochemens avec réticences ; à quelques franches escarmouches avaient succédé bon nombre de paix plâtrées ; mais enfin, les auteurs prirent l'initiative. Animés d'un superbe orgueil, ces messieurs se retirèrent dans leurs tentes, et nous coupèrent les vivres.

(1) Peut-être n'était-ce pas le cas. Le véritable motif du succès des *Battus paient l'amende* fut dans l'allusion continuelle à l'état du peuple en France. *Jeannot* opprimé et payant qui l'opprime, était une allégorie transparente de la situation d'alors. Le mouvement populaire s'essayait depuis assez long-temps au théâtre, et le public, cherchant où se prendre, applaudit vivement cette pièce aristophanienne. *Jeannot* devint le *John Bull* parisien. En lisant l'ouvrage, et en reconstituant par la pensée le parterre d'alors, on voit que *Jeannot* est le précurseur de *Figaro* : la première pièce est la préface de la seconde, seulement *Jeannot* venu trop tôt disait par ellipse les choses que le fameux barbier proclama avec audace. Ce qu'on ne peut concevoir, c'est l'aveuglement du pouvoir, qui ne comprenait pas l'opinion. On a vu dans la note précédente que le premier ministre se laissait féliciter d'être l'auteur d'une pièce toute d'opposition.

L'origine de cette querelle a quelque chose de trop singulier pour que je ne la rapporte pas.

M. Lonvay de La Saussaie, auteur de *la Journée Lacédémonienne*, pièce en trois actes, enrichie d'intermèdes, jouée avec assez d'applaudissement en 1774, avait recommandé qu'on ne mît ni or ni argent dans ce qui appartiendrait au spectacle de son ouvrage, le tout conformément au costume spartiate; mais si l'on se rappelle la promenade de Longchamps dont j'ai parlé, on se convaincra que la mode était aux enluminures de toutes espèces, et les dames de la Comédie, qui jouaient dans cette pièce, demandèrent au moins un petit bout de broderie. L'auteur récalcitrant refusa; mais il paraîtrait qu'il s'y prit mal; on se fâcha, et à la représentation, on galonna les habits en argent, on argenta les armures; on alla plus loin: certain bouclier jouait un rôle dans l'ouvrage, on l'orna de rubis, et au lieu de la décoration ordinaire des pièces villageoises, on en exécuta une superbe; il y avait un morceau de muraille à montrer, on le fit du plus beau marbre possible. L'auteur appela cela de l'indocilité: le mot était fort! Il eut des suites; et, d'après l'interprétation, peut-être un peu normande, d'un article de nos réglemens où il était dit : Que les parts d'auteurs seraient prises sur les recettes nettes après les frais ordinaires et journaliers prélevés; quand M. Lonvay de La Saussaie vint réclamer ses droits, loin de le payer, on lui présenta un mémoire; il se croyait créancier, on lui prouva qu'il était débiteur pour fourniture de décors, galons, broderies, murs de marbre, rubis et autres pierres précieuses.

L'affaire fut portée au conseil; et, ainsi que c'était l'usage, elle fut enterrée dans les cartons pour n'en sortir jamais; mais comme plus tard on eut des différends avec Mercier et Palissot, la corporation des auteurs commença à s'agiter; enfin, en réglant les droits du *Barbier de Séville*, des difficultés survinrent entre la Comédie-Française et Beaumarchais.... Oh! cette fois, il fallut en découdre!

CHAPITRE XVII.

Beaumarchais remua, parla, pérora, menaça d'écrire, mit en jeu MM. les gentilshommes de la chambre, qui étaient pour nous; forma un projet de blocus contre le Théâtre-Français, et pour cela convoqua les auteurs chez lui. Là, siégeant, et discutant leurs intérêts, ils réunirent toutes leurs forces, tout leur génie, pour venger leurs communes injures, et se soustraire à notre joug, disaient-ils, mais plutôt pour se mettre à notre place et nous rendre à notre tour dépendans des auteurs. Beaumarchais donna le mouvement et l'ensemble à cette formidable association; ces messieurs, se constituant en *Bureau de Législation dramatique*, voulaient nous traiter (et ils l'avaient écrit dans un mémoire) comme des gagistes qu'ils accepteraient et payeraient suivant leurs talens, qu'ils augmenteraient, qu'ils changeraient ou renverraient à leur gré; ils prétendaient que le régime et la discipline de la Comédie devraient leur appartenir, à peu près comme un artiste peintre les a dans son atelier, un négociant dans ses manufactures, un cultivateur dans ses domaines. A ces prétentions, notre sanctuaire tressaillit jusque dans ses fondemens! on cria haro sur tant d'audace. J'avoue que je ne fus pas des derniers à m'émouvoir : — C'est une chose étonnante, disait Luzi, eh quoi ! n'y aurait-il pas moyen de se passer d'auteur? « En attendant que ce moyen fût trouvé, Beaumarchais, d'après sa louable coutume, nous distribuait le ridicule, si bien et avec tant de libéralité, que nous fûmes enfin obligés de reconnaître, qu'au théâtre, les auteurs dramatiques sont un mal nécessaire.

Mais avant de nous exécuter, et de faire nos comptes de clerc à maître avec ces messieurs, nous prîmes exemple sur la Comédie-Italienne. Pour se tirer d'affaire, elle avait emprunté au théâtre de l'Ecluse son acteur principal, et nous, nous enlevâmes aux boulevards M. Dorvigny, devenu presque aussi célèbre que ce *Jeannot* qu'il avait créé et mis au monde.

Cet auteur était aussi original que ses ouvrages; mais ce

qui n'avait pas peu contribué à faire parler de lui, c'est qu'on le disait fils de Louis XV. Voici le fait qui avait accrédité cette erreur aussi singulière que la singulière histoire à laquelle elle tenait.

Dorvigny, par la plus étrange coïncidence, demeurait près de la vieille rue du Temple, ou dans une maison ou à côté d'une maison appartenant à un M. Dorvigny, ancien fabricant de glaces, mais ne faisant plus le commerce; or, quand on venait demander l'un ou l'autre homonyme dans la petite rue, cela donnait assez souvent lieu à des quiproquos; en conséquence, les commères du quartier les désignaient ainsi : l'un était naturellement Dorvigny, l'auteur, et l'autre Dorvigny, le *Dauphin;* et en effet, cet homme était fils du roi défunt, non de Louis XVI, mais de Louis XV.

On sait que ce monarque se maria fort jeune. On avait été très-rigoureux pour lui dans son enfance, et, peut-être parce qu'on devinait ses inclinations futures, on l'avait surveillé de très-près, de façon qu'il arriva pur et au premier essai de son cœur dans les bras de la jeune fille de Stanislas.

Toutes les occasions de tomber en faute soigneusement écartées, le jeune époux n'ayant jamais été à même de faire de comparaison, aima les plaisirs de l'hymen, et, n'en soupçonnant pas d'autres, il les regarda comme les premiers de tous. Les enfans que la reine lui donna resserrèrent davantage une union fort exemplaire pour le temps et le lieu, car on n'ignore pas que ce n'était point de la cour que partait alors l'exemple de la fidélité et de la constance.

Le prince promettait de demeurer long-temps sous le charme, mais la reine était aussi dévote que le jeune monarque se montrait amoureux; mal dirigée par un confesseur rigoriste, il y avait souvent entre les deux époux certaines contestations fort vives sur certains droits demandés avec prière, défendus avec persévérance. Souvent l'en-

fant-roi alla désappointé bouder dans sa chambre, bien qu'il fût venu dans celle de la princesse avec des intentions assez contraires. La jeune reine enfin prit exactement le contre-pied des mœurs du temps, et le pauvre Louis XV, à qui l'écho des chroniques galantes répétait bien des choses, subissait un rigoureux régime, quand il pouvait voir autour de lui les plus vives images d'une séduisante abondance.

La chose alla si loin, que la jeune Marie prescrivit définitivement des jours fixes d'abstinence. Le vendredi et le samedi furent d'abord exclus de fondation comme jours de vigiles; puis on y comprit certaines grandes fêtes, et ensuite quelques jours consacrés aux Saints qui s'étaient distingués par leur pureté: jamais personne ne poussa si loin le sentiment de l'almanach. Cette désespérante théorie du *Calendrier des Vieillards*, mise en pratique par une femme jeune, fraîche et jolie, rendit le roi furieux.

Je n'omettrai pas une circonstance singulière, mais gracieuse de ces débats, et qui marque bien la nature de cette lutte d'enfans.

Malgré sa colère, et peut-être à cause du motif de sa colère, l'amour du roi augmentait; mais pour ne plus se soumettre à l'humiliation de demandes et de refus dont la formule est toujours difficile à trouver quand les cœurs des intéressés ne sont pas à la même température, il fut convenu que, lorsque Sa Majesté viendrait faire des visites à son épouse dans des intentions dynastiques, si le jour n'était pas propice, on piquerait une épingle noire sur la date du calendrier, date rayée des jours heureux.

Ceci convenu, le calendrier fut suspendu à la cheminée royale, et l'épingle adoptée. Mais l'épingle qui piqua rarement les premiers jours, piqua davantage ensuite, tantôt poignardant un saint réputé bon gentilhomme dans la hiérarchie céleste, tantôt un saint du second ordre. Le roi baissait pavillon devant les premiers, mais discutait sur les autres; il ne voulait pas céder à saint Romuald, saint Pa-

terne, ou sainte Collette ; la reine insistait : alors Louis XV tournait vivement les talons et s'en allait, ou bien soufflant sur la glace de la cheminée il y faisait un brouillard, et sur la même ligne que le calendrier félon écrivait avec le doigt : — VOTRE MAJESTÉ EST UNE BÉGUEULE ! puis, il faisait lire cela à la reine et partait en riant. C'était sa grande vengeance.

Cependant la cour fourmillait de beautés ; elles ne demandaient pas mieux que d'épargner à S. M. ce qu'elle paraissait tant craindre, et de faire acte de dévouement à l'endroit de la monarchie en suppléant la dévote couronnée. Louis XV qui s'apprêtait à perdre patience, devinait autour de lui ce mouvement généreux ; mais il avait des scrupules, et bien qu'il se fût promis de ne plus retourner chez sa femme, un soir il oublie tous ses sermens et vole chez elle. On fait observer à l'ardent monarque que c'est aujourd'hui *jour d'épingle ;* en effet, il voit la maudite pointe entée sur l'indication du jour des Cendres : — « Précisément, s'écria le roi, ce matin on m'a dit à la chapelle qu'il fallait me souvenir que j'étais homme, et je veux suivre le précepte ce soir, chère Marie ! »

Cette plaisanterie trop libre est mal accueillie ; la reine proteste qu'un tel jour elle sera plus sévère que jamais ; le roi insiste, on le refuse sans miséricorde, et, définitivement en courroux, Louis XV sort en disant : « Marie, tu t'en souviendras ! »

La France aussi s'en souvint : ce refus de la jeune reine était gros du gouvernement des Châteauroux, des Pompadour, des Dubarry, du ministère d'Aiguillon, du changement des parlemens, de la dilapidation des finances... On connaît ma manie de fatalité. Je reviens du roi en colère, pour arriver aussi à monseigneur Dorvigny, *le Dauphin.*

Rentré chez lui, Louis XV appela Lebel, son premier valet de chambre : — « Allez, lui dit-il, me chercher une femme *quelconque,* et vous me l'amènerez. » Lebel croit que cet ordre est une plaisanterie, il hésite, il attend une

autre parole, et ne parle ni n'agit. Le roi répète la même phrase en haussant la voix et de la manière la plus impérative. Lebel sort.

Mais son embarras redouble; une fois dehors, que faire? ne voulant rien résoudre par lui-même, il court chez le cardidal de Fleury qui était couché; on réveille ce premier ministre. Lebel lui raconte ce qui vient de se passer, et demande à la pieuse Eminence ce qu'il doit faire sur la femme *quelconque* que le roi veut absolument.

Ce n'était guère affaire cardinalé, mais cela pouvait devenir affaire d'état; cependant le ministre, plus embarrassé que le valet de chambre, déclina sa compétence : il laissa à Lebel le soin de se conduire comme sa prudence le lui suggérerait; celui-ci retourna chez le roi, donnant à Sa Majesté l'assurance qu'il n'avait pu trouver aucune femme.

Louis XV avait pris sa résolution définitive; voulant, cette soirée même, en finir avec sa vertu, il fit une scène à Lebel, l'appela maladroit (il le fut moins depuis), lui dit que rien n'était plus facile que de trouver des femmes :
— Allez à l'instant, ajouta-t-il, dans les galeries, frappez où vous verrez de la lumière, et dites à la femme que vous trouverez, que je désire lui parler. Lebel, craignant de perdre sa place, obéit.

Il alla dans les galeries, s'arrêta à celle de la Chapelle, il y connaissait une femme de chambre (on m'a dit, je crois, qu'elle appartenait à la princesse de Rohan). Cette fille avait une réputation de sagesse qui allait aux vues de Lébel, et, bien qu'elle possédât tout l'attrait qui pouvait faire désirer de pousser jusqu'au bout l'aventure, il pensa qu'un entretien sans conséquence pourrait avoir lieu. Quoi qu'il en soit, il amena la pauvre enfant dans son appartement, sous couleur de lui parler d'une affaire importante; il lui parla en effet, et sans doute la décida; car une demi-heure après, le prince recevait dans l'alcôve royale la plus jolie blonde qui se pût voir.

Et quelques mois après, la jeune fille fut mariée très-

avantageusement, apportant en dot à son mari, une somme très-ronde et une femme à l'avenant de la somme, et encore quelques mois après, naquit Dorvigny *le Dauphin*.

Notre Dorvigny à nous, que nous voulions opposer à la redoutable phalange des auteurs, nous fournit une œuvre intitulée : *les Noces houzardes*; non pas de son plein gré, car il regardait les boulevards comme sa patrie et le lieu de sa gloire, et peut-être aurait-il volontiers renouvelé avec nous la scène de fierté de Volange avec la Comédie-Italienne ; mais la pièce des *Noces houzardes* avait été reçue au théâtre de l'Ecluse, et la Comédie-Française, d'après son privilège de passer en revue les nouveautés du boulevard et de les confisquer à son profit, si elle les jugeait dignes d'être jouées sur le premier théâtre de la nation, vainquit, la loi à la main, les répugnances du poète; il fut sifflé par suite de l'opération, mais au moins ce fut dans le véritable temple de Thalie.

Quant au public, il ne s'en prit point à l'auteur; il blâma les comédiens : le public avait tort. Pourquoi les comédiens n'auraient-ils pas pensé qu'il est des œuvres de toutes façons; que jadis notre théâtre était descendu souvent de cette dignité empesée qu'on lui imposait maintenant; que *les Vendanges des procureurs*, où Préville était si vrai; *le Charivari*, où nos comiques se distinguaient, n'étaient autre chose que des farces au-dessous même des *Noces houzardes;* que d'ailleurs, relativement à cette dernière, on avait bien pu ne pas se montrer trop sévère : était-ce autre chose qu'une comédie sans importance, en prose, composée à l'occasion du carnaval ?

En conséquence de ces raisons, qui sont certes bonnes, et de la pénurie d'autres ouvrages, la Comédie-Française n'en démordit pas et ne devait pas en démordre, elle continua à jouer l'œuvre de Dorvigny, elle la fit soutenir par les matadors de la troupe; l'auteur fit d'ailleurs d'heureuses corrections à sa pièce et l'action en eut plus de nerf.

Le public, toujours plus nombreux, ne vint plus bouder contre son plaisir, et *les Noces houzardes*, jouées avec verve et gaîté, étaient chaque soir vivement applaudies.

A la fin de cette déplorable année théâtrale, et pour comble de maux, la Comédie-Française fit en acteurs deux pertes sensibles et point d'acquisitions. D'abord, mademoiselle Hus renonça au théâtre. Jouer pendant vingt-sept ans les rôles d'amoureuses et les soutenir par un air de jeunesse et par toutes les grâces d'une coquetterie séduisante, ce n'était pas tout-à-fait maladroit de la part de cette actrice. La gentille Agnès devint prosaïquement M^{me} Lelièvre, mais elle fut heureuse et fit le bonheur d'un honnête homme. Sa retraite donna occasion de révéler sa charité. Emule de M^{lle} Guimard en bienfaisance, sans avoir eu, comme cette fameuse danseuse, un poète pour la chanter; on trouva que, dans un hiver rigoureux, elle fit distribuer jusqu'à 600 livres de pain aux ouvriers que la dureté de la saison empêchait de gagner leur vie.

Madame Drouin, ma vieille amie, se retira aussi; et pour elle, il faut bien le dire, il était temps. Reçue en 1742, elle avait trente-huit ans de service. Il est vrai que presque tous ses rôles de charge n'acquéraient que plus de mérite et de vérité avec l'âge. Elle se montrait d'ailleurs d'une grande complaisance à jouer tout ce qu'on voulait et aussi souvent qu'on voulait. Remplie d'esprit, de goût et d'intelligence, elle était plus propre encore à former des actrices qu'à l'être; aussi, depuis quelques années, présidait-elle aux comédies de M^{me} Montesson. Ce fut même pour se livrer plus particulièrement à l'instruction de la troupe illustre de la Chaussée-d'Antin, qu'elle renonça à la pratique du théâtre.

XVIII.

CHEZ LE MARÉCHAL DE RICHELIEU.

Nouvelles études. — École de galanterie. — Société du maréchal. — Sa superstition. — Carlin. — Caillot. — Lady Mantz. — La chevalière de Malte. — Mme de Roussé. — Voltaire en partie fine. — Anecdote musicale. — Grande entrée des *Tritons*.

Pendant que la Comédie se préparait à pleurer ses pertes, pendant ses querelles avec MM. les auteurs, et dans le même temps qu'on entamait avec Dorvigny les fameuses négociations, je faisais mon chemin dans le monde. La protection que la reine m'avait accordée portait ses fruits. Mes négociations à Versailles, à propos de Sainval, et l'amitié que me portait Mme Campan, me valurent des protections sans nombre, et je puis le dire des amitiés illustres : sur mon passage ce n'étaient que des visages gracieux, que sourires bienveillans, que saluts de bon accueil. On se souvient de M. le duc de Richelieu, et comment il m'avait traité en petit garçon lors de ma réception au

Théâtre-Français, eh bien ! aujourd'hui, ce premier gentilhomme de la chambre me faisait bonne mine avec les autres. Comment donc ! Il me flattait presque ; courtisan avant tout, et ne manquant jamais de porter ses regards dans la direction du palais de Versailles, il avait facilement suivi la trace de l'intérêt que la reine avait bien voulu prendre à mon sort, et peu de temps après la grave affaire de mon mariage projeté, je fus admis dans l'intimité de M. le maréchal.

C'était pour moi une chose inappréciable, non pas sous le rapport de mon avancement au Théâtre-Français, M. de Richelieu en ayant à peu près abandonné les rênes, pour être tout entier au gouvernement de la Comédie-Italienne ; mais sous un point de vue bien autrement essentiel.

Malgré les entraînemens de mon âge et les tentations sans nombre dont j'étais entouré, la meilleure part de mes pensées était à mon travail. Je voulais parvenir, j'étais tourmenté d'ambition, et de plus (pourquoi ne l'avouerai-je pas ?) j'avais le plus ardent désir de faire enrager Molé, qui me le rendait bien, ainsi qu'on l'a vu.

Le moment des études sérieuses et opiniâtres était arrivé ; Bellecourt venait de mourir dans les bras de son confesseur ordinaire, Mlle Vadé, et par cette mort je me trouvais en troisième. Monvel se tirait d'affaire avec le drame et la tragédie ; mais moi, qui n'avais aucune de ces ressources, et à qui on ne laissait que les miettes du festin théâtral, je cherchais à tirer autrement parti de ma position, et l'invitation de M. le maréchal fut un coup de fortune.

Le public tenait beaucoup alors à ce ton de bonne compagnie dont j'ai eu plus d'une occasion de parler ; il fallait que tout comédien dans l'emploi d'amoureux fût sur la scène un modèle d'aisance, de noblesse et de bon goût ; qu'il eût de grands airs sans raideur, une impertinence gracieuse, une fatuité aimable ; il fallait que l'habillement, la marche, le ton, le geste, tout fût marqué au cachet de

l'élégance la plus parfaite. Aborder ses pareils avec une agréable familiarité, ses inférieurs avec une déférence qui les mît à leur place, et tout le monde (compris les dames) avec cette politesse qui marque ce qui vous entoure au coin de la subordination, tel devait être le comédien d'alors. Humble, si cela l'accommodait, dans le courant de la journée, une fois la toile levée, il fallait qu'il se haussât sur ses talons rouges, et devînt à la lettre grand seigneur à heure fixe.

Tout cela n'était pas l'étude d'un jour, ces qualités d'imitation ne peuvent s'acquérir qu'à la longue et dans le commerce aisé des femmes et du grand monde, encore faut-il être observateur judicieux; la passion est facile à reconnaître, mais quand on ne veut imiter que des surfaces, il faut prendre garde aux nuances. Où trouver un bon modèle, un modèle complet, pour le suivre, l'étudier, entrer dans les secrets de sa personnalité, et s'emparer de ce qu'on y trouve de saillant pour le porter sur la scène? Où rencontrer un héros dont on peut se rendre propre et le fond et la forme pour en donner une bonne copie au public?.. M. de Richelieu me l'offrit.

Illustre entre les illustres de la galanterie, la mode avait fait du célèbre maréchal le courtisan d'élite qu'on aimait à voir et à écouter; de l'histoire riante du passé, c'était une physionomie sur laquelle le temps avait glissé, une figure qui en faisait accroire sur son âge, bien qu'on en eût; aussi la maison du maréchal, où l'on respirait je ne sais quel parfum des souvenirs de la régence, était-elle fréquentée par ceux qui aspiraient à une succession difficile; il tenait chez lui une véritable école d'excellentes traditions pour les seigneurs de la jeune cour, quant aux femmes, le maréchal était encore assez ingambe pour leur aller porter son enseignement en ville.

Outre le grand nombre de ses écoliers, véritable galerie d'originaux, bonne à mettre à profit pour nous autres comédiens, M. le maréchal accueillant des auteurs, des

peintres, des acteurs en réputation de tous les théâtres, beaucoup d'hommes d'esprit, et, ce qui est plus rare, des hommes amusans, on juge avec quelle reconnaissance et quel empressement j'acceptai une invitation si recherchée de tous.

Quand j'y allai pour la première fois, l'avant-veille de sa fête (il célébrait la Saint-Louis), c'était un jour de grande assemblée ; j'y trouvai donc plutôt un public que des convives ; j'y vis à peu près, en une soirée, toutes les personnes qu'il avait l'habitude de recevoir partiellement dans l'année. Mélange bizarre ! mais choisi ; singulier ! mais amusant. On y trouvait comme une espèce de députation de gens pour chacun des titres que ce grand seigneur avait eus ou des emplois qu'il avait exercés : courtisan, général, plénipotentiaire, gentilhomme de la chambre et académicien des deux académies ; je me figurai le pêle-mêle du rideau baissé après une comédie espagnole. Ce jour-là ne pouvait guère être profitable pour un observateur, mais je prenais une idée de mes richesses à venir. C'était un coup d'œil général sur la carte d'un pays dont ensuite je parcourrais à loisir chaque département.

Il fallait voir M. de Richelieu ressortir au milieu de ce monde si brillant et si divers ! mis en opposition avec les jeunes élégans de la cour de Louis XVI, il l'emportait sur eux tous. C'était le miracle de Ninon renouvelé sur une tête d'homme. Il le savait bien ; aussi, disait-il, entouré de ce peuple à lui, et fier de l'hommage qu'on lui offrait : « Ces messieurs viennent me voir comme le *Nestor* de la galanterie ; mais leurs maîtresses pourraient leur dire que j'en suis l'*Achille*, de temps en temps. »

Il habitait encore, à l'époque dont je parle, en son hôtel de la place Royale. Je ne me rappelle point si le pavillon d'Hanovre (où plus tard je vis quelques réunions) était bâti ; je sais seulement qu'alors il avait repris du goût pour cet hôtel, qu'il venait de faire meubler et repeindre à neuf. Quelques-uns de ses familiers, se prétendant bien

instruits, assuraient qu'il aimait cette noble habitation, parce qu'il y avait fait récemment construire un laboratoire où il préparait les drogues qui prolongeaient ses forces et sa verdeur au-delà du terme. (Le maréchal, qui ne faisait guère mine de croire en Dieu, avait assez de confiance au diable, à l'astrologie et surtout à la pierre philosophale.)

Pour moi, je ne vis jamais ce cabinet d'alchimiste, mais j'admirai de riches salons, des boudoirs charmans, une table toujours splendidement servie, et un homme de qualité faisant les honneurs de tout cela avec un charme parfait.

Je me rappelle avec plaisir certain souper, où entr'autres personnes, j'y trouvai d'abord en artistes : Carlin, de la Comédie-Italienne, et Caillot, qui n'en faisait plus partie depuis quelque temps ; un peintre célèbre, dont je tais le nom, à cause de la façon inusitée qui le plaça à l'Académie de peinture, me proposant de raconter cela en son lieu. En hommes de qualité, il y avait : M. le maréchal, bien entendu, et M. le marquis de Savonières, très-jeune officier dans les dragons (plus tard, dans la révolution, il mourut victime de son dévouement en défendant le château de Versailles, au 5 octobre). Plus, un officier de fortune, nommé tout simplement M. Thomas, portant dignement la croix de Saint-Louis sur trente-huit blessures, toutes acquises au service du roi. C'était, comme on voit, un petit comité en hommes. Et en fait de dames, nous n'en avions que deux : l'une, maîtresse en titre, pour l'instant, de M. le maréchal, Mme de Rousse, femme fort piquante, fort agaçante, très-alerte de l'œil, et qui faisait monter le vertige à la tête quand elle vous regardait d'une façon qui n'était qu'à elle (dont le maître de la maison s'amusait fort). En dernier lieu enfin, une autre dame, ayant bien l'air d'avoir quarante ans, mais que je savais en cacher quinze, et qui devait vivre éternellement ; car je la revis pendant la révolution, presque avec la même figure, et

jouant dans ce monde nouveau un personnage actif et singulier.

Je m'arrêterai sur cette originale physionomie de femme ; j'eus fréquemment occasion de la voir, et je le dis en toute humilité, de lui plaire. Si Mgr avait fait construire le laboratoire dont on parlait, il dut l'en nommer la mystérieuse gardienne ; j'ai eu plus d'une preuve qu'elle ne contribuait pas peu à l'entretenir dans son bizarre penchant pour les sciences secrètes, c'était une manière de prophétesse qui se serait volontiers humanisée ; mais la vénération qu'elle inspirait la forçait à remonter bien vite sur son trépied sacré.

Elle prenait la qualité et le nom de lady Mantz ; mais le maréchal disait bien bas à l'oreille de ses convives : que c'était une imprudence de l'appeler ainsi, qu'il fallait ne la nommer jamais que Mme de Wasser, afin d'éviter certaines tracasseries, cette dame ayant fort inquiété les ministres de Louis XV, et n'étant à présent chez lui que par tolérance.

Aventurière dans toute la force du terme, lady Mantz avait été une sorte de précurseur des rêveries du comte de Saint-Germain, et semblait encore alors préparer les esprits aux tours de passe-passe de Cagliostro ; j'ai vu ce dernier, et en fait de menteries, je crois que ladite dame ou lady lui aurait rendu des points.

Lorsque M. de Choiseul était ministre, elle s'avisa de lui écrire une lettre dans laquelle elle dénonçait un complot tramé contre la personne du roi, où se trouvaient engagés des gens du premier rang, lesquels devaient eux-mêmes attenter à la vie de Sa Majesté ; elle ajoutait que si la chose n'était pas faite encore, c'est que les conjurés voulaient envelopper dans leurs filets toute la famille royale. Pour donner plus de poids à cette belle découverte, elle signa sa lettre du nom de *Lidinka*.

Cette petite invention obligeante lui valut la Bastille.

Là, elle barbouillait du papier toute la journée, écrivant sa vie ou plutôt son roman, et dans ce brouillon, elle

était tantôt lorraine, tantôt de Vienne en Autriche, tantôt bâtarde de maison princière, tantôt fille légitime de grands seigneurs; il n'y avait point d'idées extravagantes, de fables et de fausses histoires, que son imagination ne lui suggérât.

Considérée comme étrangère, ou du moins crue telle, on lui fit faire sa soumission de quitter le royaume et de n'y jamais rentrer sauf permission du roi; elle sortit de la Bastille et fut conduite à la diligence de Bruxelles; mais alors qu'on croyait bien loin M^me de Wasser, la police fut mise en éveil sur une lady Mantz qui empruntait aux usuriers pour le compte de dames de la cour, changeait des diamans pour des marchandises, quelquefois gardait marchandises et diamans, et afin de jeter du brillant sur ses spéculations singulières, prédisait l'avenir, puis faisait de la poudre alchimique.

On se douta que c'était l'ex-prisonnière, on s'en convainquit; elle fut réintégrée à la Bastille.

Mais l'autorité se lassa de la nourrir, et au bout de quelque temps, même cérémonie que la première fois, même soumission, même embarquement pour la frontière, et même promptitude à la franchir : une telle femme ne pouvait vivre que dans ce béni Paris, pays de dupes, où elle avait sa clientelle.

Cette fois, elle obtint la protection de M. de Richelieu, se présentant chez lui sous les auspices d'un nommé Damis avec lequel il avait essayé jadis un peu de pierre philosophale; le duc l'accueillit en adepte.

Souvent dans les soupers intimes de la place Royale, cette femme extraordinaire portait majestueusement, en sautoir, la croix et le cordon de Malte; elle disait qu'on lui avait volé à Paris en 1753, les titres en vertu desquels elle pouvait, d'après sa haute naissance, se parer de ces insignes; qu'on lui avait pris, du même coup, d'autres cédules importantes qui lui conféraient aussi le droit de se décorer de la croix et du grand cordon de l'ordre de Saint-

CHAPITRE XVIII.

André ; vol affreux ! s'écriait-elle, parce qu'avec ces parchemins honorifiques, étaient attachés des papiers de famille et les contrats de propriétés immenses, qu'elle ne savait plus où retrouver.

J'aimais assez à me rencontrer avec cette femme, dont j'aurais voulu savoir l'histoire et connaître le pays. A certain accent je la soupçonnais fort d'être de Bordeaux ou de Toulouse, bien qu'elle parlât plusieurs langues, mais quand elle comprenait qu'une intonation l'avait trahie, aussitôt un mot étranger venait couvrir la faute, et moi, qui ne savais que mesquinement mon français de Lunéville, je ne pouvais rien découvrir.

Quant à elle, elle m'avait pris en affection, et j'étais quelquefois favorisé d'un tour d'allée en sa compagnie dans le joli enclos de l'hôtel. Là, je faisais semblant de me tromper, l'appelant tantôt Mme de Wasser, tantôt lady Mantz, et parfois même, Mlle *Lidenka*, son nom de Bastille : — M. Fleury, me dit-elle un jour, comme pour répondre à ma pensée, je vais vous dire mes noms et mes titres, mais vous seul au monde et M. le maréchal les saurez maintenant, je suis : « Très noble et très puissante dame, com-
» tesse de Lobkowitz, née comtesse de Brulz de deux monts,
» dame haute justicière du comté d'Hétehonse, née cheva-
» lière de Malte, en vertu de privilége accordé par le pape
» Honorius 1er, à la très illustre famille de Jean de Brienne,
» premier prince de Tyr, et ensuite empereur de Constan-
» tinople ; de laquelle je suis issue, dame de Lobkowitz,
» veuve de feu messire Joachim Wasser, comte d'Herchoud,
» capitaine-major dans le régiment suisse de Vigier, depuis
» Castellas. »

A ces noms magnifiques, qu'elle me permit d'écrire, je ne pus que m'incliner et répondre par les marques du plus profond respect : je crois, ma foi ! qu'elle n'aurait pas été fâchée que j'en manquasse ; elle était même si contente de moi, qu'elle s'offrit de m'apprendre, séance tenante, le secret d'une potion, qui dans la suite m'empêcherait de

vieillir; mais comme je devinai qu'il aurait fallu payer par quelques preuves de jeunesse actuelle, j'esquivai le cadeau, et par là laissai échapper la seule occasion qui se soit jamais présentée de m'apparenter aux empereurs de Constantinople.

Cette noble dame ne m'avait point fait encore les révélations précédentes, quand je me rencontrai pour la première fois avec Caillot et Carlin. Ce souper fut un des plus agréables où je me sois trouvé; ils n'en firent pas seuls les frais, mais ils s'y distinguèrent. Caillot surtout m'étonna : peut-être était-il encore plus remarquable dans le monde qu'il ne le fut au théâtre, et l'on sait pourtant jusqu'où alla sa réputation. Avec une facilité de s'énoncer peu commune, il avait l'heureuse faculté de jeter dans la conversation ces mots heureux qui la raniment, l'égayent, l'attisent et lui donnent un intérêt nouveau; il savait surtout rendre chacun content de la part qu'il y apportait, ne répondant jamais à ce que vous aviez dit, sans le répéter en lui prêtant un charme qui le faisait valoir; il était d'autant plus aimable qu'il vous donnait de l'orgueil de vous-même, et tout cela avec simplicité, sans flatterie, et par l'effet du plus heureux naturel.

Il venait, vers ce temps là, de recevoir une marque de souvenir de Monsieur le comte d'Artois, et la nature du présent indiquait assez le cas que ce prince faisait de l'artiste, même après sa retraite : Son Altesse lui avait donné, en toute propriété, une jolie maison de campagne à Versailles.

Nous lui en fîmes compliment, et M. le maréchal lui demanda si le prince la lui avait donnée avec les meubles.

— Meublée! meublée! du haut en bas, dit Caillot, et l'attention la plus aimable de Monsieur le comte d'Artois, est d'avoir mis avec ces meubles du meilleur goût, un charmant clavecin, et au-dessus du clavier, sur une belle plaque de vermeil, les premiers mots d'une ariette, qui me rappelle mon plus beau succès : « *Ce n'est qu'ici, non ce*

n'est qu'au village. » — Vous chantiez ce morceau délicieusement, Caillot, dit le maréchal.—Oh! ne pourrions-nous pas l'entendre? s'écria M^{me} de Rousse avec vivacité. — Oui! oui, et je vous accompagnerai, dit à son tour l'illustre chevalière de Malte.

Le duc de Richelieu les interrompit avec action.

— Mesdames! Mesdames! Caillot n'est pas ici pour nous! il y est pour lui ; les artistes ne paient point leur écot chez moi. Je suis trop heureux de les recevoir, Caillot ne vient pas nous distraire ; il vient s'amuser ; s'amuser, entendez-vous ! Cependant, si vous tenez à l'ariette, ajouta-t-il en se tournant vers M^{me} de Rousse, et prenant un air mi-aimable, mi-ironique, j'ai de la voix, je vais vous la chanter... Allons, chère M^{me} de Wasser, accompagnez-moi : — *Ce n'est qu'ici, non ce n'est qu'au village...*

Il y eut un éclat de rire général; la voix du duc si agréablement timbrée quand il parlait, avait dans le chant une sorte de fausset, qui ressemblait assez aux plaintes d'un chat malade. Ces dames lui demandèrent grace, il l'accorda, et fut embrasser les jolies lèvres de M^{me} de Rousse pour lui faire faire pénitence ; lady Mantz tendait la tête dans le but évident de se soumettre aussi : le maréchal ne lui baisa que la main, ce fut dommage, elle était résignée.

—Je vois, dit M. de Richelieu, après cette petite expédition, que si je n'avais jamais eu que ce moyen de plaire, il aurait fallu borner mon ambition à prendre des forteresses. Eh bien! vous le croirez si vous voulez, mais j'ai toujours été amateur passionné de musique. —Ces demoiselles de la Comédie-Italienne le savent bien. *Perche...*

C'était Carlin qui parlait. Il n'avait pas dit là grand'chose; mais il l'avait dit comme il le disait au théâtre, où avec lui les mots les plus vides prenaient un air de pensée, et où les auteurs les plus nuls valaient beaucoup en passant par sa bouche.

—Carlin, dit le maréchal, vous allez commettre quelque indiscrétion et brouiller le ménage ; quand vous aurez

à parler de choses comme celles-là, prenez au moins votre masque. — Oh! monseigneur, interrompit M^{me} de Rousse, Carlin a su rendre son masque transparent, et si Son Excellence n'a que ce moyen de cacher les perfidies qu'elle m'a faites...

Carlin rougit du compliment, qui était juste, et M. de Richelieu mit tout le monde à son aise en commençant cette histoire.

— Vous allez voir, mesdames et messieurs, si j'entends quelque chose à l'ariette; il faut que je vous donne un de mes souvenirs, souvenir tout-à-fait musical! Fleury, une de vos connaissances et des miennes y joue son rôle : Voltaire, devant Dieu soit son âme philosophique! faisait partie d'un morceau d'ensemble charmant que j'imaginai. Ecoutez!

Nous étions jeunes tous deux, tous deux nous sortions de la Bastille. Vous savez ce que c'est que la Bastille, chère Mme de Wasser, et quand on en est quitte, comme on cherche à réparer le temps perdu, à reprendre ses douces habitudes de boudoir, ne fût-ce que pour faire contraste.
— Comment, comment! je ne sais rien de tout cela, interrompit, légèrement scandalisée, la dame qu'on interpellait. — Soit! vous ne le savez pas; mais je l'ai su, moi, et un jour, quelque temps après ma dernière retraite....... mais il est nécessaire que mon récit soit précédé d'une toute petite préface.

Vous vous rappelez tous, ou du moins vous avez entendu parler de la fameuse conspiration de Cellamare, découverte par la Fillon; ce damné Dubois, qui ne m'aimait guère, parce que j'avais fait avec lui certaine concurrence, prétendit que j'étais un peu du complot, sous le prétexte que je m'entendais avec Albéroni, lequel, en effet, m'avait écrit une lettre fort aimable pour me proposer tout uniment de faire ouvrir aux Espagnols la place de Bayonne, où le régiment du roi, qui portait mon nom, tenait garnison.

J'avais répondu à cet Albéroni une lettre à cheval ; mais comme je n'en possédais que la minute, on n'en tint compte, et les trois hommes d'Etat d'alors, d'Argenson, Leblanc et Dubois, comme qui dirait Eaque, Minos et Rhadamante, trouvèrent à propos de m'envoyer à la Bastille...... C'était la troisième fois que je me voyais logé, sans trop de reconnaissance, aux frais du roi.

Mais l'amour, dont je n'ai jamais eu à me plaindre, et qui me traita toujours favorablement, soit dit sans fatuité, veilla sur ma destinée ; il fit de deux rivales, qui devaient se haïr, et n'y manquaient guère, deux amies ou plutôt deux associées. Ces dames, hautement placées à la cour, donnèrent au monde, à mon sujet, un exemple vraiment sublime ; elles étaient rivales, elles étaient femmes... elles sacrifièrent leur amour-propre.

Je ne vous confirmerai pas ce qu'on a dit, répété, écrit : que ce cachot humide et malsain fut changé tour-à-tour par ces deux dames en un sanctuaire délicieux, je veux me conserver dans les bonnes grâces de Mme de Roussé, et là-dessus, plus tard, l'histoire prononcera ; vous saurez seulement, qu'entre autres stratagèmes pour communiquer au dehors, ces dames eurent l'heureuse idée de me conseiller un maître de musique qui avait ses grandes entrées au donjon, et qu'elles-mêmes le prenant à leur tour pour professeur, nous pûmes lier une correspondance un peu suivie par le moyen de cet homme.

C'était un enthousiaste de son art, jouant de la basse de viole à l'Opéra, chanteur en ville, fort vaniteux de sa profession, entêté de son mérite, et toujours ennuyeux quand il ouvrait la bouche pour autre chose que pour chanter ; du reste assez habile, à ce qu'il assurait, car je n'en pus pas juger autrement. Mon unique but était de parcourir les morceaux qu'il me montrait, et, comme on le fouillait à l'entrée et à la sortie, mes ingénieuses amies avaient imaginé une écriture de convention : d'après la manière dont seraient barrées certaines notes, d'après la

disposition de paroles arrangées, nous devions nous entendre, et nous nous entendions en effet. Quant à notre émissaire, qui ne savait rien de cela, il s'acharnait à me montrer sa science, me persécutant de par la clé de sol ou la clé d'ut, me tyrannisant en bémol, en bécarre, et au nom souverain de toutes les gammes : j'étais docile, il était sot, il devint un maître insolent ; il me traitait en véritable choriste de cathédrale, prétendant qu'il n'avait jamais trouvé de tête plus dure que celle d'un duc comme moi.... Oh! s'il avait été marié, la sienne!...

— Ça aurait été drôle, dit l'officier Thomas.

— Ce fut drôle, répartit le maréchal, car peu après, et quand je sortis de la Bastille, mon harmonique persécuteur avait pris femme.

Mes premiers essais de liberté ne me permirent pas de songer d'abord à ma vengeance. J'étais alors fort occupé en haut lieu, et le reste de mon temps était donné à mes amis. Nous arrangions à trois, et pour nous refaire des grandes dames, de petites parties toutes roturières, que nous appelions parties de *tiers état*; mes associés ordinaires étaient un premier secrétaire du baron de Goertz, et un tout petit abbé normand, qui portait l'épée sous le titre de chevalier de Malte, pour ne pas perdre les bénéfices d'une grosse abbaye ; quelquefois aussi, nous nous adjoignions un quatrième, et ce quatrième avait nom Voltaire ; qui, en attendant son avenir, faisait avec nous, et par provision, de la philosophie expérimentale sur le cœur des aimables parisiennes des faubourgs.

Un soir, nous étions tous quatre à l'Opéra, l'abbé-chevalier dirige tout d'un coup nos lorgnettes au-dessus de nous, en face, sur une loge qui, s'avançant comme une élégante corbeille, renfermait quatre petites femmes très-accortes, très-gentilles, très-fraîches, miniatures de bourgeoises, ressortant merveilleusement dans ce cadre doré d'Opéra. L'abbé en connaissait une... restait à connaître les trois autres.—Je vois venir le morceau d'ensemble, dit

Carlin. — Et vous voyez bien, gentil arlequin, continua le maréchal ; car ces aimables bourgeoises avaient fait alliance avec l'orchestre ; et l'une, la plus jolie ma foi ! était l'épouse légitime de ma cruelle basse de viole.

J'avais un domestique excellent pour certaines expéditions. Cosimo suivit ces dames; bientôt je fus au fait de tous les tenans et aboutissans ; bientôt je me présentai chez ces inséparables : c'étaient des femmes à principes, mais pas trop prudes ; elles avaient de l'honneur, mais non pas une rigidité armée de pied en cap ; cela convenait à mon plan de campagne, et sans plus de longueurs, j'arrive au fait principal de ma vengeance symphonique.

Quand on veut faire faire une folie à des femmes, il faut aller vite, presser, étourdir, et qu'un coup n'attende pas l'autre, la sagesse n'étant jamais plus cérémonieuse que lorsqu'on lui donne le temps de délibérer. J'avais parlé pour la première fois à ces dames le mardi, et quatre jours après, Voltaire, l'abbé et le secrétaire d'ambassade, bien et dûment avertis, étaient dans ma petite maison.

Ils y trouvèrent quatre musiciens habiles prêts à mettre leurs instrumens d'accord : — Messieurs, dis-je aux virtuoses, serez-vous assez bons pour exécuter des quatuors pendant notre souper? Invisibles, mais présens, en compagnie de femmes aimables, nous serons charmés de vous entendre et de vous applaudir. Après le festin, donnez-nous quelque morceau tendre, un petit chœur amoureux, un *cantabile* galant; vous, mon digne professeur (on devine à qui je m'adressais), distinguez-vous! Il y a pour vous ensuite, un souper délicat, du Bourgogne excellent et du Malaga!... vous m'en direz des nouvelles. Sans adieu.

En ce moment, les épouses de ceux à qui je venais de parler montaient chez nous par le petit escalier; nous quittâmes ces messieurs : on se mit à table, et le concert commença.

Les dames n'avaient point été prévenues; étonnées d'abord d'entendre de la musique, elles crurent que c'était

l'usage chez les gens de qualité, et elles applaudirent même les exécutans. Le vin était parfait, le souper recherché; nous étions aimables et la musique devenait délicieuse de circonstance; notre partie à huit prenait la plus agréable physonomie, quand après une ritournelle amoureuse, un morceau de chant commença.

On jouait alors à l'Opéra *les Stratagèmes de l'amour*, musique de Destouches, paroles du poète Roy, et nos quatre hommes se mirent à entonner le petit chœur de *l'entrée des Tritons*.

« Chantez, Tritons, dansez, secondez mes transports,
» Bientôt l'astre du jour, etc.

Aux premiers accens de cette musique, il se fait un mouvement; nos invitées écoutent; elles rougissent, pâlissent, croient reconnaître les voix ; nous, voyant que cela fait mauvais effet, nous cherchons à les distraire; nous leur disons que la peur, et peut-être un peu de Tokai, les abusent; mais tout à coup le petit chœur cesse, et un *cantabile*, clair et net, à voix seule, se fait entendre:

Doux plaisirs, venez tous,
Soyez du voyage,
Zéphirs, calmez l'orage,
Les feux de l'amour vont luire sur *eux*.

C'était mon malheureux maître de musique, qui changeait la rime (pour nous faire une galanterie allégorique sans doute); sa femme, qui ne peut le méconnaître, tremble, ses genoux fléchissent, elle va parler... Une de ses compagnes lui met la main sur la bouche, je prévois la catastrophe; Voltaire aussi s'en mêle, une rime détestable a ébranlé la fibre poétique; il en frémit encore quand le malavisé chanteur répète de plus belle son damné refrain.

— Je veux m'en aller.... c'est affreux ! s'écrie la femme, que je cherche en vain à retenir, j'appelle !... j'appelle !..,

CHAPITRE XVIII.

elle tenait son couteau si près de son sein que j'eus peur, prévoyant une lutte. — Applaudissez de toutes vos forces pour couvrir le bruit, dis-je à mes amis ; ils applaudirent, et le mari entendant cet encouragement hurla de l'autre côté avec encore plus d'enthousiasme :

> Doux plaisirs, venez tous,
> Soyez du voyage,
> Zéphirs, calmez l'orage,
> Les feux de l'amour vont luire sur *eux.*
> Sur *eux*
> Sur *eux.*

Voltaire exaspéré se lève, saisit le couteau dont cette femme allait se percer, le prend par la lame et frappant de toutes ses forces sur la cloison avec le manche :

Double bourreau ! « *Doux plaisirs, venez tous,* » traître de massacreur ! « *Les feux de l'amour vont luire sur nous,* » achète donc des oreilles, animal ! « *sur nous, sur nous*, NOUS ! NOUS ! » répétait-il avec un chant furibond et parlé, à peu près comme celui du misanthrope dans le couplet du bon Henri.

Etonnés de cette nouvelle manière de battre la mesure, nos concertans s'arrêtèrent ; cherchant à pénétrer jusqu'à nous, ils demandaient ce que nous désirions. Les femmes s'enfuirent par le petit escalier ; je n'eus que le temps de courir aux artistes que je retins ; à leurs mines, je vis qu'en comptant des pauses, ils avaient étouffé autant de verres de mon bourgogne que nous de soupirs de leurs femmes, et Voltaire moitié colère, moitié riant :

— C'est donc vous qui faites rimer *tous* avec *eux* ? bourreau ! — C'est comme *Corbillon* et *Tartre à la crème,* dis-je, rappelant Molière au poète pour l'apaiser ; soyez miséricordieux en faveur de la circonstance. — Justement, c'était une rime de circonstance, répondit, avec le sourire le plus bêtement significatif, mon adroit professeur. Je voulais... — Ma foi ! mon très-digne, interrompit vivement

Voltaire, en lui frappant sur l'épaule, tu m'as fait entendre une chose que je pensais impossible : c'est qu'on pouvait faire paraître les vers de Roy encore plus mauvais qu'ils ne sont.

Bien que ma mémoire soit des plus exercées et des plus heureuses, je ne saurais rapporter les réflexions originales, les parenthèses piquantes et les commentaires de verte galanterie dont M. de Richelieu assaisonnait sa narration sans en perdre le fil. Je ne saurais rendre surtout le charme du débit et l'attitude du conteur. Se dressant sur sa taille encore si riche et si élancée, aux endroits saillans ses yeux s'animaient, son geste devenait plus vif; il y avait comme une fièvre guerrière dans ce singulier vieillard nous racontant une espièglerie de page. Sa tête libre, fière et haute, se portait tour à tour sur divers portraits, accrochés en trophée aux panneaux du petit salon : c'étaient les G***, les D***, les de N***, les C***; il semblait leur parler, les évoquer, et comme si le gracieux auditoire eût été présent, il paraissait heureux de lui annoncer une infidélité de plus. M. de Savonnières l'admirait, Caillot et Carlin me le montraient, je l'étudiai; M^me de Wasser était pétillante, le brave Thomas semblait attendre le commandement de FEU ! mais M^me de Rousse ne fut pas contente de la fin, elle se plaignit qu'on la laissât en suspens et sur un sens littéraire :

— Je voudrais la suite, disait-elle.

— Oh! cela se raconte peu, toutes ces suites-là ; on les connaît d'avance, et vous savez que j'ai toujours été homme à conclure.

— Puis, dit Caillot, il en est des histoires d'amour comme des aventures de chasse, où l'on trouve plus de plaisir à poursuivre le gibier qu'à le prendre.

XIX.

THÉATRES D'AMATEURS.

Fureur de jouer la comédie bourgeoise. — Sociétés dramatiques dans le grand monde. — Les proverbes de Carmontelle. — Trois illustres théâtres, nos rivaux. — Mme de Montesson. — L'abbé Poupart. — Théâtre de Mme de Montesson. — Liste de sa troupe. — Théâtre de Mlle Guimard.

Pendant que la Comédie-Française se débattait sous les coups du sort et que MM. les auteurs lançaient tous les foudres de l'interdit sur l'établissement littéraire envers lequel, du moins, ils se montraient ingrats, puisqu'il avait contribué à leur gloire, d'autres théâtres brillaient dans la société ; rivaux redoutables ou illustres, ils nous dérobaient la meilleure portion de notre public, notre public des places supérieures. Nous en étions réduits au parterre dans sa plus simple expression, et nos loges officielles étaient vides quand le beau monde affluait dans les loges de riches et puissans amateurs.

La fureur de jouer la comédie bourgeoise portait un tort réel au Théâtre-Français ; cette mode introduite dans tous les ordres de l'état faisait presque de ce talent une partie essentielle de l'éducation des petits-maîtres et de nos agréables ; il n'était pas de noble fille, pas de femme de cour ou de haute finance qui ne rencontrât dans la rue la Lisette ou la Célimène d'une troupe rivale, on entendait souvent les hommes les plus qualifiés s'aborder par leur nom de théâtre le plus habituel : Monsieur le duc était Crispin ; Monsieur le marquis, Dorante ; tel grave magistrat, Damis ; tel mousquetaire, Purgon ou Sganarelle : — Comment jouez-vous ce rôle-là ? disait à notre célèbre comique un homme dont la place se trouvait marquée bien près des degrés du trône ; l'acteur rendit compte du sens qu'il attachait au rôle et de l'esprit avec lequel il pensait qu'on devait le rendre : — Oh ! bien moi, je ne le comprends pas ainsi, et je le joue autrement. — Cela doit être, répondit Préville, Monseigneur l'entend en petit-fils du grand Condé.

Quand on ne pouvait pas avoir un théâtre en règle, on y suppléait par des spectacles plus faciles ; Collé avait fait revivre la parade, et, pour satisfaire à ce besoin toujours croissant, Carmontelle inventa les proverbes, espèce d'enfant bâtard, qui entrant par surprise dans la nombreuse famille dramatique, y fit bientôt une plus grande fortune que les légitimes.

Ces canevas eurent d'autant plus de succès, et nous étaient d'autant plus préjudiciables qu'ils mettaient l'art à la portée de tout le monde. En le faisant descendre ainsi à de petites proportions, il fut permis à chacun, sans trop s'exposer au ridicule de montrer autant et aussi peu de disposition naturelle qu'il pouvait avoir. Le proverbe s'introduisait partout, reproduisant les petites anecdotes, les historiettes plaisantes, l'aventure du jour, le joli scandale du moment ; c'était le miroir fidèle que se repassaient tour à tour les coryphées d'une société qui ne demandait qu'à se moquer d'elle-même. Carmontelle avait fait la plus belle

trouvaille de l'époque : il avait mis en scène la médisance.

Mais entre cette multitude de théâtres plus ou moins suivis, plus ou moins vantés, s'en élevaient trois qui étaient en réalité des administrations montées en grand, permanentes et avec tout le personnel et tout l'attirail des théâtres payans.

Je devrais d'abord nommer celui de la reine ; mais pour être juste, je procéderai par ordre chronologique (qu'on me passe ce grand mot).

Le premier en tête, l'aîné de tous, était celui que régissait ma camarade Drouin, chez Mme de Montésson.

Puisque le nom de cette dame se rattache naturellement à mes souvenirs, cela rentre dans ma compétence et je donnerai sur elle quelques détails.

Personne n'ignore que Mme de Montesson se chargea de la conversion du premier prince du sang, et que devenant souveraine de son cœur, elle dirigea son esprit. Ce prince, dont l'inconstance en amour était passée à l'état chronique, trouva enfin son maître : Mme de Montesson le subjugua ; et lui, tout-à-fait revenu à résipiscence, voulut l'épouser ; mais Louis XV et Mme Dubarry trouvèrent qu'il n'était pas décent que cette dame, qui n'avait que de l'esprit et qui se donnait, disaient-ils, des airs de sagesse ; devînt princesse du sang.

Toutefois, comme dans l'affaire des parlémens M. le duc d'Orléans s'était courageusement prononcé, en s'éloignant de la cour et prenant qualité de prince mécontent et chef du parti de l'opposition, pour le ramener, Jeanne Vaubernier daigna s'adoucir sur cette idée de mariage, et, voyant bien que c'était le rêve définitif du prince, elle l'entretint dans la pensée que tout pourrait s'arranger, donna à Mme de Montesson de l'eau bénite de cour, puis avec ce leurre, ayant attiré à Versailles le duc d'Orléans, et l'ayant montré patiemment attelé au char de la cour, favorite et monarque se moquèrent des deux amoureux.

Le duc d'Orléans eut du caractère ; il persista davantage

dans ses idées de morale et d'hymen solennel, avec croix, bannière, bénédiction nuptiale d'archevêque crossé et mitré.

On finit par lui dire qu'il pouvait exécuter la moitié de son projet, et ce fut encore Dubarry qui se chargea de porter la parole : — Gros père (c'est le terme d'amitié qu'elle avait adopté à l'égard de ce prince qui était déjà fort replet), gros père! épousez, épousez; mais en petit comité. Nous verrons à vous contenter mieux ensuite; vous sentez que je suis fort intéressée à vous seconder. Comptez sur moi. » Il fallut bien se contenter de ce mariage de la main gauche, et bientôt l'abbé Poupart, curé de Saint-Eustache, fit la cérémonie, on accorda même à la juste vanité des deux époux la présence de M. de Beaumont.

Ici je m'arrêterai encore. Je voudrais bien suivre méthodiquement l'ordre de ma narration; mais outre que, dans des souvenirs comme les miens, on ne hait pas les propos interrompus, j'ai en mémoire quelque chose sur cet abbé qui ne trouverait sa place nulle part. Puisque je le tiens, il faut que je raconte un tout petit trait d'éloquence théologique, qui lui fit le plus grand honneur dans le temps; je ne garantis point l'authenticité de l'anecdote, je n'ai jamais vu ni connu l'abbé Poupart, mais je certifie que M. de Lauraguais nous l'a certifié.

Un peu semblable à l'abbé Porquet dont j'ai dit un mot, ce digne clerc était sujet à des distractions singulières; la seule différence qui me paraisse devoir être établie entre eux, c'est que le premier ne faisait de sottises que lorsqu'il était endormi, et que l'autre s'en tirait à ravir bien éveillé.

M${}^{\text{me}}$ Clotilde-Ange de Poupart, sa proche parente, prieure d'un couvent d'Ursulines, lui demanda de venir prêcher dans son église, certain jour de grande fête. M. Poupart, qui n'était alors que simple abbé, accepta. Peut-être est-il nécessaire d'avertir qu'il avait pour toute richesse dans son sermonnaire un discours sur une bénédiction de drapeaux, prononcé par lui en remplacement de

l'aumônier d'un régiment de grenadiers; il était question, dans cette pièce d'éloquence, de Josué, de Gédéon, des Machabées et d'autres guerriers Israélites, mais ce ne fut qu'au moment de monter en chaire qu'il prit garde qu'un pareil sermon, composé pour des grenadiers, **ne pouvait s'adapter à un troupeau de nones;** cependant comptant sur son adresse, il pensa qu'en changeant certains termes, il s'en tirerait à peu près ; il voulait seulement prendre un autre texte.

En conséquence, il emprunte une bible, monte en chaire, fait le signe de la croix, et, pour se donner un air de parler d'abondance, ouvre le livre et lit : « Et le Seigneur donna à Adam une femme..... » Troublé, en voyant que ce texte ne peut aller à des vierges, il tourne d'un seul coup de doigt quelques feuillets, et arrivant au chapitre de l'arche de Noé, il redresse la tête, comme quelqu'un qui sait son affaire : « Oui, mes chères sœurs, répète-t-il, Dieu donna à Adam une femme.... (puis jetant les yeux sur la description de l'arche), mais elle était goudronnée en dedans et en dehors. » On peut se douter quel effet il fit, cependant il s'en tira ; comment ? ce n'est pas mon affaire : j'ai dit l'historiette.

Ce prêtre, devenu moins distrait et un des vénérables pasteurs de la capitale, maria donc M^{gr} le duc d'Orléans à M^{me} de Montesson, et à cette époque où la cour de France méconnaissait peut-être un peu trop son rang et sa dignité, la nouvelle épouse prit dans la branche cadette l'attitude de M^{me} de Maintenon avec Louis XIV ; elle monta la cour du duc d'Orléans au ton des mœurs et des usages du grand roi, choisissant dans la noblesse titrée et dans ce qu'il y avait de mieux qualifié, les personnes les plus distinguées pour la délicatesse, les talens et les manières. Le duc avait toléré dans sa maison beaucoup de ce que je n'appellerai que le laisser-aller à la mode ; M^{me} de Montesson y fit régner un ton parfait, les plaisirs délicats en tout temps, le goût des arts, et le plus souvent la gaîté.

Elle avait son théâtre dans son hôtel de la rue d'Antin, où elle jouait avec le prince : celui-ci, né bonhomme et naïf, non-seulement réussissait, mais déployait un véritable talent dans les rôles où il fallait du naturel. M^me de Montesson remplissait, elle, l'emploi des amoureuses et celui des bergères.

Les spectacles qu'elle donna dans l'hiver de 1780 ne furent pas moins brillans que ceux des années précédentes ; je ne pus juger que de ceux que je vis (il y avait peu de temps que je pénétrais dans ce beau monde-là), c'était à faire envie au théâtre le mieux monté de la capitale, et la Comédie-Française elle-même ne devait pas voir sans un secret dépit des représentations où très souvent on pouvait trouver des comparaisons défavorables.

Voici la liste des acteurs les plus renommés de cette compagnie :

M^gr le duc d'Orléans.
M. le vicomte de Gand.
M. de Ségur.
M. le comte d'Onesan.
M^me de Montesson.
M^me la comtesse de Lamarck.
M^me la marquise de Crest.

J'ai dit quelle réputation de naturel et de vérité le duc d'Orléans s'était faite dans les paysans et les financiers. Je m'arrangeai avec M^me Drouin pour voir le prince dans ses beaux rôles, et quand je fus à même de l'apprécier, il me parut, en effet, excellent, mais du dernier bien, et surtout dans le rôle difficile de Forlis des *Dehors Trompeurs*, et dans celui de Freeport de l'*Écossaise*.

M^me de Montesson, un peu gênée par son embonpoint, qui l'obligeait de se serrer trop la taille, rendait les rôles d'amoureuses avec plus d'intelligence et de grâce que de noblesse ; son emploi de prédilection, celui des bergères, lui était encore moins favorable, la houlette allait singu-

lièrement à cette figure fine, mais trop bien nourrie: « Vous voyez, disait à ce propos monseigneur, que l'air de la campagne est très bon pour ma bergère. »

L'un de ces messieurs, M. de Gand ou d'Onesan, se faisait remarquer dans un emploi très rare et peu cultivé, dans celui où chez nous a depuis excellé Baptiste; si ce gentilhomme n'avait pas été si grand seigneur, la Comédie-Française aurait fait en lui une excellente acquisition. Dans le reste de la troupe, quelques-uns des acteurs étaient faibles, mais tous avaient une certaine habitude et cet usage du monde qui est déjà de l'adresse; enfin, la troupe de la rue d'Antin telle quelle, constituée en troupe de province, aurait pu charmer Tours ou Orléans, et y faire d'excellentes recettes.

Depuis dix ans ce théâtre existait, et rien ne pouvait lui être comparé sous le rapport de la magnificence et du goût, si ce n'est (bien que dans un autre genre) les deux petits théâtres de M^{lle} Guimard, l'un à sa délicieuse maison de Pantin, l'autre dans son superbe hôtel de la chaussée d'Antin.

Ce fut l'Eglise qui éleva le palais de la danseuse. M^{gr} l'évêque d'Orléans avait fourni, des deniers de la feuille des bénéfices, cette somptueuse habitation où Guimard dédia à la muse de la comédie, le plus délicieux boudoir que l'imagination élégante d'un architecte puisse fournir; là, dans les loges à tentures de taffetas rose relevées d'un galon d'argent, à la lueur de mille bougies exhalant les plus suaves parfums, et devant les élus de son choix, la célèbre artiste faisait infidélité à l'Opéra en faveur de la Comédie.

Le chevalier de Boufflers, dont l'amitié pour moi ne s'est jamais démentie, m'introduisit chez M^{lle} Guimard, il faut dire que je m'adressai bien, le galant colonel (il venait d'être promu à ce grade) étant alors le tenant de la maison, et chose inouie! se trouvant le maître en chef et sans partage de ce cœur si disputé. — Par l'inconstance qui

court, c'est une véritable friandise pour moi, disait spirituellement Guimard, que ma fidélité avec le chevalier. Ces dames de l'Opéra prétendent que je fais schisme, et je trouve à cela tout le piquant du fruit défendu.

Son hôtel, rue du Mont-Blanc, est le même qu'a occupé depuis le banquier Perregaud. Ce somptueux bâtiment était, du temps de Mlle Guimard, une curiosité que tous les étrangers de marque allaient contempler; on vantait le luxe et l'élégance des appartemens, mais ce qui donnait un grand prix à cette belle habitation, c'était, après le théâtre, un délicieux jardin d'hiver, où dans les entr'actes on pouvait faire la promenade la plus agréable, et, pendant la pièce, la plus mystérieuse; cet accessoire était merveilleusement apprécié par les gens de goût admis dans la maison.

Mlle Guimard montrait un talent réel pour la comédie; sa voix, un peu rauque, n'était pas sans charme, cette sorte de voile donne du sentiment aux intonations et un accent qui va à l'ame ; Guimard possédait cette belle qualité, et dans le *Philosophe sans le savoir*, nulle actrice n'a approché d'elle en jouant le rôle de Victorine, si ce n'est, depuis, Mlle Mars, dont c'est bien certainement le triomphe.—C'est étonnant, disait l'illustre voyageur, Joseph II, qui alla voir jouer Guimard à Pantin, c'est étonnant qu'on puisse tirer un si grand parti d'un asthme. C'est que l'ame et l'intelligence de Guimard suppléaient à tout ; elle en mettait même en dansant, et ceux qui ne pouvaient croire qu'il soit possible de mêler de la sensibilité à un entrechat, n'avaient qu'à la voir, pour s'en convaincre ; dans la *Chercheuse d'esprit*, par exemple, rien ne peut rendre sa manière de danser, décousue, mais tenant à l'anxiété d'un cœur de jeune fille qui s'ignore et se cherche; ce ne sont pas ceux qui l'ont admirée qui me taxeront d'exagération quand je dirai qu'elle avait des larmes dans le geste et soupirait le jeté-battu.

Son hôtel, si renommé, venait d'être achevé, en 1774,

CHAPITRE XIX.

lors de mon premier début. Si l'amour d'un prince de l'Église en fit les frais, la volupté même en dessina le plan, et cette divinité n'eut jamais dans aucun pays un temple plus digne de son culte. Le salon était tout orné de peintures, où M^{lle} Guimard se trouvait représentée sous la figure de Terpsichore, plusieurs fois répétée, de face, de profil, de trois quarts, avec les attributs qui pouvaient la caractériser de la manière la plus séduisante : le peintre Fragonard y mit tout son talent.

Ce que la jeunesse de Paris avait de plus brillant et de plus à la mode allait chez Guimard donner le ton élégant, et plus souvent encore le recevoir : c'était le foyer principal où s'élaboraient gaîment toutes les nouveautés d'alors; les jours de représentation, et grace aux loges grillées du rez-de-chaussée, beaucoup de femmes de cour y faisaient incognito des visites, puis se sauvaient ensuite par une porte dérobée, après avoir joui du spectacle.

Ce spectacle était charmant; les premiers artistes de la capitale y jouaient tour à tour et briguaient l'avantage d'y jouer. Rien de ravissant comme le coup d'œil de cette salle délicieuse! Les plus jolies femmes de Paris y luttaient de beauté, de graces et de toilette; en hommes, on y voyait des princes du sang, des seigneurs de la cour, des présidens au parlement, et, dans des loges plus sombres, souvent des prélats, parfois des académiciens.

C'était jour de fête pour l'un des nôtres quand il pouvait s'échapper de son désert de la Comédie-Française, et se présenter sur les planches d'un théâtre si agréablement meublé. J'eus quelquefois ce bonheur : j'y jouai, pour mon coup d'essai, le marquis dans *Turcaret*, et peut-être avais-je besoin de cette circonstance pour me remonter un peu, nos chefs d'emploi me tenant toujours rigueur. Je puis dire que je ne réussis pas trop mal; il est vrai que toutes ces jolies figures m'encourageant, toutes ces mains blanches applaudissant, ces bouches charmantes criant bravo! m'avaient mis justement dans l'état d'ivresse où il

faut que se trouve le mauvais sujet de marquis que j'avais à reproduire.

On voit que les soirées de M^lle Guimard ne pouvaient dégénérer, comme on le disait, en lestes saturnales : il s'y concluait bien quelquefois des *arrangemens*, mais le scandale en était toujours banni.

Peut-être le fait suivant donna-t-il lieu à cette calomnie.

Ici je laisse parler le chevalier de Boufflers ; car j'étais à Lyon quand la chose se passa.

« Une fois, cent nobles chevaliers français se réunirent
» chez Guimard. — Pour servir la patrie? — non ; — la
» beauté? — non ; — la religion ? — encore moins. Toutes
» les divinités du vieux temps étaient déjà un peu négligées.
» Parlons sans figure. Les aimables libertins de la cour,
» pour donner plus de piquant à leurs plaisirs, imaginèrent
» d'offrir aux beautés de Paris en meilleure renommée, une
» fête digne de nos mœurs douces et faciles. On ouvrit une
» souscription où cent convives étaient taxés chacun à cinq
» louis. M^lle Guimard voulut bien prêter le temple qu'elle
» habitait pour célébrer cette fête délicieuse que les humo-
» ristes appelaient déjà une orgie : une orgie!... cependant
» le comte d'Artois et le duc de Chartres l'honoraient de
» leur présence ! Le spectacle consisterait en une représen-
» tation de la *Colonie*, où M^lles Duthé et Dervieux rempli-
» raient les premiers rôles. L'opéra serait suivi de quelques
» proverbes grivois de Collé, d'un jeu d'enfer, d'un bal et
» d'un grand souper, où figurerait le premier choix de nos
» brillantes Aspasies. Tous les préparatifs étaient faits ; on
» avait dressé quatre tables dans les jardins, et, par un ex-
» cès de décence, une cinquième y fut destinée aux mères,
» aux tantes et à quelques abbés de leurs amis... c'était pla-
» cer les plaisirs sous la sauvegarde de la morale. Eh bien !
» une cabale ennemie instruisit de tout M^gr l'archevêque de
» Paris ; dès longtemps il s'était attribué le monopole des
» bonnes mœurs, il provoqua l'interdiction d'une fête qui,
» scandaleuse selon lui, se termina presque par un acte de

» piété. Un ordre du roi était intervenu ; on voulut le faire
» révoquer, mais on n'était pas d'accord sur les démarches :
» il y eut, entre ces dames et ces messieurs, des dissenti-
» mens, des luttes, des combats et sans doute des lauriers
» conquis ; car, dans une assemblée générale, où les deux
» sexes parurent s'entendre, il fut convenu que les douze
» mille francs destinés à la fête seraient envoyés à monsei-
» gneur pour lui demander un *Te Deum* solennel, en ac-
» tions de graces d'une victoire remportée par de nouveaux
» chevaliers de CINQ LOUIS. »

M^{lle} Guimard était une merveille dans le genre du maréchal de Richelieu ; depuis dix ans elle touchait à l'époque fatale où la beauté doit renoncer à ses droits, et depuis dix ans elle ne bougeait pas de fraîcheur et de charmes. Le temps avait-il reculé pour elle?. Non, mais elle se servait d'un procédé assez en vogue, et dont personne n'avait porté la perfection aussi loin. A vingt ans elle fit faire son portrait par un habile artiste, puis, avec son secours, elle étudia les nuances diverses des couleurs qui entraient dans sa figure, et quand elle eut toute la théorie d'une palette parfaitement montée, chaque matin ensuite, et sans y manquer une fois, Guimard se mit à sa toilette (je devrais dire à son atelier), puis, plaçant un miroir d'un côté, son portrait de l'autre, elle ne quitta plus son boudoir qu'elle ne fût sûre d'une ressemblance tout-à-fait identique, faisant ainsi la contrefaçon de sa peinture ; Sosie à cinquante ans, d'un portrait de vingt.

Le fait est que ceux qui ne la voyaient qu'au théâtre étaient complètement dans l'illusion. Quand cette femme de talent paraissait sur la scène de l'Opéra, entourée d'un nuage d'argent et de roses ; car ce n'était pas un vêtement qui la couvrait, mais une nuée légère et brillante dont le souffle amoureux du zéphir, si à la mode alors, soulevait autour d'elle les ondoyans flocons ; quand elle paraissait ainsi, dis-je, c'était Hébé elle-même, et depuis trente ans, toujours Hébé ! Pouvait-on la blâmer? Tant que l'art peut

prolonger les heureuses apparences de la jeunesse, pourquoi se refuser à ses doux prestiges? Tout ce que la prudence peut exiger, c'est de ne montrer ce pouvoir magique que sur le théâtre, sans ambitionner de l'étendre ailleurs; et je ne sais si mon ami Boufflers pouvait se vanter en tête-à-tête de posséder autre chose, que le plus beau pastel du royaume.

Il me reste à parler du théâtre de la reine; trop riche de matériaux, je m'arrête ici, pour recommencer sur nouveaux frais.

XX.

HISTOIRE THÉATRALE DE LA REINE.

Marie-Antoinette aimait-elle à jouer la comédie? — Premiers essais. — Le petit homme rouge. — On dit des messes pour Crispin. — Premières pièces jouées à Trianon. — Querelle entre la reine et MADAME au sujet du Théâtre. — La reine avait du talent. — *Les Chasseurs et la Laitière.* — Grands débats à propos de *l'Ours.*

Ce fut ma sœur qui dirigea d'abord Marie-Antoinette dans la prononciation de notre langue, et je crois avoir dit, qu'en lui faisant étudier les scènes de nos principaux auteurs dramatiques, elle avait contribué peut-être à donner à la promise du dauphin ce goût qui devint un des amusemens favoris de la reine.

Marie-Antoinette aimait-elle réellement le théâtre, ou ne cherchait-elle, en s'en occupant, qu'à se débarrasser des entraves d'une étiquette qui lui pesait? De tous les martyres à faire subir à une jeune femme, celui de l'uniformité est le plus grand ; la reine fuyait l'ennui comme une simple sujette ; fille de Marie-Thérèse, elle pensait être d'assez bonne famille pour qu'on crût à sa dignité sur parole, et sans l'adoption de ce ton décemment monotone

du cérémonial de cour, elle aimait la liberté, la confiance et l'enjouement qui sont défendus aux princes, et elle voulut (sans doute à tort, la suite l'a prouvé) montrer à tous que celle qui est le plus digne de respect peut être en même temps la plus aimable.

Représenter toujours et ne se montrer jamais est un devoir de reine auquel Marie-Antoinette ne voulut que bien tard se soumettre : vive et naturelle, elle repoussa longtemps ce mensonge solennel, et pour échapper aux paniers empesés de M^me de Noailles, elle ne trouva rien de mieux que d'envelopper sa taille charmante du corset de Babet et de Colette.

La reine joua donc la comédie.

Ce goût se développa davantage vers la fin de 1780. Après la longue convalescence d'une maladie grave, le roi, qui l'aimait avec tendresse, mais qui n'entendait pas parler volontiers de théâtre, se relâcha de sa sévérité à cet égard, et la jolie bonbonnière de Trianon enleva souvent aux amateurs célèbres dont j'ai parlé, la *portion* la mieux choisie de leur public.

Je donne ici l'histoire théâtrale complète de l'auguste actrice, et pour cela je remonte aux premiers temps de son arrivée en France.

Les mariages successifs du comte de Provence (depuis Monsieur et Louis XVIII) et du comte d'Artois avec deux filles du roi de Sardaigne, donnèrent à la jeune archiduchesse deux compagnes à peu près de son âge ; bientôt ces trois jeunes ménages s'aimèrent de la plus grande amitié, les jeunes femmes allèrent jusqu'à réunir leurs repas en un seul, et comme on s'ennuyait alors beaucoup à la cour, elles désirèrent donner un peu de mouvement à la monotonie de leur existence.

Dans ce but, il fut arrangé qu'on apprendrait et jouerait toutes les pièces de la Comédie-Française. Les trois princesses, en premier lieu, le comte de Provence et le comte d'Artois composèrent la troupe, puis, ils s'adjoignirent

CHAPITRE XX.

MM. Campan père et fils, que leur service avait forcément mis dans la confidence ; d'abord, on voulait cacher la chose au dauphin, mais comment faire ? Le besoin d'avoir un spectateur pour rendre compte de l'effet scénique décida la révélation ; le dauphin fut donc choisi pour représenter, à lui seul, les loges, les galeries et le parterre.

Mais cet amusement devint une véritable affaire d'état ; Louis XV aurait sans doute blâmé de telles distractions, et MESDAMES étaient sévères ; pour obvier à tout, on installa incognito, dans un cabinet d'entresol, deux larges paravens, formant avant-scène, et, les jours de spectacle, si on entendait le moindre bruit, une grande armoire renfermait d'un seul coup tout le matériel théâtral, puis on reprenait vivement des volans et des raquettes, apparences diplomatiques toujours à portée, pour détourner les soupçons.

M. le comte de Provence montrait une admirable mémoire ; mais M. le comte d'Artois ne pouvait pas apprendre un mot de ses rôles, et cependant il réussissait assez bien, improvisant avec facilité, ce qui dérangeait un peu le sens des auteurs, surtout si la pièce était en vers. Les deux princesses de Savoie jouaient avec un laisser-aller de prononciation et de jeu qui sentait un peu le terroir ; mais la dauphine se distinguait, et certes ce n'était pas l'effet de la prévention conjugale qui la faisait applaudir par son mari bien plus souvent que les autres.

Quand je dis qu'il applaudissait, je tiens de M^{me} Campan que les applaudissemens et autres manifestations turbulentes étaient interdits *au spectateur ;* mais il pouvait frapper légèrement sur la forme de son chapeau, ce qui devenait quelquefois désagréable, le dauphin ayant pris l'habitude d'y battre la marche des gardes-françaises, et les comédiens étant obligés d'attendre qu'il eût fini pour reprendre la parole ; il est vrai qu'il disait pour raison n'en user ainsi, que comme ritournelle et représentation de l'orchestre.

Les couples illustres s'essayaient donc à qui mieux mieux, et prenaient en affection un exercice sans doute peu royal, mais que les amateurs disent amusant. Ils auraient continué, si un accident n'était venu mettre un terme à ces jeux d'enfans.

Le petit homme rouge parut dans l'intérieur des appartemens.

Ceci tient à une tradition de la famille des Bourbons. Toutes les fois qu'une catastrophe la menace, un petit homme rouge, esprit infernal, au génie prévoyant, apparaît au milieu d'elle pour la préparer ou l'avertir.

Un jour, préparé de longue main, la jeune troupe voulut se donner le plaisir de se jouer *les Folies amoureuses;* à la scène de travestissement en militaire, l'épée d'Agathe ne se trouve pas, M. Campan l'a oubliée; on fait des excuses au public, augmenté ce jour-là de la comtesse de Provence, qui n'avait pas de rôle dans la pièce; la dauphine ordonne à son régisseur-général de descendre chercher l'épée en question; M. Campan avait son costume de Crispin, et, pour aller plus vite, il n'ôta même pas son rouge. Un petit escalier conduisait directement de cet entresol dans le cabinet où se trouvait l'épée; M. Campan approche; il croit entendre quelqu'un; pour éviter d'être vu, il ne trouve rien de mieux que de rester immobile derrière la porte; mais la personne renfermée, ayant de son côté entendu descendre, soit qu'elle fût inquiète ou curieuse, ouvre la porte tout d'un coup et avec force, jette à la renverse le pauvre comique, puis, envisageant cette apparition si noire et si étrange, la peur le prend; il tombe lui-même à genoux, la face contre terre, et crie au secours avec tout ce qu'il a de voix; M. Campan, voyant qu'il ne peut l'apaiser, remonte subitement; déjà là-haut, on avait entendu, et déjà costumes et coulisses étaient rentrés dans l'armoire; avertis, ils descendent; Crispin s'esquive; d'un coup de main il se déshabille et descend à son tour; il trouve les princes et leurs épouses rassurant

CHAPITRE XX.

le malencontreux personnage, qui jure ses grands Dieux « qu'il a vu l'infernale apparition du petit homme rouge! » Or, l'habit de M. Campan étant du plus beau noir, comme tous les habits de Crispins, il fallait que ce peureux eût une poltronerie de bien bonne volonté pour voir rouge.

Quoi qu'il en soit, cet accident fit renoncer au théâtre; cet homme ne sut pas se taire sur le fantôme prétendu, le bruit s'en répandit, il arriva jusqu'au roi, qui fit dire des messes pour le repos de l'ame de Crispin; M. Campan ne s'en porta pas plus mal; mais on ne recommença pas.

Plus tard la reine reprit goût au théâtre à propos de la lecture d'une pièce de Dorat, que Sa Majesté voulut bien entendre à la sollicitation de M. de Cubières. Molé lut pour l'auteur, et mit tant de prestige dans son débit, que les souvenirs des amusemens passés se réveillèrent; le petit comité de S. M. s'occupa bientôt de former une troupe dans l'intérieur du palais.

D'abord, la reine ne joua pas elle-même; Louis XVI s'y serait opposé; elle voulut l'habituer peu à peu à cette idée. En conséquence, il y avait souvent dans les petits voyages de Choisy, spectacle, et même deux fois dans la journée, c'est-à-dire, qu'à l'heure ordinaire on donnait d'abord grand opéra, comédie française ou italienne, et à onze heures du soir le public favorisé rentrait dans la salle pour entendre des représentations plus gaies : c'étaient des parodies, où les premiers acteurs de l'Opéra se montraient dans des rôles bizarres et de parade; Guimard y venait, et sa voix rauque, qu'elle pouvait renforcer encore, ajoutait au burlesque des situations, dans les parodies.

Souvent, par caprice ou pour autre cause, Guimard restait un jour de plus que ses camarades, et, toujours à son projet, la reine, assuraient ceux qui se prétendent initiés à tout, prenait en secret des leçons de la danseuse; je puis assurer de mon côté que cela n'a jamais été. Ce qui donna lieu à cette supposition, c'est que la reine ayant pour marchande de modes M^{lle} Bertin, celle-ci servait en

même temps M^lle Guimard, et Sa Majesté qui savait tout le bon goût de cette dernière, la fit prier deux ou trois fois d'apporter quelques-uns de ses costumes pour faire tailler les siens sur ce modèle.

Ce fut lorsque la cour eut à peu près renoncé aux dispendieux voyages de Marly que la reine fit adopter Trianon, pour effectuer son projet de jouer la comédie ; là, elle était dégagée de toute représentation, et on avait moins à lui demander compte du cérémonial.

Quelques semaines après son installation à Trianon, les répétitions et les représentations soit pour la comédie, soit pour le genre de l'opéra-comique, commencèrent. L'ouverture s'en fit à l'honneur et gloire de M. Sedaine. On n'avait jamais vu et on ne verra sans doute jamais *le Roi et le Fermier* ni *la Gageure imprévue* joués par de plus augustes acteurs, et devant un auditoire plus imposant ni mieux choisi.

La reine joua dans la première pièce le personnage de Jenny, et dans la seconde celui de la soubrette. Tous les autres rôles étaient remplis par des personnes de la société intime de LL. MM. et de la famille royale. Le comte d'Artois remplit le rôle de valet dans une pièce, et celui de garde-chasse dans l'autre : comme il n'avait pas perdu l'habitude d'improviser, on n'osait pas trop lui confier le grand emploi.

Voici du reste la distribution exacte du *Roi et le Fermier*, et même la copie d'une affiche à la main dont j'ai eu longtemps la moitié :

Les COMÉDIENS ORDINAIRES DU ROI, donneront aujourd'hui, etc.

La nomenclature suit ainsi :

Personnages.	*Acteurs.*
Le Roi.	M. le comte d'Adhémar.
Richard. . . .	M. le comte de Vaudreuil.
Un garde . . .	M. le comte d'Artois.

Jenny.....	La Reine.
Betzi.....	M^me la duchesse de Guiche (1).
La mère....	M^me Diane de Polignac. (2).

Les mêmes acteurs donnèrent ensuite, et sans avoir admis encore à leur représentation beaucoup de spectateurs: *On ne s'avise jamais de tout* et *les Fausses infidélités* de M. Barthe; en général, la comédie fut jouée d'une manière pénible et froide; mais l'opéra étant animé et soutenu par la musique, avait la palme.

Depuis l'aventure du petit homme rouge, le roi avait pris en haine le théâtre; mais voyant que sa femme y réussissait et y était applaudie, le goût lui en revint aussi, à tel point qu'il assistait à toutes les répétitions. On nomma pour diriger l'illustre troupe, et afin de donner des leçons théâtrales et mettre en scène, pour l'opéra-comique, Caillot et Richer, pour le même objet dans la comédie, Préville et Dazincour, mais comme Préville avait bon nombre d'occupations, plus tard on me fit l'honneur de me donner le titre de surnuméraire.

Afin de mieux s'autoriser à prendre un divertissement qu'elle aimait chaque jour davantage, la reine aurait désiré que M^me la comtesse de Provence, avec laquelle elle était alors un peu en froideur, jouât aussi la comédie; mais Monsieur, qui donnait son consentement tout haut, le retirait tout bas; il en résulta une espèce de querelle entre les deux belles-sœurs, à laquelle fut présent le comte d'Artois; il était venu pour déterminer Madame; mais cette princesse ayant rejeté bien loin, comme indigne d'elle, la proposition de paraître sur un théâtre, la reine prit la parole : « Mais dès que moi, Reine de France, je joue la comédie, vous ne devriez pas avoir de scrupules. » A quoi Madame répliqua : « Si je ne suis pas reine, je suis du bois dont on les fait. » Piquée de ce parallèle, S. M. riposta vivement en faisant

(1) Fille de M^me Jules de Polignac.
(2) Elle était chanoinesse.

sentir à sa belle-sœur combien elle regardait la maison de Savoie au-dessous de la maison d'Autriche, qui ne le cédait pas même à celle des Bourbons, ajouta-t-elle. Le comte d'Artois, resté muet jusqu'alors, prit la parole et dit en riant : « Jusqu'ici, Madame, j'ai craint de me mêler de la conversation, vous croyant fâchée ; mais pour le coup je vois bien que vous plaisantez. » Ce sarcasme termina la discussion.

Je mis en scène *le Barbier de Séville*, et je vis répéter plusieurs opéras. Aux répétitions, la reine était la meilleure camarade du monde, riant de ses gaucheries, et recommençant quand il le fallait. Il y avait certaines répétitions que le roi n'aimait pas : c'était lorsque, dans l'ouvrage, il se trouvait un baiser à donner ou à recevoir. Louis XVI s'impatientait, s'agitait, toussait ou se mouchait très-fort, comme si le bruit l'avait empêché de voir : — Ces choses-là se font toujours bien aux lumières, disait-il, il n'est pas besoin de les essayer et surtout d'y revenir souvent. » Sur ces observations, et comme on craignit de voir couper court aux représentations, on passa dorénavant les baisers qui furent donnés et reçus en blanc.

Pour une troupe de société, celle de la reine était bonne ; mais l'exagération des compliments augmenta l'idée que les acteurs avaient de leurs talens, et l'amour-propre et la jalousie, que je croyais n'être qu'au Théâtre-Français, prirent aussi droit de bourgeoisie chez les princes comédiens.

On devint jaloux au château de la réputation des troupes de M^me de Montesson et de Guimard ; on s'informait comment telle ou telle avait joué, on envoyait des affidés ; puis, se piquant d'émulation, on essayait de surpasser la troupe rivale, soit en montant plus de pièces, soit en les montant mieux ; on se moquait réciproquement les uns des autres, et des épigrammes étaient lancées et rendues. Bien entendu que pour la troupe de Trianon le nom de la reine était toujours respecté, tout en avouant que ses autres acteurs prêtaient un peu le flanc, surtout M. le comte d'Adhémar, à qui

l'habit de berger, dans *le Devin de village*, allait si drôlement. Mais M^me de Montesson était aussi spéciale que lui en bergère, et si elle l'appelait *Tircis-Laflèche*, il la nommait *In-folio-Philis*..... Quant à M^lle Guimard, ç'eût été peu convenable que de se mettre en parallèle et d'en dire du mal ; mais comme les jours où elle jouait, on ne parlait que de ses représentations, on pouvait en ces momens-là s'apercevoir qu'il y avait un peu de dépit à la cour. Si le despotisme de Louis XVI s'y était prêté, il n'y aurait eu bientôt qu'une troupe privilégiée.

Non pas que ces pensées entrassent dans l'esprit de la reine ; bonne et bienveillante, elle n'avait d'autre but que de se distraire, et peut-être aussi de briller, mais son entourage cherchait à la pousser à cela ; les comparaisons pouvaient nuire à tel qui espérait obtenir une grâce après avoir bien chanté l'ariette ou bien récité son rôle ; car ce goût devenait une passion royale, et les passions des princes sont les revenus des courtisans.

L'ardeur de jouer augmentant avec la vanité des succès, on voulut obtenir plus de suffrages ; les spectateurs n'étaient pas d'abord au nombre de plus de quarante, bientôt on eut un véritable public. Les officiers des gardes-du-corps et les écuyers du roi entrèrent les premiers ; les officiers et les écuyers de MM. comte d'Artois et comte de Provence vinrent ensuite ; peu après, on donna des loges grillées à bon nombre de gens de la cour, on invita des dames, les prétentions s'élevèrent, et de tous côtés, on finit par regarder comme une marque de distinction d'y être admis, et on bouda d'être refusé.

J'ai lu, ou dans une histoire de Marie-Antoinette ou dans des mémoires sur elle, que quelqu'un osa dire assez haut, sur la reine venant de jouer un de ses meilleurs rôles : — « Il faut convenir que c'est royalement mal jouer. » Je dirai, moi qui l'ai vue, qui ai dirigé plusieurs répétitions, n'en déplaise au faiseur d'épigrammes, que la reine ne jouait point royalement mal ; elle était d'abord très-bien

en scène : c'est presque la moitié du succès ; certes, je ne partage pas l'opinion des personnes qui ont proclamé cette princesse une beauté, mais elle avait ce qui vaut mieux (je suis toujours ici dans la question du théâtre). Ses yeux, sans être grands, prenaient avec facilité tous les caractères, s'animaient de tous les sentimens; sa peau était admirable de blancheur, et ses épaules éblouissaient aux bougies ; son cou onduleux, obéissant à tous ses mouvemens, *terminait*, pour ainsi dire, chaque pas qu'elle faisait en scène, par quelque chose de doux et presque de caressant ; sa bouche même, avec cette lèvre épaisse qu'on nommait la lèvre autrichienne, la servait à ravir, et lui donnait un air boudeur charmant : elle était à applaudir mille fois dans *Blaise et Babet*, lorsqu'elle se dépitait, froissait ses fleurs, les jetait dans la corbeille, et s'écriait, avec le plus joli hochement qu'on puisse imaginer : « Tu m'as fait endêver..... endêve ! endêve ! » Et dans la scène des fameux couplets : « *Lise chantait dans la prairie*, » quand elle en récitait le dernier, plutôt qu'elle ne le chantait :

> Le soir on dansa sur l'herbette,
> Blaise et moi nous dansions tous deux ;
> Mais il me quitta pour Lisette
> Qui vint se mêler à nos jeux.

c'était un si heureux mélange de bouderie et de sentiment, de larmes et de dépit, de colère et d'amour, que j'ai vu s'en émouvoir de vieux courtisans, et tout courtisans qu'ils étaient, oublier d'applaudir pour pleurer. Avec du charme et de l'émotion, la reine avait de la finesse, et pour une actrice ordinaire, ce serait déjà mieux qu'un éloge. Sans doute elle n'était pas autant à son aise dans la comédie, mais dans ce genre plus d'une actrice de profession s'en tirait moins bien qu'elle, et dans l'opéra-comique, peu s'en tiraient mieux. Personne ne portait avec plus d'aisance le cruchon de lait de Perrette : je crois voir encore cette tête si charmante sous la cornette et si noble sous le diadème,

balancer le joli vase de lait sans le répandre ! Cette tête qui douze ans plus tard !...

A propos des *deux Chasseurs et la Laitière* il y eut un grand scandale et de grandes intrigues au château ; un des principaux rôles de la pièce fut disputé avec acharnement, et il ne fallut rien moins que la décision du souverain pour mettre un terme aux graves débats qui survinrent à ce sujet.

Aucune admission nouvelle n'avait été faite dans la troupe, et bon nombre de seigneurs qui ne se sentaient nulle disposition pour jouer la comédie, n'étaient pas fâchés de voir le personnel ne point s'augmenter, chaque nouvel adjoint ne pouvant manquer de devenir un favori ; mais dans *les Chasseurs et la Laitière* il y avait un rôle que tout le monde était propre à remplir, et comme il ne s'agissait, ni de parler ni de chanter, plusieurs concurrens, jusqu'alors sans prétentions, se présentèrent.

Il faut savoir que l'emploi de répétiteur, de souffleur et d'ordonnateur général pour tous les détails du théâtre avait été donné au beau-père de M^{me} Campan, et que monsieur le duc de Fronsac, premier gentilhomme de la chambre, en avait paru vivement blessé, prétendant que ses droits se trouvaient ainsi compromis, et qu'il appartenait à lui seul de se mêler des plaisirs de Sa Majesté. On lui avait répondu qu'il ne pouvait exercer ses fonctions de premier gentilhomme où la reine et les princes étaient acteurs, et, pour le moment, il avait fallu se contenter de cette réponse.

Mais lorsque la question des *Chasseurs et la Laitière* fut agitée, M. de Fronsac réclama le droit de distribuer le rôle de *l'ours*, avançant que c'était une spécialité qui rentrait dans ses attributions. Le fait est que plusieurs de ces grands seigneurs dont j'ai parlé avaient sollicité Monsieur le duc, et s'étaient mis sur les rangs.

Je ne puis dire comment l'affaire fut traitée, mais j'ai entendu Richer rapporter qu'elle devint sérieuse ; les gen-

tilshommes qui avaient le droit de monter dans les carrosses prétendant qu'eux seuls devaient être admis ; que cette fois la chose pouvait se ranger dans la catégorie des offices de cour, comme ceux de tenir le bougeoir, avancer le prie-dieu ou donner la chemise. Cette faveur de revêtir une peau d'ours fut revendiquée avec chaleur, la cour en était en convulsion. La reine, du reste, s'amusait fort de ces graves prétentions, qu'elle jugeait avec la gaîté de son caractère ; mais enfin, comme elle tenait à jouer Perrette, pour en finir, le roi déclara à sa fidèle noblesse qu'il choisirait lui-même l'ours en question, en taisant, pour éviter toute jalousie, le nom du personnage enseveli dans la peau velue.

— Permis à vous, Messieurs, ajouta la reine, en regardant les plus entêtés, de désigner au roi celui que vous croirez avoir le plus l'air à la chose.

XXI.

LA VEUVE DU MALABAR.

Succès d'enthousiasme de cette pièce à sa reprise. — Causes de ce succès. — Le clergé s'émeut. — *Lettre d'une femme malabare.* — Mode de donner des seconds titres aux ouvrages. — Dorat. — Sa liaison avec Fréron. — Mort de Dorat. — Anecdote.

A défaut de pièces nouvelles, la comédie française venait de reprendre *l'Orpelin de la Chine* de Voltaire, quand afin d'obtenir la même faveur pour la *Veuve du Malabar*, monsieur Lemierre, auteur de cette tragédie, nous adressa le quatrain suivant :

> Par vos délais longs et sans fin
> C'est assez me mettre à l'épreuve,
> Vous qui protégez l'orphelin
> Ne ferez-vous rien pour la veuve?

Puis, il vint nous trouver et nous dit : « Messieurs, il n'y a point de veuve qui n'ait ses reprises, et je viens vous demander celle de la veuve du Malabar. » Il obtint, bien que ce fût une mauvaise pièce ; les nouveaux changemens nous tentèrent ; peut-être y avait-il plus de mouvement

que d'action dans l'ouvrage, mais en y joignant une grande pompe de spectacle, on pouvait éblouir la multitude. Monvel y remplit avec le plus grand succès le rôle du jeune Bramine, et Larive celui de Montalban. Demandé à la fin de sa tragédie, monsieur Lemierre n'ayant pas jugé à propos de se présenter, le parterre fit un tumulte effroyable et refusa de laisser jouer la petite pièce : on eut recours à l'expédient dont monsieur le duc de Duras avait si souvent donné l'exemple : on fit venir la garde, et Sganarelle put débiter ses fagots sous le patronage des soldats du roi. C'est une chose digne de remarque que, depuis lors, il fallut doubler le poste du Théâtre-Français chaque fois qu'il y avait quelque chose d'extraordinaire. Cette espèce d'agitation dont j'ai eu occasion de parler, se manifestait tous les jours davantage, notre parterre, jadis si pacifique, ne venait plus qu'avec la fièvre ; il est vrai que nos auteurs avaient le transport au cerveau, et que le drame qui avait cours, et la tragédie dont Voltaire avait donné le modèle, n'étaient pas propres à calmer les esprits.

La Veuve du Malabar se joua avec une affluence toujours croissante et eut trente représentations consécutives.

Et pourtant en 1770, cette même tragédie, à sa première apparition, était tombée dans les règles, tant on l'avait désertée ; et pourtant encore, le fameux bûcher, les solennels apprêts de la brûlure, qui à la reprise produisirent un si grand effet, existaient de même dans l'origine. Fallait-il rapporter à Larive la nouvelle fortune de la pièce ? Le fait est, qu'il s'y dessina superbement, et la manière dont il ravit la victime au bûcher lui valut les suffrages universels. Il était admirable poussant son cri : LANASSA DANS LES FLAMMES!!.... Il était beau d'amour et d'héroïsme quand il s'emparait de cette femme, avec son air d'aigle enlevant une colombe.

Mais Larive et Monvel et Sainval cadette, qui firent assaut de talent dans cet ouvrage, n'étaient qu'une cause bien secondaire de son succès : jusqu'à présent beaucoup

de tragédies avaient été lancées en manifestes contre les prêtres, mais ce que Voltaire et ses imitateurs avaient osé avec prudence, Lemierre l'osa avec audace, et le public joua cette fois un rôle actif dans cette thèse soutenue devant lui par l'auteur. La violence avec laquelle le poète décria le sacerdoce depuis le commencement de la pièce jusqu'à la fin, fit le succès de la *Veuve du Malabar*. On n'y est point serré de douleur, on n'y pleure pas, on n'y sanglotte point, on y maudit. On y est tantôt ému d'indignation, tantôt agité d'un rire sardonique en voyant les prêtres honnis, bafoués, démasqués. Dans les tragédies précédentes où l'on avait mis en scène le fanatisme, il y avait toujours une action principale au milieu de laquelle on enchâssait (mais seulement comme pour surdorer la pièce), les allusions philosophiques; ici le poète marchait à découvert. Le drame portait à plomb sur les prêtres, et toute l'action était absolument subordonnée à la dissertation anti-religieuse: elle en était l'âme.

Le clergé ressentit le coup et s'en émut; il alla même trouver le roi, mais en ce moment les préoccupations politiques étaient grandes, et les ministres, ou indifférens ou empêchés, ajournèrent; l'Angleterre et l'Amérique, le comte d'Estaing et le comte de Grasse, portèrent tort aux réclamations de M. de Beaumont: nous fîmes intercéder de notre côté, c'était de l'argent frais qui nous arrivait, et cela devenait trop rare pour n'y pas tenir; M. l'archevêque parlait au nom de l'autel outragé, nous parlions, nous, au nom de notre caisse vide. Des suppressions furent demandées, du moins dans le premier acte; il y avait là une longue scène de théologie entre le grand Bramine et le jeune initié, où tout en dissertant sur le droit que s'étaient arrogé les prêtres indiens de faire brûler les veuves, on battait à tort et à travers sur les coutumes superstitieuses en général, et, sous la gaze de l'allégorie, le public devinait facilement nos séminaires diocésains; c'est cette scène qu'on aurait voulu faire couper; mais c'eût été sup-

primer la pièce. D'ailleurs le parterre souverain fut instruit, et si on lui avait ôté l'endroit qu'il aimait à applaudir davantage, Dieu sait ce qui serait arrivé ! Ne sachant de quel côté se retourner, et voyant que l'autorité refusait tout appui à l'Eglise, on pensa, soit à l'archevêché, soit à la Sorbonne, à détourner l'attention du public de cette scène par un moyen tout dans l'esprit français, par une plaisanterie toute mondaine; en conséquence, on fit appeler les écrivains sur lesquels le clergé pouvait compter le plus. Palissot, disait-on, était de ce nombre, Gilbert, jeune poète déjà fameux, et un seigneur nommé jadis dans le monde le vicomte Deynié de Sévrannes, qui, par esprit de pénitence, s'était retiré dans la maison des Blancs-Manteaux ; il leur fut expliqué ce que l'Eglise attendait d'eux, et l'on assure que, de cette trinité littéraire et dévote, ou de l'une des trois personnes seulement, procéda la lettre suivante, qui, le 11 mai 1780, fut jetée des troisièmes loges dans toute la salle, au moment de la scène en question.

LETTRE D'UNE MALABARE, ACTUELLEMENT A PARIS, A L'AUTEUR DE LA VEUVE DU MALABAR.

« Ah! Monsieur, que votre tragédie m'a fait plaisir ! et
» que vous avez bien fait d'attaquer cette vilaine loi qui
» veut qu'une femme se brûle parce que son mari s'est laissé
» mourir ! souffrez que je vous en remercie au nom de tou-
» tes les femmes du Malabar. Je crois pouvoir vous répon-
» dre de leur reconnaissance. C'est pour nous seules sans
» doute que l'humanité vous a dicté cet ouvrage; car vous
» n'avez pas dû craindre qu'une loi de si mauvais exemple
» pût jamais prendre faveur parmi les Européens. Aussi,
» prête à retourner dans ma patrie, je n'attends pour quit-
» ter Paris que le moment où je verrai votre tragédie im-
» primée. Je veux la traduire dans ma langue naturelle,
» pour la faire lire, ou la lire moi-même s'il le faut, à tous
» mes compatriotes. Une fois votre pièce connue au Mala-

CHAPITRE XXI.

» bar, il faut que l'une des deux y tombe à plat, ou la loi
» ou la tragédie, et vous ne croyez sûrement pas, Monsieur,
» que ce soit la tragédie.

» Quoi de plus absurde en effet (je parle de la loi)! vou-
» loir que le mariage institué pour la population serve à
» dépeupler le monde! Et puis, on peut bien mourir pour
» un mari qu'on aime, mais on ne veut pas y être condam-
» née, c'est en avoir la peine sans en avoir le mérite. Il est
» inutile sans doute de vous dire que cette loi avait été faite
» par un homme, et qui pis est par un mari. Il faudrait donc
» qu'une femme répondît d'une santé qu'un perfide va per-
» dre, peut-être hors du ménage, par d'autres amours! Quand
» le mari meurt pour ainsi dire d'inconstance, il faudrait que
» sa femme mourût de fidélité! cela n'est pas naturel.

» Vous autres Français, qui trouvez que le mariage est
» toujours un peu triste, jugez si la perspective du bûcher
» était propre à l'égayer parmi nous. Savez-vous bien que
» ce n'était pas une petite affaire que de se marier : il fallait,
» outre la fortune du prétendu, calculer exactement son
» âge, vérifier sa santé, etc. ; aujourd'hui (car je suppose
» la révolution déjà arrivée) une honnête fille pourra se
» marier sans tant de façons.

» Si cette loi est contraire aux mœurs des Européens en
» général, à plus forte raison aux mœurs de Paris en parti-
» culier, je gage bien qu'aucun sexe chez vous n'aurait voulu
» l'introduire ; les maris tiennent trop à la politesse, et les
» femmes à l'humanité. D'ailleurs, soyons justes, il faut
» avoir pitié des moribonds, et, en vérité, les époux sont
» quelquefois si las de leur ménage quand ils partent pour
» l'autre monde, que leur proposer de faire route avec leurs
» femmes, ce n'est pas toujours là de quoi adoucir l'ennui
» du voyage.

» Agréez, Monsieur, l'expression réitérée de ma recon-
» naissance. Toutes mes compatriotes seront prêtes à vous
» en donner des preuves, si jamais la fortune vous pousse
» sur les côtes du Malabar. J'ose vous promettre qu'il ne

» tiendra qu'à vous d'épouser toutes les veuves que vous
» aurez sauvées du bûcher.

» J'ai l'honneur d'être, etc. Demzaïl,

» Devéta du temple de Sarbâzic. »

Si ce fut le Blanc-Manteau qui composa la comique missive, on voit qu'il n'avait pas tout-à-fait oublié les choses de ce monde; mais le but fut manqué, et sur deux fois que tomba cette pluie de lettres, le public n'en fut distrait que la première, encore demanda-t-il aux acteurs d'attendre qu'on eût lu; la plaisanterie amusa cependant; mais on n'y vit qu'une de ces drôleries auxquelles on était habitué à cette époque de quolibets, de calembours et de nouvelles à la main. Chacun emporta le papier chez soi, quelques journaux en donnèrent des fragmens, et ce subterfuge contre la pièce fit qu'on s'en occupa davantage. Pendant que le clergé songeait à une attaque plus sérieuse, l'ouvrage alla son chemin, les trente représentations s'achevèrent et notre coffre s'emplit.

Une des causes bien secondaires en apparence, mais essentielles en réalité du succès de l'ouvrage, fut le changement de titre ou le second titre; à mesure que l'esprit des spectateurs changeait, il fallait changer l'apparence des pièces, ainsi la *Veuve du Malabar* se nomma *l'Empire des coutumes;* cette nouvelle étiquette prêtait un tour philosophique à ce qui n'avait d'abord été donné que comme œuvre d'art; la même opération s'était faite chez nous en diverses circonstances, assez souvent le public lui-même indiquait le changement, je citerai pour exemple *l'Amour français*, de M. Rochon de Chabannes, qui, après l'application de quelques vers au marquis de Lafayette, ne se nomma plus que *l'Honneur français;* il y eut même à cette époque un notable changement dans la manière de jouer, soit les nouvelles, soit les anciennes tragédies. Autrefois, l'acteur cherchait, dans les vers qu'il avait à réciter, ce qu'on nomme au théâtre la phrase à effet, le *mot*

CHAPITRE XXI.

de valeur; mais il le cherchait dans la phrase d'amour ou le mot de sentiment; au temps dont je parle, le *mot de valeur* se chercha dans les vers politiques ou philosophiques; les auteurs les y encadraient en pièces de marqueterie, les acteurs en demandaient, le parterre en était avide; rien ne se passait plus au-dehors, aucun événement marquant n'avait lieu en France, à Paris, en Europe, qu'aussitôt on ne le façonnât en douze syllabes et ne le fît entrer, parasite à effet, dans les ouvrages en répétition. Le genre tragique surtout subissait ce placage, la tragédie fût-elle d'ailleurs Iroquoise (1) ou Mexicaine (2). C'était bien sans doute, puisque tout le monde se montrait d'accord; mais n'était-ce pas faire dégénérer le genre élevé? Ne devenait-il pas ainsi une espèce de brochure en vers que nous étions chargés de dialoguer? N'était-ce pas surtout dangereux pour les acteurs, en qui ce nouveau travail détruisait la vérité et le grand pathétique? Molé, malgré son talent incontestable, échouait dans ces hors-d'œuvres; Monvel n'y mettait que de l'adresse; Brizard y voyait pâlir son génie; Larive seul y réussissait.

Lemierre dédia son ouvrage aux mânes de Dorat, mort le jour même de la première représentation de la reprise de cette tragédie. Dans son épître à son ami, on ne trouvait d'intéressant que cette anecdote, que l'auteur citait avec complaisance, et qui faisait honneur à tous deux : « Qu'on m'apprenne le plus tôt qu'il se pourra le succès de *la Veuve du Malabar*, cela me fera passer une bonne nuit, » avait dit Dorat au lit de mort.

On a vu que je connaissais personnellement ce poète; je puis ainsi donner quelques détails sur sa fin. Dorat passa ses dernières années dans le chagrin et en dispute avec tout le monde, même avec la Comédie-Française, finissant toujours par en être le débiteur; il les passa surtout en procès avec ses libraires, ruiné par ce luxe de planches et de

(1) *Les Illinois.*
(2) *Manco Capa.*

culs de lampe qu'il avait la manie de placer dans ses moindres opuscules, harcelé par ses créanciers, et plus encore par quelques journalistes acharnés contre lui; épuisé, non de travail, mais d'occupation, énervé de plaisir; s'efforçant toujours de soutenir, en dépit des circonstances, les prétentions de cette philosophie insouciante et légère dont, quoi qu'il pût lui en coûter, l'affiche lui devenait de jour en jour plus nécessaire et plus difficile. Dorat soutint jusqu'au bout un rôle pénible, et le soutint même avec assez de courage.

Ce poète gâta lui-même sa vie; son malheur fut de se méconnaître, et d'oser placer son léger talent en ligne avec le génie de Voltaire; cette opinion lui fit croire qu'il était propre à tous les genres; et lorsque peut-être il aurait réussi en s'attachant à un seul, il voulut s'illustrer dans tous. Les lauriers de l'auteur de *Zadig*, de *Mahomet* et de *la Pucelle*, troublait le sommeil de Dorat; adroit dans le petit conte, gracieux dans l'épître, il aurait pu avoir une existence poétique agréable à une époque où un quatrain sur un éventail plaçait un homme; mais Dorat rêvait en littérature l'essor de l'aigle, et, comparativement à Voltaire, il n'avait pas les ailes du colibri.

La cause principale de son humeur chagrine, qui s'accrut avec l'âge et fit le tourment de ses jours, tient surtout à son malheureux dévouement pour Fréron. Le journaliste ayant loué à outrance les ouvrages les plus médiocres de Dorat, Dorat voulut prendre la défense du journaliste lorsque Voltaire en fit justice dans *l'Ecossaise*. En cette circonstance, il se montra d'autant plus ami énergique et dévoué, qu'en brisant Fréron c'était briser son encensoir; il se mit donc courageusement sur la brèche pour l'Aristarque, mais depuis, il parvint à se figurer que tous les partisans de Voltaire étaient devenus ses détracteurs et avaient juré sa perte; depuis, il vit partout des ennemis: les plus justes critiques lui parurent un plan de cruautés concertées; son caractère s'aigrit, et ses ouvrages portè-

rent désormais l'empreinte d'une âme ulcérée, qui tantôt menace, tantôt gémit. Il avait fait jouer autrefois une pièce intitulée : *le Malheureux imaginaire*, je ne l'ai point vue, mais je puis dire que, s'il se prit pour modèle, ce dut être le meilleur de ses ouvrages.

Ce n'est pas que Dorat ne se fit aimer, il ne rendit malheureux que lui-même, et son ambition déçue et son extrême sensibilité accélérèrent sa fin ; peut-être aussi fut-elle amenée par mieux qu'une cause littéraire, peut-être avait-il dépensé son énergie autrement qu'en flot d'encre : déjà mourant et qui plus est ruiné, il s'achevait encore avec une jeune limonadière, sans en être moins assidu chez quelques anciennes conquêtes, ni chez M^{lle} Fanier, avec qui on le disait marié secrètement.

Je le vis l'avant-veille de sa mort ; comme j'entrais chez lui le curé de sa paroisse en sortait. Dorat avait assez heureusement esquivé cette première visite, voulant, disait-il, s'escamoter aux prêtres. Il me parut plein de sérénité ; la satisfaction se peignit sur sa figure quand je lui dis l'effet de nos répétitions générales de *la Veuve du Malabar*, et tout le bien que nous augurions de l'ouvrage pour le lendemain.

Ce lendemain-là, il mourut, et il s'y prépara en homme, sans changer rien à ses habitudes ; il avait fait mettre à portée un linceul de toile fine de Hollande, en avait fait ôter la marque de fil rouge pour la remplacer par son chiffre et celui de Fanier, dessiné avec des cheveux qu'il tenait d'elle ; après ces préparatifs, ayant demandé son médecin, il se fit tâter le pouls : « Voyez, docteur, puis-je aller jusqu'après cette première représentation qui m'intéresse ? » Le docteur l'ayant rassuré d'un ton qui lui faisait voir qu'il devait songer à ses affaires, il se fit habiller, coiffer et poudrer avec soin ; et comme la mode était venue alors de porter deux montres, et que ceux qui ne pouvaient les avoir réellement, les faisaient soupçonner en laissant passer un cordon à chaque gousset, Dorat, qui en était à cet

expédient, toujours fidèle à son caractère, se fit arranger ainsi. Son vieux valet-de-chambre le plaça ensuite sur une chaise longue dont le pauvre poète n'avait pu faire les frais, et que lui avait donnée M^me de Beauharnais. Là, il attendit la visite ordinaire de ses deux amies.... et l'heure de mourir.

M. de Marcy (1), M^me de Beauharnais et Fanier étaient auprès de lui; Dorat avait dans ce moment une faiblesse, il la combattit et essaya de sourire; puis, ayant repris des forces, il rassura ses amis. La mort venait, il la sentit, et voulut faire la distribution de tous les petits objets qu'il laissait en souvenir de lui; comme il en était à des termes de frère et de sœur avec Fanier, ce fut elle qu'il chargea de remettre à la petite limonadière une épingle en brillant. M. de Marcy, là-dessus, et pour détourner l'idée de ces dames et celle de son ami d'un si triste moment, le plaisanta sur son inconstance et ses infidélités, il comprit cette pensée et s'y prêta de bonne grace : en ce moment le curé averti par le vieux domestique entra.

—Laissez-le venir, il ne faut chagriner personne aujourd'hui, dit-il.

On reçut le pasteur poliment; il s'assit, parla au mourant en honnête homme; puis, il amena adroitement une petite exhortation; M^me Beauharnais s'était cachée pour pleurer, Fanier allait tomber à genoux, Dorat lui saisit la main.

—Mon fils un instant de repentir, et vous verrez Dieu face à face, éternellement, disait le prêtre avec onction.—Face à face, répétait le mourant, en regardant Fanier. — Oui, mon fils, face à face! redit le pasteur. — Entendez-vous, Fanier? pour un inconstant..... c'est terrible (ici sa voix s'affaiblit)!... éternellement, face à face... jamais de profil!

Un quart d'heure après; il n'était plus.

(1) Nous pensons que c'est M. Sautreau qui est de cette époque, et dont le nom est aussi de Marcy.

XXII.

UN SECOND THÉATRE-FRANÇAIS.

La Comédie-Italienne devient notre succursale. — Nos bons voisins nous parodient — M^me Verteuil. — Cailhava. — Son ardeur d'écrire contre nous. — Anecdote. — Répétition du *Tuteur dupé*. — Le Chat et les Comédiens. — Historiette répétée deux cent cinquante-deux fois.

Il n'y a point à se faire illusion, un second théâtre existe : Laharpe, Cailhava, Rochon de Chabannes, Beaumarchais, ont tant fait, tant écrit! la Comédie-Italienne n'a plus d'Italien que son nom (1), mais qu'importe un titre! c'est bien une rivale qu'on donne à la Comédie-Fran-

(1) Depuis que la Comédie-Italienne avait adopté l'opéra comique, elle n'existait que pour mémoire, le bâton de mesure du chef d'orchestre devint un sceptre de fer; il pesait si lourdement sur la tête d'*Arlequin*, de *Pantalon* et d'*Argentine*, que ces anciennes gloires, quand leurs jours de représentation arrivaient, n'osaient éclairer leur spectacle qu'avec de l'*huile*, tandis que les acteurs chantans filaient noblement des sons à la lumière des *bougies*.

çaise; tous les anciens auteurs sont expulsés, hors Carlin; je viens d'entendre le compliment de rentrée prononcé par le sieur Raimond, et pour qu'on n'en doute pas, le voici :

Après les trois saluts d'usage, tout aussi gracieux, tout d'aussi bonne compagnie que les nôtres, hélas! Raimond a dit :

« Messieurs,

» Je n'entreprendrai point de vous peindre la vivacité de
» notre zèle, c'est par des effets que nous espérons vous en
» donner des preuves.

» Un champ vaste et fertile nous est ouvert, les bornes
» des talens sont reculées, TOUS LES GENRES NOUS APPAR-
» TIENNENT, et depuis le drame pathétique, fils naturel de
» Melpomène, jusqu'au vaudeville, joyeux enfant de la
» de la gaîté française, chacun va contribuer à la variété
» de vos plaisirs.

» UN SECOND THÉATRE S'ÉLÈVE! Delille, Marivaux,
» Boissy, vous allez revivre sur notre scène. Thalie qui
» n'osait reparaître en ces lieux que sous l'empire de la
» déesse de l'harmonie, rentre aujourd'hui dans son do-
» maine et reprend ses droits primitifs. Sans briser le lien
» qui l'unit à la Muse lyrique, elle pourra régner encore
» par elle-même. Venez, jeunes auteurs qu'elle inspire,
» venez lui consacrer ici les prémices de vos talens; méri-
» tez par d'heureux essais qu'elle vous introduise bientôt
» dans son temple, sur le premier théâtre de l'Europe, en
» vous rapprochant du trône de Molière.

» Mais une réflexion nous alarme : sommes-nous en état
» de seconder leurs efforts! Les nouveaux sujets que Tha-
» lie vient de rassembler sont sans doute loin de la perfec-
» tion : ne les jugez pas encore à la rigueur, daignez les
» encourager par votre indulgence, je l'implore pour eux
» et pour moi-même, etc. ».

On voit que MM. les Italiens en agirent d'abord en humbles voisins avec nous, ils ne voulaient que glaner,

CHAPITRE XXII.

disaient-ils, dans le vaste champ où nous pouvions si largement moissonner; mais bientôt les glaneurs nous attaquèrent dans notre *Veuve du Malabar*, et comme tous les genres leur étaient permis, ils parodièrent cette pièce sous le titre de *la Veuve de Cancale*.

Une parodie n'est rien, au contraire, elle fixe l'attention sur la pièce en vogue; mais ils nous jouèrent bien d'autres tours! ils s'avisèrent d'avoir de bonnes pièces, et de renforcer leur troupe d'excellens acteurs. La dame Verteuil, précédée par une réputation de province, ne tarda pas à venir la confirmer dans le rôle de Sylvia des *Jeux de l'amour et du hasard*. Une exécution facile, le meilleur ton, le tact le plus sûr, une manière de dire pleine de grace et de vérité, un son de voix délicieux et dont les accens rappelaient ceux de Mlle Doligny de notre théâtre, telle se montrait l'actrice qu'on opposait à nos dames, et comme alors Mlle Contat n'était ni connue du public ni appréciée chez nous, Mme Verteuil l'emportait sur toutes nos jeunes amoureuses (dont quelques-unes avaient, il faut l'avouer, des extraits de baptême de vieille date). En conséquence, MM. les auteurs se frottaient les mains et chantaient victoire.

Ils avaient eu raison une fois en leur vie.

« Il n'est pas de cheveu qui ne porte son ombre » disait en latin, et répétait en français, notre savant camarade Dazincourt; ce proverbe trouvait chez nous son application en ce moment si critique pour la Comédie. S'imaginerait-on par qui le plus rude coup lui fut porté? Par celui de MM. les auteurs qui certes avait le moins de talent pour le théâtre, et qui comptait chez nous le plus de réceptions d'indulgences, et chez le public le plus de pesans succès.

Comme il y avait foule alors en ce genre de mérite, je nommerai notre ennemi commun pour éviter au lecteur l'embarras de chercher dans les almanachs du temps.

Entre tous les noms connus il en était un qui s'élevait d'un cran au-dessus des autres : c'était celui de Cailhava.

Personne n'avait plus que lui accablé la Comédie-Française de manuscrits, dans tous les genres et de toutes les dimensions, personne plus que lui n'avait heurté à toutes les portes des chefs d'emploi, à telles enseignes que, dans la rue habitée par Bellecourt, un mendiant, établi sur une borne en face de sa maison, fit si bien connaissance avec le visage périodique de ce solliciteur de théâtre, qu'aussitôt qu'il le voyait venir de loin, il allait tirer pour lui la chaîne de la sonnette du portier; il recevait ensuite une pièce de monnaie dont il composa pendant plusieurs années son principal revenu de la semaine; mais comme il ne connaissait point autrement Cailhava, que par sa qualité d'auteur, il l'appelait (sans doute à cause de sa régularité) M. l'*Auteur mardi* (1).

L'*Auteur mardi* aiguisait contre nous l'épigramme, et, peut-être parce qu'il avait beaucoup économisé sur ses comédies, il mettait assez d'esprit dans ses autres écrits. Plût à Dieu qu'il eût fait jouer quelque part une pièce contre nous! mais il se gardait bien de nous faire ce plaisir, et son sarcasme, si blafard devant nos bougies, étincelait plein de verve et de causticité dans les salons du grand monde : depuis 1772 enfin, la Comédie-Française était le but de ses traits. Il y avait huit ans qu'il ne cessait d'écrire pour un second théâtre; de pérorer en faveur d'un second théâtre; il envoyait partout, et nommé-

(1) Les mémoires historiques de Cailhava sur ses pièces sont remplis de récits piquans de ses mésaventures. Voici comment il raconte la destinée d'un manuscrit qui, après avoir passé dans cinq mains différentes, tomba enfin de cascade en cascade chez un des principaux acteurs de la Comédie-Française, où il alla le retirer. « Je vole chez lui, dit-il; je ne le trouve point : mais qu'on se rassure : une grosse cuisinière est assise sous la porte cochère *dans son fauteuil à bras*, elle épluche nonchalamment des épinards; elle me dit en ricanant : *n'êtes-vous pas un poète?* — Hélas! oui. — *Ne venez-vous pas chercher une pièce?* — Hélas! oui. — *Attendez*. Là dessus, elle fouille dans le tas d'herbes, en tire mon manuscrit et me le remet. »

ment chez les puissances, un mémoire assez vif, et dont il se montrait tout glorieux. Les princes du sang, les ministres, les gens de cour, et particulièrement MM. les gentilshommes de la chambre en recevaient, sans manquer, un exemplaire tous les mois, avec supplément et addition; on les lui refusait, il trouvait toujours moyen de les glisser quelque part. Un jour, une caisse saisie sur un bâtiment anglais, après capture, arrive chez le premier ministre, on s'empresse de lire, et entre autres documens politiques d'importance, on trouve l'écrit ayant pour titre : *Les causes de la décadence du théâtre et les moyens de le faire refleurir.* Comment l'avait-il mis là? c'était son secret. Il pouvait aller à la Bastille du coup; mais le ministre avait lu, voilà pour lui l'essentiel : depuis qu'on ne le jouait plus, se faire lire était sa passion, après celle d'écrire pourtant... Cailhava était l'homme de France qui avait le plus la haine du papier blanc.

Je l'ai lu ce fameux écrit, nous le lûmes tous, il eut l'audace de nous l'envoyer sous enveloppe, prétendant qu'il nous rendait service en se mettant en quatre pour nous créer des rivaux redoutables, et que nous ne pourrions que trouver profit et triomphe dans un combat d'émulation et de gloire.

Comme le plaidoyer de l'Intimé, son mémoire commençait « avant la naissance du monde ». Il y citait Philippe de Macédoine; la Grèce et les barbares; Virgile, Horace, Tibulle, Rome et les douceurs des arts sous un prince ami des muses; deux papes, François Ier, Louis XIV et Colbert, le tout pour en arriver aux pauvres comédiens ordinaires, y compris Bourret et Florence.

Son grief principal était le privilége exclusif que nous exploitions au détriment de l'art et de la France; nous pouvions, écrivait-il, dire à la France entière :

— Nous ne voulons vous donner, dans le courant de cette année, qu'une ou deux nouveautés, encore serez-vous forcée (la France) de le prendre dans le genre qu'il nous

plaira d'adopter. Si vous voulez rire, nous prétendons que vous pleuriez; désirez-vous pleurer? nous vous forcerons à rire; n'est-il pas en notre pouvoir de jouer ce que nous voulons, de recevoir les mauvaises pièces, de condamner à l'oubli les bonnes, de favoriser les auteurs médiocres, de dégoûter ceux qui pourraient soutenir la scène?

Il ajoutait, après toutes ces suppositions perfides, qu'une troupe qui jouit d'un privilége exclusif, peut enchaîner le génie et lui arracher les ailes...

Oh! monsieur Cailhava (d'Estandoux, je crois), est-ce avec une plume de ces ailes que vous écrivîtes vos comédies que nous jouâmes?..... Ne cherchez plus alors pourquoi vous faites un mémoire sur la décadence du théâtre.

Ce n'était rien que d'écrire, ou du moins, vu la force de l'athlète, c'était peu de chose; mais M. Cailhava parlait, et parlait contre nous, avec une vivacité, une conviction, un accent comique et gascon si amusant, qu'il mettait les rieurs de son côté, et la faction des rieurs était terrible alors. Il rapportait, à propos de son merveilleux *Tuteur dupé*, une anecdote dont les cercles se divertissaient fort; je l'ai entendue moi-même chez M^me la duchesse de Villeroi, où j'avais été jouer d'Ermilly, des *Fausses infidélités;* Cailhava s'y essaya dans le rôle de Mondor, et je dois dire à sa gloire qu'il racontait mieux ses tribulations qu'il ne jouait ses rôles.

Il a mis cette anecdote quelque part dans quatre gros volumes; mais comme j'imagine que personne n'ira la chercher là, je pense faire plaisir en épargnant ce travail; il l'a donnée d'ailleurs très-étriquée, je la dirai telle qu'il la racontait, ou plutôt telle qu'il la mettait en scène.

UNE RÉPÉTITION DU TUTEUR DUPÉ.

La répétition est indiquée les rôles à la main : l'acteur principal se fait attendre une heure et demie; il arrive enfin avec l'air d'un homme accablé sous le poids des myrtes

qu'il vient de cueillir. Il n'a pas *fermé l'œil de la nuit ;* il avait *oublié net la répétition* : il fait une légère excuse à ses camarades, lit son rôle d'une voix éteinte. Mlle Hus, placée auprès de lui, ne l'entend point, et le prie de recommencer la phrase. — Oh ! l'on n'entend pas ! cela est fort plaisant : et faut-il aussi recommencer cette belle phrase ? Quoi ! cette sublime phrase. Quoi !..... Il boude, va se jeter dans un fauteuil au fond de la salle, il est près de s'y endormir, quand un personnage bien plus intéressant que moi (j'ai dit que Cailhava parlait) vint captiver l'attention de mes juges : c'était un chat.

Le nouvel acteur, paré d'une belle fourrure et d'une queue bien touffue, se montre sur un toit auprès d'une fenêtre ; soudain l'assemblée est en l'air, mon dormeur aussi ; cependant l'ouvrage continue ; il marche à peu près dans ce genre :

Marton, *à Damis.* — Mon cher monsieur, je vous parais cruelle : eh ! non, non ! je ne le suis point... (*Elle regarde le chat et prend une voix flûtée.*) Minet !... Minet !.... (*Se remettant à son rôle.*) Mais voici Merlin ; qu'il a l'air triste ! (*Même voix que tout-à-l'heure.*) Petit ! petit !

L'auteur, *à Merlin occupé du chat.* — Monsieur, voici votre scène.

Merlin, *d'une voix naturelle.* — J'y suis... (*Avec une voix de fausset.*) Minet !... (*Revenant au rôle et sanglotant.*) Ah ! tendres amans que vous êtes heureux !

Damis. — Nous, Merlin ? (*Regardant le chat.*) Qu'il est joli !

Merlin. — Je viens vous annoncer la plus agréable des nouvelles. (*Miaulant en chat amoureux.*) Miaou ! miaouou-ou ! (*A Emilie.*) A vous, mademoiselle.

Emilie, *miaulant en chat qui demande des friandises.* — Miaou-î-miau-î-î-î. (*A Merlin.*) A toi.

L'auteur. — Mais vous ne donnez pas à monsieur sa réplique.

ÉMILIE, *dédaigneusement.* — C'est juste; on s'y conformera. (*A Merlin.*) Le moyen de te croire, si tu pleures toujours.

MERLIN. — Réjouissez-vous, vous dis-je... et laissez-moi sangloter à mon aise. (*Se tournant vers la fenêtre et reprenant le miaulement sentimental.*) Miaou-!... miaou-ou-ou!...

LE SOUFFLEUR, *regardant le chat avec amitié.* — Que ses maîtres vont le regretter!

DAMIS, *faisant faire la roue à ses manchettes.* — Souffle donc!

LE SOUFFLEUR, *soufflant.* — Ce ton lamentable s'accorde mal...

ÉMILIE, *dont ce n'est pas le tour.* — Et il est angora.

DAMIS, *vers le souffleur.* — Ce ton lamentable s'accorde mal... (*Vers Émilie.*) Je l'aimerais en manchon. (*Vers le souffleur, qu'il écoute.*) Avec les heureuses nouvelles que tu viens, dis-tu, nous annoncer. (*A Merlin.*) Allons donc, à toi; nous avons bien d'autres chats à fouetter avec la pièce de monsieur.

MERLIN. — Oui, pour mon beau rôle!

ÉMILIE, *déchirant quelques pages de son rôle, et les roulant pour en faire une espèce de pelote qu'elle jette au chat.* — Et le mien qui n'a pas vingt pages; c'est bien pis!...

(*En ce moment, le chat, qui faisait sa toilette au soleil sans trop faire attention à la pièce ni aux acteurs, est atteint par la pelote de papier roulé, il prend un temps de galop et va disparaître : tout le monde se porte vers la fenêtre.*)

TOUT LE MONDE. — Qu'il est leste!... Minet!... Minet!... Quel Crispin ça ferait! — Mais, non, c'est un Brizard?.... Miaou-ou! — Petit! petit!... miaou-! î-î-ou-ou!

Minet, bien plus heureux que moi (c'est toujours Cailhava qui tient le dé), s'échappe enfin! et moitié *chat*, moi-

tié *fourrure*, moitié *queue*, moitié *rôle*, on achève, non la
répétition, mais la scène ; on se regarde, on se dit des
épaules que ma pièce est détestable ; *Damis* est le plus
acharné, je veux en appeler à lui-même, mais il tire sa
montre, me la met sous le nez et me dit :

— Vous conviendrez du moins, mon cher, que dans la
scène que nous venons de répéter, il y a des longueurs.

C'est de cette historiette que M. le marquis de Louvois
disait qu'il l'avait entendue deux cent cinquante-deux fois
en quinze jours. Et il y avait quinze ans que M. Cailhava la
racontait ; malheureusement il n'était pas le seul auteur
qui eût une anecdote dans ce genre, et chacun d'eux rap-
portait la sienne, plus ou moins amusante, plus ou moins
tragique ; mais ce qui avait commencé *piano*, était allé
rinforzando, et puis avait éclaté en *crescendo* universel,
comme la calomnie de Bazile, et pourtant, quoi que ces
messieurs eussent pu écrire ou raconter, ils étaient en delà
et en deçà de la vérité ; nous en savions bien davantage,
nous autres doubles, nous autres martyrs ; s'ils nous avaient
consultés, et si l'esprit de corps avait pu se démentir, nous
leur aurions bien appris autre chose !

On a toujours dit de la Comédie plus de mal qu'il n'y en
a, et il y en a plus qu'on n'en sait.

Du reste, cette nouvelle institution d'un second théâtre
frappait moins sur nous, qui étions en troisième, que sur
les chefs d'emploi, aussi se tuaient ils à dire : — Que les
auteurs auraient beau faire, que ce n'était pas encore là un
second Théâtre-Français. — Avec les pièces de Marivaux,
disait Molé, on entendra la musique de Grétry, et le talent
d'étourdir les oreilles l'emportera sur celui de parler à l'es-
prit. — Tant qu'il en sera ainsi, disait Mlle Luzi, Blaise
l'emportera sur Dorante, et Colette sur Célimène. — Il n'y
a qu'un Théâtre-Français *pur*, et c'est le nôtre, répétait
majestueusement Larive. Mais au milieu de ces fiers pro-
pos perçait l'inquiétude ; car maintenant, Mesdames et Mes-

sieurs, nos dignes chefs, il y aura moins de congés à prendre, moins d'argent à gagner, moins à se donner le plaisir d'aller de temps en temps dans la salle, entendre huer ses doubles ; on pourra moins se faire désirer, moins écraser tout débutant qui viendrait alarmer l'amour-propre ; en vérité, si je n'avais point paru si fâché, au commencement de ce chapitre, contre la création d'un théâtre rival, je dirais, mais bien bas à l'oreille de mes lecteurs, que pour M^{lle} Contat et pour moi l'invention nouvelle était très-bonne ; quand il y a des batailles à livrer, on flatte les plus petits soldats, et on les encourage par la perspective de l'avancement ; c'est un peu ce qu'on fut obligé de faire à notre égard.

M^{me} Verteuil poussa M^{lle} Contat, et M. Dorgeville ne nuisit pas à Fleury.

XXIII.

TYRANNIE DU DROIT D'AINESSE.

M^{lle} Contat. — Préville est son professeur. — M^{lle} Vadé. — *Créer n'est pas faire de rien quelque chose.* — *Répertoire de la feue Reine.* — Théâtre de Monsieur. — Souvenirs à propos de M. le baron Desgenettes. — Leçon d'art que me donne un grand seigneur.

L'établissement du Théâtre-Italien, comme succursale de la Comédie-Française, obligea nos hauts et puissans seigneurs de porter un regard un peu plus favorable sur le petit peuple théâtral ; maintenant les forces de tous devenaient nécessaires, il fallait s'opposer à une entreprise rivale. M^{lle} Contat et moi éprouvâmes les bons effets de ces changemens. Jusque-là, nous fûmes en butte tous deux à la mauvaise humeur du public, et, en tout, notre destinée était commune. Cela pouvait se concevoir pour moi, mais Contat si jeune, si jolie, si spirituelle ! Souvent elle pleurait de chagrin, et quittait la scène navrée de l'accueil glacé qu'elle trouvait dans la salle, et je la consolais ; souvent je maudissais un sort à peu près semblable, et elle me soutenait : c'était entre elle et moi une véritable fraternité de bons offices. J'avais retrouvé en elle ma bonne sœur Félicité ; ensemble nous pensions à un

meilleur avenir, nous nous rendions compte de nos forces, de nos progrès, ainsi le découragement s'éloignait; elle avait confiance en ma destinée; je lui prédisais la sienne; elle me doit un peu, je lui dois beaucoup : nous triomphâmes presque en même temps de la défaveur du parterre et du mauvais vouloir de l'intérieur; mais quant à elle, ce fut pour développer un talent du premier ordre, que Préville seul avait soupçonné.

Préville fut le professeur de Mlle Contat, et jamais élève ne se montra plus digne d'un tel maître; non pas que cette jeune actrice n'eût trouvé d'elle-même tous les secrets d'un art qui ne s'enseigne pas, mais le grand comédien, étonné de l'intelligence précoce et de l'émulation de la charmante enfant qu'on lui présenta, voulut lui rendre plus faciles ces élémens de diction, espèce de solfège de la parole, qu'il faut nécessairement apprendre pour se présenter au public, et plus nécessairement encore oublier si l'on veut réussir devant lui.

Louise Contat avait quatorze ou quinze ans tout au plus quand elle fut en état de paraître sur la scène; elle débuta en 1776, en même temps que Mlle Vadé (1) qu'on lui opposa.

Toutes deux parurent au Théâtre-Français dans les rôles de princesses, Mlle Contat avec une figure ravissante, mais peu de voix et peu de dispositions pour la tragédie; Mlle Vadé à peu près jolie et montrant encore moins d'aptitude au genre élevé, et à cause de cela, un peu plus protégée, un peu plus mise en avant.

Mais les progrès de Mlle Vadé, désignée à la faveur, allaient lentement, et ceux de Contat eussent été rapides si elle avait obtenu permission d'avoir du talent; cependant cette opposition même la servit : rien n'est bon comme de donner un démenti à ses détracteurs. On ne lui

(1) Mlle Vadé était fille naturelle de Vadé, si connu par ses ouvrages grivois, et poète de l'ancien opéra-comique.

accordait que les mauvais rôles, elle cherchait à les rendre meilleurs; on essayait de temps à autre un parallèle injurieux en faisant la belle part à Vadé! et Contat prouvait qu'elle pouvait, elle, la lui faire mauvaise. Avec de semblables procédés, si, par mégarde, on lui avait laissé essayer des rôles passables, celle qu'on repoussait aurait été aux nues; car elle jouait toujours en colère contre l'injustice, et ce sentiment fait bien aux artistes. Je suis sûr qu'il n'est pas de talent célèbre qui ne doive compter une bonne dose de colère dans les élémens de ses succès.

De ce côté là, j'étais en règle, ainsi qu'elle. Notre destinée marchait du même pas : Contat ne jouait que les rôles dont les autres actrices ne voulaient point; je ne jouais moi-même que ceux que Molé et Monvel répudiaient. Sa parfaite intelligence resta long-temps dans son germe; mes efforts furent long-temps repoussés. Ici je finirai le parallèle : il y aurait plus que de l'orgueil à le continuer, Contat, inimitable comme Dangeville, ayant été la gloire de l'art, et, quand Préville ne fut plus, la première illustration du théâtre.

On doit se rappeler qu'on ne mettait point encore à cette époque les noms des comédiens sur l'affiche, de sorte que les spectateurs étaient souvent contrariés de voir paraître le quatrième ou le troisième acteur, au lieu du premier qu'ils attendaient. Cette coutume, excellente pour le théâtre, parce que, dans l'indécision, le public venait davantage à la recette, était détestable pour nous, sur lesquels ce même public se vengeait de son désappointement; on conçoit combien les moyens d'exécution en étaient paralysés : plus d'un jeune comédien plein d'espérance avait été tué dans ce véritable coupe-gorge des coulisses. Ces messieurs ne s'en étaient guère gênés avec moi, mais j'avais la vie dure, une dose de persévérance invincible, une ténacité coriace; et avec beaucoup de cette colère dont je parlais tout à l'heure, j'arrivais à donner quelque couleur aux rôles les plus décrépits.

Le répertoire du Théâtre-Français était alors à peu près, comme en province, toujours le même : une pièce nouvelle faisait époque, on en parlait comme d'un événement. Aussi étais-je réduit à jouer tous les ouvrages de Dancourt, maintenant hors du répertoire, et autres vieilleries plus déplaisantes encore, s'il est possible d'en trouver. On se gardait bien surtout de me confier un seul petit rôle nouveau : c'était pour moi le fruit défendu ; aussi aspirai-je au jour où j'en pourrais accrocher un, comme j'avais autrefois aspiré à débuter au Théâtre-Français, comme j'avais aspiré à devenir sociétaire ; mais, vain désir ! Les *créations* étaient-elles pour un chétif comme moi ?

Puisque le mot *création* se rencontre ici, je l'expliquerai. *Créer* signifie au théâtre jouer un rôle d'original (ainsi qu'on le disait autrefois), et non pas faire de rien quelque chose ; car, en ce sens, j'ai vu tel comédien fort employé dans les pièces nouvelles, qui donnerait au mot le plus complet démenti.

Lorsqu'un auteur est joué au Théâtre-Français, il est maître de distribuer ses rôles à qui bon lui semble, et on n'a à lui opposer ni le rang d'ancienneté, ni même les changemens d'emplois. L'auteur, à ses risques et périls, est le juge suprême de ceux qui doivent exécuter son ouvrage ; mais une fois le comédien en possession d'un rôle, il en est le maître à son tour, ce même rôle devient sa propriété, rien ne peut l'en dessaisir, à moins qu'il n'y consente, chose qui arrive rarement, et ceci pour deux raisons bien opposées : la première et la plus commune, parce qu'on ne se connaît jamais assez, et la seconde, parce qu'on se connaît trop, et que, dans ce cas, si le rôle est défavorable à celui qui l'a, il peut devenir trop avantageux à celui qui l'aurait.

Cette loi de notre théâtre a son bon et son mauvais côté. Pour les auteurs, elle est tyrannique ; car un comédien malade et qui représente un personnage important dans une pièce nouvelle, en peut arrêter ainsi le succès jusqu'à

son rétablissement. (Je ne parle ici que de la maladie naturelle, il en est une autre, par exemple la mauvaise volonté, fièvre véritable, et où les médecins ne peuvent guère.) Mais aussi pour l'acteur, s'il a long-temps étudié un rôle, s'il a consciencieusement travaillé, veillé, demandé des conseils, s'il s'est inquiété dans l'intérêt d'un ouvrage, s'il a assisté à toutes les répétitions, et essuyé les mille et une incartades de certains auteurs, qui ne sont pas toujours parfaits comme hommes, pour ce comédien, dis-je, il y a bien aussi quelques droits. Des deux parts il est difficile de tenir la balance en parfait équilibre. Il y a la loi, puis, l'abus de la loi, et au théâtre assez souvent l'abus est dans l'usage, parce qu'il est en dehors de tout cela un tiers intéressé, dont ordinairement on ne tient nul compte : le public.

Du reste, chez nous le droit d'ancienneté, toujours irrévocable, venait aussi se placer toujours en travers des autres ; et bien que je fisse entendre, et pour cause, que Florence pouvait arriver à être plus ancien qu'un homme de talent, et qu'en fait d'art un acte de naissance est la plus pauvre des recommandations, appuyés sur le registre des réceptions, et l'œil fixé sur les dates, nos aînés prenaient bravement au passage tous les bons rôles. Les auteurs, ceux du moins qui n'avaient nulle expérience des comités, manifestèrent assez souvent l'intention de secouer le joug ; mais ces éternels anciens faisaient marcher devant eux la terreur d'une majorité formidable, et la réception ou le refus pouvant résulter d'une distribution hors des principes, la conviction des auteurs récalcitrans était bientôt formée : ils offraient leurs rôles aux vieux de la meilleure volonté du monde... le bulletin sur la gorge (1).

(1) Je dis ici bulletin, par anticipation ; car jusqu'au règlement qui fixa que l'opinion motivée de chaque membre du comité de lecture serait connue par écrit, on se servait de fèves noires, blanches ou bigarrées, représentant le refus, la réception ou l'admission à correction. Depuis Molière ce légume fatal décidait.

Quelques-uns d'entre nous ne furent donc pas des derniers à trouver bonnes les adjonctions nouvelles faites à la Comédie-Italienne. Cela avait, pour les martyrs du répertoire, l'heureux résultat que j'ai déjà fait pressentir, et Contat, qui me confiait ses peines, et moi, qui lui parlais de mes espérances, nous fûmes traîtres à la patrie en nous réjouissant sous cape de l'événement.

Elle avait à s'en réjouir encore plus que moi, car je jouais plus qu'elle, non pas au Théâtre-Français bien entendu, mais en dehors du Théâtre, la position de dépendance d'une femme ne lui permettant pas d'accepter ainsi que moi toutes les occasions qui se présentaient; je dois d'ailleurs dire qu'elle blâmait ces essais hors des limites de la Comédie-Française.

— Vous êtes ici au Théâtre, et vous montez là-bas sur des tréteaux, — me disait-elle quand j'allais jouer dans ces sociétés particulières qui fourmillaient alors, — vous croyez vous habituer au public, et vous ne vous habituez qu'à des chambrées. Prenez garde!

Je l'écoutais, mais je finissais par tenir peu de compte d'une observation d'ailleurs exagérée; ce qui était bien pour une femme, eût été du bégueulisme de la part d'un homme. Je jouais donc chez Guimard aussi souvent que je le pouvais (le chevalier de Boufflers m'y aidait), chez M^{me} la duchesse de Villeroy, et plus fréquemment, dans la belle saison, chez MONSIEUR, frère du roi, dont j'étais même devenu le comédien indispensable.

Guimard et M^{me} la duchesse de Villeroy jouaient le *grand trottoir*, c'est-à-dire les pièces du haut genre; chez MONSIEUR, c'était autre chose : il avait choisi ce qu'on appela long-temps le *répertoire de la feue reine*.

La feue reine, en effet, Marie Leckzinska, dont on connaît la dévotion, y donnait repos d'une façon bien singulière, et cette princesse, qui aurait redouté toute action de galanterie, aimait à se faire dire des contes très-verts et des chroniques très-scandaleuses, répétant volontiers

le mot grivois. Si l'on jouait la comédie pour elle, il fallait chercher dans les auteurs les plus libres et les moins gazés : ainsi se dispensant des passions, elle aimait, pour ainsi dire, à les écouter, à peu près comme les peureux aiment à entendre les contes de voleurs, les uns et les autres pour se donner une idée de sensations inconnues, et puis constater leur sécurité... ceux qui, d'une voiture bien fermée, ont vu la pluie tomber à flots et la tempête battre les arbres, auront une idée du plaisir dont je veux parler.

Le répertoire de la feue reine était donc à l'ordre du jour chez Monsieur, et, il faut bien le dire ici, c'était le théâtre où l'on voyait le moins bonne compagnie.

Il est aussi juste d'en donner la raison.

Depuis la querelle de la reine et de la femme de Monsieur, à propos de comédie, il y avait eu une brouille assez prolongée entre les illustres parens ; mais le caractère du prince, quoique fort ambitieux, étant en même temps indécis et flottant, il voulut faire cesser une situation qui devait porter tort à ses intérêts : — Peut-être un jour la reine pourrait se mêler d'affaires, on l'y poussait même, elle résistait, mais sans doute elle ne résisterait pas long-temps, et, dans cette supposition, il fallait se remettre bien avec Sa Majesté.

Le théâtre avait jeté du froid entre la reine et le prince, il espéra que le théâtre les réconcilierait.

En conséquence, après avoir fait, avec son esprit ordinaire, toutes les soumissions convenables, il prépara, dans l'automne, de grandes fêtes au château de Brunoy, pour amener ce raccommodement si désiré. Il arrêta qu'on jouerait aussi la comédie chez lui ; mais ce fut une finesse de maladroit, et tout manqua : la troupe de Monsieur n'étant point choisie dans sa famille et parmi les seigneurs de sa maison, Madame ne devant jouer, ni aucun des siens, les acteurs étant pris, les uns, au Théâtre-Français, les autres, empruntés à la société bourgeoise d'un fameux banquier, ou à M^{me} de Villeroy, ou à Guimard ; la troupe

enfin étant étrangère, roturière, payée ou gratifiée, jouer ainsi était moins une concession qu'une critique de la conduite de la souveraine ; c'était lui dire : « Nous vous donnerons le spectacle, mais nous ne nous donnerons pas en spectacle. » A la cour on l'entendit bien ainsi, la reine n'alla donc point à Brunoy. MONSIEUR, avec toute sa ruse, se fourvoya pleinement.

On juge s'il fut piqué : il fit dire alors que les fêtes de Brunoy étaient censées données entre hommes, et comme personne ne va plus loin que les poltrons révoltés, maintenant libre dans son choix, MONSIEUR appela en général des femmes fort aimables, fort spirituelles, très-brillantes, mais d'une réputation tellement décidée, que son architecte, Chalgrin, le constructeur de la salle, n'osa y mener sa femme.

Le premier jour, il fallut bien prendre le spectacle solennel qu'on avait préparé : on donna *la Reddition de Paris*, drame lyrique, par Durosoy, musique de Bianchi, et dont le sujet est tiré de l'Histoire de Henri IV.

Le lendemain, on joua d'abord, l'*Amant-statue*, de Desfontaines, pièce si libre, qu'il fallut envoyer chercher au dehors une nouvelle provision d'éventails. Il y avait une seule femme de la cour ; et entre autres dames, dont la chronique s'entretenait, on y remarquait certaine M*me* de Saint-Alin ou Saint-Alan, maîtresse d'un auteur fort à la mode, que MONSIEUR et le comte d'Artois firent beaucoup regarder par Louis XVI. A l'*Amant statue* succéda un proverbe intitulé : *A trompeur trompeur et demi*, où brillèrent mes camarades Desessarts, Dugazon, Dazincourt et le nommé Musson, mime et mystificateur fort couru alors. Ce proverbe était une farce déjà connue au boulevard. Enfin, pour la dernière pièce, on joua *Cassandre astrologue*, d'Auguste de Piis, commandée exprès, et d'un genre plus agréable. Le tout fut terminé par un ballet. Le roi s'émancipa dans cette soirée, et les mots du répertoire de la feue reine parurent l'amuser beaucoup.

CHAPITRE XXIII.

Telles furent les nouveautés par lesquelles on ouvrit le théâtre de Brunoy. La reine, ce jour-là, avait affecté de se rendre à Paris pour assister à l'Opéra, elle parvint (et elle fit bien) à y amener Madame elle-même, la comtesse d'Artois et M^{me} Elisabeth.

Je ne vis point l'inauguration de ces fêtes, on me réservait pour le bouquet. La cour d'ailleurs étant alors à Fontainebleau, et les comédiens français y allant pour donner des représentations, j'étais à cette résidence lorsque je reçus l'invitation de Monsieur de me rendre de suite à Brunoy pour une dernière fête que désirait donner ce prince, fête suivie d'un spectacle. (Le roi partit ainsi que le comte d'Artois, Monsieur, resté seul avec sa cour, pouvait en user à son aise). Je pris la poste et arrivai à temps. Le prince me reçut de la manière la plus aimable. Il me dit qu'on m'attendait pour jouer le *Galant escroc*, pièce de Collé, dans laquelle j'avais réussi complétement chez Guimard. Cette comédie, qui serait charmante à voir au Théâtre-Français, si une main habile et décente l'arrangeait, m'était très-favorable. Dans le rôle du comte de Guelphar, je m'exerçais à ceux que plus tard j'espérais avoir en partage. Le comte de Guelphar est le type parfait des roués d'alors. La plume de Collé, sans doute un peu trop libre, s'est montrée dans cet ouvrage, d'un naturel, d'une verve et d'une vérité de caractère que les auteurs ont rarement. Je jouais donc avec plaisir cette pièce que j'aimais, m'y moulant, pour ainsi dire, à mes rôles futurs. J'y avais même ajouté un jeu spécial et qui faisait le plus grand effet, c'est-à-dire qu'usant de ma faculté d'imitation et carte blanche m'étant donnée pour représenter tel grand seigneur, ou tel petit-maître à succès dont il me plaisait de faire le choix parmi les convives présens, je prenais toujours un Sosie dont la réputation brillante appuyait mon imitation, la faisait valoir, et me rapportait, à moi, des applaudissemens et parfois des conseils dont je profitais. Tantôt je mettais un seigneur en scène, tantôt un autre,

et comme je ne prenais jamais que dans le noble, le gracieux et l'élevé (tout en assaisonnant mon original de la petite pointe de malice qui donnait le cachet au personnage), je n'ai jamais vu personne s'en fâcher, bien loin de là, j'ai été sollicité par plus d'un pour l'exposer ainsi aux grandes lumières ; j'ai même reçu des lettres, et jusqu'à des offres fort avantageuses afin de me décider à me montrer plutôt Monsieur le Marquis que Monsieur le Comte. Regardé comme un peintre sur les toiles de qui l'on aime à se trouver, plusieurs me demandaient (dirai-je presque comme une faveur) d'occuper un petit coin dans ma collection, et semblable à certain peintre, je répondais aussi :
— Je ne peins pas tout le monde.

Je ne finirai pas ce chapitre, auquel je fais faire de bien longs circuits, sans rapporter une petite anecdote sur mon compte, et sur celui d'un personnage illustre dans la science et illustre dans les fastes de la bravoure et du dévouement, envers qui je me suis permis une fois d'exercer cette espèce de manière de faire du portrait. Pour cela, je prends les bottes de sept lieues, je franchis le temps et l'espace : me voilà en Allemagne.

Par ordre de Sa Majesté l'Empereur, la Comédie-Française charmait à Dresde les loisirs des maîtres du monde. Corneille, Molière et Racine plantaient aussi leurs drapeaux sur la terre étrangère. La conquête littéraire faisait doucement oublier la conquête brutale, lorsqu'un malheur arriva à l'une des plus habiles interprètes de Thalie : Mlle Mars, en faisant une promenade (en char-à-banc, je crois), eut le malheur de verser, et on craignit pour elle un accident grave.

L'alarme fut au camp : le médecin le plus digne et le plus savant fut envoyé par l'Empereur à notre camarade : le célèbre M. Desgenettes se rendit bientôt auprès de l'actrice renommée.

Déjà Talma était auprès de la malade, je m'y trouvais aussi, et nous attendions avec toute l'inquiétude de l'ami-

tié l'arrivée du dieu sauveur : il parut. Il vit M^{lle} Mars, lui parla, la rassura, donna quelques prescriptions, et après avoir rempli à merveille son rôle de docteur, il reprit celui d'homme aimable qu'il entend à merveille aussi. Je remarquai dans sa tenue, dans sa manière de porter la parole, dans son coup-d'œil si spirituel, et dans son langage si animé et si heureusement original, un tour qui me frappa. Ce contraste subit, d'ailleurs, entre le médecin de tout à l'heure et l'homme de cour d'à-présent, me resta dans la mémoire, de façon que M. le baron Desgenettes m'appartenait désormais : je le mis avec mes croquis de choix.

L'occasion ne tarda pas de montrer mon savoir-faire, et un jour de réunion chez M. le comte Daru on parla de l'accident de M^{lle} Mars ; tout naturellement Talma en vint aux louanges de M. Desgenettes. Je ne manquai pas de faire écho, et je racontai l'aimable conversation du docteur ; mais, à mon insu, ma faculté imitatrice me revint, et il paraît que je me mis tellement dans mon sujet que tout le monde s'écria : — « C'est M. le Baron Desgenettes lui-même! Venez donc voir, venez donc entendre Fleury!... c'est M. Desgenettes ! » J'avoue que je ne songeais nullement à pousser si avant l'art du narrateur. Par entraînement, sans doute, j'avais trouvé le ton, l'allure, et pour ainsi dire l'enveloppe du docteur : Talma m'avertit ; dès-lors, je cessai. Mais l'attention avait été éveillée ; surtout celle des dames, et il me fallut être grand médecin une partie de la soirée ; je ne pouvais qu'y gagner : je me soumis.

A quelques jours de là, le comte Daru raconta à mon modèle ce qui s'était passé à la soirée, et il lui fit l'éloge complet de sa copie : « C'est que je ne sais, lui disait-il, si Fleury n'est pas plus ressemblant que vous-même ; vous avez une telle vivacité, un tel impétueux dans le monde, une telle gravité, une telle noblesse à votre poste, que vous n'êtes vous que par nuance ; Fleury a fait un ensemble

parfait de cela. Venez le voir, ou plutôt venez vous voir :
nous l'aurons ce soir. »

Je me trouvai donc de nouveau chez M. Daru, et qu'on juge de mon étonnement lorsque M. le baron Desgenettes vint lui-même me prier, en riant, de vouloir bien le remplacer pour un instant auprès de la compagnie, en me faisant lui. Il mit une insistance si polie à cette invitation, que je le priai de s'asseoir pour examiner si je m'acquittais comme il faut de son intérim.

Devant mon modèle j'eus d'abord quelque timidité, mais bientôt, je m'échauffai ; j'allais saluant à gauche et à droite comme le docteur, touchant la garde de mon épée à sa manière ; j'avais en mémoire quelques-uns de ces mots heureux qu'on citait de lui, je les enchâssai aussi à propos que je pus ; enfin m'approchant d'une dame, et me souvenant de ma première entrevue avec le docteur chez Mlle Mars, je refis une partie de la scène de consultation ; puis, prenant congé, je dis adieu à Talma et saluai Fleury.

Un applaudissement général partit.

M. Desgenettes enchanté, vint à moi.

— Comment avez-vous fait pour m'imiter ainsi ? me dit-il en souriant ; c'est qu'en vérité vous êtes plus sûr de votre exécution que moi de la mienne. Comment avez-vous fait ?

— Monsieur le baron, le sais-je moi-même ! répondis-je. Demandez-moi plutôt pourquoi je suis artiste.

Or, dans ma jeunesse, je poussais cette espèce de talent plus loin encore qu'à l'époque dont je parle, et MONSIEUR en me demandant de jouer le comte de Guelphar dans *le Galant escroc*, désirait aussi me faire esquisser le personnage d'un des seigneurs de la société de la reine ; il faut dire que ce seigneur avait une grande réputation de fatuité et ne l'avait pas volée.

Comme il était absent, et que je ne consentais jamais à faire cette sorte de critique sans l'aveu désintéressé et sans qu'il en fût témoin, je répondis à son altesse que je connaissais à peine ce jeune seigneur ; mais que je jouerais le

rôle de mon mieux pour la satisfaction des hôtes illustrés de Brunoy. Monsieur sourit, me fit de la main un signe amical (c'était toujours la preuve qu'il n'était pas content), et me laissa.

Annoncée avec éclat dans le pays, cette nouvelle représentation amena la foule, des billets d'entrée furent envoyés tant à Paris qu'aux personnes distinguées du voisinage, beaucoup de femmes qui s'attendaient à un spectacle agréable y vinrent avec empressement ; quelle fut leur surprise! A la rigueur, *le Galant escroc* pouvait passer ; car ce galant homme escroc mal à propos, est un homme de cour qui fait adroitement justice d'une femme intrigante, en protégeant l'amour de deux jeunes gens ; mais cet ouvrage fut suivi d'une parade intitulée : *Isabelle grosse par vertu*. L'embarras de ces dames fut extrême ; et c'est ce qui réjouissait le plus Monsieur. J'ai eu occasion en cette circonstance de faire une remarque singulière : c'était Monsieur qui riait quand les jeunes seigneurs les plus libertins détournaient la tête ; c'étaient parmi ces dames, celles sur lesquelles la médisance n'avait pas le moins du monde à s'exercer qui s'amusaient le plus, quand d'autres ne pouvant rien perdre comme réputation, baissaient la paupière, et jouaient de l'évantail à force de main. Singulière affectation! bizarres semblans de décence! serait-ce que, lorsque le vice est dans le sang, la pudeur passerait à fleur de peau?... ou bien serait-il possible que les choses égarées dans le boudoir se retrouvassent en public?

Le rôle du comte de Guelphar me fut ce soir-là aussi favorable que de coutume ; il y avait une scène XIII (entre M^me Gasparin et le comte) pour laquelle j'avais toujours reçu force complimens : c'était la scène où le *roué* de cour se trouve en présence de la femme qu'il joue, et la persifle cruellement. J'étais toujours applaudi là, et l'avouerai-je? je croyais bien l'être à juste titre ; pourtant, je reçus ce soir même une leçon que je rapporterai, autant

parce qu'elle est singulière que parce qu'elle marque l'époque.

— Mon cher Fleury, me dit en entrant dans ma loge et comme je me déshabillais, un des plus aimables seigneurs de la cour de Monsieur, je ne suis pas content de vous. —Je suis fâché, monsieur le comte, répondis-je, de n'avoir pas eu le bonheur de vous plaire; est-ce du rôle en général ou de quelques parties du rôle que vous n'êtes pas satisfait? — La physionomie générale est bien, passablement bien ; mais la scène XIII, la fameuse scène XIII! vous la *manquez*. (Il dit un mot plus énergique). — Je la manque? Mais, monsieur le comte, permettez-moi de vous dire que c'est celle que j'ai le plus étudiée, et j'ajouterai qu'on a le plus applaudie. — Et... vous vous fiez à votre jugement? — Je me fie du moins au goût du public. — Avez-vous imité quelqu'un? — Eh bien! oui, monsieur le comte, j'ai vu une scène analogue à celle-là : le vicomte D*** B*** L*** fut mon modèle. — Le vicomte D*** B*** L***! Mais, mon cher, cela n'a pas de nom dans la noblesse! cela n'a pas de titre! cela n'est pas né! Cela n'a pu vous donner qu'un persifflage populacier! cela a-t-il *débuté* (1)? Sur quelles possessions est-elle affectée cette vicomté? Sur sa paire de souliers à talons rouges, ses deux chemises ou son plumet? Prenez garde, mon ami, prenez-garde! Choisissez mieux. Quand on s'adresse aux femmes et qu'on s'en moque, il y a un ton, un air, une inflexion à prendre que vous ne trouverez qu'en bon lieu. Quand vous persiflez une femme, vous n'avez que le coup de poignard; mais *la révérence dans la voix* ; la révérence dans la voix vous manque! Après le souper, venez me rejoindre.

Ce beau sermon achevé, il disparut.

Après le souper qui fut splendide, les invités des environs se retirèrent, et il ne resta que quelques habitués de

(1) On a vu dans l'introduction que *débuter* c'était d'abord faire preuve de noblesse ascendante jusqu'à l'an 1400, et monter ensuite dans les voitures du Roi.

CHAPITRE XXIII.

la cour du prince; et quelques dames qui avaient accepté l'hospitalité de son altesse. J'en remarquais une fort pâle, malgré son rouge; car la pâleur se devine autour de ces couches de vermillon et ressort même davantage, par le contraste. Cette dame promenait de tous côtés des regards inquiets, on voyait que sa pensée n'était point à la fête, mais tout entière à un sentiment qui la dominait : on aurait désiré que ce fût un sentiment d'amour, bien qu'elle ne fût pas tout-à-fait de la première jeunesse, ni d'une beauté remarquable; pourtant, malgré la sévérité de ce visage, on pouvait deviner qu'il avait dû s'adoucir souvent : quelque chose dans l'habitude de la physionomie démentait l'expression actuelle.

Je ne m'étais pas trompé: mon donneur de conseils passa devant la dame en question comme un débiteur passe devant un créancier dont il se moque, avec un léger salut et en me faisant un sourire d'intelligence; le visage de cette dame s'anima, puis reprit son air reposé : une figure qu'un éclair a illuminée, et qui, tout-à-coup, retombe dans l'ombre, ressemble à cela.

Le jeune comte était allé dans les jardins ; la dame avait disparu du salon. Bientôt il s'éclipsa caché par un massif d'arbres; bientôt je vis la dame à son tour dans le jardin. Puis je ne vis ni lui ni elle.

J'allai par là : j'approchai du massif. Je n'étais point indiscret, mais j'avais compris que cette dame au front orageux, était *la madame Gasparin* de ce jeune seigneur, et ce jeune seigneur, *le comte de Guelphar* de cette dame. J'avais deviné que j'allais recevoir la leçon dont on venait de me parler.

J'entendis une querelle , mais une de ces querelles de gens qui s'examinent, se voient venir, se tâtent, puis procèdent par petites attaques avant de commencer un combat en règle. C'était une scène de reproches, où la femme, malgré la meilleure envie de sauter aux yeux de son adversaire, se contenait; où le jeune homme, maître de lui, ré-

pondait, avec une décence de ton, une galanterie d'inflexion, parfaites ; mais en même temps le mot était si persifleur, la phrase si emporte-pièce, qu'il n'y aurait pas eu moyen d'y tenir si cette pauvre dame avait su qu'un indiscret était là. Je fus convaincu que j'avais été loin de la vérité dans ma manière de jouer, et Collé lui-même aurait pu ajouter bien du trait à son dialogue en se faisant le témoin d'un pareil tête-à-tête. Cependant, comme cette dame paraissait souffrir, et, sans s'en douter, souffrait à cause de moi, comme je trouvai que nous lui tendions une sorte de guet-apens dont il était loyal de l'avertir, je toussai, et fis bruire sous mes pas les feuilles tombées des arbres. Alors, loin de chercher à se cacher, elle sortit hors de l'espèce de paravent où elle s'était tenue jusque-là, elle avait pris le bras du comte et l'entraînait. Celui-ci, croyant sans doute que mon éducation était assez faite, lui dit :

— Voilà du monde ! adieu ; chère marquise. — Du monde ? Ah ! tant mieux ! répondit cette femme exaspérée ; du monde ! on ne pouvait venir plus à propos.

J'étais en ce moment devant eux : je reculai par discrétion.

— Vous ne gênez personne ; restez, monsieur, ajouta celle qu'on nommait madame la marquise, restez, et voyez comme on punit un lâche !

Et, ma foi ! elle cracha à la figure de mon professeur, avec le plus grand mépris qu'on puisse imaginer. « C'est bien fait ! me dis-je en moi-même, il n'y a pas de persiflage pour parer une telle botte. »

A peine cette réflexion frappait-elle mon esprit, que le comte avait fait un pas en arrière, pris son mouchoir, s'était essuyé le visage, puis se tournant vers moi avec un rire calme, ou si l'on veut un sérieux rieur dont il me serait impossible de rendre l'expression :

— Ah ! monsieur, vous venez à propos ; voyez, n'y a-t-il pas là-dedans un docteur ?... Je suis un homme empoisonné !

XXIV.

CARLIN.

Déjeûner sur l'herbe. — La famille d'Arlequin. — *Le bourru bienfaisant.* — La balançoire. — Polichinelle. — Jugement et dégradation d'une porte d'appartement. — Berquelaure. — Jeu plein de vérité de Carlin. — Anecdote d'enfance. — Association du coq et de l'âne. — Piége musical. — Un Pape futur vole la Vierge.

J'avais reçu de Carlin la plus aimable invitation, et un beau dimanche j'arrivai bravement en fiacre à son petit jardin de Chaillot, nouvelle acquisition, qu'il appelait avec solennité sa *villa* : domaine circonscrit (d'après l'affiche jaune, qui était encore collée sur la porte), au levant, par les propriétés du sieur Morin, maréchal-ferrant; au couchant, par celles de la dame veuve Delort, fabricant de baignoires de cuivre... qu'on juge si les jours sur semaine cette retraite devait être paisible!

Il s'agissait d'un déjeûner sur l'herbe, mais comme, pour le moment, le gazon semé depuis peu n'avait pas encore germé, on servit les œufs frais, le laitage, les fruits

et un plat italien au nom baroque et au goût détestable, sur des lambeaux de tapisseries de plusieurs toises, représentant le chasseur Actéon, le bain de Diane et une forêt, de façon que ce jour-là, il y eut en réalité dans le jardin, des arbres, de la verdure et de l'eau.

Nous attendions M. Goldini; je le connaissais beaucoup, car malgré la querelle de ses confrères avec nous, il n'avait pas cessé de venir se chauffer les pieds au foyer de la Comédie-Française, à telles enseignes, que notre premier garçon de théâtre avait serré dans le cabinet des accessoires, et pour l'usage particulier de cet auteur, une paire de jambarts, sorte d'armure en carton dont on se revêt les jambes pour les préserver du feu, ils furent même inventoriés lors de notre translation à la nouvelle salle.

L'auteur italien parut enfin. Une petite indisposition de sa femme l'avait retardé; il allait d'ailleurs toujours à pied, ne manquant jamais de marquer chaque pas avec sa canne, ce qui appuie, mais retarde; il apportait du reste un excellent appétit. On se disposa à se mettre à table, sinon sous l'ombrage, du moins *sur* l'ombrage. Après quelques difficultés pour la place d'honneur, qui se trouvait précisément sur la tête d'Actéon, on s'arrangea. Les deux voisins étaient parmi les convives; gens assez bruyans, et qui avaient pris l'habitude de parler plus haut que leurs marteaux, heureusement ils ne parlaient guère et mangeaient beaucoup. Toute mon attention se dirigeait sur la famille d'Arlequin, famille charmante, nombreuse et tout-à-fait patriarchale. C'est chez Carlin que Florian vint prendre les modèles de ses tableaux si frais, si pleins de grâce et de naïveté; *le Bon Père* de cet auteur est un véritable portrait du caractère et une esquisse vraie de l'intérieur de l'aimable comédien (1).

(1) Carlin cependant ne joua jamais les rôles de Florian. Accoutumé à l'ancien genre, il était trop vieux pour changer sa manière quand Florian trouva ce nouveau filon dramatique.

CHAPITRE XXIV.

Peu à peu on se connut mieux, on s'anima; certain flacon de Monteliascone y contribuant, si la conversation devint amusante et pleine d'intérêt, elle ne fut ni brillante ni spirituelle; j'étais las pour mon compte du ton uniforme que je trouvais dans le monde, où il fallait être sans cesse sur le qui vive, toujours armé d'épigrammes jusqu'aux dents, toujours prêt à mordre, pour ne point être mordu, ou pour avoir été mordu (ces armes, du reste, je m'en servais avec plus de bonne volonté que de bonheur); chez Carlin j'allais me reposer des ducs, comtes; marquis et élégans de cour, des comédiens et comédiennes au ton suprême; j'allais me rafraîchir l'imagination, et pour quelques heures du moins, renoncer à la toilette officielle du grand monde.

On causa de théâtre un peu, de famille beaucoup; je pus placer un mot sur mon père, sur les miens. Depuis longtemps ce n'était qu'avec moi-même qu'il m'était permis d'avoir de si bons souvenirs. Bientôt la conversation se divisa par groupes, M^{me} Delort parla baignoires à M. Morin qui répondait fer à cheval; Goldini se disposait à me raconter comment lui était venue l'idée de son *Bourru bienfaisant;* M^{me} Carlin attachait, pendant ce temps, une balançoire, et donnait le mouvement de va et vient à la corde, sur laquelle était une jeune fille, le Benjamin de la famille.

— Tu vas faire tomber cette enfant! s'écriait Carlin, qui, dans ce moment, plantait des clous à la muraille pour réprimer les branches d'un espalier qui tendaient à faire bosquet, tu vas la faire tomber!

La mère s'arrêtait, parce que là, le père de famille était respecté. Carlin reclouait, jurant tout bas, à ce qu'il me semblait, de ce qu'il n'avançait pas; la balançoire reprenait doucement son mouvement onduleux, s'agitant un peu d'abord, puis un peu plus, puis davantage; Goldini examinait son ami, et, mettant un doigt sur sa bouche, portait mon attention du côté de Carlin; celui-ci s'impatientait réellement, et grommelait je ne sais quelle injure italienne, ou contre la muraille ou contre les clous.

— Mais, voisin Morin, vous m'avez cédé là des clous détestables, disait Carlin au maréchal. — Première qualité! M. Carlin. Première qualité! répondait impassiblement le fournisseur.—Première qualité!... voyez donc s'ils entrent. — Je vas vous dire ; c'est que le clou de maréchal ne peut guère... voyez-vous... dans la pierre de taille... Une supposition : vous auriez une muraille de corne à cheval...

Pendant ce colloque, la famille, qui voyait le père occupé, s'en donnait à cœur-joie sur la balançoire, étouffant les rires du meilleur aloi. Un petit cri décéla la désobéissance. En ce moment, Carlin tapait, non pour faire entrer son clou, mais pour le battre ; il se retourne, et comme il le tenait de la main gauche, frappant de la droite, le marteau mal dirigé tomba en plein sur deux doigts, dont l'un fut assez grièvement blessé ; il poussa un jurement (français cette fois), nous courûmes. Tout le monde était près de lui : le sang parut.

— Vous le voyez!... je vous l'avais dit!..., cette balançoire.... — Vous êtes bien blessé? disait sa femme. — Souffrez-vous, mon père? demandaient les enfans. — Oui, je suis blessé ; oui, je souffre !... vous êtes cause de tout !... Vous l'avez fait exprès..... je brûlerai cette corde. — Mais c'est le marteau, disait M. Morin, qui avait ramassé le corps du délit. — Je vous dis que c'est la balançoire..... on fait tout ce qu'on peut pour me contrarier.... Laisse-moi donc, Goldoni ; je suis le plus malheureux des hommes !.... Mon Dieu! madame Delort, je ne veux pas d'eau fraîche..... Ma femme a un si mauvais caractère !.... Ne vous mariez jamais, Fleury !.... Et ces enfans, ces enfans me feront mourir !.... Voyez-vous ! le sang coule.... donnez-moi donc de l'eau !...

La femme avait pris des mains de Mme Delort le verre d'eau fraîche, Carlin allait y tremper son doigt ; malheureusement, M. Morin, qui avait des prétentions à la médecine, venait de glisser tout le sel de la salière dans le verre ; le patient n'y a pas plutôt enfoncé la partie malade, qu'il

éprouve une douleur très-forte, pousse un cri, se saisit du verre, le brise, et court dans la maison, maudissant femme, enfans, voisins, amis, partie de campagne, et déjeûner sur l'herbe.

Je ne savais comment il fallait prendre tout cela. Je ne suis pas autrement endurant; ma figure se rembrunissait, Goldoni me serra la main :

— Ah! vous ne connaissez pas notre ami, dit-il; c'est le plus excellent homme! — N'entendez-vous pas pleurer sa femme? s'écria M^me Delort. — Et ses enfans? dit le maréchal presque indigné. Sortons!.... — Eh! non; ne sortez pas : attendez.

Goldoni marcha vers la maison; nous le suivîmes : la fenêtre ouverte nous laissait voir dans l'intérieur.

— Allons! les voilà qui pleurent. Tu pleures, Zanetta? Tu pleures, ma femme? Là, pourquoi pleures-tu? toi aussi; bon! ils pleurent tous à présent! Mais que vous ai-je donc fait? Oh! mon Dieu! mais je ne vous ai rien fait! Zanetta essuie donc tes yeux.

Il essuyait lui-même le visage de la jeune fille avec une moitié du mouchoir qu'elle avait déchiré pour envelopper la plaie; il barbouillait de sang la pauvre enfant.

— Ah! mon Dieu! es-tu blessée?... Qu'est-ce que c'est, cela?... Mais, non! c'est moi : tu m'as fait peur! pourquoi me fais-tu peur, Zanetta?.... Embrasse-moi.... Ma femme, embrasse-moi.... Petits, embrassez-moi tous! tous!.... Cé n'est pas de bon cœur.... Pardon!... Allons, pardon!... Je ne souffre plus, voyez!

Il remuait le doigt malade enveloppé de linge.

Cependant Zanetta essayait de lui sourire, sa femme s'était appuyée sur le dos de sa chaise, il avait mis sur ses genoux un des enfans qui sanglotait (ils étaient cinq); Carlin allait de l'un à l'autre, les embrassant tour à tour, mais le plus petit ne rendait pas le baiser et tenait rigueur. Enchantés de cette réconciliation de famille, nous allions nous éloigner.

— Regardez donc ! nous dit M^me Delort.

En remuant son doigt embéguiné, l'idée était venue à Carlin d'en faire une poupée pour obtenir son pardon du plus entêté ; puis avec une plume, il avait tracé sur le linge des yeux, un nez et une bouche, et mettant habilement à profit une tache de sang assez large, il venait de composer un Polichinelle passablement enluminé, qu'il faisait mouvoir devant l'enfant, l'agitant d'une manière comique. Il parla d'abord comme s'il avait eu une pratique dans la bouche, ensuite prenant un autre ton, il imita le personnage du compère ; bientôt se levant, il fit quelques lazzis, et établit un dialogue à l'italienne entre lui et l'acteur improvisé : il s'agissait de faire intervenir comme accessoire théâtral une tartine aux confitures : l'enfant rebelle fut les chercher, un autre présenta le couteau, Zanetta coupa le pain, la mère étala les sucreries, tous prirent de l'emploi, Arlequin (car il était redevenu l'arlequin de la Comédie-Italienne) se disputa avec le *signor Pulcinella*, et le petit, semblable au tiers larron de La Fontaine, s'empara de l'objet en litige, aux rires des acteurs et aux applaudissemens des spectateurs du jardin, qui étaient bien complétement oubliés.

On a reconnu le *Bourru bienfaisant* de Goldoni dans Carlin.

En fréquentant chez lui, je vis plus d'une scène du genre de celle dont je viens de parler, et Goldoni m'en raconta plusieurs autres.

Carlin était assez à son aise ; il avait une famille aimable, sa femme lui témoignait non-seulement un attachement sincère, mais une sorte de respect. Cependant, jamais caractères ne furent plus dissemblables : lui, vif, emporté ; elle, froide, impassible. Elle avait surtout un défaut qui alimentait la brusquerie de Carlin : elle était d'une économie excessive, et son mari aimait, non-seulement à se faire honneur de ce qu'il avait, mais même à prodiguer, sans trop compter avec lui-même. J'ai été témoin de ceci :

CHAPITRE XXIV.

Je faisais avec lui un cent de piquet, jeu qu'il possédait en grand maître : c'était le soir. — Les mouchettes ! dit Carlin à sa femme. Elle les lui présente : c'étaient des mouchettes fort ordinaires. — Pas celles-là, ajoute-t-il. — Mais, mon ami... — Les mouchettes ; et les belles ! — Mouchons toujours, en attendant, avec celles-ci. — Je veux les belles, moi ! — Mais, elles s'abîmeront ! Des mouchettes d'acier poli, incrustées, monsieur Fleury ! — Gabriel ! (C'était Carlin qui appelait ; un bon vieux domestique entre :) Gabriel, va-t-en me chercher chez Bressier une douzaine de paires de mouchettes. — Une douzaine, Monsieur ! — Une douzaine ! — Mais, mon ami..... — Première qualité. — Mais.... — Incrustées. — O ciel ! — Fabrique anglaise. — La pauvre femme se tut : une observation de plus, et Gabriel recevait l'ordre d'en apporter deux douzaines de paires.

Il était aussi distrait que bourru. Un jour, il se donna une tape assez vigoureuse contre une porte, et il devait se la donner : c'était obligé. Il se croise les bras devant l'objet de sa colère : — Il y a long-temps que je t'en veux..... attends ! attends ! Il court chercher un marteau, et, à coups redoublés, arrache la porte de ses gonds, et la met à bas. Puis, comme il avait l'habitude, à mesure qu'il faisait de pareilles expéditions, de se monter à la hauteur d'une espèce de diapazon qu'il se faisait dans sa tête, supposant toujours quelque résistance dans la chose à laquelle il s'attaquait, il élevait la voix de plus en plus. Dans ces occasions, presque toujours un tiers survenait, mais cette fois personne ne se présenta, et la porte tomba sans témoins. Plus en colère que jamais, Carlin la prend, et ainsi que Samson emportant les portes de Gaza, il met celle-ci sur son dos, et court l'exiler dans le grenier. En montant, il faisait un juron à chaque marche ; évidemment quelque chose lui manquait : il aurait bien voulu rencontrer un avocat de la porte pour avoir à disputer contradictoirement

TOME I. 8*

sur sa condamnation. Enfin, son bon génie lui amena sa femme.

—Comment! tu as enlevé cette porte?—Oui, je l'ai enlevée, oui! dit-il en débarrassant ses épaules, et posant victorieusement son pied sur la condamnée. —Mais c'était une porte en chêne! — Vas-tu prendre son parti? — Une porte excellente! — Nous ne pouvons plus nous entendre.... J'en ai fini avec elle. —Peinte à neuf! — Ah! tu la soutiens!.... Elle m'a blessé..... Jamais elle n'en fait d'autre. Tiens! tiens! J'étais bien bon encore de la laisser tranquillement dans cet état.

Alors, devant sa femme, il dépouilla la coupable de sa serrure, de ses verroux; il la dégrada de ses gonds, et la jeta ainsi dans le grenier, nue et déshonorée. Mme Carlin, comme d'ordinaire, prit le parti du silence; elle attendit le moment du pardon, sans cela le meuble était perdu pour toujours; Carlin murmurant déjà. —Hum!... j'en ferai des tabourets!

C'était la nuance comique de ses colères; mais il en avait d'autres qu'il fallait respecter, et Carlin poussait jusqu'au sublime cette humeur bourrue.

Il avait prêté vingt-cinq louis à Berquélaure, premier danseur de son théâtre; cet honnête homme n'étant pas autrement à son aise, chargé d'une femme et d'enfans en bas âge, resta assez longtemps sans se trouver en argent; enfin, il fit quelques heureuses rentrées, et il vint aussitôt chez Carlin, au passage du Grand-Cerf, avec sa somme; heureux de s'acquitter, s'excusant d'avoir été en retard.

— Ce n'est pas malheureux! s'écria Carlin. Autrefois vous veniez toutes les semaines. Voulez-vous qu'un ami cesse de l'être? prêtez-lui de l'argent. — Mais je n'ai pas pu; mes écoliers..... — Vous aviez des écoliers! pourquoi tant tarder alors? — Je n'ai pas osé vous le dire..... Mais c'est que ma femme..... —Eh bien! ta femme?.dépense, dissipe; femme d'artiste, femme de danseur! ça se conçoit.

—Eh! non. Ma femme est bonne, ménagère, économe;

mais elle a été malade. — Malade! — Malade, six mois; elle est à peine convalescente. — Ta femme a été malade! ta femme est encore malade! cria de toutes ses forces le bourru..... Mauvais mari!.... Et il ose encore se présenter avec son argent!.... Mais je suis donc un tigre?.... Mais je suis donc une bête féroce à tes yeux?.... Voilà pourtant comme ils pensent de leurs amis!.... Veux-tu bien reprendre ton argent!.... — Mais....... — Avise-toi de me le rapporter avant que je te le demande..... Gabriel! Gabriel!.... voyez s'il entendra! le drôle est d'accord!.... Gabriel!..... allons donc!.... qu'on me chasse M. Berquelaure..... Eh bien! tu t'en vas sans m'embrasser.... sans me dire si tu me donneras des nouvelles de ta femme?... Gabriel! quand monsieur viendra, je n'y suis pas pour lui.... qu'on le consigne à la porte; morbleu! qu'on le consigne!

Tel était Carlin dans son intérieur, tel était le cœur de l'honnête Carlo Bertinazzi, qui joua pendant quarante-deux le rôle d'Arlequin, avec un succès aussi brillant que soutenu.

Il parut sur la scène jusqu'à sa soixante-seizième année. Jamais il ne compromit sa gloire en montrant au public le déclin d'un talent à qui l'âge ordonne le repos sous peine du ridicule; jamais il n'étala sa décrépitude sur le théâtre de ses triomphes; son intacte célébrité ne fut jamais exposée au caprice d'un parterre ingrat. Carlin eut le bonheur de conserver la jeunesse de son talent jusqu'au dernier moment.

Le premier début de Carlin ne fut pourtant pas aussi heureux que sa haute réputation pourrait le faire croire. Il arriva dans un moment difficile; il avait à succéder à un Arlequin fameux, et le genre purement italien du jeune Bertinazzi était tout l'opposé de celui dans lequel Thomassin était en possession de plaire au public. Mais l'intelligence du nouveau venu n'avait besoin que d'être avertie. En deux jours, il eut changé sa manière, et il entraîna tous les suffrages.

Depuis ce temps-là les Parisiens l'aimèrent ; on le reçut toujours avec applaudissement, et quoique son emploi se perdît, les pièces italiennes étant peu suivies, Carlin, à force de talent, obligea le public de faire une exception en sa faveur.

Cependant, ainsi que tels et tels autres dieux de la scène, souvent celui-ci représentait dans le désert, ou pour quelques rares élus ; certain soir, il ne s'en trouva que deux... deux spectateurs ! on ne peut pas jouer à moins.

On juge bien que, dans une pareille solitude, le spectacle ne dut pas être bien chaud ; si une assemblée de deux spectateurs n'est pas faite pour intimider des comédiens, elle n'est guère faite non plus pour les encourager. Quoi qu'il en soit, quand on fut arrivé au dénouement, Carlin, avec sa gaîté toujours nouvelle, et son esprit toujours présent, s'avance vers le bord du théâtre, fait signe à l'un des deux spectateurs, en le priant de s'approcher, et quand celui-ci est arrivé à l'orchestre, et l'acteur près des rampes :

— *Monsieur*, lui dit-il tout bas, avec cette grâce qui lui est si naturelle, *comme je vois que l'autre moitié de notre public est partie, si vous rencontrez quelqu'un en sortant d'ici, faites-moi le plaisir de lui dire que nous donnerons demains Arlequin ermite.*

Ce qui distinguait son talent, c'était la naïveté de son débit et la vérité de sa pantomime : il poussait jusqu'à la perfection ces deux qualités. Ce n'est pas que tout ce qu'il avait à dire fût remarquable, mais tout ce qu'il disait faisait plaisir. C'était l'homme le plus précieux pour les auteurs, il portait l'illusion si loin, que très-souvent on croyait applaudir un mot, quand on n'applaudissait que le ton dont il était prononcé. Quant à la vérité de sa pantomime, elle était telle qu'on était toujours la dupe malgré soi de ses moindres mouvemens. Si par un de ces *lazzis* affectés à son emploi d'Arlequin, il faisait une glissade sur le théâtre, on frémissait de la peur de le voir tomber. Si,

dans une scène nocturne, il était de son rôle de heurter contre quelque porte ou quelque mur, on allait toujours s'écrier : Prenez garde !

Cette diction si naïve, cette pantomime si vraie, éloignaient si fort l'idée de l'art, qu'on s'imaginait plutôt être le témoin d'une action réelle que le spectateur d'une représentation dramatique. Je n'ai pas vu, moi, mais j'ai entendu souvent affirmer que des enfans amenés à ce spectacle, se mêlaient à la conversation, et du haut de leur loge, entraient en scène avec Carlin, qui de son côté profitant des privilèges de son rôle, était enchanté d'établir un dialogue qui lui amenât ainsi une digression fort amusante ; usant de sa faculté d'improvisation il cousait cette espèce de hors-d'œuvre à la pièce et avec un tel art, que des gens de province qui vinrent le voir deux fois dans le même ouvrage, et qui la première avaient été témoins de ce fait, demandèrent à grands cris la scène d'*Arlequin et des enfans*.

Malgré l'embonpoint considérable qui lui donnait un peu de l'air de notre Desessarts, Carlin joignait à toutes ses qualités la grace la plus parfaite. On mesurait de l'œil sa rotondité : c'était une masse ; mais cette masse agissait, marchait, et les gestes les plus souples, les attitudes les plus gracieuses, l'allure la plus légère, les mouvemens les plus arrondis, jetaient sur lui un charme à laisser croire qu'on avait devant soi un Arlequin jeune, leste et élancé. Au théâtre, plus qu'ailleurs, la vérité n'est pas ce qui est, mais ce que l'acteur parvient à faire croire ; par exemple, l'enchanteur dont je raconte ici les merveilles en était venu à persuader que son masque avait une physionomie, une physionomie mobile ; ce vilain masque noir qui ne bouge pas, ce carton aux rides impassibles, eh bien ! Carlin, avec son ton et ses gestes si expressifs, ses attitudes toujours si vraies, parvenait à pousser l'illusion au point que souvent je me suis surpris, avec toute la salle, la lorgnette dirigée sur lui, uniquement pour admirer le jeu

varié d'un visage qui bien certainement ne pouvait rien peindre, et paraissait peindre tout.

On parlait depuis long-temps à Paris de l'amitié du pape Clément XIV pour Bertinazzi, on allait même jusqu'à dire que, lors de l'affaire à propos du comtat d'Avignon, Carlin avait été le plénipotentiaire officieux de ces négociations. Je voulus savoir ce qu'il y avait de vrai dans tout cela. La première fois que je lui parlai du fameux Ganganelli, je le vis lever les yeux au ciel, et s'il ne pleura pas, sa figure fut tellement émue, que j'acquis la certitude de son amitié pour ce pontife, mort si misérablement.

— Oui, j'ai aimé, beaucoup aimé ce grand homme, qui a porté si haut sa réputation, et en a si peu joui; Laurent a toujours été mon frère et toujours j'ai été le sien; quand toute l'Europe célébrait son élévation, deux hommes en gémissaient; lui et moi. Il a été Clément XIV pour les puissans, mais toujours Laurent pour l'humble Bertinazzi. Trop heureux s'il était resté obscur! Il serait là, avec nous, il dirigerait ma femme, instruirait mes enfans, et... ferait avec nous et moi, monsieur Fleury, et mieux que vous et moi, le cent de piquet... que ce soir je vous gagne.

Je vis qu'il ne voulait pas aller plus loin sur le rôle qu'on lui avait fait jouer en deux occasions importantes; mais il me raconta depuis quelques détails de son enfance, que M. Goldoni ainsi que Mercier le dramaturge connaissaient parfaitement. Ce dernier a plus d'une fois raconté à nos habitués à peu près ce que je vais rapporter sur le successeur de saint Pierre et sur celui de Thomassin.

Tous deux avaient été élevés dans un des établissemens où les enfans des pauvres qu'on destine à la prêtrise reçoivent l'éducation nécessaire, espèces de séminaires auxquels on a donné le nom d'un pape célèbre; Carlin sortit de là seigneur-professeur.

Durant le cours de leurs études, Laurent et Carlin s'unirent de l'amitié la plus tendre; le premier arrangeait les thèmes de son camarade, et le futur arlequin se chargeait

CHAPITRE XXIV.

de la partie des gourmades (même dans les séminaires il y en a à donner et à recevoir) ; Carlin prit pour obligation de rendre tous les coups de poing qui allaient à l'adresse de son ami ; en un mot, Laurent faisait la besogne des professeurs et Carlin celle des élèves.

Ce fut entre eux l'union de la force et de l'intelligence, et bien en prit au jeune Laurent. Un jour de sortie ; il tomba par imprudence dans la mer ; Carlin qui faisait fort mal ses devoirs, mais qui nageait à peu près bien, et veillait sur son ami « comme une poule veille sur ses poussins, » (je rapporte ses expressions) Carlin fit généreusement sa tâche, et la fit au péril de sa vie : il sauva Laurent.

Depuis lors, leur affection fût plus vive ; cet échange de reconnaissance et de protection, de services et de dévouement, devint plus intime, et bientôt les familles des deux enfants se mirent en tiers dans cette amitié. Le père de Carlin, étant au service militaire, confiait son fils à la prudence des dignes parens de Laurent. Ceux-ci, laboureurs assez à leur aise, quand venaient les jours de joie des écoliers, l'heureux temps des vacances, recevaient Carlin comme le frère cadet de Laurent.

A la campagne, les études sérieuses étaient un peu négligées ; mais les deux inséparables acquirent pendant ces jours, qui d'ordinaire sont consacrés à l'oisivité, des talens d'agrément dont ils s'amusaient fort. Carlin était parvenu à imiter le braiment des ânesses du pays, au point de tromper même les Nestors de ces coursiers d'Arcadie ; il avait distingué, à force de méditation et d'essais répétés, la différence de voix qui existe entre le mâle et la femelle, observant celle-ci dans ses passions principales : la gourmandise, la colère et l'amour. Etudiant sur les modèles, son exécution était devenue d'une vérité complète ; il avait saisi leurs intonations les plus délicates. Quant au jeune Laurent, dont les poumons n'étaient pas aussi amples que ceux de Carlin, mais le gosier plus délicat, il reproduisait

avec un rare bonheur le chant du coq, et, sans avoir acquis peut-être le degré de perfection de son ami dans une autre nuance de talent; si les deux nouveaux artistes avaient eu ensemble une lutte à la manière des bergers de Fontenelle, un juge impartial aurait été embarrassé pour savoir à qui donner la palme.

Dieu sait l'usage qu'ils faisaient de ces talens! Tous deux levés avant le jour, ils allaient autour des fermes éveiller, à des heures plus matinales que de coutume, les paysans, qui n'ayant pas d'autres horloges que leurs coqs, donnaient de bonne foi dans le piége de Laurent. Cela mettait sans doute quelque rumeur dans les poulaillers; il y eut même plus d'une accusation d'inexactitude portée contre des coqs fort innocens, et le pape futur eut à se reprocher plusieurs fricassées faites avant le temps; mais tout bien réfléchi, cela profitait à quelqu'un. Si les paysans se levaient de meilleurs heure, ils en faisaient plus de besogne; si quelques coqs passèrent très-jeunes l'onde noire, ils n'en étaient que plus tendres. D'ailleurs, en bonne philosophie, une heure de plus ou de moins à vivre est si peu de chose!

Mais les deux espiègles ne s'en tinrent pas là, et parce que la science est plus nuisible à l'homme que la simplicité du cœur, celle de Carlin rendit les enfans bien coupables.

Tous deux aimaient le fromage.

En France, ce serait un goût comme un autre; en Italie, c'est un goût de première ligne, un goût de prélat ou de petite maîtresse, aussi relevé que chez nous le goût des fraises, des ananas, ou d'autres fruits dont la couleur, la saveur et le parfum ne réveillent dans l'imagination que des idées de bonne compagnie.

Les deux enfans aimaient donc de passion cette friandise nationale, et pour s'en procurer ils se servirent de leur génie musical.

Quand un paysan s'avançait dans la campagne chassant devant lui son âne, si les paniers étaient remplis de fromages destinés à être vendus au marché voisin, Bertinaz-

zi, qui avait acquis de l'habitude, reconnaissait d'abord le sexe de l'animal, puis, se mettant à braire de façon à attendrir le cœur le moins susceptible d'émotions sentimentales, il attendait une réponse prévue sous un ciel où bêtes et gens éprouvent, avant tout, du penchant à l'amour.

Quand l'âne avait répondu, un second appel, plus passionné que l'autre, jetait la perturbation dans un cœur trop susceptible, et si le paysan n'était pas assez preste pour aller prendre l'Aliboron par le licou, celui-ci courait vers la voix menteuse. A ce moment, prompts comme l'éclair, les deux amis allégeaient les paniers du quadrupède désappointé, et fuyaient en riant, emportant leur butin et le mangeant pour n'en laisser nulle trace.

Ce manège ne pouvait durer long-temps, et soit qu'on devinât ou qu'on fût en méfiance, depuis quelques jours les paysans menaient leurs trop sensibles coursiers bride en main. Partant, plus de fromage. N'ayant pas d'argent pour en acheter, Carliu et Laurent étaient privés de la plus attrayante partie de leurs promenades : la musique sans la collation ne leur paraissant point un plaisir complet.

A l'angle du chemin où d'abord ils établirent leur quartier-général, était une petite chapelle, dédiée à la Vierge, marquant les limites des deux pays. Cette niche sacrée était arrangée de façon à recevoir les dons des fidèles; pour que ces offrandes fussent à l'abri de tout danger on s'était arrangé ainsi : une porte fermait bien hermétiquement le sanctuaire, et joignait de toutes parts à l'encadrure ; cette porte était pleine par le bas jusqu'à hauteur de ceinture d'homme; puis à partir de là, elle était garnie de barreaux de fer assez rapprochés pour que le bras n'y pût passer, et assez larges pour que les menues monnaies des fidèles allassent tomber, ou sur l'autel ou sur les marches de marbre du parvis.

Ce trésor de la mère de Dieu était depuis assez longtemps l'objet de la convoitise des deux mauvais sujets. Chaque paysan qui passait par là ne manquait jamais de venir

s'agenouiller, et, après un *ave* pieux, de jeter en offrande un demi-bayoque ou quelques quartrains. Le pavé était semé de ces menues monnaies ; car l'abondante récolte ne s'en faisait qu'une fois dans l'année, et pour donner à la Vierge une autre garde-robe.

Un jour, Laurent et Carlin, après une longue course, se reposaient sur le banc de pierre en avant de la chapelle. La promenade avait aiguisé leur appétit : de là chez eux, il y avait encore trois quarts d'heure de marche. Naturellement ils pensaient aux fromages passés, de tristes réflexions vinrent les assaillir ; maintenant que leur piége musical était éventé, il ne fallait plus songer à la bonne chère sans bourse délier.

Tous deux spontanément regardaient les bayoques du sanctuaire, tous deux les comptaient.

CARLIN. — Combien y en a-t-il ?

LAURENT. — Plus de cent.

CARLIN. — Plus de cent ! Cela fait-il beaucoup de fromages ?

LAURENT. — Pour toutes les vacances.

CARLIN. — Si on pouvait...

Il allongeait les doigts dans les intervalles des barreaux, mais la facilité de pénétrer s'arrêtait au poignet.

LAURENT. — C'est le supplice de Tantale !

CARLIN. — Oh ! mon Dieu ! ne parle pas d'un païen devant la Vierge !

LAURENT. — C'est juste.

Il fit le signe de la croix, et ses lèvres murmurèrent une prière.

CARLIN. — Mais est-ce que ce ne serait pas mal de s'emparer des bayoques ?

LAURENT. — Si on les prenait dans une mauvaise intention... mais...

CARLIN. — Mais nous avons faim.

LAURENT. — Dieu donne la faim.

En disant cela, Laurent faisait passer un long bâton vert

dans la clairière, et dérangeait les pièces de monnaie qui étaient sur l'autel ou par terre ; mais malheureusement le bâton n'était pas aimanté.

CARLIN. — Si nous le fendions ?

Le bâton fut fendu ; ensuite, pour écarter la fente de façon à en faire une sorte de bec toujours ouvert, on y introduisit un petit éclat de bois qui maintenait l'écartement ; mais, après maint essai, rien ne venait, l'opération se faisant de haut en bas, et d'ailleurs les bayoques n'ayant pas de point d'appui.

CARLIN. — Allons-nous en. C'est pécher contre le sixième commandement.

LAURENT. — Ah ! la persévérance est une vertu.

Cependant Laurent essayait toujours : enfin ne pouvant en venir à ses fins, il poussa un soupir, et suivit Carlin qui déjà partait.

A peine avaient-ils fait quelques pas que Laurent se frappe le front, saute, chante, pousse un éclatant cri de coq : il avait trouvé quelque chose !

— Tiens-toi là, Carlin ; là, sur la hauteur. Si quelqu'un venait, tu pousseras ton cri ; moi, pour te montrer que je suis prévenu, je jetterai le mien. Sois sûr, à présent, que je rapporterai des bayoques.

Carlin ne comprenait pas trop le dessein de son ami, mais il s'y conforma.

Aussitôt Laurent descend dans un fossé tout auprès, il y prend à pleine main de la terre glaise, en forme une boule, l'applique au bout du bâton qui tout à l'heure le servait si mal, court ensuite à la chapelle, fait pénétrer la nouvelle machine, et voilà que la monnaie obéissante s'attache à l'argile ! Voilà Laurent triomphant et riche ! Il va l'être davantage... mais l'avertissement de Carlin se fait entendre, Laurent y riposte aussitôt par trois co-ke-ri-co glorieux, se faisant ainsi à la fois le trompette et le héros de sa victoire.

Cette historiette, qui acquiert encore plus de prix par les futures destinées de l'un des personnages, était racon-

tée par Carlin avec le charme particulier qu'on peut se figurer d'après ce que j'ai dit de son talent : le désir du fromage, le braiment de l'âne, le cri du coq, étaient rendus à la perfection, rien n'y manquait, pas même le geste, ce geste italien, vif, animé, figuré, qui représente tout et donne du mouvement aux plus petites choses; joignez à cela la couleur particulière que donnait un accent des plus prononcés, les mots mi-italiens, mi-français, les coups de pieds dont l'aimable bourru animait sa narration quand l'expression ne lui venait pas, se frappant en même temps le front pour la faire sortir française après l'avoir dit vingt fois italienne, imaginez encore son émotion fraternelle chaque fois que le nom de Laurent venait sur ses lèvres, c'était une scène à voir, outre l'intérêt de l'anecdote.

— Savez-vous, lui dis-je la première fois qu'il me la raconta, que voilà de singuliers commencemens pour un pape. — Mais non. Faire le coq c'est tout simple quand il s'agit du successeur de saint Pierre. — Mais prendre des offrandes qui appartiennent à la mère de Dieu !... — Oh ! *mousu* Fleury, vous avouerez qu'on ne pouvait pas se mettre plus à portée pour faire restitution.

XXV.

LA NOUVELLE SALLE.

Inauguration. — Critiques sur la salle. — Le parterre assis. — *Les audiences de Thalie.* — M. de La Harpe a un succès. — M. de La Harpe en a deux! — Suite du second. — Mot d'Arnoult. — *Agis. — Les Courtisanes.* — Encore M. l'Archevêque. — *Les Pendues* en effigie.

J'arrive maintenant à une circonstance qui a fait époque dans les annales de la Comédie-Française ; je veux parler de l'ouverture de notre nouvelle salle du faubourg Saint-Germain, monument commencé depuis tant d'années, par les architectes Peyre et de Wailly, monument attendu depuis long-temps, et que la magnificence de nos rois devait sans doute à la gloire d'un art qui a tant illustré la nation.

Cette ouverture eut lieu le mardi 9 avril 1782 par l'*Iphigénie* de Racine, précédée d'un prologue en un acte et en vers, de M. Imbert, auteur du *Jaloux sans amour*, pièce jouée avec peu de succès, quelques mois auparavant, sur le théâtre que le roi nous prêtait aux Tuileries. M. Imbert

fut encore plus malencontreux dans cette grande occasion. Si l'ouverture de notre nouveau théâtre fut brillante par l'affluence des spectateurs, le début des comédiens ne fut pas heureux. Ayant commencé par la petite pièce de M. Imbert, intitulée : l'*Inauguration du Théâtre-Français*, le public n'y vit qu'une pauvre inauguration. Cette pièce, composée de scènes épisodiques versifiées avec autant de facilité que de négligence, prouva au jeune poète qu'il ne suffit pas d'avoir seulement de l'esprit et de l'imagination pour réussir au théâtre : son beau prologue fut sifflé impitoyablement.

Quant à notre salle, elle parut belle, du moins à l'intérieur (la façade ayant été trouvée généralement trop massive) ; bien qu'on y découvrît des défauts et des inconvéniens, la forme en parut élégante et noble. Le théâtre, avancé sur une fraction de cercle, n'interrompt point la régularité de proportions assez vastes et assez imposantes. La scène d'ailleurs est fort large, peut-être sans avoir assez de profondeur. Relativement au dehors, les connaisseurs prétendaient que la salle manquait de dignité ; il était si rare en France qu'on fît alors pour les arts quelque chose qui eût un véritable caractère de grandeur ! Les calculs d'argent s'opposaient à tout. On prenait des architectes justement renommés, on exigeait un essor magnifique sur le papier, et à l'exécution on leur rognait les ailes.

— Que diable ! mon cher Wailly, disait à cet homme habile un de nos barbares, ne pourriez-vous supprimer quelques *paires* de colonnes ?

Cette parcimonie se déclarait surtout vers la fin des travaux, et portait sur les décorations et les peintures. A quelque temps de là, nous fîmes repeindre la salle en bleu pour faire disparaître la teinte trop blafarde et trop uniforme des fonds ; avant cette opération nécessaire, et au premier aspect de l'intérieur, on avait l'air d'entrer dans un monument taillé dans une carrière de sucre blanc.

Sans m'arrêter ici à toutes les critiques de détail, qui

d'abord furent très-exagérées, et dont je laisse la discussion à des juges plus instruits, je me hâte de revenir à la partie la plus nouvelle de notre inauguration théâtrale.

Le bon sens et le bon goût venaient de remporter une victoire complète sur un reste de barbarie féodale : enfin, le parterre fut assis.

Depuis long-temps cette amélioration était demandée, surtout depuis que le parterre devenait de plus en plus tumultueux ; cette innovation rendant ces places plus chères, pensait-on, on n'y verrait plus que des gens bien élevés. Les gazettes nous disaient galamment : Qu'alors nous aurions des spectateurs dignes de nous juger et de nous encourager, parce qu'ils seraient dignes de nous entendre. M. de La Harpe poussa au parterre assis plus que personne ; il prétendait qu'il n'y avait plus de première représentation possible avec un parterre constitué en ligne perpendiculaire, que ce parterre seul faisait tomber les pièces. Peut-être n'avait-il pas bien réfléchi sur ce qu'il avançait ; car enfin la *Phèdre* de Racine ne réussit pas, par la seule cabale des loges, et sans établir une comparaison coupable, lui, La Harpe, était-il tombé avec ses *Barmécides* par l'unique action du parterre debout? Les loges n'étaient-elles pas aussi du complot (je ne parle pas des loges vides)? n'y était-on pas commodément assis? ne bâille-t-on que parce qu'on se tient sur ses jambes?

Écrivains, journalistes et auteurs cherchaient à mille lieues la grande raison, et la seule que je trouvai tout de suite, parce que je n'étais pas savant, à cette question : Pourquoi faut-il faire asseoir le parterre? il n'y avait que ceci à répondre : C'est qu'on est plus à son aise assis que debout.

Voici une preuve que ces messieurs avaient tort : le parterre assis n'en siffla pas moins très-bien et très-fort M. Imbert, qui aurait pu arguer de là, que rien n'était plus détestable qu'un public sur des banquettes. Les gens qui se mettent au parterre prendront toujours l'initiative des sif-

flets ou des applaudissemens, ce sont les indépendans du spectacle. On va au parterre pour n'être ni chez soi ni chez les autres ; une loge est un salon, dont la plus jolie femme qui s'y trouve est la maîtresse ; on lui doit des égards, des attentions, on se doit à soi-même de paraître de bonne compagnie ; siffler, nuit à l'harmonie du visage, applaudir, peut déranger l'ensemble de la parure ; les gens du parterre, eux, sont les enfans perdus du spectacle ; ils se doivent à l'esprit de corps. Payer un carton de six francs, c'est entrer dans l'aristocratie ; payer un carton de quarante sous, c'est faire acte de popularité : dans les deux cas, c'est prendre l'esprit de l'argent déboursé. Il y aurait un seul moyen d'amortir le tumulte du parterre, ce serait d'y admettre des femmes ; la galanterie imposerait la décence, mais aussi peut-être imposerait-elle la froideur. Il faut au théâtre du mouvement, de l'anxiété, des craintes, des espérances, une lutte ; point de demi-décisions, un jugement spontané ; la salle est aussi un spectacle, la salle a ses passions, qu'on aime à voir, et où naîtront ces passions, si ce n'est au parterre ? le parterre est au public ce que les sens sont à l'homme, et... mais je m'arrête ; je fais là, je crois, de bien mauvaise philosophie : il m'a porté malheur de parler de M. de La Harpe.

J'en vais pourtant parler encore, et même pour constater un succès ; un succès franc, un succès d'esprit et de bon aloi. On voit que M. de La Harpe est bien changé, qu'on ne soit donc pas étonné si je fais son éloge ; j'aime mieux, d'ailleurs, être fidèle à la justice qu'à mes préventions.

Le surlendemain de notre ouverture, nous étant assemblés, nous jugeâmes qu'il n'y avait plus rien à espérer de la petite pièce de M. Imbert. Nous crûmes alors devoir lui en substituer une autre, qui nous avait été présentée aussi pour la même solennité, et sur laquelle nous avions passé assez légèrement. Celle-ci était intitulée : *Molière à la nouvelle Salle* ou *les Audiences de Thalie*.

Dazincourt nous lut la pièce. Nous fûmes étonnés de

l'avoir moins remarquée : c'était un cadre heureux et comique qui servait à passer en revue les travers et les ridicules du jour. La manière d'écrire et de juger, l'ignorance impertinente des journalistes, le mauvais goût des écrivains modernes, la folie qui faisait courir tout Paris au spectacle des boulevards et aux vaudevilles de la Comédie-Italienne, la poétique insensée des dramaturges, les mots de création nouvelle, les cabales de l'ancien parterre, la mode des calembourgs : c'était là la pièce de M. de La Harpe.

On s'étonnera, sans doute, que cet ouvrage, ainsi conçu, et aussi bien exécuté qu'il était conçu, n'ait été remarqué qu'après celui de M. Imbert, et que nous ne nous soyons déterminés à le jouer qu'avec peine et après la chute du prologue d'inauguration. Mais il est juste de dire, pour nous justifier, que cette comédie ne nous avait été lue qu'anonyme.

Peut-être cette justification paraîtra-t-elle une bonne naïveté, car c'est avouer qu'un nom d'auteur est mis avant la qualité d'un ouvrage dans la balance des réceptions. Cela certes est vrai : pourquoi ne le dirais-je pas ? Les pièces qu'un auteur célèbre ne nous apporte pas avec son talent, il nous les apporte avec sa réputation. Chacun arrive à sa lecture comme à une fête ; on rêve d'avance de beaux rôles et de belles chambrées. D'ailleurs, qui est-ce qui revient facilement d'un parti pris sur un homme, et plus encore d'un parti pris sur son talent ? Ce serait presque revenir sur son propre jugement : et pour le bénéfice de notre vanité et de notre bon goût, un homme que nous avons déclaré admirable l'est quand même. Outre ces raisons, il en est souvent d'administratives. Chaque pièce d'un nouvel auteur est une expérience à faire sur le public ; chaque nouvelle pièce d'un auteur ancien est une lettre de change qu'on tire sur les spectateurs. Un nom déjà fait n'est pas seulement l'ornement de l'affiche, c'est une véritable assignation à comparaître. Mais si l'ouvrage est mauvais ? eh

bien! chaque amateur de spectacle y vient au moins une fois, ne fût-ce que pour abaisser un triomphateur, et alors il n'est pas de coup de sifflet qui ne coûte un billet au bureau.

Voilà de fort mauvaises raisons sans doute et qui pourraient se résumer par cette idée singulière : qu'il faudrait qu'un auteur commençât par son second ouvrage. Hélas! tout n'est pas pour le mieux au théâtre, et les raisons que j'ai données seront détestables lorsque, dans un grand établissement comme celui de la Comédie-Française, tout, même la gloire, ne viendra pas se résumer aussi dans la caisse du comptable.

A ces audiences de Thalie, le public applaudit surtout au personnage du vaudeville, sous les jolis traits de M^{lle} Contat, et à la muse du Drame, c'est-à-dire à Dugazon habillé en femme, embéguiné d'une grande coiffe de crêpe nouée avec des rubans couleur de feu, revêtu d'une longue robe noire traînante, toute garnie de lambeaux de papier sur lesquels on lisait ces mots sacramentels du genre : Ah!.... Ciel!... Dieu!... Grand Dieu!... Amour des Hommes!... Vertu!... Crime!.... Tous ces mots étaient artistement arrangés sur chaque partie de l'ajustement, de façon à prêter aux allusions les plus plaisantes. Il fallut faire la coupure du : Amour des Hommes!.... que Dugazon avait singulièrement placé; mais l'artiste retrouva son effet en ornant dignement la queue de sa robe du mot sublime : Nature!...

Malgré toutes les critiques, la pièce de M. de La Harpe n'en réussit pas moins, et n'en était pas moins faite pour plaire. On connaît le caractère de cet auteur : qu'on imagine, si l'on peut, combien ce succès l'enorgueillit! Ce fut en assistant à une de ses représentations, qu'enivré de gloire et se voyant applaudir au balcon par une fort jolie personne, il en devint épris tout à coup, et comme il voulait toujours que le public fût dans le secret de ses grandes aventures, rien ne devant être indifférent de la vie d'un

grand homme, quelques jours après, il adressa à cette belle des stances amoureuses, qu'il ne manqua pas de rendre publiques.

Or le digne objet de cette flamme subite était Mlle Cléophile, ci-devant danseuse en troisième à l'Académie royale de Musique, et à l'époque du grand amour de La Harpe, une des plus agréables odalisques du fameux prince de Soubise. Echappée à je ne sais quel fléau du meilleur des mondes, la pauvre petite n'y avait perdu qu'une partie du palais, et, il faut se hâter de le dire, c'était jouer à qui perd gagne, car elle avait remplacé cela par un palais d'argent artificieusement fabriqué.

Les charmes extérieurs de cette belle ne reçurent aucun échec dans ses mésaventures, et on ne pouvait plus douter de toute la puissance qui leur restait en voyant l'illustre critique et l'un des quarante s'enchaîner si publiquement à son char. Il en était épris comme aurait pu l'être un jeune homme de quinze ans, s'affichant partout avec elle, aux promenades, à la redoute, aux spectacles, comment donc! à l'Académie même, au grand scandale des lettres, de la philosophie, et surtout de tant d'honnêtes bourgeoises qui s'étaient crues jusqu'alors des Aspasies, en honorant le poète académicien de leurs bontés. Quelle humiliation! L'ingrat pouvait-il aimer une petite danseuse, sans principes, sans métaphysique, ni dans la tête, ni dans le cœur? pouvait-il les oublier au point d'oser dire amoureusement dans ses stances, et à la face d'Israël, qu'il croyait n'avoir jamais aimé avant d'aimer Mlle Cléophile? Affreuse rétractation des vers imprimés au Mercure, des quatrains envoyés au Journal de Paris!... Quelle rumeur! quels cris de vengeance!

On dit que ses maîtresses passées furent vengées; car, à quelque temps de là, l'amoureux poète, enfermé avec les muses, buvait à grand renfort les rafraîchissantes eaux de l'Hippocrène. — Vous voyez bien, disait à ce propos le malicieux marquis de Louvois, que cet auteur a quelque chose

des anciens. — Oui, la lèpre, répondit la non moins malicieuse Arnould.

Le mot était âpre, mais il peint l'opinion presque publique sur La Harpe. Cet auteur, avec du mérite, et beaucoup de mérite, s'était mis tout le monde à dos ; il n'y avait personne qui n'eût à prendre sa revanche sur lui pour quelque trait d'une vanité tyrannique qu'il faisait subir à chacun. L'idée qu'il avait de lui-même était un préjugé qu'il aurait voulu faire partager à l'univers, et quand il fut dévot, il crut en lui de la même manière qu'il croyait en Dieu, c'est-à-dire qu'il n'admettait sur ces deux articles de foi ni examen ni discussion. Je ne sais si le talent vaut jamais ce qu'il coûte ; mais si celui de M. de La Harpe fut la cause de son orgueil, il eut un talent chèrement acheté.

> Si vous voulez faire bientôt
> Une fortune immense autant que légitime,
> Il vous faut acheter La Harpe ce qu'il vaut,
> Et le vendre ce qu'il s'estime.

Voilà l'homme.

En fait de tragédie, la première nouveauté que nous donnâmes dans notre nouvelle salle fut la pièce en cinq actes intitulée *Agis*. C'était le coup d'essai d'un jeune homme appelé Laignelot, qui avait déjà été joué à Versailles, devant la cour, à la fin de 1779. Ce Laignelot, fils d'un pauvre boulanger de Versailles, avait présenté la pièce sans nulle recommandation, sans prôneurs. Assez durement rebuté, dirai-je selon l'usage ? il aurait renoncé pour toujours au théâtre, si notre camarade Larive, frappé des beautés qu'il crut apercevoir dans cette tragédie, si maltraitée au comité de lecture, n'eût pas cherché à intéresser en sa faveur M. le duc de Villequier et d'autres personnes de la cour de Versailles. Leur protection fit obtenir au jeune Laignelot une seconde lecture, qui, soutenue encore du suffrage de quelques hommes de lettres, tels que M. Thomas et M. Ducis, reçut enfin un accueil plus favorable.

Mais le sujet portait en général un caractère trop austère pour être susceptible de l'espèce d'intérêt qui aurait pu convenir à nos usages et à nos mœurs d'alors; la conduite d'ailleurs en parut faible, embarrassée et n'offrant rien d'attachant. Un des rôles de femme fut rempli par une jeune personne (1) que le public avait adoptée, qui avait débuté avec assez d'éclat, et promettait de devenir un des meilleurs sujets du Théâtre; l'autre, par M^{lle} Sainval, qui, par parenthèse, s'en acquitta assez médiocrement. Larive même laissa beaucoup de choses à désirer dans le principal rôle d'*Agis*, peut-être était-ce la faute de la pièce; il y mit d'ailleurs tous ses soins : le nouveau costume qu'il prit pour jouer ce personnage parut original, historique, de très bon goût, et fait pour sa noble figure. On en fut d'autant plus frappé, que l'ajustement de tous les autres acteurs était disparate ou ridicule, les uns étant habillés à la grecque, les autres à la romaine, et M^{lle} Sainval en guenilles noires et grises, très-débraillée et (qu'on me pardonne le mot) très-braillante, ce qui lui arrivait du reste quelquefois.

Agis se soutint peu et pourtant eut l'honneur d'enfanter une parodie en vaudevilles chez nos bons amis les Italiens. Ajoutons que l'auteur, protégé par la cour de Versailles, figura depuis dans la Convention, et y vota la mort de Louis XVI.

La reprise de la comédie des *Philosophes* nous réussit assez mal quelque temps après. Elle n'eut que cinq ou six représentations, peu suivies, et dont la première fut fort orageuse.

On avait supporté avec une indulgence assez bénévole la plupart des traits lancés contre la philosophie et les philosophes; mais au moment où Crispin arrive à quatre pattes, l'indignation de voir insulter ainsi les mânes de Jean-Jacques Rousseau fut portée au plus haut degré, et jamais parterre debout ne manifesta son sentiment avec plus d'énergie

(1) M^{lle} Thénard.

et de violence que ne le fit celui-ci tranquillement assis, et même ce jour-là fort à l'aise, les bancs n'étant pas à moitié remplis. Mais ce grand mouvement, après avoir forcé mes camarades à se retirer et à baisser la toile, s'amortit. Un peu après, on reprit la pièce à l'endroit où l'on avait été obligé de l'abandonner, avec la seule attention de faire entrer Crispin sur ses deux pieds. Il est vrai qu'on fit intervenir un détachement de gardes-françaises, dont chaque soldat, assez habilement posté au parterre, et au port d'arme, protégea efficacement l'œuvre littéraire de Palissot.

Cette reprise n'était que le ballon d'essai du satyrique auteur, et sa comédie des *Courtisanes* le dédommagea amplement de l'échec des *Philosophes*.

Il y a une histoire dans les destinées de toutes les pièces de Palissot; voici celle de la comédie des *Courtisanes*.

Depuis long-temps elle était composée, et même imprimée; présentée en 1774, au comité de lecture, les dames de la Comédie-Française, qui y étaient admises, avaient trouvé ce sujet trop peu décent. Le fait est que la comédie des *Philosophes*, représentée en 1760, par l'influence de l'autorité, avait déjà exaspéré les esprits contre Palissot, et la colère du théâtre était au comble. Mais lui, s'imaginant que le refus des comédiens n'était motivé, comme ils l'annonçaient, que sur l'indécence prétendue de sa pièce, obtint de la police une approbation, par l'intermédiaire du censeur Crébillon, qu'il avait prodigieusement loué dans ses Mémoires littéraires. Muni de cette autorisation, il demanda à la Comédie-Française une nouvelle assemblée.

Cette assemblée eut lieu dans le courant de mars 1775 (j'étais alors à Lyon); les comédiens s'y trouvèrent au nombre de vingt-quatre; il y eut pour lui cinq voix et dix-neuf contre. Cette imposante majorité, piquée de l'opiniâtreté de l'auteur, lui écrivit, que par égard seulement, et pour ne pas trop froisser son amour-propre, leur refus primitif avait été fondé sur la seule indécence du titre et

du fond de la comédie des *Courtisanes;* mais qu'indépendamment de cette inconvenance contre les mœurs, ils y trouvaient des défauts d'un autre genre et plus essentiels; que sa pièce, en un mot, pourrait être jouée quand il y aurait mis :

1º une action.
2º de l'intérêt.
3º du goût.
4º une intrigue.

Furieux de l'audace de tels chiffres, Palissot en appela au public, et fit imprimer sa pièce sous le premier titre d'abord, c'est-à-dire *les Courtisanes;* ensuite il chercha le titre voulu par la mode, le second titre obligé, et parce qu'on avait dit que sa pièce était indécente, il l'appela additionnellement, *l'Ecole des mœurs.*

Voyant d'ailleurs qu'il était en butte aux ressentimens des philosophes, dont les comédiens français n'étaient ici, disait-il, que les instrumens et les organes, il se tourna du côté du clergé, lui représenta que sa pièce était non-seulement très honnête, mais qu'elle était utile, nécessaire même pour la réforme des mœurs; en sorte qu'une cabale de dévots se mit en mouvement pour soutenir l'auteur et obtenir un ordre du roi qui fît jouer cette sainte comédie. L'archevêque de Paris surtout était tellement dans les intérêts du poète, qu'il récitait par cœur des bribes du pieux poème, prédisant d'avance l'effet qu'il attendait du talent des comédiens excommuniés du roi.

Se voyant appuyé par ce digne successeur des apôtres, Palissot, non content d'attaquer juridiquement le Théâtre-Français, se permit de le berner en s'attachant à en dénigrer la plus belle portion, et, dans une épître intitulée : *Remercimens des demoiselles du monde aux demoiselles de la Comédie-Française, à l'occasion des Courtisanes, comédie,* il drapa sur ces dames, épargnant, bien entendu, celles qui lui avaient donné leurs voix.

Après un tel éclat on était fondé à croire que jamais *les Courtisanes* ne seraient jouées à la Comédie-Française. Mais que n'oublie-t-on pas dans Paris, et même au théâtre après sept ans d'intervalle! Le fait est que Louis XVI ayant plus d'une fois pesté contre le crédit et l'influence pernicieuse de ces dames sur les mœurs des jeunes gens de sa cour, Palissot, instruit par ses protecteurs des dispositions du Roi, parvint à lui faire présenter sa comédie, à laquelle il avait fait d'heureux changemens et l'addition de quatre vers que je citerai, et qui ne pouvaient manquer d'entraîner le suffrage du monarque. L'ordre péremptoire de jouer *les Courtisanes* (avec nouveaux changemens du second titre, qui cette fois devint : *l'Écueil des Mœurs*), fut donné, et les comédiens, faute de pouvoir faire mieux, se résignèrent de bonne grace.

La pièce fut représentée enfin, et M^lle Contat parut dans le rôle de Rosalie avec un éclat qui la révéla tout entière. L'ouvrage se soutint principalement par le mérite du style; on y remarqua un grand nombre de vers heureux. Les allusions au roi étaient alors fort applaudies, le public s'empressait d'en faire l'application. Louis XVI aimait les mœurs, on le savait, et il y avait déjà un grand mouvement vers la réforme, aussi le parterre accueillit-il avec enthousiasme ces quatre vers :

> Ces coupables excès ont duré trop long-temps,
> Et j'oserai m'attendre à d'heureux changemens,
> Le Français suit toujours l'exemple de son maître,
> Tout m'invite à penser que les mœurs vont renaître.

La situation du second acte parut poussée un peu loin peut-être, mais cette situation dérivait du sujet; et grace à la charmante figure de M^lle Contat, grace à l'habile décence de son jeu, il eût été difficile de ne point être indulgent pour le tableau. Cette comédie marque même l'époque à compter de laquelle les rapides progrès et les brillans succès de cette jeune actrice n'auront plus de bornes dans sa

carrière théâtrale. Rien n'égalait la joie de Préville, rien n'égalait la mienne : la Comédie-Française avait donc trouvé une grande actrice. Cela me réconcilia avec l'ouvrage de Palissot; ouvrage, au surplus, remarquable comme talent d'écrivain, ayant un dénouement théâtral très-comique, et, malgré les chiffres sévères des premiers juges, l'invention d'un caractère, une intrigue et du goût.

Le jour même de cette première représentation, M^{lles} Arnould, d'Hervieux, Duthé, Guimard, etc., etc., affectèrent de se placer au balcon, et, les premières, d'honorer de leurs applaudissemens les traits les plus vifs de l'ouvrage. Cette espèce d'immolation fit beaucoup rire. On entendit même Guimard dire à ses amies en remontant en carrosse :

— « Je vous avoue que je ne croyais pas qu'il fût si amusant de se voir pendre en effigie. »

XXVI.

LE DUEL.

Dugazon. — Pays neutre entre deux fiacres. — Dessessarts, Auger.
— Les Jeux de scène. — Un gourmand modèle. — Son éloquence. — Dispute de *la Grande Casaque*. — Péroraison de Dessessarts. — Banqueroute du prince de Guéméné. — Lettre des dames de l'Opéra au prince de Soubise.

Vers septembre de cette même année, trois fiacres, partis de la rue d'Anjou-Dauphine, remontaient la grande allée des Champs-Elysées et s'acheminaient vers le bois de Boulogne : ils avaient ordre de s'arrêter à la porte Maillot, six hommes devaient en descendre, prendre à droite, et s'enfoncer dans une allée obscure. En ce lieu, et ce jour même, il devait y avoir du sang répandu ; la partie était sérieuse, deux ennemis, hommes de cœur, allaient croiser le fer, succomber peut-être, et cependant ces deux hommes faisaient rire tout Paris !.

La querelle qui motivait ce duel avait eu lieu en présence de la Comédie-Française, aussi la partie était-elle au complet : pour chaque combattant deux témoins.

CHAPITRE XXVI.

Cela me donnera occasion de passer en revue des gens de talent que je n'ai fait encore que désigner et qui valent bien qu'on s'arrête sur eux ; trop heureux d'en consacrer ici le souvenir.

Le premier fiacre, en tête, contenait le demandeur et son premier témoin : Dugazon l'impétueux, et Fleury.

Le second fiacre était complétement rempli par les vastes proportions de Dessessarts, deuxième témoin de Dugazon, placé comme une montagne neutre entre deux ennemis en présence.

Le dernier fiacre renfermait Dazincourt, défendeur; Auger, l'un de nos comiques, et une troisième personne étrangère au théâtre, Pierre Boucher, quinte de Cromorne et trompette marine de la grande écurie du roi, ancien militaire, brave, loyal, habile musicien et gai convive; ne l'ayant jamais connu que de vue, j'arrête ici sa biographie.

On connaît Dugazon ; je fais ce qu'il faut pour me faire connaître, ainsi tous deux ne comptons cette fois que pour mémoire.

L'antagoniste de Dugazon, Dazincourt, était un comédien un peu à l'eau rose, un peu maniéré peut-être ; son jeu avait de petites proportions, mais il savait bien l'art par cœur ; ses nuances étaient charmantes, trop fines sans doute, car pour ceux qui n'étaient pas assez accoutumées à lui, cette finesse s'arrêtait souvent aux rampes, sans porter jusqu'au parterre. On peut se faire une idée du talent de Dazincourt en regardant le spectacle par le gros bout de lorgnette ; comme cela, les acteurs paraissent petits, mais bien proportionnés, fins, sveltes, déliés, jamais vigoureux, jamais robustes, et cependant on se plaît à cette illusion, et l'on y revient quelquefois : tel on peut se figurer Dazincourt. Cela admis, après s'être bien initié aux sinuosités imperceptibles de ses recherches minutieuses, au *tamisé* de sa manière, pour le spectateur délicat, Dazincourt était comédien sans être farceur, plaisant sans

être outré; s'il manquait de mouvement, on n'avait jamais à lui reprocher de choses déplacées. On voyait toujours en lui le valet-de-chambre propre, brossé, de bonnes manières, ayant du penchant à devenir un serviteur honnête et respectable, et, sur ses vieux jours, plutôt l'ami que le valet de ses maîtres.

Ce qu'il était au théâtre, il l'était dans le monde; vivant bien, honnêtement dans toute la force du terme, honorablement dans l'acception reçue de ce mot du directoire; parfumé d'un peu d'aristocratie, qu'on ne lui reprochait pas alors et surtout moi. En conséquence plein de politesse pour tous, aimable pour quelques-uns, et pour en finir, spirituel suivant la température, parce qu'il fut longtemps d'une constitution assez frêle, et eut toujours une légère teinte de mal aux nerfs.

Auger, second témoin de Dazincourt, était justement, comme talent, comme caractère et comme connaissances acquises, son contraste le plus complet. Auger eut à la Comédie-Française des débuts qui excitèrent l'enthousiasme du public, il succédait au vieil Armand, et on crut qu'il le surpasserait, mais il fut plus heureux au commencement de sa carrière théâtrale qu'il ne l'était au temps dont je parle.

C'était pour lui que Dorat avait fait ces deux vers:

> On voit étinceler dans son regard mutin,
> Et l'amour de l'intrigue et la soif du butin.

En effet, grand, bien fait, découplé, d'une figure, non pas maigre, mais amaigrie et qui laissait à découvert tout le jeu du masque le plus mobile, personne plus qu'Auger n'eut l'apparence scénique d'un fripon. Cette qualité de physionomie, excellente pour jouer les *Daves* et les *Scapins*, peut-être en avait-il une dose trop forte; quand un personnage entre en scène, s'il veut inspirer toute confiance au vieillard qu'il doit tromper, il n'est pas bon que

l'on puisse lire d'avance sur la figure du comique : « Prenez garde à vos poches ! »

Leste, adroit, souple, audacieux, d'une imperturbabilité que rien ne pouvait démonter, il rendait à merveille certaines parties des rôles qu'on lui confiait ; mais jamais il ne sut combattre la tentation qui le portait aux charges de mauvais goût ou aux lazzis de boulevard. Il était dans toute la joie de son ame quand il pouvait caricaturer à l'excès, et ridiculement grimacer dans ces rôles. Ce fut lui qui, jouant le *Tartuffe*, inventa ce jeu de scène peu décent : au moment, déjà assez scabreux, où le protégé d'Orgon s'approche d'Elmire, Auger prenait l'air, les yeux et toute l'attitude du plus luxurieux satyre, et afin de couronner l'œuvre, au moment où la femme tousse pour avertir l'époux crédule, et à ce vers :

Vous plait-il un morceau de ce jus de réglisse?

il présentait à l'actrice un bâton noir qui par la forme et par la manière dont il était offert devenait d'une indécence que la Comédie-Française n'aurait pas dû souffrir. Jamais il ne voulut changer ce jeu de scène, et lorsque plusieurs de nos camarades demandèrent avec moi la substitution d'une boîte à pastilles, il se fâcha sérieusement, nous appelant : *Musqués, Freluquets, et Messieurs de la faction de la bonbonnière.*

Il ne m'appartient pas de parler science, et personne plus que moi n'a regretté de n'avoir fait aucune étude sérieuse ; car, par état, étant obligé de lire dans le grand livre du monde, plus d'une fois je m'aperçus qu'il aurait fallu en étudier quelque autre pour tirer parti de celui-là ; peut-être cependant mes fréquentations m'avaient-elles donné quelque chose de ce vernis qui reluit à la surface comme l'équivalent de l'instruction. J'avais beaucoup appris, beaucoup vu, et retenu pas trop mal ; mais Auger n'ayant jamais été qu'un homme de coulisses, et n'ayant ja-

mais voulu être autre chose, s'étant fait une loi de circonscrire son univers du trou du souffleur aux limites de la toile de fond, il en résultait pour lui une ignorance complète de la vie élégante et des usages de la société; je dirai mieux, ou si l'on veut, je dirai pis, après ses rôles il n'avait jamais lu, même une brochure, et j'ajouterai que, lorsque ses rôles étaient en vers, on aurait pu penser qu'il les avait bien mal lus. C'est à Auger qu'il est arrivé de dire, en jouant l'Intime des *Plaideurs :*

Et si dans la province,
Il se donnait en tout, vingt coups de nerf de bœuf,
Mon père pour sa part en emboursait *dix-huit.*

Il fallait être étrangement brouillé avec la rime pour manquer celle-là.

Il en manquait bien d'autres, sans compter la mesure du vers, qu'il rompait, brisait, dérangeait, allongeant ceux-ci, raccourcissant ceux-là : par exemple, ayant remarqué que Dessessarts excitait toujours le rire dans la salle, lorsqu'en jouant le rôle de Petit-Jean il disait, prenant son air piteux :

Pour moi je ne dors plus, aussi je deviens maigre.

Auger lui conseillait d'ajouter à l'effet, en arrangeant ce vers ainsi :

« Pour moi je ne dors plus, aussi vous le voyez, je deviens à rien. »

par la raison que devenir à rien faisait mieux contraste que devenir maigre. J'ai connu beaucoup de casseurs de vers, de faussaires de rimes, j'en connais encore que je ne nomme pas, mais aucun n'aurait trouvé mieux pour faire mal. Cette singulière consonnance, ce superbe alexandrin chevauchant triomphalement sur dix-sept pieds robustes, voilà de ces trouvailles dont il faut laisser toute la gloire à leur auteur. Aussi Dessessarts refusa-t-il avec modestie un

vers si rare en son espèce. Certes, si M. de Bièvre l'avait entendu, il n'aurait pas manqué de l'appeler le vers solitaire.

Dessessarts ne faisait jamais de pareilles fautes ; jamais il ne donnait à sa poésie un embonpoint qu'il gardait tout pour lui. Parmi les savans de la troupe, Dessessarts l'était le plus, et s'en faisait le moins accroire. Bon dans son intérieur, parfait devant le public, jamais cet acteur ne fut estimé ce qu'il valait qu'à sa mort. Le plus noble cœur battait dans cette vaste poitrine, et sous ce large front siégeait la plus belle intelligence. De la franchise, une gaîté communicative, une rudesse mêlée de bonhomie, tels étaient les caractères distinctifs du talent de Dessessarts. Je viens de dire que jamais on n'apprécia assez ce comédien, et je crois en avoir trouvé la raison. L'époque où il entra au théâtre était la grande vogue des pièces galantes, et Dessessarts, peu taillé en meuble de boudoir, avait trop de talent dans les ouvrages francs pour n'être pas très-mauvais dans les ouvrages musqués. Les rôles de Molière étaient ceux qui lui allaient le mieux. La physionomie des Orgons, de cet auteur divin, était la véritable physionomie de Dessessarts: Dessessarts naquit Orgon; ce n'était point la nature prise sur le fait, c'était la nature même. Dans les ouvrages substantiels, chaque défaut du comédien devenait une qualité, et pour y être parfait, Dessessarts n'avait qu'à se ressembler.

Tous les amateurs du théâtre savent que lorsqu'il jouait Orgon, de *Tartuffe*, il fallait une table faite exprès et plus haute que d'ordinaire pour qu'il pût se cacher dessous. Cette circonférence remarquable prêtait souvent au comique, mais elle lui nuisait plus souvent encore qu'elle ne le servait, surtout quand il avait un rôle un peu sérieux ; ainsi dans un drame de Desfontaines, intitulé : *la Réduction de Paris*, lorsque dans le personnage du prévôt des marchands, il venait présenter au grand roi le peuple *exténué par une longue famine*, on peut se figurer quel

effet devait produire en parlant ainsi un homme si gras, si gros et si bien portant, que l'on n'avait autre chose à craindre sinon que la porte ne fût pas assez grande pour le laisser passer.

Il avait un appétit qui répondait à l'idée qu'on peut se faire de sa personne : quatre gardes-françaises en un jour mangeaient moins que lui en un seul repas; sa table le ruinait, la moitié de sa part de sociétaire y aurait passé, s'il n'avait été souvent invité dans un temps où l'on se faisait un plaisir de recevoir, et où l'on trouvait beaucoup plus de dîners que de dîneurs. Manger était le péché mignon de cet hercule des gourmands. Un jour, avant de jouer le comte de Bruxhall, des *Amans généreux*, il reçut une invitation de l'auteur, Rochon de Chabannes, le repas se trouva mesquin ou mal composé.

— Oh! oh! qu'on m'y prenne à jouer son rôle, disait-il, que voulez-vous qu'on augure d'un auteur qui ne sait pas faire les frais d'une indigestion?

Dans nos assemblées, Dessessarts montrait une éloquence facile qui nous tenait sous le charme ; c'était à table qu'il fallait l'entendre ! à l'apparition des divers services, il avait un choix d'expressions originales, comme à propos de chaque plat, une alliance de mots qui excitait toujours le rire et la gaîté; son imagination brillantait les plus difficiles nuances de l'office, et jetait des fleurs sur les menus des quatre saisons. Quand on l'entendait dire : « Il faut avant tout qu'un honnête homme s'occupe de la gloire de sa table. Une bonne cuisine est l'engrais d'une conscience pure, » on pouvait s'attendre à quelques-uns de ses mots.

Je ne sais si je suis bien exact en faisant les citations suivantes:

« Que le gigot soit attendu comme un premier rendez-vous d'amour ; mortifié comme un menteur pris sur le fait; doré comme une jeune Allemande, et sanglant comme un Caraïbe. »

« Profitez de la condescendance de l'élégant rognon de

veau ; multipliez ses métamorphoses : vous pouvez, sans l'offenser, le nommer le caméléon de la cuisine. Qu'il soit placé comme exposition dans les déjeûners de garçon, et comme péripétie aux dîners des philosophes. »

« Faites de l'œuf l'aimable conciliateur qui s'interpose entre toutes les parties pour opérer les rapprochemens difficiles. »

« Le mouton est à l'agneau ce qu'est un oncle millionnaire à son neveu à la besace. »

« La bienfaisante enveloppe d'une feuille de vigne fait valoir le perdreau, comme le tonneau de Diogène faisait ressortir les qualités du grand penseur. »

« L'épinard vaut peu par son essence, mais il est susceptible de recevoir toutes les impressions : c'est la cire vierge de la cuisine. »

« N'oubliez jamais que le faisan doit être attendu comme la pension d'un homme de lettres qui n'a jamais fait d'épîtres aux ministres, et de madrigaux à leurs maîtresses. »

Et puis, si non-seulement la table était splendidement servie, mais si les convives paraissaient aimables et beaux mangeurs, sa verve s'échauffait, il étincelait en mots inouïs, en épithètes inattendues ; devant chaque objet de son enthousiasme, c'était : le daim, lardé de gros lard, charmant animal dont la liberté n'a rien de féroce. Le sanglier, prince indompté des forêts, dont la sauvage indépendance est humiliée en entrant dans le pâté froid. Le marcassin piqué, son héritier présomptif, l'*Hippolyte* (1) de la cuisine. Le lièvre solitaire, philosophe des plaines. Le brochet audacieux, l'Attila des étangs. L'humble queue de bœuf se cachant avec modestie, et laissant dans le hoche-pot les honneurs du triomphe à la carotte dorée. La caille voluptueuse, reine de l'air. La perdrix maternelle, impératrice des guérets ; et, l'amie des dévots-amateurs, la bécasse vénérée,

(1) Nourri dans les forêts, il en a la rudesse.

RACINE. *Phèdre.*

digne de tant de respects qu'on lui rend les mêmes honneurs qu'au grand-lama (1), etc. »

Un professeur de cette force et jouissant de toute la plénitude de ses facultés digestives, n'était guère une spécialité à choisir dans la grave affaire qui conduisait Dessessarts et Dugazon sur le terrain ; Auger ne convenait pas mieux sans doute, mais ces Messieurs avaient été présens lors de la querelle, qui eut lieu au théâtre, et il avait été arrangé qu'ils la verraient vider : je crois même qu'ils demandèrent à venir dans la louable intention de tout arranger, du moins Dessessarts ; car après être descendu de fiacre et avoir essuyé vingt fois son front ruisselant, il employa toute son éloquence pour que la chose en finît là : cette démonstration belliqueuse lui paraissant suffisante. Malheureusement jamais Dazincourt ne revenait d'une résolution prise de sang-froid, et Dugazon rarement d'une résolution prise en colère.

On se mit bravement en garde, attaquant en élève, et ne songeant point à parer en maître.

Pendant qu'ils se mesurent, et qu'avec une adresse égale et un courage qui ferait honneur au premier preux, ils se poussent des bottes fort sérieuses, il faut que je dise à la galerie pourquoi les deux champions sont en présence.

Se rappelle-t-on l'une de mes aventures de jeunesse, et mon premier combat à propos du vêtement nécessaire ? Eh bien ! ce que je faisais avec Paulin Goy pour enlever une culotte, ces Messieurs le faisaient pour disputer une casaque. Mais, hélas ! surviendra-t-il une Clermonde pour leur sauver la vie ?

Les rôles de Mascarille, d'Hector, de Labranche, etc., sont réputés les personnages héroïques de la livrée, et l'on nomme l'emploi de ces grands meneurs d'intrigues, singes de leurs patrons, l'emploi de la *Grande Casaque*. Quiconque endosse cette casaque superbe est censé le chef suprême

(1) On connaît les sachets du grand lama et les rôties de bécasses,

des comiques, et honoré comme tel ; or, Dugazon et Dazincourt prétendaient, l'un et l'autre exclusivement, à cet honneur. Tous deux aspiraient au premier rang ; nul ne voulait partager l'empire. Ces deux frères en Thalie renouvelaient, dans un royaume de quinze toises, l'histoire d'Ethéocle et de Polynice. Chacun d'eux voulait être l'unique à se parer de la casaque rouge, pourpre enviée des princes d'antichambres. Je ne sais si cette malheureuse couleur donne le vertige et porte avec elle quelque chose de fatal, mais nos camarades finirent par se blesser, non dangereusement, mais vigoureusement ; le sang coula des deux parts : nous fîmes cesser le combat. Tout s'était passé dans les règles et avec une sorte de solennité, et quant au sujet de la querelle, comme il fallait bien en finir, on obtint des deux côtés des concessions. Désormais partagée, la *Grande Casaque* fut tour à tour revêtue par Dazincourt et Dugazon, l'un la conservant propre et empesée, l'autre la secouant parfois à en faire des loques de carnaval.

Avec un témoin de la trempe de Dessessarts, on pense bien qu'un duel ne pouvait pas se terminer sans le bouquet obligé : on déjeûna. Chacun y fit raison à son partnaire, et les blessés autant que personne ; notre digne cromorne de la grande écurie avalait des lampées de vin pur à faire plaisir, Auger le suivait de loin, pendant que Dessessarts découpait en habitué deux poulardes du Mans, dont les certificats n'étaient pas bien authentiques : je me souviens du haut-le-corps que fit ce professeur en voyant ces volatiles lardés, et le vigoureux mouvement oratoire qui s'en suivit.

— Mes amis, mes dignes camarades ! s'écria-t-il, ne déshonorez jamais une poularde fine en la déguisant ainsi. La poularde vaut par elle-même. Riche de ses propres attraits, c'est vouloir l'enlaidir que de chercher à la parer. Ne l'offensez jamais en l'enrubanant de cette sorte ; dites à cette Zaïre du Maine, avec l'amoureux Orosmane :

L'art n'est pas fait pour toi, tu n'en as pas besoin.

L'éloquence de Dessessarts enthousiasma Auger, et le mauvais vin de l'hôte le mit dans un tel état, qu'il fut au moment de succomber des suites de ce duel ; mais cet honnête homme n'en réchappa que pour mourir bientôt de chagrin : il perdit toute sa fortune, toute celle de sa famille, dans la banqueroute du prince de Guéméné.

On a beaucoup parlé de cette fameuse faillite, les mémoires du temps ont rapporté là-dessus tant de détails, que je m'abstiendrai d'ajouter quelques pages de redites aux mille pages déjà données ; seulement, je ferai connaître un fait et un document inédits qui ont trait à l'histoire du théâtre.

Lors de la déclaration des trente-trois millions de déficit, les parens du prince de Guéméné s'assemblèrent, et prirent des mesures pour rembourser quelques-unes de ces dettes, et cela, on doit le dire, au prix des plus grands sacrifices.

La femme de ce prince était la fille du prince de Soubise, celui-là même qui composait sa *maison* d'une si galante manière. Bientôt le bruit se répandit qu'il avait été tellement sensible à ce revers, qu'il allait supprimer ses dépenses et renoncer au séjour de Paris pour se retirer dans ses terres ; bientôt aussi un grand mouvement se manifesta parmi les dames de l'Opéra (presque toutes avaient été distinguées par le prince, et la plupart lui devaient le commencement de leur fortune). Guimard se mit en tête de ce mouvement généreux, et proposa à ses amies de donner un grand exemple au monde ; en offrant de rendre au prince de Soubise des bienfaits acceptés en des temps plus heureux, et bon nombre de pensions dont plusieurs pouvaient se passer ; la démarche était digne de Guimard, et les poètes qui avaient déjà chanté son amour pour l'humanité (je parle sans équivoque, au moins), célébrèrent son désintéressement (1). J'ignore quel fut le résultat de cette

(1) C'était une singulière femme que cette danseuse, tout le monde la célébrait, les plus indifférens au théâtre s'intéressaient

CHAPITRE XXVI.

résolution ; mais voici la lettre qui circula dans le monde, et dont cette célèbre danseuse eut long-temps la délicatesse de ne vouloir pas donner de copies. Cette lettre est en nom collectif, et pour ne point manquer à la vérité, je me fais un devoir d'avertir que quelques expressions en ont été changées par les faiseurs d'arabesques galantes, qui se mêlaient de tout alors ; mais le fond de la pensée de reconnaissance s'y trouve, et la délibération de ces dames y est constatée.

« Monseigneur,

» Accoutumées, mes camarades et moi, à vous posséder
» dans notre sein chaque jour du théâtre lyrique, nous
» avons observé, avec le regret le plus amer, que vous
» vous étiez sevré, non-seulement du plaisir du spectacle,
» mais qu'aucune de nous n'avait été appelée à ces petits
» soupers fréquens où nous avions tour à tour le bonheur
» de vous plaire et de vous amuser. La renommée ne nous
» a que trop instruites de la cause de votre solitude et de
» votre juste douleur. Nous avons craint, jusqu'à présent,
» de vous y troubler, faisant céder la sensibilité au respect ;
» nous n'oserions même encore rompre le silence sans le
» motif pressant auquel ne peut résister notre délicatesse.

» Nous nous étions flattées, Monseigneur, que la banque-
» route (car il faut bien se servir d'un terme dont les foyers,
» les cercles, les gazettes, la France et l'Europe entière
» retentissent) de M. le prince de Guéméné ne serait pas
» aussi énorme qu'on l'annonçait ; que les sages précau-
» tions prises par le roi pour assurer aux réclamans les

à elle : une fois elle se cassa la jambe, chacun était inquiet, et une messe fut dite à Notre-Dame pour cette jambe, dont les entrechats damnaient tant de monde. Mais ce ne fut point elle qui la demanda : cette pieuse et bizarre cérémonie se fit aux frais d'amateurs zélés, qui sans doute ne donnèrent pas ses noms et qualités au prêtre.

» gages de leurs créances, pour éviter les frais et les dé-
» prédations, plus funestes que la faillite même, ne frus-
» treraient pas l'attente générale; mais le désordre est monté
» sans doute à un point si excessif, qu'il ne reste aucun
» espoir. Nous en jugeons par les sacrifices généreux aux-
» quels, à votre exemple, se résignent les principaux chefs
» de votre maison.

» Nous nous croirions coupables d'ingratitude, Monsei-
» gneur, si nous ne vous imitions en secondant votre hu-
» manité, si nous ne vous reportions les pensions que nous
» a prodiguées votre munificence. Appliquez ces revenus,
» Monseigneur, au soulagement de tant de militaires souf-
» frans, de tant de pauvres gens de lettres, de tant de
» malheureux domestiques que M. le prince de Guéméné
» entraîne dans l'abîme avec lui (1). Pour nous, *nous
» avons d'autres ressources* : nous n'aurons rien perdu,
» Monseigneur, si vous nous conservez votre estime; nous
» aurons même gagné, si, en refusant aujourd'hui vos
» bienfaits, nous forçons nos détracteurs à convenir que
» nous n'en étions pas tout-à-fait indignes.

» Nous sommes, avec un profond respect, etc.

» A la loge de M^{lle} Guimard, ce vendredi 6 décembre
» 1782. »

(1) Toute la vie de ce prince fut depuis une longue expiation.
Atteint par la révolution, ce seigneur émigra et mourut en 1802,
exerçant une profession mécanique dans un village de la Suisse.
Il s'y était résigné pour ne plus être à charge à ses parens qui
avaient payé une grande partie de ses dettes.

XXVII.

LE MARIAGE DE FIGARO.

Je suis un ancien. — Pourquoi. — Folies de l'année 1784. — Le Théâtre avant le *Mariage de Figaro*. — Lutte de Beaumarchais. — Il est protégé par le comte de Vaudreuil. — M. de Maurepas auteur de parades. — Le garde des sceaux excellent dans les comiques. — Pari à propos de Garrick et de Préville. — Mot du comte d'Artois sur la *Folle Journée*. — On donne la pièce. — Succès. — La reine joue Suzanne, le comte d'Artois joue Figaro.

Depuis quelque temps, ma position à la Comédie-Française était devenue plus belle que je n'aurais jamais osé l'espérer, et cela tout à coup ; j'étais immédiatement après Molé : voici pourquoi.

Un beau jour, Monvel, comédien consommé, auteur agréable, homme du monde aimable et poli, qui aurait pu parcourir sa carrière avec tous les avantages possibles, quitta brusquement la France au moment où le public le voyait avec une sorte d'enthousiasme. Ce brusque départ donna lieu à mille conjectures, et les harpies écrivassières du temps, qui exploitaient l'extraordinaire et le caché

pour écrire à leur façon l'histoire du jour, ne manquèrent pas de jeter sur le papier leurs interprétations odieuses, pour la plus grande gloire de leurs chroniques et l'amusement des oisifs. Le fait est que, depuis long-temps, Monvel était sollicité pour accepter la place de premier comédien et de directeur de la troupe royale française que Gustave-III entretenait à Stockholm avec toute la magnificence d'un souverain ami des arts. Monvel resta plus d'un an avant de prendre un parti; la gloire le retenait au Théâtre-Français; la fortune l'appelait en Suède; il balançait encore; lorsqu'afin de le décider, le roi le nomma son lecteur. Monvel, dont l'amour-propre se trouvait flatté au plus haut point, ne résista plus; mais il y a un contrat avec les comédiens français, il faut le rompre légalement; il y a les gentilshommes de la chambre, il faut obtenir leur sanction. Pour cela il faut du temps, des négociations, peut-être mettra-t-on des bâtons dans les roues; peut-être en appellera-t-on à la générosité de Gustave. Le nœud gordien est serré, faudra-t-il le dénouer fil à fil? ce sera long, et peut-être impossible : ce qu'Alexandre fit avec une épée, Monvel le fera avec une chaise de poste; il usera des deux mots magiques d'alors pour trancher toutes les difficultés : *Fouette, cocher!*

Me voilà donc après Molé; talonnant de près ce coryphée, cet arbitre suprême du noble et haut comique :

JE SUIS UN ANCIEN A MON TOUR!

Pressé de jouir, j'usai de mon droit.

Depuis la mort de Bellecourt on n'avait pas joué *l'Ecole des Bourgeois*. Cette comédie de Dalainval, d'un excellent comique, offrant quelques scènes dignes de Molière, et qui peuvent figurer à côté de celles du *Bourgeois gentilhomme*, cette comédie originale enfin, était oubliée. On parla de la mettre au répertoire : Molé refusa le rôle du marquis. — Je le jouerai, dis-je. — Comment! après mon mari! s'écria madame Bellecourt. — Mais, madame, répliquai-je, si un comédien meurt, la comédie ne meurt pas.

Je jouai donc le marquis, et on fut fort étonné; j'obtins un succès fou, inespéré, et ce succès ne fut point éphémère; car je n'ai jamais quitté ce rôle, je n'y ai jamais été doublé, et c'est par lui que j'ai fait mes adieux au Théâtre-Français.

Je dois dire une circonstance qui, bien faible en elle-même, contribua beaucoup à me faire gagner complètement le public. J'avais remarqué que les gens de qualité ne disaient jamais le mot complet de MADAME à une femme qui n'était pas du haut monde; toute bourgeoise, toute fournisseuse élégante, parfumeuse, brodeuse, gantière et autres, n'étaient qualifiées par eux que de l'abbréviation MAME, supposant que c'était assez des deux tiers du nom pour de telles gens. « MAME... une telle, » disaient-ils, hésitant toujours sur le nom, comme si leur mémoire n'eût pu retenir des appellations si roturières; « MAME... une telle, vos gants ne sont pas de la bonne ouvrière; je me servirai à MAME... une telle autre. » Je m'avisai donc de nommer madame Abraham : « MAME... Abraham. » Cela porta : il ne faut qu'un trait, un linéament imperceptible pour donner le dernier coup de pinceau à un personnage. Bellecourt manqua jadis celui-là, et le public me sut gré de l'avoir trouvé.

Il ne m'avait pourtant guère fallu d'efforts pour obtenir ce succès. Depuis trois ans j'avais fait mes preuves en jouant des rôles analogues dans les diverses sociétés particulières; ce que je venais de montrer au public, au public véritable, était su par cœur du petit public qui m'avait applaudi, soutenu, et qui, pour ainsi dire, avait fait mon éducation. Sans le départ de Monvel, je pouvais donc être un acteur enterré ! et pourtant, il n'y a pas d'orgueil à le dire, puisque le parterre vient de le proclamer, pourtant, avant cela j'étais comédien, j'avais du talent avant cela; oui, certes, j'en avais, je le sentais; car pour cela j'avais travaillé, pensé, médité, je m'étais tourmenté l'âme et le corps, j'avais mesuré mes forces, inter-

rogé mon cœur. Quoi donc! sans la certitude d'avoir du talent, de faire de mon nom un nom qui retentît, aurai-je encore voulu du théâtre? non, j'aurais mieux aimé servir dans un régiment que de traîner une jeunesse oiseuse dans les coulisses, et une vieillesse misérable dans le public. En ce moment, où j'y pense encore, j'en frémis! et pourtant si Gustave III n'avait eu besoin de Monvel... ô Pangloss! Pangloss, est-il vrai que tout soit pour le mieux dans ce meilleur des mondes possibles?

Tout alla assez bien du moins, depuis que j'eus mon franc-parler; les rôles nouveaux devaient m'arriver sans doute. Bientôt il m'en vint un tout petit dans *les Rivaux amis*: Confat, Molé et moi, nous y jouions seuls : nous eûmes un succès. Les journaux me citèrent à côté de Molé : c'était beaucoup. Je ne montrai pourtant dans cette pièce nulle qualité extraordinaire; je pouvais mieux faire, mais le premier battement de mains avait été donné! bientôt.... Ici que je rassure mes lecteurs, et pour leurs prouver que je ne veux pas parler seulement de moi, après avoir noté cet événement qui est une date dans ma vie, je passe à un événement qui est une date pour la Comédie-Française.

Les filles en cerceaux, les femmes en fourreaux (1), les modes à la Malbourough, les fracs écarlates, les boutons noirs, les petits chapeaux, les énormes bourses à cheveux, les gilets à estampes (2). Baquet mesmérien, verges de fer

(1) Cette mode commença en 81. D'Alembert se promenant aux Champs-Élysées, avec le marquis de Caraccioli, observait un jour la nouvelle manière de s'habiller adoptée par les femmes. Elles s'étaient défaites de leurs paniers, vêtues d'une robe légère qui dessinait les formes de leur corps, et, comme disent les artistes, *accusait le nu*, elles attiraient les regards.... même des philosophes. D'Alembert ayant assez fait servir sa lorgnette, s'écria : — Enfin les femmes ont résolu le problème qui les occupait depuis deux mille ans, le secret de pouvoir montrer *leurs charmes* avec décence. Il s'exprimait à la fois en géomètre et en amateur.

(2) Les gilets, en effet, commençaient à devenir des tableaux. D'abord ce furent des fleurs, puis des paysages, des animaux, des

desloniennes, ballons aérostatiques, curés marchands de modes (1), telles furent les merveilles de l'an de grâce quatre-vingt-quatre, où, de par monsieur de Calonne, l'on voyait le chanteur Garat, nommé administrateur en même temps qu'Asvédo, le musicien, et Morel, le rappetasseur d'opéras. La folle année devait être couronnée par quelque chose qui y ressemblât, et qui en rassemblât les traits épars : l'homme qui connaissait le mieux son siècle et ses compatriotes fit jouer *la Folle journée*.

On a tout dit ! s'écrient des gens qui n'ont rien à dire. On a tout dit ! ces mots ont-ils un sens dans l'art ? peut-on tout dire ? est-il donné à une époque de parler de tous les siècles ? les temps se ressemblent donc ?... s'ils ne se ressemblent pas, s'ils ne peuvent se ressembler, si la physionomie des temps est diverse comme celle des individus, il n'est donné à personne de tout dire, parce qu'il n'est donné à personne de tout voir. L'art ne crée pas, il imite ; il a donc un modèle, un modèle dont il suit la destinée, qu'il doit reproduire, qu'il reproduit sans s'épuiser : quand la nature sera stérile, l'art s'épuisera, mais seulement alors ; ne désespérons pas, l'art a du temps devant lui. J'ai vécu soixante ans au théâtre, Voltaire avait tout dit... puis, j'ai entendu parler Ducis, entendu parler Chénier, entendu parler Fabre, puis Colin, puis Picard, puis Etienne, puis Duval ; je suis vieux et il me semble que tout se tait, mais

faits historiques : on finit par y placer les portraits de nos héros ; les Destaing, les de Broglie, les Condé et les Lafayette, eurent les honneurs du gilet ; il n'était pas de petit-maître qui ne se parât de son *gilet des grands hommes*.

(1) Le curé de la paroisse Saint-Sulpice s'était fait marchand de modes. Dans les assemblées qui se tenaient chez lui pour le soulagement des pauvres, une douzaine de clercs, rangés des deux côtés d'une salle, étalaient toutes sortes de jolis chiffons ; les grâces de leur âge et les agrémens de leur figure. Les dames de qualité y allaient beaucoup, quelques autres curés imitèrent cette façon originale d'exciter la charité ; tellement que Mlle Bertin se plaignait de la concurrence.

je me trompe sans doute, rien ne se tait, rien ne se taira, c'est moi qui ne sais plus écouter, ou qui n'ai plus le sens qu'il faut pour entendre; gens à minces vues, critiques acerbes, esprits difficiles, gens à passions, gens soucieux, désespérés, mécontens, atrabilaires, ou seulement légers et frivoles, l'art ne tombe jamais, il se repose quelquefois, l'art est observateur, il a son heure, il l'attend : il mûrit, il prépare, la nature lui fournit ses matériaux, celle-là produira toujours des objets qui, aux vues courtes, paraîtront semblables, objets pourtant variés entre eux. Mais il faut l'œil d'un homme supérieur pour démêler cette extrême variété dans leur ressemblante apparence, Beaumarchais s'était dit tout cela quand il entreprit *le Mariage de Figaro*.

On a rapporté avec raison de cette comédie qu'il fallait moins d'esprit pour la faire que pour la faire jouer, certainement il en fallait beaucoup pour l'un et pour l'autre; mais la faire jouer vers la fin du XVIII^e siècle, c'était déjà un commencement de révolution; car, ainsi qu'on le verra, la grande sensation produite par *le Mariage de Figaro*, dans l'opinion, fut encore plus politique que théâtrale.

Pour bien comprendre le remue-ménage que fit cette singulière comédie, je crois qu'il est nécessaire de connaître la situation de notre scène comique, quand Beaumarchais vint audacieusement braver les règles, et briser le vieux moule dramatique.

Plusieurs causes avaient amené le dépérissement du théâtre. La comédie, avec la prétention d'être plus épurée et plus décente, ce qui la rendait fausse, insipide et froide, était devenue tous les jours plus timide. N'osant plus traiter de grands caractères, des passions fortement prononcées, ni des ridicules trop connus ou trop vulgaires, elle s'était renfermée dans le cercle étroit de l'esprit de société, tâchant de suppléer à la force comique par l'intérêt du roman; aux saillies originales d'une satire vive et gaie par des portraits, des maximes et des tirades ; ce n'étaient pas,

encore une fois, les sujets qui manquaient au poète, c'était le poète qui manquait aux sujets, et, disons-le aussi, la liberté de les traiter avec indépendance et énergie sur le théâtre de la nation.

Nos mœurs et notre esprit étaient d'ailleurs changés, non-seulement depuis Molière, mais encore depuis les comiques du second ordre qui avaient marché plus ou moins heureusement sur ses traces. Nos petites maîtresses, celles qui faisaient de l'esprit ou tenaient bureau d'esprit, ne pouvaient déjà plus assister sans vapeurs aux ouvrages du père de notre comédie ; le style de cet homme divin n'était pas assez châtié, et leurs oreilles se trouvaient blessées des termes prétendus équivoques et des expressions un peu libres, jetées comme au hasard dans quelques-unes de ses pièces. La cour polie de Louis XIV n'en avait pas rougi ; nos femmes *usagées* du XVIII^e siècle n'admettaient point de telles licences, il n'y avait pas jusqu'à nos courtisanes qui ne se couvrissent du voile de la modestie, et dont l'hypocrite pruderie ne se trouva alarmée au moindre mot à double entente. Nos meilleurs auteurs comiques, parmi les successeurs de Molière, étaient à peine joués : on applaudissait Regnard du bout des doigts, Dancourt était repoussé de la scène, on disait Lesage grossier, Destouches seul se soutenait par le seul motif que ses personnages discutaient avec une raison froide qui était entendue du monde à la mode.

D'ailleurs, les chefs-d'œuvre mesquins de nos faiseurs de vaudevilles, nos *Jeannots*, nos *Jérômes-Pointus*, nos pantomimes et nos bateleurs de la foire l'emportaient sur la bonne comédie. Le public n'avait plus le goût du bon et était blasé sur le mauvais. Dans cet état de choses, la décadence de l'art était visible. Les Palissot, les Rochon, les Vigée, les Cailhava, n'avaient rien fait que de médiocre ; un seul homme, Beaumarchais, venait de montrer plus de gaîté et de talent comique que tous les autres auteurs dans le même genre. Il manquait, il est vrai, de goût et de juge-

ment, il aimait mieux faire des monstres à la manière espagnole que de véritables comédies, et son succès du *Barbier de Séville* ne l'avait point ramené à la bonne route; toutefois ce *Barbier* lui donna l'idée de *la Folle Journée* ou des *Noces de Figaro*.

On en parlait depuis longtemps dans les cercles, dans les foyers des spectacles, dans nos petits soupers, et nous n'en avions point encore de notion positive à la Comédie-Française. Cependant l'auteur lisait sa pièce partout. Ayant assisté à une de ces lectures chez M^me la duchesse de Villeroi, mais sans avoir pu en rien saisir que par fragmens et à la dérobée, tant il y avait foule, tant il fallut me tenir sur la pointe des pieds (comme vingt autres) pour attraper quelque chose au passage, j'en aurais su fort peu si M. le comte de Lauraguais ne m'en avait parlé le lendemain.

C'est un vrai fouillis dans le goût des *Journées espagnoles*, me dit-il, de manière qu'à force d'aimer le changement et la nouveauté, nous revenons précisément au point d'où nous étions partis..... On trouve pourtant dans ce pot-pourri beaucoup d'esprit, de gaîté, et même des situations comiques, au moins dans les trois premiers actes; en totalité, c'est un monstre dramatique, mais qui n'en est pas moins susceptible d'un succès d'autant plus dangereux, que dans ce cadre espagnol est retracé vigoureusement et comiquement le tableau de nos mœurs actuelles, celui des mœurs et des principes de la meilleure compagnie, et que ce tableau, où les petits se moquent des grands, est fait avec la hardiesse et l'impudence d'un factieux épaulé. Jusqu'ici le roi ne veut pas accorder la permission de représenter dans sa capitale *le Mariage de Figaro*; mais j'ai ouï dire à Baumarchais qu'il allait en distribuer les rôles, et faire répéter pour jouer sa pièce, à Maisons, chez M. le comte d'Artois;— je ne demande qu'une chose ensuite, a ajouté l'audacieux poète, c'est que l'ouvrage paraisse bien dangereux, qu'on s'y oppose bien fort, et que le roi surtout

CHAPITRE XXVII.

continué à s'en mêler, et j'arriverai bientôt à la Comédie-Française : *des ennemis et des obstacles, et je réussirai.*

En effet, dès le mois d'avril 1783, nous reçûmes l'ordre d'apprendre, pour le service de Versailles, *le Mariage de Figaro*, ou *la suite du Barbier de Séville*. Comme M^{me} Campan m'avait dit qu'après avoir lu elle-même le manuscrit à leurs majestés, le Roi avait déclaré que cette pièce était *injouable*, je ne fus pas peu surpris d'un ordre d'où l'on pouvait inférer qu'un ouvrage qui n'avait pas semblé assez décent pour le théâtre de la ville le parût assez pour celui de la cour. Je fis part à mes camarades de ce que m'avait confié à cet égard M^{me} Campan, et nous en conclûmes, ou qu'il y avait erreur, ou que l'auteur avait fait des changemens considérables à sa pièce, et, parce que nous désirions ardemment la jouer, nous finîmes par être bien persuadés que, justifiée par le succès qu'elle obtiendrait à Versailles, elle ne tarderait pas à être donnée à Paris.

Beaumarchais vint lui-même confirmer nos conjectures, il fit devant nous une lecture raisonnée de sa pièce : il lisait avec entraînement, on pense s'il enleva tous les suffrages ; depuis longtemps nous n'avions pas été si puissamment remués. C'était à qui jouerait dans l'ouvrage. Avant tout, il avait eu l'heureuse inspiration de se concerter avec M^{lle} Contat pour la distribution des rôles, j'eus même mon droit d'avis dans cette importante affaire. Préville, à qui le rôle de Figaro fut offert en premier lieu, le refusa pour prendre celui de Brid'oison, rôle jugé subalterne à la lecture, et dont il fit un diamant à la représentation. Le personnage principal fut dévolu à Dazincourt ; bien que ce fût un talent sans éclat, et, pour ce nouveau rôle de Figaro, un acteur d'une médiocrité trop perfectionnée, l'auteur le trouvant prêt à suivre ses avis, et facile à se laisser diriger, lui confia la cheville ouvrière de son drame ; d'ailleurs, comme il allait jouer le rôle d'original, par là il échapperait à la comparaison qui eût été dangereuse si l'on eût vu

Préville avant lui. On se doute bien, sans que j'aie besoin de le dire, que le comte Almaviva fut donné à Molé, qui déjà l'avait si bien rendu dans le *Barbier de Séville*; quant au rôle de la soubrette, Beaumarchais était trop galant et connaissait trop bien ses intérêts, il avait une trop grande finesse de tact pour ne pas l'offrir à celle qu'il avait appelée comme son conseil privé. M^{lle} Contat, qui tous les jours obtenait de nouveaux succès, promit de rendre bon compte de Suzanne. La tendre comtesse échut à M^{lle} Sainval, et enfin M^{lle} Olivier, jeune, gentille, accorte, leste, œil brillant, pied mignon, taille fine, et avec ce teint d'Anglaise que le chevalier de Grammont compare à une jatte de lait dans lequel on aurait effeuillé des roses, prit le jeune page, le charmant Chérubin. Pour moi, qui tenais la plume dans cette distribution, je fus plus d'une fois tenté de glisser mon nom entre les noms de ces élus, tant je prévoyais que la pièce exciterait l'engouement; mais les premiers plans étaient dignement remplis, et je ne me croyais pas encore assez de force pour jouer un rôle accessoire, il était donné au seul Préville de se montrer un aigle dans les Brid'oison; Grippe-Soleil s'offrit vainement à moi, je lui tins rigueur.

Grand mystère cependant et sur le temps et sur le lieu où cette comédie devait être représentée pour la première fois. Le bruit se répandit, dans le courant de mai, que ce serait dans les petits appartemens; ensuite on dit qu'on avait désigné Trianon, puis Choizy, Bagatelle, Brunoy. Les premières répétitions se firent fort secrètement à Paris sur le théâtre des *Menus* par une tolérance tacite accordée à Beaumarchais avec la protection de M. le comte d'Artois; son altesse cédait en cela à l'influence de la société de la reine, dirigée à peu près par l'élégant, le chevaleresque, l'aimable comte de Vaudreuil, qui voulait beaucoup de bien à Beaumarchais, et, puisque j'ai habitué mes lecteurs à mes parenthèses, je dirai pourquoi.

Les deux amateurs de France les plus renommés pour jouer la comédie étaient, ce même comte de Vaudreuil, le

Molé de la société de la reine, et M. Hue de Miromesnil, pour le moment garde-des-sceaux, le Scapin le plus fin, le plus délié et le plus véritablement comique d'entre les acteurs de société, le Dugazon enfin des soirées dramatiques du ministre Maurepas (1). Tous deux se piquaient d'une grande science théâtrale, il n'était pas un seul fait de l'histoire de la Comédie qu'ils ne connussent, pas une particularité sur les comédiens qui leur fût échappée.

Il arriva qu'un soir, à la suite d'une des parades que monsieur de Maurepas composait et qui étaient rendues à ravir par monsieur de Miromesnil, ce dernier, contrefaisant un ivrogne, avait été fort applaudi, excepté par monsieur de Vaudreuil, qui donna pour raison que cette ivresse lui avait paru fausse, outrée, et en tout point contraire aux *principes*. Comme on se récria sur ce terme de principes ! Monsieur de Vaudreuil posa pour axiome ceci : « Monsieur de Miromesnil cherche à chanceler, les ivrognes cherchent à se retenir ; monsieur de Miromesnil cherche à perdre l'équilibre, et l'ivrogne, qui va tomber cherche à le rétablir. Le comique de cette position est justement dans le travail de celui qui veut résoudre la solution du problème de la pesanteur et qui tâtonne sur ses points d'appui : il ne fléchit pas parce qu'il est affaibli, le vin donnant des forces, mais il fléchit parce qu'il perd la mémoire *du marcher*; c'est dans le haut du corps qu'on est ivrogne, et surtout dans les yeux ; il faut qu'on voie le travail de l'imagination qui cherche et ne se souvient pas, qui essaie, et, se trouvant déçue, revient sur elle-même,

(1) Il parut, en 83, une diatribe sanglante, comme toutes celles qu'on faisait alors, elle était intitulée : *Très-humbles remontrances de Guillaume-Nicodème-Volanges, dit Jeannot, acteur des Variétés amusantes, à monseigneur de Miromesnil, garde-des-sceaux de France*; elle avait trait à ce talent de jouer la comédie; mais qui ne la jouait pas alors?

se gronde, essaie de nouveau, puis quelquefois, désespérant, jette, comme on dit, sa langue aux chiens. M. de Miromesnil a agi tout contrairement, il s'est dit :— Allons à gauche, à droite, en avant, en arrière, fléchissons sur nos jarrets, trébuchons, quittons la terre ; et l'ivrogne se dit : — N'allons ni à droite, ni à gauche, ni en avant, ni en arrière, et surtout ne quittons jamais la terre, rappelons notre mémoire pour ne pas tomber, il faut se tenir droit!— En conséquence, vous voyez l'ivrogne se cramponnant au sol par les pieds, ne les levant qu'avec précaution et comme si, à chaque pas, il fallait dévisser un écrou : voilà l'ivrogne! en était-ce ainsi de monsieur de Miromernil ?

On fut étonné de cette leçon de professeur, qui contrastait si fort avec les mœurs et le brillant de monsieur de Vaudreuil, et comme chacun s'apprêtait à lui en faire des complimens légèrement épigrammatiques :—Ne vous moquez pas, messieurs! ceci n'est qu'une citation : c'est du Garrik, du Garrik que monsieur de Lauraguais a entendu, présent à une lutte entre ce comédien anglais et notre Préville. Monsieur de Lauraguais fut témoin de la leçon, sur les boulevarts, où notre grand comique l'exécuta devant des ouvriers et les rendit dupes, ce qu'il n'avait pas fait auparavant à quelque distance de là.

Après cette preuve et la citation de telles autorités, tout le monde était tenté de se rendre et de déclarer M. de Miromesnil atteint et convaincu de s'être fait applaudir en usant de la fausse monnaie de théâtre ; mais lui, avec ce ton de politesse qui contribua à lui donner les sceaux, autant peut être que ses talens (en comptant celui de jouer la comédie), contredit M. de Vaudreuil sur l'authenticité de l'anecdote, et surtout sur l'endroit où elle s'est passée, la plaçant, lui, aux Champs-Elysées, et prétendant qu'il y avait là contre M. de Lauraguais un *alibi* : il offrit même à M. de Vaudreuil de parier pour les Champs-Elysées à l'exclusion des boulevarts, M. de Vaudreuil était piqué

d'honneur ; mais il hésitait un peu, le pari étant considérable, et d'ailleurs M. de Lauraguais, son autorité, se laissant parfois aller à quelque excès d'imagination, il y avait lieu d'examiner, quand Beaumarchais, alors favori de M. de Maurepas, vint dire à l'oreille du comte de Vaudreuil : « Pariez, je pars, je reviens et vous aurez gagné. » M. de Vaudreuil paria, et on se disposait à faire décider la question par Préville, lorsque Beaumarchais survint avec une lettre de Garrik, établissant que les boulevarts avaient été le lieu de la scène des deux grands comédiens.

L'empressement de Beaumarchais lui valut l'amitié de M. de Vaudreuil, qui plus tard se souvint d'un petit service en en rendant un grand, inappréciable même pour ceux qui connaissent le caractère tenace de l'écrivain.

Je reviens au fameux *Mariage*.

Il fut enfin décidé que ce serait sur ce même théâtre des *Menus* qu'on jouerait la pièce ; mais pour quels spectateurs ? par l'ordre et aux frais de qui ? au lieu de s'éclaircir, ce secret parut de plus en plus se voiler de nouveaux nuages. Enfin on prit jour le vendredi 13 juin, après trente répétitions dont les dernières furent à peu près publiques. La cour et la ville briguèrent des loges, tout Paris se disputa les billets. Beaumarchais qui ne faisait rien comme les autres, avait distribué de jolis cartons taillés en losange, rayés à la *Marlborough*. La veille même de la première représentation, toute la cour en parlait ouvertement ; mais quand il en fut question dans les carosses du Roi, les billets étaient distribués.

Il n'y avait que M. Lenoir, lieutenant de police, et M. le maréchal de Duras, premier gentilhomme de la chambre de service, qui n'avaient pas l'air d'être dans le secret de la fête, c'est-à-dire ceux-là précisément qu'on ne pouvait se dispenser d'avertir : « J'ignore, disait le matin même M. Lenoir, par quelle permission l'on donne ce soir la pièce de M. Beaumarchais aux *Menus* ; ce que je crois

bien savoir, c'est que le roi ne veut pas qu'on la joue... »
Ce ne fut qu'entre midi et une heure qu'on reçut aux *Menus* et à la police un ordre exprès du roi d'arrêter la représentation. L'écrit de S. M. qui nous fut envoyé à la Comédie par le ministre de Paris portait défense, *sous peine de désobéissance*, de jouer *les Noces de Figaro*. Personne n'était prévenu dans Paris. On peut s'imaginer la surprise générale, lorsqu'à six heures on renvoya six à sept cents voitures en disant qu'on ne jouerait pas. Nous étions au désespoir, attendu que cet ouvrage avait excité une telle curiosité, que même en ne réussissant pas il ne pouvait manquer de nous valoir beaucoup d'argent; Beaumarchais seul disait que la défense serait révoquée : Beaumarchais était imperturbable.

Le lendemain, nous fûmes mandés ainsi que les acteurs de la Comédie-Italienne, par le lieutenant de police, qui nous fit la défense expresse de la part de sa majesté de représenter la pièce en question sur quelque théâtre et *quelque part* que ce pût être.

Tout autre que Beaumarchais aurait été atterré de la manière éclatante dont sa pièce venait d'être défendue, avec ces formes que le pouvoir du trône n'emploie ordinairement que dans les affaires dont l'importance semble mériter de faire intervenir des ordres particuliers, revêtus du nom et de la toute-puissance de la majesté royale. Mais Beaumarchais était loin de se décourager, il connaissait son époque, il avait étudié son public, tout ce qui ressemblait à de l'opposition était saisi avec avidité. L'opinion, les vaudevilles, les sarcasmes, les caquets d'en bas et d'en haut, étaient au service de quiconque se montrait l'antagoniste du pouvoir; on aimait le roi, et pourtant il y avait une lutte contre la cour, non point encore contre la reine personnellement, mais contre les grands. Maintenant que tant d'événemens se sont passés, je me rends à peu près compte de ces attaques perpétuelles; jadis les intrigues de

la cour tenaient à des mœurs plus fortes et s'exerçaient sur des objets d'une plus haute importance. Les grands se rendaient nécessaires ou redoutables. Mais en ces temps, tous se bornaient à plaire ou à flatter; l'activité, l'esprit et le courage étaient comptés pour peu ; la souplesse et la patience, voilà ce qui faisait parvenir. L'imposant dans le caractère, la noblesse dans les sentimens, n'étaient plus compris, la vanité était le mobile de toutes les actions et la fortune en était le terme. Les hommes se rapetissaient pour se glisser jusqu'aux places, au lieu de mériter d'y arriver par des talens supérieurs. Les femmes étaient les instrumens de l'avancement, et la galanterie, non point une galanterie ouverte comme sous Louis XV, mais une galanterie masquée, avait pris la place de l'amour qui ennoblit quand l'autre dégrade, en un mot petits intérêts, petits hommes, petites choses, prétentions rasant le sol, voilà Versailles. On n'en voulait certes pas aux grands noms dont la France s'honore; la noblesse des Montmorency, des Choiseul, des Richelieu et des Rohan, réveillait encore de nobles souvenirs, mais la noblesse qui savait précisément à quelle heure le roi se couche, précisément à quelle heure il se lève, et comment un tabouret s'obtient à la cour, cette noblesse était moquée, et, le dirai-je? moquable, et c'était en grande partie celle-là qui assiégeait les portes de Versailles : ainsi l'objet de l'ambition devenu ridicule rendait mièvres les ambitieux; contre eux, au moindre événement, se levait un peuple inconnu, sorti de je ne sais où, composé de mille élémens, d'ouvriers, de bourgeois, d'écrivains, de magistrats, de nobles et de grands eux-mêmes, et, d'un concert unanime, une opposition formidable, maligne, frondeuse, se présentait et attaquait à outrance.

Beaumarchais savait qu'il avait quelque part cette force et que tôt ou tard elle lui viendrait en aide. Aussi disait-il tout bas à ses amis que sa pièce serait jouée. En attendant, il paya seul et avec le ton d'impertinence qu'il donnait aux

affaires, tous les frais occasionnés par les répétitions de sa comédie, frais qui se montaient à dix ou douze mille livres. Supposez un auteur pauvre pourtant, et jamais le public n'eût connu l'ouvrage le plus original de notre théâtre.

Du reste l'événement ne fit qu'ajouter à la célébrité anticipée du *Mariage de Figaro*, et irrita d'autant plus le désir que montrait le public de voir enfin cette pièce entrer dans son domaine.

Beaumarchais, avec son habitude du terrain de la cour, s'attacha dès-lors à intéresser adroitement l'amour-propre du comte d'Artois, piqué de n'avoir pu lui servir d'égide, tandis qu'en même temps, et par M. de Vaudreuil, il parvint à aiguillonner au plus haut degré la curiosité de la société particulière de la reine, à qui désormais chacun venait tour à tour parler de ces *noces éternelles*.

Enfin le poète infatigable trouva le moyen de revenir à son chemin par un détour. Dans les premiers jours de septembre, M. de Vaudreuil témoigna lui-même à Beaumarchais le désir de voir jouer à sa campagne de Genevilliers, devant quelques personnes de la cour, ses noces de Figaro. L'auteur rusé qui avait préparé son thème représenta au comte de Vaudreuil, avec une feinte humilité : — « que la défense de laisser jouer un ouvrage *si innocent* avait élevé contre sa comédie un soupçon d'immoralité qui ne lui permettait d'en souffrir la représentation quelque part que ce pût être, que lorsque l'approbation d'un censeur l'aurait lavée de cette tache. » Ce motif sembla d'un homme raisonnable, d'un auteur qui s'exécutait avec pudeur et modestie, et on lui en sut un gré dont on le récompensa en lui accordant le censeur qu'il désirait. On choisit pour cette mission délicate M. Gaillard de l'Académie française qui, au fait de tous les mobiles secrets, donna son approbation, moyennant quelques sacrifices consentis par l'auteur.

Grace à des changemens de peu d'importance, mais qu'on fit sonner bien haut, M. de Vaudreuil demanda et eut la permission de faire jouer chez lui, à Genevilliers, par

les comédiens français, la pièce de Beaumarchais ; cette représentation était censée en petit comité ; il s'y trouva néanmoins trois cents personnes. La reine, le comte d'Artois et quelques dames parmi les intimes de sa majesté y assistaient en loge grillée. L'élite de la cour et de la ville y était.

Quelque difficulté qu'il y ait presque toujours à rendre fidèlement ces termes expressifs qu'un homme qui veut peindre à grands traits laisse échapper dans la liberté de la conversation, je ne puis me refuser de consigner ici le jugement *très-précis* que porta de cette comédie M. le comte d'Artois. Le roi lui ayant demandé le lendemain de cette représentation d'essai ce qu'il en pensait : — « Faut-il vous le dire, sire, lui répondit son altesse, à l'oreille (la scène se passait dans l'appartement de la reine) ; faut il vous le dire en deux mots? L'exposition, l'intrigue, le dénouement, le dialogue, l'ensemble, les détails, depuis la première scène jusqu'à la dernière, c'est du... *tempérament*, et puis encore du *tempérament*. » Le roi rit beaucoup, on voulut savoir le mot : l'impossibilité de le répéter tout haut suffit sans doute pour le laisser deviner, et moi qui ne veux pas blesser les yeux de mes lecteurs, j'avoue que je viens de me permettre pour la prose nerveuse de son altesse, le genre de variantes que se permettait Auger pour les vers de Racine; mon mot de quatre syllabes est ici pour un autre qui n'en a que deux... — « Comment, dit plus tard Arnould, à propos de ce jugement énergique, une comédie faite avec ce fond-là ne serait-elle pas un ouvrage de génie. »

On jugea assez généralement par le succès de la représentation de M. Vaudreuil que cette comédie ne serait pas perdue à jamais pour la capitale. On fut instruit cependant que la plupart des spectateurs avaient déclaré la pièce très-immorale et absolument inadmissible sur un théâtre public; mais d'un autre côté on calcula la puissance et les ressources du génie de Beaumarchais, on savait qu'il redoutait bien moins tout le mal qu'on pouvait dire de son

ouvrage que l'entier oubli auquel les derniers ordres du roi semblaient l'avoir condamné; la représentation de Genevilliers l'avait tiré de son oubli, et c'était là tout ce qu'il désirait. Son adresse, une fécondité de moyens prêts à se plier au temps, au caractère des personnes et des circonstances; une ténacité dont l'audace n'avait point encore offert d'exemple, tout garantissait que ses ressources et son imperturbable opiniâtreté seraient plus qu'en raison des obstacles opposés par le gouvernement, que tant de difficultés ne serviraient même qu'à aiguillonner son amour-propre; car Beaumarchais s'était dit depuis longtemps : « l'univers civilisé a les yeux ouverts sur mes NOCES et sur moi; l'Angleterre, l'Allemagne, l'Espagne et l'Amérique, théâtres d'autres exploits et d'autres réussites, me contemplent, l'honneur de mon crédit tient à ce que ma pièce soit jouée.... ELLE LE SERA. »

Beaumarchais n'ignorait pas que non-seulement M. le garde-des-sceaux et M. le lieutenant-général de police s'étaient constamment opposés à la représentation du *Mariage de Figaro* (j'ai dit que l'opposition personnelle du roi lui semblait à peine un obstacle), mais que M. le baron de Breteuil, ministre de Paris, était assez prévenu contre l'ouvrage..... C'est pourtant ce ministre qu'il va se rendre favorable : il a déjà calculé tout le parti qu'il peut tirer du caractère et de la position du baron de Breteuil dévoué à la reine et au comte d'Artois, très-accessible d'ailleurs dans son beau cabinet bleu, aux séductions mondaines. Il le fait solliciter par les plus jolies, et peut-être parmi ces solliciteuses en fut-il qui se donnèrent l'apparence de n'être pas intraitables. Pendant cette manœuvre agaçante, il fait agir d'autres ressorts, il met en jeu le crédit du prince, il parvient à faire parler la reine elle-même; tous donnent au ministre l'assurance, qu'outre les corrections et les adoucissemens exigés, pour le *Mariage de Figaro*, par M. Gaillard de l'Académie française, l'auteur en propose de plus considérables encore. Le ministre, revenant peu à peu de

ses préventions, déclare néanmoins qu'avant de s'intéresser à l'ouvrage, il veut en entendre une lecture attentive, à laquelle assisteront des hommes de lettres de son choix.

Le jour est fixé. Beaumarchais arrive avec son manuscrit chez le ministre où se trouvaient déjà réunis MM. Gaillard, Champfort, Rulhière, Mme de Matignon et deux ou trois autres personnes de la société intime de cette dame, fille du ministre. On prend place, on écoute. D'abord Beaumarchais débute par annoncer qu'il se soumettra *sans réserve* à tous les retranchemens, à toutes les corrections dont ces messieurs et même ces dames, trouveront son ouvrage susceptible; il lit, on l'arrête, on lui fait des observations, on discute; à chaque interruption il cède, puis revenant sur ses pas il finit par défendre les moindres détails, avec une adresse, une verve, une force de logique, une séduction de plaisanterie et de raisonnemens qui ferment la bouche à ses censeurs; on rit, on s'amuse, on applaudit : « c'est un ouvrage unique! » chacun veut y être pour quelque chose, on ne rature pas, on ajoute. M. de Breteuil trouve un mot, Beaumarchais le prend et remercie du cadeau : « ce mot sauvera le quatrième acte! » Mme de Matignon donne la couleur du ruban du petit page, cette couleur est adoptée, elle fera fureur : « qui ne voudrait porter les couleurs de Mme de Matignon! » Mais le mot de M. de Breteuil ne sera pas entendu, l'élégant ruban ne verra pas le jour, si le second Figaro ne fait pas son apparition éclatante.

Il la fera!

— Non, disait M. de Champfort, parlant de cette séance, non, je n'ai jamais entendu un tel magicien! tout ce que dit Beaumarchais pour l'apologie de son ouvrage l'emportait infiniment par l'esprit, par l'originalité, par le comique même, sur tout ce que sa nouvelle comédie offrait de plus ingénieux et de plus gai. Il me semblait voir, ajoutait-il, un homme joyeusement grisé de champagne, broyant entre ses dents des cristaux à facettes, et les jetant à tort et à travers au visage de ses auditeurs.

★

Il jeta du moins de la poudre aux yeux de M. de Breteuil, et, le mardi 27 avril 1784, notre orgueilleuse affiche s'étalait dans tout Paris, éclatante de ce titre :

LE MARIAGE DE FIGARO

ou

LA FOLLE JOURNÉE.

Dix heures avant l'ouverture des bureaux, la capitale entière, je crois, était à nos portes. Quel triomphe pour Beaumarchais! S'il aimait le bruit, il en fit : non-seulement il traînait à sa suite les amateurs et les curieux ordinaires; mais toute la cour, mais les princes du sang, mais les princes de la famille royale; il reçut en une heure cinquante lettres de solliciteurs de toute espèce qui se mettaient à genoux pour avoir des billets d'auteur et lui servir de *battoirs*. Dès onze heures, M^{me} la duchesse de Bourbon avait envoyé ses valets de pied au guichet pour attendre la distribution des billets, indiquée pour quatre heures seulement; dès deux heures, M^{me} la comtesse d'Ossun forçait son caractère, et faisait politesse à tout le monde pour passer; au même moment, M^{me} de Talleyrand mentait à sa renommée, et payait triple une loge; les cordons bleus étaient confondus dans la foule, se coudoyant, se pressant avec les savoyards; la garde fut dispersée, les portes enfoncées, les grilles de fer brisées, on entrait, on se pressait, on s'étouffait..... heureux qui faisait un pas en avant ! La plupart n'ayant pas de billets jetaient en passant leur argent aux portiers. Impossible d'être tour à tour plus humble, plus hardi, plus empressé pour obtenir une grace de la cour que ne l'étaient tous nos jeunes seigneurs pour s'assurer d'une place. Et chez nous, dans l'intérieur, autre spectacle ! C'était un cliquetis d'assiettes, un bruit de fourchettes, de bouteilles débouchées, de vin versé, à assour-

CHAPITRE XXVII.

dir ; notre sanctuaire était un cabaret ! Trois cents personnes dînaient dans nos loges, pour être plus à portée des bureaux à l'ouverture ; la grosse marquise de Montmorin tenait à peine dans le joli réduit de Mlle Olivier ; la gracieuse Mme de Sénectère égara son dîner dans la bagarre, et il fallut avoir recours à Desessarts, qui n'était jamais au dépourvu, pour qu'elle eût à manger un morceau sur le pouce.

Et dans la salle quel auditoire ! nommerai-je les illustres seigneurs, les nobles dames, les artistes à talens, les auteurs renommés, les riches du monde, qui se trouvaient là? Quel brillant cordon de premières loges ! La belle princesse de Lamballe, la princesse de Chimay, l'aimable duchesse de Polignac, la nonchalante madame de Lascuse, madame d'Ararey, la spirituelle marquise d'Andlau, la suprême madame de Châlons, madame d'Estournel, la duchesse de Lauzun, à la vive physionomie ; mesdames de Laval, d'Esparre, d'Escars, la belle madame de Balby, madame de Simiane plus belle encore, mesdames de la Châtre Matignon, Dudreneuc dans une même loge, tout cela brillait, parlait, se saluait ; c'étaient des bras arrondis, de blanches épaules, des doigts effilés, des cous de cygne, des rivières de diamans, des colliers de perles, des étoffes de Lyon, bleues, roses, blanches, des arcs-en-ciel mouvans, jolis, animés, s'agitant, se croisant, papillonnant, tout cela impatient d'applaudir, impatient de dénigrer, tout cela pour Beaumarchais et DE PAR BEAUMARCHAIS !

Devant un tel public la pièce fut parfaitement jouée : Dazincourt même parut chaleureux à force d'intelligence. Préville fit du rôle de Brid'oison un petit chef-d'œuvre de caractère. Mlle Sinval, dans la comtesse, montra un talent qu'on ne lui soupçonnait pas dans la comédie. Molé ajouta à la perfection toujours croissante de son jeu dans le comte Almaviva. Mlle Olivier ravit le public dans le petit page, elle fut espiègle, folle, ses yeux étincelaient à allumer un

incendie... et M^lle Contat? Oh! que Beaumarchais fut bien inspiré de donner à cette actrice, alors en possession de l'emploi des *grandes coquettes*, un rôle de soubrette! Combien son brillant succès dans Suzanne prouva qu'il avait heureusement présumé de la souplesse de son talent! La pièce était à peine finie, que Préville, surpris, enchanté, vint lui sauter au cou devant tout le monde, puis à haute voix dit ceci : — « Voilà la première infidélité qu'on m'ait fait faire à M^lle Dangeville. »

Les vingt premières représentations de cet ouvrage valurent à la Comédie-Française cent mille francs ; à la vingt-septième, l'affluence était toujours la même, on vint de la province, on vint de l'étranger ; le phénomène unique de Figaro se soutint dans tout son éclat au-delà de la soixante-quinzième représentation : il n'y avait pas d'exemple d'un pareil succès dans les annales du théâtre. « Je sais quelque chose de plus fou que ma pièce, disait Beaumarchais, c'est le succès. » Rien n'y manqua, pas même l'épigramme, cette petite honnêteté littéraire ne lui fut point épargnée; mais le poète avait les reins forts, il considérait d'ailleurs tout sarcasme bien tourné comme un coup de baguette sur le tambour de la renommée, il aimait le combat encore plus pour le combat que pour la victoire, cette fois pourtant il ne pouvait la demander plus complète.

C'était beaucoup d'être joué chez nous ; mais Beaumarchais voulait aller à l'impossible, il y parvint : sa pièce fut jouée chez la reine, par la reine, devant le roi qui l'avait défendue; par le comte d'Artois, qui l'avait si vigoureusement jugée, et comme tout devait être miracle dans ce fait théâtral, S. A. d'Artois endossa la petite veste galonnée de Figaro, et débita passablement le rôle sans faute de mémoire ; c'était chose curieuse que tous ces grands charmés de s'amuser à leurs propres dépens! que cette autorité souveraine se bernant elle-même! c'était chose inouïe à entendre que ceci dans la bouche d'un prince du sang : « Parce que vous êtes grand seigneur, vous vous

croyez grand génie. Noblesse, fortune, un rang, des places, tout cela rend si fier! Qu'avez-vous fait pour tant de bien? *Vous vous êtes donné la peine de naître!* » N'y a-t-il pas à rappeler ici, mais avec un sentiment plus pénible, le mot de Guimard, à propos des courtisanes :

« Je ne croyais pas qu'il fût si amusant de se voir pendre en effigie. »

Beaumarchais n'avait jamais soupçonné lui-même que Paris et la cour ne pouvant se rassasier de sa *Folle journée*, cette comédie ferait époque dans l'histoire du Théâtre, et dans l'histoire plus curieuse encore de nos fantaisies, de nos engouemens et de nos inconséquences. Ce succès prodigieux fut dû principalement à la conception de l'ouvrage, conception aussi folle qu'elle était neuve et originale. A chaque instant l'action semble toucher à sa fin, à chaque instant l'auteur la renoue adroitement et sans effort; il s'y permet d'ailleurs les sarcasmes les plus vifs sur tous ceux qui, pour leur malheur, avaient eu quelque chose à démêler avec lui, et ces gens-là, on les connaissait, et on les nommait! cette plaidoirie, cette satyre, ce drame, cette comédie ou cette galerie de tableaux fut pour l'auteur vindicatif une sorte de ménagerie où il semblait qu'il s'amusât à traîner en lesse ses personnages, comme des animaux de la foire Saint-Laurent; faits pour divertir les spectateurs et créés exprès pour les menus plaisirs du malin Figaro; car Beaumarchais c'était Figaro, c'était bien lui! le portrait était frappant de ressemblance; la plupart des événemens qui avaient rendu son existence si singulièrement célèbre étaient là : là aussi était toute l'époque. Il traita surtout avec une hardiesse dont nous n'avions pas encore alors d'exemple, les mœurs des grands; il osa parler gaiement des ministres d'alors, de la Bastille, de la liberté de la presse, de la police et des censeurs; il crut même devoir à ces derniers une marque de reconnaissance toute particulière, et c'est encore un trait qui doit être ajouté à l'histoire de cette singulière comédie.

Voila ce qu'il n'appartenait qu'à Beaumarchais d'oser, cinq ans avant la révolution dont il fut le véritable précurseur, et de l'oser avec un succès tel que l'éclat n'en a pas même été affaibli en passant au travers des vicissitudes qui ont si long-temps affligé la scène française.

XXVIII.

LA COMÉDIE ITALIENNE.

Mon ancien rival Desforges. — Aventures avant que de naître. — Succès de la *Femme jalouse.* — Talent de Granger. — Gouvernement de M. de Richelieu. — Les truites et la caille de M. de Beaumont. — Singulière demande. — Nouvelle théorie de la voix. — Les chanteuses au poids.

Les succès de Desforges, comme auteur, à la Comédie-Italienne, me faisaient plaisir à voir, j'étais des premiers à l'applaudir. Il y a entre deux anciens rivaux comme une sorte de fraternité : on a aimé la même femme, et, chose étrange de cette passion ! ce qui vous divisait jadis, c'est-à-dire, les mêmes penchans, les mêmes désirs, les mêmes sympathies, vous réunit quand la lutte est passée et que la raison est revenue. Comme on peut attribuer le triomphe d'un adversaire à ses ruses, ou, ce qui humilie moins, au caprice de la beauté en litige, chacun a, plus tard, un compliment à s'adresser sur le bon goût de son choix, chacun ayant fait le même. J'ai eu l'occasion de faire une

première fois cette observation : l'amitié, fondée sur le champ de bataille, est de toutes les amitiés la plus bienveillante ; elle prend sa source dans ce qui s'attache le plus fortement et vit le plus long-temps au cœur de l'homme : l'amour-propre et l'estime de soi.

La *Femme jalouse* venait de réussir, et j'aimais ce succès de Desforges comme on aime à voir gagner au jeu celui pour qui l'on parie le plus habituellement. Desforges était devenu promptement le personnage de la Comédie-Italienne ; son mérite fut mis en lumière d'un seul coup, et sans qu'il eût à passer par ce noviciat de tout homme de lettres, noviciat long et pénible qui fait que les jeunes ouvrages appartiennent presque toujours à de vieux auteurs. Outre son talent incontestable, il dut d'abord sa réussite à ce qui lui était le plus étranger, à cette chose sur laquelle nous ne comptons jamais, à laquelle nous n'avons jamais pensé, qui a toujours été loin de nous et de nos calculs, au hasard, qui fait les grands hommes, l'homme de talent, les comédiens célèbres, le hasard bénévole rencontra en route le jeune auteur, et le poussa lui et son œuvre à peu de chose près comme Dorvigny avait été poussé peu d'années auparavant.

M^{lle} Clairon, que Desforges ne connaissait pas, et qui alors était, allait être, ou devint depuis professeur ou gouverneur d'un jeune prince allemand, M^{lle} Clairon, qui, par je ne sais quelle voie, apprit qu'il y avait au Théâtre-Italien une *Femme jalouse* de Desforges, écrivit à Camérani une longue lettre pour lui recommander l'auteur et l'ouvrage, ouvrage fort remarquable d'après elle, car son ami, celui qui venait de tracer ce caractère inédit au théâtre, l'ami Desforges, était l'homme de France qui entendait le mieux les vers, et que les plus beaux succès attendaient ; seulement, ajoutait Clairon, elle était étonnée qu'il eût tant tardé pour révéler au public son premier ouvrage de théâtre.

Camérani avait été bien avec Clairon ; cette lettre fit

merveilles : les routes, si difficiles d'abord pour Desforges, furent déblayées devant lui ; il marcha dorénavant sur du velours, et la *Femme jalouse*, passant de la nuit des cartons au grand jour des bougies italiennes, justifia complétement la recommandation de sa protectrice.

Entre autres raisons de la renommée que Clairon faisait à Desforges, ce qui contribua le plus puissamment à cette action, dont la destinée fit une action de justice, ce furent l'énergie, le courage, le noble et puissant caractère dont la tragédienne gratifiait cet auteur. Elle promettait là-dessus des anecdotes attendrissantes ; des aventures à surprendre, des actes inouïs d'audace et d'héroïsme. Or, Desforges était un homme de talent, mais un grand paresseux. Pour le courage, il n'en manquait pas, qui en manque? mais le sien était fait d'une certaine façon : pour qu'il se vengeât, par exemple, il aurait fallu que son ennemi vînt le trouver chez lui, à son heure, ou bien qu'il se mît sur sa route, ni trop à droite, ni trop à gauche, parfaitement en face pour être sûr de le moins fatiguer. N'est-ce pas Desforges qui proposa à Collot-d'Herbois de se battre sur deux chaises longues, et qui cependant le blessa debout?

Comme on le peut voir, ce portrait, tracé de la plume de la grande actrice, n'était ressemblant qu'en faisant plus de concessions qu'on n'en fait d'ordinaire aux peintres ; mais c'est précisément ce qui fit croire qu'il était ce qu'on le disait être, en y joignant même une qualité de plus, celle d'homme modeste ou de profond politique.

Desforges se laissa faire, il se laissa doucement chatouiller les oreilles de noms sublimes ; il n'ignorait pas la hauteur d'estime à laquelle le portait Clairon ; et il se disait : « Elle se trompe, ou elle s'amuse. » Mais il sut se taire, emboursant de bon compte les grands coups de chapeaux et les révérences, quitte à les rendre ; trop fortuné s'il arrivait à la représentation avant qu'on fût détrompé !

Heureusement *Tom-Jones* eut un succès avant l'arrivée des anecdotes explicatives, et alors, notre homme apprit,

non sans surprise, ses aventures inconcevables, d'autant plus inconcevables, que la première de toutes commençait un an ou deux avant sa naissance.

En 1749 donc, Desforges étant à l'Opéra, se trouva tout auprès de la loge où le Prétendant fut arrêté. Il avait le cœur noble et généreux, et dans son indignation, flétrissant un acte qui violait ainsi l'hospitalité qu'on devait à ce prince, Desforges, déjà connu par quelques opuscules où l'on reconnaissait du talent, fit passer tout son courroux d'honnête homme et de poète dans une pièce de vers remarquable de force et d'audace. Cet ouvrage, trop énergique pour l'époque, et surtout pour la circonstance, fut, à cause de cela même, très-répandu dans le monde ; on voulut connaître l'auteur-lion qui affrontait ainsi le pouvoir, et le lion, trop téméraire, loin de garder l'*incognito*, s'en allait répétant son épître hardie :

Peuple jadis si fier, aujourd'hui si servile,
Des princes malheureux vous n'êtes plus l'asile.
On ose, etc.

Mais il arriva qu'il fut traqué, arrêté, chargé de chaînes et conduit au Mont Saint-Michel, où il resta trois ans dans *la cage*. Je dis la cage sans figure ; ce qu'on nommait alors *la cage* était un caveau creusé dans la roche vive, espèce de tanière de huit pieds en carré, où l'homme qu'on y enferme ne reçoit un peu de lumière que par les crevasses qu'on remarque du dehors aux marches de l'église.

L'abbé de Saint-Michel, M. de Broglie, s'étant intéressé au prisonnier, dont il connut bientôt les excellentes qualités, obtint, après des sollicitations bien appuyées, qu'on accordât à ce malheureux l'abbaye pour prison ; mais un séjour de trois années dans ce trou, que les infiltrations rendaient en tout temps humide, le défaut d'espace et l'obscurité profonde avaient pour ainsi dire changé la na-

ture du prisonnier, et ce ne fut qu'avec les plus minutieuses précautions qu'on put le faire passer de cette véritable vie d'homme enterré à une existence où on lui accordait au moins l'air et la lumière.

Il resta deux ans encore au Mont Saint-Michel, et l'abbé de Broglie, devenu son ami., obtint enfin son élargissement. Ce digne prêtre ne borna pas là sa bienveillance : il exigea de son frère, le célèbre maréchal, qu'il le prît en qualité de secrétaire, et bientôt ce dernier, appréciant aussi Desforges et voulant lui faire oublier les maux de sa longue captivité, le nomma commissaire des guerres, de sa propre nomination, droit acquis alors aux maréchaux de France.

Cette aventure de Desforges, avant sa naissance, était suivie de cette autre tout aussi véridique et dont il avait été le héros à Paris, pendant qu'il parcourait la province.

Desforges, du Mont Saint-Michel, était avant tout reconnaissant, et cette vertu d'une belle ame faillit lui devenir aussi funeste que l'avait d'abord été son courage.

Lors de l'exil injuste de M. le maréchal de Broglie, son bienfaiteur, voici ce qui arriva :

On jouait *Tancrède* à la Comédie-Française. M^{lle} Clairon remplissait, avec son talent accoutumé, le personnage d'Aménaïde ; elle devait beaucoup à M. de Broglie, et quand tout Paris était ému de la lettre de cachet qu'on venait d'envoyer au seul homme qui soutînt alors la gloire de la France, elle aperçut Desforges au balcon ; la tragédienne, se tournant à demi vers lui, et prenant des inflexions de voix qui furent comprises de tout le monde, lui envoya ces mots :

« On dépouille Tancrède, on l'exile, on l'outrage,
» C'est le sort d'un héros d'être persécuté. »

Desforges se prit à sangloter, et le parterre le voyant et le connaissant, indigné lui-même de l'événement du

jour, applaudit à outrance le vieux serviteur, et cria *bravo* à l'actrice. Le nom de Broglie vola de bouche en bouche, le spectacle fut interrompu fort long-temps ; mais quand arriva le silence, et à ce vers de la pièce :

« Tout son parti se tait, quel sera son appui?... »

Desforges se levant de toute la hauteur de sa taille (il était grand et beau), prit avec enthousiasme le vers qui suivait, et l'envoyant comme une réponse aux spectateurs :

« SA GLOIRE ! »

SA GLOIRE ! SA GLOIRE ! répéta-t-on de toutes parts et d'une seule voix.

Depuis, on défendit *Tancrède* ; M^{lle} Clairon, admonestée, faillit aller au Fort-l'Évêque ; et les amis de l'interrupteur audacieux l'obligèrent de se tenir caché assez long-temps.

Voilà de belles actions que la grande actrice avait prêtées à Desforges, ne se trompant que d'une lettre et de vingt-cinq ans d'âge environ ; car le héros véritable se nommait Deforges, et devait avoir la soixantaine, quand l'auteur de *Tom-Jones* touchait au plus à trente-cinq ans.

Mais il avait habilement profité du quiproquo ; et après *Tom-Jones*, et grâce à une erreur, nous eûmes *la Femme jalouse*.

Un plan sage et assez bien suivi ; un personnage fortement dessiné et toujours soutenu ; une intrigue qui n'est pas sans intérêt, bien que le spectateur soit un peu trop dans la confidence ; quelques caractères liés avec art à l'action, et une jeune fille surtout dont l'aimable ingénuité plaît, attache et charme tour à tour : tels furent les élémens de succès de *la Femme jalouse*, jouée au Théâtre-Italien devant un public qui augmentait chaque jour. Si mon ancien rival, Desforges, n'avait trouvé son original dans une pièce anglaise, j'aurais cru qu'il devait ses traits de caractère de jalousie à notre commune passion, la belle

mais inquiète Clermonde, qui, j'en ai fait l'épreuve, était passablement atteinte de cette triste maladie.

Mais le rôle original de d'Aranville, celui si beau de Dorsan, Desforges les avait inventés. Je ne sais si l'on sera de cet avis : il me semble que, chez l'auteur dramatique, l'invention est encore plus dans la création des caractères que dans celle de la fable; pour la première de ces qualités il faut être plus observateur et avoir dans le talent plus de maturité, ce qui constitue essentiellement l'art comique; pour l'autre, il faut plus d'habitude, plus de métier, plus d'imagination peut-être, mais de cette imagination dont Molière se passait fort bien. Desforges entendait admirablement d'ailleurs ce que je nommerai le caractère théâtral; ces rôles de victimes, si bien venus des spectateurs quand ils ont de beaux retours d'énergie, sont très-avantageux à rendre; sur la scène, le rôle de marteau est d'ordinaire plus recherché que celui d'enclume, mais quand l'enclume aplatit le marteau!... c'est comme dans le monde. En ce sens, le personnage de Dorsan est des plus favorables : de la dignité, de la noblesse, de la force, de la chaleur, une sensibilité exquise qui intéresse, tel est le mari de la femme jalouse. Ce personnage était dans mes rêves : combien j'aurais aimé à le jouer ! Et cependant il faut mettre la main sur la conscience et le dire ici, alors je ne l'aurais pas rendu avec la supériorité de Granger.

Le second Théâtre a déjà porté ses fruits; nous sommes inquiets; les comédies qu'on y donne valent bien les nôtres, et sans le miracle de Figaro, les Italiens nous dépassaient en l'an 85. *Tom-Jones*, *Céphise*, *la Femme jalouse*, sont d'un excellent répertoire; Mme Verteuil; Rosières, dont le jeu original et piquant est en même temps plein de franchise; Granger, l'intelligent et gracieux Granger : toutes ces choses, œuvres d'art, comédiens de talent, nous harcèlent, nous tiennent en haleine, et nos moqueurs ont peur. La Comédie-Italienne rit au nez de sa sœur aînée, partage de bonnes recettes journalières,

fait sonner haut ses deux cent mille livres de petites loges; le public lui rend de fréquentes visites, les comédiens français ont peur, et moi.... moi, voici mon avis.

Je voudrais que tous fussent des Prévilles; et que nous fussions des Prévilles aussi. Pour l'art et les comédiens, rien de mieux que deux troupes rivales; je dis deux et non pas trois, il y aurait alors diffusion de talens. Mais deux, deux camps bien tranchés, bien hostiles, avec le parti pris de valoir mieux de chaque côté, voilà qui est bien, voilà qui est désirable! Le public se partage, dit-on? non, il se multiplie.

Je m'explique :

Les luttes de l'art intéressent; le prix est au plus habile, on veut le voir disputer; le goût de l'art gagne, s'étend, se propage; des partis se forment : on tient pour celui-ci, pour celui-là. Le Théâtre-Français est attendu dans telle pièce; il fera merveille! la troupe du Théâtre-Italien est au moment de paraître dans telle autre; ce sera miraculeux! Les comédiens étudient, pâlissent sur leurs rôles, cherchent, consultent et se tracassent; les hommes de lettres, qui élaboraient d'autres œuvres, tournent au drame, à la comédie, à la tragédie; le feu est à tous les cerveaux pour la tragédie, la comédie et le drame : scènes, actes, dialogues, sont en ébullition permanente; la flamme augmente et se communique au public; le juge souverain s'agite, il court d'une tente à l'autre, remue, aiguillonne, se passionne, applaudit, choisit ses gens, se querelle, se divise, mais est d'accord sur ce point : *Aller au théâtre*. A ceux qui appelleraient cela un beau rêve, une théorie sans application, je répondrais : Je ne viens pourtant pas de raconter autre chose que la récente lutte de Gluck et de Piccini (1). L'opéra vieillissait, cette lutte le rajeunit; le

(1) Et d'autres luttes aussi : où il n'y a qu'un théâtre littéraire, on rencontre toujours le despotisme ou le sommeil; c'est la nature de l'homme comme celle des corporations. Auprès d'un théâtre fort et puissant, il faut placer une espèce de grand vassal qui

génie des auteurs se réveilla avec l'enthousiasme du public, je dirai mieux, avec sa colère. Si un tel sentiment vient en aide au talent de l'artiste, il soutient le zèle fervent des spectateurs. Au théâtre, la foule est artiste aussi ; elle a ses mutineries, cherche sa revanche, et du même coup, relève l'art, remue les idées des auteurs, et grandit le talent des comédiens.

Quand donc l'indifférence du public vous accablera, mes camarades! souvenez-vous que ce qu'on nomme concurrence dans le commerce, c'est, dans les arts, l'émulation; souhaitez-vous alors un second Théâtre-Français avec des acteurs comme Granger? cela équivaudra pour vous au grand moyen de gloire de Beaumarchais qu'on retrouve toutes les fois qu'il s'agit d'un axiome théâtral : *Des obstacles! des obstacles! et je réussirai.*

Il n'a fallu à Granger qu'un peu de cette fatalité (dont je parle peut-être un peu trop souvent) pour devenir un des premiers sujets du Théâtre-Français. Je ne sais pour quelles raisons y ayant débuté bien long-temps avant moi, il n'y fut point admis : il est vrai que c'était en 1763, et qu'alors Bellecourt, Monvel et Molé, triumvirs inflexibles, l'auraient laissé languir dans la tuante inaction des doubles. Granger recula devant le supplice du sommeil; fit-il bien? je crois qu'il fit bien... pour moi.

Granger était loin d'être un joli homme; mais toute sa personne avait un ensemble distingué et gracieux. Un nez

le tienne alerte et le rende bienveillant. En reportant nos regards au temps de Molière, nous voyons la troupe de l'hôtel de Bourgogne excitée par celle de ce grand auteur, l'*Impromptu de Versailles* avait aiguillonné ceux-ci comme le *Portrait du peintre* excita la verve de celui-là. MM. Lagrange, Brécourt, Ducroisy, Lathorillière savaient qu'il fallait justifier la préférence de Louis XIV en l'emportant sur Mont-Fleury, Beauchâteau, Hauteroche et de Villers; et de nos jours, *les Comédiens* de M. Casimir Delavigne ont fait prendre plus d'une loge au Théâtre-Français de la rue Richelieu, après avoir fait applaudir la critique au Théâtre-Français du faubourg Saint-Germain.

un peu saillant aurait nui à sa physionomie, si, par une adresse dont les hommes de l'art seuls s'apercevaient, il n'avait su, pour ainsi dire, escamoter son profil et toujours jouer face au public, sans pour cela cesser d'être en scène. C'était, entre plusieurs belles qualités, une diction noble et naturelle, une verve chaleureuse, un débit entraînant, et avant tout un jeu vrai. Ainsi que moi, il s'attacha d'abord aux petits-maîtres, et dans ces rôles, qu'il aimait aussi de prédilection, sa légèreté était charmante. On nous a comparés quelquefois, et peut-être est-ce dire trop de bien de moi que de parler ainsi de lui; mais comme, dans le monde, on entend sans répugnance chacun se vanter d'être honnête homme, pourquoi ne dirait-on pas aussi : J'ai du talent, surtout quand le public vous en a averti? Pour moi, qui sais toute la peine qu'on a pour résister à l'orgueil d'être modeste, je ne ferai pas d'hypocrite humilité, et je continuerai franchement mon parallèle.

Granger avait plus de gentillesse que moi, j'avais plus de mordant; il abordait mieux une femme, j'abordais mieux un homme; je n'aurais jamais dit le madrigal comme lui, il n'aurait pas poussé l'épigramme comme moi. Malheureusement pour lui, le madrigal n'est presque plus un nom français, et l'épigramme est toujours nationale : voilà peut-être par où je l'emporte.

Ce fut vers 1784 qu'après avoir parcouru la province, cet acteur aimable reparut à Paris, au Théâtre-Italien; son mérite fut bien vite apprécié; le public l'accueillit avec faveur, et les auteurs s'empressèrent de lui confier des rôles importans. Je l'ai vu créer avec une supériorité incontestable, *l'Habitant de la Guadeloupe*, le rôle si original de *la Brouette* du vinaigrier; il donna même la vogue à des ouvrages assez médiocres ; *le Déserteur* et *l'Indigent* lui durent leur succès. Les deux Fellamar des deux *Tom-Jones* le montrèrent dans les belles parties de son talent, la noblesse et la tenue, et quand il joua le per-

sonnage de Dorsan, il aurait fait de prime-saut sa réputation, si déjà elle ne lui eût été acquise.

Le Théâtre-Italien, en ne recrutant que de tels comédiens, aurait naturellement donné lieu au concours d'émulation dont je parlais tout-à-l'heure; mais l'administration n'était pas toujours aussi heureuse, ou, du moins, M. de Richelieu y mettait bon ordre.

Depuis que ce supérieur avait quitté le sceptre de la Comédie-Française, pour se donner tout entier au gouvernement du Théâtre-Italien, il se faisait vieux et ses réglemens ressemblaient un peu aux homélies de l'évêque de Grenade : Monseigneur baissait; il s'était marié à plus de quatre-vingts ans avec M^me de Rothe, et dans les complaisances de la lune de miel, il confiait à cette dame des détails qu'elle n'entendait guère; ne sachant rien refuser à une jolie femme, même à la sienne, des gens d'intrigues s'étaient rendus les maîtres en sous-ordre, et ceux-là sont les pires des maîtres; les auteurs se plaignaient (il est vrai que les auteurs se plaignent toujours); leurs droits n'étaient pas fixés, ou quand ils l'étaient, les statuts qui les réglaient étaient méconnus; ils parlaient, murmuraient, réclamaient; mais leur voix se perdait dans le désert. Les intéressés, et le plus souvent les intéressées, d'après leurs caprices, faisaient marcher les traités, ou même en créaient de nouveaux. Quand une main blanche et potelée avait avait guidé la plume du Maréchal, il croyait que ces traités étaient les siens; se plaignait-on des abus, il répondait :
— Bah! bah! si ça ne va que mal, ça va aussi bien qu'à la Comédie-Française.

Veut-on savoir comment maintes fois il augmenta sa troupe, et de qui il acceptait des sujets?

Malgré son âge, ce seigneur avait conservé l'habitude de monter à cheval, et deux fois la semaine il prenait pour but de sa promenade, le château de Monseigneur de Beaumont, à Conflans. Il mettait une grande régularité dans cet exercice, et ne changeait jamais ses jours : les mercre-

dis et les vendredis, sans faute; d'abord, parce que le Monseigneur militaire était ponctuel et gourmand, et que le Monseigneur prélat donnait les dîners maigres les plus sensuels qu'on pût désirer, savoir : le mercredi, des friandises et chatteries bien confites, bien sucrées, préparations de béat dont s'accommodait à merveille le palais profané du maréchal; et le vendredi, des truites du lac de Genève, pêchées au bon endroit, venues à grands frais, et toutes, d'une chair, d'un embonpoint, propres à convertir à l'abstinence un criminel plus endurci que M. de Richelieu. Le Maréchal craignait, cependant, qu'en acceptant ces réceptions de gourmand, Monseigneur n'eût une arrière-pensée : il se demandait si le prélat célèbre, grand convertisseur par état et par caractère, ne préparait pas son appât pour jeter plus tard sur lui les filets de saint Pierre. Or il eût cru les dîners de Monseigneur trop cher achetés par quelque grand acte catholique; il se promettait, en tous cas, de n'aller à Conflans que dans la saison des truites. En attendant, il se méfiait, cherchait à voir venir l'apôtre, et comme il était un peu dur d'oreille (le maréchal), de temps en temps il imitait une surdité complète, afin de se préparer cet échappatoire au moment critique.

Mais ce qu'il redoutait arriva, et un beau jour, M. l'archevêque, après un dîner maigre où rien n'avait été épargné, pria le Maréchal de passer avec lui dans sa bibliothèque; celui-ci voulut faire semblant de ne pas comprendre; il entendit de travers, et, comme on dit en Beauce : « A poule répondit renard; » mais le prélat l'ayant pris par la main, il fallut bien suivre.

Le maréchal ne fut pas plus tôt enfermé, que les gens de la maison écoutèrent aux portes; ils étaient aussi dans des idées de sacrement, et si M. de Richelieu parlait, ils allaient en entendre de belles ! Un silence se fit, puis le pasteur vénérable parla, mais si bas, qu'on n'entendit rien; puis M. le maréchal éclata de rire, mais si haut, qu'ils en furent étourdis; bientôt il sortit toujours riant, et serrant la main

de M. de Beaumont qui paraissait content et écoutait avec avidité une espèce de refrain bien extraordinaire : « La caille! disait M. de Richelieu, la caille! très-bien! vous l'aurez, la caille! »

On pensa que M. le maréchal, en échange des truites qu'il avait mangées, devait envoyer du gibier; c'était bien de cela qu'il s'agissait vraiment!

Ce monseigneur si rigide, qui excommuniait les gens de théâtre, qui cabalait contre nos auteurs, qui refusait le mariage aux comédiens s'ils ne renonçaient à leur état, qui exigeait pour leur accorder la sépulture qu'ils fissent amende honorable de leur profession, cet homme pieux qui voulut faire enfermer Guimard pour avoir fait jouer chez elle, *la Vérité dans le vin*, le jour de la Vierge, comme s'il y avait quelque chose de commun entre la Vierge et Guimard, ce prêtre dévot, ce lévite intolérant qui était toujours en convulsion quand il parlait de l'anathème prononcé contre les histrions, savez-vous ce qu'il demandait à M. le maréchal?

Je le donnerais en cent, je le donnerais en mille, on ne devinerait pas.

Mgr Christophe de Beaumont, archevêque de Paris, demandait à son ami un ordre de réception POUR LA COMÉDIE ITALIENNE (1)!!!

On pense si le maréchal, bien qu'il fût accoutumé à tout, parut étourdi de la demande; il crût que Dieu le punissait d'avoir pris la résolution de faire le sourd devant son digne représentant, et plein de crainte il demanda à l'apôtre de répéter.

(1) Ce n'était pas la première fois que M. de Beaumont s'occupait du théâtre autrement que pour le proscrire; en 1762, lorsqu'il fut question de l'union de l'Opéra-Comique à la Comédie-Italienne, M. l'archevêque intervint et sollicita vivement la conservation du théâtre de la foire, théâtre le moins moral du monde; mais les fonds abondans que lui fournissait ce spectacle, dont il retirait le quart pour les pauvres, le portèrent à tolérer le scandale, moyennant finance.

Pour le coup, il ne s'est point trompé; plus de doute, monseigneur s'intéresse à M^me Lacaille; il en vante l'honnêteté s'il ne peut en prouver les talens. Le maréchal rit aux éclats de la proposition, mais il accepte; la pieuse recommandation aura son effet, la singularité de la demande en fait le succès, et à l'instant l'ordre de cette actrice est signé de cette même plume épiscopale qui écrivit le mandement contre J.-J. Rousseau, contre Jean-Jacques, qui, comme monseigneur, ne voulait pas de théâtre et faisait des pièces de théâtre. Pauvres philosophes! fragiles croyans!...

Après cette réception tout apostolique, celle qui suit est d'un autre genre et d'une date plus récente.

Le duc de Richelieu finit par devenir complètement sourd, et le public prétendait à cause de cela qu'il n'était pas tout-à-fait dans les conditions voulues pour être le juge suprême d'un théâtre où il fallait admettre des chanteurs. Cette remarque, ayant quelque apparence de justesse, le public paraissait dans son droit : le maréchal lui prouva le contraire.

Alors, M^lles Saint-Marc et Saulin étaient sur les rangs pour être admises dans l'emploi de M^me Nainville.

Toutes deux étaient jolies, toutes deux pouvaient plaire, toutes deux avaient de grandes dispositions au chant, d'après le maréchal qui prétendait apprécier la qualité de la voix par une méthode à lui connue, et qui en effet, pour bien juger, n'exige pas qu'on ne soit point sourd.

Quand il s'agissait de recevoir une nouvelle chanteuse, il voulait d'abord entendre l'histoire de la vie privée des postulantes racontée par son factotum théâtral, espèce de Sartines au petit pied qui attrapait assez bien ce genre de narration; puis, suivant la multiplicité ou le défaut d'aventures, partant de la moralité ou du manque de sagesse de l'artiste proposée, il rendait son jugement, prétendant connaître à coup sûr, par là, le plus ou moins d'étendue de la voix : les moins sages ayant toujours quelques notes de plus, l'usage continuel du sentiment rendant, disait-il,

la gamme plus libre, le tril plus aisé, la cadence plus légère ; raisonnant d'après ce système, il n'était pas d'amant qui ne donnât un demi-ton, pas d'infidélité qui ne perfectionnât le bémol ou ne fît attaquer fièrement le dièze, il assurait qu'il n'avait manqué à M^{lle} Saint-Huberti pour avoir deux octaves pleines, que de vivre ainsi qu'Arnould, et quand on lui objectait qu'Arnould, malgré l'exercice de la vie la plus indépendante, n'avait jamais eu une belle voix, il répondait, parodiant un mot de Joseph II : « C'est vrai, c'est bien vrai ; mais aussi, sans l'amour, Arnould n'aurait jamais eu qu'un asthme. »

Comme il n'expliquait pas d'une manière bien développée l'influence secrète des passions sur la flexibilité des gosiers, et que d'ailleurs les deux jeunes débutantes dont il s'agit n'avaient encore que d'heureuses dispositions (toujours d'après lui), il fallait se servir du moyen vulgaire et les entendre.

Cet ordre donné et suivi, voici le placet du rapporteur :

« MONSEIGNEUR,

» La demoiselle de Saint-Marc a été entendue au comité
» de la Comédie-Italienne, de l'ordre de monseigneur, dans
» l'emploi des jeunes chanteuses.

» Le rapport de MM. les comédiens a été que cette actrice
» avait une *jolie voix*, une *voix agréable* ; mais qu'elle
» paraissait *trop grasse* pour l'emploi auquel elle se desti-
» nait, ce rapport est entre les mains de M. Desentelles. »

Et ensuite, et sans doute parce que l'auteur du placet s'intéressait à la suppliante, il ajoutait avec la même élégance de style ce post-scriptum favorable :

« P.-S. Comme cet embonpoint n'est pas aussi extraor-
» dinaire que l'on voudrait le faire croire, que la sus-nom-
» mée sait, par expérience, que son embonpoint ne lui a
» jamais nui, elle espère que monseigneur voudra bien lui
» accorder l'ordre de début. »

Monseigneur fut fort embarrassé; mais songeant que la justice a pour attribut une balance fictive, il s'en fait apporter une véritable, propre à ses desseins, ordonne aux deux chanteuses de comparaître, fait placer Mlle Saulin dans le plateau de droite, et Mlle Saint-Marc dans le plateau de gauche (ceci est à la lettre), regarde le fléau, juge les deux virtuoses et donne au public... la plus légère.

On pense bien qu'ainsi dirigée, la Comédie-Italienne ne pouvait être long-temps pour nous une concurrence redoutable; mais parfois ravivée avec des pièces comme *la Femme jalouse*, et des acteurs comme Mme Verteuil et Granger, le genre français reprenait le dessus et promettait aux amateurs de l'art dramatique encore quelques années d'avenir.

XXIX.

LA STATUE DE VOLTAIRE.

Encore Beaumarchais. — Mot du duc de Vaudreuil. — Pluie d'épigrammes. — Amours de M^me Denis. — Un singe intervient. — Querelle avec la Comédie-Française. — Singulière lettre de M^me Denis. — Louis XVI décide la question.

Je crois que Dieu n'a fait à personne la grace d'être aussi désordonné que moi; avec une grande mémoire pour mille choses, une mémoire peut-être surprenante, je n'ai pas celle des dates, et comme cette veuve du *Légataire universel*, qui mettait au monde un enfant posthume, je ne manque qu'à la chronologie; mais que ce chapitre soit un peu en arrière au lieu d'être un peu en avant, le chiffre du calendrier n'ayant ici nulle importance, on voudra bien s'en accommoder, sinon comme étant en son rang, du moins comme étant curieux:

On demandait à une personne de beaucoup d'esprit ce qu'elle pensait de Beaumarchais: « Il sera pendu, répondit-elle; mais la corde cassera. »

La prédiction n'a pas été accomplie à la lettre; mais si l'on examine l'adresse constante avec laquelle cet homme extraordinaire se tirait des petits embarras de ce bas monde, son art de lever les obstacles lui fournissant l'occasion de faire valoir contre ses ennemis ce talent inépuisable de mots proverbes, d'heureuses réparties, de vers à enlever le morceau, on trouvera le mot cité juste, et plus juste encore celui que M. le comte de Vaudreuil m'a dit à moi-même : « Cet homme est comme une pierre à fusil, plus on le frappe, plus il en sort d'étincelles. »

C'était bien l'avis de Beaumarchais; aussi, en six mois à peu près, avait-il déjà recueilli tout un gros volume des épigrammes éparses lancées contre lui, à propos seulement du *mariage*; ce volume était richement relié en maroquin pourpre, et il avait fait écrire au-dessus en lettres d'or : MATÉRIAUX POUR ÉLEVER MON PIÉDESTAL.

Pendant quelques jours on se garda de l'attaquer dans le lieu de son triomphe; quel trait satyrique n'eût pâli devant la verve de Figaro! Mais enfin, quand la pièce fut à peu près connue des plus empressés, on se hasarda, et, à sa huitième ou dixième représentation, ses détracteurs usèrent du procédé dont avaient fait l'essai les ennemis de *la Veuve du Malabar*; avant le lever du rideau, il se détacha des quatrièmes loges une nuée d'imprimés qui volèrent dans la salle. Aussi voilà deux mille curieux en rumeur; c'est à qui attrapera de ces feuilles; on semblait deviner qu'il y avait là-dessous une méchanceté. Les femmes en demandaient à grands cris; les gens du parterre les piquaient avec leurs cannes et les présentaient ainsi aux mains avides, qui s'agitaient gracieusement hors des loges pour s'en saisir; quelques mystificateurs ne faisaient passer que du papier blanc; d'autres, plus audacieux, y traçaient à la hâte des polissonneries ou des déclarations burlesques. On demandait des crayons; on se les empruntait, toutes les mains étaient en l'air, pour prendre, pour rendre, pour copier; rires, voix mignardes, voix retentissantes, appels des pre-

CHAPITRE XXIX.

mières aux secondes loges, brouhaha, tumulte, incidens plaisans, tout cela s'entendait à la fois, c'était une comédie qui ne valait pas celle de la *Folle journée*, mais qui y disposait à merveille ; enfin un orateur du parterre commanda le calme en se levant et lisant à pleine voix :

> Je vis hier du fond d'une coulisse,
> L'extravagante nouveauté,
> Qui, triomphant de la police,
> Profanait des Français le spectacle enchanté.
> Dans ce drame honteux chaque acteur est un vice,
> Bien personnifié dans toute son horreur.
> *Bartholo* nous peint l'avarice,
> *Almaviva* le suborneur,
> Sa tendre moitié l'adultère,
> Le *Double-main* un plat voleur,
> *Marceline* est une Mégère;
> *Basile* un calomniateur;
> *Fanchette*..., l'innocente est trop apprivoisée !
> Et tout brûlant d'amour, tel qu'un vrai chérubin,
> Le *Page* est, pour bien dire, un fieffé libertin,
> Protégé par *Suzon*, fille plus que rusée,
> Prenant aussi sa part du gentil favori,
> Greluchon de la femme et mignon du mari.
> Quel bon ton ! quelles mœurs cette intrigue rassemble !
> Pour l'esprit de l'ouvrage.... il est chez *Brid'oison*,
> Et quant à *Figaro*..., le drôle à son patron
> Si scandaleusement ressemble ;
> Il est si frappant qu'il fait peur.
> Mais pour voir à la fin tous les vices ensemble
> Le parterre *en chorus* a demandé l'auteur.

Le parterre *en chorus* siffla les vers, et, tant Beaumarchais avait de partisans ! on se mit de la partie même aux premières loges, où quelques nobles et jolis minois essayèrent une moue approximative qui ressemblait à une sorte d'imitation du bruit improbateur, et qui, n'étant pas le sifflet, en était du moins la pantomime.

Loin de fuir ceux qui l'attaquaient ainsi sourdement et dans l'ombre, Beaumarchais se présentait toujours avec fierté au combat et la visière levée ; aussi en réponse à cette

équipée épigrammatique, il écrivit la lettre suivante aux rédacteurs du *Journal de Paris*.

« Messieurs,

» Tout en vous remerciant de l'honnêteté que vous avez
» mise dans l'examen du *Mariage de Figaro*, je dois repro-
» cher une négligence impardonnable au journal institué
» pour apprendre à tout Paris, chaque matin, ce qui la
» veille est arrivé de piquant dans son enceinte. Si quelque
» accident avait frappé le plus inconnu des bourgeois nom-
» més citoyens, vous l'indiqueriez à l'article ÉVÉNEMENS ;
» et la foudre est tombée jeudi dernier dans la salle du spec-
» tacle, en cinq cents carreaux ou carrés de papiers, lancés
» du cintre, et contenant la plus écrasante épigramme con-
» tre la pièce et son auteur, sans que vous daigniez en faire
» la plus légère mention ! Tout ce qui fait époque, mes-
» sieurs, n'est-il pas de votre district ? A quel temps de la
» monarchie rapportera-t-on un jour cette ingénieuse nou-
» veauté, si les journalistes en gardent le silence ? Il faut
» donc que je vous supplée, en rendant au public le chef-
» d'œuvre destiné à son instruction. Ce n'est point ici le cas
» de nommer le valet complaisant qui l'a fait, le maître
» enjoué qui l'a commandé, le colporteur honoré qui nous
» l'a transmis : ils trouveront leurs noms et mes remercie-
» mens dans la préface de mon ouvrage.

» Il suffit de montrer comment cette épigramme en est
» le foudroyant arrêt. ».

(Beaumarchais rapportait ici les vers précédens.)

« On ne peut nier que cette épigramme, la plus ingé-
» nieuse de toutes celles qu'on a prodiguées à ma pièce, ne
» donne une analyse infiniment juste de l'ouvrage et de moi.
» Il eût été seulement à désirer que l'auteur, moins pressé
» de jouir des applaudissemens du public, en eût plus soi-
» gné le français et la poésie. On ne dit guère, en effet,
» qu'un acteur *est un vice*, parce qu'un acteur est un hom-
» me, et qu'un vice est une habitude criminelle.

»Il n'est pas exact non plus de nommer l'adultère un
»vice. Si l'impudicité mérite ce nom, l'adultère, qui n'en
»est qu'un simple acte, une modification, est seulement un
»péché. Nous disons : Il a commis le péché d'adultère, et
»non le vice d'adultère. On eût encore montré plus de goût
»en censurant le ton de la comédie, si l'on eût fait grâce
»aux lecteurs français des mots un peu hasardés de *goûter*
»du page *favori*.

»Mais ce ne sont là que de faibles taches dans un ouvrage
»aussi rempli d'esprit que de justesse ; et je ne fais ces re-
»marques légères qu'en faveur des jeunes gens qui s'exer-
»cent beaucoup dans ce genre estimable.

»Au reste, si l'épigramme arrivant du cintre du spec-
»tacle a été reçue à grands coups de sifflets, l'auteur n'en
»doit pas conserver une moins bonne opinion de son ou-
»vrage et de sa personne. Les nouveautés, même les plus
»piquantes, ont de la peine à prendre, et je ne doute pas
»qu'enfin on ne réussisse à faire adopter cette façon ingé-
»nieuse de s'emparer de l'opinion publique et de la diriger
»sur les ouvrages dramatiques. BEAUMARCHAIS. »

Comme toujours les rieurs furent du côté de Beaumar-
chais, et, comme toujours aussi, les faiseurs d'épigrammes
ne s'en tinrent pas là.

Nous étions possesseurs depuis peu de la statue de Vol-
taire, due au ciseau du fameux sculpteur Houdon. Cette
statue était placée au milieu de notre vestibule : son sou-
rire ironique et son regard malin semblaient chercher à
démêler Fréron parmi les spectateurs qui entraient et sor-
taient. Ce fut pour les méchans une véritable inspiration :
l'image du philosophe devint une espèce de *Marphorio* ou
de *Pasquin*, qui, semblable à la statue satyrique romaine,
reçut pendant quelques soirées de petits pamphlets ano-
nymes collés sur le piédestal.

Le plus sanglant de tous y fut placé lors de la représen-
tation donnée assez généreusement par notre auteur, au

bénéfice du bureau des nourrices. Ce quatrain, de main de maître, n'y figura qu'un instant, mais courut bientôt le monde en nombreuses copies :

> De Beaumarchais admirez la souplesse !
> En bien, en mal, son triomphe est complet :
> A l'enfance il donne du lait,
> Et du poison à la jeunesse.

Les amis de Beaumarchais, et il en avait de nombreux, rompirent à ce sujet plusieurs lances en sa faveur ; chaque soir, les alexandrins, les vers de huit, les vers de six, les vers de tous les pieds, s'étalaient sur le marbre dont ces Messieurs faisaient leur souffre-douleur ; mais ce fut à n'y plus tenir, quand certain abbé de Malecoste s'avisa de se proclamer ainsi l'avocat d'une cause gagnée.

Je ne dis que la fin de cette pièce rare.

> La patrie envers vous ne sera pas ingrate,
> Dans le palais des arts s'élève un piédestal
> Qui porte avec orgueil votre buste *en métal*.
> D'un lâche désespoir au bas l'envie éclate,
> Tandis que vous offrant *un joujou de cristal*
> Un jeune nourrisson vous chérit et vous flatte.

Beaumarchais ne fut aucunement flatté du joujou de cristal ; et comme en fait d'épigrammes il aimait mieux faire la besogne lui-même, depuis cette belle poésie, il alla chaque soir vérifier les diatribes affichées contre lui, puis il les récitait, les commentait à sa manière, et la foule des curieux de grossir et de rire ! C'était comme la petite pièce après la grande. Je crois même que plus d'un trait mordant ne fut crayonné là que pour entendre parler de verve l'homme le plus spirituel de l'époque, qui, lorsque le ressort était lâché, allait toujours, toujours heureusement et comme quelqu'un qui se griserait avec des paroles. Une fois, Champcenetz s'avisa de faire parler l'oracle, Beau-

marchais le sut, et apercevant le coupable parmi les auditeurs, il lui dit, désignant du doigt le petit carré de papier : « Diantre ! mon cher Champcenetz, s'il n'y a progrès, il y a adresse. Tu viens de trouver un moyen bien ingénieux de faire du Voltaire. »

Enfin, et pour le moment du moins, la critique se reposa, Beaumarchais la fatiguait ; nous fîmes tranquillement notre demi-million de recettes, on passa l'éponge sur le socle qui supportait la belle ressemblance de Voltaire, et ce grand homme n'eut plus d'autres aventures jusqu'à l'époque où l'on s'avisa d'affubler sa tête caduque du bonnet rouge de la Terreur, image parfaite de la Melpomène d'alors.

Je dis que notre Voltaire n'eut plus d'aventures, et c'est ici qu'en me relisant j'ai vu que j'avais oublié d'instruire mes lecteurs des premières et grandes vicissitudes éprouvées par ce marbre fameux avant d'arriver jusqu'à nous ; c'est une histoire complète, une histoire de querelles, de médisances et de scandales, ce qui, joint au bel usage auquel on vient de voir qu'on voulait consacrer le marbre célèbre, ressemblerait assez à une véritable continuation de la vie du philosophe sceptique.

Ce fut vers le temps marqué par les brillans succès du Contat, et par le commencement de la faveur que me témoigna le public, qu'éclatèrent les grandes discussions entre Mme Duvivier, autrefois Mme Denis, et la Comédie-Française, au sujet de cette statue ; discussions vives, animées, qui occupèrent long-temps toutes les puissances, et qu'on aurait eu beaucoup de peine à terminer sans l'intervention de Louis XVI en personne.

Mme Denis avait offert à l'Académie française ce chef-d'œuvre du ciseau de Houdon, et l'Académie l'accepta tout d'abord avec reconnaissance ; mais dans ces entrefaites Mme Denis jugea à propos de faire un mariage qu'on désapprouva généralement ; les gens de lettres qui avaient continué d'aller chez elle, attirés par respect pour la mémoire

de son oncle, s'en éloignèrent à l'envi : pour bien comprendre ce sentiment unanime, il est essentiel de connaître quelques détails.

Quand M^me Denis devint maîtresse de la fortune de M. de Voltaire et libre de l'espèce de tutelle dans laquelle il l'avait assez sévèrement tenue, cette nouvelle Rosine avait soixante-huit ans passés ; elle était laide, courte, grosse, développée, charnue, plus que complète même sous ce rapport, mais toutes ces magnificences avaient un aspect particulier : on aura une idée précise de ce personnel unique, en se figurant une femme dont, par un procédé nouveau, on voudrait avoir l'empreinte, et qu'on mettrait sous presse en en faisant bien peser les plateaux d'avant et d'arrière ; telle, et en y joignant une assez mauvaise santé, était M^me Denis sous le rapport physique.

Quant au moral, M^me Denis affichait de grandes prétentions. Semblable au fameux Schah-Baham de Crébillon, on ne pouvait pas avoir moins d'esprit qu'elle, et on ne pouvait pas s'en croire davantage, et quoiqu'en tout un an il ne lui arrivât point une seule fois de penser juste, à peine en tout un jour lui arrivait-il de se taire une heure. Elle était constamment à l'affût du trait piquant, elle voulait sans cesse vous réjouir d'un mot alerte, d'une épigramme incisive, ainsi que ces amateurs de violon qui veulent toujours vous régaler de la troisième sonate ; elle se posait enfin en digne nièce de M. de Voltaire, et n'était pas plus avancée que le frère de Piron ; bref, elle courait en tout temps après l'esprit, et elle atteignait toujours le ridicule.

Ainsi faite, à peine M^me Denis se vit-elle en possession d'une grande fortune et d'une complète indépendance, biens qu'elle attendait depuis long-temps, qu'elle regarda sa position comme inappréciable, et voulut en connaître tous les charmes ; il lui fallait un ami, un guide, un cœur qui sût la comprendre. Tendrement tourmentée de ses soixante-huit ans et quelques mois, le sentiment lui fit ou-

blier les anciennes préventions de son oncle; elle ne lisait plus que la nouvelle Héloïse, elle ne parlait jamais que des bosquets de Clarens et de la lettre quatorze.

Son délicieux mariage avec M. Duvivier se décida tout à coup par un trait de coquetterie qui ne pouvait être conçu et exécuté que par elle.

Je me trompe : elle admit un tiers dans ce complot féminin, et ce tiers fut le singe de Voltaire : ce digne associé conclut tout.

Voltaire avait donné à son singe le nom de *Monsieur le Duc*. L'habile animal était d'une adresse parfaite, avait une grande intelligence, un talent imitateur très-flexible, et, lors des brouilleries de ce philosophe avec Frédéric-le-Grand, il avait (le philosophe) habitué son pongo à prendre l'attitude et les gestes de ce roi de Prusse, se donnant alors le plaisir de lui chanter pouille, de le rosser et de l'injurier à son aise, ce qu'il appelait « battre le roi de Prusse par ambassadeur. »

M^{me} Denis hérita du singe, et comme elle n'avait point de rois à humilier, mais à recevoir l'hommage de simples sujets, elle changea tout le système d'éducation de *Monsieur le Duc*. Elle lui faisait prendre des manières sentimentales, étudier des airs passionnés ; elle cherchait à lui donner une tournure galante ; puis, jouant avec lui, elle le tapait pour se donner un motif de faire valoir une main qui n'était pas trop mal encore, ripostait aux grimaces de l'animal pour montrer des dents bien conservées, s'en faisait mordre pour bouder doucement, bien entendu que cette manœuvre, répétée à huis-clos, s'exécutait ensuite en grand devant certain spectateur qu'elle voulait agacer, en développant ainsi tout ce que la nature lui donna de graces ; car, après le départ des visiteurs sur lesquels elle voulait faire cette espèce d'effet, on reléguait *Monsieur le Duc* dans sa boîte ; comme un comédien inutile qui ne vaut que devant le public, et, le rideau baissé, ne compte plus.

Lorsque l'aimable M. Duvivier s'avisa pour la première

fois des appas de M^me Denis, il avait lui-même de cinquante-neuf à soixante ans, et, soit qu'il fût timide, ou que des charmes qui sautaient aux yeux de tout le monde, le tinssent dans une crainte respectueuse, sa déclaration se faisait fort attendre ; or, M^me Denis y comptait, elle la voulait même vive, tendre, passionnée. Mais ce sublime mouvement s'ajournait, et le mois de mai de la soixante-neuvième année de la dame avançant à grands pas, il fallait porter un grand coup à ce cœur paresseux, un coup décisif, pour conclure avant de compter les dizaines de printemps par sept.

M^me Denis avait une grande idée de certaine portion de son embonpoint, embonpoint qui effaçait un peu l'idéal de sa taille ; mais elle savait qu'en plusieurs circonstances l'excès a son mérite, et, d'après certaines données à elle connues, elle pensait que son plus grand ennemi était son fichu.

En conséquence, elle dressa toutes ses batteries, fit répéter *Monsieur le Duc*, et attendit M. Duvivier, dont la visite était annoncée.

Il vint ; on parla : il s'enhardit ; il alla même jusqu'à baiser la main. On se défendit, mais on fut émue : la poitrine s'agitait sous le linge, et, comme pour se distraire d'une impression dont on n'était pas la maîtresse, on alla décrocher le singe malin, on joua avec lui, l'agaçant dans le sens des leçons données. L'intéressant animal fit son office. La main qu'on avait laissé baiser tout-à-l'heure parut plus belle ; le bras qui dessinait les plus gracieuses courbures, plus potelé. *Monsieur le Duc* grimaça : on lui rendit un sourire ; *Monsieur le Duc* devint audacieux : la douce bouderie eut son tour. M. Duvivier était charmé ; mais il fallait le coup de grâce : bientôt la guerre est déclarée plus vive, plus animée ; l'attaque et la défense prennent un autre caractère. M. Duvivier se met du parti de sa belle ; *Monsieur le Duc* n'en tient compte ; M^me Denis craint que son défenseur ne soit mordu ; elle veut chasser le pongo, elle s'agite. Le singe sauté, passe derrière

le fauteuil : on se renverse pour l'atteindre, l'animal grimpe... O moment suprême !... le fichu est enlevé; voilà mille charmes à découvert ! On croise les deux petits bras ronds sur ces riches superfluités, on se dessine en statue de la Pudeur. M. Duvivier est ébloui, transporté, ses genoux fléchissent, il adore; l'aveu attendu si long-temps se fait entendre, et, grace à l'heureuse médiation de *Monsieur le Duc*, le mariage de M^me Denis avec M. Duvivier est célébré dans la quinzaine.

Ce qui fâcha le plus la littérature, et ce qui aurait dû cependant glisser sur des auteurs dont le premier titre était d'être philosophes, fut la qualité du nouveau maître de cette nièce d'un oncle illustre. Il avait été *frater*, disait-on, aussi ne l'appelaient-ils que du sobriquet de *Nicolas Toupet*. Ces messieurs, en cette circonstance, étaient un peu en contradiction avec leur principe, « que l'homme vaut par lui-même; » ils auraient pu savoir d'ailleurs que M. Duvivier avait été soldat, puis commissaire des guerres à Saint-Domingue, et qu'enfin il devint l'ami de M. de Clugny, bien avant que celui-ci fût contrôleur-général. Mais les philosophes sont peu tolérans, ce qui n'est pas du tout la faute de la philosophie.

On sent bien qu'on ne pouvait se nommer M. et M^me *Toupet* sans être en butte aux brocards et au ridicule : les vieux époux ne furent point épargnés. On racontait dans le monde le trait d'un ouvrier qui, entré le matin dans la chambre de M^me Duvivier pour réclamer le paiement d'une dette, et croyant apercevoir sur le chevet du lit conjugal deux figures d'hommes, avait demandé naïvement qui des deux était madame.

Quand la nièce de Voltaire s'aperçut que les gens de lettres et les académiciens l'abandonnaient et la bafouaient, elle imagina, pour s'en venger, de donner la statue en question, non plus à l'Académie ! mais aux comédiens français, et elle se fit écrire à ce sujet une grande lettre emphatique par Gerbier, avocat de la Comédie, grand ora-

teur au palais, mais fort médiocre écrivain. Gerbier lui disait : — Que les comédiens sachant qu'on exécutait pour elle une statue de son oncle Voltaire, lui proposaient de la placer dans leur nouvelle salle, en lui faisant observer que ce grand homme, qui les regardait de son vivant comme ses enfans, devait résider au milieu d'eux après sa mort. M^me Duvivier répondit : — Elle accédait aux désirs manifestés au nom des Comédiens ; elle se flattait avec raison que la statue de cet illustre oncle, qui avait été soixante ans le bienfaiteur de la Comédie-Française, serait honorablement placée dans le foyer de la nouvelle salle.

Mais elle ne savait pas que Voltaire avait à la Comédie un ennemi qu'en effet il était bien difficile de lui soupçonner, et un ennemi dont le crédit était grand. Molé, qui alors bouleversait à son gré notre théâtre, avait pris l'auteur de Zaïre, ou du moins sa statue, en haine, et voici pourquoi : il était un de ceux qui firent exécuter pour la nouvelle salle le buste de Molière ; en conséquence, il voulait que l'œuvre statuaire votée par lui eût le premier rang. La Comédie-Française se divisa en deux factions : celle du buste et celle de la statue ; la tragédie était pour la statue, la comédie pour le buste. Un mot de Préville trancha la question ; il dit : « que s'il y avait une préférence à accorder pour la place d'honneur, c'était au grand comique qu'il fallait la donner, ajoutant qu'il était indécent que Voltaire fût assis, tandis que Molière, Corneille, Racine étaient debout. » La faction des comiques l'emporta ; Voltaire fut relégué au garde-meuble, en attendant une place convenable, et Molière, placé sur un beau socle de marbre, élevé sur la cheminée.

Dès-lors grandes plaintes de M^me Duvivier ; rumeurs et blâme de la part du public : « La reconnaissance, disait-on, n'est pas la vertu des comédiens ; ils le prouvent du moins cette fois. » Ces bruits absurdes nous portèrent à retirer du garde-meuble l'œuvre d'Houdon, et à la placer dans la pièce de nos assemblées particulières.

CHAPITRE XXIX. 367

Mais M^{me} Duvivier, dans une lettre qu'elle rendit publique (et qu'elle se fit faire); s'écriait solennellement que ce n'était pas là du tout la destination première de cette belle statue.

« Je me suis rendue à vos désirs, disait-elle, lorsque vous
» me l'avez demandée, d'autant plus volontiers qu'elle devait
» être mise à *toute éternité* sous les yeux du public, qui pa-
» raissait voir avec plaisir l'hommage que j'ai rendu à la
» mémoire de ce grand homme, et mon tribut de respect et
» de reconnaissance pour lui. Je ne me suis pas plainte de
» ce que vous n'avez pas daigné jusqu'ici me procurer le
» moyen de voir encore quelquefois représenter sur votre
» théâtre ses ouvrages immortels ; mais je me plains à juste
» titre aujourd'hui de ce que vous ne rendez pas à la statue
» l'honneur qui lui est dû. Elle n'a jamais été destinée à
» faire *un meuble d'ornement pour votre chambre* (votre
» chambre! le lieu consacré à nos assemblées!); et si la che-
» minée qu'on a pratiquée dans le foyer y est plus néces-
» saire que la statue de M. de Voltaire ; du moins pouvait-
» on la placer à l'un des côtés de cette cheminée, en attendant
» que les parens des autres grands hommes, qui ont comme
» lui enrichi le Théâtre-Français, leur aient rendu le même
» honneur; ou bien, dans l'enfoncement de la fenêtre qui
» est en face de cette cheminée, et bien mieux encore dans
» le vestibule d'en bas; c'est même là, que M. de Wailly
» avait d'abord imaginé de la placer.

» Je suis bien loin, messieurs, de reprocher mes bienfaits
» et de retirer le don que j'ai fait à la Comédie-Française ;
» mais enfin, si vous ne remplissez pas mon intention, en
» mettant la statue de mon oncle sous les yeux du public,
» dans un des endroits ci-dessus indiqués, je ne vous pro-
» pose point de me la *rendre*, mais je vous prie de me la
» *vendre*. Je la paierai ce que M. Houdon, qui en est l'au-
» teur, l'estimera; vous pourrez m'indiquer le jour où vous
» la renverrez, et le prix sera tout prêt... »

Notre assemblée regarda avec raison cette lettre comme

très-offensante, et pour en mieux faire sentir toute l'inconvenance, nous y répondîmes de la manière la plus sèche. Il y eut de la part de M. ou de M^{me} Duvivier, une réplique assez vive, à laquelle l'honneur du corps se crut obligé de riposter d'une manière encore plus injurieuse. Sans notre respect par la mémoire du grand homme, nous étions sur le point de renvoyer sa statue, lorsqu'un ordre supérieur obtenu pour la médiation de M^{me} la comtesse d'Angevilliers (ci-devant M^{me} de Marchais, quand elle tenait bureau d'esprit à Versailles), décida que cette statue n'avait point été donnée aux comédiens, mais à la Comédie-Française; que la Comédie étant au roi, il n'appartenait en conséquence qu'au ministre des bâtimens (c'était M. d'Angevilliers), de concert avec MM. les gentilshommes, de décider de quelle manière il convenait de la placer.

Cet ordre répandit chez nous la consternation; mais comme il n'avait été déclaré d'abord que verbalement, nous délibérâmes si l'on y obtempérerait ou non. Nous arrêtâmes même les travaux des ouvriers chargés alors de placer la statue selon le vœu de la donatrice, et nous envoyâmes sur-le-champ des députés à Versailles pour offrir à Sa Majesté la démission de ceux d'entre nous, qui, en qualité de commissaires, avaient été chargés de suivre cette contestation, à moins qu'il ne fût enjoint à la dame Duvivier de rétracter publiquement les injures contenues dans ses deux lettres.

Mais tout cet orage s'apaisa; et, en vertu d'un ordre par écrit, bien et dûment signé Louis, la statue du grand homme fut placée enfin dans le vestibule d'en-bas. Voltaire au milieu des laquais et des portiers! Quelle ordonnance!... la noblesse avait rendu à la philosophie ses épigrammes.

XXX.

CAGLIOSTRO.

Crédulité du temps. — Un mot sur le cardinal de Rohan. — Le Souper de filles de l'antiquité. — Évocation d'une ombre célèbre. — Bêtise d'un mort. — Un chat donne des coups de canif dans le contrat. — Rencontre du demi-dieu.

J'ai vu Justin Sciol, natif de Normandie, et maître d'école au village de Malesherbes, s'accréditer dans la haute société, paraître sous le plus illustre titre, faire sensation dans la capitale et jusque chez les ministres en qualité de prince, descendant de l'auguste maison Justiniani de Scio, prince grec s'il en fut jamais ; un I de plus, une L de moins et beaucoup d'audace firent l'affaire.

J'ai vu la cousine d'un homme qui avait ciré mes souliers à Lyon, Claudine Bouvier, simple servante, pour avoir été reçue une fois chez la reine, être parfaitement accueillie des grands, les amuser de ses expressions populacières, faire croire à son crédit, obtenir des privilèges, éblouir tout Paris, donner des audiences, éconduire des solliciteurs, et recevoir des laquais à grande livrée, qui lui pré-

sentaient des bouquets de la part des hommes les plus qualifiés.

J'ai vu le paysan à la baguette de coudrier, fixer sur lui les regards de la France entière, attirer les hommes du monde, diviser les savans, découvrir les sources d'eau et les meurtriers, faire fortune et ne trouver ni contradicteurs ni incrédules.

J'ai vu des hommes bons à pendre, ne fût-ce que pour essayer des cordes, faire trafic de scandales en gros volumes et trouver des lecteurs qui ne croyaient pas en eux, mais croyaient à leurs infamies; j'ai vu des gens comme Mesmer, n'ayant pas de secrets, vendre des secrets, et des avocats célèbres, comme Berbasse, les acheter à grand renfort de louis d'or; j'ai vu tout Paris accourir sur les bords de la Seine, à un jour donné, pour être témoin du miracle d'un homme qui devait passer la rivière sans enfoncer, avec la seule condition néanmoins de mouiller ses semelles; j'ai vu tout cela presque en même temps.

Et la France se serait étonnée que le cardinal prince de Rohan eût cru à Cagliostro, qu'il eût été joué par M^{me} de Lamothe! le cardinal de Rohan! est-ce qu'on en voudrait faire un héros d'esprit pour avoir subi le martyre des dupes! C'était un grand seigneur, un prince de l'église, un homme du monde, un honnête homme : qui dit non? Mais si jamais il montra du talent, s'il écrivit passablement les fameuses lettres de son ambassade, s'il s'y conduisit avec quelque habileté, l'intendant de son éminence sait bien quels appointemens touchait l'abbé Georgel pour solde de cet éminent mérite; ne pas se laisser attraper, le cardinal de Rohan! eh, mon Dieu! il ne demandait que cela, il semblait faire la quête pour être trompé... Mais on aurait jeté de l'esprit par les fenêtres qu'il n'aurait pas su tendre son chapeau rouge pour en ramasser (1).

(1) Il sut du moins tendre la main au jésuite Georgel; c'est de l'esprit que de bien employer les hommes.

CHAPITRE XXX.

Ce n'est pas que je veuille parler du fameux procès du collier, outre que nous n'y sommes pas tout-à-fait encore, je sais que c'est du rebattu, et pourtant je suis possesseur de quelques notes qui seraient assez curieuses.

Qu'on juge si j'étais à la source.

Ma sœur se trouvait à Vienne quand M. de Rohan y représentait si raisonnablement la France; j'étais lié avec Mme Campan; Grammont Roselly, qui débuta si souvent chez nous, et malgré son talent assez remarquable, n'y put jamais prendre racine, Grammont avait déjà essayé de faire de Mlle Oliva une servante de Thalie; de plus, je connus, avant les grandes aventures, ou pour dire plus vrai, je vis Cagliostro tout en plein, j'envisageai le Dieu dans sa splendeur: voilà des titres pour écrire l'histoire du collier! Mais quelques particularités inédites n'éclaireiraient pas plus l'affaire qu'elle ne l'est, je n'aurais rien de mieux à trouver que ce qu'on sait déjà: que toute cette longue et déplorable aventure est la mystification d'un illustre seigneur par une intrigante, et le scandale qu'on en voulut faire contre la reine, la préface d'une grande revanche de l'ancien ministère d'Aiguillon, contre le plus ancien ministère de M. de Choiseul.

Mais je m'arrête; car je m'aperçois que j'atteins les hauteurs de la politique, et c'est un peu moins ma faute que celle du foyer de notre théâtre; ils sont là quatre, au moins, qui remuent toute l'Europe, devinent les secrets des puissances, cherchent les origines des événemens, en prophétisent les suites, et moi, sans savoir comment et encore plus sans trop savoir pourquoi, je me surprends répétant ce qu'ils disent; c'est une terrible chose que l'habitude d'apprendre des rôles! La prose politique de MM. Ximenez et autres me reste dans la tête malgré moi, comme si ma mémoire avait à percevoir une sorte de droit aux barrières sur les paroles quelconques prononcées en nos domaines.

Je descends donc à la simple biographie du grand sor-

cier italien ; je dirai sans doute plusieurs choses connues ; mais comme elles se lient naturellement à quelques-unes que je n'ai vues nulle part, à d'autres qui me sont personnelles ou qui m'ont été rapportées par gens qui de leur vie n'ont tenu la plume, je pense qu'on ne sera pas fâché de les trouver ici avec plus d'ensemble.

Environ six ou huit mois avant le célèbre procès, on parlait beaucoup de Cagliostro ; il était venu rappeler les merveilles de M. de Saint-Germain ; son crédit n'alla cependant jamais jusqu'à la cour, la reine plaisanta de ceux qui lui rapportaient ses grands prodiges, et le roi tança d'importance quelques gentishommes qui voulaient à toute force le présenter ; cet excellent Louis XVI ne voulut jamais croire aux charlatans.... à moins qu'ils ne fussent ministres.

Les mystérieuses scènes d'évocation avaient lieu moyennant finance ; il n'était besoin que de demander ; on pouvait voir ses parens, ses amis, ses connaissances ; ou bien, en doublant le prix, se passer toute autre petite fantaisie de revenans.

Cela fut poussé au point que plusieurs financiers et jeunes seigneurs des plus hardis se taxèrent au prix de mille louis pour demander à l'auguste adepte de leur arranger un tout petit souper libertin de filles de l'antiquité ; on dressa une liste, chacun y désigna sa chacune, suivant son goût ou ses connaissances du personnel des anciens temps : celui-ci voulut Laïs, celui-ci Aspasie, cet autre Phriné ; il y en eut un qui, parmi les filles romaines, demanda pour son compte *la mère des Gracques !* La mère des Gracques ! je ne puis me piquer d'être connaisseur, mais je n'aurais pas trouvé celui-là ! on effaça bien entendu cette romaine si mal appréciée, et pour l'argent de sa cotisation on lui donna une petite danseuse de la Bactriane, assez inconnue, espèce de comparse historique, dont il fallut bien se contenter, pour le moment, les autres ayant tout pris ; une seule difficulté ajourna cette belle partie de

plaisir, et malheureusement l'ajourna jusqu'au procès : on ne savait de ces dames que leur vie joyeuse, c'est-à-dire l'époque de l'âge fleuri, de l'âge des péchés mignons, et l'on n'avait pas la date de leur extrait mortuaire ; or, c'était une question de savoir si elles reviendraient à la vie, avec la beauté qu'elles avaient lorsqu'elles étaient dans toute leur splendeur, ou bien, si elles se montreraient comme au jour de leur mort ; dans ce dernier cas les choses se seraient mal passées, et pour souper avec des matrones c'était employer bien mal mille louis.

Ce qui donna lieu sans doute à cette croyance de résurrection momentanée, avec l'enveloppe qu'on avait au dernier jour des adieux à la terre, fut la grande apparition de d'Alembert, solennellement évoquée pour l'instruction de plusieurs philosophes, et pour les menus plaisirs de quatre ou cinq douairières, entre lesquelles lady Mantz, comtesse Brulz des Deux-Monts, trouva le secret de se fourrer.

C'est d'elle que je tiens les circonstances de cette curieuse cérémonie :

Il y avait pour tous les amateurs qu'on y reçat, sous le titre plus noble de convives, des fauteuils adossés aux parois de l'appartement du côté du couchant (chose essentielle!) Puis, au levant, le grand Cophte (c'est le titre que prenait Cagliostro dans le lieu consacré) avait placé le siége destiné à d'Alembert ; une chaîne de fer à portée des spectateurs, les tenait à distance de l'apparition ; il avait été dérogé à la coutume relativement à l'heure consacrée aux revenans, et trois heures du matin était celle des évoqués de Cagliostro, du moins ce jour-là ce fut celle qu'il choisit.

Vers trois heures donc, un commandement se fit entendre d'éloigner les chiens, les chats, les chevaux, les oiseaux, et, s'il s'en trouvait, tous les êtres immondes ; quelques secondes après, un autre commandement ordonna de ne laisser dans l'enceinte que les hommes libres, et tous les domestiques durent partir ; après ces prélimi-

naires, il se fit un grand silence et tout à coup les lustres s'éteignirent; la même voix, mais cette fois-ci devenue plus formidable, ordonna aux convives de secouer la chaîne de fer, ils obéirent; mais à peine y avaient-ils touché, qu'une émotion étrange passa rapidement en eux; enfin trois heures sonnèrent lentement, et à chaque son prolongé d'un timbre lugubre, une clarté soudaine et fugitive comme l'éclair, illuminait le fauteuil vide au-dessus duquel on lut pour la première fois :

PHILOSOPHIE !

Tout retomba ensuite dans l'obscurité, et le marteau ayant frappé le second coup, le même éclair illumina le mot :

NATURE !

Enfin, autre profonde obscurité, dernier son de l'horloge, et autre mot plus éclairé cette fois et tout resplendissant de rayons :

VÉRITÉ.

Alors les lustres qui s'étaient éteints tout seuls, se rallumèrent d'eux-mêmes; on entendit pousser trois cris inintelligibles, comme de quelqu'un qui, presque sous le bâillon, appellerait au secours; on comprit qu'il y avait quelque part une grande lutte; un bruit pareil à celui d'une porte qui craque effroyablement et se brise, se fit entendre : Cagliostro parut.

Le grand Cophte portait un costume dont on ne pourrait nulle part trouver d'analogue; sous ses draperies flottantes, il paraissait superbe : beau d'émotion, de puissance et de gloire; on voyait qu'il avait long-temps combattu et était revenu vainqueur. Il parla, prononça un discours bref et en fort beaux termes, sur l'initiation, commentant les paroles : PHILOSOPHIE, NATURE, VÉRITÉ. Après cela, et jetant d'abord aux quatre points cardinaux des paroles cabalistiques qui lui étaient répondues comme par un écho

CHAPITRE XXX.

lointain, il ordonna aux ténèbres de se faire de nouveau, et prescrivit aux convives de secouer encore la chaîne.

C'était le terrible moment!

Les ténèbres étaient revenues, et le choc des anneaux ayant renouvelé l'émotion extraordinaire dont j'ai parlé, peu à peu les lignes du fauteuil vide se dessinèrent : on aurait dit qu'un habile peintre parcourait une toile sombre avec un crayon de phosphore ; bientôt, et comme par le même procédé, les plis onduleux d'un linceul blanc se drapèrent, quelque chose s'agita dessous, des mains décharnées s'appuyèrent sur le bras du siége, on distingua les contours d'une figure amaigrie, un souffle subit se fit entendre, des yeux brillans et sans direction roulèrent quelques secondes ; enfin, ils se fixèrent sur les spectateurs effrayés : C'ÉTAIT D'ALEMBERT!

Les convives avaient la faculté de voir le personnage évoqué. Cagliostro seulement pouvait l'entendre, et il en transmettait la réponse ; mais il fallait encore que la demande fût grave et digne en tout d'un hôte qui avait la complaisance de revenir de si loin ; une question futile ou légèrement adressée eût été suivie des plus grands malheurs.

— Et que demanda-t-on à d'Alembert? dis-je à lady Mantz. — On lui demanda, s'il y avait un autre monde. — Voilà quelque chose de curieux! Pour ma part, je ne suis pas fâché de savoir à quoi m'en tenir. Que répondit le philosophe? — Ah! monsieur Fleury! une chose terrible, effrayante ; pour moi surtout qui, d'après mes malheurs, devais compter sur une meilleure vie... le croiriez-vous? Il répondit, avec la grosse voix que vous lui connaissiez. — Comment avec la grosse voix que je lui connaissais! mais si c'est Cagliostro qui répondait pour lui. — Sans doute, sans doute ; mais peut-être que dans l'inspiration, M. Cagliostro l'imitait, il répondit (ici lady Mantz prit une voix sépulcrale, basse, creuse, allongée à peu près comme *notre spectre* de Sémiramis) : IL N'Y A PAS D'AUTRE MONDE.

— Il répondit cela? — Oh! mon Dieu, oui : c'est désolant! — Pas du tout : est-ce qu'il n'y eut personne pour répliquer? — Répliquer à Monsieur d'Alembert! à un philosophe! à un mort Académicien! et qui révient... — D'où? — Mais apparemment de... de... — Eh bien! c'était ce qu'il fallait lui dire : « Il n'y a pas d'autre monde! D'où viens-» tu donc? »

Lady Mantz trouva ma réponse fort juste; mais elle prétendit que si j'avais été là, je ne me serais pas montré si téméraire; sur quoi je prétendis aussi, que M. d'Alembert ou Cagliostro s'était moqué d'eux. Pour Cagliostro, elle n'en convint pas : dans ces sortes de cérémonies, il était purement passif. — Quant à M. d'Alembert, ça se pourrait bien, ajouta-t-elle comme par réflexion; car, j'ai bien vu que, lorsqu'on l'interrogeait, il avait ce petit mouvement d'impatience de la jambe droite qui, autrefois, lui faisait chercher les barreaux de son siége, pendant que j'avais l'avantage de lui proposer des objections chez M. le Maréchal.

Je ne voulus pas contredire cette folle dans sa croyance; je n'en aurais pas obtenu ce que je désirais; elle connaissait Cagliostro, et par son moyen, j'espérais être admis en présence du curieux personnage.

L'origine de ce charlatan était absolument inconnue; il se donnait, lui, pour fils naturel d'un grand maître de l'ordre de Malte; tout ce qu'on en savait, c'est qu'il naquit à Naples, y étudia la médecine et la chimie, et chercha à se rendre habile dans ces deux sciences en voyageant beaucoup. Son talent de médecin lui servait de passeport, et comme il guérissait ou tuait avec d'autres formules que ses confrères, et que le peuple le plus crédule et le plus enthousiaste, est celui des malades, il eut bientôt une clientelle dans tous les pays où l'on peut payer des médecins.

Son coup de fortune fut la guérison de Mme Sarrasin, femme d'un riche banquier suisse; ayant eu le bonheur de

la tirer d'une maladie dangereuse, le mari, par reconnaissance, offrit à l'Esculape voyageur des lettres de crédit sur toutes les places avec lesquelles il était en correspondance; c'était ouvrir les coffres-forts des principales villes de l'Europe au mystérieux personnage, et par conséquent lui mettre pour ainsi dire en main cette baguette magique dont il sut tirer un si grand parti.

Il avait aussi un autre moyen de séduction : c'était sa femme, ou plutôt sa belle compagne. La divine Séraphina ne lui était pas de peu d'aide dans ses tours de gibecière; pendant qu'il donnait de la foi aux malades, elle en donnait, elle, à ceux qui se portaient bien; ainsi c'était une maison qui devait prospérer, elle était posée sur deux belles erreurs : l'espérance et l'amour.

Aussi Cagliostro marcha-t-il rapidement à la fortune en ayant l'air d'y conduire les autres; car outre sa médecine et ses guérisons, il s'annonça comme ayant trouvé le grand secret de faire de l'or, et pour être bien sûr de son affaire, il s'environna plus particulièrement de gens riches. Séraphina jetant de tous côtés ses beaux regards italiens, et Cagliostro prêchant d'enthousiasme, la persuasion entrait dans tous les esprits et dans tous les cœurs : il fit croire à la pierre philosophale, Séraphina fit croire à tout ce qu'elle voulut. Bientôt il établit une sorte de franc-maçonnerie dont il était le Dieu et elle la grande prêtresse. Tout Dieu veut des offrandes, toute grande prêtresse accepte des présens, et la maison divine marchait à merveille; car chaque sens y était flatté; car c'était une ivresse continuelle : des chants sublimes, des instrumens éclatans, de splendides repas, de l'or, des perles, des rubis, des hommes aimables, des femmes, que dis-je? des fées et du mystère. Qui n'y aurait été pris? tout le monde, et Paris plus que tout le monde.

La malheureuse affaire du collier agrandit encore la réputation de l'adepte; il fit paraître en cette circonstance les mémoires les plus curieux, les plus inouïs et les plus ro-

manesques; on les lut avec avidité; il n'aurait tenu qu'à lui de devenir populaire, si, à la suite du procès, il n'avait reçu l'ordre bien intimé de quitter la France.

En traversant les villes du nord, pour sortir du royaume, son passage à Metz devint la cause d'une aventure comique dont plusieurs récits ont couru. Voici celui qu'on m'a donné comme le véritable.

Monsieur Latour - Eccieux, qui depuis acquit une si grande fortune dans les îles, s'était marié à une femme qu'il avait été choisir dans un fond de campagne, d'après les idées de Sganarelle :

« Epouser une sotte est pour n'être pas sot. »

Mais dans ce grand calcul, il est une chose dont on oublie de tenir compte : c'est que, si toute novice ne pense point à mal, elle trouve toujours quelqu'un qui sait l'y faire penser ; or, il arriva qu'un officier en garnison changea notre Sganarelle en George Dandin.

Le brave homme s'en douta, on le lui dit, et cela joint à des chagrins de fortune, il résolut de brusquer un projet qu'il avait en tête depuis long-temps.

Réalisant d'abord ce qui lui restait de capitaux, il fréta un navire qui n'attendait que ses ordres pour partir, et ceci fait, il se dit : « Si ma femme est coupable, elle a de quoi vivre, je partirai seul ; si elle ne l'est pas, je l'emmène, et j'irai lui faire ailleurs un sort digne de sa fidélité. »

Les opérations de ses recouvremens exigèrent plusieurs voyages; et il imagina à son dernier retour de conter à sa femme (dont l'éducation avait été faite par une vieille superstitieuse) qu'il avait eu le bonheur de consulter en route le comte de Cagliostro, que cet homme célèbre, lisant dans les cœurs comme elle lisait dans ses propres heures, avait vu, tout d'abord, en lui une grande pente au

CHAPITRE XXX.

chagrin le plus profond, si dans sa maison la fidélité conjugale n'avait pas été observée en son absence; et comme sa femme se récriait, protestait, car les sottes crient et protestent encore plus que les autres et savent mieux mentir, M. Latour-Eccieux lui dit de se rassurer, qu'il ne l'accuserait jamais à tort, Cagliostro lui ayant donné un moyen infaillible. Il tira alors une petite bouteille de cristal contenant une liqueur colorée : — Je n'ai que cela à faire, ajouta-t-il, boire de ce philtre magique, le soir, en me couchant auprès de vous. Si mes craintes étaient fondées, vous me trouveriez le lendemain transformé en chat. — En chat?..... — En chat noir. — Ah! ciel! mais quelle idée d'avoir pris cette liqueur! Savez-vous que c'est tenter Dieu? et l'église défend cela. — L'église commande aussi bien des choses; je veux savoir si ses commandemens ont été observés. Du reste, vous pourrez me rendre le réciproque : la liqueur convient aux deux époux, et, si je trahissais aussi la foi qui vous est due, pour en être assurée vous n'auriez qu'à boire, avec les mêmes formalités; le lendemain je vous trouverais métamorphosée en chatte.

— Mais c'est affreux! Oh! moi d'abord, je n'en boirai jamais; je ne pourrais jamais m'habituer à cela. Miauler!... prendre des rats!... fi! Jetez cette liqueur, mon ami, jetez-la.

Plus elle insistait pour qu'on jetât la liqueur maudite et qu'on brisât la fiole, plus le mari voulut suivre son idée. Un soir, en se couchant, il avala bien ostensiblement, d'un trait, une bonne partie du breuvage ordonné. Elle, qui dissimulait sa profonde émotion, et qui, malgré sa crédulité, avait aussi une espérance vague que c'était un piége de jaloux, fit semblant de dormir, ayant grande envie d'allonger de temps en temps la main vers son mari, pour s'assurer si la métamorphose commençait. M. Latour l'observait; placé entre la crainte et l'espérance, ce ne fut pas sans un grand mouvement de joie qu'il la vit s'endormir et l'entendit ronfler.

Vers sept heures du matin, la jeune femme se reveille; elle croit que tout ce qu'on lui a dit est un songe; elle baille, s'étend, elle cherche et ne voit personne : le cœur lui bat; elle appelle, pas de réponse; elle se lève effrayée, distingue un mouvement sous les draps, les soulève. O prodige! un gros chat noir est là!... Dort-il? est-il mort? l'a-t-elle étouffé? C'est son mari, son cher mari? La funeste liqueur a fait son effet, le crime est découvert! mais dans un tel état, le malheureux époux ne peut le lui reprocher. Elle se jette à ses genoux, le nomme des noms les plus tendres, confesse sa faute, lui en demande pardon. Le chat se lève enfin, paraît étonné, regarde cette femme qui lui tend des mains suppliantes. — Il ne veut pas me reconnaître; il me dédaigne! s'écrie-t-elle! ah! je l'ai bien mérité!

Pendant cette scène, le mari, caché quelque part, ayant tout entendu, était parti furieux, et avait pris la poste, s'acheminant vers le vaisseau qui l'attendait.

Depuis, la pauvre femme tâcha de se mettre bien avec le chat; elle ne voulut ni être détrompée ni recevoir aucune consolation : la disparition inexplicable du mari, la puissance de Cagliostro, cette malheureuse fiole enfin, telles étaient ses preuves. Pour faire oublier sa conduite, elle s'y prit de toutes les façons auprès du matou, et celui-ci s'habitua fort bien à une maîtresse qui lui témoignait tant d'égards. Dans le jour il avait sa place marquée au coin du foyer, son coussin brodé pour dormir, quand il en demandait sa pâtée fraîche et pétrie par de jolies mains.

La repentante interprétait chaque regard, répondait à chaque miaulement, et n'était jamais plus joyeuse que lorsqu'il daignait, la nuit, reposer à côté d'elle.

Six mois s'étaient écoulés : la métamorphose durait encore, et tout allait assez bien pour une maison où il était arrivé un tel événement; mais, vers la saison qui fait battre les cœurs, le chat sensible eut quelques velléités de donner des coups de canif dans le contrat. Un jour de printemps, il s'échappa, et, devant elle, alla en conter sur

les gouttières aux plus aimables minettes des toits voisins... M^me de la Tour-Eccieux eut beaucoup à pardonner à son tour; mais une semblable escapade la réconcilia sans doute avec sa propre conscience, car l'histoire ajoute qu'elle revit son officier, et qu'il ne fut plus question de ses remords.

Cependant lady Mantz, après bien des allées et des venues, n'ayant pu parvenir à me mettre en présence de Cagliostro, je résolus d'aller le voir moi-même; et comme je cherchais le prétexte sous lequel je voulais me présenter, à la fin le hasard me mit en face du grand homme : je le vis dépouillé de tous ses rayons, et pour ainsi dire en robe de chambre.

J'aimais beaucoup le jeu de paume, et parmi les joueurs j'avais une réputation de seconde force, je puis l'avouer, acquise à juste titre; je donnais même des leçons à quelques-uns de mes camarades, et notamment à Dugazon, qui avait d'heureuses dispositions à tous les exercices du corps, et promettait de n'être pas trop maladroit à celui-ci. Nous avions choisi pour notre lieu de rendez-vous le jardin de la *Redoute chinoise*, endroit décoré, en ce temps-là, dans le genre le plus bizarre, clos champêtre, entouré de murs; mais on y trouvait un tout petit café en rocailles, très-frais et très-tranquille, et comme, les jours sur semaine, personne n'allait là, nous avions l'habitude de nous y réunir et d'y déjeûner, nous rendant ensuite à notre jeu de paume si la fantaisie nous en prenait, ou bien nous faisant repasser mutuellement nos rôles, en prenant grand soin (pour ce travail) de n'être pas vus, évitant ainsi les importunes demandes de billets ou d'entrées, dont on nous accable toujours quand nous prenons nos habitudes quelque part.

Un matin, comme nous entrions assez rapidement à *la Redoute*, en saluant une petite femme assez gentille qui commandait dans la maison, elle nous fit un signe; nous approchâmes. — Messieurs, nous dit-elle avec un air tout satisfait et tout mystérieux, je vais vous faire bien plaisir;

nous avons M. de Cagliostro : il est venu déjeûner avec sa femme; ne faites semblant de rien, promenez-vous, et.... donnez la pièce ronde à Jacques pour le spectacle que je vous procure.

Nous donnâmes à M. Jacques, qui était son amoureux et devait l'épouser, un gros écu tout neuf, et fort contens de la rencontre, nous nous acheminions vers le jardin, quand la jeune femme nous arrêta encore : « J'ai oublié de vous prévenir, dit-elle, que M. de Cagliostro a demandé qu'on n'admît personne dans le jardin pendant qu'il y serait; comme je ne veux pas refuser nos bonnes pratiques, je lui ai dit que nous ne recevrions pas, si ce n'est deux ou trois conseillers de bailliage, qui avaient l'habitude de venir. Je ne sais pas votre état, messieurs ; mais j'ai donné celui-là; c'est un état posé ; il ne faut pas effaroucher M. le comte, si vous lui parlez, dites-lui que vous êtes les conseillers en question.

— Vous ne croyez donc pas qu'il soit sorcier ? — Ah ! ben oui, sorcier ! il ne sait pas faire la différence du bourgogne au bordeaux ; mais ça m'est égal.

Nous quittâmes bien vite la jeune incrédule : je mourais d'envie de rencontrer le comte mystérieux, et Dugazon grillait de voir sa femme. Nous n'eûmes pas longtemps à chercher.

Un petit mouvement, dont nous avions de la peine à nous rendre compte, était régulièrement donné à des branches de lilas, qui remuaient comme si elles eussent été poussées à temps égaux, par le balancier d'une pendule ; puis, sans voir la main qui la tenait, nous apercevions une baguette s'élevant et s'abaissant; le massif de lilas placé entre nous nous empêchait de nous rendre compte de ce je ne sais quoi d'extraordinaire. Cette sorte d'agitation cadencée ne se faisait pas sans paroles, mais elles étaient en une langue étrangère, et nous ne savions que penser en voyant la persistance du mouvement que j'ai, avec assez de justesse, comparé à un balancier ; car là derrière tout semblait

agir comme sous l'impression d'une grande horloge, paroles et mouvement partant et s'arrêtant à mesure égale.

Nous pensâmes qu'il s'opérait en ce lieu quelque grand mystère, et toutefois nous avançâmes bravement. Après plusieurs détours, nous trouvâmes le Grand Cophte, l'homme sublime, grotesquement assis sur l'*escarpolette orientale* qui faisait les délices des petites filles qu'on amenait à *la Redoute* le dimanche. Madame faisait aller la machine, et le comte lui donnait de petits coups d'une canne légère en prononçant une espèce de refrain de mots grecs, latins, hongrois ou italiens (le comte parlait toutes ces langues), qui sans doute voulait dire : — Va donc ! eh ! allons donc ! va donc !

Nous partîmes d'un éclat de rire, et le comte, désolé d'être vu dans une position si plaisante pour un homme inspiré, sauta de suite à bas de la machine, et vint au-devant de nous.

Nous aperçûmes un bel homme, je dis bel homme par la noble expression de son visage ; car, du reste, sa taille n'était pas très-élevée ; mais son buste, son cou (dégagé de la cravate en ce moment), et sa tête, avaient un beau caractère et une sorte de majesté : Cagliostro eût été un superbe premier rôle, et certainement il eût réussi dans les personnages de dignité et de grand-pathétique.

— Messieurs, nous dit-il, avec un accent italien singulièrement marqué, je suis fâché que vous nous ayez surpris ainsi, surtout pour ma femme ; mais si vous êtes philosophes, vous savez qu'il n'y a rien de futile, et, après déjeûner, l'escarpolette est une excellente chose ; cela active la digestion.

C'était entrer drôlement en matière pour un homme devin, aussi Dugazon répondit-il vivement :

— Il faut être d'une nature privilégiée pour activer la digestion par le moyen de l'escarpolette ; car moi qui vous parle....

Un regard de la femme, un long regard, un *éclair de velours*, comme disait mon pauvre camarade, le troubla subitement : je vins à son secours et je présentai nos excuses à M. le comte; je lui dis que ces amusemens de famille lui faisaient infiniment d'honneur; que quant à nous, nous étions trop heureux de l'avoir trouvé dans un de ces momens où l'on s'affranchit du cérémonial, et que nous le serions encore plus s'il consentait à accepter notre compagnie pour quelques instans.

Il y consentit tout-à-fait de l'air d'un homme du monde, et nous voilà tous quatre nous promenant comme d'anciens amis; il nous parla de ses voyages, des merveilles de Paris, il nous dit combien l'avait touché l'accueil qui lui avait été fait par les grands seigneurs.

— Vous dites bien, par les grands seigneurs; car pour *les nôtres*..., répondit Dugazon, qui se ressouvint de son état de conseiller de bailliage. — Si vous voulez parler de la magistrature; que puis-je en redouter? je n'ai d'autres secrets que ceux de la médecine et de la chimie; je donne mes remèdes aux pauvres; aux riches, je fais payer cher; mais c'est une marche assez suivie, et je ne vois pas trop là ce qui pourrait effaroucher les parlemens. — Ma foi ! dis-je à mon tour, M. le comte, c'est qu'on prétend que le diable vous fournit les recettes de votre médecine, et...

Il m'interrompit vivement.

— Le diable! le diable, principe de tout mal, me donnerait les moyens de faire du bien aux hommes? et si ce n'est pas de lui que je la tiens, cette précieuse médecine, c'est donc de Dieu? Brûlerait-on celui qui tient sa puissance de Dieu? Messieurs du parlement, ajouta-t-il avec un demi-sourire, et en nous regardant de côté, ce serait l'entendre mal.

Bien que je n'aime pas ces hautes conversations, où je comprends peu de chose, je craignis cette fois de voir tomber celle-ci; le sourire et le coup-d'œil de Cagliostro semblaient vouloir la mettre terre à terre; je désirais connaître

la vérité sur les scènes d'évocation et surtout sur l'apparition dont lady Mantz m'avait conté l'histoire, je repris donc :

— Mais il y a bien du surnaturel dans tout cela ; et par exemple, ces ombres évoquées... — Ah, oui ! Ces ombres qui apparaissent à ma voix ; ces morts qui obéissent à mon commandement, est-ce ce que vous voulez dire ? Mais avez-vous vu cela ? Jusqu'à ce que vous ayez vu, ne prononcez pas. — Cependant, reprit Dugazon, tout Paris.... — Tout Paris n'a pas vu ; je ne suis point un homme de place publique. J'apporte de merveilleux secrets, une connaissance approfondie des sciences naturelles ; vos savans m'auraient repoussé comme savant, ils m'admettent comme sorcier ; j'aime l'humanité ; j'établis ma puissance sur les imaginations ; je me fais mon peuple, d'abord, afin qu'il me suffise d'imposer les mains pour guérir. En vérité, je comptais trouver chez certaines classes plus de vraie philosophie ! — Depuis qu'ils ne croient plus en lui, dit la belle Séraphina, montrant le ciel de la main gauche pendant qu'elle faisait un signe de croix de la main droite, ils adoptent toutes les croyances. — Il est vrai, reprit vivement Cagliostro, que vous feriez mieux d'avoir foi en Dieu, messieurs... je vous assure qu'il y aurait de l'économie.

Je vis bien que l'adepte cherchait à rompre les chiens ; s'imaginant, d'après ce qu'on lui avait dit, que nous appartenions à quelque cour de magistrature souveraine, il crut devoir écarter ainsi nos questions, du moins nous le pensâmes ; mais qu'on juge de notre étonnement, quand, après avoir tiré sa montre, nous l'entendîmes nous réciter tout courant ces vers de Tartufe, des vers de Molière, ma foi !

« Il est, *messieurs*, trois heures et demie,
» Certain devoir pieux me demande là haut,
» Et vous m'excuserez de vous quitter si tôt. »

Nous allions parler ; il prit le bras de sa femme. Depuis environ un quart d'heure on avait entendu s'arrêter à la

porte une voiture : c'était la sienne. Il nous fit un salut aimable, et Seraphinia nous adressa la plus gracieuse révérence du monde.

— Adieu, M. Fleury! adieu, M. Dugazon! vous avez voulu me faire représenter devant vous... vous avez représenté devant moi. — Sans rancune, messieurs, reprit la femme en s'éloignant. — Sans rancune et au revoir! nous écriâmes-nous en même temps et de bonne humeur.

Ce fut là notre entrevue avec Cagliostro et ce fût l'unique, car le soir même de cette rencontre il fut arrêté, et, après le prononcé du jugement contre M^{me} de Lamothe, le départ de cet homme extraordinaire se décida si promptement, que nous ne pûmes parvenir à le rejoindre.

XXXI.

LA REVANCHE DU CHEVALIER DE BOUFFLERS.

Je lis chez M. le duc d'Orléans. — M^me de Montesson auteur. — Ce que c'était que *la comtesse de Chazelles*. — Mot de Marmontel. — Une comédie de grande dame est sifflée. — On veut en appeler. — Une loge devient une volière. — Singulière leçon de philosophie donnée par le duc d'Orléans.

Un matin, bien avant l'heure décente à laquelle tout le monde se lève, à l'heure la plus domestique possible, quand les magasins s'ouvraient à peine dans Paris, je reçus un billet de M. de Boufflers, qui m'invitait à suivre son homme de confiance; il avait des choses importantes à me communiquer : il s'agissait d'un secret, d'un service à rendre, etc., etc. Les vagues expressions du billet, le lieu d'où il était écrit, me donnèrent à penser; je m'habillai en faisant mille suppositions. Pour bien comprendre mes inquiétudes, il faut savoir qu'il venait d'arriver au chevalier une aventure qui avait eu pour lui des commencemens assez fâcheux; je pensai que quoiqu'il s'en fut tiré avec un tact

et un à-propos à faire honneur au plus habile, peut-être tout n'était pas fini, et comme je n'avais rien appris par la bouche du chevalier lui-même, je donnai carrière à mon imagination. J'aurais bien pu interroger le messager qu'on m'envoyait; mais j'avais là-dessus mes principes : je trouve mal, je trouve peu honorable de chercher à arracher des secrets d'un domestique qu'on vous envoie. Sur ce chapitre, j'ai rencontré des gens d'une grande indulgence pour eux-mêmes : ils se seraient fait un véritable scrupule de rompre le cachet d'une lettre qui n'était pas à leur adresse, et n'en auraient pas fini d'interrogations avec un serviteur à qui le silence est recommandé. Est-ce qu'il y a dans l'action blâmable de rompre un cachet quelque chose de plus bas que dans l'acte indiscret de s'emparer d'un secret qu'on vous cache ? Il me semble pourtant que l'un vaut l'autre : je me trompe, dans le second cas, il y a de plus un domestique qu'on a corrompu.

Je reviens au chevalier.

Il connaissait mon dévouement pour lui, je ne pouvais douter qu'il ne m'aimât et il savait que je le lui rendais ; mélange d'homme d'église (1), d'homme d'épée, d'homme de lettres, d'homme à bonnes fortunes, et avant tout homme d'esprit, non-seulement de cet esprit qui l'avait mis en vogue, mais de cet esprit sensé qui voit avec rectitude et et met chaque chose à sa place, par conséquent gentilhomme sans morgue et point façonnier. Je crus qu'il s'était souvenu des scènes de notre enfance, où il savait si bien « parer la botte à Fleury, » et qu'il pensait encore qu'en une occasion je pouvais être utile : à tout hasard donc,

(1) Le chevalier de Boufflers ne porta que quelques mois le petit collet; la simple tonsure qu'il reçut n'engageait à rien et était pour les fils de famille un moyen de se faire accorder les bénéfices de riches abbayes. Et cette opération financière une fois faite, on prenait l'épée sous le titre de chevalier de Malte : ce fut longtemps le cas de M. de Boufflers, qui n'était connu que sous le nom du chevalier.

CHAPITRE XXXI.

je choisis la meilleure de mes épées et je me disposai à partir.

Pendant que je m'achemine chez le chevalier, vers une maison de campagne à quatre portées de fusil du Raincy, terre appartenant à M. le duc d'Orléans, je puis instruire mes lecteurs de l'aventure dont je supposais que j'allais être un personnage à la suite.

Trois ou quatre ans avant l'époque dont je parle, on fit courir dans le monde une lettre sanglante contre une dame à tabouret qui, disait-on, avait quitté un de nos héros d'Ouessant pour certain guerrier du régiment des Suisses, guerrier long d'une toise, carré à l'avenant, espèce d'Hercule des treize cantons.

Mais, soit que les intéressés n'eussent pas une grande renommée, nulle aventure, même piquante, n'ayant de prix alors que sur l'étiquette de Duc, Comte ou Marquis, soit que ce fût une aventure de fabrique, et faite dans l'unique but de donner cours à ces productions du temps, destinées à l'amusement des oisifs, comme on ne savait à quelles figures appliquer ces portraits, aux nuances un peu forcées, on oublia l'historiette.

Depuis long-temps on n'en parlait plus, lorsqu'un fait à peu près semblable, où se trouvait mêlé le chevalier de Boufflers, avec la circonstance exacte d'un officier suisse et d'une trahison de cœur, donna l'idée à quelque plaisant de peu d'imagination, de ressusciter la lettre anecdotique et de la répandre dans le monde, en la faisant endosser au chevalier.

M. de Boufflers était connu pour ne point supporter patiemment une injure, pour exercer volontiers une petite vengeance en vers ingénieux ou en prose piquante, il fut donc facile de lui attribuer celle-ci :

« Vous me défendez, Madame, de remettre les pieds chez
» vous : de tous les ordres dont vous avez bien voulu m'ho-
» norer, il n'en est point que je ne me sois promis de suivre
» avec une résignation plus respectueuse et qui m'ait moins

» étonné. Je trouve tout simple que, connaisseuse comme
» vous l'êtes, vous préfériez l'énorme carrure des contours
» helvétiques à l'élancement effilé des tailles françaises. Je
» croyais toutefois, Madame, avoir péniblement acquis des
» droits à vos éloges; mais je devais sentir qu'un cœur aussi
» vaste et aussi ardent était difficile à remplir. Je regrette
» de toute mon âme, que la grandeur de votre mérite ait
» rendu le mien si petit à vos yeux; puissiez-vous, Ma-
» dame, n'être pas déçue dans les espérances que vous fon-
» dez sur les *in-folios* transalpins! Changez souvent, faites
» de vos amours des éditions fréquentes et variées; je suis
» loin de désapprouver des dispositions si bienfaisantes;
» tout ce qui tend au bonheur général m'intéresse, et vous
» ressemblerez bientôt à la divinité qui répand indistincte-
» ment ses faveurs sur tout le monde. »

Pour croire à cette lettre, de vieille date dans les annales du scandale, il fallait avoir l'esprit plus oublieux que délié; le style du chevalier n'était point celui-là; sa plaisanterie avait toujours une tournure ingénieuse, et, jusque dans ses croquis libertins, on pouvait trouver la décence. Il savait que dans les choses délicates, c'est un art que d'effleurer et toujours un scandale d'approfondir; aussi se défendit-il bien d'une œuvre qui n'était ni dans sa manière d'écrire, ni dans sa façon de penser; mais afin de donner au public des pièces de comparaison sur la différence des styles, il n'est sorte d'épigrammes qu'il ne fît contre sa traîtresse, à lui.

Cette façon de s'excuser ne sembla pas, apparemment, suffisante à la dame. On va voir qu'elle prit une résolution désespérée.

D'abord, elle écrivit à M. de Boufflers s'avouant coupable, feignant un grand repentir, palliant ses torts, suppliant de faire disparaître les traces d'une vengeance qui l'empêchait de se montrer dans le monde; en définitive, elle demandait avec instance au chevalier de se rendre chez elle; l'heure désignée était l'heure favorable que jadis on

lui consacra ; elle voulait, disait-elle, sceller la plus sincère des réconciliations.

En général, le chevalier se méfiait un peu des femmes, et il était fortement en garde contre celle-ci ; il eut quelque crainte, et comme on ne lui donnait pas d'autre garantie, il songea qu'il lui en fallait une. Il se rendit chez son ancienne maîtresse pourvu d'une paire de pistolets à deux coups.

Il arrive, il entre, on l'attendait. A un peu d'embarras, suite nécessaire de la situation des personnages, succède plus de confiance ; le chevalier quitte son épée, il s'établit ; mais trahison ! En ce moment, parviennent de je ne sais où quatre estafiers ; ils se jettent sur M. de Boufflers, s'en emparent, l'étreignent de leurs bras nerveux, le renversent à moitié déshabillé sur un lit, destiné à de meilleurs usages, et une main vigoureuse, frappant à coups pressés, le traite... moins en brillant colonel qu'en petit écolier. Et la dame commande l'humiliante manœuvre ! et, le crayon dans les doigts, elle note sur son calepin, gravement, imperturbablement, le nombre des coups de verges qui tombent en cadence : un !... deux !... trois !.... on s'arrête à cinquante.

Quand c'est fini, le chevalier se lève avec le plus grand sang-froid ; point d'altération *sur son visage ;* il se rajuste, raccommode sa toilette, puis, par un mouvement inattendu, prompt comme l'éclair, il saisit ses pistolets, et fait voir aux fouetteurs audacieux quatre gueules béantes, prêtes à les payer de leurs bons offices ; on s'écrie, on n'ose fuir, la mort est là ! Il dit :

— Vous n'avez encore fait qu'une partie de votre tâche. Pour ce qui me concerne, Madame doit être satisfaite..... A mon tour maintenant ! allons, chère duchesse, un prêté pour un rendu ! c'est de bonne guerre.

La duchesse cria : « Grâce ! » Les hommes hésitaient.

— Je vous fais sauter la cervelle à tous quatre, si ce que je viens de recevoir n'est exactement rendu à Madame.....

Allons!... un!... deux!... trois!... marchez donc, faquins! vous frappez moins fort et plus lentement! de ce train-là, nous serons longtemps à compter cinquante.

On y arriva pourtant.

— A vous, maintenant, Messieurs! et l'un après l'autre, et vigoureusement cette fois, et point de tricheries..... Madame reprendra ses notes et marquera cent cinquante entre vous trois..... Ah! il me faut mon compte!

Ce qu'il commanda fut fait; de plus, il exigea qu'on lui donnât un reçu de deux cents coups de verges, dont cinquante à M^me la duchesse : cette quittance motivée fut le bouquet de la pièce.

Quand j'arrivai au Raincy, le colonel (après bien des hésitations, Louis XVI avait fini par accorder ce grade au chevalier de Boufflers) le colonel m'embrassa cordialement; me remercia de mon exactitude et entra tout de suite en matière.

— Je vous ai fait demander, me dit-il, et vous avez dû être surpris de l'air mystérieux que je donnais à mon message; mais vous ne seriez peut-être pas venu si je vous avais tout expliqué d'avance. Voici le fait en quatre mots : voulez-vous me remplacer ce soir? — Vous remplacer, monsieur le colonel! où, et comment? — Ne vous effrayez pas! il s'agit d'une lecture littéraire, dramatique; quatre actes à faire valoir devant monseigneur le duc d'Orléans. — Je ne sais pas lire! monsieur le chevalier! je ne sais pas lire! et encore moins devant M. le duc d'Orléans. — Mais, il me semble qu'on lit devant un duc d'Orléans comme devant tout le monde. Vous jouez bien devant le roi de France? — Oh! que c'est différent, lire ou jouer! il fallait appeler Préville, ou quelque autre! mais moi... (j'étais réellement épouvanté). — Vous, vous êtes un poltron. — Mais savez-vous que c'est une chose terrible, que lire! et du dialogue, encore! et du drame! il faut un usage, une habitude! un aplomb! Jugez donc! Le public sur vous! pas d'illusion! pas de rouge! pas d'habits! pas

de coulisses! Au théâtre, on n'a qu'une physionomie à rendre ; à la lecture, il les faut indiquer toutes ; prendre cinq ou six tons différens, tracer des caractères, se faire vieux et jeune, paisible et colère, impatient et impassible ; s'affubler de tous les airs, avoir les deux sexes et les quatre âges, et cela à deux pas de distance des auditeurs, sur une petite chaise, devant une table! entre deux bougies!... c'est à en frémir!

Peut-être alors ne dis-je pas tout cela ainsi de suite ; mais c'est en bref mon plaidoyer de défense et ma pensée sur la difficulté de lire.

— Vous ne frémirez pas, me répondit le chevalier, et vous lirez. C'est me rendre service ; c'est vous être utile à vous-même. Drouin, votre amie, votre camarade, m'a demandé cela pour vous, cela vous répandra ; j'ai attendu jusqu'au dernier moment pour que cette faveur vous arrivât et non pas à Molé. — Merci ! merci ! qu'on appelle Molé ; qu'on demande qui on voudra, mais.... — C'est vous qu'on veut, c'est convenu ; cette lecture est un secret.... je ne lis pas moi, à cause d'une récente aventure... Vous savez ?

Je me mis à rire et lui aussi.

— Vous vous en êtes tiré, pourtant, — Oui... avec les étrivières, comme on dit.... mais écoutez à présent mes raisons.

Moitié riant, moitié sérieusement on pense bien quelles furent celles qu'il me donna. — Pour paraître de quelque temps encore en public, j'ai trop de choses sur *le cœur*, finit-il par me dire, voyons, Fleury, consentez. — Je répondis, oui.

Il est vrai qu'un motif tout personnel me décida ; j'avais appris le grand secret : M^me la comtesse de Montesson venait de composer la pièce en question ; j'étais fort curieux de connaître un ouvrage de cette dame, ouvrage destiné à la Comédie-Française ; puis, l'avouerai-je ? ma vanité se

trouvait flattée de l'espèce de haute confidence dans laquelle on me mettait.

Présenté dans la journée, je reçus l'accueil le plus aimable ; le caractère bienveillant et facile du duc d'Orléans est connu de tout le monde, celui de M^me de Montesson lui ressemblait, avec cette nuance délicate et expansive qui charme chez les femmes ; j'ai l'habitude des auteurs, et j'ai vu les plus difficiles à vivre, ployer leur naturel et caresser volontiers l'interprète qui doit les faire valoir : chez M^me de Montesson, je le dis à sa louange, ce n'était pas cela, et dans son accueil, je reconnus, avant tout, l'heureux naturel d'une femme aimable ; c'était M^me de Montesson, franchement cordiale, et non le craintif auteur de *la Comtesse de Chazelles*.

Nous lûmes dans une espèce de bibliothèque très-simplement ornée. Quelques cartes, quatre ou cinq estampes, un seul tableau couvraient la tenture la plus unie, deux statues dédiées à *l'Amitié* et à *la Bienfaisance* étaient placées au fond de cette pièce ; des siéges sans bras, pour les auditeurs, un petit sopha où se tenait le duc d'Orléans, deux seuls fauteuils, dont un pour le lecteur, une table, un pupitre : tel était le mobilier de ce modeste appartement d'homme de lettres.

M^me de Montesson ne faisait pas ce jour-là son apprentissage littéraire. On exécutait souvent des ouvrages de sa façon sur le théâtre, où Monseigneur aimait lui-même à faire valoir les rôles qu'elle lui destinait ; toutes ces pièces avaient du succès, cela va sans dire ; mais il est juste aussi d'ajouter, qu'il s'y trouvait parfois de bonnes choses, et dans ses vers (quand les pièces étaient en vers), des vers à retenir.

On parlait beaucoup dans le monde de ce phénomène de littérature aussi rare, aussi singulier qu'intéressant ; de ces productions d'une dame parvenue jusqu'à l'âge de quarante ans, sans avoir même songé à se faire expliquer les règles de notre poésie, et dont les premiers essais fu-

rent des poèmes de longue haleine, des comédies, des tragédies en trois et cinq actes, le tout sans aide et sans teinturier. Aussi le public, qui n'avait pas encore d'idée de cette renommée à huits-clos, l'attendait-il avec une sorte d'impatience dans la grande arène.

J'eus une sorte de succès de lecture ; je trouvai dans l'ouvrage beaucoup de choses à effet et des détails d'une sensibilité vraie; mais c'était un peu dans la manière de *Céphise* du théâtre italien, et je craignis qu'une pièce ainsi écrite, faite sans connaissance de la scène, ne fût bien mieux à la lecture qu'à la représentation : à la lecture, le bon dialogue, le dialogue coupé, est peu propre à l'effet, et la tirade ou le développement poétique en produit beaucoup. Au théâtre, c'est tout le contraire; mais à ce premier essai, je ne pus rien juger; outre ma préoccupation, le cinquième acte n'étant pas fini alors, je pensai qu'il pourrait donner au drame un peu plus de mouvement.

Madame de Montesson expliqua comment elle entendait ce cinquième acte, devant lequel elle s'était arrêtée. On se leva ; on se promenait, on allait de long en large, on causait de la pièce, chacun dit son avis; M. Suard, qui se trouvait, en effet, de ce petit comité, conseilla tout un cinquième acte de sa façon, assez bien entendu.

— Je refuse, mon cher M. Suard, dit M^me de Montesson, ce serait trop vivre d'emprunt que d'accepter un acte sur cinq. — Oui, oui! on répandrait dans le monde, reprit le duc d'Orléans, que les pièces de Madame ne sont à elle que comme les sermons de l'abbé Roquette (1). — Il est vrai que mes ennemis m'ont pardonné tous mes bonheurs, excepté mon projet de gloire. — Que voulez-vous, ma chère! c'est que viser si haut, c'est très grave. La gloire! c'est un acte attentatoire de l'orgueil d'un seul contre l'or-

(1) On dit que l'abbé Roquette,
 Prêche les sermons d'autrui,
 Moi qui sais qu'il les achète,
 Je soutiens qu'ils sont à lui.

gueil de tous... Diantre!... mais nous dissiperons la ligue, la Comédie-Française nous jouera! — Cela ne prouvera pas que la pièce soit de moi... on disputera. — On ne disputera pas ; on ne contestera rien. Nous tâcherons d'avoir une chute, nous tomberons en règle, et les envieux nous rendront notre renommée et l'entière propriété de nos œuvres.

On rit de cette plaisanterie de monseigneur le duc d'Orléans, qui aimant Mme de Montesson de toute la foi d'un dernier amour, avait une confiance extrême dans l'ouvrage et ne croyait point être si bon prophète.

Un an après, et presque jour pour jour, toute la haute société se mit en grand émoi : la *Comtesse de Chazelles* était promise à la Comédie-Française; on y répétait en secret. Là-dessus grandes conjectures! on disait que l'auteur n'assistait à ces répétitions que déguisé; seulement on était indécis entre le voile de femme et le manteau d'homme. Personne n'ayant trahi la confidence, le mystère tenait la curiosité en éveil ; on donnait la pièce tantôt au marquis de Montesquiou, tantôt à M. de Ségur, à Mme de Montesson, à Mme la comtesse de Balby, à MONSIEUR, frère du roi même : ce n'est que la veille du jour fatal qu'on eut à peu près le mot de l'énigme.

Ceux qui ont lu dans Jean-Jacques la description de la première symphonie de son crû qu'il fit exécuter, auront une idée de l'effet produit par la *Comtesse de Chazelles*. Je n'ai vu de ma vie une représentation comme celle-là! le sexe de l'auteur, le caractère particulier de Mme de Montesson, cette sorte de respect que devaient inspirer les liens secrets qui l'unissaient à M. le duc d'Orléans, le double succès déjà obtenu par cette dame comme amateur, jouant souvent dans ses propres pièces, rien ne put gagner en sa faveur un public dont on voyait évidemment que le parti était pris d'avance; et pourtant, ce jour-là, les gens de cour ne formaient pas la classe du public la moins nombreuse.

Dès la première scène, et par l'accueil plus que sévère

avec lequel je vis recevoir l'ouvrage, il me fut prouvé qu'on pardonnait encore moins à M^me de Montesson ses prétentions à l'esprit que le rang auquel la fortune et le choix du premier prince du sang l'avaient fait monter. Je me rappelai le mot remarquable de M. le duc d'Orléans, et vérifiai qu'en effet c'était la ligue de toutes les vanités contre un seul orgueil. On voyait qu'ils savaient tous que, pour l'amour-propre d'un auteur, rabaisser le talent est plus poignant même que ternir la réputation; aussi n'épargnèrent-ils aucune mortification. Il suffira de citer un seul exemple.

La comtesse de Chazelles dit à son amant : « — Pouvez-vous me cacher votre cœur, *quand j'ai tant de plaisir à vous ouvrir le mien ?* » Aussitôt voilà de mauvais plaisans à qui, par malheur, il vient en mémoire *les Cœurs* de M. de Boufflers; et les voilà récitant tout haut ce qu'ils en savent, et faisant, aux yeux du public, d'une expression indifférente en elle-même, une équivoque grossière dont on rit aux éclats, ma foi... le dirai-je ? même les dames.

Et cependant l'ouvrage pouvait être favorablement entendu par une chambrée plus difficile, mais moins prévenue. Le fond de la pièce, tiré en grande partie du roman des *Liaisons dangereuses* de Laclos et de celui de *Clarisse* de Richardson, devait par cela même avoir de l'intérêt; il est vrai que les caractères étaient fort au-dessous de ceux qui leur avaient servi de modèle; mais, d'un autre côté, je dis, moi qui connais bien la pièce, que si elle avait été écoutée, bien écoutée, on aurait rendu justice à un style facile et toujours élégant; à un dialogue plein de naturel et souvent de sensibilité, et même à quelques traits de ridicule assez bien saisis. Quant aux critiques de mœurs, quant à l'observation, proprement dite, il y avait peu de tout cela, il est vrai; mais dans la position de M^me de Montesson, c'eût été miracle de l'y trouver. Autour des princes, le naturel se farde, et s'ils écrivent, ils ont beau savoir que chacun se pose devant eux, s'inquiétant moins de ressem-

bler que de plaire, il n'en est pas moins certain qu'ils ne peuvent peindre que ce qu'ils voient tous les jours : des masques et des surfaces; le cœur de l'homme leur échappe, c'est tout simple. Demander de la vraie comédie à Mme de Montesson, c'était exiger l'impossible ; elle aussi aurait pu répondre ce que le jeune Marmontel répondit à Voltaire qui lui conseillait de tracer des caractères comiques : « Je ne connais pas les visages, et vous voulez que je fasse des portraits ! »

M. le duc d'Orléans croyait, lui, en la ressemblance des portraits de son illustre amie ; aussi, malgré ce qu'il avait annoncé d'une chute probable, il comptait sur le succès dans toute la sincérité de son ame, et le jour suprême il se montra cent fois plus auteur que Mme de Montesson. Il attendit le résultat dans des transes que n'éprouverait jamais un homme qui ferait partir de là sa réputation et sa fortune. D'abord il était resté avec cette dame au Raincy, mais il n'y put tenir ; il vint à Paris, sans oser entrer à la Comédie, où sa sensibilité eût été mise à de bien rudes épreuves. On l'instruisait à chaque instant de ce qui se passait au théâtre ; les courriers se croisaient, porteurs des plus tristes messages : c'étaient des mots écrits au crayon par des gens apostés aux principales entrées : « On rit, écrivaient-ils ; on se moque, on bâille, on… etc. » Et, de scène en scène, d'acte en acte, s'amoncelait l'orage : il éclata enfin ; il fallut céder, et la *Comtesse de Chazelles* périt de mort violente.

Cette chute fut le résultat d'une cabale puissante. On rassembla le même soir chez M. le duc d'Orléans le peu d'amis qui avaient été dans la confidence, et, Mme de Montesson absente, on arrêta d'essayer une seconde représentation de la pièce, avec des corrections et des changemens que l'on crut nécessaires pour rétablir le succès.

Cependant cette dame arriva du Raincy ; apprenant sa funeste déconvenue, elle voulut s'exécuter de bonne grace, et tout d'abord, elle fit le contraire de la plupart des auteurs, qui ne manquent jamais de se renfermer dans le plus strict anonyme quand ils n'ont pas réussi, et qui

CHAPITRE XXXI.

même, assez souvent, prennent leurs mesures pour que les soupçons du public se répandent sur des confrères : « Je me serais interdit tout aveu, dit-elle, si l'ouvrage avait eu du succès, mais puisqu'il est tombé, je ne veux pas qu'on l'attribue à d'autres qu'à moi. »

Sur les instances pressantes du duc d'Orléans, qui voulut absolument en appeler de cette première condamnation, elle s'occupa tout de suite des changemens qui lui avaient été indiqués. L'affiche annonça enfin cette seconde représentation, arrangée, cette fois, à la manière de celles de Dorat; on pouvait ainsi se promettre un triomphe, malheureusement il fût retardé par la mort du duc de Choiseul, à qui M^{me} de Montesson avait été fort attachée.

Mettant à profit ce retard, avant de se présenter de nouveau devant le public, l'auteur voulut essayer une seconde lecture; on manda un autre comité de juges sans appel, de ceux qu'on voyait à toutes les premières représentations et sur qui d'ordinaire le public avait les yeux, pour régler ses mouvemens, espèces de chefs de file dramatiques, dont l'usage passait de mode, mais qui avaient encore conservé quelque influence dans le grand monde. On choisit donc M. le marquis de Montesquiou, M. le maréchal duc de Duras, M. le comte de Bissy, quelques autres gens de cour dont le nom m'échappe, et M. Suard, que j'avais vu à la première lecture.

Les avis furent partagés, et on a dit que M^{me} de Montesson se rangea du côté de ceux qui furent pour le retrait de la pièce, il n'en alla pas tout-à-fait ainsi : cette résolution héroïque, mais extrême, ne fut prise que plusieurs jours après l'assemblée délibérante; en voici la cause.

Parmi les loges qui montrèrent la plus ardente ferveur pour la *Comtesse de Chazelles*, une surtout se distingua : malgré les murmures, les rires indécens; malgré les sifflets enfin, et les efforts de la cabale, cette petite troupe applaudit sans cesse; ses mains intrépides ne cessèrent de battre : c'était une loge d'amis, où devait compter sur

eux ; aussi ne s'étonna-t-on pas de ce zèle : mais l'ouvreuse révéla la trahison de ces mêmes zélateurs de M^me de Montesson, trahison qui aurait eu son côté plaisant, si toute hypocrisie n'était infâme, et surtout celle d'amitié.

Par le stratagème le plus singulier, le plus original, le plus inouï, les trois seigneurs, si avantageusement notés par leurs applaudissemens, tandis qu'ils se manifestaient à grand renfort de battoirs sur l'avant de la loge, tenaient, sous leurs pieds, cette sorte de soufflet qui sert aux chasseurs pour appeler les oiseaux de petite chasse, tels que caille, faisan, pluvier doré et perdrix. Ainsi, lorsque les mains, se mettant en accord, frappaient bruyamment pour la pièce, les pieds, marchant ensemble contre elle, battaient la mesure sur les divers appeaux, et jetaient, au milieu du bruit, les plus bizarres sifflemens que la malice humaine puisse combiner : ils firent d'une loge une volière infernale.

Cette découverte faite (et on ne pouvait la révoquer en doute, l'ouvreuse ayant livré pour quelques louis d'or un des appeaux oubliés dans la joie de la chute), M. le duc d'Orléans et M^me de Montesson résolurent de ne plus tenter une fortune littéraire qu'on empêcherait bien d'être jamais favorable en usant de tels moyens.

Or, celui qui avait trouvé cette gentillesse, devait au prince un avancement rapide, et les deux autres étaient reçus chez lui, comme il y savait recevoir ; aussi fut-il indigné d'une telle conduite, et depuis, quand les premières douleurs furent passées, il suspendit à un beau ruban ce sifflet de nouvelle espèce, le fit clouer dans le cabinet de M^me de Montesson, entre les deux statues de l'*Amitié* et de la *Bienfaisance*, et quand cette dame parlait trop vivement d'un ami, ou avait des retours vers la gloire, le prince philosophe donnait de la paume de la main sur l'instrument aux perdrix, et au cri singulier qu'il en tirait, la confiante femme cessait son éloge, ou laissait tomber sa plume, se rappelant une cruelle leçon.

XXXII.

RETRAITES.

Préville. — Brizard. — Fanier. — M^me Préville. — Plusieurs anecdotes.

A propos du départ de Monvel, j'entendis Florence dire une fois que, lorsque les anciens s'en allaient, ils emportaient avec eux leur réputation, et qu'alors, au théâtre, les unités devenaient des dizaines : voici Florence bien heureux ! le voici devenu dizaine double : Préville et Brizard nous font leurs adieux.

Arrivés à cet âge où l'on a plus de peine à commencer un rôle qu'on n'en avait autrefois à le finir, où, avec la même volonté, on ne se trouve plus les mêmes forces, Préville, le Molière du jeu comique ; Brizard, l'éloquent, le paternel Brizard ; M^me Préville, si décente et si noble, et Fanier, la vive, la pétulante, la spirituelle, ont senti qu'il fallait nous quitter.

Jour de deuil pour la Comédie-Française, et, je puis le dire, jour de deuil aussi pour le public !

Nous avons eu l'heureuse idée, s'il peut y avoir quelque

chose d'heureux en de telles circonstances, de réunir ces quatre artistes dans un même adieu. D'abord, Brizard a paru dans la tragédie, et s'est surpassé lui-même ; le vieil Horace est le plus beau de ses rôles : jamais, peut-être, il n'a montré tant d'énergie ; mais cette énergie l'a abandonné à ce vers de situation :

« Moi-même, en vous quittant, j'ai les larmes aux yeux. »

Le vieux Romain sanglotait, et le parterre répondait à ses larmes.

Le public avait à regretter en Brizard un acteur d'un beau talent dans la comédie, un acteur souvent sublime dans la tragédie. Son premier mérite, le plus rare et le plus précieux don que lui eût accordé la nature, était une ame brûlante et vraie. S'il parcourut avec succès les deux genres, quand il est si difficile de réussir dans un seul, il le dut à la mobilité de la plus noble physionomie, et à l'art heureux de modifier ses accens : le *vieil Horace*, sa férocité et sa valeur ; *don Diègue*, son orgueil et sa sensibilité ; *Zopire*, sa noblesse et son énergie ; *Alvarez*, son âme généreuse et tolérante ; le vieillard *Léar*, sa douleur si profonde, ses plaintes si touchantes, sa folie si paternelle ; le père du *Menteur*, sa dignité et sa haute parole ; le bon *Henri IV*, sa verve gasconne, sa bonhomie et son vieil air de guerre, chacune de ces nuances, chacun de ces rôles était rendu par Brizard avec cette supériorité et surtout avec cette volonté d'exécution, cette sorte d'*infusion* qui fait prendre parti pour un personnage, auquel on croit tout de suite et d'une foi sincère.

Voici qui pourra donner une idée de sa manière de comprendre le caractère d'Henri IV :

Après une représentation de la *Partie de chasse*, à Fontainebleau, Brizard, venant de jouer ce rôle, tenait le flambeau à la sortie du roi et de la reine.

— M. Brizard, lui dit Marie-Antoinette, vous avez été si

CHAPITRE XXXII.

vrai que vous avez fait une conversion. — Oui, se hâta de répondre le roi, plus vivement qu'à l'ordinaire, vous venez de me faire aimer le trône.

Il fallait, en effet, le voir, notre sublime Brizard, il fallait l'entendre, dans cette scène où Sully se jetait à ses genoux! et avant, quand il boudait ce ministre! comme c'était bien une colère d'enfant, fâché d'être en colère! comme c'était ensuite la réconciliation d'un ami, les avances d'un honnête homme et l'attitude d'un bon roi! Je ne sais si, dans cette pièce, le caractère vertueux de Brizard prêtait à son jeu et à son maintien le calme, la dignité, la bonne humeur, et, si l'on peut parler ainsi, le *reposé* de l'âme d'Henri IV, mais, dans ce rôle difficile, il semblait avoir en lui-même une part du noble cœur du prince béarnais; en le voyant si fidèlement représenté, on devinait, dans le grand acteur, le meilleur des hommes; aussi notre excellent Saint-Fal disait-il : « Quand il passe comme cela devant nous, demi-courbé, mais encore grand et beau, avec son blanc panache, j'ai toujours des envies de me baisser et de me faire bénir.

Ce fut dans la *Partie de chasse* que nous montrâmes au public toutes les pertes que nous allions faire en un seul jour. Brizard, Préville, Fanier et M^me Préville, y trouvèrent une dernière occasion de montrer ces belles études de l'ancienne et illustre comédie française, non pas que je veuille dire que la comédie française ait cessé là, j'ai vu depuis de nouveaux talens; et j'espère qu'il peut s'en montrer dans la suite; mais nous sommes un nouvel âge de comédiens; ceux-ci appartenaient encore à la génération de Molière. Préville et Brizard avaient presque vu Baron : ils nous semblaient proches parens du père de notre théâtre; ils touchaient, pour ainsi dire, à la grande et première initiation de la comédie en France : pour nous, c'était encore (et nous les nommions ainsi) : LA FAMILLE MOLIÈRE.

Le public sentait cela tout autant que le théâtre; aussi, la scène de table où ces quatre comédiens se trouvèrent

réunis, fut des plus touchantes. Après la santé que le poète fait porter au roi, il fallut que les acteurs portassent aussi la leur, et on y répondit à cris exaltés et à grand chorus de toutes les parties de la salle. L'émotion était au comble; nos habitués criaient : *Restez ! vous resterez !* Tous les yeux se mouillèrent ; les femmes étaient visiblement émues, et quand ces quatre artistes, se tenant par la main, dernière étreinte de notre vieille phalange, saluaient le public pour toujours, on leur demanda de s'approcher des rampes afin de les voir de plus près, et tous les bras se tendaient vers eux.

Il me semble y être :

Mercier frappait du poing sur la séparation de l'orchestre : — *Non, non, pas d'adieux !* — Le jeune Vigée, nouvellement marié à la jolie M^lle de Rivierre, s'écriait, et son aimable femme semblait dire la même chose dans sa pantomime expressive : *— Encore un an ! rien qu'un an !* Et la belle marquise de Simiane, notre habituée, placée à côté de la loge du coin du roi, s'était barbouillé le front, le nez et le menton du rouge qu'elle étalait, sans s'en douter, avec le mouchoir dont elle essuyait ses larmes, sa sensibilité lui faisant oublier une fois qu'il fallait toujours être jolie. Je puis dire, enfin, que ce fut comme une soirée de famille, un de ces repas d'adieu où, avant un grand voyage, avant une séparation sans retour, on se rassemble encore, on aime à se parler, à se dire tout ce qu'on avait oublié dans une longue amitié et l'estime qu'on s'est mutuellement inspirée ; où l'on se fait des aveux auxquels on n'avait point songé jusqu'alors ; car depuis qu'on ne se croit plus inséparables, on s'avoue nécessaires ; jour de deuil et de triomphe où l'acteur, par une de ces forces d'exécution qu'on ne trouve qu'en de tels momens, concentre toute sa vie d'artiste, tout son talent de comédien en une seule fois et dans un seul rôle. J'ai vu Préville à cet instant suprême, je l'ai serré dans mes bras, je l'ai rassuré, raffermi ; le vieillard tremblait, je sentais sa main frémir, il essuyait sans

CHAPITRE XXXII.

cesse une sueur froide ; c'était de la fièvre ; sa voix articulait à peine, il demandait à boire à chaque entrée et à chaque sortie, comme dévoré d'un feu intérieur : craignait-il autant à ses débuts? non, car après ce noble élan, après cette scène jouée en maître, il n'y a plus qu'un autre élan, qu'une autre scène ; après ce bravo universel, ce battement de mains unanime, il ne reste à entendre qu'un autre bravo, qu'un autre applaudissement ; encore un peu, et cette multitude ne viendra plus s'émouvoir à votre voix ; vous ne serez plus le maître, le dispensateur de ses émotions ; encore un instant, et ce jour des rampes, ce soleil d'illusion n'éclairera plus pour vous : quelques secondes encore devant vos spectateurs, vos amis, ceux pour lesquels vous avez grandi, puis ces mille voix du cirque qui vous saluent, ce tumulte qui est devant vous, et qui est excité par vous, ne se fera plus ouïr ; jouissez bien ! regardez encore ! devant vous, la joie, l'émotion, les entraînemens ; en arrière de vous, la tristesse, le silence, l'obscurité, et bientôt, entre vous et la foule, cette toile vaste et majestueuse, qui tout-à-l'heure, en se levant, était encore un rideau, et qui retombe maintenant comme le voile de l'oubli.

Préville et sa femme allèrent habiter, aux portes de Senlis, une belle propriété, fruit de leurs économies. Là, honorés de la faveur particulière du prince de Condé, qui aimait beaucoup la comédie et la jouait passablement pour une altesse; admis à Chantilly, recherchés par les familles nobles dont les châteaux étaient nombreux dans les environs, leur vie s'écoulait heureuse et considérée.

Depuis cette époque, il s'est fait de si grands changemens dans les mœurs, les usages de la société sont si différens, et les données que l'on a sur les relations des artistes de théâtre avec les grands seigneurs sont si peu comprises, que je crois de mon devoir, en parlant de Préville et pour le respect que je lui porte, d'établir dans quelle espèce de situation se trouvaient en général les comédiens vis-à-vis de la haute noblesse.

★

Les uns, et c'était le petit nombre, étaient appelés comme on appelle des hommes amusans, qui doivent payer leur écot en se constituant les bouffons de la société ; on disait à ceux-là ce que Molière disait à Lully : — *Allons! Baptiste, fais-nous rire.* Musson, le mystificateur, se trouvait à la tête de cette espèce de corporation ; ses disciples, ou ceux qui marchaient sur ses traces, avaient dans leur répertoire quelque farce bien salée, quelques proverbes bien grivois, des bons mots fortement assaisonnés et des reparties connues en place publique : voilà leurs titres pour être admis. Mais la Comédie-Française ne fournissait pas de tels hommes, sauteurs pour le roi et sauteurs pour la reine ; on n'aurait point trouvé chez nous de ces gens qui se donnaient la mission d'aller amuser la bonne compagnie des drôleries de la mauvaise (1).

D'autres, les jeunes, les étourdis, placés au rendez-vous de toute la brillante jeunesse de cour, qui papillonnait dans nos coulisses ; pleins de verve, d'esprit, et n'ayant pas encore assez d'expérience pour se tenir à leur rang ; ne sachant pas, qu'entre l'inférieur et celui qui se trouve plus haut placé que lui, le rôle fier doit toujours être du côté de l'inférieur, et qu'en ce cas, il faut se montrer plus chevalier que les chevaliers, plus marquis que les marquis, duc encore plus que les ducs, et pour cela se tenir à distance, ceux-là, dis-je, faute de connaître les hommes, se frottaient à ces vanités de cour, s'en faisaient bien venir, les flattaient, étaient les boute-en-train de toutes les parties fines, volaient à ces messieurs leurs maîtresses, se laissaient prendre la leur, et, faute de pouvoir être tout-à-fait

(1) Dans d'autres théâtres aussi on se respectait : Volange, par exemple, avait pris son talent au sérieux ; admis une fois chez un grand seigneur, et s'y conduisant en convive décent, on lui fit comprendre qu'on attendait de lui quelque *jeannoterie* pour amuser la société : il répondit noblement ; on lui répliqua que c'était *Jeannot* qu'on avait invité : en ce cas là, dit-il, et puisque monseigneur a invité Jeannot, M. Volange le salue.

leurs camarades, devenaient un peu leurs complices. La Comédie-Française en comptait quelques-uns ainsi faits ; je dirai même qu'elle en avait compté beaucoup ; car, à chaque compagnie de jeunes seigneurs de vingt-cinq ans, les comédiens de vingt-cinq ans s'associaient volontiers : c'était passé dans l'usage. Le théâtre devenait le collége élégant des jeunes seigneurs, et la maison des jeunes seigneurs une manière de collége pour les comédiens en herbe ; bref, le gentilhomme mettait la nappe, et, au dessert, le comédien fournissait les bons contes, et avait droit de siffler les mauvais ; quand venait le champagne, quand on acceptait les parties de chasse et d'autres parties, moins sérieuses peut-être, l'égalité s'établissait, mais une égalité d'écoliers, prête à se rompre devant les graves études de l'art, ou l'avancement dans le monde.

Mais aussi le jour où le nom de l'artiste se faisait grand, il n'en était pas un qui ne comprît sa dignité, et qui y dérogeât. On allait chez les hommes de qualité alors, parce qu'on était sûr d'y valoir ce que partout vaut le talent ou le génie : on ne se regardait point comme favorisé. Un gentilhomme peut n'être que cela, si bon lui semble, avec sa naissance il compte dans le monde ; mais il faut autre chose pour être comédien supérieur, et quand Préville est Préville, c'est à Préville qu'il le doit ; aussi le savait-on bien, et des acteurs pareils étaient recherchés comme on recherche les peintres fameux, les musiciens célèbres, les auteurs renommés. Dans les nobles châteaux, où le maître aimait à trouver au milieu de ses convives tous les arts représentés, si le haut bout de la table n'était pas pour le comédien, on se gardait bien de lui donner la dernière place.

Auprès du prince de Condé, je devrais dire à la cour du prince de Condé, veut-on savoir comment on honorait Préville ?

Il y avait dans son théâtre une loge réservée pour le grand acteur et pour sa femme, et cette loge était celle

qui répondait au coin du roi ; on y lisait : Loge de M. et de madame Préville : eux seuls y étaient admis, et les honneurs les plus grands leur étaient rendus ; on allait jusqu'à leur déférer ce que l'on appelait dans les petits appartemens : les honneurs du roi.

Peut-être est-il nécessaire d'expliquer ce que c'est que ces honneurs.

A Fontainebleau, à Versailles et au petit Trianon, quand le roi et la reine assistaient au spectacle, il était d'usage, à la fin de la pièce, de ne point se ranger devant le public pour y faire le salut consacré ; au dernier mot de l'ouvrage, chaque acteur se rapprochait de la loge du roi, et sans saluer, mais dans l'attitude la plus respectueuse, on attendait que la toile fût baissée ; eh bien ! aux spectacles de Senlis, *après la retraite de Préville*, le prince de Condé, jouant Micheau, et nos seigneurs décorés des noms les plus illustres remplissant les autres rôles, ces comédiens gentilshommes, au moment du baisser du rideau, allaient se placer devant Préville et sa femme, et, le prince du sang en tête, les honneurs de la loge du roi leur étaient respectueusement rendus.

Il faut aussi convenir d'une chose : c'est que ce prince aimait singulièrement la comédie ; car, même dans ses grandes parties de chasse (et sur cet exercice il était Bourbon au suprême degré), si par hasard il avait une répétition, on le voyait de temps en temps tirer sa montre avec inquiétude, et, si l'heure prescrite arrivait, la bête fût-elle lancée, fût-on même à l'instant du solennel « ha-lali », il partait au galop, plantait là chiens, chasseurs, piqueurs et cerf, la bête pouvant dès-lors se faire tuer par d'autres que par lui : — Je ne veux pas faire attendre mes camarades ; allons ! s'écriait-il, messieurs, allons ! ceux qui sont de la répétition !

A propos de chasse, je dirai que Préville l'aimait beaucoup, non pas précisément pour tuer, car il n'y était pas très-habile, et c'était quand il ne visait pas qu'il pouvait

CHAPITRE XXXII.

lui arriver d'atteindre; mais il montrait alors une sensibilité malheureuse : c'était avec chagrin qu'il allait relever la bête morte. Une sorte de frémissement lui passait dans tout le corps : il ne pouvait s'empêcher de gémir sur les liens de famille qu'il venait de briser ; vieux ou jeune, mâle ou femelle, il enlevait au corps social un père ou un fils, une mère ou une amante ; quoiqu'il semblât en plaisanter, ce bon Préville songeait réellement à la désolation du terrier, quand celle ou celui qu'il avait tué ne paraîtrait plus au gîte, et il fallait que la gibelotte fût bien accommodée pour étouffer entièrement son remords.

Avec de tels sentimens, on n'est guère bon chasseur ; mais Préville avait la passion de courir, d'endosser l'habit vert, les guêtres serrées, de passer la gibecière, de porter fièrement son fusil sous le bras, d'aller le nez au vent et l'œil au guet ; il conservait encore en cela ; je le parierais, un besoin d'imitation : notre digne camarade passant dans les fourrés, s'arrêtant avec mystère, chargeant, amorçant, paraissait encore un grand comédien... on n'était détrompé que lorsqu'il tirait.

Le prince de Condé lui connaissant ce goût, et ne soupçonnant point qu'on ne pût pas bien viser, lui fit la galanterie de mettre à sa disposition toutes ses chasses, et, un jour qu'il le trouva complètement costumé et saluant déjà sa femme de sa belle casquette neuve, à grande visière, son altesse lui dit :

— Je veux que vous chassiez partout chez moi, vous en souvenez-vous, Préville? — Monseigneur, que de graces!... — Et dans les endroits réservés, m'entendez-vous bien ? Je le dis même devant Madame, pour qu'elle vous le rappelle : un faisan vînt-il sur mon balcon, j'exige que vous le tiriez. — Ce n'est peut-être pas exiger l'impossible, Monseigneur, dit Préville en se rengorgeant. — Votre altesse a trop de bonté, se hâta d'ajouter Mme Préville ; mais elle peut être bien tranquille sur la vie de son gibier.

Brizard, n'étant pas chasseur, aimait moins la campagne

que l'illustre comique; il demeura à Paris, et devint même marguillier de sa paroisse. Je l'ai vu dans les larges stalles du chœur; assis au banc d'œuvre, il effaçait tous ceux qui paraissaient auprès de lui, et si chaque célébrant avait eu cette noble figure à cheveux épars, ces traits réguliers et d'une coupe si pure, ces yeux, plus beaux encore quand ils étaient à demi baissés, on aurait cru à une vision céleste. Notre vieux Mithridate, enveloppé dans un nuage d'encens, debout, mais majestueusement courbé, croyant et priant; pâle au milieu des lumières blafardes de ces cierges, qui donnaient aux traits de son visage quelque chose de surhumain, notre Brizard, ainsi posé, aurait été pour les pinceaux d'un peintre de génie une sublime étude du père éternel méditant sur le bonheur des hommes.

A tous ces dons extérieurs, Brizard joignait la plus belle ame, et on peut dire que sa figure lui ressemblait(1). Bien que sa fortune fût peu considérable, jamais il ne vit de malheureux sans se croire riche, et, dans une circonstance où sa clientelle (c'est ainsi qu'il nommait les pauvres gens qui avaient recours à lui), était devenue assez nombreuse pour le forcer à compter avec lui-même, il trouva ce moyen de leur donner de l'argent.

Il avait pendant le long exercice de son art, à la Comédie-Française, acquis une bibliothèque bien fournie. Mais comme, outre la peinture, qu'il entendit à merveille (2), il voulut se choisir une occupation manuelle, il apprit à relier; bien entendu qu'il ne se servait de ce talent qu'en amateur, et seulement pour donner un échantillon de son goût, ayant hâte, à sa retraite, de mettre son

(1) Le jour de la retraite de Brizard, après le spectacle, un magistrat d'un grand mérite monta dans sa loge, il amenait avec lui son fils : — Mon fils, dit-il à l'enfant, embrassez monsieur, c'est aujourd'hui que nous perdons un homme dont les vertus ont surpassé les talens.

(2) Brizard était un élève très-distingué de Vanloo; il avait même exposé.

cabinet en état. Un moment difficile étant venu, c'est-à-dire ses pauvres augmentant et tous ses livres n'étant encore que brochés; il se dit : qu'il les relierait lui-même, et qu'avec l'argent qu'il épargnerait ainsi, il viendrait à leur secours. Il exécuta ce projet; mais comme il avait beaucoup de volumes à relier et beaucoup de monde à secourir, il se crut obligé de ne faire que des demi-reliures, ne se donnant, pour ainsi dire, que la monnaie d'un luxe qu'il aimait, afin que ses pauvres pussent s'y retrouver quand il se réglerait ses comptes à lui-même.

Donner est bien, savoir donner est mieux, et nos deux camarades avaient là-dessus le même système. Je prendrais mal congé de Préville (que pourtant je retrouverai encore) si je ne révélais pas aussi sur son compte un trait dont je fais le pendant de celui de Brizard.

On sait avec quelle inflexibilité Rousseau refusait toutes sortes de secours, préférant vivre du produit de ses œuvres et du travail de ses mains, plutôt que de devenir l'obligé d'amis, auxquels il avait le malheur de ne plus croire, ou le pensionné de grands, dont il se serait regardé comme l'esclave.

A Ermenonville, où il n'accepta qu'une retraite, il était très-pauvre, et, en conséquence de sa ferme résolution de tout refuser de M. de Girardin, hors l'hospitalité, il resta pauvre pendant les quatre mois qu'il y passa jusqu'à sa mort.

Préville connaissait Jean-Jacques lorsque, plus jeune et moins susceptible, il n'était pas encore atteint de sa funeste mélancolie. Tous deux aimaient à se retrouver dans quelques sociétés où ils étaient les bien-venus, et, même avant la vogue des écrits du philosophe et lorsque le grand auteur n'était pas encore en lumière, notre camarade parvint à lui faire accepter quelques entrées à la Comédie-Française.

Depuis, ils s'étaient perdus de vue : la sauvagerie de Jean-Jacques n'allait pas à la gaîté du comédien; mais ce

dernier, visitant Ermenonville, ils se rencontrèrent, et la connaissance se renouvela.

Après une séance assez courte dans la petite maison qu'il habitait auprès du château, Jean-Jacques voulut sortir, et je me rappelle comme un fait récent la phrase que nous a rapportée notre camarade : « Tenez, sortons ; c'est seulement au grand air que je suis chez moi. » Une fois dehors, le philosophe devint d'humeur assez complaisante; il accompagna Préville, et lui fit parcourir le parc, l'arrêtant aux endroits remarquables, que celui-ci eut l'air de ne pas connaître, afin de donner à ce pauvre Jean-Jacques la petite jouissance de décrire, qui ressemble assez au plaisir de conter.

Après une promenade d'une heure, ils se séparèrent, Jean-Jacques se rendant au château. Quant à Préville, il feignit de s'éloigner, et voici pourquoi. Pendant la promenade il avait voulu, à deux reprises, se diriger vers une partie enfoncée de la forêt, et deux fois il crut remarquer que, sans lui répondre, et marchant plus vite devant lui, son morose conducteur l'en éloignait ; sans doute à cela Jean-Jacques attachait quelque mystère. Préville résolut de le découvrir, et quand il fut seul, après s'être bien convaincu que le sauvage philosophe était entré chez M. de Girardin, il se dirigea vers le lieu défendu, en prenant par les bois.

Une demi-heure de marche et un quart d'heure de recherche le firent arriver enfin dans le paradis terrestre de Rousseau.

Au plus épais de la forêt, M. de Girardin avait permis à une famille de sabotiers de faire un établissement. Là, ils trouvaient les matières premières de leur exploitation, puis, avec des branches, des feuilles sèches et du chaume, ils s'étaient fait une cité d'une apparence superbe pour les goûts et les yeux de Jean-Jacques. Il paraît qu'il allait passer des heures délicieuses avec ces braves gens qu'il se plaisait à interroger ; pour eux, le voyant herboriser, ils le

prenaient pour une façon d'apothicaire que le maître du château avait attaché à son service ; et comme il leur paraissait un homme simple et bon, ils envoyaient leurs enfans arracher pour lui des bottes d'herbes, dont le chercheur de pervenche n'aurait pu faire que du foin ; mais cette erreur de bonne foi enchantait Jean-Jacques, et tout content de ses nouveaux amis, il les gardait de tout contact humain comme un avare garde son trésor. Farouches et grossiers, ses protégés ne souriaient guère qu'à l'arrivée de l'*apothicaire*, aussi le misanthrope craignait-il sans cesse qu'on ne vînt les lui gâter en les civilisant, et pour qu'ils demeurassent toujours claquemurés dans leurs fourrés rustiques, il avait trouvé un expédient tout-à-fait à lui.

Ces honnêtes paysans n'allaient au village que pour vendre leurs sabots, entendre la messe, ou acheter du tabac, dont étaient très-friands trois personnages de la colonie. Jean-Jacques s'aperçut qu'on ne vendait de sabots que tous les mois, et qu'on oublierait assez volontiers la messe sans la nécessité de se procurer les provisions de luxe : que fit-il ? il prit le prétexte des herbages qu'on allait lui chercher, et il témoignait sa reconnaissance en donnant en échange des cornets de tabac.

Mais Jean-Jacques ne pouvait en tout temps faire les frais de cette dépense, et ce n'était pas sans un vif chagrin alors qu'il remarquait que ses sabotiers ne l'attendaient pas. Ceux-ci s'aperçurent de son humeur, et, quand ces mauvais jours arrivaient, ne voulant pas faire de peine à leur nouvel ami, ils ne prisaient qu'en cachette le tabac acheté de leurs propres deniers, ou, si de loin ils entendaient la canne de Rousseau, qu'il avait l'habitude de frapper contre les gros arbres, avant d'arriver, ils s'avertissaient avec un signal convenu qui voulait dire : — Cachons nos tabatières !

Les honnêtes sabotiers, ne demandant qu'à faire l'éloge de leur visiteur de chaque jour, informèrent Préville de toutes ces circonstances, et involontairement lui fournirent un plan de conspiration ; il retourna au village, et conclut

avec le débitant de tabac de l'endroit une convention secrète, par laquelle il fut arrêté qu'il serait dorénavant fourni à Jean-Jacques à deux tiers meilleur marché, tout le tabac qu'il demanderait, mais qu'on ferait comme si c'était de la marchandise de contrebande, Préville se faisant fort de payer le surplus.

Ceci bien convenu, et une avance de cinquante francs une fois faite, on craignit que la susceptibilité du misanthrope ne s'accommodât point d'une denrée où se trouvait attaché le mot de contrebande; toutefois quand il se présenta à la boutique, le marchand, qui tenait à vendre, lui conta là-dessus les plus belles histoires; Jean-Jacques se laissa persuader, et par le moyen de cet adoucissement adroit, il eut le plaisir d'offrir, et jusqu'à sa mort, à ses sabotiers obligeans, tous les cornets de tabac dont ils eurent besoin.

Les reliures de Brizard et les onces de tabac de Préville pourront faire sourire plus d'un lecteur; mais les ames un peu bien situées se peignent dans les nuances, et, quant à ce qui le concernait, s'il avait été possible d'instruire Rousseau de cette ruse ingénieuse, ruse dont il avait été souvent coupable lui-même, c'est alors qu'il aurait pu s'écrier : la bienfaisance est donc comme le plaisir! elle est amie des liards !..

XXXIII.

LE BAPTÊME DE LA RÉPUTATION.

Une ancienne connaissance. — Leçons d'une dame. — Excellence de l'infidélité. — L'élève *économiste*. — L'enthousiaste de l'orage. — Calculs singuliers d'après Monsieur. — *Les enfans du tonnerre.* — *A parte* à deux. — Scène de comédie. — Nous sommes pris !

On se rappelle la dame au crachat, celle qui se trouvait à la gaie représentation de Brunoy : si elle m'avait vu lors du sanglant affront qui lui fut fait, j'avais pu aussi admirer sa présence d'esprit, et bientôt je trouvai dans elle une ardente protectrice; elle semblait me tenir compte de ce que je l'avais rencontrée dans un de ces momens énergiques où nous sommes fiers de nous montrer, où nous n'aimerions point à avoir de spectateurs, mais où nous ne sommes pas fâchés de trouver un témoin, et quelquefois même un indiscret.

Cette dame n'était pas précisément une jolie femme, ai-je dit, mais je l'avais vue dans un de ces momens de co-

lère où l'on ne ressemble pas à soi-même, et surtout je l'avais vue dans l'éclat de la parure, or je trouve qu'alors toutes les femmes ont un air de famille.

Maintenant que je connais la marquise de S*** en déshabillé du matin, je puis affirmer que c'est une femme parfaite ; elle a l'âge qu'elle veut avoir, la figure qui lui plaît ; elle est vive ou nonchalante, agaçante ou mélancolique ; tantôt son esprit se répand en traits saillans, animés : c'est la grâce dans le sarcasme ; tantôt elle parle avec tout le charme du sentiment : son ame est sur ses lèvres. Je ne sais si je lui trouvais de l'esprit parce que je la regardais, ou si elle me semblait charmante parce que je l'écoutais ; mais que ce fût cela ou autre chose, Armide n'était pas mieux ; ses enchantemens n'avaient pas plus de puissance. Heureux le moderne Renaud !
. .

Deux heures du matin venaient de sonner à l'horloge de Saint-Sulpice, quand je vis cette femme charmante enfoncer sa cornette sur ses yeux, c'était son signal quand elle voulait parler raison ; car, lorsque ce casque féminin était était un peu de travers sur son oreille, elle avait un air si malin, si persuasif, si local, qu'il fallait absolument changer de style, et qu'alors il était convenu qu'on parlerait folie.

— Il vous manque une chose, mon cher Fleury. — En vérité ? vous m'effrayez, madame la marquise ! — Ne rions pas ; il manque quelque chose à votre réputation, veux-je dire. — Peut-être est-ce le talent qui y manque ? — Parions que vous n'êtes modeste que pour vous faire faire un compliment. — Eh mon Dieu non ! je suis dans la bonne foi. Je ne cherche pas un compliment ; mais je cherche à me faire rassurer. Sais-je si j'ai du talent ? comment puis-je le savoir ? je travaille, j'étudie, j'observe, j'essaie, on applaudit ; mais cela rend-il sûr de quelque chose ? Je vois fumer l'encens au nez de si pauvres idoles ! je me croirais perdu, si je n'étais pas plus difficile que le public. — C'est pourtant

un peu à lui que vous avez affaire. — Et pour lui plaire, que manque-t-il? — Peu de choses peut-être pour lui plaire; mais une chose essentielle pour lui jeter de la poudre aux yeux. Quelque chose qui lui laisse croire que vous lui plaisez toujours; une sorte d'auréole qui vous désigne, qui tienne la curiosité en éveil sur vous, qui vous fasse des partisans, des ennemis même : n'en a pas qui veut! Il vous faut, à vous, un public de jolies femmes surtout; car au théâtre, quand vous avez un admirateur, vous n'avez qu'un suffrage, quand vous avez une admiratrice, vous avez une loge; me comprenez-vous? il vous faut enfin.... — La baguette des fées!... — Une aventure d'éclat; une conquête brillante... c'est la tradition de Baron, cela. La réputation de Clairval n'a été aux nues que depuis ses bonnes fortunes patentes; Molé a fait marcher sa renommée à pas de géant, en intéressant plus d'une dame aimable. — Plus d'une!... le perfide! — Mais non; c'est de l'intérêt bien entendu. La femme dont on fait la conquête veut justifier sa faiblesse; plus elle sera grande dame, plus il sera nécessaire qu'elle fasse valoir votre talent; votre talent est son excuse : pour cela il faut que vous soyez le premier homme du monde, le premier artiste de l'époque. L'homme doit disparaître en vous sous la sublimité du talent; la chute de la femme n'est alors que l'amour de l'art; il faut enfin que celle qui vous cède, mette votre réputation au niveau de sa faute. Voulez-vous aller au grand dans votre profession? c'est là la chose nécessaire, et pour votre emploi surtout, c'est le baptême indispensable. — Mais pour ce baptême-là, il me semble que j'ai trouvé une aimable marraine. — Non, mon ami, ce baptême-là, ce n'est pas par moi que vous le recevrez; je sollicite de l'avancement pour mon mari; Louis XVI est sévère, et votre discrétion m'est essentielle; ainsi nos tête-à-tête sont seulement de vous à moi... vous avez besoin de quelque chose qui fasse plus de bruit d'ailleurs; quelque chose qui vous case tout-à-coup, qui vous donne votre rang sans avoir à

recommencer ; car, je vous connais ; après cela vous vous réformerez. — Vous croyez? — Eh sans doute, hypocrite ! comment êtes-vous dans notre monde? moins en amateur qu'en curieux, et vous nous échapperez le plus tôt possible ; mais il est essentiel que votre séjour chez nos grands, vous ait servi... nous causerons de cela.

Après ce petit dialogue, comme la marquise ne pouvait pas parler raison long-temps, elle remit son bonnet sur l'oreille.

Je restai ce jour-là (le jour est composé de 24 heures) une demi-heure de plus qu'à l'ordinaire ; ensuite je me glissai par un corridor particulier, me trouvai dans le jardin, longeai une allée de tilleuls, le ressort d'une petite porte joua : j'étais dehors.

Je rentrai à la maison, où m'attendait impatiente et inquiète une femme indulgente, vertueuse, et dont le cœur, tout à moi, était rempli d'une tendresse que je savais apprécier ; mais quel homme toujours constant à résister à l'ennemi du dehors, n'a jamais essayé de légères infidélités ! Une grace victorieuse venue d'en haut, peut seule vous douer d'un tel héroïsme, et nous autres comédiens, hélas ! la grace nous est déniée.

Il m'est venu, à l'occasion de cette faute, que je confesse en toute humilité, quelques réflexions qui sont on ne peut plus dans l'intérêt du sexe, et qu'en conséquence je serais fâché de ne pas consigner ici.

Les femmes qui aiment avec délicatesse, et qui ne veulent jamais s'en rabattre sur l'amitié, exigent des hommes une fidélité à toute épreuve, certes elles ne savent pas ce qu'elles demandent.

A mon sens, la femme la plus heureuse, la plus tendrement aimée, est celle qui possède un mari constant, mais de temps en temps infidèle.

Cela se conçoit :

L'infidélité est une faute grave ; or, pour se racheter, que ne fait pas un homme dont l'ame est bien placée !

CHAPITRE XXXIII.

Pendant l'existence d'un amour de ménage, d'un de ces amours dont la quiétude ne doit jamais être troublée, mais qui par cela même n'a plus un grand mouvement, je prétends qu'un petit dérangement conjugal, dans l'homme, est une bonne fortune pour la maison.

Dans l'infidélité il y a le remords, le retour, la comparaison : que de choses! Un poète a dit :

Plus je vis l'étranger, plus j'aimai ma patrie.

En effet, la comparaison donne une flamme nouvelle; c'est une ardeur rafraîchie, rajeunie, et pour ainsi dire retrempée qu'on rapporte au logis. Être infidèle, c'est choisir; c'est passer au tamis l'amour véritable, c'est l'épurer; c'est jeter en dehors tout ce qu'il a d'alliage : il n'est pas de repentir qui ne porte ses intérêts en zèle, en tendres soins, en doux égards; celui qui acquiert un tel repentir est désormais l'esclave tendre et soumis de celle qui lui est supérieure de tout l'éclat de l'amour constant. L'homme trop sévère sur ses devoirs est souvent un tyran domestique, un *monsieur Honesta*, qui commande de toutes les hauteurs de la vertu; celui qui a succombé, au contraire, cherchant par quels moyens il paiera sa rançon, se laisse dominer par la femme qui l'aime; il devine un regard, obéit à un signe; ne lui doit-on pas une compensation? Heureuse donc, heureuse la femme trompée! Ce que je dis, je l'ai souvent observé, et, malgré cela peut-être, ces dames hésiteront à me croire; car il en est peu dont l'esprit puisse bien comprendre le *produit net* d'une infidélité.

Ce produit net me ramène naturellement à la suite d'une aventure dont je n'ai donné que le prologue; aventure dans laquelle, par le plus glorieux et le plus agréable ricochet, j'eus l'occasion de faire un petit cours de la science qu'on appelait alors par excellence : LA SCIENCE ; c'est-à-dire, que j'appris quelques-uns des grands secrets des *économistes*.

J'ignore complètement ce qu'on pense aujourd'hui des économistes, et s'ils sont oubliés; mais alors ils faisaient encore la pluie et le beau temps : c'étaient des philosophes politiques étudiant les matières d'agriculture, écrivant sur l'administration intérieure, et ayant la prétention d'obtenir la régie de l'Etat.

Monsieur, frère du roi, le savant de la famille, curieux d'augmenter ses connaissances et à l'affût des nouveautés qui donnaient une réputation, se fit instruire dans cette haute science par un M. de la Rivière, membre, je crois, de quelque cour de judicature, et auteur d'un gros livre qui fit grand bruit dans le temps (1). Ce monsieur économiste fut, avec le célèbre Turgot, un des coryphées et un des croyans de la secte; mais quand ce dernier, devenu ministre, tourna ses vues vers les parlementaires exilés, Monsieur, qui s'était déclaré, non pas ouvertement, mais à sa manière, pour la magistrature établie par le chancelier Maupeou, laquelle magistrature, je ne pourrais dire pourquoi, allait mieux à sa politique, fut contraire à M. Turgot, et en conséquence cessa de professer ouvertement des vues qui leur avaient été communes. Mais parce que ces principes, abandonnés en apparence, convenaient parfaitement à l'esprit subtil, fin et délié de ce prince, il resta *économiste* dans son intérieur, pour ses confidens, ses intimes, et surtout ses maîtresses.

Il semble étrange d'entendre parler des maîtresses de Monsieur : oui, Monsieur avait, je ne dis pas une, mais des maîtresses; oui, ce prince si retiré, s'occupant de littérature et de notes historiques; polissant des pièces fugi-

(1) Nous supposons que ce gros livre est le même qui porte ce titre imposant : *Considérations sur l'ordre naturel et essentiel des sociétés politiques*, dû à la plume lourde, mais pourtant savante de M. Mercier de La Rivière, conseiller au parlement de Paris, ancien intendant de la Martinique. Cet économiste fut appelé en Russie sur sa belle réputation, il ne convint que médiocrement à Catherine II, et après quelques travaux il revint à Paris.

tives pour les almanachs à la mode ; rédigeant des écrits plus substantiels pour le journal de Paris, étudiant les constitutions, rêveur politique, et ambitieux, comme un autre, sans qu'il y parût, Monsieur avait des maîtresses. Monsieur, alors cela était bien connu, avait un grand goût de galanterie; mais cette galanterie était décente, sans scandale, sans éclat ; elle prenait chez lui cette nuance de formes qui le distingua ; sachant étayer tout ce qu'il faisait des convenances, la trompette, qui retentit si bruyamment alors des illustres conquêtes du jour, avait une sourdine quand elle annonçait celles de Monsieur : — C'est à bien petit bruit que Socrate se rend chez Aspasie, lui dit une fois le comte d'Artois, qui le prit sur le fait; ou à peu de chose près.

Il ne pouvait cependant pas se cacher tellement qu'on ne sût bien où il allait ; l'œil des gens de cour est intéressé à connaître les faiblesses des princes, et ma marquise, qui avait ses vues, fut instruite d'une fréquentation assidue de Monsieur en noble maison. Comment donc ! titre retentissant, hôtel splendide, superbes laquais, voiture somptueuse, train presque royal, représentations dramatiques, où assistait la plus brillante partie de la cour : c'était un Versailles en miniature. Je devins le répétiteur de la dame du lieu, et la marquise de S*** ayant suffisamment préparé les voies et moi-même y ayant aidé... j'acquis un second remords.

La brillante dame, que je ne nommerai pas (en avançant dans ces souvenirs on verra que je serais un ingrat de la nommer), cette maîtresse de Monsieur enfin, était en même temps aimée à l'adoration d'un cavalier que ma marquise haïssait, mais ce qu'on appelle haïr d'une bonne haine de femme, et, elle pouvait avoir un peu raison : l'amant favorisé était tout justement celui de la soirée de Brunoy. Ce gentilhomme, qui voulut être mon professeur pour le rôle du comte de Guelphar, aurait semé du vent pour recueillir des tempêtes, si, d'après les idées de la

marquise, l'opération galante, qui faisait ma réputation, avait pu défaire la sienne; mais, dans ce lieu où l'on m'enseigna la science des économistes, la gracieuse maîtresse de maison, quoique n'étant pas autrement entichée du prince, avait pris du moins avec une sorte d'enthousiasme toutes ses idées sur la théorie du produit net, et, en cette circonstance, quand d'autres auraient été embarrassées, elle prouva sa profonde science : elle garda le prince, conserva le comte, et m'admit, moi, son humble répétiteur.

L'aventure eut quelque éclat, et je remarquai qu'en effet, cela ne nuisait point à mes succès; mais cela ne me devint pas aussi favorable que l'avait pensé ma patronne. Je crois que le temps était passé de ces sortes de réussites, et peut-être fus-je le dernier des Romains.

Les mœurs n'étaient plus alors celles qu'on affichait encore à mes débuts, ou, du moins, sans être absolument meilleures, elles paraissaient différentes. La marquise, bien que jeune encore, tenait ses instructions de la vieille école, et, à son insu, il s'en était élevé une nouvelle : peut-être au fond la même corruption existait-elle; mais elle se cachait, du moins à la cour; car, si la puissance de Louis XVI n'alla pas jusqu'à rendre les courtisans vertueux, il était le maître de les forcer à se montrer tels, et il le faisait. Autour de lui les hommes commençaient à afficher la régularité, et les femmes étaient sages.... d'un verrou de plus à la porte de leur boudoir.

Quand ce boudoir était bien fermé, que de confidences! que de secrets! combien les tablettes d'une grande dame sont riches d'anecdotes! que de réputations usurpées! que d'innocens calomniés! Je ferais un volume de ce que j'appris là : c'était de l'amusant, du tendre, du tragique, du politique; sans avoir ce qu'on peut appeler de l'esprit, la comtesse avait du jargon, et si elle n'intéressait toujours, elle amusait souvent; j'en excepte pourtant certains jours où la prenait sa fureur économiste : alors elle paraissait réellement amoureuse de Monsieur : elle me le van-

tait, m'en faisait répéter les axiomes ; elle me forçait à apprendre par cœur les plus singulières formules, et cela par demande et par réponse. C'était la chose du monde la plus plaisante de nous voir. Tantôt elle riait, tantôt elle se fâchait ; elle voulait me forcer à catéchiser la Comédie-Française sur la savante doctrine des rapports de la production et de la consommation. Nous dissertions à l'envi ; nous lisions Quesnay, *l'ami des hommes* (1), et M. de Rivière. Nous nous enthousiasmions avec les poètes économistes. *Les Saisons* de Saint-Lambert, *les Moissonneurs* de Favart, *l'Albert premier* de l'abbé Leblanc, faisaient nos délices (2) ; calculs en vers, calculs en prose, calculs en ariettes, partout je trouvai l'*économie*. Je savais :

Que, le blé ne vient qu'autant qu'il est semé ;

Que, la cherté augmente la disette en faisant resserrer les denrées ;

Que, lorsque la société se perfectionne, il y a progrès.

Ce qui me fit connaître :

Que, semblable à M. Jourdain qui faisait depuis longtemps de la prose sans s'en douter, je faisais moi-même depuis longues années, de la science économique.

Mais, ce que n'avait pas eu M. Jourdain, c'était un charmant professeur, déguisant avec grâce l'aridité du précepte sous un système d'encouragemens et de récompense parfaitement entendu. Aussi Dieu sait comme je profitais !

Une soirée d'automne, Monsieur était parti pour Brunoy ; j'étais, moi, au rendez-vous, dans un sanctuaire charmant, ayant vue sur un magnifique jardin anglais. La conversation devenait intéressante ; la déesse du lieu m'abandonnait sa main. Tout à coup les arbres sont agités ; un

(1) Livre économiste de M. Mirabeau père.

(2) Les économistes eurent aussi leurs poètes ; l'économie avait établi ses chaires jusque sur le théâtre et dans les poèmes ; elle prêchait en tragédie, en comédie, en opéra ; elle se glissa même dans l'Almanach des muses, et, on le voit, elle pénétra dans les boudoirs.

vent puissant les pousse avec fracas; les feuilles se froissent, les branches se heurtent; de larges gouttes de pluie tombent pesantes comme du plomb, et leur bruit monotone et lent annonce l'orage; ma dame écoute; il se passe en elle quelque chose d'extraordinaire; elle se lève, ouvre les rideaux, puis se pose sur un tabouret : je la crus folle.

— Regardez!

Je regardai : le ciel était noir.

— Ecoutez!

J'écoutai : l'orage grondait.

— C'est l'orage, dis-je. — C'est *le grand populateur*, répondit-elle.

Je me tournai vers elle un peu effrayé. En ce moment un éclair passa sur sa figure; elle poussa un cri de joie. Pour le coup, et à tout risque, j'allais appeler ses gens; elle me devina, et me prenant par la main :

— C'est le grand populateur, le tonnerre qui parle; écoutez-le!... C'est le bienfaiteur du monde!... d'où viennent les richesses des nations?

Comme elle prenait son ton de catéchiste, et qu'elle m'interrogeait par une question à moi connue, je répondis tout de suite dans le sens de ses idées, comptant sur une plaisanterie ou craignant je ne sais quel accès :

— De la terre; puisque cette mère inépuisable reproduit sans cesse les alimens de nécessité première. — N'est-il pas une autre richesse des nations?

Et moi, debout, les bras pendans, et avec le ton lent, monotone et sans pensée d'un écolier qui répète sa leçon :

— Pardonnez-moi; la population est la seconde richesse des nations, puisqu'en multipliant les bras elle multiplie les produits : la terre rendant en proportion des forces qui la travaillent. — Eh bien! ce tonnerre que vous entendez devient l'agent le plus actif de la population! Cette voix, que le vulgaire redoute, est une voix de bénédiction et d'abondance. Ecoutez! un orage imprévu survient, la nuit

est avancée ; les habitans de la ville et des campagnes dorment ; l'orage gronde dans l'étendue et les réveille de sa voix retentissante. La frayeur entre aussitôt dans ces âmes pusillanimes ; les femmes surtout sont craintives, elles appellent leurs époux, ceux-ci les rassurent ; elles se réfugient dans leurs bras, eux les pressent sur leur sein... Il faut bien les garantir ! Le cœur s'échauffe, l'âme s'exalte. Insensiblement l'orage s'éloigne, le bruit et la peur diminuent, et l'hymen, l'hymen a fait sa récolte.

Honneur donc, honneur au tonnerre !

Après cette espèce d'invocation ou d'hymne, ma jolie sybille descendit de son tabouret pour se placer sur un sopha ; laissa calmer un peu son subit enthousiasme, et m'expliqua plus tranquillement enfin la suite de ses idées sur la théorie du tonnerre, appliquée à l'économie.

D'après elle et d'après Monsieur, ou plutôt (et je n'en puis douter) d'après un de ces jeux d'esprit où Monsieur était fort habile, et dont il aimait l'originalité, le tonnerre est l'auxiliaire le plus puissant de la monarchie, et comme l'argent est le nerf de la guerre, l'orage est aussi le nerf de la population ; voici le complément du système.

Il est constant que les insomnies des gens qui se portent bien et qui sont jeunes, sont le principe d'une création abondante, et cette vérité est si bien reconnue qu'en quelques pays allemands la police municipale paie des employés dont la mission est de faire, à certaines heures de la nuit, du bruit dans les rues, pour réveiller les citoyens, et les inviter à servir la patrie en tournant leurs idées sur l'accroissement de la société. Le tonnerre n'est-il pas alors le meilleur de tous les officiers de nuit ? et ses bruyans éclats ne portent-ils pas mieux un utile conseil à tous les ménages, que le premier claperman du monde, eût-il une voix de stentor ?

Votre Barême à la main, suivez ce raisonnement.

Il y a, à Paris, 800,000 personnes au moins, dont à peu près la moitié est mariée, et dont la moitié de cette moitié

se trouve dans l'âge arithmétique nécessaire pour notre opération.

Mettez donc 200,000 personnes occupant la même chambre et le même lit.

Sur ces deux cent mille ames valides, si fortement réveillées, supposez-en seulement un vingtième, et c'est peu, sur qui l'attrait du plaisir ait agi plus efficacement que la peur.

Vous avez alors dix mille naissances de plus en bénéfice net à offrir à l'État, sauf erreur et omission pour les gens de bonne volonté et les mariages de hasard.

$$
\begin{array}{r}
10{,}000 \text{ naissances,} \\
\text{à} \quad \underline{\quad 30 \text{ f. de capitation par individu, l'un dans l'autre.}} \\
\text{Ci } 300{,}000 \text{ f.}
\end{array}
$$

Trois cent mille livres d'augmentation par année dans la capitale seulement, et notez bien! trois cent mille livres pour chaque nuit orageuse! Voyez à multiplier ensuite ces trois cent mille par toute vie moyenne, de 32 ans à peu près :

$$
\begin{array}{r}
300{,}000 \text{ fr. de capitation,} \\
\text{payée} \quad \underline{\quad 32 \text{ ans.}} \\
600{,}000 \\
\underline{\quad 900{,}000} \\
\text{Ci } \ldots 9{,}600{,}000 \text{ fr.}
\end{array}
$$

Neuf millions six cent mille livres produits par ce coup de tonnerre qui éclata tel jour sur Saint-Eustache, Saint-Sulpice ou Saint-Roch, et pourtant les malheureux curés en faisaient sonner à branle toutes les cloches! Ah! qu'ils se taisent!..... mais non, non, qu'ils redoublent : chaque coup de cloche pouvant être aussi un chiffre de plus dans l'addition sociale; car ce mouvement, cette exaltation, cette asmosphère en feu, ce bruit de l'airain, pénètrent, excitent, enflamment, et les fils qui sont donnés au monde au milieu de ces effets puissans, de ces mouvemens subli-

mes, font les grands rois, les grands hommes, les grands artistes : Henri IV, Louis XIV, Sully, Colbert, Raphaël, Michel-Ange, Corneille, Voltaire et Lekain, Molière et Préville sont bien sûrement des *enfans du tonnerre!*

En apprenant cette singulière théorie de l'orage, nous étions loin de prévoir qu'il s'en formait un sur nos têtes; il éclata bientôt, et mit fin à cette aventure.

Les répétitions étaient notre prétexte; mais comme les répétitions n'étaient pas notre but, nous avions réglé que je n'irais faire mes visites que sur un signal donné : je passais régulièrement chaque jour devant l'hôtel, et quand la fenêtre du suisse, donnant sur la rue, était ouverte, lorsque de plus, sa hallebarde se trouvait posée de façon que le bout de fer luisant et pointu passât au dehors, je pouvais entrer.

Ces signaux avaient toujours joué sans malencontre, et chaque fois que je les apercevais la châtelaine me recevait on ne peut mieux et, j'ose dire, avec un empressement que je m'efforçais d'entretenir et de mériter.

Mais une fois, après avoir bien vu la fenêtre ouverte, bien reconnu la hallebarde propice, et m'être présenté à ma dame comme d'usage, je remarquai un mouvement inaccoutumé dans son abord. Je ne puis pas dire qu'elle me reçut avec froideur, mais elle me sembla embarrassée. Le jour de petite maîtresse qui régnait dans l'appartement, m'empêcha au premier moment de reconnaître si je me trompais; je voulus lui baiser la main... je sentis cette main trembler dans la mienne, puis elle la retira vivement : j'allais demander l'explication de cela, quand une femme de chambre, tout émue, toute essoufflée, vint à nous : Monsieur arrivait!

— Vite! vite! ici, ici.

Je vis le danger que courait la comtesse, et dans mon trouble, suivant mal l'indication, ou plutôt ne la suivant d'aucune manière, je me jetai instinctivement où j'avais le plus d'habitude d'aller : dans le boudoir.

Le croira-t-on?... j'y trouvai compagnie!

Le comte (l'homme au crachat) venait d'y entrer, on l'avait fait sauver là pour m'éviter; je m'y sauvai pour éviter Monsieur.

Il y a des momens où tout est compris par un coup d'œil, tout expliqué par un geste, et tout est répondu par un sourire.

— Je vous fuyais, vous fuyez quelqu'un, et si ce quelqu'un n'est pas Monsieur, il n'y a pas de raison pour que ça finisse. — C'est Monsieur, dis-je bien bas et comme pour donner à cet imprudent le ton de voix convenable; mais lui, sans trop se soucier de m'imiter : — A la bonne heure! sans cela j'aurais prié la comtesse de faire agrandir son boudoir.

Nous fûmes interrompus par le bruit d'un baiser qui retentit jusqu'à nous.

— Diantre! dit le marquis. — Diantre! répétai-je. — Écoutons!

Nous tendîmes l'oreille, et la scène de comédie suivante s'engagea; je suis sûr de répéter le mot à mot.

Monsieur. — Vous étiez en affaire, madame; il y a quelque préoccupation... Hein?... me trompai-je?

La comtesse. — Non; mais non... Votre Altesse a bien vu. J'étais là à me fâcher contre moi-même... (*Elle prenait apparemment une brochure.*) Ce maudit rôle ne veut pas venir.

Monsieur, *regardant sans doute le titre.* — Ah! de Barthe. Petit auteur d'un fort mince ouvrage, et qui s'est cru un grand homme pour avoir fait dialoguer cinq personnages un quart-d'heure durant! Vous a-t-on conté son aventure à propos de l'*Homme personnel*?

La comtesse. — Non... je... je ne la connais pas.

Monsieur. — Tout le monde vous la dira... Fleury, par exemple; à propos, est-ce qu'il se néglige?... il faut prendre un répétiteur plus exact...

La comtesse. — Il vient... moins... La Comédie-Française... ces voyages de Fontainebleau....

Monsieur. — Mieux que cela... mieux que cela! on dit, je n'ose pas l'affirmer au moins... que la marquise de S*** (ma marquise) lui veut du bien; on dit qu'il y est sensible : c'est à merveille à elle de lancer un artiste; cela se saura. Vous n'imaginez pas le bien qu'on en dira ; elle pourra, plus tard, avoir toute la clientelle des jeunes-premiers du Théâtre-Français...

(Combien cette pauvre comtesse devait rougir et pâlir ! je le comprenais, bien que je n'entendisse que sa voix.)

La comtesse. — Votre Altesse traite très-mal cette dame; elle est mariée... Sa conduite est régulière.

Monsieur. — Régulière ! c'est cela : elle reçoit régulièrement le comte de *** (mon comte à moi).

La comtesse, *vivement*. — Le comte ?... pas possible !... ils sont brouillés.

Monsieur. — Ah !... tant mieux pour elle !... Il est un peu fat, ce monsieur là !... Il a la manie des bonnes fortunes et celle d'afficher les femmes !... lorsqu'il sort de chez l'une de ses conquêtes, savez-vous ce qu'il fait? son premier soin est de passer les quatre doigts dans sa frispre afin de persuader au public qu'il vient de se mettre dans le cas de se faire arracher les cheveux.

Il y eut ici un grand temps pour le rire bruyant de Monsieur et le rire forcé de la comtesse, et notre rire jaune à nous, après quoi il reprit :

— Mais laissons un peu les gens du dehors pour les personnages de M. Barthe... Voyons que je vous donne la réplique... Où prenez-vous le public ? — Là... là... vis-à-vis des deux fenêtres. — C'est-à-dire en face de la glace; c'est bien ! on aime cela ; on se voit jolie, on se rend compte de son succès futur, on se dit : tel jour, à telle heure, un public d'adorateurs me verra comme cela, mieux que cela même; brillante, parée, gracieuse, et on se parle dans la

glace, on dit à sa jolie figure : je te remercie! —Vous êtes bien ironique ce matin... je n'oserai pas réciter un vers. — Allons donc, enfantillage!... Voyons, belle Angélique, la jolie scène... la scène de *persifflage*.

Après quelques vers d'Angélique, répétés avec plus d'aplomb que je ne l'aurais pensé, nous entendîmes Monsieur marcher.

— D'où Mondor entre-t-il? — De droite. — Eh non! du milieu, par la grande entrée, l'entrée extérieure... Songez donc! Mondor aurait l'air de venir du boudoir de ces dames. — N'allez donc pas au mien!

Ce cri était à peine poussé, que Monsieur avait ouvert la porte : nous étions en sa présence.

Qu'on voie d'ici la figure des quatre acteurs! qu'on devine, s'il est possible, notre embarras! Monsieur le fit cesser, et, comme si c'eût été une chose bien ordinaire :

— Que faisiez-vous donc là, Fleury? — Monseigneur... je venais, d'après les ordres de madame, pour lui faire répéter son rôle. — Et vous, M. le comte? — Moi, Votre Altesse? je m'étais présenté pour solliciter une grace. — C'est possible; mais, une autre fois, choisissez mieux votre moment.

Et, après nous avoir adressé un sourire gracieux, cette sorte de sourire dont j'ai parlé, et qui voulait dire : *Je m'en souviendrai!* le prince se retourna brusquement vers la dame, à peine remise. Nous prîmes congé, le comte et moi, sans grande épouvante, et riant sous cape de l'aventure.

Nous sûmes depuis, que Son Altesse avait tout appris du suisse qui livra sa maîtresse, espérant, sans doute, quelque récompense; à une demi-heure d'intervalle; le traître nous fit à chacun le signal convenu, quand la comtesse n'avait donné aucun ordre : nous nous trouvâmes pris au trébuchet.

Nous craignions d'avoir dérangé la brillante position de cette dame; mais, outre que Monsieur, disait-on, n'était

qu'une sorte de *payeur de rentes*, il aurait perdu une bien jolie femme, ce qui est quelque chose pour tout le monde, et une élève économiste distinguée, ce qui était beaucoup pour lui. Pouvait-il se plaindre d'ailleurs? Il mettait si souvent cette jeune personne à la science pour toute nourriture, qu'elle avait habilement calculé qu'ayant beaucoup de passions, il lui fallait beaucoup d'amour, mettant ainsi sagement en équilibre ce que, la langue savante, appelait : LA RECETTE ET LA DÉPENSE.

XXXIV.

MERCIER LE DRAMATURGE.

Je fais connaissance avec Mercier. — Le nouveau Luther. — Révolution dans le globe. — Drame nouveau. — Appareil vocal de Mercier. — Ses antipathies. — Son vote lors du jugement de Louis XVI. — Scène chez M. de Sartines. — Scène chez M. de Rovigo. — Le chapeau d'arlequin.

Il ne m'était plus permis de voir la comtesse, et, le dirai-je? je n'en étais pas désolé. Il m'avait semblé bon de me prouver à moi-même que, si je l'avais voulu, j'aurais pu devenir un homme à bonnes fortunes; maintenant il me paraissait très-bien de me prouver la force de ma raison. Ainsi, dans une faute, et, en regardant au fond des choses, je me découvrais une qualité brillante et une rare vertu.

Je renonçai à la brillante qualité pour reprendre bien vite la vie qui me convenait; j'avais d'ailleurs de sérieuses occupations en tête, j'aimais mon intérieur, et je ne voulais plus risquer à ne point m'y plaire. Il est un âge où l'on va chercher les inspirations au-dehors, il en est un autre

où l'on ne les peut trouver qu'au-dedans ; il se fait alors chez celui qui cultive les arts un travail, que je dirai (au risque d'être trop poétique ou trop commun) ressembler assez à celui de l'abeille : on court, on va, on vient, on essaie de toutes les émotions, puis on en garde en soi un vif souvenir, on rapporte le tout au logis, et on a sa provision faite ; il ne s'agit maintenant que de trier cela, de choisir, de classer et d'en trouver l'emploi : le talent se fait un peu comme le miel : quand on a passé un assez long temps hors de la ruche, le voyage a profité.

Depuis mon aventure, j'allais assez souvent chez mon *camarade de cachette*. Ce rival généreux me recevait bien, il me faisait même l'honneur de me rendre visite : faut-il dire qu'il avait la manie de mettre la main à la plume ? Élève de Mercier, il venait me régaler d'un assez long ouvrage, sorte de drame héroïque, ou plutôt véritable pièce sans nom, Mercier, d'après son mot connu, l'ayant *guéri* de la tragédie.

Ce chapitre n'étant point consacré à mon noble collaborateur de bonne fortune et d'infortune, et rien que de très-ordinaire n'ayant eu lieu, entre nous, après ces commencemens si animés, je termine ici ce qui le concerne pour dire que cet homme de qualité me fit connaître particulièrement l'auteur du *Tableau de Paris*.

Pendant longtemps, Mercier ne fut pas en odeur de sainteté à la Comédie-Française ; il avait commencé cette fameuse ligue des auteurs qui nous obligea de venir à composition. Dans un ouvrage à sa manière, où il exposait toutes ses nouvelles idées sur le drame, l'ardent novateur proposait sérieusement de remplacer les pièces des auteurs qu'il voulait exclure de la scène, c'est-à-dire celles de Racine et de Corneille, par ses propres ouvrages, plus conformes, prétendait-il, à la grande réformation scénique dont il était le nouveau Luther : malheureusement les comédiens comprirent mal l'avantage de ce marché, et ils refusèrent avec quelques rires. Mercier se fâcha ; il fit cir-

culer même, à ce sujet, un petit écrit en notre honneur et gloire; mais une de ses pièces, nouvellement reçue, attendant son tour, nous renvoyâmes la balle, en effaçant l'ouvrage du tableau et en ôtant à l'auteur ses entrées. Le dramaturge rayé réclama, nous attaqua vigoureusement et par voie d'huissier; l'affaire fut évoquée au conseil, et lui, par suite de son originalité de caractère, pour être sûr que nos vérités nous seraient bien dites, courut à Strasbourg (je ne sais trop pourquoi à Strasbourg), s'y fit recevoir avocat, et revint le plus tôt possible pour plaider en personne contre nous, gagner son procès, briser les portes du sanctuaire, et élever fièrement sur nos ruines le drame de *Natalie*.

Mais jamais homme ne jeta plus sa vie à l'aventure que Mercier; une fois bien et dûment reçu avocat, il eut autre chose à faire que de nous tourmenter, il avait besoin d'argent, et, s'il m'en souvient, ce fut alors qu'il travailla à son *Tableau de Paris*, ou bien qu'il conçut l'idée de cette grande révolution du globe, demandée par son libraire, révolution où la création est rétablie sur l'ancien pied; avec ce changement important que la terre n'est ronde que d'une certaine façon, c'est-à-dire comme un beau pain de Parmesan; et qu'autour de ce plateau, le soleil tourne, ainsi qu'un cheval au manége.

Occupé de ce grand travail de peindre Paris ou de reconstituer l'univers, Mercier nous laissa tranquilles; mais il s'acquit dès-lors cette réputation qui lui est restée; et, plus tard, quand je me liai avec lui, sa réconciliation avec notre théâtre avait eu lieu. Cependant ce n'était pas encore un des habitués du foyer. « Je n'aime point à me trouver aux prises avec la clémence de Messieurs de la Comédie, » disait-il en riant; je crois, moi, qu'il aimait à se trouver aux prises avec l'indulgence de nos dames. Cet auteur était bel homme, bien disant; et j'ai eu de bonnes raisons pour lui soupçonner de grandes occupations en dehors de la littérature.

CHAPITRE XXXIV.

Je le vis avec plaisir faire de ma maison une maison d'ami ; Mercier n'était pas distingué seulement par l'originalité de son talent ; apprendre à le connaître, c'était apprendre à l'aimer ; il fit d'ailleurs auprès de moi, à la troisième ou quatrième visite, une démarche dont je devais être flatté et reconnaissant : il vint me confier la fable, et même le plan assez détaillé, d'un ouvrage dont il se proposait de nous demander lecture ; il m'y destinait un rôle qui, traité à sa manière, ne pouvait manquer de devenir un rôle à effet : c'était un de ces personnages que je désirais jouer depuis longtemps, pour sortir enfin des éternels amoureux, et prêter à mon exécution un cachet moins connu que l'inévitable : Je vous aime!

Le *Winckelmann* me promettait cette chance. J'ignore avec quel degré de supériorité Mercier aurait traité le nouvel ouvrage ; mais la pensée seule portait son auteur, et même dans le simple canevas, on pouvait deviner trois caractères de toute beauté.

Sans citer que pour mémoire cet ouvrage qui avait bien quelque réminiscence de son *Jenneval*, je dirai que le scenario de la pièce en projet me donna une grande idée de la qualité inventive de l'auteur, quoique ce fût un peu un ouvrage semblable à ceux appelés depuis mélodrames. Le hardi novateur avait dessiné pour moi une figure si énergique que l'ouvrage me plut d'abord. J'aurais voulu seulement un peu moins de souterrains et la suppression d'un escalier dérobé. Il y avait encore deux lanternes sourdes qui m'effarouchaient, et les chevaux de poste y jouaient un si grand rôle, que tout essoufflé d'avoir suivi le poète à Schœnbrunn auprès de Joseph II, à Rome en face du Saint-Père, à Ancône, aux environs de Vicence, à Vienne, et être revenu par la voie de terre de Vienne à Trieste, je lui conseillai franchement de prendre pour second titre : *Fouette, cocher !*

Ce n'est pas qu'il ne me fallût quelques réflexions et assez d'empire sur moi-même pour découvrir les défectuo-

sités d'un plan assez hardi. Cet auteur était entraînant quand il s'échauffait : obligé de vaincre une sorte de défaut d'organe, il parlait alors à voix large et pleine, et il séduisait d'autant plus que sa belle physionomie et son regard fin s'animaient, qu'il trouvait, en s'animant, et comme si quelqu'un les lui avait choisis dans un dictionnaire, des termes éloquens et d'une rare énergie, Mercier étant de cette nature extraordinaire que j'ai remarquée depuis chez quelques écrivains : il parlait comme lorsqu'on écrit bien, et il écrivait comme lorsqu'on parle mal.

Comprenant que j'étais sous la domination d'un homme qui venait de se placer sur le trépied, je lui donnai d'abord les justes éloges qu'il méritait ; puis comme je ne voulais pas le contrarier dans sa fièvre, et qu'il fallait donner à la mienne le temps de se calmer, je lui demandai huit jours pour la réflexion, lui faisant observer que c'était un devoir de ma part de ne rien décider à la légère, l'honneur qu'il me faisait de me prendre pour interprète devant me rendre difficile.

— Je vous aime comme cela, me dit-il ; mais je vous préviens d'une chose, c'est que si vous n'êtes pas content, vous vous tromperez. — Eh bien ! j'aime mieux être content après réflexion. — Soit ; mais mettez de côté tous vos préjugés ; ne me jaugez pas sur vos poètes : ma langue à moi a des accens nouveaux. Pour ne pas trouver mauvaises mes *heureusetés*, faites peau neuve en théories. Oh ! je ne suis pas nourri à l'école des VERSIFICATEURS.

Ce terme « versificateur » prenait, dans la bouche de Mercier, une énergie rare ; il le prononçait avec un air, un accent et un geste qui en faisait une grosse injure. Pour bien comprendre cela, il est bon d'avoir une idée de la figure qu'il faisait quand il lançait le mot injurieux.

Mercier avait une manière de parler à lui ; et surtout dans les derniers temps ; il prononçait un peu plus du côté gauche de la bouche que du côté droit. Les deux moitiés des lèvres inférieure et supérieure fonctionnaient seules,

et même, en bien examinant, on voyait que la lèvre inférieure avait une action plus rapide que la supérieure. Quand il poussait le son, cet appareil commençait à bruire comme pour hennir, et lorsque la parole devenait distincte, on aurait dit qu'il avait mis entre ses dents la *pratique* des gens qui font parler polichinelle! Avec cet organe ainsi échafaudé, nombre de syllabes sortaient cruellement torturées, ou du moins portant une étrange physionomie : ainsi il ne disait pas bienfaiteur, mais *bienfaitor* ; menteur, mais *mentor* ; bonheur faisait *bonhor*, et par conséquent versificateur, *versificator* ; et ce dernier mot surtout, cette terminaison, ces cinq syllabes qu'il semblait prendre plaisir à broyer au passage, sortant d'une bouche avec l'arrangement ci-dessus, et appelant l'attention sur un masque dessinant l'ironie, avait une telle expression de mépris, qu'il faudrait l'avoir entendu pour bien s'en rendre compte.

Entre les versificateurs, Boileau était son antipathie ; il pardonnait à peine à Corneille et à Racine, qu'il appelait *d'illustres pestiférés* ; pourtant il avait adopté Molière, malgré sa soumission à la rime, parce que, disait-il, il se moque des règles, et il citait ce vers, où se touve la faute d'élision connue :

« Mais elle bat ses gens et ne les *paie* point. »

Molière! Molière! s'écriait-il souvent, c'est bien un autre *oiseau* que votre Racine !

A propos d'oiseau, ceci me rappelle encore une de ses antipathies et une de ses affections. Le rossignol était pour Mercier un animal détestable, un musicien féroce, un mauvais faiseur de fausses notes, qui, n'allant que par écarts, ne parcourait, d'après lui, la gamme que pour y faire des sauts périlleux : — « Ne vous semble-t-il pas, disait-il dans une demi-colère, entendre un facteur de serinettes qui essaie ses tuyaux à tort et à travers, soufflant

au hasard et rompant la mesure à tout propos. » — La fauvette était son oiseau favori, son chantre poétique; la fauvette à tête noire surtout : — «.Pourquoi ne l'estime-t-on pas, cette pauvre petite fauvette? pourquoi n'en parle-t-on pas dans le monde? Parce qu'elle est modeste : elle chante pourtant à ravir! jamais elle n'est à côté du ton ; elle chante de l'ame : c'est du pathétique, du doux, de l'accentué; elle ne prend rien dans sa tête, toute sa mélodie est dans son cœur. C'est la mère qui berce son enfant ; l'amante répétant la chanson du bien-aimé; mais le rossignol! écoutez-le : le saltimbanque! il joue des gobelets avec sa voix ; c'est le versificateur (prononcez *versificator*.) des oiseaux !

Il n'aimait pas davantage les peintres : « Je hais cordialement cinq choses, répétait-il souvent : les vers, Condillac, les peintres, le rossignol et M. de Rovigo. »

Et la raison de ces haines avait toujours un côté comique, mais assez juste en un certain point. Je n'étais pas de portée à comprendre pourquoi il en voulait à Condillac, aussi n'ai-je rien retenu là-dessus ; mais, avant d'en arriver à M. de Rovigo, voici ses griefs contre les peintres :

« Ces peintres! ils pétrifient tout. Sur leur toile, le ruisseau n'a pas de murmure, le zéphir n'a pas d'haleine : voyez ce flot! nous sommes en plein été et il a l'air d'attendre le dégel! voyez ce rameau! il est sans flexibilité ; quelque vent qu'il fasse, son feuillage est immobile. Ces hommes sont-ils donc de marbre? et ces guerriers? plaisans combattans! ils lèvent le bras et ne frappent jamais. Le pinceau du peintre tue la nature : qui la ranimera?.... LE POÈTE ! »

Et le poète c'était Mercier.

Il se disait l'inventeur de la prose poétique. Racine et Despréaux ayant, d'après son système, perdu la poésie, il s'en considérait comme restaurateur prédestiné ; la prose avait trouvé en lui son messie. « LA PROSE EST A MOI ! » s'écriait-il, en se dressant avec fierté.

CHAPITRE XXXIV.

Cette prose illustre lui valut les petits vers suivans, dont Monvel aurait bien pu nous dire l'origine ; du moins les récitait-il à ravir. Ce fut de nos coulisses et lors de notre rupture, que ce petit éloge s'échappa, bien long-temps avant de faire son entrée dans le monde :

Monsieur Mercier, vous êtes un grand homme,
Que votre prose est belle en ces accens nouveaux !
Que de moralité dans vos contes moraux !
Vous manquiez aux beaux jours d'Athènes et de Rome ;
 Ils renaissent ici grâces à vos travaux,
 Monsieur Mercier, vous êtes un grand homme !
Votre essai dramatique (1) est de toute beauté ;
Comme vous y montrez avec sagacité
 Que ce Corneille tant vanté,
 Et ce Racine, par l'envie,
 Jusqu'à ce moment respecté,
 N'ont pas connu l'art de la tragédie !
Vos preuves ont vaincu le lecteur enchanté !
Comme c'est beau ! comme c'est écrit ! comme.....
Ma foi, monsieur Mercier, vous êtes un grand homme !

 Dans tous vos drames enchanteurs,
Quelle simplicité ! quel ton philosophique !
 Comme avec vous Thalie est pathétique,
Et qu'elle s'y prend bien pour corriger les mœurs !

Ah ! quand on vous a lu, comme on dort d'un bon somme !
Comme on a le cœur gros, comme on est contristé !
Que cela vaut bien mieux que la folle gaîté
Dont, depuis si long-temps, Molière nous assomme.
 Je le répète, en vérité,
 Monsieur Mercier, vous êtes un grand homme !

Mercier ne haïssait pas ces petites guerres, qui le troublaient moins que ceux qui la lui faisaient ; heureusement organisé, il riait assez volontiers de ces légères attaques, soit, pour parler comme lui, qu'il se fût revêtu d'un habit

(1) Cet *essai dramatique* devint la cause des querelles de la Comédie avec Mercier.

de toile cirée pour recevoir les injures littéraires, soit plutôt qu'il les vît de haut et les laissât passer au-dessous de sa tête comme des nuages qui n'atteindraient jamais jusqu'à sa hauteur politique.

Je dis politique et non poétique exprès. Le fait est qu'à cette époque la production littéraire était moins le but que le moyen, et que Mercier rêvait dès long-temps l'espèce de rôle que MM. les auteurs se crurent tous appelés à jouer vers 89. Depuis bien des années la révolution avait commencé dans toutes les écritoires; l'encre fermentait, et l'auteur de l'an 2240 y trempait sa plume aussi audacieusement que personne.

Mon projet n'est pourtant pas de juger la carrière politique de Mercier, ceci est au-dessus de mes forces et passe mes connaissances; mais je ne suis pas fâché de lui rendre justice par occasion. Malgré son amour pour les idées qu'on a baptisées du nom « d'idées avancées, » Mercier n'oublia jamais cette modération de l'homme de bien, sans laquelle les meilleurs principes sont gâtés; membre de la Convention, il fut un de ceux qui protestèrent avec le plus d'énergie contre les excès du temps; et même une détention dont la fin menaçait d'être funeste, honora son courage.

Je ne sais pourquoi on a oublié de citer le motif de son vote lors de la condamnation de Louis XVI, c'est pourtant de l'histoire, et de l'histoire de bon exemple. Il est singulier qu'un comédien vienne remplir cette lacune.

Quand on en fut là, Mercier désirait sauver le roi; il conclut à la prison, mais il y conclut de manière à ce que les tyrans du prétendu despote dussent veiller sur ses jours comme une mère veille sur les jours de son enfant; il alla chercher dans leur haine même des motifs de conservation pour le monarque malheureux.

« Qu'on l'emprisonne, s'écriait-il, qu'on l'emprisonne et qu'on le garde bien! qu'on le soigne; tant qu'il vivra, c'est notre ôtage : pour ses partisans et la coalition il est roi; vous avez craint la sortie de Louis XVI du royaume,

vous l'avez arrêté à Varennes; dans quel but! vous conceviez donc le danger de donner aux émigrés un tel drapeau, aux armées étrangères un semblable appui! Eh bien! en frappant Louis XVI vous faites précisément ce que vous avez voulu éviter ! c'est comme si vous jetiez hors des frontières un roi que vous envoyez à l'ennemi. Vous tuez un prisonnier faible, timide, et, disons-le, un *niais politique*, et vous donnez le sceptre à un homme délié, plein d'esprit et ambitieux. Louis est en France notre prisonnier, mais il est toujours monarque pour ses nobles; celui qui est aux frontières n'est encore qu'un prince du sang : est-ce à vous à en faire un roi ? que la hache frappe celui-ci; que sa tête tombe : vous couronnez l'autre! »

C'était de la logique ; on sait comment on l'écouta.

Mais j'ai promis de laisser l'existence héroïque de Mercier, et je me hâte de rentrer dans mes eaux ; pour envisager le côté plus vulgaire de sa vie, j'abandonne tout-à-fait l'homme politique, ou si j'en parle maintenant ce ne sera que lorsqu'il fera ressortir l'auteur.

Mercier avait un secrétaire auquel il était fort attaché; je ne sais pourquoi son nom s'est effacé de ma mémoire, car je l'ai beaucoup vu, et il est connu de toute la littérature. Ce monsieur, d'humeur très-gaie, réjouissait fort son patron, le contrariait assez souvent, et lui jouait quelquefois des tours impayables. Ainsi que l'auteur, le secrétaire intime fut appelé plus tard à l'Assemblée nationale, et ensuite à toutes les autres assemblées, où il se garda bien de marquer comme orateur, tirant son épingle du jeu en se faisant petit et inaperçu.

On saura que l'homme excellent dont j'aime à rappeler ici le souvenir trouvait le vin très-bon : il en faisait son Pactole; à l'aide du flacon, il s'était arrangé un petit système pour se donner le mouvement poétique; non pas qu'il poussât cette méthode trop loin ; s'arrêtant toujours à propos, à peine trébucha-t-il deux ou trois fois dans sa vie de gourmet plutôt que de buveur; mais il tenait à avoir de

quoi faire trébucher ses amis, et sa cave se trouvait toujours aussi bien garnie que sa bibliothèque.

Le secrétaire en question avait à peu près les goûts et les penchans de Mercier, goûts de seconde main, qui faisaient du copiste une sorte de tome deuxième de l'auteur, ou, pour dire mieux, Mercier et lui étaient comme un seul homme qu'on aurait dédoublé. Vous avez quelquefois rencontré dans le monde de ces êtres en deux parts, dont la nature, avec de différentes apparences, est absolument la même, qui de deux côtés sont le complément d'un caractère, sorte de jumeaux par l'âme. Isolés tant qu'ils ne se sont pas rencontrés, lorsqu'ils se voient, ils se comprennent, se rapprochent, s'unissent, et demeurent inséparables. Que l'un soit au haut de l'échelle et l'autre au bas, n'importe! De tels doubles sont nécessaires aux hommes dont toute la vie est dans l'intelligence; ils complètent ainsi leur part vulgaire. Ceux qui n'ont un corps que par respect humain cherchent long-temps ce semblable, ou du moins le désirent; s'ils le rencontrent, l'affaire est bientôt conclue : c'est le choc de l'aiguille à l'aimant; voilà l'homme qui comprendra pour eux le matériel de l'existence, comme ils en comprendront pour lui le spirituel; voilà celui qui agira pour eux dans la vie positive, qui deviendra le bras dont ils seront le cerveau. Aussi se donnent-ils l'un à l'autre, s'appartiennent-ils réciproquement, se partageant la puissance, quelquefois encore se la disputant. Sont-ce des amis? Non : les amis sont deux; l'amitié se compose de bienveillance et de sacrifices : il n'y a ici ni concessions, ni indulgence; on s'aime, et on se querelle, et on se boude; mais l'un maltraite l'autre comme quand on se dit à soi-même et de bon cœur : « Je suis un sot. » Car les deux ne sont qu'un; c'est le mystère de la trinité accompli pour deux tiers. Je viens de trouver comme exemple Mercier et son secrétaire; j'avais trouvé cela auparavant en Don Quichotte et Sancho Pança; je le trouvai plus tard en Jacques le fataliste et son maître.

CHAPITRE XXXIV.

Ce secrétaire était précisément le *Jacques* de Mercier, et, pour compléter la ressemblance, il avait, lui aussi, un goût assez prononcé pour la belle collection des vins en cave de son Sosie supérieur.

A l'époque de l'anecdote que je vais dire, le cabinet de travail du dramaturge était un étage au-dessus de la cuisine, et dans cette cuisine, présidait en chef et sans partage, Marguette, cordon bleu, non pas pour tout le monde, mais cordon bleu supérieur pour Mercier qui, aimant ses mets un peu salés, à cause de sa cave; et aimant un peu sa cave, à cause de ses mets salés, avait trouvé dans la seule Marguette le talent de maintenir toujours ces deux goûts dans une balance égale.

Quand un ami venait, Mercier l'invitait volontiers à casser une croûte, et à la mouiller dans un doigt de vin. Ce procédé, employé pour délier la langue des perroquets, lui s'en servait pour porter ses amis à la causerie, d'autant que le verre fait plus volontiers tenir séance.

Quand donc un visiteur intéressant arrivait chez l'auteur hospitalier, après les premiers complimens on était sûr de lui voir exécuter l'exercice ci-après, et de l'entendre répéter les paroles suivantes.

Il ouvrait la porte de son cabinet, et la tenant encore d'une main pendant que de l'autre s'appuyait sur la rampe, après avoir, au préalable, arrangé comme je l'ai dit, la partie active de sa bouche, en prenant l'attitude d'un homme qui va donner du cor :

— Marguette! criait-il, va-t-en à la cave, et, dans le petit coin que tu sais, à gauche sous les fagots, prends et apporte une bouteille de mon bon vin.

Marguette, pendant ce mouvement, en exécutait un absolument analogue un étage plus bas. Mercier partait-il de sa place pour venir demander du vin, elle entendait le bruit et comprenait que ce n'était point le moment où le visiteur prenait congé, mais celui où l'on voulait le retenir, et, comme si un ressort exécuté par le mécanicien Vau-

canson avait fait marcher du même coup le maître et la servante, elle quittait ses fourneaux quand Mercier quittait sa table à écrire, puis, suivant d'instinct la même ligne, arrivait à la porte de la cuisine lorsque ce dernier touchait le pêne de la porte de son cabinet; ensuite, après avoir écouté, à peu près dans l'attitude de là haut, et sans sortir non plus, la bonne exécutait l'ordre donné, et apportait le précieux vin que, cette fois (chose à remarquer), le secrétaire venait de quérir, en descendant quelques marches pour aller au-devant d'elle.

Cette manière de procéder ainsi réglée, on n'en changeait jamais, et l'adroit secrétaire, ayant aussi ses amis et ses visites, mais n'ayant pas de cave, sut mettre à profit toutes ces circonstances; il voulut également recevoir et régaler à l'instar du dramaturge. En conséquence, Mercier absent, il se levait comme lui, ouvrait la porte, allait sur le carré, et sachant imiter sa voix, il entonnait de la même manière :

— Marguette! va-t-en à la cave, et dans le petit coin, etc...

La servante obéissait; elle trouvait seulement que depuis quelques temps, Monsieur était plus altéré que de coutume, et elle en cherchait le problème dans l'apprêt de ses sauces; quand un jour la voix exigeante donna de nouveaux ordres; cette fois c'était bien celle de Mercier.

— Marguette! va-t-en à la cave, et dans le petit coin...
— Mais, Monsieur...

(Une fois lancé, Mercier ne s'arrêtait plus, la phrase était faite, il fallait la dévider jusqu'au bout; il continua, comme un acteur qui se rattrape au mot de réplique.)

— Petit coin que tu sais... — Permettez... — Que tu sais; sous les fagots... — Il n'y a pas de bon sens... je... — Prends... — Qu'est-ce que vous voulez que je prenne? — Et apporte... — Qu'est-ce que vous voulez que j'apporte? — Une bouteille de ce bon vin... — Mais je vous dis, Monsieur, qu'il n'y a ni vin, ni demi. — Dans le petit coin? — Il n'y a rien. — À gauche? — Pas plus qu'à droite. —

CHAPITRE XXXIV.

Sous les fagots? — Ni dessous ni dessus. On ne peut pas être et avoir été, Monsieur, faut être juste. Qu'est-ce que j'irai faire à la cave? pas plus de vin que sur ma main. Vous me criez tous les jours la même chanson. Regardez dans votre cabinet et comptez vos bouteilles vides.

Après ce vif mouvement d'éloquence, Marguette ferma la porte, et Mercier se retourna vers son secrétaire. — Comprends-tu? — Mais oui. — Tu es bien heureux! J'ai pourtant à peine goûté de ce *bon* vin.—Oh! Monsieur, prenez garde! n'accusez pas à tort... si ce n'est pas vous, c'est moi; car voilà toutes vos bouteilles vides.

Mercier comprit tout; il rit de l'espièglerie bien loin de s'en fâcher, et il ne prit désormais d'autre précaution que celle de quitter le pêne de la porte, obligeant Marguette à abandonner aussi la place, et à monter quelques marches pendant qu'il en descendait quelques-unes de son côté, afin que tous les deux fussent bien sûrs de se voir face à face.

Ayant déjà fait un peu d'histoire, je n'ai rapporté ceci que pour rendre raison de plusieurs motions singulières, et quelquefois même ridicules, présentées par Mercier, ou à la Convention ou à la Constituante (je ne sais plus laquelle). Le *Moniteur* et d'autres journaux rapportaient ce que ce député avait dit d'étrange; comment il avait interrompu un orateur par un quolibet; quelle observation plaisante il avait faite. Eh, bien! la plupart du temps, je puis même dire toujours, ces espèces de comptes rendus étaient inexacts à son égard. Sans être un homme de tribune, Mercier avait trop de tenue, et dans les choses graves, il montra toujours trop de conscience pour dire rien qui fût hasardé ou qu'on pût mal qualifier; c'était, le croira-t-on? ce même secrétaire, qui, profitant du moment où Mercier n'était pas là, s'amusait à dire quelques mots ou à interrompre en empruntant la voix qu'il savait si bien contrefaire.

La dernière fois que cette mauvaise plaisanterie arriva, on s'en aperçut, et Mercier fut averti : oh! pour le coup il

se mit tout de bon en colère, et son conventionnel-secrétaire eut un mauvais quart-d'heure à passer.

— Je vous ai pardonné toutes vos fredaines, Monsieur! lui dit-il vertement; j'ai regardé comme une plaisanterie d'écolier mon vin bu; mais me compromettre ainsi! je dois compte au monde de ma dignité de législateur, et vous me faites sottement parler quand de partout on m'écoute! et vous me donnez un ridicule aux yeux de l'Europe entière!

Il ne se brouilla pas cependant; le pli était pris; ce secrétaire lui avait comme jeté un sort; c'était d'ailleurs un honnête garçon, mais, comme on voit, un peu prompt à la plaisanterie. Plus tard Mercier l'excusait lui même; il se serait jeté au feu pour le sauver d'un danger. « L'imprudent jouait ma tête, disait-il; mais à part ce petit défaut, c'est un homme rare, un homme unique, et moi seul, je puis l'apprécier. »

Il l'appréciait d'après ses excellentes qualités; mais aussi d'après la grande science de Lavater dont il était devenu disciple fanatique.

Ce serait manquer un trait à la ressemblance de Mercier que d'oublier avec quelle passion il s'appliquait à l'art de connaître les hommes à l'air du visage, et sa grande croyance à certaines physionomies. Lorsqu'il en avait deviné une, et qu'il l'avait devinée dans un sens favorable, il en aurait surpris le porteur, la main dans le sac, suivant le proverbe, qu'il aurait dit : C'est moi, Mercier, qui me trompe, le voleur est d'obligation un honnête homme, le visage est en règle.

On a raconté que Lavater lui-même fit de Mercier un de ses prosélytes : il avait vu le docteur suisse, il est vrai, dans un voyage en ce pays, et l'on ajoute qu'il y entendit des choses surprenantes (1); mais cela le confirma seulement en sa croyance déjà ancienne.

(1) Mercier s'était présenté pour consulter Lavater, sans lui dire son nom, mais le docteur célèbre ayant examiné sa physionomie,

Il avait été initié à l'art des recherches physiognomoniques par un noble seigneur, que mes contemporains pourront reconnaître à ce que j'en vais rapporter. Cet enthousiaste, plus que millionnaire, partit pour les Grandes-Indes quelques années avant la révolution, dans la seule pensée de dessiner les figures de tous ceux qui en auraient une bonne à observer; aussi laborieux que croyant, il rapporta de là un peu plus de trente mille portraits. Depuis quarante ans il tenait, avec la même ferveur, le crayon scientifique, et cela sans désemparer; aussi à sa mort chargea-t-on un grand nombre de fourgons de ses savans croquis : on en assembla un nombre de cent et quelques mille, qu'il avait conçu le projet de faire encadrer. Conçoit-on cent mille cadres ! Il fallait abattre quelques arpens de forêt pour les confectionner.

Ce fut ce même seigneur qui, au moment de partir pour son mémorable voyage, prit, sur la recommandation de ses amis, un domestique dont on ne manqua pas de lui vanter les bonnes qualités. Il voulut d'abord l'examiner lui-même; car, avant toute chose, il fallait qu'il vérifiât avec soin la coupe de la figure, son expression, l'ouverture de la bouche, la forme des paupières, la dimension des oreilles, la longueur du nez, enfin le profil et l'ensemble de l'individu présenté. Le domestique en question lui plut, et ce fut avec un véritable contentement qu'il le prit à son service :

« Je vous remercie du don précieux que vous me faites; je l'accepte, — écrivait-il à Mercier, qui l'avait le plus vivement recommandé. — D'après des observations minutieuses et qui ne me trompent jamais, ce jeune homme joint à la fidélité du chien l'intrépidité du lion; la chasteté

dit d'abord au dramaturge qu'il était homme de lettres, puis grand observateur, puis il précisa son genre d'observation; et finit par s'écrier : « je serais bien étonné si vous n'étiez pas l'auteur du *Tableau de Paris.* »

se peint sur son front, la discrétion dans ses regards, la tempérance sur ses joues, et son nez ainsi que sa bouche annoncent la plus grande droiture. » Rendu à Pondichéry, ce pauvre diable, si bien jugé, mourut, et il se trouva que le garçon... était une fille, et que son front virginal en avait menti : la chasteté ne pouvant s'accorder avec une grossesse de trois mois. Pour le nez et la bouche, et leurs signes évidens de droiture, il fallait y avoir mal regardé; car on découvrit dans les nippes du modèle de probité des hardes volées. Relativement à la fidélité et à la discrétion, la pauvre enfant en avait sans doute en terre ferme; mais sur l'eau elle n'en tenait compte, et cette femme, si bien cachée aux yeux du physionomiste exercé, fit confidence de son sexe à deux officiers du bord, lesquels déclarèrent, sur l'honneur, qu'à part ces légers accrocs à la science, le sectateur de Lavater s'était trompé de bien peu sur tout le reste.

Mercier, depuis cette épreuve, devint non point incrédule, mais défiant ; et, pour ne pas commettre d'erreurs semblables, il corrobora sa grande science de celle plus nouvelle de *la connaissance des hommes par l'inspection des pieds;* science originale, dont il eut la gloire d'être le Christophe Colomb.

Peut-être rira-t-on de ces faiblesses, et peut-être aussi n'aura-t-on pas raison. La crédulité, véritable maladie chez les sots, n'est chez les hommes élevés par la pensée, qu'une sorte de tribut payé à l'humaine faiblesse : s'ils ne se montraient hommes en quelques points, ils seraient à une trop grande distance de nous. J.-J. Rousseau jetant une pierre pour interroger l'oracle; Lafontaine avec son prophète Baruch, et Mercier, croyant sincèrement à la physionomie, doivent nous plaire. Cette disposition à se rendre enfant a du charme, et annonce la droiture du cœur : il y a là une sorte de naïveté qui prouve l'honnête homme.

Rien n'égalait la bonhomie de Mercier, si ce n'est son

humanité et sa bienfaisance. Sa probité aussi était extrême; il la portait jusqu'au scrupule. Qu'on en juge! Voici comment il m'exprimait son repentir en parlant de la *Brouette du vinaigrier*.

— Si j'ai un remords, c'est pour le héros de cette brouette que j'aime. Cet homme-là n'a pas pu amasser quatre mille louis en exerçant son état; et avoir bon cœur! Pensez donc! il a fallu prêter à intérêts composés pour en arriver à tant de richesse : c'est terrible! — Puis, après un soupir : — Allons, allons, mon *Habitant de la Guadeloupe* doit m'absoudre; j'en suis fier de celui-ci : c'est un honnête homme!.

Bon Mercier! il avait raison d'être fier d'un ouvrage où on trouve autant de l'homme intègre que de l'homme de talent. Je ne sais pas si la leçon de ce drame a profité aux hommes, mais je sais bien qu'elle a profité aux auteurs : l'*Habitant de la Guadeloupe* a servi de modèle chez nous à vingt ouvrages, et si j'étais jamais allé jouer en représentation à Londres, j'aurais demandé à nos voisins d'outre-mer, si leur Shéridan aurait fait l'*Ecole du scandale* sans Mercier.

Cependant cette probité sévère eut l'air de fléchir un moment.

Au plus terrible moment de la Révolution, dans cette assemblée qu'il ne m'appartient pas de qualifier, assemblée où l'on fit, dit-on, de si grandes choses, mais où certes on en fit de bien sanglantes, Mercier ne manqua jamais d'y prendre la cause de la morale; son opposition s'y montra toujours courageuse, et, entre autres opinions qui lui firent honneur, il se distingua dans sa lutte acharnée afin d'empêcher le retour de la loterie; il écrivit, parla contre, et fut cause que ses amis repoussèrent l'impôt immoral. Mais plus tard, l'immoralité ayant passé dans la loi, on lui offrit une place, non pas de contrôleur-général, comme on l'a dit, mais d'inspecteur de la caisse de la loterie : Mercier accepta.

Quelques hommes rigides lui reprochèrent cette palinodie, et, à ce sujet, j'ai entendu rapporter de lui un mot historique dont il ne m'a jamais parlé : — Depuis quand, lui fait-on dire, n'est-il plus permis de vivre aux dépens de l'ennemi? Le mot est bien trouvé, mais celui que je sais, moins académique, ressemble davantage. Rencontré sur le Pont-Neuf par deux amis (l'un était M. Auger), qui l'arrêtèrent pour lui faire des reproches sur l'acceptation de son emploi, après avoir si vigoureusement lancé l'anathème contre la loterie : — Parbleu! messieurs, répondit le législateur apostat, *je vends du coco, mais je n'en bois pas.*

Cette place si reprochée était à peine une peccadille, et, pour emprunter ses propres expressions, « un simple bronchement » : est-ce que ne pas prendre la place eût détruit l'abus? Ne valait-il pas autant qu'il en vécût qu'un autre? Il avait fait largement son devoir : ce devoir allait jusqu'à son vote, il le donna contre la loterie. Fallait-il pousser la vertu plus loin que ce chien de Lafontaine portant à son cou le dîner de son maître?

J'en ai mille preuves : Mercier ne faisait jamais rien contre sa conscience. S'agissait-il d'honneur ou d'intégrité? pertes d'argent, positions fâcheuses, dangers réels, il affrontait tout. Il mettait même à cela une sorte de crânerie qui sentait un peu sa Garonne, et les faits suivans me surprirent moins lorsqu'on m'eut appris qu'il exerça assez long-temps le professorat dans un collége bordelais.

Après la publication du *Tableau de Paris*, la police éveillée par la hardiesse du pinceau de l'observateur, mit, pour l'appréhender au corps, tous ses limiers en campagne; mais le livre ne portant pas de nom d'auteur, M. Lenoir ne découvrait rien. Faute de mieux on donne ordre d'arrêter le libraire. Mercier alors ne balance plus, il va lui-même se présenter au magistrat. « Vous cherchez l'auteur du *Tableau*, c'est moi, dit-il. » Surpris de cet acte de probité, le ministre reçoit parfaitement celui qui vient ainsi se dénoncer lui-même. On parle, on discute littéra-

CHAPITRE XXXIV.

ture, principes, administration; Mercier revient à son ouvrage qu'on paraissait vouloir oublier. — Avez-vous lu le livre à l'index? — Oui, bien lu. — Comment l'avez-vous trouvé? — Digne de faire mettre l'auteur à la Bastille. — Diantre! c'est un compliment.... est-ce qu'il faut faire ses paquets?—Non pas pour la prison d'état; mais je vous conseille un voyage de précaution, une tournée en Suisse, par exemple. Fuyez notre rigueur: ça se dira et le livre se vendra d'autant. — Ainsi, M. Lenoir, c'est vous qui aurez la bonté de payer mon voyage. — Mais en déduisant bien, ça en a l'air. — Tenez, pendant que vous êtes en train de persécution, si vous provoquiez un arrêt du parlement, on le saurait mieux encore, et il y a si long-temps que je désire faire un voyage en Italie! M. Lenoir rit de l'idée, martyr et persécuteur se serrèrent la main, et le voyage en Suisse fut accompli.

Mais tous les chefs suprêmes n'étaient pas aussi faciles, et plus tard, sous l'Empire, l'audacieux Mercier eut, avec M. de Rovigo, un tête à tête dont il faillit se tirer moins bien.

Avec son amour de l'indépendance et sa haine pour toutes les tyrannies, on doit présumer que notre auteur ne s'accommodait guère du régime de Bonaparte. Il avait à l'égard du guerrier des façons de s'exprimer qui portaient un si vif cachet d'épigramme, que tout ce qu'il disait sur le vainqueur de l'Europe restait dans la mémoire, ses mots circulant et allant d'un salon à l'autre défrayer la malignité. Malgré cela la police impériale, bien qu'elle ne fût pas coutumière du fait, fermait les oreilles; tout lui était rapporté, mais l'argus, radouci *par ordre*, répondait « que tout était pardonné à un fou. » Mercier fou!.... le régulateur du nouvel univers! l'homme qui avait dit à la prose : LÈVE TOI ET MARCHE! C'était hardi, même pour un ministre, et le fou rendant en bonnes épigrammes ce qu'on lui prêtait en dédains, se donna de telles licences qu'on crut enfin nécessaire de s'occuper de son sort. Dieu sait quelles petites maisons lui étaient réservées!

Pourtant on voulut lui donner un dernier avertissement.

Mandé, d'un style assez impératif, chez M. le duc de Rovigo, il crut, cette fois, qu'il fallait se préparer à soutenir un rude assaut, et ses idées révolutionnaires ne lui ayant jamais fait oublier la décence dans l'extérieur, qu'il poussait même jusqu'à l'étiquette, il s'arrangea, ce jour-là, de pied en cap : bel habit tabac d'Espagne, à larges boutons, manchettes faisant la roue, tête bien poudrée ; superbe queue, abats-joues à l'oiseau royal, et pour couvre-chef un chapeau dont la forme n'avait pas varié depuis 81, chapeau à trois larges cornes, feutre étoffé ; sorte d'ombrelle pour le soleil, de parapluie en cas de mauvais temps, et véritable dais somptueux aux jours de cérémonie.

Ce fut paré ainsi qu'il se présenta au ministre de la police.

— Ah ! vous voilà ! c'est donc vous, monsieur ? — Sébastien Mercier, le premier *livrier* de France. — Et grand causeur aussi. Vous dites de belles choses, monsieur ? — J'en dis tous les jours, monsieur !... vieille habitude. — Nous vous la ferons perdre. — Monsieur...... avant tout, veuillez me dire si notre entretien sera long ; je renverrais mon cabriolet : je l'ai pris à l'heure.

Le duc de Rovigo sonna ; pendant ce temps, Mercier s'assit sur un large fauteuil, la jambe croisée sur le genou, prenant un maintien tout-à-fait aisé, un grand air aristocratique, à peu près comme s'il allait faire subir un interrogatoire à M. le ministre lui-même. Cependant un des gens de la police entra et le ministre donna ordre qu'on payât le cabriolet de M. Mercier. Un autre aurait regardé cette précaution comme chose de fort mauvais augure, et la peur de coucher ailleurs que chez soi eut pu le prendre, l'auteur du *Tableau de Paris* n'avait pas de ces craintes pusillanimes.

— M. le ministre ne s'imagine point payer pour moi, j'espère. — Bagatelle ! bagatelle ! nous avons à nous occuper de choses plus sérieuses. — Alors vous voudrez bien me permettre de vous envoyer mon grand système d'astro-

nomie, où je détrône le *dictateur* Newton, et destitue les *satellites* de Galilée.... Ce sera pour vous remplir des frais du cabriolet.

Voulant cacher une grande envie de rire, M. de Rovigo feignit de chercher un papier sur le bureau, et quand il crut avoir arrangé sa physionomie officielle, il fit passer au prévenu un rapport développé sur l'historiette suivante.

A une soirée où assistaient gens de la meilleure compagnie, après avoir entendu quelques menus propos, aiguisés par l'auteur caustique, sur un nouveau *sénatus-consulte*, la dame de la maison, désirant rompre un entretien dangereux, montra diverses curiosités qu'on lui avait données en cadeau (c'était vers les premiers jours de janvier). Tout avait été vu, examiné, chacun s'était récrié sur la délicatesse du travail, sur le précieux de la matière ; chacun enfin avait fourni son contingent de louange. Mercier seul semblait être absorbé dans la contemplation d'un petit almanach à bordure d'ivoire, meuble d'assez bon goût, perdu au milieu de ces riches frivolités : — M. Mercier cherche le jour de son patron, sans doute? dit la dame. — Non, non, madame, non : j'admire ceci ; je contemple l'almanach. De toute votre collection voilà ce que j'estime le mieux. Almanach charmant ! c'est sur ces tables précieuses que se trouve marqué le jour des destinées, le jour où disparaîtra le grand guerrier. Almanach précieux ! quel bonheur de parcourir tes douze mois ! comme je regarde tes groupes de semaines avec délices ! Ce beau jour de renversement est marqué là ; *il ne s'agit que d'y mettre le doigt.*

C'étaient des propos de ce genre, avec les enjolivemens d'usage, qui se trouvaient répétés sur l'amplification de police.

Lecture faite du petit écrit, le ministre, bien informé, prend la parole :

— Eh bien ! qu'en dites-vous? — Que vous êtes parfaitement instruit : on ne vous vole pas votre argent. — Et comment pensez-vous que tout ceci doive finir, monsieur?

— Mais vous n'attendez pas là-dessus un avis de moi, sans doute? — Ce rapport est un de vos moindre méfaits. Vous vous donnez bien d'autres libertés à l'égard de l'empereur! — Oh! seulement comme confrère de l'Institut...... entre académiciens on se passe l'épigramme.—Est-ce pour attaquer l'académicien que vous appelez Sa Majesté Impériale l'homme-sabre?—On vous a trompé : j'ai nommé Sa Majesté Impériale *sabre-organisé*. C'est bien différent! *sabre-organisé!*... c'est la force et l'intelligence. — Nous ne sommes pas ici pour plaisanter, M. Mercier! — J'aime assez cela cependant; mais je dois vous avouer que ce n'est pas non plus mon heure.—Il paraît que c'était votre heure, quand vous avez nommé MM. les sénateurs les *génuflexibles*. — Eh! mon Dieu! suite du même système : devant la force et l'intelligence il ne reste qu'à adorer, les Israélites étaient les *génuflexibles* du Sinaï.—Monsieur! monsieur! vous cassez les vitres! s'écria M. de Rovigo, cette fois devenu furieux. — Monsieur! monsieur, répondit Mercier en se levant et prenant le diapason donné, pourquoi diantre avez-vous des vitres?

A ce mot, et surtout à la façon de le dire, le duc ne se contient plus; il court de long en large dans son bureau. Mercier, à qui ce mouvement agaçait les nerfs, en fait autant : tous deux vont, viennent, se croisent, se regardent, l'un avec courroux, l'autre avec bravade; mais ce n'était encore qu'une manière de tendre les ressorts; enfin il faut éclater : de gros mots arrivent; et chez M. Savary les habitudes du camp l'emportant alors sur le ministre, il crie des phrases sans suite, liées entre elles par les b..... et les f..... les plus ronflans. Il avance vers Mercier, qui, attendant son tour de parler, continuait ses allées et ses venues, saisit l'auteur par une basque de l'habit, l'arrête au milieu d'une évolution, et lui crie : — Je vous ferai f..... à Bicêtre!

A cette menace, réciprocité de fureur du côté de Mercier : il accroche à son tour le duc par un pan de son frac, et, à coups de langue bien appliqués, lui en donne du long et

CHAPITRE XXXIV.

du large. Jamais il ne montra tant de fierté et d'audace ; jamais le général ne reçut une telle bordée ; jamais le poète n'a traité avec tant de rigueur Boileau, Condillac et le rossignol ; il termine enfin sa philippique improvisée par cette apostrophe, en enflant le son sur le mot, Mercier :

— Mercier à Bicêtre !!.... vous? Apprenez que je porte un nom européen, et qu'on ne m'escamote pas *incognito*. Me f........à Bicêtre ! je vous en défie !!

Après cela, il s'éloigne jusqu'à la porte, place fièrement, et un peu sur l'oreille gauche, son superbe chapeau à trois cornes, revient, avec dignité, mesurant héroïquement ses pas, et cambrant sa taille :

— ET JE VOUS EN DÉFIE !!!

Le ministre resta pétrifié ; il laissa sortir l'audacieux auteur, et il n'en fut que cela.

Qu'on ne pense pas qu'il en devint plus réservé ; au contraire. Je me souviens encore de lui avoir recommandé la sagesse là-dessus, quand il était dans son modeste appartement de la rue de Seine : — Au bout du compte, lui disais-je, Napoléon a fait de belles choses. — J'en conviens ; mais il n'y a pas de mal que les écrivains comme moi le pincent quelquefois. Ces conquérans !.... c'est comme les carpes, ça engraisserait trop ; on leur met des brochets après : ça les tient en éveil, et, comme on dit, en termes du métier, ça les allonge.

Quand Mercier se vantait, son orgueil paraissait de si bonne foi, son amour-propre avait une allure si naïve, que, contre l'ordinaire, personne ne s'en trouvait offensé. On aimait même à l'entendre se donner des éloges ; nul écrivain ne sachant respirer plus à l'aise et de meilleure grace sur l'encensoir : il trouvait cela si naturel ! Ne lui devait-on pas assez ! était-il étonnant que, pour ne point accuser le monde d'ingratitude, un tel poète se payât de ses propres mains?

Aussi, disait-il assez souvent :

J'ai tout vu, tout observé, tout prophétisé ; mes livres en

font foi : qu'on les consulte, tout s'y trouve: nul événement qui n'y soit pressenti : j'y ai tout dit avec ce langage d'homme libre qui m'appartient... la langue de Mercier! J'ai mis au jour, et sans équivoque, une prédiction qui embrassait tous les événemens possibles, depuis la destruction des parlemens... jusqu'à l'adoption des chapeaux ronds.

La destruction des parlemens lui convenait assez ; mais ce que j'ai dit de son costume prouve suffisamment qu'il était moins partisan de la révolution des chapeaux ronds. Cette idée de coiffure amenait presque toujours ses propos favoris : on connaît le livre où il s'est fait l'interlocuteur d'un bonnet de nuit. La coiffure était une de ses idées fixes, et, à propos des observations que je lui soumis sur la pièce dont il avait eu l'obligeance de me communiquer le plan, ce fut à l'aide d'un chapeau qu'il me développa son système dramatique.

— M. Mercier, lui disais-je, je suis enchanté de la pensée de votre drame ; il y a là l'étoffe qu'il faut à votre talent; mais il me semble que, dans le plan, vous vous écartez un peu des règles. — Un peu ! vous m'humiliez ; je m'en écarte beaucoup. — Oh ! je ne suis pas rigoriste ; je voudrais seulement quelques modifications. Je crains le comité : nous avons là des savans ; ils parlent d'Aristote... —D'après le *Médecin malgré lui*. Aristote ! y pense-t-on encore? Bel étouffeur de pensée ! Ne l'ai-je pas attaqué avec des bras d'Hercule, dans la personne de son représentant Morellet? Aristote est mort: j'ai dansé littérairement sur sa cendre. Fleury, mon ami! le drame avant tout !.... et le mien avant les autres ! — Vous me volez ma pensée ; mais....—Mais... parce que les béquilles sont bonnes aux vieilles gens, dira-t-on au jeune homme qu'elles l'appuyent?.... Avez vous connu Carlin ?—J'étais son ami, répondis-je. — Avez-vous remarqué son petit chapeau?— Souvent. — Comment s'en servait-il?—A merveille. — Et dites-moi, mon cher Fleury, quand il retroussait en dia-

dème ce souple chapeau, lorsqu'il en encadrait son masque noir, comment Arlequin vous semblait-il coiffé? — On ne peut mieux. — Mais encore : quel air cela lui donnait-il? — Une mine audacieuse, une physionomie de matamore : on devinait qu'il allait aiguiser son sabre de bois. — Et lorsque, retournant cette sorte de couronne sur l'oreille, il en baissait un côté? — Arlequin me paraissait plein de grâces; il attendait Colombine : on voyait qu'il allait parler d'amour.—Comment Carlin prenait-il un air plaintif ? — D'un seul coup de main il faisait retomber les deux oreilles de son feutre blanc; chacun devinait alors qu'il était arrivé malheur au pauvre diable : sa figure bronzée allait pleurer.—Mais lorsque, relevant d'un geste vif ces deux cornes pendantes, toutes deux allaient subitement menacer le ciel?.... — Arlequin se moquait de tout et narguait la destinée ; on voyait écrit sur sa figure effrontée : « Qu'importe! » — Ainsi voilà un chapeau, voilà le même chapeau qui donne à un masque immobile toutes les physionomies! L'audace, l'amour, la mélancolie, la grace, l'insouciance, il a tout exprimé! Ce cadre heureux et flexible prête à un même visage les divers caractères : à droite il exprime une passion ; à gauche il peint un sentiment. Tous les désirs, toutes les espérances, la tristesse ou la joie, avec lui tout est rendu sensible. Le facile chapeau se prête à tout, et s'y prête sans effort, et s'y prête toujours bien, toujours à propos, toujours heureusement. Sait-on pourquoi ?... Heureux chapeau ! c'est que tu n'as pas été fait d'après les règles d'Aristote ! »

Cette singulière, mais spirituelle explication, donne l'idée la plus exacte du talent de Mercier. Je ne connais pas ses autres ouvrages, mais dans son théâtre il y a beaucoup de ce chapeau d'Arlequin : mélange de choses forcées et de choses naturelles, de vérités utiles et de paradoxes extravagans, d'abandon et souvent d'éloquence, on trouvait dans l'exécution de cet auteur une certaine liaison qui n'était pas sans charme. Mercier avait trop d'impatience à pro-

duire pour mettre assez de goût à corriger ; son défaut a été trop de fécondité. Romans, politique, histoire, morale ; philosophie, littérature, barreau, pièces historiques, comédies, drames, féeries; polémique, journaux, discours académiques, discours de tribune, écrits ou prononcés ; dialogues, poésie : dans sa jeunesse, il composa même des sermons pour un curé, sermons payés à raison de quinze louis d'or la pièce... C'est l'auteur de France qui a le plus encouragé le commerce du papier.

Cette malheureuse abondance empêchera sans doute plusieurs de ses ouvrages d'être de durée, qui se donne en détail énerve son talent ; mais je ne crains pas de le dire : l'auteur du *Tableau de Paris* et de *l'Habitant de la Guadeloupe* eût été un homme de génie, s'il n'avait mis des remparts de volumes entre lui et la gloire.

XXXV.

ENFIN!!!

Mode du Wiski. — Rencontre de Contat. — Ses suites. — Le prince Henri. — Je porte la couronne. — Etudes. — Frédéric II ressuscité. — Mirabeau n'applaudit pas. — Mot du prince Henri. — Ce qu'était l'auteur des *Deux Pages*.

On maudissait ces chars légers
Qu'un seul coursier guide et promène,
Entre le meurtre et le danger
Courant Paris comme une arène.
Quelque bon Suisse eût bêtement
Dit à part soi : « j'allais trop vite ;
Eh bien ! allons plus doucement. »
Mais le Français, toujours charmant
A toujours l'art et le mérite
De ce corriger galamment.
Désormais son heureux génie
De grelots bien retentissans
Orne ces chars dont l'harmonie
Avertit de loin les passans.
Heureux Français ! votre industrie
Sait embellir même un défaut,
Pour devenir sage il vous faut
L'emblème encor de la folie.

Je ne sais si ce fut pour n'être pas comprise dans le trait satyrique, ou faute de connaître l'ordonnance de M. Thiroux de Crosne, que, vers le temps où le wiski était la voiture obligée de toute femme élégante, Contat traversait le Pont-Neuf avec un attelage en contravention ; mais ce que je sais bien, c'est que je dus à cette infraction involontaire ma belle position au Théâtre-Français.

Le char léger brûlait le pavé, et d'après les impérieuses prescriptions de la mode d'alors, notre séduisante Suzanne tenait les rênes, mais avec plus de grace que d'habileté sans doute; car, vers le milieu du pont, précisément en face de la rue Dauphine, un monsieur heurte assez fortement le cheval ou bien est heurté par lui, la chose parut du moins assez indécise, puisque après avoir arrêté court, Contat, tout émue, se mit à gronder l'imprudent.

— Mais, monsieur, on ne se jette pas comme cela à la tête d'un cheval ! — Je crois, madame, que c'est le cheval qui s'est jeté à la mienne. — Impossible, monsieur ! — Mettez, madame, que nous sommes deux étourdis. — Je n'accorde pas cela ; mon cheval est raisonnable. — Ce qui ne l'empêche pas d'être en contravention ! — J'en conviens; mais, moi, j'ai crié : « gare! » Vous ne regardiez pas. — C'est à présent que je vous ai regardée, qu'en conscience, vous devriez crier « gare! »

Pendant ce petit dialogue impromptu, le domestique de Contat arrangeait le désordre qu'avait occasioné le rude choc, et peu après le compliment que je rapporte, l'homme galant salua et partit.

Arrivée à la Comédie-Française, notre camarade nous raconta son aventure; Molé et moi nous l'attendions, je crois me rappeler que c'était pour répéter *les Rivaux amis*, pièce agréable, que nous avions formé le projet de reprendre et de placer *en dessous* (1) de l'œuvre d'un

(1) On appelle placer une pièce en dessous, mettre un ouvrage avec une pièce nouvelle, ou une pièce en faveur, c'est ordinairement un petit ouvrage ajouté pour compléter le spectacle.

poète adolescent, qui dès-lors, était un beau talent en germe; et puisque l'occasion s'en présente, je me donnerai le plaisir de rappeler à l'écrivain en renom, tout le bien que nous pensâmes de l'auteur à son essai; la plupart de nous, sans être grands prophètes, virent dans l'enfant et dans son ouvrage, les deux vigoureuses préfaces d'une belle vie et d'une grande illustration d'auteur, et ceux-là ne furent point étonnés quand Lemercier se fit son nom et *Agamemnon* sa destinée.

Contat avait l'art de vous intéresser aux plus petites circonstances, et, peut-être pour détourner un peu la mauvaise humeur de Molé (ceux qui n'arrivent jamais à l'heure, grondent toujours quand le hasard les fait attendre), elle parla beaucoup de sa rencontre, et sut nous attacher à son roman de deux minutes; nous lui demandâmes même tous si elle était bien sûre que le héros n'eût pas été blessé, chacun de nous s'offrant d'aller savoir de ses nouvelles.

Ce dernier point eût été fort difficile, attendu que Contat n'avait jamais auparavant vu ce monsieur. Cela nous étonna; car le théâtre étant alors le rendez-vous de la bonne compagnie, il n'était pas un homme un peu distingué qui ne vînt, soit dans nos coulisses soit à nos représentations; nous avions appris à les connaîtres tous, et l'homme qui avait su trouver un compliment si agréable à dire à une femme au moment où sa voiture avait failli l'écraser, devait être de ceux qui venaient chez nous prendre ou donner des exemples de bon ton et d'élégance.

Nous passâmes toute la cour en revue; nous fîmes l'appel de toutes les célébrités: personne ne ressemblait à l'inconnu que nous voulions deviner. Fatigués de chercher, nous le laissâmes enfin.

Près d'un mois s'était écoulé, et tout le monde avait oublié la petite aventure, lorsque Contat reçut un billet conçu ainsi, ou à peu près:

« La personne qui a eu la faveur de causer un instant sur le Pont-Neuf avec notre moderne Thalie, lui demande si

elle pourrait consacrer une de ses heures perdues à la répétition d'un ouvrage en deux actes qui doit se donner à la Comédie-Italienne, et auquel l'auteur de ce billet porte le plus grand intérêt.

» *Signé* HENRI. »

Henri! quel pouvait être cet Henri? Un auteur sans doute; mais il n'y avait aucun auteur de ce nom, et, pour en être à sa première pièce, celui-ci avait semblé à Contat d'un âge un peu bien mûr; il paraissait même avoir passé l'époque où l'inspiration arriva pour la première fois à Francaleu (1).

Cependant, par curiosité, et aussi pour être utile, s'il y a lieu, Contat alla voir nos camarades de la Comédie-Italienne. Elle demanda quel était l'ouvrage en deux actes qu'on répétait; il y en avait plusieurs de cette coupe : — mais, dit-elle, laquelle de ces pièces appartient à M. Henri? — Aucune, répondit-on.

La situation paraissait se compliquer, et Contat ne savait que penser, lorsqu'elle entendit derrière elle une voix qui s'écriait : — Mademoiselle Contat! où est mademoiselle Contat? Elle se retourna et vit le musicien Dezède.

— Ah! quel bonheur de vous trouver! dit-il à Contat en l'abordant, j'ai un service à vous demander. — Parlez, parlez, M. Dezède; mais je suis assez préoccupée, et si le service est pour aujourd'hui... — Pour tout à l'heure. Je voudrais vous faire assister à la répétition d'un premier acte. — D'un premier acte! avez-vous deux actes ou trois? — Deux. — En avez-vous fait la musique et les paroles? — Dieu m'en préserve! il n'y a eu qu'un Jean Jacques pour accepter de ces doubles fardeaux! — Alors votre auteur de paroles se nomme Henri? — Non, non, pas Henri. — Si, si, un homme de bonne mine? — De très-bonne

(1) « Et j'avais cinquante ans quand cela m'arriva. »
Métromanie.

mine, ma foi! — Bel œil, figure ouverte, martiale? — C'est lui! — Eh! oui, c'est lui... un commençant... cinquante à soixante ans, plus que moins. — Non, non, trente-cinq ans, moins que plus. — Oh! vous me faites là de mauvaises chicanes : je vous dis qu'il en a soixante. — C'est possible ; seulement alors il cache bien son âge. Tenez, regardez un peu, le voilà, le beau jeune vieillard.

Un homme de trente ans au plus, d'une tournure leste et dégagée, et d'un air de tête tout à fait remarquable, entrait en ce moment.

— Par ma foi! s'écria Contat, je vois bien qu'il faut que je me justifie ; car, s'il est peu séant à une dame de chercher un cavalier, que dirait le Théâtre-Français d'un chef d'emploi qui se met en quête d'un auteur?

Alors elle montra en riant le petit mot d'invitation signé Henri. Le papier circula de main en main jusqu'à l'auteur.

Celui-ci n'eut pas plutôt jeté les yeux sur l'écriture, qu'il poussa un cri de joie, baisa le papier, et, le tenant devant lui, à distance, à peu près comme on tient un objet sacré : — Henri! Henri! disait-il, en essuyant une larme ; Henri! toujours bon, toujours noble, toujours généreux!

— Et pour moi toujours inconnu! s'écriait plaisamment Contat, cherchant à cacher une demi-impatience. — Inconnu! toute la terre le connaît. — Faites donc, monsieur, si vous ne voulez pas que je meure de curiosité, que je sois un peu comme toute la terre. — C'est le prince Henri de Prusse. — Le frère du grand Frédéric? — Oui, le comte d'Oëls. — A la bonne heure! Je respire, dit Contat. Il est bien heureux, ce prince, de se trouver frère de roi et de plus un héros... je lui pardonne en faveur du coup de théâtre. — Et, en faveur de sa recommandation, dit l'auteur, je pense que vous voudrez bien m'être utile.

Après cela, le protégé du prince Henri prit Contat à part lui et expliqua la position dans laquelle il se trouvait.

Sa pièce était un hommage aux mânes du grand Frédé-

ric, une pièce anecdotique faite sur le modèle de la partie de chasse d'Henri IV. Nous voudrions, ajouta cet auteur, que l'ouvrage eût quelque éclat et fût digne du sujet ; mais on m'a donné des chanteurs quand il me fallait des comédiens ; le premier acte surtout, qui n'est qu'un acte de préparation, manquera son effet et nuira au reste de l'ouvrage, si vous ne venez à mon secours. Contat ayant demandé en quoi elle pouvait obliger le prince galant et l'auteur embarrassé, celui-ci lui dit, qu'au premier acte, il avait placé la scène dans une hôtellerie, et qu'un rôle de jeune et jolie hôtesse, destiné à égayer l'exposition, ayant été refusé par Mme Dugazon, comme insuffisant, se trouvait très-mal rempli par une actrice qui avait de la bonne volonté et du zèle, mais qui ne possédait aucun moyen de le faire valoir.

— Et que puis-je à cela ? — Voir une répétition, vous convaincre de l'importance du rôle, et dire à Mme Dugazon, qui cite toujours votre talent et qui vous croira, vous, tout le parti qu'on en peut tirer.

Contat écouta bien ce que l'auteur novice lui disait, et après cela, se posant à sa manière, c'est-à-dire se penchant un peu d'abord, donnant ensuite à sa tête un léger balancement d'avant en arrière, baissant les paupières et fermant la bouche, comme pour forcer à rentrer en dedans une épigramme toute prête à s'échapper, ce qui, par parenthèse, donnait souvent un petit air acéré à des choses qui, sans cette manœuvre préliminaire, auraient semblé fort indifférentes en soi.

— Quelles sont, Monsieur, dit-elle, les batailles gagnées par le prince Henri ?

Cette question étonna celui qu'on interrogeait ainsi ; mais, ne sachant où voulait en venir l'aimable actrice, il répondit que le prince Henri, émule de Frédéric, était un guerrier avec lequel il y aurait trop à compter : il cita cependant Breslau délivrée, les campagnes de Dresde, la victoire de Torgau, les lauriers cueillis aux champs de Collins, de Prague, et l'invasion de la Bohême.

CHAPITRE XXXV.

— Eh bien ! reprit Contat, Breslau et Dresde, Collins et Torgau, Prague et la Bohême, ce n'était rien en comparaison de la bataille qu'il faudrait livrer à la Comédie-Italienne pour obtenir ce que le prince désire. Oter un rôle à une actrice qui le tient et le faire reprendre à un autre qui l'a refusé ! cela est bien téméraire, bien brave, bien prussien, mais cela est impossible.

L'auteur, de qui je tiens tous ces détails, s'écria alors qu'il n'y avait plus qu'à retirer sa pièce. — Voyons cependant la répétition, dit Contat.... qui sait?

L'ouvrage fut répété : notre camarade l'écouta avec une attention soutenue, mais elle ne témoigna ni bienveillance, ni mécontentement. L'auteur était désolé. Il cherchait à deviner dans un regard, dans un geste, ce que la grande actrice pensait : il ne devina rien. Cependant Contat ne devait voir que le premier acte, et elle resta jusqu'à la fin ; or, pour quelqu'un qui aurait bien connu notre Suzanne, sa pétulance, sa vive parole, l'indépendance de son caractère, toujours prêt à manifester au-dehors ce qui l'avait bien ou mal affectée, c'était miracle de la voir si tranquille. L'auteur, qui ne la connaissait pas, crut que ce silence était un jugement défavorable; et il eut le courage de s'avancer pour l'entendre : — Vous aimiez donc bien le grand Frédéric? lui dit Contat. Il ne répondit qu'en mettant la main sur son cœur, et le sentiment le plus profond se peignit sur sa figure. — Bien ! continua notre camarade ; je pars. Recommandez à Dezède de venir me parler au Théâtre-Français, et quand vous verrez le prince Henri, dites à son altesse royale qu'elle sera contente.

Pendant que ces choses se passaient, je me brouillais un peu avec Mercier : il m'avait cependant fait un cadeau en me laissant jouer son personnage principal dans *la Maison de Molière* ; mais je m'étais monté la tête du *Winckelmann*, et, après m'avoir alléché par l'appât d'un rôle d'une belle conception, il m'avait laissé là sans raisons bien valables, pour moi du moins. Je ne compris que quel-

que temps après cette sorte d'abandon : Mercier ne faisait jouer que ses pièces en portefeuille, et n'en composait plus de nouvelles. Nous touchions à de grands événemens politiques, et je pus me convaincre de combien de tentations étaient entourés les hommes à parole et à plume faciles. Ainsi que mille autres, l'auteur de l'an 2240 était en ce temps-là sous la fascination du vertige législatif, et si les raisons qui l'empêchèrent d'exécuter le drame promis furent d'abord celles que j'ai données, ce n'était assurément plus cela qui le retenait à l'époque où je suis arrivé. Chez chacun de MM. les auteurs, l'homme d'état futur s'élevait à l'encontre de l'homme de lettres : qu'importe de stimuler un parterre à celui qui va régénérer une nation !

Pour moi, qui ne songeais qu'à mon état, et qui n'avais d'autre désir, d'autre ambition que de m'y distinguer, je comprenais que le jour était venu de prendre rang. Devant nos spectateurs, quelque chose me tourmentait, j'étais gêné dans certains rôles. Jouer Valère ou Lucidor, parler d'amour et se laisser régenter par Mascarille, est fort difficile à un comédien arrivé à un certain point : j'étais honteux comme le sont ces grands collégiens, qu'on fait promener en compagnie des petits, les jours de sortie, et qui avec leurs mouchoirs, sous prétexte de rhume, cachent aux passans leur barbe naissante. Il est pour le talent une époque de virilité, où il faut enfin faire acte d'homme.

Les auteurs m'aidaient autant que les réglemens voulaient bien le permettre : *le Bienfait anonyme*, *les Rivaux amis*, *les Amours de Bayard*, *la Maison de Molière*, et *les Châteaux en Espagne*, m'avaient tiré de l'ornière ; mais ce n'était là que peloter en attendant partie. Dans chacune de ces pièces, je me trouvais en présence de l'écrasant Molé, et, ainsi que cela était juste, il jouait toujours le grand rôle, le rôle à effet ; j'aurais autant aimé avoir un personnage moindre, mais un personnage en chef : on ne devient comédien hors de ligne, qu'autant qu'on a eu la responsabilité de quelques principaux rôles.

Toute grande création, à côté de la vôtre, détruit la vôtre; toute création moindre, mais sans un autre qui vous efface, mais avec la condition d'être l'acteur principal, vous classe à coup sûr. Je devais donc regarder ma position de second, dans les pièces, comme une sorte d'immolation à laquelle je voulais d'autant plus me soustraire, que Molé, qui n'était pas toujours le meilleur des camarades, aimait à me dominer, à m'adresser la parole en scène, avec cet air qui semblait me dire : — On te met auprès de ma personne, à peu-près comme on met un petit chien dans la cage d'un lion.

Cependant le moment où devait briller mon étoile était bien près, et le grand chemin de la réputation théâtrale me fut ouvert par le rôle de *l'École des Pères* de M. Pieyre.

Dans cette pièce, dont on a dit : que les bonnes mœurs firent le succès, comme les mauvaises mœurs avaient fait le succès du *Mariage*, je pus enfin montrer dans le drame quelques qualités de composition, que jusqu'alors on n'avait pas absolument voulu m'accorder. Je dois beaucoup à M. Pieyre pour avoir été courageux en persévérant dans sa distribution; et je croirais manquer à la reconnaissance, si je ne le remerciais ici de tout le bien qu'il me fit alors.

On parla de *l'École des Pères*; c'était la réaction du drame honnête sur le drame noir et la comédie désordonnée. Le roi et la reine cherchèrent à encourager les auteurs qui aspiraient à ces succès honorables, et le jeune Pieyre dut être distingué. M. de Duras écrivit au nom du roi à cet auteur pour le prier de désigner lui-même quelle récompense lui serait agréable; le poète ne demanda qu'une épée bien simple, on la lui offrit damasquinée et aux armes de S. M. La reine prétendit, avec sa grâce accoutumée, « qu'une épée pouvait être le présent d'un roi; mais qu'avec un tel cadeau la reine n'avait pas le droit de se croire quitte, » et, pour ne pas être en reste, elle fit demander aussi à l'heureux triomphateur ce qu'il désirerait. Le jeune

homme, qui, avant sa représentation au Théâtre-Français, avait été désigné pour être mis au spectacle de la cour, et qui, sans raisons plausibles, s'était vu rayé du tableau par ce même duc de Duras, dont il avait beaucoup à se louer... depuis son succès, M. Pieyre, dis-je, demanda qu'on lui fît l'honneur de le placer une fois sur ce répertoire favorisé ; on lui accorda facilement cette demande, et si ce fut une justice marquée pour lui, ce fut un bonheur pour moi.

Il était d'usage, chaque fois qu'un comédien allait jouer à Versailles, à Fontainebleau, à Marly ou à Trianon, que le roi fît offrir à l'acteur principal (quand il s'agissait des pièces nouvelles ou des reprises), un habit de bon goût pour jouer le rôle ; je reçus donc le mien cette fois, mais soit inadvertance ou plutôt galanterie et générosité, on m'envoya un habit habillé magnifique, tandis que celui qu'il me fallait devait être des plus simples. Et sur l'observation que je ne manquai pas de faire, je reçus la visite de M. Desentelles, porteur de cette réponse agréable : « Si M. Fleury ne peut absolument se servir de cet habit dans *l'Ecole des Pères*, Sa Majesté lui ordonne de choisir pour le prochain voyage une pièce dans laquelle on puisse en trouver l'emploi, le roi voulant voir aux lumières si son choix est de bon goût. » On pense si je remerciai ! J'eus un grand succès dans *l'Ecole des Pères* avec mon frac uni, et pour le prochain voyage, je demandai à jouer le marquis dans *Turcaret*.

On monta *Turcaret* pour moi, et le jour arrivé, je fus assez heureux ; le marquis du Lauret était un de ces rôles que j'avais essayés chez Guimard, et, je puis dire, un de ceux qui m'allaient le mieux. Je ne faisais qu'imiter, il est vrai, dans ces sortes de personnages, et pour y être goûté, il me fallut moins d'intelligence que de mémoire. Mais excité par la présence de Leurs Majestés, j'attrappai mieux que jamais ce jour-là, cette nuance difficile, cette raison qui perce à travers l'ivresse, et cette ivresse qui est toujours au moment de prendre pied sur la raison ; j'y mis

CHAPITRE XXXV.

une nuance plus sentie, de ce sarcasme dans l'œil et dans le sourire qui m'a toujours si bien réussi; j'y eus de cette franche gaîté s'échappant par bordées, puis après se reposant un peu pour mieux s'échapper encore, et prendre des élans imprévus qui semblent porter le rire de la scène au milieu du parterre. M. le comte d'Artois dit à l'occasion de ce succès : J'ai vu Molé dans le marquis du Lauret, il ne s'était enivré que de piquette, aujourd'hui Fleury s'est enivré de Champagne.

Cette parole se répéta, on s'occupa de moi, on se mit à récapituler mes qualités théâtrales, on regretta de ne pas les voir plus souvent employées, on parla de mes destinées dramatiques, on rappela mes quatre ou cinq succès, on les grossit ; on me fit peur. J'étais arrivé à ce moment où tout le monde vous attend et va se faire votre juge. Autant j'avais désiré un rôle, autant je craignais de le voir arriver maintenant ; quel serait ce rôle ? quel parti en tirerai-je ? on n'est pas propre à tout, et la bienveillance d'un auteur pouvait me tuer. Le choix d'un rôle est aussi nécessaire pour fixer l'avenir d'un comédien, que le choix du sujet est nécessaire pour faire réussir un homme de lettres. A l'époque décisive où le public est mûr pour vous comme il vous croit mûr pour lui, voulez-vous remplir son attente ? il faut la surpasser.

L'année théâtrale 88-89 commençait ; j'étais dans notre foyer, assis auprès de Contat ; je lui témoignais mes craintes là-dessus ; j'espérais quelques conseils d'une amitié, qui ne m'avait jamais manqué aux jours difficiles. Je lui contais mes rêves, à elle qui à présent était en train de réaliser les siens : il me faudrait, lui disais-je, un rôle qui ne fût dans la ligne de personne. On se souvient de la profondeur de Monvel, je ne désirais rien qui ressemblât à ce qu'il savait faire ; il m'est impossible d'atteindre jamais à l'*osé* de Molé, à son jeu éblouissant ; je ne voudrais pas non plus de mes aimables débauchés, encore moins de mes doucereux jeunes premiers ; je voudrais... je voudrais.

TOME I. 14

— L'impossible, me répondit Contat. — Oh ! non, répliquai-je ; il me faudrait un rôle où il n'y eût pas de comparaison à établir, où j'aurais mes coudées franches ; un rôle aussi original par l'exécution de l'auteur que parce qu'il y aurait étonnement général dans le public quand ce serait moi, Fleury, qui l'exécuterais ; un rôle enfin comme celui qui vous a porté si haut : une espèce de Suzanne du *Mariage*. — Bon ! je vous connais ; vous êtes ambitieux ! Vous ne voudriez pas endosser la livrée comme j'ai pris le tablier. — Il est vrai que la livrée m'est antipathique. — Voulez-vous que je vous fasse une proposition ? — Faites. — Aimeriez-vous à avoir pour habitation un beau palais ? — J'aime assez les palais. Est-ce là le plus difficile ? — Commanderiez-vous volontiers à cent mille hommes ? — Cent mille ! Il doit se trouver bien des mauvais sujets dans ce nombre-là ; mais, recommandés par vous, madame... — Mons Fleury, vous avez bien l'air de savoir quelque chose de ce que je vais vous dire. — Pariez que je le sais, vous aurez gagné. — Et vous me laissez là, filer une scène, quand vous êtes instruit... — De vos bonnes démarches, de votre amitié pour moi, de tout ce que vous avez fait pour transporter de la Comédie-Italienne ici le grand Frédéric. Je sais que l'auteur voulait donner le sceptre à Dugazon ; je sais que vous m'en avez jugé plus digne. Pendant ces négociations où il s'agissait de décider entre un camarade et moi, je n'ai pas cru décent de rien faire paraître ; mais puisque tout est conclu ; que je vous dise combien mon cœur est plein ! combien il se souviendra de ce service signalé ! C'est mon avenir, c'est mon nom, c'est ma gloire que vous venez de me donner là. Maintenant que je vous remercie de toute mon âme, comme ami, et.... permettez que je vous embrasse comme roi. — Vous savez donc que je joue l'hôtesse, votre très-humble sujette ?

Sans répondre, j'embrassai de tout cœur cette bonne, cette excellente amie. Mon baiser retentit dans tout le foyer.

— Est-ce qu'il est tombé quelque chose ? s'écria Duga-

CHAPITRE XXXV.

zon qui causait dans un coin avec le jeune Talma. — Oui, oui ; lui répondis-je, en riant de bonheur et de joie ; oui, il est tombé une tuile sur ta tête, et sur la mienne une couronne.

Puis, délirant, je sortis, et bien m'en prit, j'allais manquer mon entrée ; je jouai comme un évaporé : le public m'aimait et il fut indulgent. J'en étais enfin venu à ce point où le parterre se dit, quand l'acteur qu'il adopte joue mal « il est malade. » Ce fut heureux : sans cela, j'aurais pu entendre des choses de fâcheux présage pour mon triomphe en perspective.

On a dû comprendre que la pièce protégée par le prince Henri, écoutée par Contat au Théâtre-Italien, avait frappé cette grande actrice, et lui avait semblé bonne à être transportée à la Comédie-Française. Avec ce coup d'œil rapide et ce tact sûr qui la guidaient toujours quand elle jugeait un rôle, elle devina qu'il y avait dans le personnage de Frédéric toute une réputation de comédien, elle pensa à moi, et pour amener à bien la négociation qu'elle entama avec Dezède et l'auteur de son poëme, elle s'offrit d'abord pour remplir ce rôle d'hôtesse dont il a été parlé.

L'affaire réussit ; pour le coup je tenais une de ces bonnes fortunes de théâtre si rares dans la vie d'un acteur ! j'allais jouer un personnage hors de tout emploi, un personnage original ; j'allais représenter un homme qui venait à peine de finir une carrière étonnante, sur laquelle l'Europe fixa ses regards jusqu'aux derniers instans.

Rien ne sert au théâtre comme de porter un nom historique de fraîche date ; pour peu que vous arriviez à rappeler votre modèle, il s'établit dans la pensée de chaque spectateur, et sans qu'il s'en rende compte, une sorte d'alliance entre vous et le personnage éminent que vous représentez, c'est comme une résurrection de votre façon, dont chacun vous sait gré. L'apparition sur la scène d'un héros, mort d'hier, étonne d'autant plus que cette mort est plus récente ; pour tous, vous êtes mieux qu'un livre, mieux

qu'un tableau ; votre fiction est palpable, saisissante, elle vit, elle émeut, elle entraîne : vous faites marcher ce qui est immobile dans le tableau, parler ce qui est muet dans le livre, et si vous parvenez à faire naître la croyance par la force de l'illusion, dès ce moment votre nom est fait, c'est une grande réputation qui se greffe sur une haute renommée.

Je comprenais tout cela, aussi ce ne fut pas en paresseux que j'acceptai cette faveur de la fortune. Ceux qui se sont assez intéressés à moi pour suivre ma pensée d'ambition, comprendront qu'elle fièvre d'études me prit, et ceux-là aussi peut-être seront les seuls à me croire quand je dirai tout ce que je fis pour parvenir à bien représenter Frédéric II.

La pièce des *Deux Pages* fut reçue à la Comédie-Française trois mois environ avant les vacances de Pâques, et aussitôt je cherchai à m'entourer de documens précieux, je courus, je m'informai ; l'auteur d'abord me fournit une grande quantité de renseignemens, un officier de la suite du prince Henri m'en donna d'autres, M. Saint-L...... ; un de mes amis, qui avait été long-temps en Prusse, et qui eut le bonheur d'approcher souvent du philosophe de Sans-Souci, me donna des détails précieux ; j'achetai des livres ; j'eus, par l'intermédiaire de Saint-Fal, un dessin d'une grande beauté, représentant Frédéric, dessin dont le nom de l'habile artiste, Ramberg, me garantissait l'exactitude : mon arsenal ainsi fourni, je dressai mon plan de bataille.

D'abord mon appartement se nomma Potsdam, et je résolus de m'y lever, d'y marcher, d'y prendre mes repas durant trois mois entiers, et sans y manquer un seul jour, avec la pensée que j'étais Frédéric II. Pour bien m'en convaincre, je me fis faire l'habit militaire, le chapeau, les bottes et tous les accessoires du costume, et j'endossai tout cela chaque matin ; puis, aussitôt mon lever, je me mettais à ma toilette, je plaçais sur un pupitre le portrait fait par Ramberg, et, à l'aide d'épingles noircies, de blanc, de noir,

de rouge, de bleu et d'ocre jaune, je cherchais à me rendre ressemblant; je me disais que, puisque Guimard était parvenue à conserver toujours ses vingt ans, grâce à l'obligeance de la peinture, je pourrais obtenir beaucoup de cet art, moi qui ne lui demandais que de me vieillir.

Mais, bien que ma figure n'ait jamais été pleine, les traits d'imitation n'arrivèrent pas bien d'abord; il est vrai que j'en étais à mon premier essai sur la manière de monter une palette; toutefois je ne me décourageais pas; j'effaçais, je revenais, et j'attendais que ma main fût plus exercée et mon coup d'œil plus sûr. J'étais plus content de mon habit, de mon chapeau et de mes bottes; tout cet accoutrement s'habituait à moi, pour ainsi dire, je le ployais à mes attitudes. J'avais remarqué combien les vêtemens flambans neufs nuisent à l'aisance; il me semble, et ceci trouve souvent son application au théâtre, que dans certains personnages l'habit fait véritablement partie de l'individu, il doit être rompu aux habitudes de son corps, il faut avoir l'air d'y être né : c'est une sorte de peau extérieure, obéissant à tous les mouvemens quand ils sont décidés, ou les indiquant lorsqu'on est au repos; un habit devrait signaler l'âge, l'état, et chez le vieillard porter, oserai-je le dire, des rides. Je voudrais que le costume de théâtre fût comme le plumage de l'oiseau. Examinez un oiseau : est-il une plume qui ne frémisse au moindre caprice? enfin je désirerais presque que chaque pli d'un vêtement eût sa physionomie générale et ses nuances. Jamais rien de gourmé, rien d'empesé, rien qui ait l'apparence de sortir des mains du tailleur, laissez cet *endimanché* aux gens du monde; au théâtre, il faut que les manchettes même prouvent quelque chose, et comment dessineront-elles l'intention d'un geste, si elles sont encore raidies du fer à repasser?

Cependant les répétitions étaient commencées, et ma diantre de figure n'arrivait pas! Je n'aurais pas voulu donner à mes ennemis la jouissance de dire que j'avais fait un

pas de clerc ; je n'aurais pas voulu porter tort à l'auteur, qui primitivement avait songé à Dugazon, comme l'homme de notre théâtre qui savait le mieux décomposer son visage. Je désirai surtout répondre à l'amitié de Contat, et ne point donner un démenti à la confiance qu'elle avait en moi, et cependant je ne voulais mettre encore personne dans la confidence de mes essais. Un peintre aurait pu m'y aider ; mais il aurait pu redire aussi mes tâtonnemens, mes difficultés d'arriver au but, et je crois qu'en fait d'art, au théâtre surtout, il faut paraître arriver aux effets de prime saut et comme par un coup de baguette.

Je suais donc sang et eau à deviner un procédé qui me fît arriver à mon but, quand une pensée heureuse me sauva ; je ne sais si elle réussirait à tout le monde, je n'oserais la donner comme bonne, mais je la donne comme m'ayant réussi.

Je pensai donc que, si je pouvais me placer dans la situation d'esprit habituelle de Frédéric, je parviendrais à donner à ma physionomie quelque chose de celle de ce grand homme : ceci était, je crois, se mettre enfin dans la bonne route ; mais j'avais encore à battre les buissons. Me voilà rêvant de siéges, de batailles, parlant de gloire à mes généraux, commandant à mes escadrons, les dirigeant, faisant avancer l'infanterie, plaçant l'artillerie sur les hauteurs, poussant mes cavaliers, rompant, brisant les lignes ennemies, tirant l'épée, prêchant d'exemple aux soldats, et, avec eux, chantant victoire.

Mais je ne ressemblais pas : tout ce mouvement, toute cette chaleur, faisaient aller de droite et de gauche mes grimes, et détruisaient l'harmonie de ma peinture. J'étais risible à voir ; néanmoins je poursuivis, je cherchai encore. Je tenais à mon idée ; je poussai le besoin de m'inspirer jusqu'à donner à mon domestique le nom du houzard de la chambre de Frédéric. Comme Frédéric je jouai de la flûte, ou du moins je fis pousser à une misérable flûte blessée des cris à épouvanter mes voisins ; mais je continuai, parce

CHAPITRE XXXV.

que je savais que c'était cet instrument qui avait fait pencher un peu de côté la tête de mon modèle; j'appelai, sans égard pour la différence de caste et de sexe, un matou qui m'appartenait, ALCMÈNE, du nom de la chienne favorite de ce guerrier; je faisais enfin de véritables folies pour me battre les flancs quand un jour je m'avisai de jeter les yeux sur une anecdote qui m'avait été particulièrement recommandée et que pourtant j'avais négligée. Tout à coup je suis sur la voie, je m'écrie, je frappe dans mes mains : j'avais trouvé!

Ce document est précieux; je le crois inédit, il l'était du moins alors; je le donnerai d'abord, et je dirai quelles pensées il me fit venir.

On sait que le héros du Nord aimait à couvrir ses nombreux trophées des guirlandes du poète, non pas, d'après ma pensée, et d'après ce que je pus en apprendre de ceux qui l'avaient vu dans l'intimité, que ce genre de succès le flattât autant qu'on l'a publié; mais il savait qu'en se faisant homme de lettres français il entraînait ainsi les seules voix qui alors parlassent de gloire du vivant du souverain, et qu'en consentant à se faire un bel esprit du troisième ordre, il aurait à Paris tout un peuple de beaux esprits du premier rang; en conséquence, il se rendit familiers tous nos auteurs, il savait Boileau par cœur, citait à tout propos Racine, aimait Corneille et commentait Rousseau.

Il avait fait sur ce dernier poète un travail particulier; il avait *récrit* à sa manière une partie de ses odes, et ce qui me donna l'éveil dont je viens de parler, fut le morceau que je vais citer, travaillé au moment décisif où se jouait le sort de deux nations.

Ce morceau était figuré de la manière suivante, il avait été calqué par M. de Catt, ami et secrétaire du roi.

Du 29 août 1758, à neuf heures du soir, veille de la bataille ds Zendorf.

ODE SIXIÈME DE ROUSSEAU.

DEUXIÈME STROPHE

De Rousseau.

Les troupeaux ont quitté leurs cabanes rustiques,
Le laboureur commence à lever ses guérets.
Les arbres vont bientôt de leurs têtes antiques
 Ombrager les forêts.

DEUXIÈME STROPHE

De moi.

Les troupeaux ont quitté leurs cabanes rustiques
Le laboureur actif sillonne les guérets.
Un vert tendre et naissant sur leurs rameaux antiques
 Orne les arbres des forêts.

TROISIÈME STROPHE

De Rousseau.

Déjà la terre s'ouvre et nous voyons éclore
Les prémices heureux de ses dons bienfaisans;
Cérès vient à pas lents, à la suite de Flore
 Contempler ses nouveaux présens.

TROISIÈME STROPHE

De moi.

Déjà d'un sein fécond la terre fait éclore
Les prémices charmans, l'espoir des moissonneurs.
Les champs sont embellis par les présens de Flore
 Et Phébus brille sans ardeurs.

Puis il avait mis au bas de son amplification : *Passe pour la veille d'une bataille.*

Ce sang-froid, cet art de se posséder, cette facilité de

CHAPITRE XXXV.

composer des vers et de trouver des mots quand on est roi et qu'on risque sa couronne, quand on est général et qu'on met en jeu sa réputation, m'ouvrirent les yeux ; je vis que j'étudiais comme si j'avais eu à représenter un Charles XII ou un Louis XIV ; que, chez Frédéric, il ne devait y avoir rien de jeune, rien de passionné, rien de gigantesque ; qu'on devait trouver dans sa figure moins de sentiment que de réflexion ; car ce prince ayant fait de la guerre un art savant, qui exigeait plus de pensées profondes que de résolutions hardies, plus de génie que de valeur, devait méditer une bataille comme J.-J., Montesquieu ou Buffon méditaient leurs livres. Je me raisonnais ainsi : voit-on le poète fameux lever fièrement sa tête ? l'astronome célèbre chercher le ciel ? un grand acteur se tient-il toujours comme s'il était en présence du parterre ? Non ; chacun d'eux regarde en dedans ; tout ce qu'ils cherchent est pour ainsi dire en leur ame ; chez tous, c'est un grand parti pris par un grand caractère. La meilleure manière de trouver la figure de Frédéric était donc de le considérer comme un sublime mathématicien, un habile joueur d'échecs, et de mettre sur son visage ce qu'on remarque dans la physionomie de ceux qui ont l'habitude de faire souvent mat leurs adversaires.

Ceci trouvé, je mis en réalité une table d'échecs sur ma toilette, et, bien que je ne fusse aucunement habile à ce jeu savant, tout en me grimant d'après mon estampe, je combinai des chances et je regardai dans la glace.... miracle ! je ressemblais ; je ressemblais complétement ! Je n'oserais pourtant pas attribuer cela tout-à-fait à ma trouvaille subite ; peut-être la longanimité de mes études avait-elle contribué à ce succès ; peut-être qu'ayant longtemps couvé cette pensée, enfin mon travail était mûr ; peut-être que, cherchant toujours, le hasard me fit trouver ce moyen, que je crus bon, au moment où ce que je cherchais venait d'éclore naturellement. Quoi qu'il en soit, je livre ce fait à ceux qui font des études sur l'art ; j'ajouterai

seulement que je me trouvai bien de cette inspiration, qu'elle me donna assez de confiance en mon jeu pour essayer, avant le moment décisif, la puissance de mon imitation.

Un soir, je fis prier Saint-L...... de passer chez moi; je lui fis dire que j'avais quelque chose d'important à lui communiquer, que je comptais sur sa complaisance; à l'heure convenue, il arriva. On le pria d'abord de m'attendre un instant dans le salon; cette pièce, assez vaste, avait un feu à moitié cheminée et étincelait de bougies. Cependant, je n'arrivais pas; Saint-L...... s'impatientait. Hélas! j'étais bien près de lui, dans une chambre adjacente; mais le cœur me battait : je craignais de voir détruire d'un seul coup toutes mes illusions, de me voir détrompé. Enfin, Saint-L...... voulant partir, je me décidai et j'envoyai mon ballon d'essai.

C'est-à-dire que j'avais préparé une petite scène, et que le seul homme que j'eusse enfin mis dans ma confidence, M. le chevalier de Boufflers (maintenant académicien), entra. Saint-L...... ne le connaissait pas.

— Monsieur, vous attendez? dit-il en paraissant. — Oui, Monsieur, et avec assez d'impatience. — Oh! vous savez, ajouta M. de Boufflers, que notre devoir est d'attendre. — Notre devoir! Qui êtes-vous donc, vous, Monsieur? — Mais je suis l'ambassadeur d'Angleterre.

Saint-L......, étonné, recula de deux pas. Sans doute il crut qu'il avait devant lui un fou ou un mystificateur; il allait répondre, quand mon valet-de-chambre, couvert d'une riche livrée, empruntée à notre magasin, ouvrit avec fracas les deux battans de la porte.

— Le Roi! cria-t-il avec une voix de chambellan.

Je parus habillé comme si j'avais été prêt à entrer sur le théâtre; ma démarche lente et mesurée, ma taille penchée du côté gauche, ma tête suivant la même direction, mes genoux fléchissant sous le poids de mon corps, le coin de ma bouche relevé, mon œil brillant et se promenant

avec rapidité sur tous les objets de l'appartement comme pour en faire une rapide inspection, et retombant ensuite sur les individus avec ce sourire demi-narquois, demi-bienveillant qui appartenait à Frédéric firent sans doute leur effet, car l'homme sur lequel je voulais opérer tomba plutôt qu'il ne s'assit sur un fauteuil, et ne put parler d'abord que par exclamations. Je profitai de cela pour entamer avec le prétendu ambassadeur d'Angleterre, un dialogue qui est une anecdote aussi, et pour laquelle nous n'eûmes pas même le mérite de la mise en scène.

FRÉDÉRIC. — En vérité, M. l'ambassadeur, vous avez été un peu Breton, hier; une fille d'honneur s'avise d'essayer un tout petit peu d'un mariage de la main gauche, et vous le découvrez! et vous le dites! je vous félicite de vous connaître si bien en hydropisie.

L'AMBASSADEUR. — L'aventure qui vient d'arriver....

FRÉDÉRIC. — Est fort ordinaire; il n'y a point de cour, point de couvent même où cela n'arrive; moi qui suis très-indulgent pour les faiblesses de notre sexe, je ne lapide point les filles d'honneur qui font des enfans : elles perpétuent l'espèce quand nous autres, farouches politiques, la détruisons par nos guerres funestes.

L'AMBASSADEUR. — Votre Majesté ne doit pas médire de la guerre, elle y est heureuse et....

FRÉDÉRIC. — A propos.... les Français viennent de vous faire éprouver un échec; vous aviez pourtant de braves soldats, mais tout le monde bronche! Monsieur, quoi qu'il en soit, je prends beaucoup de part au malheur qui vient d'arriver à votre nation.

L'AMBASSADEUR. — Nous aurons notre revanche, s'il plaît à Dieu.

FRÉDÉRIC. — Dieu!.... je ne vous connaissais pas encore cet allié-là.

L'AMBASSADEUR. — C'est du moins le seul qui ne nous coûte rien.

(*L'Angleterre payait des subsides considérables au roi de Prusse, pour qu'il gardât la neutralité.*)

Frédéric. — Aussi vous en donne-t-il pour votre argent.

Après le dernier mot de ce dialogue, débité avec le jeu de physionomie obligé, je me retournai vers Saint-L....., et lui fis signe. Il avait bien vite compris ce que j'avais voulu essayer, et depuis un moment il applaudissait légèrement comme pour nous exciter, sans nous interrompre ; mais quand j'eus fini, il se leva, vint à moi, et me prenant par la main, me faisant tourner et me regardant, il disait à chaque tour : — Bravo ! c'est cela ! bravo ! parfait ! bravissimo ! mon ami, c'est ça ! c'est ça ! J'ai eu quelquefois affaire à ce seigneur-là : c'est à renouveler mes peurs !... bravissimo !

J'acceptai assez volontiers le compliment, et dès-lors pressai les répétitions que j'avais retardées ; enfin, après quatre-vingt-dix jours de règne *incognito*, j'étais prêt à montrer le grand roi sur la scène française.

Peut-être, pour mettre mieux au fait d'une petite difficulté assez comique, dois-je dire à ceux qui auraient oublié *les Deux Pages*, l'aventure sur laquelle la pièce fut faite.

Frédéric sonna un jour, et personne ne vint. Il ouvrit sa porte et trouva son page de service endormi dans un fauteuil ; il allait le réveiller, lorsqu'il aperçut un bout de billet qui sortait de sa poche. Curieux de savoir ce qu'il contenait, il le prit doucement et le lut : c'était une lettre de la mère du jeune homme ; elle le remerciait de ce qu'il lui envoyait une partie de ses gages pour la soulager dans sa misère ; elle finissait par lui dire que Dieu récompenserait sa bonne conduite. Le roi, après avoir lu, retourna doucement dans sa chambre, prit un rouleau de ducats, et le glissa, avec la lettre, dans la poche du page ; puis, rentré de nouveau chez lui, il sonna si fort que le jeune homme se réveilla.

CHAPITRE XXXV.

— Tu as bien dormi, lui dit le roi.

Le page voulut s'excuser ; embarrassé, cherchant une contenance, il mit la main dans sa poche et sentit le rouleau ; il le tira, pâlit, regarda le roi en pleurant, sans pouvoir prononcer un mot.

— Qu'as-tu ? dit Frédéric. — Ah ! sire, répondit le jeune homme en se précipitant à ses genoux, on veut me perdre ; je ne sais ce que c'est que cet argent que je trouve dans ma poche. — Mon ami, dit le prince avec bonté, Dieu nous envoie quelquefois le bien en dormant ; fais passer cette somme à ta mère, salue-la de ma part, et assure-la que j'aurai soin d'elle et de toi.

L'auteur avait ajouté à cette anecdote charmante, mais trop unie pour la scène, ce premier acte qu'il craignait tant à la Comédie-Italienne si Mme Dugazon ne jouait pas ; il amenait la mère et la sœur du page à Berlin ; chez d'honnêtes aubergistes qui les reçoivent avec une délicatesse respectueuse, et qui, apprenant que l'une est la femme et l'autre la fille d'un noble officier, leur ancien protecteur, se rendent caution pour elles dans une affaire aussi injuste que malheureuse. Il avait fait contraster avec le personnage du page timide celui d'un sien compagnon, jeune étourdi, plein d'esprit et de vivacité, faisant des folies d'une manière si aimable, qu'il ne cesse jamais d'intéresser et de plaire.

Ceci expliqué, je reviens à ma première grande expérience sur le parterre.

L'affiche enfin est posée aux quatre coins de Paris ; le public s'empresse : trois fois le garçon de théâtre a poussé son cri ; nous sommes prêts, nous voilà descendus. La Comédie-Française ne peut offrir un plus joli ensemble ; nous nous sommes piqués d'honneur : Contat, Dazincour, Emilie Contat, Mme Petit ; Raucourt dans le personnage de la mère ; Mme Bellecourt, remplissant un bout de rôle de gouvernante ; et enfin, MOI, LE ROI ! telle est la phalange

qui va combattre pour la gloire posthume du roi de Prusse. La toile se lève !

Nous fûmes complétement heureux au premier acte : Dazincour et Contat l'enlevèrent ; cette dernière surtout fut supérieure ; franche, gaie, rieuse ; femme de cœur, belle, bonne et taquine, et chanteuse, oui, vraiment chanteuse ! car la piupart des airs de Dezède avaient été conservés. C'en fut assez pour le succès de cette première moitié de la pièce ; mais à la seconde moitié on attendait Frédéric.

Dirai-je que Frédéric n'avait pas peur ? Ce fut la première fois peut-être qu'ayant à créer un rôle d'une grande importance, je ne me sentis pas saisi d'un certain tremblement. Mon travail, si long et si consciencieux, m'avait-il donné une trop grande confiance ? mon transport au cerveau de trois mois avait-il épuisé toutes mes émotions ? ou plutôt un avertissement de ce Dieu qui veille sur les artistes ne tenait-il pas en bride une crainte qui aurait pu nuire à la reproduction scénique d'un rôle si exact et si composé ? Quoi qu'il en soit, je riais, je causais fort gaîment, je m'amusai même de l'effroi de l'auteur, devant qui je voulus cacher comment je jouerais son rôle ; il n'avait pas autrement confiance en moi, et, pour le tenir dans l'incertitude jusqu'au bout, je marchais à mon ordinaire, la tête haute, le corps droit, pirouettant même, comme par mégarde. Le malheureux souffrait ; je le vis, j'en eus pitié, et j'allai enfin vivement à lui pour le rassurer un peu ; je ne sais quel air je pris pour cela, mais je le vis s'enfuir à toutes jambes, en criant : « Je suis perdu ! »

Je ne pouvais pas courir après lui, et quelque chose me disait que je me ferais pardonner bientôt en lui faisant porter une bonne nouvelle. D'où me venait cette idée de succès si arrêtée ? Certes ce n'était pas de l'amour-propre : j'étais sûr de réussir, à peu près comme un chasseur bien habitué est sûr d'abattre. Je me sentis tellement Frédéric II, une fois mon costume complet endossé, que j'avais eu toutes les peines du monde à prendre l'air leste et dégagé

de tout à l'heure. Il y avait à redouter pourtant : j'avais de nombreux et imposans auditeurs, et parmi eux un témoin bien redoutable. Je jouais devant toute la société de Mgr le duc d'Orléans, devant celle de M. le duc de Nivernois ; je savais quels étaient les grands personnages qui avaient pris des loges ; je voyais au premier rang Mme de Sabran et son fils, et Mme de la Châtre. On me fit distinguer plusieurs députés aux Etats-Généraux, et entre autres l'un d'eux, dont le buste développé, la tête large et la perruque touffue meublaient toute une loge : on me le nomma : M. de Mirabeau. J'étais averti enfin que le prince Henri, caché à demi dans la loge de M. le maréchal de Beauveau, serait juge de la vérité d'un tableau dont son héroïque frère serait la principale figure.

Mon tour vint : j'entrai.

Je ne puis rendre la sensation qui se fit dans la salle quand on m'aperçut : il n'y eut plus ni murmure ni agitation ; tout mouvement cessa, au point qu'un mouchoir étant tombé des troisièmes, Dazincour prétendit l'avoir entendu se déplisser. Les factionnaires (nos comparses) me portèrent les armes ; je jetai un regard sur l'attitude martiale de mes deux soldats, et ensuite, tournant doucement la tête autour du canon de leurs fusils, j'eus pour le factionnaire de gauche un coup d'épaule de mécontentement, et j'accordai à l'autre un de ces sourires qui doivent être une récompense pour un vrai militaire. Le parterre n'avait pas bougé ; je me dis en moi-même, pensant toujours à mon soldat : toi, tu auras la croix de mérite. Aussitôt, et comme si ma pensée avait été un signal, une salve d'applaudissemens, long-temps comprimés, partirent de toutes les parties de la salle ; puis, quand je me tournai pour parler, le silence se fit encore, et comme si tout cela avait marché sous le commandement militaire. Je commençai, et le rôle fut constamment applaudi.

Mais tout n'était pas fini ; il y avait dans cet acte la difficulté que j'ai fait pressentir ; cette difficulté comique, par

le fait, mais terrible pour l'auteur et pour nous à cause de ses résultats, était un véritable écueil. Du moins on nous avait prévenus de tout ce que nous devions craindre quand arriverait l'une des meilleures scènes de l'ouvrage, cette scène où Frédéric, trouvant son page endormi, l'écoute rêver de sa mère; s'attendrit en apprenant son amour filial et glisse le rouleau de ducats.

Il faut savoir.....

Mais ici je m'arrête, j'ai quelque chose de difficile, sinon à révéler, du moins à renouveler. Notre langue est, en ce cas, prude avec juste raison ; les choses se disent plus finement qu'on ne les écrit, et il faut qu'on me donne un peu le temps de chercher les alentours du mot que je veux dire.

Le grand Frédéric n'avait jamais voulu se marier; dans une vie si remplie de si vastes projets, il avait regardé le sexe qui ne se bat pas comme une moitié du genre humain qui n'est dans ce monde que pour fournir le contingent des armées; encore, disait-on, se fiait-il à ses sujets pour cela, se croyant, pour son propre compte, dispensé de toute distraction de ce genre. Or, cette moitié du genre humain qui ne se bat pas, mais qui parle, accusa le guerrier célèbre de mille choses, sans doute fort hasardées, mais qui prêtaient à la malignité. Un bruit singulier glissa d'abord tout doucement, puis il se répandit, se propagea, franchit la frontière de Prusse, et, toujours grossissant, traversa l'Allemagne. Une médisance qui court, c'est la boule de neige qui voyage; enfin celui qui se moquait de Cotillon III eut, en peu de temps, sur l'article de l'amour, une réputation très-avariée.

L'Achille du Nord avait humilié Versailles, et l'esprit national français, cherchant à prendre sa revanche, lança le javelot de l'épigramme sur l'endroit vulnérable du héros. Les traits les plus incisifs pleuvaient sur lui. À ce sujet, j'en ai ramassé plusieurs, et je me suis rappelé ce quatrain spirituel, qui eut d'autant plus de retentissement

CHAPITRE XXXV.

qu'il partait de la plume d'un homme ayant aussi marqué dignement sa place dans ce monde.

> Haï du Dieu d'amour, cher au Dieu des combats,
> Il noya dans son sang l'Europe et sa patrie :
> Cent mille hommes par lui reçurent le trépas,
> Aucun n'en a reçu la vie ;

avait dit depuis long-temps le célèbre Turgot dans une épigramme incisive ; et, pour parler en style moins poétique et plus clair, j'ajouterai d'après une expression de Mme Benoit, à la soirée de Lekain, que, en fait d'amour, Frédéric II fut convaincu de battre aussi de la fausse monnaie.

En France, où l'on a toujours aimé à se moquer un peu de la fragilité des demi-dieux, le philosophe de Sans-Souci n'était donc pas épargné ; et l'on nous avait prévenus qu'au moment où Frédéric glisserait les cent ducats dans la poche du page, il pourrait bien se faire un mouvement dans la salle qui nuirait à la meilleure scène de l'ouvrage. Une cabale même, disait-on, était toute prête à saisir ce prétexte ; un rire impertinent devait partir, et la pièce, en si bon chemin, aurait fait naufrage au port.

Je me chargeai en brave de conjurer l'orage ; j'avais mon moyen tout prêt ; le voici : au moment où le jeune homme parlait de sa mère, qu'il voyait en songe, je m'avançai et j'écoutai sans le regarder, face au public ; puis j'ouvris machinalement ma tabatière, y puisai une prise que j'allais prendre ; l'enfant rêvait encore, aussitôt j'arrêtai ce geste à moitié chemin, restant immobile et comme un homme qui concentre son attention ; on vit mon visage s'attendrir, mon œil s'humecter, une larme de sensibilité allait couler, mais accoutumé à me vaincre, je rentrai cette larme en dedans, et quand il fallut glisser l'argent, je le laissai tomber dans la poche, regardant du même coup vers la porte, comme si je craignais d'être surpris faisant ma

bonne action. Ce geste double ne laissait pas le moindre prétexte à la malignité.

Je m'appesantis sur de bien petits détails ; mais c'est le procès-verbal de ma première grande réussite, puis je crois que ces révélations peuvent être utiles aux artistes qui suivent la même carrière que moi, une pièce est sauvée ou perdue avec un mot, l'intention d'un mot, un geste ou une nuance de geste. Au théâtre il n'y a qu'un moment à saisir, ce moment dure l'instant d'un éclair ; on sait que deux syllabes firent tomber *Adélaïde Duguesclin*; qu'un mouvement imprévu de Baron fit monter aux nues la grande scène du *Comte d'Essex*; je n'oserai dire que je sauvai les *Deux Pages*, mais il fallait au moins se tenir sur ses gardes, et mes camarades me félicitèrent du bonheur de ma pantomime.

Je fus heureux en tout; je fus fêté, choyé, applaudi, à mes entrées, à mes sorties, c'étaient des vivats à m'étourdir; mais ce bruit ne fait jamais de mal ; le prince Henri pleurait, beau triomphe! tout cela m'allait au cœur, m'excitait, j'aurais voulu prendre les mains de tout le monde, remercier le parterre, l'orchestre, les loges.

Un seul homme, contrariait mon bonheur.

Celui là était resté impassible, sa tête, appuyée dans sa main au commencement de la pièce, y était encore quand la toile se baissa : on aurait dit d'une figure de Curtius, placée là, et glaçant tout ce grand mouvement qui se faisait autour lui, c'était le gentilhomme qu'on m'avait nommé, c'était Mirabeau. J'aurais donné tout ce que je possédais pour gagner le suffrage de ce seul individu, qui demeurait immobile. Si la pièce avait eu plus de deux actes, je n'aurais joué que pour lui, sa présence gâtait ma soirée ; je fus enfin instruit du motif de cette cruelle impassibilité.

Mirabeau venait de publier une *Histoire secrète de la cour de Berlin*; envoyé en Prusse avec la mission de tenir le cabinet de Versailles au courant des événemens qui se passeraient à la mort de Frédéric II, il avait recueilli des

anecdotes, des faits, des observations, que peut-être il avait amplifiés, ou vus à sa manière, et après s'être en petit comité égayé sur tout le personnel de la cour prussienne, comme il avait la haine de l'inédit et l'amour de la célébrité, il voulut régaler le public de ce qui n'aurait dû être que confidentiel.

Tout Paris blâma cette publication; mais le scandale pousse à la vente; Louis XVI, d'autant plus indigné, que le prince Henri était venu réclamer l'hospitalité de la France, donna ordre au parlement de prononcer sur ce livre et de provoquer un arrêt qui le condamnât à être lacéré.

Sur ces entrefaites, le prince Henri, qui se promenait partout en simple particulier, alla visiter le Palais-de-Justice; le hasard fit passer en ce moment M. Séguier, tenant sous le bras le livre dont il venait faire le rapport.

— Mon prince, dit-il, en montrant l'écrit incriminé, je vais remplir une mission qui sera agréable à Votre Altesse.
— Fort bien! monsieur, répondit le prince; cependant on pouvait se passer de donner tant de prix à un tel ouvrage; *c'est de la boue, mais ça ne tache pas.*

Je ne puis être juge compétent dans une pareille cause, mais je fus enchanté de voir que du moins ce n'était pas à moi qu'il fallait attribuer l'inflexibilité de ce roc, sans cela ma grande journée eût été gâtée.

Pour terminer ma parenthèse et pour finir, il faut que je dise un mot de mon auteur; je le vis le lendemain de notre triomphe commun : il avait appris le succès de son ouvrage chez le comte d'Oels lui-même, et il venait m'embrasser, me féliciter, s'excusant de la manière la plus aimable de n'avoir pas cru en moi; je lui dis qu'un autre à sa place aurait craint comme lui ; nous nous mîmes à nous faire mille complimens de lune de miel, c'était à qui n'aurait pas le dernier; mais il finit par l'emporter sur moi. — Tenez, me dit-il, je suis chargé d'un message bien agréable, le prince Henri désire que vous acceptiez cette tabatière, elle lui vient de son frère, personne ne saura s'en servir mieux que

vous. S. A. vous remercie surtout d'avoir joué de manière à rendre sensible cette parole du grand Frédéric : « Qu'il y a de l'ame au fond de toutes les grandes choses. »

Les expressions me manquèrent, non pour remercier du cadeau, qui était un véritable cadeau de souverain, jugez ! un portrait du roi, miniature précieuse, un entourage de diamans ! mais j'étais touché jusqu'aux larmes de la façon dont il était fait ; j'étais touché parce que cette tabatière me remettait en mémoire une scène de mon enfance, mon père, ma mère, ma sœur, mes frères, le bon roi Stanislas, et son : « Dieu vous bénisse, petit ! » La charmante Mme de Boufflers et son baiser si encourageant, ce présent du prince me rappelant un premier succès de théâtre, venait associer toute ma famille à mon triomphe récent, c'était le commencement et le milieu d'une carrière, liés ensemble par un souvenir, et l'auteur, malgré son enthousiasme, aurait peut-être ri de moi s'il avait vu se mêler dans ma tête, avec ces images riantes, ce fameux : « Atchit ! » oracle de bon augure.

Je n'ai pas encore dit le nom de l'auteur des *Deux Pages*, la littérature l'ignore encore, et c'est une dette pour moi de lui rendre sa gloire ; cet ouvrage, qui fut, avec *la Partie de Chasse*, le signal des drames de galerie, appartient à M. le baron Ernest de Manteufed, et non point à Sauvigni, d'après Grimm ; non point à Faure, d'après les fausses notions données à M. Etienne ; non point non plus à Dezède, d'après tout le monde et l'affiche ; Dezède n'a fait et ne pouvait faire que la musique des *Deux Pages*, mais il fallait bien livrer un auteur aux applaudissemens du public. Or, ce seigneur auteur ne pouvait pas dire son nom : il vivait par indulgence. Soyons clair. On connaissait en France le baron Ernest, mais M. de Manteufed, jeune homme aux brillantes espérances, devait n'être plus de ce monde, il était censé mort. Or, c'était tout simplement un gentilhomme d'illustre et antique race, parent à un degré qui le rapprochait du trône du dernier grand duc

de Courlande déposé par la politique russe, condamné lui-même par la suite de cet acte de haute puissance, mais accueilli, et l'on peut dire sauvé par Frédéric II, qui lui donna asile à Berlin; il vint plus tard en France, où il fit en l'honneur de son bienfaiteur la pièce qui a consacré ma fortune théâtrale.

Je ne donnerai point l'ennui de faire lire ou de relater les pièces justificatives de cette propriété littéraire. Toutefois avant de clore ce chapitre voici une preuve plus originale que les autres, et, pour cela, je l'ai conservée.

Les premières maisons de France se disputaient le plaisir de recevoir M. de Manteufed; mais lui aimait par-dessus tout le cercle de M^me la comtesse de Lamark, fille du vieux maréchal de Noailles. Il s'en serait voulu de manquer à un de ses jeudis, sorte d'original pique-nique où la musique, la conversation, la peinture et la littérature apportaient chacune son écot, où chacune tour à tour prenait le pas et le cédait, où la plus aimable égalité régnait sous la présidence d'une femme qui maintenait les droits de tous, et faisait bonne part à chaque convive. Ce fut chez elle que le baron Ernest lut pour la première fois sa pièce. Jamais peut-être lecture faite par Voltaire lui-même n'obtint autant d'applaudissemens; jamais auteur ne fut plus de circonstance. La guerre d'Amérique avait laissé dans les cœurs l'amour de tout ce qui était guerrier; on commençait à ne pardonner aux rois d'être rois que s'ils montaient à cheval; mais Frédéric était mieux qu'un roi : c'était un auteur français, un gagneur de batailles tenant à honneur de nous plaire, rêvant de conquêtes pour arrondir sa Prusse, et de gloire pour que Paris lui criât : « Bravo ! » Notre noblesse le considérait encore comme un héros destiné à remonter la foi des peuples pour les monarchies. Ainsi, les *Deux Pages* dramatisèrent à propos la pensée de tout le monde.

M^me la comtesse de Lamarck, fière qu'un homme dont elle faisait grande estime eût obtenu un tel succès, le plai-

gnit de ne point être en situation de jouir de sa gloire au théâtre en entendant proclamer son nom :

— On me nommera, dit M. de Manteufed. — Mais vous n'y pensez pas ! — J'y pense si bien que l'on enfreindra pour moi les règles ordinaires : je serai nommé dès la première scène. — Oh ! par exemple ! — Parions ? — Je le veux bien. Risquez-vous beaucoup ? — Je suis sûr de mon fait. C'est vous, madame, qui risquez un baiser. — Un baiser... soit. — Je serai dans votre loge, Mme la comtesse, et c'est devant votre société, au moins, que je ferai solder mon pari. — C'est conclu.

Le jour de la première représentation arrivé, après la belle peur que je donnai à cet auteur quand je pris des airs si lestes dans le foyer pour le taquiner un peu, il alla se rassurer dans la loge de Mme de Lamark. La toile se lève et la pièce commence. Le premier personnage entre en scène : c'est l'hôte. Il appelle ses quatre garçons, dont l'un est allemand, un anglais, un italien et un français ; c'est par le français qu'il commence, et s'écrie : « Ernest ! Ernest ! »

— Eh bien ! dit le baron à la jeune comtesse, suis-je nommé, ai-je gagné ?

La pièce alla aux nues, le parieur eut un beau succès ; il en eut deux, la comtesse paya sa dette.

XXXVI.

MADAME DE SAINTE-AMARANTHE.

La Harpe. — Les omelettes de Champcenetz. — Le Vauxhall d'hiver. — Histoire racontée par le peintre. — Chiffres littéraires. — Lettre de saint Augustin. — Singulières charités. — Charités poétiques. — Sublime coupe de cheveux. — Amélie. — Présentation originale.

Je me réconcilie avec La Harpe; j'aurais tort maintenant d'accuser son irascibilité; il a raison de se fâcher, qu'il se fâche, et que chacun de ses traits de caractère me soit l'occasion d'une intimité semblable à celle dont le souvenir m'est si cher encore : trop heureux si la fin n'en eût été si douloureuse !

Remontons à l'hiver rigoureux de 83 à 84.

Nous venions de jouer au bénéfice des pauvres le *Coriolan* de l'auteur superbe, et comme La Harpe n'a jamais fait d'ouvrage qui n'ait donné naissance à quelque épigramme, son *Coriolan*, reçu avec froideur, bien que l'assemblée fût nombreuse, attira sur lui cette petite boutade de M. de Champcenetz;

> Pour les pauvres, la Comédie
> Joue une pauvre tragédie;
> C'est bien le cas en vérité
> De l'applaudir par charité.

Ici j'userai ou j'abuserai d'une habitude à laquelle mes lecteurs doivent être faits maintenant : je m'arrêterai un peu sûr M. de Champcenetz.

Je l'ai beaucoup connu, cet amusant diseur de riens, cet homme qui passa toute sa vie à faire claquer au nez des gens ses frivoles baguenaudes ; il a souvent été dessiné et dessiné dans toutes les attitudes, mais je trouve qu'on n'a jamais bien observé celui qui nous déridait si souvent.

Chaque homme accroche à sa marotte les grelots qu'il aime à faire tinter : ceux de M. de Champcenetz sonnaient l'épigramme, non pas qu'il l'appréciât autrement, mais parce que par elle il voulait être quelque chose de littéraire. Je crois qu'après avoir essayé beaucoup de tout, il finit par comprendre qu'il n'aurait jamais de talent, et en prit son parti en brave et en homme adroit ; puis, non pour se venger, car il n'avait pas de fiel, mais afin de trouver place au rang des dignitaires de la pensée, il s'arrangea pour devenir le gai Zoïle de tout ce qui s'élevait un peu dans les lettres. Personne ne donnait mieux le coup d'épingle que M. de Champcenetz ; aussi tout ce monde si vulnérable le mit-il de chacune de ses parties de fine littérature. On a beau dire que l'on fuit toujours les hommes à mordantes saillies, je les ai toujours vus bien reçus, et, le dirai-je ? respectés. Ce sont les chiens de berger de la société, ils mordent tous ceux qui sortent de la ligne, et font la police de l'amour-propre des salons : pas de cercle qui ne fût ouvert à M. de Champcenetz.

Il connaissait bien, lui, cette partie philosophique de sa mission ; aussi augmentait-il sa réputation de celle que ses auditeurs espéraient voir diminuer à d'autres. Où la foule s'avisait d'admirer au travers d'un prisme, M. de Champ-

cenetz prenait une loupe. Les hommes supérieurs ne sont supérieurs qu'en gros, il avait acquis la faculté de trouver en eux les détails. Voyant d'un coup-d'œil fin et assez juste le petit côté d'une haute renommée et les faiblesses d'un beau talent, nul ne le valait pour saisir la caricature d'une chose, pour nommer le ridicule par son trait saillant, et, dans son système, jamais il ne s'en prenait aux médiocrités : les médiocrités sont tout d'une venue, les médiocrités n'ont pas d'anse par où la satire puisse les saisir. Peintre de grotesques remarquables, jamais il n'appliqua ses ombres qu'aux endroits où éclatait trop de lumière. Ses vers, assez fins, mais qui n'avaient que cela, ne pouvaient valoir qu'en se cramponnant à une notabilité de nom propre, et, faute d'avoir assez de talent pour devenir lui-même un sujet d'épigrammes, il se faisait valoir par l'épigramme du talent. Desessarts disait à ce sujet, avec ce style dont j'ai déjà donné un échantillon : — Ce terrible M. de Champcenetz, dans l'impuissance de voir rien éclore qui lui appartienne, s'est décidé à casser des œufs d'aigle pour faire ses omélettes.

La Harpe ne passait pourtant pas encore alors pour un aigle, mais il était colère comme un oiseau moins poétique, et le coup de boutoir lancé contre *Coriolan* le fâcha tout de bon. Il chercha une occasion de dire son fait à M. de Champcenetz, et celui-ci allant partout où il y avait du monde, cette occasion fut bien vite trouvée.

Pendant ce rude hiver, à notre exemple, ou plutôt à l'exemple de la Comédie-Italienne, qui prit l'initiative, tous les spectacles, grands et petits, s'entendirent pour donner tour à tour des représentations à bénéfice.

Ce fut dans une de ces solennités et au Vauxhall d'hiver que La Harpe rencontra son antagoniste.

Ce jour-là, le Vauxhall, dirigé par un homme de goût, étala des magnificences inconnues. Ses quatre salons étaient somptueux : au-dessus de la rotonde, sa colonnade, éclairée par un procédé ingénieux qui ne laissait pas apercevoir

le foyer de lumière, projetait mille lueurs, bleues, rouges, jaunes et blanches, imitation (d'après l'affiche) des feux colorés d'une aurore boréale; cette colonnade, dis-je, paraissait comme une architecture de fées, formée de vapeurs suspendues, qu'un souffle pouvait renverser ou détruire. Mais la rotonde? Oh! la rotonde était brillante de ce qui fait le charme et le véritable enchantement de toutes les fêtes, de ce que, avec la meilleure volonté du monde, ne peuvent toujours donner les entrepreneurs: je ne sais combien de groupes de beautés éclatantes y charmaient les regards des plus difficiles, et cette décoration naturelle faisait encore plus croire à l'illusion du palais des fées.

La Comédie-Française ne manqua pas de s'y trouver représentée parce qu'elle avait de plus gracieux parmi nos dames, et trois d'entre nous y allèrent en qualité de commissaires. Je n'eus point l'honneur de faire partie de la députation, mais je payai mon billet, et j'y parus en la compagnie du peintre avec lequel on a déjà fait connaissance dans le petit souper de M. le maréchal de Richelieu.

Nous arrivâmes au moment où l'on tirait une loterie de bijoux, parmi lesquels se trouvaient mêlés des objets grotesques, qui excitaient le rire de ces dames et de ces messieurs.

La cérémonie se faisait ainsi : on mettait cinq lots sur une estrade ; le sort décidait, puis, après que les chants de triomphe de l'orchestre avaient salué la personne favorisée, les dames rentraient dans leurs loges, et des contredanses, des chacones et des menuets servaient d'intermède aux nouveaux tirages de la soirée.

Après une tournée assez superficielle, j'allais me retirer, quand il me sembla distinguer des voix connues qui se disputaient. J'étais alors à l'entrée de la rotonde, ne pouvant apercevoir que la partie du cercle opposée à celle où se faisait le bruit; je demandai ce que c'était, et au bout d'un instant je sus que La Harpe et M. de Champcenetz étaient aux prises.

CHAPITRE XXXVI.

Un marquis de Malseigne, officier-général de carabiniers, venait de gagner une figure de porcelaine, sorte de magot de la Chine, représentant un vieillard frileux qui se chauffait : — Comment cela se nomme-t-il ? demanda le gagnant en faisant trophée de son lot. — Un *Coriolan*, répondit une voix dans un groupe ; mais aussitôt, près de ce groupe, un mouvement s'était fait, une forme humaine toute pâle, élégamment habillée de l'habit marron à larges boutons rouges, avait trépigné, heurté, tapagé, et bientôt après, sans respect pour l'asile que M. le vicomte de Saint-Pons avait offert à M. de Champcenetz dans une loge où même il y avait des dames, La Harpe apostrophait son adversaire, lequel s'obstinait à le laisser dans le corridor.

Je me hâtai de me dégager ; j'avais aperçu le médecin Lassone dans une loge, en société de M^{lle} Olivier ; j'allai, avec mon peintre, leur demander la permission de voir de chez eux ce qui se passait dans l'autre demi-cercle ; c'était assez curieux.

La Harpe, n'ayant pu être admis à quereller à son aise chez M. le vicomte de Saint-Pons, se trouvait en ce moment presqu'à côté de nous et juste en face de son faiseur de quatrains ; là, le buste en dehors, les deux mains appuyées sur le pourtour du balustre, il parlait à M. de Champcenetz, qui, de son côté, à peu près dans la même attitude, se disposait à la riposte ; on aurait dit d'une conférence à la Sorbonne ou d'une scène de marionnettes où le diable et polichinelle se font des mines. Le public riait, et, bien que ceci n'eût point été annoncé dans le programme du Vauxhall, ce ne fut pas ce qui amusa le moins.

Le faiseur d'épigrammes, voyant que son adversaire s'en donnait à pleine voix, ne voulut point être en reste d'aménités littéraires, et se mettant à l'unisson, il profita de cette idée de La Harpe pour donner connaissance aux citoyens assemblés des quatre vers qui, jusque-là, n'avaient été répétés que dans un certain monde. L'auteur de *Coriolan*,

un peu démonté par cette manœuvre, s'aperçut enfin qu'il donnait la comédie à ses dépens et surtout qu'il procurait à M. de Champcenetz un des plaisirs dont il était le plus friand : celui de se donner en spectacle et de faire connaître ses productions. Aussi le poète se masqua-t-il au plus vite de l'air de dignité qu'il savait si bien prendre quand il le voulait, et la conférence finit par ces quelques mots de vive attaque et de vigoureuse défense.

— On m'avait dit d'autres vers que ceux que vous répétez-là, monsieur le marquis. J'ai eu tort ; je me retire : on ne saurait se formaliser d'une telle œuvre. — Voilà de la charité chrétienne. Cela sent son curé de *Mélanie*. — Cela sent la dignité d'un homme qui ne saurait se fâcher d'une épigramme où le venin est caché... comme l'esprit. — A la bonne heure ! aussi ne l'avais-je tirée qu'à peu d'exemplaires, et voilà que, grâce à vous ! ajouta Champcenetz en montrant le public, je viens d'en faire une édition qui ira bien à douze cents. Merci au moins ! — Au revoir !

Je ne sais si l'héroïque « au revoir » eut d'autres suites, mais ce soir-là, et après cette petite scène, La Harpe s'en alla. Quant à M. de Champcenetz, il ne quittait jamais le champ de bataille, et il resta dans la salle pour abreuver encore un peu ses deux orgueils d'auteur et de vainqueur ; je le voyais tantôt dans un lieu, tantôt dans un autre, contant l'affaire à celles de ses nombreuses connaissances qui auraient pu la mal comprendre. Après avoir bien papillonné il se fixa dans cette même loge où se trouvait M. le vicomte de Saint-Pons avec ses dames ; depuis long-temps je regardais là, et pour moi, l'accessoire devint le principal : la société féminine de M. le vicomte me parut avoir de l'éclat ; je vis des bras, des mains, des tailles, des intentions d'épaules à meubler mieux qu'une loge du Vauxhall ; les visages étaient distingués, jolis, naïfs ; mais tant que je restai auprès de Mlle Olivier, j'eus l'air de m'occuper fort peu de ce qui brillait au dehors : jamais il ne faut faire faire double emploi à la louange ; c'est un prin-

cipe de galanterie dont je me suis toujours parfaitement trouvé.

Mais après son départ (qu'elle nous avait déjà annoncé en nous priant de garder pour moi sa loge), je demandai des renseignemens à mon peintre qui m'avait semblé être au fait ; il me nomma ces dames, et je retins le nom de M^{me} de Sainte-Amaranthe.

Cependant je n'avais entendu que trois noms, et parmi les rubans, les parures et les plumes, je découvrais encore, comme au milieu de brillantes broussailles, une quatrième figure ; je demandai si de celle-là on ne me dirait rien.

— Celle-là, me fut-il répondu, est maintenant sans conséquence, bien qu'elle promette un bel avenir. En attendant mieux, c'est une enfant très-jolie, fille, assure la chronique, de M. le vicomte de Saint-Pons. — Et de...? répliquai-je. — De M^{me} de Sainte-Amaranthe, cela va sans dire. — Vous paraissez bien instruit, continuai-je ; mais si ces dames appartiennent en quelque chose à l'empire de la mode, j'avoue que je suis tout honteux de ne point les connaître. — *Pends-toi, Crillon !* car pour M^{me} de Sainte-Amaranthe rien de ce qui la concerne n'est ignoré du monde élégant ; elle reçoit même, et j'ajouterai que c'est la maison de Paris où l'on accueille le mieux les artistes. Cependant il n'y a point de mal à ce qu'elle vous soit inconnue, depuis deux ans elle s'était un peu déshabituée de Paris, les personnes avec lesquelles vous la voyez sont des châtelaines de Cercy, où elle-même possède une maison de campagne du meilleur goût. — Elle a tort, répliquai-je vivement, en arrangeant ma lorgnette pour mieux voir l'objet qui m'occupait ; il est des femmes à qui la campagne devrait être interdite.

J'allais regarder de tout mon pouvoir, mais en ce moment où la danse finissait, le dernier tirage des lots devait avoir lieu ; on sortait, on se promenait dans les corridors, on venait dans le pourtour, et ma loge favorite se dégarnit. Pendant cette partie intéressée du spectacle j'écoutai mon

peintre qui se mourait d'envie de me dire tout ce qu'il savait, ou croyait savoir, sur une femme appartenant en quelque chose aux femmes à fracas d'alors...

M^me de Sainte-Amaranthe était une fille de qualité du nom d'Arpajon. Elle avait été élevée par une mère qui peut-être ne fut pas toujours sévère en ce qui la concernait, mais qui, comme cela ne manque jamais, s'était montrée un argus impitoyable pour sa fille, défendant à la pauvre enfant jusqu'aux choses permises ; apparemment en compensation de ce qu'elle se permettait les choses défendues.

Malgré les bonnes intentions maternelles, la jeune d'Arpajon se montra ingrate, et la ville de Besançon, que les deux dames habitaient, retentit bientôt du bruit d'une aventure, qui certes, ajoutait mon narrateur, ne porta tort à personne, car il y eut dans l'affaire un heureux de fait, ce qui est de bon exemple ; et pendant une quinzaine, la ville de Besançon se trouva défrayée de médisance, ce qui est tout profit dans un pays où l'on en faisait une grande consommation.

Malgré l'éclat qui s'ensuivit, peut-être même à cause de cet éclat, un épouseur se présenta, et rien ne prouve que cette demande en mariage ne fût point une réparation ; quoique la malicieuse ville ait mieux aimé n'en rien croire, parce qu'ainsi au lieu d'un scandale elle en avait deux. Mais on quitta bien vite Besançon, et Paris vit arriver, tout heureux et tout rayonnant, le sieur de Sainte-Amaranthe, capitaine de cavalerie, homme de cœur de son propre fait, homme de coffre-fort de l'héritage de son père (en son vivant receveur-général des finances), et maintenant homme heureux et riche de deux nouveaux trésors : les vertus et la beauté de son épouse.

M. de Sainte-Amaranthe avait un enthousiasme conséquent : aussi fut-il amoureux de sa femme pendant deux grands mois. Pour lui personnellement c'était beaucoup, et c'était inouï chez les capitaines de cavalerie de l'époque : deux mois de fidélité, vers 1760, faisaient une sorte de

scandale ; on tenait des propos, il y mit fin. Mais sa jeune épouse avait une manière de voir toute provinciale ; elle fit des reproches, le mari s'éloigna. Il possédait une grande fortune, mais il s'était donné des goûts pour lesquels il n'aurait pas suffi de la doubler ; choisissant assez mal ses amis, ses amis parvinrent à lui choisir ses maîtresses ; il eut beaucoup des unes et des autres, de façon qu'un jour il se trouva ruiné, et, faute de l'espèce de résolution qu'il lui fallait pour se brûler le peu de cervelle dont il faisait usage, il quitta la France, passa en Espagne, et alla finir à Madrid de la plus singulière façon du monde : il y vécut pendant long-temps du métier de *cocher de fiacre*. Beau dénouement pour un capitaine de cavalerie, que d'accepter un fouet en échange d'éperons !

Que pouvait faire la jeune femme ? se consoler : elle y tâcha et y réussit, grâce aux tendres prévenances de M. le prince de Conti, qui essaya de lui faire oublier les torts de l'amour, et parvint du moins à réparer ceux de la fortune.

Depuis la mort du prince, et peut-être un peu avant (c'est toujours mon peintre qui parle), M^{me} de Sainte-Amaranthe vit en femme qui s'appartient ; mais elle a une fille, et c'est avec prudence qu'elle use d'une liberté qu'elle a bien gagnée ; supposez Ninon veuve, mais supposez Ninon mère : M^{me} de Sainte-Amaranthe est cela. Si l'on ne peut dire qu'elle soit précisément jolie, elle sait se rendre désirable ; si elle n'est jeune, elle a atteint cet âge où la femme s'est complétée, et où l'art de faire valoir ce qui reste de charmes surpasse peut-être la puissance de charmes plus jeunes, mais qu'on laisse trop aller comme il plaît au bon Dieu : sur le point de rehausser sa personne et de faire la toilette à son âge, M^{me} de Sainte-Amaranthe est artiste. Quand elle revient à Paris, on joue assez gros jeu chez elle, parce que, tenant à voir rassemblées dans son salon les classes choisies de la société, les cartes sont l'espèce de pavillon qui couvre toutes les marchandises. Personnes de qualité, hommes de mérite, femmes citées, artistes et lit-

térateurs se donnent rendez-vous chez elle; le jeu est donc son moyen et n'est point son but. Ceux qui ne l'approchent pas peuvent la calomnier, ceux qui l'approchent l'aiment. Si jamais elle est imprudente, personne ne la justifiera; mais tous ceux qui la connaissent viendront à son secours. Ce sont de ces femmes à part qu'il faut voir pour les comprendre, et qu'on ne voit jamais assez. Enfin, mon cher Fleury, pour terminer par un trait de peintre, tout ceci a l'air flatté, et pourtant cet éloge n'est qu'un portrait.

— Dont je verrai l'original! m'écriai-je. — Je parlerai de votre désir quand vous voudrez; mais je ne puis vous répondre d'un heureux résultat. Malgré ses bonnes qualités, M^{me} de Sainte-Amaranthe a quelquefois une manière d'apprécier les gens qui n'appartient qu'à elle : il faut d'abord lui plaire. — Un défi! dis-je en interrompant le narrateur, qui tout fâché de mon air de confiance, allait me répondre, quand je le priai de passer avec moi dans la rotonde. Je me proposais de saisir le prétexte de complimenter M. de Champcenetz sur son triomphe, espérant trouver le moyen de faire venir une présentation.

Mais j'avais trop compté sur mon étoile. Quand nous arrivâmes, ces dames n'y étaient plus; nous nous informâmes : M. de Champcenetz les avait suivies. J'enviai le sort du caustique personnage; car je ne saurais dire quelle sympathie me portait vers M^{me} de Sainte-Amaranthe. Mon peintre vit ce désappointement, et lorsque nous prîmes congé l'un de l'autre, il me protesta qu'il se mettrait en quatre pour me faire admettre au nombre des élus.

Cette représentation du Vauxhall ne rapporta pas ce qu'on avait espéré : les frais absorbèrent le gain en grande partie. Je mets en note ici les spectacles qui contribuèrent à ces bonnes œuvres, et le total de leurs recettes; l'un et l'autre tiennent à l'histoire du théâtre et à l'histoire du goût. Un pareil rapprochement offrirait aujourd'hui d'autres résultats; ceci est donc, pour ainsi dire, un chiffre littéraire :

Comédie-Italienne.	9,162 liv.	
Opéra	11,557	31,162 liv.
Comédie Française.	10,443	
Variétés amusantes.	2,248	
Grands Danseurs du Roi	1,219	
Ambigu-Comique.	936	
Le Vauxhall.	824	5,517
Spectacle des associés	227	
Curtius.	63	
		36,679 liv.

Le croirait-on? quand nous nous présentâmes à messieurs les curés de nos paroisses pour leur offrir ces recettes, nous trouvâmes qu'il y avait ordre de ne pas les recevoir. Mgr de Beaumont, le zélé protecteur de Mme Lacaille au Théâtre-Italien, prévoyant la démarche des administrateurs de spectacles, avait résolu que cet argent serait apporté à M. le lieutenant de police, des mains de qui seulement les curés pourraient le toucher sans scandale. L'argent des pauvres refusé parce qu'il venait des comédiens! l'aumône des artistes ayant besoin de se purifier en passant par l'égout de la police! En vérité, je ne suis pas homme à répéter ici un lieu commun, à revenir sur une question mille fois débattue, mais conçoit-on ces apôtres ne voulant de nos secours qu'après leur avoir fait faire le ricochet vertueux du bureau des filles, des lanternes et de la boue de Paris? Comprend-on aussi que, pendant ces lenteurs, mille pauvres expiraient peut-être sur leur grabat? Aveugles qu'ils étaient! intolérans sans ame! ne savaient-ils pas que la pièce de cuivre donnée aujourd'hui au malheur vaut mieux que la pièce d'argent qu'on lui fait espérer pour demain! ajourner l'aumône! et bien! ceux qui moururent dans l'intervalle d'un vain cérémonial moururent assassinés!

Tout le monde ne prit pas la chose aussi sérieusement, et, par exemple, les comédiens italiens furent vengés par un poète, qui mit comiquement saint-Augustin en jeu. Ce

père de l'église, datant sa missive du ciel, écrivait ainsi à Dorante et à Silvia :

> Salut à la troupe italique
> De ce comité catholique,
> Dont le cœur loyal s'attendrit
> Sur la calamité publique;
> C'est le fils de sainte Monique,
> C'est Augustin qui vous écrit !
> Oui, mes amis, par cette épitre
> J'abjure maint et maint chapitre,
> Où j'ai frondé votre métier
> Comme un tant soit peu diabolique;
> Votre tendresse apostolique
> Vient de nous réconcilier.
> Tout homme au cœur dur, inflexible,
> Devant Dieu voilà le païen !
> Mais quiconque a l'ame sensible,
> Fût-il un Turc, est un chrétien.
> Jadis en prêchant sur la terre
> Je tenais à des préjugés,
> Depuis, nous avons lu Voltaire,
> Voltaire nous a bien changés !
> Ni moi, ni le curé d'Hippone
> Nous n'avons plus damné personne :
> Tel arrêt n'est point fraternel,
> Et sans vouloir imiter Rome
> Nous laissons bonnement au ciel
> Le droit de disposer de l'homme.
> Oui, sans être garant de rien,
> Je croirai qu'un comédien
> Risque, s'il est homme de bien,
> D'être sauvé tout comme un autre.
> Un mime à côté d'un apôtre,
> Quel scandale ! s'écria-t-on.
> Saint Paul en face de Rosière !
> Trial vis-à-vis de saint Pierre !
> Et Notre-Dame Dugazon
> Aux pieds d'un diacre ou d'un vicaire !
> Le Paradis serait bouffon.....
> Tant pis pour qui s'en scandalise;
> Allez au ciel par vos vertus,
> Et laissez clabauder l'église :
> Oui, malgré Rome et ses abus,
> Vous êtes au rang des élus
> Quand le pauvre vous canonise.

CHAPITRE XXXVI.

Du reste, les Parisiens méritèrent, eux ausssi, d'être canonisés en masse. Jamais peut-être on ne vit une telle activité pour soulager les malheureux : toutes les classes aisées de la société y contribuèrent ; les artisans même retranchèrent de leur journée de travail pour apporter à la masse commune.

Avant d'en venir à une coutume fort touchante, qui s'établit pendant au moins six mois, et qui tient plus que toute autre circonstance à ma liaison avec Mme de Sainte-Amaranthe, je dirai deux anecdotes que je certifie, et qui justifieront de l'émulation générale. Voici la première :

Un jeune abbé sortait de notre représentation de *Coriolan* ; une fille l'aborde, et lui fait une proposition très aimable et toute dans l'esprit de son état. Il double le pas ; la belle insiste, et le happe par la manche :

— C'est insupportable ! laissez-moi donc enfin, dit-il.— Comment, monsieur, vous ne pouvez vous en défendre. Aujourd'hui, ajouta-t-elle en montrant notre affiche, c'est pour les pauvres.

Et ce qui étonnera en effet plus que le mot, qui est fort bien trouvé, c'est que ces malheureuses donnèrent pendant deux jours les trois quarts de leurs recettes ; qu'elles se firent plus aimables, mieux parées, et crurent leur conscience engagée à faire tomber plus que jamais dans le péché leur genre de public.

Voici la deuxième anecdote :

Dans la Vieille rue du Temple on lisait, en vrai style d'inscription, sur l'enseigne d'un cabaretier :

CHEZ POTREL,
VIN DE BOURGOGNE DE PREMIÈRE QUALITÉ.

Les ames charitables sont prévenues
Que les prix ne sont pas diminués ;
Mais que sur chaque demi-septier de consommation
Il sera prélevé un dixième,
Dont Messieurs les amateurs
Feront eux-mêmes l'offrande dans un tronc destiné aux pauvres.

Ce généreux appel fut entendu; il y eut queue chez le bon Potrel, et j'ai vu de mes yeux je ne sais combien d'ames charitables dont l'attitude circonflexe attestait tous les dixièmes qu'ils avaient consacrés à l'œuvre de miséricorde.

A Paris, tout acte général, tout élan de la foule a son côté poétique.

Il fallait voir les dames de la société! cet hiver-là toutes devinrent de charmantes hirondelles de carême (1). Il y eut des toilettes de quête, toilettes charmantes, calculées de façon à convertir à l'aumône l'ame la plus endurcie. Dans les magasins, les marchandes de modes faisaient de l'évangile. La charité prit d'aimables livrées : des fontanges choisies la rendirent attrayante, des rubans aux couleurs du bien-aimé l'embellirent. Tous les cœurs étaient attendris; toutes les bourses se déliaient. Ce zèle si joli, cet appel paré de tant de graces, cette excitation si douce, cette coquetterie si vertueuse, portèrent leur fruit. Plus d'une famille fut secourue, mais plus d'un amour heureux naquit de là. MM. les curés ne demandèrent pourtant pas la purification de ces aumônes!

Au milieu de ce mouvement digne d'éloges, il y avait un tout petit coin du tableau qui fut à peine remarqué, et qui pourtant méritait bien l'attention de l'observateur de mœurs : peut-être n'a-t-il fixé la mienne que par ses résultats.

Les jeunes filles de plusieurs quartiers demi-nobles, demi-bourgeois, firent entre elles une espèce d'association de bienfaisance. Aussitôt qu'un rayon de soleil venait à paraître, vous aperceviez un jeune essaim en jupon (enfans de neuf à dix ans, quelques-unes même allaient à quatorze), prendre sa volée de deux bouts de la rue, et s'abattre avec des cris de joie, vers une maison, marquée à l'avance par la riante troupe. Assez souvent la porte co-

(1) Institution de religieuses demandant l'aumône dans les maisons. On les choisissait jolies.

chère la plus apparente avait les honneurs de l'établissement. Bientôt une table était dressée par ces jeunes filles, puis, un tapis de damas orné d'une crépine recouvrait cette table ; elles y posaient ensuite un plat d'argent, y jetaient quelques pièces blanches, fruit de leurs économies, pour faire les premiers fonds, ce qu'on appelle : parer la marchandise ; et, postées là, quand elles voyaient passer quelqu'un de bonne mine ou d'une apparence de fortune convenable, l'une d'elles, commise à ce soin, allait l'aborder et le solliciter pour les malheureux du quartier. Gentilles et engageantes, elles obtenaient des sommes assez rondes, et, comme l'instinct femme se fait entendre de bonne heure, elles ne manquaient jamais, d'aussi loin qu'elles voyaient venir les personnes à leur adresse, d'envoyer en députation celle de leur joli troupeau qu'elles devinaient devoir obtenir mieux et plus tôt ; et, chose bien avérée ! c'est qu'elles ne se trompaient jamais dans leurs petits calculs. Les plus enfans allaient tirer les vieillards par la basque de leur habit, les grandes faisaient une candide révérence aux hommes de quarante ans, celle qui était mise avec simplicité tendait le plat aux dames à la mode, et nulle femme sur le retour ne fut sollicitée si ce n'est par la moins jolie ; leur unique but étant de remplir la bourse du pauvre, auprès d'un tel intérêt toute rivalité cessait, et la justice la plus sévère, le goût le plus délicat, le tact le plus sûr présidaient aux choix de leurs sollicéteuses.

Notre pauvre ami Carlin étant mort, j'avais pris l'habitude d'aller assez souvent faire visite à sa veuve ; son quartier était bien éloigné du faubourg Saint-Germain, mais pendant l'hiver dont je parle, si le temps était beau, cette route à pied ne m'effrayait point ; car s'il faut le dire j'avais souvent le bonheur de faire sur ma route une rencontre que j'aimais à renouveler.

Qu'on s'imagine un vrai modèle de peintre, un teint d'une pureté de neige, des lignes de visage à faire honte aux fiancées de Greuze, des yeux... Oh ! ces yeux-là qui

pourra rendre leur attrait ! on y voyait comme un mélange de sourire et de larmes, c'était, si l'on veut, un sourire mouillé ; cette enfant, je ne saurais vous dire son âge, mais son regard était plus âgé que son sourire ; ses yeux vagues, ouverts et dont les rayons se portaient en avant, semblaient contempler dans le lointain l'avenir le plus joli que puisse rêver une femme, et elle paraissait faire compliment à cet avenir avec deux lèvres qui, naïves et pures, semblaient en se pressant encore l'une sur l'autre, conserver un dernier souvenir du pot au lait de la nourrice. C'était un charme infini de voir ce front si calme quand cette poitrine s'essayait déjà à l'émotion ; on devinait en elle la double nature de la femme qui quitte l'enfant et de l'enfant qui se retient encore à la femme ; joignez à cela une taille de nymphe, une manière toute leste de poser le pied sans raser le sol ; voyez ce buste si correctement suave, si délicatement voilé d'une gaze blanche caressant le cou, et à quelques pouces de la gaze, remarquez ce mantelet noir qui encadre avec tant de bonheur les épaules de l'aimable fille ; voyez encore comme, retombant en flots de soie au-delà de la ceinture, cette draperie dessine admirablement les prémices du plus heureux embonpoint ; admirez cette tête d'ange ornée d'une forêt de cheveux annelés, qui lorsqu'elle les détache, doivent être plus grands que toute sa taille, contemplez enfin cette douce vision, et si une voix contenant toutes les mélodies vient vous frapper au cœur par cette prière : « Pour nos pauvres, s'il vous plaît », essayez de résister, vous serez plus fort que moi, certes ; car à cette vue, à ces accens, à cette parole, j'aurais jeté dans le plat d'argent ma part entière de la Comédie-Française !

C'était un chérubin comme celui-là qui venait m'apparaître toutes les fois que je me rendais chez la bonne Mme Carlin pour voir en passant ma petite quêteuse ; c'était pour moi un plaisir, mieux encore, une fête. En vérité, la reconnaissance que je me laissais témoigner pour mon assi-

CHAPITRE XXXVI.

duité chez la pauvre veuve d'arlequin, était de la reconnaissance bien volée!

Et cette petite avait une aussi belle ame qu'elle était belle à l'extérieur ; qu'on en juge :

Un malheureux passementier, père de famille, sans pain, sans travail et sans ressource aucune pendant cet hiver éternel, alla demander avec instance aux ouvriers du port de l'admettre à leurs travaux. Ceux-ci le repoussèrent d'abord, mais enfin, émus de sa persistance, touchés de ses larmes, ils l'employèrent à jeter au-dehors l'eau qui s'infiltre à travers les bateaux après l'arrivage. Ce travail, trop pénible pour lui, eut bientôt épuisé ses forces ; un jour, voulant se lever pour aller au port, il retomba auprès de sa femme déjà malade, et qui tenait le lit depuis deux mois. Il avait deux garçons en bas âge et une fille de douze à treize ans ; tout le temps que le brave homme put travailler à sa rude tâche, cette dernière se tint auprès de sa mère et de ses petits frères, le soin de la malheureuse maison roulant sur elle ; mais quand le digne ouvrier se vit cloué lui-même sur son lit, il fallut que, malgré son âge, l'enfant devînt l'appui de la famille.

Elle avait du cœur, et, pour faire face aux premiers besoins, avant d'aller solliciter à genoux, s'il le fallait, pour être employée, elle courut au bureau de charité de sa paroisse. La personne à laquelle on l'adressa l'inscrivit d'abord sur un livre, afin de remplir, disait-elle, les formalités indispensables ; puis elle ajouta, que maintenant *on en délibérerait*. Honteuse et désespérée, l'enfant sortit ; sachant avec quelle anxiété elle était attendue, sa résolution fut prise : demander l'aumône.

S'éloignant aussitôt d'un quartier où tout le monde la connaissait, soit qu'elle fût troublée, soit qu'elle vît moins de honte à tendre la main dans une rue de pauvres, elle s'achemina vers le faubourg Saint-Jacques ; là elle osa mendier. Elle était assez bien de visage, l'indigence ne l'avait pas encore flétrie ; ses vêtemens, quoique très-simples,

étaient ceux qu'elle avait mis pour se présenter décemment à la paroisse. Ceux qu'elle sollicitait ne voulurent pas croire à sa misère, on la repoussa; et même les pauvres gens du quartier s'en mêlèrent; on l'appela «demoiselle;» on lui dit «qu'elle venait de Longchamps;» on lui cria : «Quand on est si malheureuse on vend ses hardes!» Et cette dernière exhortation fut appuyée d'une protestation comme sait en faire le peuple indigné : on lui jeta au visage de la boue séchée par le froid. Transie de peur, tout en larmes, elle fuit, arrive chez elle, monte, et à peine a-t-elle agité la porte pour l'ouvrir, que ses malheureux frères se prennent à crier ces mots déchirants : Du pain! du pain, ma sœur! Quand elle fut entrée, elle vit son père ranimant ses forces épuisées pour secourir sa femme évanouie, et les petits l'aidant à la soulever : «Du pain!» disaient-ils en tournant leur tête pâlie vers leur sœur; et le père répétait après ses enfans : — Ta mère meurt, du pain!

Que faire? à quoi se résoudra la pauvre fille?

— Je n'ai pas de pain, répondit-elle avec angoisse; mais, entendant le cri de désespoir que le père et les enfans poussèrent en même temps, elle reprit : — Tout à l'heure, tout à l'heure... j'en aurai. Le boulanger servait des pratiques plus riches que nous; j'ai donné l'argent de la paroisse. On m'a dit d'attendre... je suis venue vous rassurer.

Et après ces mots, sans écouter de réponse, voilà que cette enfant, moitié folle, mais résolue, descend de nouveau. Elle va de rue en rue, de boulangerie en boulangerie; enfin elle en trouve une où ne paraît personne : ramassant en son cœur tout le courage ou tout le désespoir qu'il faut pour commettre un vol, elle entre, prend un pain et s'enfuit. Quelqu'un était dans l'arrière-boutique : on crie, on appelle, on la désigne; elle presse le pas. Pendant qu'elle tient le larcin si précieux pour elle, personne ne pourra l'atteindre : ne va-t-elle pas secourir sa famille! sa force est dans cette pensée. Mais un homme près de la sai-

sir, lui arrache son pain ; alors la fugitive s'arrête, et l'on peut s'emparer d'elle sans difficulté. On l'emmène chez le commissaire pour l'interroger : la foule l'entoure ; cependant elle jette sur tout le monde des regards désespérés qui demandent grâce, qui semblent chercher un cœur où sa prière soit entendue : enfin elle trouve là, devant elle, un visage d'enfant plein de commisération, et un sourire ami qui paraît la comprendre. Elle peut approcher assez pour glisser tout bas, mais avec instance, ces quelques mots : — Rue du Four, numéro 10, mon père, ma mère et mes frères !... A peine achève-t-elle, on l'entraîne.

Que se passe-t-il cependant chez les parens de la pauvre fille? La mère est revenue à elle; son mari la rassure, ses fils lui disent : — « Nous aurons du pain! » Pourtant on tarde bien : une heure, une heure mortelle s'écoule! Ils écoutent. Les enfans vont cent fois de la chambre sur le carré, et leur sœur n'arrive point! Enfin des pas se font entendre : un même cri d'espérance est poussé par les quatre malheureux; mais déception! Ils retombent dans leur accablement; l'oreille de la misère et de la faim est habile : ce n'est pas leur fille, ce n'est pas leur sœur!

Non ; mais c'est mon ange, à moi ! c'est une enfant de l'âge de leur fille ; elle porte du pain et un panier de provisions : — Votre enfant ne viendra peut-être pas aujourd'hui, dit-elle de sa voix qui va à l'âme ; nous l'occupons à la maison; rassurez-vous et mangez. Voici ce qu'elle vous envoie : tout à l'heure vous pourrez vous chauffer, vous aurez du bois. Et après ces paroles consolantes, elle met dans la main du mari deux beaux écus de six livres.

Qu'on imagine, s'il se peut, les bénédictions qui furent données à la pieuse enfant et à sa bonne messagère? Quand viendra-t-elle? Où est-elle? Qui êtes-vous? Comment tout cela se fait-il?

Ceux qu'on aborde avec des bienfaits ont une croyance facile, et l'ange composa tant bien que mal une histoire dont les bonnes gens se contentèrent ; puis elle retourna,

non chez sa mère, qui dans ce moment était absente, mais chez une vieille parente dévote, acariâtre, dans la maison de laquelle on l'avait laissée pour quelques jours. Dieu sait si elle fut grondée! grondée d'abord pour s'être échappée des mains d'une bonne qui la conduisait au moment où elle reçut la supplique de la pauvre prisonnière, puis maltraitée presque pour une pieuse action, dont peut-être une femme plus avancée dans la vie ne serait pas capable, quoiqu'elle fût capable d'héroïsme; une action qui seule pouvait être comprise et exécutée par une nature jeune et de cette bienveillante énergie : et sait-on comment elle avait pu donner autant, la petite quêteuse? elle avait vendu sa superbe chevelure!

Oui, ses beaux cheveux, ses cheveux si onduleux, ses cheveux dont elle était si parée et dont elle semblait si fière, elle les fit tomber sous le ciseau!

Mais comment une idée semblable lui vint-elle?

Plus d'une fois un coiffeur avait dit en la voyant passer : — Voilà des cheveux dont je donnerais bien un louis d'or! Cela avait long-temps flatté la petite, et quand elle fut requise d'une bonne œuvre, n'ayant pas d'argent, sa mère étant absente et sachant bien que sa gardienne lui refuserait tout secours, elle se ressouvint du louis d'or du coiffeur ; elle alla trouver cet homme, et lui offrit de lui vendre la chevelure qu'il avait tant vantée. On juge de quel étonnement celui-ci fut frappé; il refusa d'abord : il craignait les parens ; mais sur un geste de la jeune fille, qui courut sur des ciseaux et s'en porta vigoureusement un coup dans une des plus belles boucles, le coiffeur frémit et consentit à consommer le sacrifice. Puis, après avoir demandé le secret, apprenant le but de cet acte extraordinaire, il gronda l'enfant sur son trop grand enthousiasme, et, sans doute pour qu'elle se ressouvînt de la leçon, il ne paya que quinze francs ces beaux cheveux de vingt-quatre.

Je n'appris toutes ces circonstances qu'assez long-temps

CHAPITRE XXXVI.

après. Passant de nouveau dans le quartier de mes jeunes amies, car j'étais devenu pour elles une connaissance, je fus surpris de ne point voir celle qui m'attirait ; je la demandai, et vingt petites, contant, se relayant et s'arrachant la parole, m'apprirent le fait, que j'admirai ; elles me dirent de plus, que leur compagne avait été renvoyée à sa mère, et que d'ailleurs, Amélie de Saint-Simon ne pouvait se montrer de bien des mois, étant devenue très-laide (petit trait de femme en germe) depuis sa sublime coupe de cheveux.

J'éprouvai une véritable douleur quand j'appris que je ne reverrais plus l'aimable enfant, et, comme pour m'en rapprocher, je n'eus pas de cesse que je n'eusse découvert la maison du passementier que sa piété bien inspirée avait secouru. Le commissaire de police, M. Duhuet, je crois, me servit de fort bonne grace dans cette recherche, c'était un homme humain, et la courageuse coupable avait été bientôt rendue à ses parens : la misère et l'âge étaient plus que suffisans pour l'excuser. J'appris que bientôt après sa délivrance, et comme si la bonne action faite pour ces honnêtes gens leur eût porté bonheur, le travail était revenu, et avec l'espérance du travail, la santé. Quand j'eus fait leur connaissance, je les aimai, et afin qu'ils ne manquassent plus désormais, peut-être aussi en souvenir de la jeune Amélie, je parvins à faire admettre cette famille dans l'administration des *Menus :* tout le monde a connu le bon Villate et sa fille Marie.

Ce brave homme et les siens savaient tout ce qu'ils devaient à leur bienfaitrice, ils avaient même su le nom du coiffeur qui acheta les cheveux ; je leur demandai de me l'indiquer, et j'allai chez cet homme ; je débutai franchement avec lui, et pour conclure je tirai ma bourse : bien que ce soit un moyen de comédie, j'ai souvent éprouvé qu'il a aussi son effet dans le monde ; cette fois encore il me réussit. Le *Figaro* avait déjà employé la précieuse chevelure ; mais il lui en restait quelques boucles qui n'avaient

pu servir et roulaient dans ses tiroirs, apparemment comme échantillon, le profane! je les recueillis précieusement, et lui dis de puiser dans ma bourse ; il se contenta de prendre un louis d'or en échange de ses cheveux ; il faut être juste, c'était ce qu'il les avait estimés sur la tête de l'enfant.

On ne concevra peut-être pas que je m'arrête si longtemps sur des circonstances bien indifférentes pour la plupart des lecteurs, on concevra encore moins ces enfantillages d'un homme de plus de trente-trois ans à propos d'une petite fille, d'une petite fille qu'on ne peut supposer qu'il aime autrement que d'une sorte d'amour poétique, ou du moins si l'on comprend ces nuances d'aventures, on ne concevra pas qu'à propos d'elles on fasse faire station aux autres, qu'on les écrive, qu'on communique au public ces variétés insensibles de l'émotion : eh, mon Dieu! n'est-il pas des momens inappréciés de la vie qui deviennent une date frappante, surtout quand des événemens qui n'ont d'abord qu'un intérêt doux et tout au plus quelque grace, prennent ensuite tout le poignant d'une terrible tragédie ; c'est la page aimable du célèbre docteur de Voltaire, dont le revers est le feuillet le plus noir du livre du destin.

Mon peintre parla de moi chez Mme de Sainte-Amaranthe, et j'avoue que je fus piqué au vif quand il m'apprit qu'il n'avait pu parvenir à se faire donner la commission de m'inviter chez elle. Un grand désir trompé est un mal ; mais désir trompé et mortification ensemble, c'est plus qu'un mal double. Mon nom se faisait à peine, et je crus comprendre que c'était pour n'être point assez brillant convive que je ne fus point admis tout d'abord : j'en voulus d'autant plus à cette dame. Quand le public nous rend justice, si quelqu'un nous méconnaît nous disons, en haussant les épaules : « Tant pis pour lui! il n'est pas connaisseur ; » mais quand nous sommes seuls à nous la rendre cette justice, quelqu'un nous la refuse-t-il, nous lui en voulons beaucoup de ne pas deviner le grand homme enseveli sous le boisseau. Maintenant que je suis revenu des

vanités de ce monde, j'avoue que c'était mon cas, et j'aurais donné beaucoup pour trouver le moment de faire sentir à M^me de Sainte-Amaranthe la faute énorme qu'elle commettait.

Ce moment vint; mais, malgré mon courroux, je me montrai généreux : ce fut à la cinquante et unième représentation du *Mariage de Figaro* et lors du premier début de M^lle Emilie Contat.

Les corridors étaient encombrés; on se pressait, on se bousculait. J'étais allé faire quelques réclamations pour je ne sais quel numéro de loge mal enregistré; j'avais réussi et je revenais avec tout le calme d'un pacificateur, en me serrant les coudes et cherchant la terre, car, tant la foule était grande, on nageait plutôt qu'on ne marchait. J'entends une plainte, une plainte de femme! J'ai toujours eu une oreille facile à ces plaintes-là : je regarde : je remarque un mouvement, puis un autre, des mains se lèvent comme pour implorer; on parle, on se demande quelque chose, on supplie; mais le flot pousse le flot, et l'espèce de mer houleuse qui s'était formée à vingt-cinq pas de moi se retire par un mouvement de reflux qui entraîne quelqu'un qu'elle met en péril; je m'élance, je lutte, et je ramène sur la plage une femme charmante, dont les gréemens avaient un peu souffert.

Elle ne vit pas le délabrement de sa parure : une inquiétude très-forte la préoccupait :

— Monsieur, on m'a séparée de ma fille!... et M. le vicomte de Saint-Pons qui nous accompagnait...

Un sourire de triomphe parut sur ma figure; je ne sais comment ma dame l'interpréta.

— La verriez-vous, monsieur? verriez-vous ma fille? Connaissez-vous M. le vicomte? — J'ai l'honneur de le connaître... il ne peut tarder à venir jusqu'ici : déjà on circule plus librement. En attendant, madame, je resterai près de vous, trop heureux d'avoir pu être agréable en

quelque chose à madame de Sainte-Amaranthe. — Vous êtes, monsieur?... — Oh! je ne suis qu'enchanté de vous avoir servie. Je me garderai bien de vous dire un nom qui me porterait tort. — Maman! maman! s'écria une jeune fille qui venait de franchir la foule, et qui se jetait, toute haletante, toute joyeuse, entre les bras de Mme de Sainte-Amaranthe. — Remercie monsieur, ma fille, dit la mère en pleurant et en caressant l'enfant. Tu n'as rien? tu n'es pas blessée?

Au mot: « Remercie monsieur, » et au mouvement que cette dame fit pour me désigner, l'enfant tourna sur moi des regards que je n'avais pu oublier... c'était ma céleste quêteuse! Déjà j'avais jeté les yeux sur cette tête embéguinée avec art, déguisée pour tous, mais que je voyais, par la pensée, si honorablement dépouillée. La jeune Amélie, après m'avoir reconnu, se prit à me donner un de ces sourires qui étaient presque un bienfait, puis:

— Je connais monsieur; il est très-bon et très-généreux.

La mère étonnée allait m'interroger, mais M. de Saint-Pons arrivait à son tour.

— Mademoiselle vous apprendra comment nous avons fait connaissance, me hâtai-je de dire. Permettez-moi de me retirer, et de n'oser prononcer un nom tout simple à quelqu'un qui en porte trois. Je prends congé de madame d'Arpajon, de Saint-Simon, de Sainte-Amaranthe.

J'avais, bien entendu, corrigé par un sourire l'expression ironique; car donner trois noms à quelqu'un, c'est l'accuser d'en avoir au moins un de fabrique; j'avais tort cependant: j'appris bientôt que Mme de Sainte-Amaranthe était noble du nom de Saint-Simon d'Arpajon, et que la vieille parente à laquelle sa fille fut confiée pour quelques jours, étant issue du chef de Saint-Simon, n'appelait l'enfant que du nom qu'elle regardait comme lui semblant le plus glorieux; ma petite vengeance n'eut donc aucune portée, et elle en aurait eu d'autant moins, qu'après cela, je

CHAPITRE XXXVI.

m'éloignai respectueusement, voyant approcher M. le vicomte, qui me cria à distance :

— Bonsoir, Fleury !

Je comptais un peu sur ce petit incident, aussi ne doit-on pas s'étonner de me trouver, en l'année 1789, établi chez M^{me} de Sainte-Amaranthe sur le pied d'un vieil ami de la maison.

FIN DU PREMIER VOLUME.

TABLE

DU PREMIER VOLUME.

	Pages
Avertissement de l'Éditeur.	i
France et Théatre.	1
Chapitre I. Les Princes espagnols.	15
II. Le Roi de Pologne au spectacle. .	25
III. Éducation	31
IV. Genève	40
V. Biographie de Clermonde . . .	54
VI. Desforges nous devine.	63
VII. Débuts à Versailles.	70
VIII. Amitié de Lekain	79
IX. Administration de la Comédie-Française	94
X. Le public dompté	103
XI. Parallèles.	112
XII. Promenades de Long-Champs . .	120
XIII. Trois morts illustres	134

TABLE.

		Pages
Chapitre XIV.	Mon second début.	146
XV.	Foyer du Théâtre-Français	154
XVI.	Dorat	175
XVII.	Jeannot	182
XVIII.	Chez le maréchal de Richelieu	193
XIX.	Théâtres d'amateurs	211
XX.	Histoire théâtrale de la reine.	223
XXI.	La Veuve du Malabar.	235
XXII.	Un second Théâtre-Français.	245
XXIII.	Tyrannie du droit d'aînesse	255
XXIV.	Carlin.	271
XXV.	La nouvelle salle	289
XXVI.	Le duel	302
XXVII.	Le Mariage de Figaro.	315
XXVIII.	La Comédie-Italienne.	339
XXIX.	La Statue de Voltaire.	355
XXX.	Cagliostro	369
XXXI.	La Revanche du chevalier Boufflers	387
XXXII.	Retraites.	401
XXXIII.	Le Baptême de la réputation.	415
XXXIV.	Mercier le dramaturge	432
XXXV.	Enfin.	459
XXXVI.	M^{me} de Sainte-Amaranthe	491

www.ingramcontent.com/pod-product-compliance
Lightning Source LLC
Chambersburg PA
CBHW070952240526
45469CB00016B/74